주용의 고궁 시리즈 2

자금성의 그림들

일러두기

1. 책 제목, 시, 사, 부, 글 제목, 개별 회화, 유물, 전시회 등은 〈 〉으로 표기했습니다.

2. 도판 설명은 작품 이름, 시대, 작가 이름, 소장처, 크기(㎝) 등의 순서로 표기했습니다.

3. 본문의 각주는 모두 역자의 설명이고, 미주는 저자의 설명입니다.

4. 중국 인명은 신해혁명(1911년)을 기점으로 이전은 우리말 한자음, 이후는 중국식 발음을 따랐고
 지명은 중국어 원발음과 우리말 한자음을 혼용하여 썼습니다.

5. 1925년 개관한 고궁박물원은 자금성의 또 다른 이름입니다. 자금성에 입장하면 고궁박물원에 입
 장하는 것과 같습니다. 이 책에 나오는 '고궁'은 베이징 고궁박물원을 가리킵니다.

자금성의 그림들

주용(祝勇) 지음 · 신정현 옮김 · 정병모 감수

나무
발전소

차례

자금성의 그림들

차례

그림으로 만남

나의 생명이 이 그림으로 연결되어 어느 날 당신과 만날 것이다.

나는 옛날 화가다. 옛 그림들 뒤에 숨어 있다. 시간이 나의 얼굴을 흐려 놓아 아무도 나를 보지 못한다. 나의 신분도 내가 살았던 시대도 모른다. 내 그림의 선의 흐름에서 진나라 때의 풍격을 발견하는 사람도 있고, 필묵의 아름다움에서 수나라·당나라의 색을 읽는 사람도 있다. 또 누군가는 강렬한 겉모습 밑에 선적인 의미와 침착함이 숨어 있는 것은 송나라 때뿐이었으니 이 그림이 송나라의 모본이라고 말하기도 한다. 나는 몰래 웃는다. 나는, 절대 비밀을 말하지 않을 것이다. 신비감도 그림의 매력이라는 것을 알기 때문이다. 지금 고궁박물원에 있는 유명한 그림들의 정확한 내력을 전부 알기 어렵다. 그 그림의 신비감은 시간이 그림에 부여한 부가가치다. 부가가치는 여러분 시대의 말이다. 내가 살던 시대의 화가들은 부가가치가 무엇인지 몰랐다. 그들은 그림만 그렸다. 그러나 나는 이 말이 아주

적합하다고 생각한다. 그 말 한마디면 그림이 시간 속에서 가치가 높아진 것이 설명되기 때문이다.

여러분이 보는 많은 명화들은 과거에 좋은 그림이었지만 유일한 좋은 그림은 아니었다. 과거 시대에 이런 그림은 쇠털처럼 많았다. 여러분이 '국보'라고 하는 〈청명상하도(淸明上河圖)〉도 송 휘종 시대 〈선화화보(宣和畫譜)〉나 그 뒤에 쓰여진 〈송사(宋史)〉에서 언급도 되지 않았다. 시간이란 정말로 신기한 것이다. 시간이 버린 그림도 있고 색을 입혀준 그림도 있다. 때로는 시간이 입혀준 색이 '신의 한 수'가 되기도 한다. 그림의 가치는 시간이 부여한 경우가 많다. 여러분은 그림을 보면서 시간의 비밀을 깨닫는다. 먼 과거의 그림은 나 같은 화가뿐 아니라 시간도 대표하기 때문이다.

나는 서설이 날리는 어느 황혼에 이 그림을 그렸다. 그리고 이 그림은 나를 떠났다. 나는 내 붓을 통제할 수 있지만 시간을 통제하지 못하고, 내 그림의 미래의 운명을 통제하지 못했다. 이 그림의 운명은 여러분이 결정한다. 미래의 시간과 공간 앞에 나는 늘 무력하다. 내가 여러분의 얼굴을 보지 못하고 (여러분이 내 얼굴을 보지 못하는 것처럼) 여러분의 목소리를 듣지 못하는 것이 나를 외롭고 고독하고 약간은 두렵게 만든다. 내가 아무리 그림을 복잡하고 크게 그려도 고독감이 드러난다. 진정한 화가는 모두 고독하다. 고독은 거의 모든 그림의 공통 주제다. 동진(東晉) 시대 고개지(顧愷之)

가 〈낙신부도(洛神賦圖)〉 두루마리에 그린 뜨거운 애정이나 오대(五代) 시대 고굉중(顧閎中)의 〈한희재야연도(韓熙載夜宴圖)〉 두루마리의 화려하고 시끌 벅적한 광경, 송나라 양사민(梁師閔)이 〈노정밀설도(蘆汀密雪圖)〉 두루마리에 그린 얼어붙은 만리 길, 심지어 송나라 휘종 황제가 그린 〈서학도(瑞鶴圖)〉의 아름답고 화려한 색에도 깊은 고독이 보인다. 장택단(張擇端)이 〈청명상하도(淸明上河圖)〉에 778명을 그렸지만 그의 마음은 고독했다. 아무리 강한 사람도 시간의 흐름 앞에 서면 뼛속까지 스미는 고독을 느낄 수밖에 없다.

여러분은 여러분이 나를 필요로 하는 이상으로 내가 여러분을 필요로 하는 것을 모를 것이다. 오직 여러분이 나의 고독을 흩어내고 나를 강하게 만들 수 있다. 내가 죽고 난 후에도 나의 그림은 살아남아 내가 가지 못하는 곳으로 가고, 내가 이르지 못한 시대에 이르기를 바란다. 우리의 생명은 만나지 못했으나 나의 생명이 이 그림으로 연결되었으니 언젠가 여러분과 만날 것이다. 나는 저 그림을 낳은 사람이지만 저 그림은 양육이 되어야 한다. 그림도 사람처럼 키워져야 한다. 시간 속에서 더 강하고 건강하고 생명력 넘치게 자라야 한다. 여러분이 그 그림을 받아들이고 성인으로 키워야 한다.

그림은 시간 속에서 성장한다. 그림은 (예술적·경제적) 가치만 자라는 것이 아니라 정신적으로도 완성된다. 그림은 책상머리에서 단번에 그려지지

자금성의 그림들

않는다. 한 세대 한 세대 사람들의 주시와 애무와 평가와 해석을 받으며 조금씩 완성된다. 명작이 완성되는 데 백 년, 천 년이 걸린다. 명작은 한 명의 천재가 그리는 것이 아니라 문명의 체계 속에서 만들어진다.

그래서 나는 여러분께 감사를 표해야 한다. 여러분이 내 그림을 보아준 순간부터 나의 생명이 그림에 연결되기 때문이다. 여러분을 생각하면 마음속에 따뜻함이 차오른다. 봄기운이 가득한 대지 위에서 눈꽃이 녹는 것 같다.

어느 시대의 밤에, 한 화가가

1장

중국 회화사는 고개지로부터

약속이라도 한 듯이

1

화가의 이름을 알 수 있는 최초의 중국그림은 두루마리였다. 쉬방다(徐邦達)는 두루마리가 '옆으로 길게 표구한 그림으로 탁자 위에 두고 말면서 보는 것'이라고 했다. 세로로 긴 족자나 쪽병풍은 대략 북송 시대에 유행하기 시작했다.[1]

이것은 중국사람들이 세상을 보는 방식과 연관돼 있다. 중국사람들의 시선은 농경 문명의 시선이고 대지 위에 서 있는 시선이다. 중국사람이 보

[그림 1-1]
<낙신부도> 두루마리, 동진, 고개지(송 시대 임모본),
베이징 고궁박물원 소장

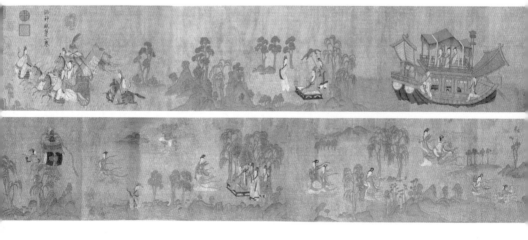

자금성의 그림들

는 세계는 수평이고 옆으로 펼쳐지고 모든 사물이 자기를 둘러싸고 있다. 수평적인 시각은 인간의 시각이고, 인간의 정이 가득 찬 시각이다. 중국사람들은 하느님의 시각으로 전지전능하게 위에서 아래 세상을 보지 않는다. 광활한 천지, 높은 산, 긴 강에 인간의 온도가 있다. 만물은 멀리 있으면서도 가까이 있다. 멀고 가까운 것은 모두 느낌이고 심리적인 것이지 물리나 투시가 아니다. 이것은 과학에 어긋난다. 한 시인이 이런 시를 썼다.

> 당신은 나를 보기도 하고 구름을 보기도 합니다
> 당신이 나를 볼 때는 멀게 느껴지고
> 구름을 볼 때는 가깝게 느껴집니다.[21]

중국의 고전 건축, 서예, 그림은 모두 수평으로 발전하는 것을 중요하게 생각한다. 중국 고전 건축은 위로 높이 올라가려 하지 않고 옆으로 발전하는 데 집중됐다. 나무로는 집을 높이 짓기 힘든 것도 원인일 수 있겠으나 그보다는 중국사람들이 스스로 선택한 면이 있다. 중국사람들의 집은 전

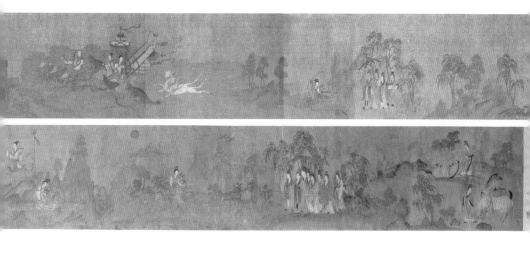

[그림 1-2]
<낙신부도> 두루마리(부분), 동진, 고개지(송 시대 임모본),
베이징 고궁박물원 소장

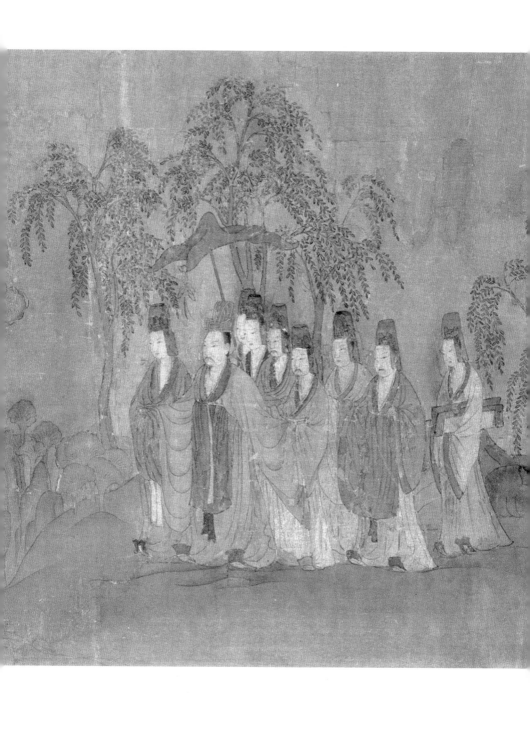

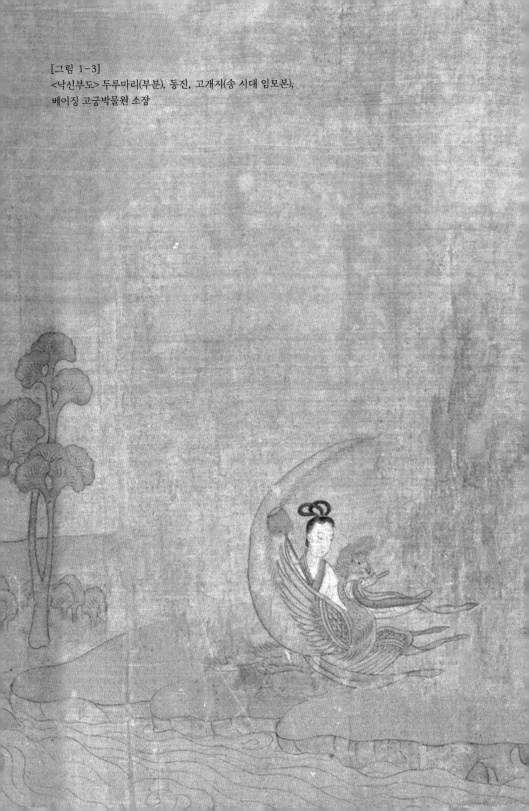

[그림 1-3]
<낙신부도> 두루마리(부분), 동진, 고개지(송 시대 임모본),
베이징 고궁박물원 소장

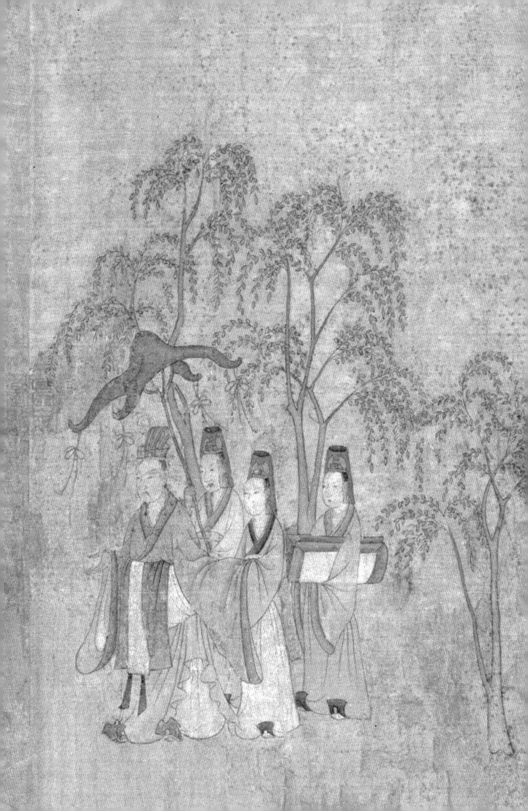

원에 있고 대지에 밀착해 있다. 중국사람들은 땅을 떠나면 안정감을 느끼지 못한다. 도시의 높은 건물들은 사람과 땅을 갈라놓았을 뿐 아니라 사람과 사람도 멀어지게 만들었다. 이것은 중국사람들의 정신적인 전통과 문화적인 윤리에도 어긋나는 일이다.

쟝쉰(蔣勛)이 붓글씨에 관해서 이렇게 말했다. "예서를 써본 사람은 이런 느낌이 있을 것이다. 붓을 잡고 옆으로 파책(波磔)을 그을 때 붓끝이 오른쪽에서 왼쪽으로 거꾸로 들어가서 아래로 한 번 누르고, 위쪽으로 붓을 들어올려 '누에머리'를 만들고 천천히 붓을 거두고 중봉(中鋒)으로 가운데 부분을 그리고, 천천히 붓을 돌려 아래로 힘을 주어 왼쪽 누에머리와 나란한 곳까지 내려왔다가 천천히 붓을 거두어 '기러기꼬리'를 만든다. 이 지극히 복잡하고 세밀한 과정을 거쳐 만들어진 수평선은 '一' 자다. '수평'을 그리는 것이라면 자를 대고 그으면 되겠지만 이 선은 수평으로 보이지 않는다. 물리세계의 '수평'이 아니다. 수평하게 만들려고 노력하는 것, 온갖 어긋남 속에서도 '수평'을 유지하려고 하는 마음의 '수평'이다. 이것은 예술의 '수평'이지 과학의 '수평'이 아니다."[3]

그림이 개인의 창작이 되었던 초기에는 옆으로 펼치는 두루마리 형식으로 중국사람들의 '지평선 사유'를 보여주었다. 동진 고개지의 〈낙신부도〉 [그림 1-1] 두루마리는 화가의 이름이 알려진 최초의 그림이다. 고개지는 '중국 회화사의 첫 번째 화가'[4]라고도 불린다. 〈낙신부도〉는 인물화다. 한나라에서 위나라로 바뀌던 시기의 문학가 조식(曹植)이 쓴 〈낙신부(洛神賦)〉를 그렸다. 〈낙신부도〉 두루마리는 고전문학을 바탕으로 각색한 그림이다. 조식이 형님 조비(曹丕)에게 쫓겨나 경성에서 견성(鄄城)으로 가다가 해가 져서 서두르는 가운데 낙하(洛河) 주변에서 낙신(洛神)을 만나 사랑에 빠진 몽환적인 여행을 말하고 있다. 사람의 전설이지만 땅 위에서 펼쳐지고

자금성의 그림들

산수와 떨어지지 않는다. 그래서 인물화이면서도 수평적인 시각을 가진다. 다만 진나라 때 그림은 사람을 산보다 크게 그렸다. 뒷시대인 송나라·원나라 때의 그림에서 사람은 산수 사이에 작은 점으로 존재한다.

2

지평선은 대지 위에서 영원히 사라지지 않는 선이다. 우리는 그 세계에서 벗어날 수 없다. 그래서 우리의 미술사는 선에서 시작한다.

중국 그림에는 선이 나온다. 중국 그림과 중국 글씨는 다 선의 예술이다. (그래서 조맹부는 '글과 그림의 원류가 같다'고 했다.) 서양 유화는 붓으로 면을 그린다. 색을 칠하고 빛과 그림자를 그린다. 물론 진나라·당나라 그림도 색을 중요하게 생각하고 빛과 그림자를 본다. 웨이시(韋羲)는 이렇게 말했다. "산수화는 파란색으로 산을 그리고 초록색으로 물을 그리고 붉은색으로 흙을 그리고 그 사이에 흰 돌과 붉은 나무를 그린다. 파란색과 초록색을 제일 많이 쓰기 때문에 청록산수라고 한다." 그러나 그 청록도 역시 선으로 그린다. 먼저 선으로 산수와 인물의 윤곽을 그리고 칠을 해서 부피감과 간단한 명암을 표현한다.[5]

화가는 선으로 사람을 표현한다. 고개지는 〈낙신부도〉 두루마리에서 여러 인물, 산과 물, 버드나무가 우거지고 꽃이 피어나는 모습, 방금 나뭇가지를 스치고 지나간 미풍을 선으로 그렸다. 하지만 이 세계에서는 '선'이 존재하지 않는다. 이 세계는 원래 3D다. 산과 물, 꽃과 풀은 모두 복잡한 다면체다. 선은 어디에 있는가?

고개지보다 앞선 원시시대 흙그릇의 선무늬, 바위에 그린 그림, 무덤에 그린 벽화, 상나라·주나라 때 청동기의 장식, 칠기에 그린 그림, 진나라·

한나라 때 그림벽돌에 음각선과 양각선을 그린 중국 화가들은 복잡한 세계를 선으로 바꾸었다. 세상이 아무리 다채롭고 감정이 아무리 복잡해도 모두 선으로 표현할 수 있었다. "특히 수묵화가 등장하기 전, 화면의 선은 부드럽든 강하든 실크선이나 철선처럼 모두 완정하고 균일하고 부드러운 리듬으로 화면 위를 흘러갔다. 선은 중국 화가의 공통언어였다."[6] 석도(石濤)는 이렇게 말했다. "수억만의 필묵도 선으로 시작해서 선에서 끝난다."[7]

선은 추상이면서 구상이다. 중국 화가는 선을 추상에서 구상으로 바꾸었다. 아주 오랫동안 세계가 선으로 구성되었다고 생각했고 본래는 선이 존재하지 않는다는 것을 잊고 살았다. 우리는 이미 선에 익숙해져 있고 선을 다스린다. 어린이도 자기 마음속 세계를 색과 면이 아닌 선으로 그린다.

중국 그림의 역사는 사람을 그리는 데서 시작했다. (고개지의 〈낙신부도〉 두루마리 외에도 고개지의 〈작금도(斫琴圖)〉 두루마리, 〈여사잠도(女史箴圖)〉 두루마리, 〈열여사지도(列女仕智圖)〉 두루마리와 수나라 전자건(展子虔)의 〈유춘도(游春圖)〉 두루마리, 당나라 염립본(閻立本)의 〈보련도(步輦圖)〉 두루마리, 주방(周昉)의 〈휘산사녀도(揮扇仕女圖 ; 부채를 부치는 궁녀 그림)〉 두루마리, 오대 고굉중의 〈한희재야연도〉 두루마리 등이 있는데 이상은 모두 고궁박물원에 수장되어 있다.) 사람을 그리는 것은 선에서 시작한다. 위훼이(余輝)는 화가가 선을 그리는 능력이 "이 그림이 불후의 명작이 되는 관건"이라고 했다. 그는 "화가는 딱딱한 붓의 중봉으로 흐르는 실 같은 선을 그려 사람과 짐승과 산천과 숲의 생명을 그린다. 화가의 선은 고르고 섬세하다." 그리고 "이것이 초기 인물화 선의 기본 특징"이라고 했다.[8]

가장 복잡한 선은 사람의 옷 주름 속에 숨어 있다. 중국 그림은 사람의 나체를 직접 그리지 않는다. 고대 그리스 조각이나 르네상스 시기의 그림이 적나라하게 인체의 아름다움을 드러내 보인 것과 달리 중국 그림의 인체는 은밀하고 함축적이다. 그것이 중국 문화의 성격이다. 반은 숨기고 반

은 드러내고, 반은 감추고 반은 보인다. 중국식 정원, 희곡, 사랑이 다 그렇다.

중국 그림에서 인체의 아름다움은 사람이 입은 옷 주름으로 표현된다. 중국 그림에 등장하는 사람은 모두 옷을 입고 있다. (옷을 입지 않은 것은 춘화뿐인데 춘화는 우아하지 않기 때문에 미술사에서 언급하지 않는다.) 옷은 인체의 아름다움을 가리지 않는다. 오히려 인체의 구조, 피부의 탄력과 심지어 생명의 활력도 옷을 통해 강조된다. 이렇게 인체의 아름다움을 에둘러 표현하는 것이 적나라하고 걸림 없이 표현하는 것보다 신비하고 아름답다. 중국 불교 회화와 조각 역시 옷 주름으로 신체의 아름다움을 표현한다. 몸의 곡선과 동작을 따라 수없이 변화하는 옷 주름은 선으로 표현된다.

문학가 조식도 이것을 잘 알았다. 그래서 낙신을 이렇게 묘사했다.

> 이 세상에는 없는 기이하고 아름다운 옷을 입었고, 자태는 그림에 나오는 것과 같다. 찬란한 비단옷을 걸쳐 입고 아름다운 패옥을 찼다. 금과 비취로 만든 머리 장신구를 했고 몸에는 빛나는 진주를 엮었다. 꽃이 수놓아진 나들이 신을 신고 안개처럼 가벼운 옷자락을 끌고 은은한 난꽃 향기를 내며 한가로이 산자락을 거닌다…[9]

고개지는 선의 예술가다. 옷 주름을 그리는 일이 전혀 힘들지 않았다. 오히려 마음껏 펼칠 수 있는 공간을 주었다. [그림1-2], [그림1-3] 그는 선의 매력을 마음껏 발휘했다. 사람의 옷 주름은 모두 고고유사묘(高古游絲描)*를 썼다. 선이 힘 있게 서로 연결되는 것이 봄누에가 실을 토하는 것 같고, 봄

* 옛 중국 그림에서 인물의 옷 주름을 표현하는 화법의 하나다.

날의 구름이 하늘에 떠 있는 것 같고, 봄날 시냇물이 흘러가는 것 같았다. 낙신이 '사뿐사뿐 걸어가는' 자태와 '떠날지 머물지 알 수 없는 모순된 심정'이 섬세하고 치밀하게 그려졌다.

〈낙신부도〉를 보면 고개지가 붓을 놀리는 속도를 느낄 수 있다.[10] 화면 위에 그려진 모든 움직이는 것들, 즉 깃발, 치마끈, 주름의 사르륵하는 느낌, 흐르는 강물의 액체감, 달리는 말의 속도감이 모두 나는 듯한 움직임으로 표현되었다. 쟈오광차오(趙廣超)는 고개지의 그림을 "패턴으로 이루어지던 회화의 전통을 우아하게 뚫고 나왔다. 창작자의 느낌을 선에 담는 방법(붓을 쓰는 방법)은 교양 있는 사람이 느리지도 않고 빠르지도 않게 말하는 것 같다."고 했다.[11] 젊은 시절 고개지가 와관사(瓦官寺)에서 벽화를 그릴 때 사람들이 몰려들어 둘러쌌다. 마치 오늘날 스타의 팬들이 응원하는 것 같았다. 재상 사안(謝安)도 그에게 오체투지를 하며 "과거에는 일찍이 없었다"고 했다.[12]

선의 예술은 남북조 시대와 수나라, 당나라로 이어지며 조중달(曹仲達)의 물 젖은 옷 주름과 오도자(吳道子)의 바람에 흩날리는 끈이 나왔다. 북제(北齊)의 조중달이 그린 인물은 금방 물에서 나온 것처럼 보이는 몸에 붙는 옷을 입었다. 오도자는 고개지 때부터 이어진 굵기가 일정한 '철선묘(鐵線描)'를 얇아졌다 두꺼워졌다 하는 변화가 풍부한 '난엽묘(蘭葉描)'로 바꾸었다. 옷끈이 바람을 맞아 나부끼는 것이 생동감 있고 속도감 있다. 그러나 조중달의 옷과 오도자의 끈은 모두 시간의 강물에 사라져서 우리가 직접 보지는 못하고 후세 화가들이 계승한 화법에서 단편을 살짝 볼 수 있다.

명나라 말 청나라 초의 화가 석도는 '선'(당시는 '선'을 '그림'이나 '획'이라고 불렀다.)을 예술철학의 경지로 끌어올렸다. 〈고과화상화어록(苦瓜和尙畫語錄)〉에서 '그림'의 본원은 '선'이라고 했다.

화법의 기초는 무엇인가? 선이다. 선이란 만물의 근원이다. 그러나 세상 사람들은 선 하나의 기법을 모른다. 대저 선이란 마음에서 나와야 하는 법이다. 산과 내, 사람의 아름다움, 새와 짐승과 초목의 성정, 정자와 누대의 구도는 원리로 깊이 들어가서 자태를 충분히 표현하지 못하면 선의 법을 얻지 못한다.[13]

'선'은 곧 '법'이다.
'선(필획)'이 있어야 '선(그림)'이 있다.

3

선은 세계가 존재하는 방식이다. 대지의 끝은 원래 선이었다. 우리는 그 것을 지평선이라고 부른다. 세상 만물은 모두 원래는 존재하지 않는 선 위에 존재한다. 최소한 그림에서는 그렇다.

선은 또한 중국인이 세계를 보는 방식이다. 중국인은 농부처럼 땅에 엎드려 가까운 거리에서 세계를 감지한다. 중국인은 '하늘은 둥글고 땅은 네모'라고 말한다. 땅은 네모다. 두루마리 그림 같다. 산맥과 강은 그 위를 들락거리는 선이다.

대지 위에 서서 보는 세계는 시선이 미치는 곳까지다. 사람이 대지를 걸으면 시선이 미치는 범위가 움직인다. 산과 대지가 연달아 펼쳐지고 한 장한 장 그림이 연결되어 기다란 두루마리가 된다. 그래서 중국인의 눈에 세계는 부분이 연결되어 이루어진 것으로 보인다. 이백(李白)은 〈보살만(菩薩蠻)〉에 이렇게 썼다. "내가 돌아갈 길은 어디인가? 장정(長亭)에 연달아 단

정(短亭)*이 이어지네." 어디가 나의 귀로인가? 눈을 들어 사방을 둘러보니 보이는 것은 연이은 장정뿐이요 잇따른 단정뿐이다. 장정과 단정이 연달아 이어지는 것처럼 무수한 점이 연결되어 선이 되고 무수한 일부가 연결되어 긴 두루마리가 되었다.

중국 문학은 초나라의 사(辭), 한나라의 부(賦), 당나라의 시, 송나라의 사(詞)와 같은 단편에 열중하고 거대한 장편은 추구하지 않았다. 중국인의 사고는 국부, 단편, 심지어 미세한 부분에서 시작하여 조금씩 '전체'를 향해 발전하지 처음부터 '전부'에서 시작하여 점차 세부로 가지 않기 때문이다. 그래서 중국 문학은 '조금만 보고 전체를 아는' 것, 유한에서 무한을 만들어내는 것에 익숙하다. 명나라와 청나라 교체기에 새로운 문학 장편소설이 등장했는데, 장편소설은 기본적으로 단편을 여럿 엮은 것이었다. 〈홍루몽〉처럼 전체적인 구조를 가진 장편은 극히 드물다.

중국 건축물도 이렇다. 거대한 건축을 계획할 때도 무수히 많은 별개의 단원이 모여서 만들어진 부분이 거대한 전체를 이루고 대지 위의 곡식처럼 땅에 달라붙어 퍼져나간다. 우리는 전지적 시각으로 위에서 아래를 내려다볼 수 없다. 베이징의 자금성은 무수히 많은 사합원(四合院)**으로 이루어진 큰 사합원이다. 자금성을 참관하는 사람들은 여러 개의 궁문을 지나고 여러 개의 정원을 지나면서 언제나 자금성의 일부만 본다. 두루마리나 장회소설(章回小說)***처럼 하나하나 펼쳐지면서 끝없이 이어지는 느낌을 준다.

* 장정과 단정은 고대에 행인이 쉬어 갈 수 있게 길가에 설치한 정자다.
** 가운데 마당이 있고 집이 네 면에 있는 중국의 전통 가옥 양식이다.
*** 장회소설은 중국 고전 장편소설의 일종으로 장을 나누어 이야기를 서술한다. 장마다 제목이 달리고 단락이 일정하고 처음과 끝이 맞아떨어지는 것이 주요 특징이다.

자금성의 그림들

중국 회화사는 고개지로부터 시작됐다. 그의 3대 명작 〈낙신부도〉 두루마리, 〈여사잠도〉 두루마리, 〈인지열녀도(仁智烈女圖)〉 두루마리의 주제는 '중요한 역사적 소재'다. 그러나 시각은 인간적이고 수평적이다. 전체가 아무리 길어도 하나하나의 부분으로 이루어져 있다. 산수화가 흥하면서 화가의 마음에 종교와 같은 우주감이 생겨났지만, 세계를 보는 방식은 기본적으로 수평적이고 땅에 달라붙어 있었다.

다만 화가의 시선이 지평선보다 살짝 위로 올라가 전보다 조금 내려보는 시선이 생겼다. (오대와 송나라 때는 45도 각도로 내려다보는 시선이 등장한다. 〈한희재야연도〉 두루마리, 〈강행초설도(江行初雪圖)〉 두루마리, 〈청명상하도〉 두루마리는 모두 이 시선으로 그려졌다.) 그러나 높은 각도는 한계가 있었다. 하느님의 시선까지는 올라가지 못했고 높은 데 있는 사람의 시각까지만 올라갔다. 높은 곳이라 해도 땅의 일부였던 것이다. 그래서 중국 화가들이 좋아하는 평원(平遠), 심원(深遠), 고원(高遠)의 '삼원(三遠)'이 만들어졌다. 조식은 〈낙신부〉에서 '관찰하다', '보다', '둘러보다', '목격하다' 등 보는 것과 관련된 동사를 썼는데, 이 동사들도 기본적으로 수평적인 시각이다.

산과 냇물이 땅 위에서 우아하게 길이를 늘린다. 중국 화가들이 먼저 주목한 것은 옆으로 늘어나는 길이였지 높이와 낙차가 아니었다. 그래서 자신의 두루마리에서 영토를 확장했다. 때문에 〈낙신부도〉 두루마리에서 우리가 보는 것은 기복 있는 먼 길, 산과 시내 사이를 뛰어다니다 피곤해서 잠깐 잠이 든 사람이었고, 사랑의 환각 속에서 순간적으로 반짝이는 빛이었다. 〈낙신부도〉는 산과 냇물, 식물, 배와 수레, 인물을 담은 우아하면서도 웅장한 기세의 대작이다. 이 비단 두루마리는 높이가 27.1센티미터밖에 안 되지만 길이는 572.8센티미터나 되는 옆으로 긴 스크린이다. 서양 그림에서는 이렇게 극단적으로 긴 비율을 찾아볼 수 없다.

그러나 〈낙신부도〉는 북송 때 왕희맹(王希孟)이 그린 〈천리강산도(千里江山圖)〉에 비하면 긴 축에 못 든다. 〈천리강산도〉는 비단 한 필에 그려졌다. 길이가 1191.5센티미터, 11미터가 넘는다. 남송이 시작된 후 일반적으로 두루마리의 높이는 30센티미터가 못 되었지만 길이는 20미터가 넘는 것도 있었다. 청나라 때 '4왕' 중 하나인 왕휘(王翬)가 주도해서 그린 〈강희남순도(康熙南巡圖)〉의 원본은 길이 67.8센티미터짜리 두루마리 12개로, 총길이 8미터가 넘었다. 일반 사람들이 거주하는 거실에서는 펼칠 수도 없고, 서재에서는 더욱 그렇다. 고궁박물원에서도 이 두루마리를 펼쳐서 전시하는 것이 쉬운 일이 아니다. 이것은 선 같다. 혹은 우리의 시선에 딱 들어맞는다.

서양 예술에도 두루마리 형식의 그림이 없었던 것은 아니다. 10세기 비잔틴 미술의 유명한 〈조슈아 롤(Joshua Roll)〉은 양피를 높이 31센티미터, 길이 10미터로 이어 붙인 것으로, 한 단락 한 단락 펼쳐가며 봤다. 그러나 유럽에서 이런 두루마리 형식의 그림은 중세에 이르러 비로소 등장했다. 게다가 〈조슈아 롤〉이 유일하다. 우훙(巫鴻)은 이렇게 말했다. "이런 두루마리 형식은 그후 서양 예술에서 주류로 성장하지 못했다."[14]

말하자면 두루마리 그림은 중국인의 발명품이었다. 이것은 중국에서 강력한 계보로 발전했다. 그림의 경험이 시간이 지나면서 끊임없이 쌓여 중국인만의 시각적인 경험과 심미적인 전통을 형성했다. 유명한 〈청명상하도〉 두루마리는 갑자기 튀어나온 것이 아니다. 두루마리 그림의 경험이 고개지 시대부터 쌓이고 오대 때의 고굉중이 그린 〈한희재야연도〉 두루마리, 조건(趙乾)의 〈강행초설도〉 두루마리 등에서 창조적인 과도기를 거쳐 송나라 때 집중적으로 피어났다. 송나라 휘종의 〈강산귀도도(江山歸棹圖)〉 두루마리, 장택단의 〈청명상하도〉 두루마리, 왕희맹의 〈천리강산도〉 두루

마리, 미우인(米友仁)의 〈소상운연도(瀟湘雲烟圖)〉 두루마리 등의 긴 두루마
리 그림들이 그려졌다.

　이렇게 좁고 긴 그림을 어떻게 걸었을까? 저 시절의 긴 두루마리는 집에
거는 것이 아니고 말아서 끈으로 묶은 후 그림통에 넣어두거나 책꽂이에
두었다. 한가할 때 두루마리를 책상에 올려놓고 끈을 풀어 조금씩 펼쳤다.
긴 두루마리는 한 세대 한 세대 사람들이 눈빛으로 쓰다듬고 손의 온도를
남겼기 때문에 '두루마리'라고도 불린다.

　두루마리를 펼칠 때 '손'의 도움이 필요하다. 왼손으로 두루마리를 펼치
고 오른손으로 감기 때문에 볼 수 있는 화폭은 언제나 두 손 사이의 거리
인 1미터 정도다. 화폭은 펼치고 감는 두 손의 움직임을 따라 이동한다. 영
화의 카메라 앵글이 천천히 이동하는 것처럼 움직인다. 아직 전기가 없던
시절에 중국인들은 자신만의 영화를 만들었다. 재료는 누에실로 짠 비단,
능라였다가 나중에는 '4대 발명품'의 하나인 종이로 바뀌었다. 세계가 공
업시대로 들어가기 전에 고대의 중국식 영화가 이미 농업문명의 신기한
위대함을 증명했다.

　더 중요한 것은 두루마리가 무한을 느끼게 한다는 것이다. 옆으로 펼쳐
지는 화폭은 서양 액자, 중국 족자와 다르다. 두루마리는 한 번에 다 보지
못하고 조금씩 펼쳐서 본다. 대지의 풍경이 끝없이 이어지고 끝나지 않는
것과 같다.

　서양 그림은 액자가 아무리 커도 한계가 있다. 액자가 그림의 한계다. 세
로로 긴 족자도 높이의 제한을 벗어날 수 없다. (족자의 높이는 집 1층 높이를 넘
지 못한다.) 그러나 두루마리는 무제한으로 길어질 수 있다. 화가에게 충분
한 종이와 시간이 있으면 그림을 무제한으로 연장할 수 있다. (종이가 작기 때
문에 일반적으로 두루마리는 종이를 이어 붙인다. 그러나 송나라 휘종 황제가 썼던 종이는

길이가 10미터가 넘었다. 이것은 황제를 위해 생산한 특수한 종이로 이음새가 없었다.) 여기에 선의 의미가 있다. 진정한 선은 시작도 없고 끝도 없다.

물론 이렇게 끝없이 그릴 화가는 없다. 그러나 두루마리는 그릴 수 있는 가능성을 갖고 있다. 이런 가능성 안에 그림의 무한한 가능성이 숨어 있다.

4

가장 긴 선은 산맥도 아니고 강도 아니다. 시간이다.

이 시간의 선을 볼 수 있는 사람은 없다. 그러나 모두 그 존재를 느낀다. 그 선이 과거와 현재, 미래와 연결되어 있기 때문이다. 이 선이 없으면 모든 시각은 동떨어진 점이 되고 따라서 의미를 잃는다.

중국 고대의 두루마리 그림은 공간을 담고 시간을 담는다. 각기 다른 시간을 하나의 선으로 연결한다. 이런 사실은 진나라와 당나라, 오대 시대의 그림에 두드러졌다. 그 시대의 두루마리는 연속 그림에 가까운 형식을 취했기 때문이다. 영화의 몽타주에 더욱 가깝다. 한 시간의 다른 과정을 보여준다. 〈낙신부도〉 두루마리도 연속 그림책의 형식을 취했는데, 남여 주인공이 만나고 함께하고 사모하고 헤어지는 4개 장면에서 두 사람이 반복해서 등장한다. 자세히 보면 그림에 촛불이 두 번 등장한다. 그들의 이야기가 2박 3일 동안 일어난 것을 알 수 있다. 이런 연속 그림책의 방식은 한나라와 위나라 이래 인도에서 불교가 들어온 후 등장했다.[15]

한나라 예술에서는 연속 그림 방식이 없었다. 한나라 때 두루마리 그림은 그림과 그림이 번갈아 나온다. 글 한 단락에 그림이 한 장이다. 이것을 하나하나 꿰면 그림을 보며 스토리를 전개할 수 있다. 고개지의 〈여사잠도〉 두루마리도 이런 형식으로 그려졌다. 〈낙신부도〉와 같은 연속 그림 방

식은 그 시절에 막 나왔고 나중에는 비교적 광범위하게 사용되었다. 뒤에 말할 〈한희재야연도〉 두루마리도 연속 그림 화법을 이용했다. 쉬방다는 이렇게 말했다. "한희재는 5번 출연한다. 정면, 측면 등 여러 형식으로 그려졌지만 모습이나 몸매를 보면 한 사람인 것을 금방 알 수 있다."[16]

오대 때의 〈한희재야연도〉와 〈중병회기도(重屏會棋圖)〉 두 두루마리에도 시간의 연속선이 있다. 〈한희재야연도〉 두루마리는 총 5막이다. 거문고를 들고 춤을 보고 쉬었다가 피리를 불고 재미있는 공연을 한다. 5막짜리 연극이나 스토리가 자유분방한 영화같이 밤늦게까지 진행되는 파티를 보여준다. 이 다섯 장면을 나누는 도구로 병풍을 썼다. 쉬방다는 이렇게 말했다. "이어지는 듯하면서 이어지지 않고, 끊어지는 듯하면서 끊어지지 않으니, 이것은 고대의 고개지가 그렸다고 전해지는 〈낙신부도〉의 구도와 일맥상통한다. 다만 〈낙신부도〉는 산과 물, 나무와 돌로 사이를 나누었기 때문에 여러 인물의 위치를 안배하는 방식이 조금 다르다."[17]

〈중병회기도〉는 단막극이다. 남당의 중주(中主)* 이경(李璟)과 그의 세 형제가 둘러앉아 바둑을 두는 한 장면뿐이다. 화면에 두 사람이 바둑을 두고 있고, 다른 두 사람은 곁에서 보고 있다. 동자가 오른쪽에 서 있다. 장식은 병풍, 의자뿐이다. 그러나 화면에 시간의 흐름이 보인다. 그 흐름은 현장에 있는 두 개의 도구가 암시한다. 그 도구 중 하나는 화면 왼쪽에 있는 투호다. (투호는 화살을 주전자에 던져 넣는 놀이다.) 의자 두 개에 화살이 놓여 있는 것은 이미 시간이 흐른 것을 암시한다. (그들은 막 투호 놀이를 마친 것이다.) 다른 하나는 화면 오른쪽에 있는 시동 옆의 도시락이다. 이것은 미래의 시간에 그들이 바둑을 두다 배가 고플 때 먹을 음식이다. 관중이 시간의 선을 따

* 남당이 나라를 세우고 3대가 이어졌다. 3대 왕을 선주(先主), 중주(中主), 후주(後主)라고 불렀다.

라 더 멀리 나가면 네 형제가 둘러앉아 장기를 두고 한가로운 이야기를 하는 화목한 분위기를 통해 나중에 그들이 맞을 차가운 운명의 칼날을 볼 것이다. (이씨 형제 넷이 맞은 운명의 곡절은 다음 글에 나온다)

〈청명상하도〉의 강물이 은유하는 시간에 대해서도 다음 글에서 말하겠다. 어쨌든 중국의 고대 그림은 공간에 시간의 위도를 추가해서 4차원의 공간으로 만들어졌다. 거기에 거리, 높이, 깊이, 시간이 있다. 심오한 것처럼 보이지 않는다. 그러나 이것이 천 년 전 중국 화가들의 미학 의식이었다. 2017년에 웨이시의 책 〈조야백-산과 물, 중첩, 순환, 첨부, 시공의 시학〉을 읽었는데 거기서도 〈청명상하도〉에 숨겨진 시간 선에 주목하고 있었다. 그러나 그는 시간 선을 대표하는 것을 나처럼 변하(汴河)라고 하지 않고 〈청명상하도〉를 가로지르는 긴 길이라고 했다.

그는 이렇게 말했다.

〈청명상하도〉에는 가로지르는 선이 두루마리를 관통한다. 즉 긴 거리와 거기서 연장된 선이다. 옆으로 펼쳐지는 긴 거리는 걸어가는 길을 대표하며, 시간성을 갖고 있다. 그래서 가까운 것은 크고 먼 것은 작은 투시현상이 존재하지 않는다. 관광차를 타고 왕푸징을 지나갈 때 여행객이 왕푸징 거리의 양쪽만 보고 거리의 끝을 보지 않는 것과 같다. 시간성을 가진 긴 거리와 반대로 세로로 전개되는 좁은 골목과 멀리 있는 건축물은 공간성을 가진다. 원근감이 있고 사물이 멀어지면서 점점 작아져, 결국은 사라져 보이지 않게 된다. 그것은 눈이 보는 것이라 끝이 있다.

긴 두루마리에서 수평선 방향은 시간에 속한다. 무한하게 늘어난다. 사선 방향은 공간에 속한다. 깊숙한 곳을 가리킨다. 〈청명상하도〉의 긴 거리가 시간성을 유지하려면 수평 상태를 유지해야 한다. 그리고 타인의 자장

에도 동화되어 원근감으로 축소되지 않아야 한다. 건축물은 긴 거리에 가까울수록 시간성으로 향하고 수평상태로 변형된다. 즉 장택단이 <청명상하도>를 그릴 때, 긴 거리 양쪽의 여러 건축물을 수평상태가 되게 하고 건축물과 탁자, 의자 등 사물의 앞부분을 축소하거나 (혹은 뒷부분을 확대해서) 수평으로 배열하는 동시에 긴 거리의 시간의 자력에서 벗어나게 했다. 계속 변형되고 조정되어 걷는 것과 시간을 대표하는 가로의 긴 거리에 적응하게 했다. 어쩌면 이렇게 말할 수도 있겠다. 2차원의 그림에서 공간이 이어지는 시간으로 들어가면 공간질서가 시간질서에 예속된다. 즉 공간이 시간 속에서 변형된다.[18]

그가 내 글을 못 읽었을 수도 있다. 그러나 마지막 두 문장은 서로 의미를 보충하고 있다.

웨이시는 이 시간 선을 '보이지 않는 길'이라고 했다.

5

앞에서 두루마리가 무한하게 연장될 수 있으며 시작은 있어도 끝이 없다고 했다. 고개지의 붓은 조식이 마차에 오르는 데서 멈춘다. 그러나 소장가의 마음은 멈추지 않아 발문을 계속 붙여서 두루마리가 나무처럼 가지와 잎을 내고 무성하게 성장하게 했다.

오늘날 우리가 보는 두루마리는 역대 발문을 모두 포함하는 복잡한 구조로 표구가 되었다. 서양의 유화는 액자에 넣으면 끝이다. 앞뒤 순서에 따라(오른쪽에서 왼쪽으로) 두루마리의 구성은 다음과 같이 나뉜다. 천두(天頭), 인수(引首), 격수(隔水), 부격수(副隔水), 화심(畫心, 그림), 격수, 부격수, 시미(拖

尾)다.

천두는 대개 꽃무늬 능라로 만든다. 인수는 글씨와 그림 두루마리 앞에 장정한 민무늬 종이로 원래는 그림을 더 잘 보호하기 위해서 만든 것이었는데 나중에 누군가 이 종이에 큰 글자를 몇 개 써넣어 그림의 내용과 이름 등을 표시했다. 영화가 시작될 때 영화 제목이 나오는 것과 같다. 그림 제목은 대개는 유명한 사람이 쓴다. 그림은 격수, 부격수와 연이어 있다. 송나라 휘종은 그림 제목을 노랑 비단으로 된 격수의 왼쪽 위에 쓰는 버릇이 있었다. 휘종 황제가 수나라 때 전자건이 그린 〈유춘도〉 두루마리와 북송 때 장택단이 그린 〈청명상하도〉 등에 모두 그림 제목을 써넣었다. 건륭 황제는 자신의 손을 거친 청나라 황궁 소장 그림의 (특히 〈석거보급〉에 들어간 것들은) 인수에 그림 제목을 썼다. [그림 1-4] 〈낙신부도〉 두루마리의 인수에 '묘입호전(妙入毫顚)'이라는 4개의 큰 글자가 있고, 뒤에 또 긴 제목이 있다. 그 제목은 두 줄이다. 한 줄은 '병오신정(丙午新正)'이라고 쓰여 있고, 다른 한 줄은 '신유소춘(辛酉小春)'이라고 쓰여 있다. 모두 건륭 황제가 직접 썼다.

건륭은 서체가 좋지 않다. 필획이 굽었고 가늘고 약하고 힘이 없다. 사람들은 그의 서체를 '국수체'라고 한다. 그러나 인수의 큰 글자는 간혹 괜찮게 쓰기도 하는데, '묘입호전' 4글자는 공력이 보인다. 뒷부분의 두 줄 제발(題跋)*의 글씨는 양춘면 맛이 난다. 건륭은 글을 쓸 때 한 가지 버릇이 있었다. 그림에 글씨를 쓰는 것이다. 이것은 공중도덕에 어긋나는 행위다. 〈낙신부도〉 두루마리 그림 말단에 '여기 와서 놀다 간' 건륭이 참지 못하고 가녀린 서체로 '낙신부제1권'이라고 썼다. [그림1-5]

* 책, 비첩, 붓글씨의 앞에 쓰인 글자를 제, 뒤에 쓰인 것을 발이라 하며 둘을 합해 제발이라 한다.

자금성의 그림들

두루마리가 한 세대 한 세대 전해지면서 소장한 사람들과 감상한 사람들이 그림을 보고 느낀 감상을 썼다. 나중에 자리가 부족하면 그림 뒤에 덧대어 표구했기 때문에 두루마리는 계속 길어졌다. 이 부분을 '시미'라고 한다. (시미는 그림 뒤의 격수, 부격수 다음에 붙는다.) 시미의 제발을 보면 이 그림이 그동안 누구에게 갔었는지를 알 수 있다. 고대의 그림이 우리 손에 오기까지 거쳐왔던 길이 훤히 보인다. (고대의 그림은 이렇게 '지나온 길'이 있지 어디서 불쑥 나타나지 않는다.) 이것은 그림의 진위를 감정하는 근거가 된다. (가짜 그림들은 대부분 제발에서 탄로가 난다.)

아름다운 시와 글씨는 그림과 기묘한 '상호' 관계를 형성한다. 이것은 화가와 감상자 사이의 공간이 시각과 청각으로 상통한다는 것을 증명한다. (예를 들어 고궁박물원에 소장된 오대 때의 화가 동원이 그린 〈소상도〉의 앞과 뒤에 그의 후손인 명나라 동기창이 쓴 제발이 두 개 있다.) 예찬, 서위, 팔대산인, 석도와 같은 예술계의 괴물들은 영원한 고독에 빠지지 못한다. 먼 시대의 벗들이 그들을 열렬히 추종하기 때문이다. 영국의 역사가 카(E.H. Carr)는 이렇게 말했다. "역사는 현실과 과거 사이에 영원히 끝없이 이어지는 질문과 대답이다." 이것은 비유이지만 예술사에는 정말로 존재한다. '영원히 이어지는 질문과 대답'이 두루마리의 시미에 빽빽하게 쓰여 있다.

그러므로 두루마리는 중국에서는 결코 고립되고 폐쇄적인 창작이 아니다. 역대 예술가들의 '집단창작'을 모두 흡수한 종합 예술품이고 결말이 없는 '융합예술전'(그림, 서예, 문학, 전각, 감정이라는 여러 경계가 융합되어 있다.)이고 개방된 체계다. 산이 만물을 포용하고 바다가 백 개의 하천을 담는 것 같다. 〈낙신부도〉 두루마리 시미에 건륭의 발문 3줄 외에도 원나라 때 조맹부가 쓴 〈낙신부〉 전문, 원나라 이간(李衎)과 우집(虞集), 명나라 심도(沈度), 오관(吳寬)이 시로 쓴 발문 등과 건륭 황제 때 화신(和珅), 양국치(梁國治), 동

[그림 1-4]
<낙신부도> 두루마리(앞부분), 청, 건륭제 글씨,
베이징 고궁박물원 소장

고(董誥) 등이 쓴 제발도 있다. 거기다 여러 소장인도 화폭 사이에 왕성하게 번식하고 있다. 쉬방다 선생은 이렇게 말했다. "역대 소장가들과 감상가들은 대개 자신이 소장하거나 본 글과 그림에 도장을 몇 개씩 찍어 자기가 소장한 작품이 아름답고 감정이 잘된 것을 표시했다. 장언원(張彦遠)은 <역대명화기(歷代名畵記)>에서 감상인과 소장인을 동진 때부터 찍기 시작했지만 지금은 남아 있는 것이 없어 볼 수 없고 당나라 때의 것부터 볼 수 있다"고 했다.[19] 유명한 것은 물론 송나라 휘종 때 내부에서 소장한 '선화연간의 옥새 7개'와 건륭 황제 때 내부의 옥새 5개다. 하나의 두루마리가 다른 시대, 다른 분야 예술가들의 호응 속에서 자라났다. 중국 그림은 시간 속에서 끊임없이 쌓이고 중첩되며 영원에 대한 바람을 실천했다. 제발이 빼곡히 쓰여진 종이는 두루마리가 한 사람의 손에서 다른 사람의 손으로 옮겨간 과정을 보여준다. 미지의 손들은 이미 사라지고 없다. 그러나 그 손

자금성의 그림들

顛毫入妙

들도 시간이라는 긴 선을 구성하며 그림의 전생과 현생을 관통하고 있다.

6

　여러분이 두루마리를 갖고 있다면 비밀을 하나 알게 될 것이다. 두루마리의 화면이 움직일 수 있을 뿐 아니라 오른손이 두루마리를 접는 것과 동시에 인물과 사물이 '과거의 시간 속으로' 빨려들어갈 수도 있고, 멈추어서 그림을 고정할 수도 있고, 심지어는 뒤로 돌아갈 수도 있다는 것이다. 그림을 뒤로 돌려 이미 '사라진' 영상을 다시 볼 수 있다. 동영상을 볼 때 언제든 뒤로 돌아가 재미있는 순간을 계속 볼 수도 있고 심지어 영원을 얻을 수 있는 것과 같다.

　조식의 〈낙신부〉는 '애도'를 주제로 한 작품이다. '애도'는 중국 문학의

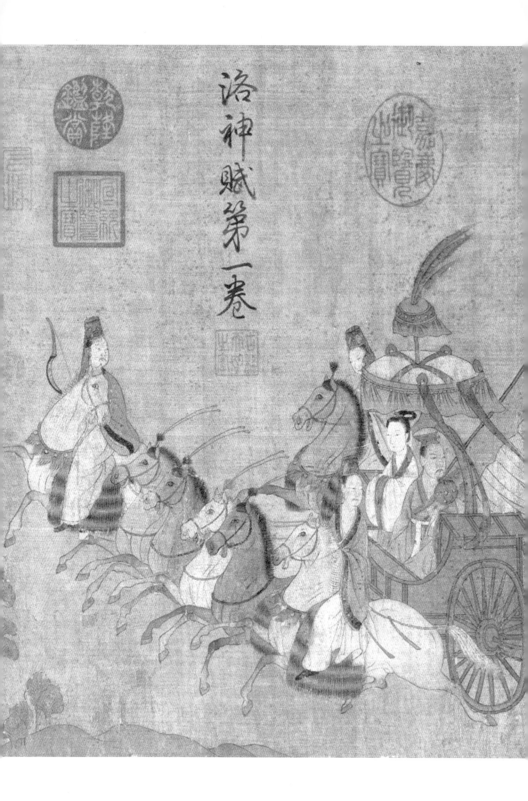

[그림 1-5]
<낙신부도> 두루마리(부분), 동진, 고개지(송 시대 임모본)
베이징 고궁박물원 소장

영원한 주제라 할 수 있다. 어쩌면 '애도'만이 '영원'한지도 모르겠다. 오래 서로 의지하고 지내는 것, 영원한 사업 등은 모두 스스로를 속인 것에 불과하다. 햄릿은 이렇게 말했다. "살릴 것인가 죽일 것인가, 이것이 문제로다." 그러나 옛 중국사람들에게는 이것이 전혀 문제가 되지 않았다. 모든 살아 있는 것은 곧 죽을 것이기 때문이다. 모든 것이 일시적이다. 봄의 꽃, 가을의 달 같은 것이고 아침 버섯과 가을 매미 같은 것이다. 그래서 시인은 '피는 꽃을 보고 눈물을 흘리고, 새 우는 소리에 놀랄' 수 있다. 꽃 한 송이, 새 한 마리가 감동을 주기 때문이다. 왕희지가 <난정집서(蘭亭集序)>를 쓴 것도 이런 감상이 바탕이 되었다. 조식의 후손인 조설근은 이 시간의 비밀을 알았다. 그래서 <홍루몽>에서 견사은(甄士隱)의 입을 빌려 이렇게 노래했다.

> 누추하고 빈 집은 예전에 고관대작의 홀(笏)이 가득했고,
> 시든 풀과 마른 버드나무는 한때 노래 부르고 춤추는 곳이었지.
> 조각된 들보에 거미줄이 잔뜩 쳐졌고,
> 녹색 천은 봉창에 붙어 있네.
> 연지는 붉고 분은 향기롭더니
> 어찌 귀밑머리에 서리가 내렸나….[20]

낮은 소리로 부르는 노래 속에 거대한 상실감이 섞여 있다.

북송의 겨울날 내린 큰눈이 <노정밀설도>(양사민이 그렸다. 베이징 고궁박물

원에 소장되어 있다.)라는 두루마리에 내려 '참 깨끗하고 새하얀 대지가 된 것 같았다.' 가원춘(賈元春)이 성으로 돌아가 지냈던 원소절의 화려함과 시끌 벅적함이 '봄이 지나고 뭇 꽃이 다 시든 후'의 끝없는 처량함이 된 것과 같다.

〈낙신부〉의 아름다운 만남은 '아름다운 만남 뒤에 영원히 헤어져 슬프 게도 다른 곳으로 갔네'라는 거대한 상실감이 되었다. 그 아름다움, 그 사 랑은 황혼에 마지막으로 반짝 빛나고 스러지는 빛이어서 밤에 녹아들고 바람에 흩어졌다.

생명도 짧다. 조식은 긴 〈낙신부〉로 죽은 사람들을 제사지냈다. (낙신은 복 비(宓妃)라고도 한다. 복희의 여자인데 낙수에 빠져 죽은 후 신이 되었기 때문에 낙신이라고 불린다. 조식이 사랑했지만 후에 그의 형 조비에게 시집간 견황후(甄皇后)를 위해 〈낙신부〉 를 썼다고도 전해지지만 근거는 없다.) 그리고 그 자신도 죽을 것이다. 〈낙신부〉는 고독에 관한 책이고 죽음에 관한 책이다.

〈낙신부도〉는 펼치고 접는 과정을 거꾸로 할 수 있다. 시간을 거꾸로 흐 르게 할 수 있다. 모래시계를 바르게 놓을 수도 있고 거꾸로 놓을 수도 있 는 것과 같다. 〈낙신부도〉를 자세히 관찰하면 두루마리가 시작하는 부분에 서 조식은 얼굴을 왼쪽으로 향하고 있고, 두루마리가 끝나는 부분에서는 얼굴을 오른쪽으로 향하고 있다. 시간을 거꾸로 돌리는 것을 암시하고 암 묵적으로 동의하는 것처럼 보인다. 두루마리를 오른쪽에서 왼쪽으로 펼치 면 이별이 도착이 되고 원래의 만남은 최후의 고별이 된다. 옛 중국사람들 은 오른쪽에서 왼쪽으로 글을 쓰고 그림을 봤다. 그러나 고개지는 〈낙신부 도〉에서 반대로 볼 수 있는 가능성을 열어두어 반대로 보아도 의미가 통한 다고 나는 믿는다. 바르게 보든 거꾸로 보든 통한다. 〈낙신부도〉는 시작도 끝도 없는 과정이라고 말하는 사람도 있다. 끝이 시작이고 시작이 끝인 것

자금성의 그림들

이다. 마치 대지의 지평선이 시작도 없고 끝도 없는 것처럼.

〈한희재야연도〉 두루마리, 〈오우도(五牛圖)〉 두루마리, 〈청명상하도〉 두루마리, 〈천리강산도〉 두루마리 등 나중에 그려진 그림 두루마리는 모두 오른쪽에서 왼쪽으로 볼 수도 있고, 왼쪽에서 오른쪽으로 볼 수도 있다. 화가가 자신의 그림에 거꾸로 볼 수 있는 공간을 남겨두었음을 뜻한다. 이것은 결코 우연이 아니다. 공동의 방향이 드러난 것이다. 〈예기(禮記)〉에서 "일어나면 끝이 시작되고, 시작하면 곧 끝이 오고, 끝나면 곧 일어나니 끝이 곧 시작"이라고 했다. 고개지의 〈낙신부도〉는 후대 회화사의 모범이 되고 기초가 되었다.

〈낙신부도〉는 그래서 〈낙신부〉가 아니다. 이 그림 두루마리는 모든 시간의 흐름, 번영과 멸망에 대한 슬픔을 충분히 보여준다. 끝이란 새로운 시작에 불과하기 때문이다. 서로 마음으로 그리워하면 모든 헤어진 사람들이 언젠가는 약속이라도 한 듯이 만나게 되는 것이다.

2장

황제의 3차원 공간

이것은 중국 미술사상 최대의 사기극이다.

1

어느 날, 고궁연구원 정원에서 위훼이(余輝) 선생을 만났다. 막 지나쳐가려는데 그분이 갑자기 멈추더니 물었다.

"바둑을 둘 줄 압니까?"

나는 생각하지도 않고 '못 둡니다'라고 말했다.

위훼이 선생은 고궁박물원에서 옛 글과 그림을 연구하는 전문가로 당시에는 고궁연구원 부원장이었으며 학술 저서 〈걱정과 간언, '청명상하도'의 코드〉를 막 출간한 참이었다.

그는 내 대답을 듣더니 아무 말 없이 잠깐 생각에 잠겼다.

황혼에 가까운 시간이었고 정원의 나무들은 화려하게 꽃을 피워 눈부시게 빛나고 있었다. 석양의 햇빛이 북서쪽 누각의 지붕들을 스쳐지나 정방의 처마를 따라 미끄러지더니 정원에 스포트라이트 같은 효과를 냈다. 빛을 받지 않은 부분은 천천히 사라지고 빛을 받은 그림과 붉은 기둥의 색이 점점 선명해져 새로 수리하고 색칠한 것같이 보였다. 정원의 나무에 가득 피어난 꽃송이들이 이 빛을 받아 매미 날개처럼 투명하게 빛났다.

한참 지난 후에 나는 위훼이 선생도 바둑을 두지 못한다는 것을 갑자기 깨달았다. 그는 다른 바둑을 생각하고 있었던 것이다.

〈중병도〉의 전체 이름은 〈중병회기도〉다. [그림 2-1], [그림 2-2] 바둑을 두는 그림이다. 2015년 고궁박물원 건원 90주년을 기념하기 위해 열린 '석거보급특별전'에서 이 그림이 무영전(武英殿)에 전시되었는데, 이 그림을 눈여겨본 사람은 많지 않았다. 그때 관람객들은 온통 〈청명상하도〉에 시선을 빼앗겨 그것을 보려고 7~8시간 동안 줄을 섰다. 그렇게 줄을 서면 〈청명상하도〉 앞에 1분 동안 서 있을 수 있었다. 〈청명상하도〉의 빛이 다른 명작들의 빛을 가려버렸다. '석거보급특별전'에 나온 다른 글씨와 그림들이 빛을 잃은 것처럼 보였지만 사실은 그렇지 않다. 그 작품들은 모두 중국 예술사의 찬란한 거작들이다. 동진 시대 왕순(王珣)이 그린 〈백원첩(伯遠帖)〉(왕씨 가족의 작품 중에 유일하게 전해지는 진품이다.), 수나라 때 전자건이 그린 〈유춘도〉(중국에 전해오는 가장 오래된 산수화다.), 당나라 한황(韓滉)이 그린 〈오우도〉(현존하는 그림 중 세계 최초로 종이에 그린 작품이다.), 송나라 휘종의 〈청금도(聽琴圖)〉(송나라 화원 인물화 중 우수한 작품이다.), 거기다 오대 때 주문구가 그린 〈중병회기도〉도 있었다.

〈중병회기도〉(원본은 사라졌고 베이징 고궁박물원과 워싱턴 프리어 갤러리에 모본이 한 점씩 소장되어 있다.)는 우리의 시선을 당나라·송나라 두 시대를 넘어 5대 10국이라는 작은 시대로 끌고 간다. 이 시대의 주마등 같은 몇몇 조정 중 하나인 남당 왕조는 39년간 존재했고 황제는 3명밖에 없었다.(선주 이변(李昪), 중주 이경(李璟), 후주 이욱(李煜)이다.) 그러나 면적은 당시 남쪽의 10국 가운데 가장 넓었다. 가장 번성할 때는 35주가 있었는데, 대략 오늘날 장시성 전역과 안휘이성, 장쑤성, 푸젠성, 후베이성, 후난성의 일부가 여기에 포함되었다. 나는 어렸을 때 이욱의 사(詞)를 읽으면서 남당 왕조의 땅이 난

[그림 2-1]
<중병회기도> 두루마리, 오대, 주문구(송 시대 임모본),
베이징 고궁박물원 소장

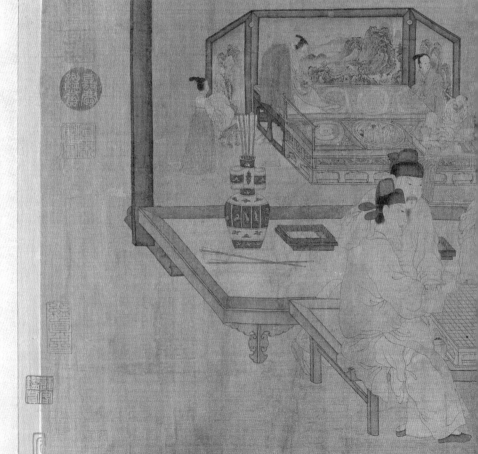

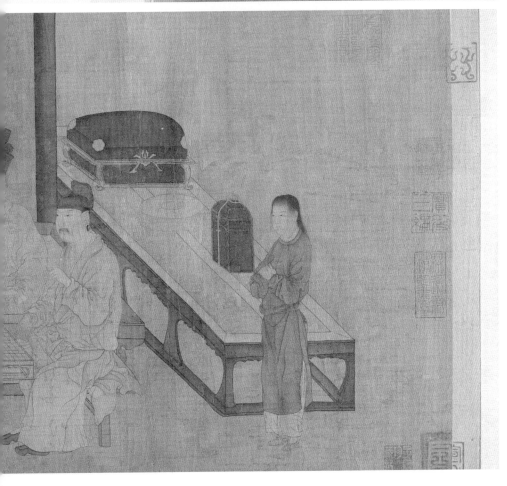

[그림 2-2]
<중병도> 두루마리, 오대, 주문구(명 시대 임모본),
미국 프리어 갤러리 소장

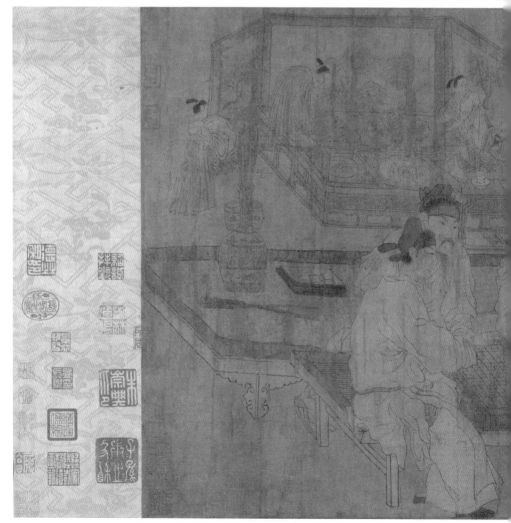

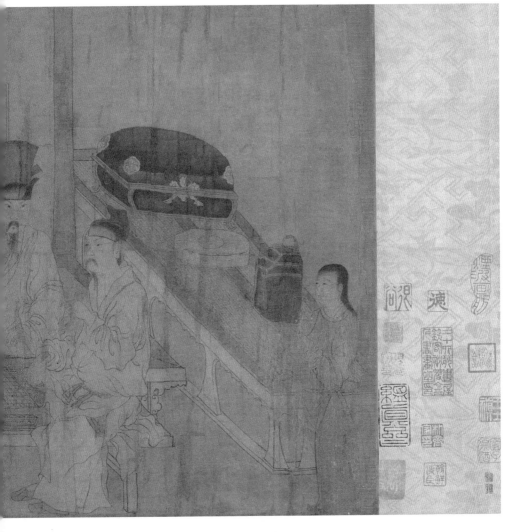

징과 그 근교의 작은 지역일 거라고 생각했다. 30여 년이 지난 후에 드넓은 장시성 남부 지역을 다니며 명승고적을 살펴보고 바람소리, 빗소리를 듣고서야 비로소 그 비옥한 땅, 짙푸른 산이 모두 남당의 영토였다는 것을 알게 되었다.

중국 대륙의 가장 풍요로운 땅을 차지하며 왕조를 열었던 남당의 초대 황제 이변은 부역과 세금을 줄이고 국경을 잘 지키고 백성을 편안하게 하는 정책을 폈다. 그 결과 이 작은 조정은 최단기간 내에 풍요의 색채를 뿜으며 장강 중하류의 드넓은 영토를 빛나게 했다. 중국 예술사도 이 시대의 갈피에서 강한 빛을 받아 문학(이경, 이욱 두 황제와 그들의 신하였던 풍연사(馮延巳), 한희재(韓熙載)가 대표적이다.)과 그림(동원(董源), 거연(巨然), 조간(趙幹), 위현(衛賢), 주문구, 고굉중, 왕제한(王齊翰) 등이 대표적이다.)의 양대 봉우리가 등장했다.

북송 시대에 이르러 비단처럼 아름다운 남당 땅은 송 제국의 금수강산에 편입되었다. 그 화려함과 다채로움, 취기와 탐닉은 여전히 사람을 취하게 하고 어지럽게 만들었다. 북송 초 진세수(陳世修)는 〈양춘집서(陽春集序)〉에서 남당의 가장 빛나던 시절을 그리워하는 글을 썼다.

금릉*의 성세에는 안팎으로 일이 없어 오랜 벗과 함께 즐기고, 악부와 사를 생각하고, 노래 부르는 이는 사죽(絲竹)**에 기대어 노래를 부르니 손님이 흥겹고 즐겁구나.[1]

남당이 이런 성세를 누리던 어느 날 남자 네 명이 아름답게 꾸며진 방에 앉아 편안한 모습으로 바둑을 두고 있다. 바람소리, 빗소리, 울음소리, 고

* 남당의 수도
** 고대 중국의 현악기와 대나무로 만든 관악기의 통칭이다.

함소리는 겹겹의 높은 담장 밖에 있다. 주문구라는 궁정화가가 이 장면을 비단에 그렸다. 이 그림은 후에 천 년 동안 고전이 되었다.

이 그림의 이름은 〈중병회기도〉이다.

3

〈중병회기도〉 두루마리는 비단에 그렸다. 높이 40.3센티미터, 폭 70.5센티미터의 크지 않은 화면에 5명을 그렸는데 등장인물이 모두 살아 있는 것처럼 보인다. 천 년이 지났어도 개성이 뚜렷하고 생동감이 넘쳐 사람들은 이 그림을 보고 주방(周昉)*에 가깝지만 섬세함은 주방을 넘어섰고, 화가가 자신만의 독특한 '전필묘(戰筆描)'로 그려낸 겹겹이 접힌 옷 주름이 말을 한다고 했다.

다섯 명 중 네 명의 남자는 의자에 앉아 있다. 그중 두 명은 바둑을 두고 나머지 두 명은 옆에서 이를 보고 있다. 서 있는 사람은 그들의 시동이다. 배경은 아름답게 꾸며진 방이다. 관중 가까이 있는 두 남자는 2인용 의자에 앉아 있다. 바둑 테이블을 사이에 두고 두 사람이 마주보고 앉아 정신을 집중해서 바둑을 둔다. 나머지 두 사람은 그들 뒤 의자에 앉아서 말없이 바둑을 보고 있다. 분위기는 조용하고 엄숙하면서도 문인의 기운이 충만하다. 주문구의 황실 화원 동료였던 고굉중이 그린 〈한희재야연도〉에 나오는 술잔을 부딪는 분위기와는 완전히 다르다. (주문구도 〈한희재야연도〉를 그렸지만 그가 그린 〈한희재야연도〉는 사라졌다. 후세의 모본도 남아 있지 않다.)

그들 뒤로 병풍이 있는데 백거이의 〈우면(偶眠)〉이라는 시를 묘사하고 있다. 이 병풍 안에 산수화가 그려진 작은 병풍이 또 있다. 화면이 무한대

* 당나라 때의 저명한 화가로 인물, 불상, 귀족 부인을 잘 그렸다.

로 연장되는 투시 효과가 생겨 폐쇄된 실내공간을 벗어난 것처럼 보인다. 병풍 안에 또 병풍을 그리는 것을 미술사에서 '겹병풍'이라고 한다.

먼저 바둑을 두는 네 명에 대해 말해보자. 본래 그들의 신분은 역사의 미스터리로 역사가들의 호기심을 자극했다. 북송 시대 왕안석이 관에서 쇄서회(曬書會)*를 진행할 때 〈중병회기도〉를 보았다. 그는 이 그림을 보고 〈강린기격관삼관서화(江鄰幾邀觀三館書畫)〉라는 시를 썼다.

　　이름도 성도 모르는 사람들

　　둘이 바둑을 두고 옆에서 지켜본다

　　황금으로 상감하고 조각한 투호

　　병풍에 병든 남자가 그려져 있다

　　뒤에는 수건을 든 여자가 서 있고

　　침대 앞에 붉은 비단과 화로가 있다

　　침대 위에 두 여자가 담요를 펴고 있다

　　침대를 둘러싸고 있는 병풍에 산이 그려져 있고

　　방에는 그림이 세 겹으로 걸려 있다

　　이 그림의 의미가 참으로 특별한데

　　진짜인지 혹은 가짜인지

　　세상 일이 이와 같으면 어찌하겠는가[2)]

왕안석의 시에 드러난 당혹감을 보면 (이름도 성도 모르는 사람이라고 했다.) 그가 살던 시대에 이 네 명의 신분이 아직 밝혀지지 않았다는 것을 알 수 있다. 남송 초 왕명청(王明淸)의 집에 이경의 초상화가 있었는데, 왕명청은

*책을 햇빛에 말리는 날이다.

자금성의 그림들

이 초상화와 〈중병회기도〉를 비교해 본 뒤 앞쪽을 향하고 높은 모자를 쓴 사람이 오대 시기 남당 황제 이경인 것을 밝혀냈다. 그는 오대의 저명한 사인(詞人)이자 남당 후주(後主) 이욱의 부친이기도 하다. 왕명청은 이 감정 과정을 〈휘주삼록(揮塵三錄)〉이라는 책에 썼다.

원나라 때 애각(袁桷)이 쓴 〈청용거사집(淸容居士集)〉과 육우인(陸友仁)이 쓴 〈연북잡지(硏北雜誌)〉에서 나머지 세 사람이 이경의 동생인 것을 고증했다. 청나라 때 학자 오영광(吳榮光)은 〈신축소하기(辛丑消夏記)〉에서 장호손(莊虎孫)의 말을 기록했다.

> 그림에서 남쪽을 향하고 책을 끼고 앉아 있는 사람은 남당 중주다. 나란히 앉아 살짝 왼쪽을 향한 사람은 태북진왕(太北晉王) 경수(景遂)다. 마주 보고 앉아 바둑 두는 두 사람은 제왕(齊王) 경달(景達)과 강왕(江王) 경적(景逷)이다. [3]

〈중병회기도〉에서 바둑을 두는 사람들의 구체적인 신분이 이때 확인되었다. 화면 왼쪽부터 남당 황실 이씨 집안의 다섯째 강왕 이경적, 셋째 진왕 이경수, 큰형 남당 2대 황제 이경, 넷째 제왕 이경달이다. (이씨 집안의 둘째는 병으로 일찍 죽어 이 그림에 등장하지 않는다.)

그러나 이 그림의 비밀은 여기서 끝이 아니라 이제 시작이다.

얼마나 많은 사람들이 이 오대 시기의 회화 작품을 봤는지 모르겠지만, 아무도 그림의 세밀한 부분을 보지 못했다. 어느 날 위훼이 선생이 손가락으로 그림의 바둑판 위를 가리키며 물었다.

"저 그림의 바둑판에는 왜 검은 돌만 있고 흰 돌은 없을까요?"

4

그의 질문에 어안이 벙벙했다. 천 년 전에 그려진 바둑판을 뚫어져라 보았다. 정말 검은 돌만 있을 뿐 흰 돌은 없었다.

세상에 이런 바둑이 어디 있을까? 화가가 잘못 그린 것일까?

아닐 것이다.

주문구는 오대의 가장 뛰어난 화가 중 한 명이었다. 남당 화원의 대조(待詔)*로 산수, 인물, 미인을 잘 그렸다. 그의 이름이 송나라 휘종의 〈선화화보〉에 기록되고, 건륭 황제의 〈석거보급〉에도 들어가고 각종 중국 미술사 책에 들어간 것만 봐도 그의 비범함을 알 수 있다.

사실적인 표현을 추구했던 그가 이렇게 수준 낮은 실수를 했을 리가 없다.

(나를 포함한) 모든 사람들이 이 그림을 열심히 관찰하지 않았고 그림에서 아주 중요한 세부를 놓쳤다.

어쩌면 우리는 이 그림을 전혀 이해하지 못했는지도 모른다.

그것은 처음부터 바둑이 아니었다.

이 남자들은 바둑을 두고 있지 않았다.

그런데 네 남자는 둘러앉아 바둑을 두는 체하고 있다. [그림 2-3] 다섯째 이경적은 살짝 들어올린 오른손 식지와 중지 사이에 검은 돌을 끼고 비장한 표정을 하고 있고, 큰형 이경은 손에 기록책을 들고 바둑 두는 과정을 기록한다. 전혀 빈틈없는 모습이다. 이것은 행위예술일까? 이 사람들은 무슨 비밀을 감추고 있는 것일까?

* 고대의 관직명

[그림 2-3]
<중병회기도> 두루마리(부분), 오대, 주문구(송 시대 임모본)
베이징 고궁박물원 소장

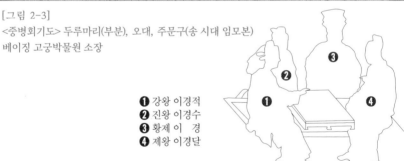

❶ 강왕 이경적
❷ 진왕 이경수
❸ 황제 이　경
❹ 제왕 이경달

5

　　<중병도>는 중국 미술사에서 가장 현혹하는 구도 중 하나라고 말하는
학자도 있다.[4]

　　나는 이것이 중국 미술사의 가장 큰 사기극이라고 말한다.

　　시각적인 속임수다.

그림을 본 모든 사람이 화가에게 속았다. 그 속임수는 '겹병풍'에 숨겨 있다. '겹병풍'은 〈중병회기도〉 화면의 거의 반을 차지한다.

중국 전통 건축물 내부에서 주로 사용하는 가구인 병풍은 바람을 막는 것 외에도 특별한 기능이 있다. 3천 년 전 주나라에 병풍이 등장했을 때는 나무로 틀을 만들고 그 위에 비단을 걸고 도끼를 그려 넣어 황제가 앉는 보좌 뒤에 세워 두었다. 제왕의 권력을 더 돋보이게 하기 위해서였다. 그래서 〈사기〉에서 '천자가 병풍 앞에 선다.'*는 표현을 썼다. 우홍은 최소한 한나라 이전에 병풍이 이미 "일종의 정치 부호로 문헌에 자주 등장했다"고 했다.[5] 병풍이 도상을 담는 스크린 역할을 한 것도 그때부터였다.

나중에 문인과 선비들이 병풍을 좋아하게 되었다. 그때부터 병풍은 권력자의 생활에서 벗어나 문인의 생활, 나아가 보통사람이 일상에서 쓰는 가구가 되었다. '그림병풍[畵屛]'은 당나라 시와 송나라 사에 자주 등장한다. 위장(韋莊)은 시에서 "떨어지는 꽃이 눈과 함께 향기로운 풀을 덮으니, 봄날의 비와 바람이 그림병풍을 적시는구나"라고 말했고[6], 소식은 사에서 "그림병풍을 처음 보았을 때를 기억한다. 하지만 아름다운 꿈에서 놀라 깨고 나서 보니, 고당(高唐)**으로 가는 길이 끊어졌네"라고 했다.[7]

우홍은 그러나 병풍이 일상에서 쓰인 것은 한나라 때 혹은 한나라 이후라고 추측한다. 쉬방다는 그림병풍이 북송 이전에 이미 유행했다고 한다. 그전에는 족자가 그림을 전시하는 주요한 형식이 아니었다. 옆으로 보는 두루마리는 이미 있었지만 두루마리는 평소에는 접어서 보관하지 펼쳐놓지 않는다. 그림병풍이 등장하고부터 그림을 전시할 수 있게 되었다. 그는

* 천자가 조정에 선 것을 가리킨다.
** 고당은 고당관(高唐觀) 혹은 고당대(高唐臺)라고 한다. 송옥(宋玉)은 〈고당부(高唐賦)〉와 〈낙신부〉에서 초나라 회왕(懷王)과 양왕(襄王)이 고당에서 무산(巫山)의 여신과 만났다고 썼다.

자금성의 그림들

"고대에는 병풍으로 방을 나누었다. … 그림들은 병풍에 붙어 있었다.[8] 대략 북송 때 이르러 점점 표구된 족자가 유행했다."고 한다. 미술사가 마이클 설리번(Michael Sullivan)은 "송나라 때 그림병풍(병풍으로 표구한 그림이라고 해야겠다.)이 두루마리, 벽화와 함께 중국 그림의 중요한 형식이 되었다"고 한다.[9]

그러나 남당 때 병풍은 다른 기능이 있었다. 다른 사람은 생각하지 못했고 오직 황제 이경만이 이런 상상력을 가졌다. 남당이 그의 손안에 있을 때 초나라 · 민나라를 멸하고 영토를 넓혔다. 그때가 남당 역사상 영토가 가장 넓은 시기였다. 그러나 남당이 흥한 것도 이경 덕이고 망한 것도 이경 탓이었다. 이경은 극도로 사치스러운 사람이어서 정치가 부패하고 국력이 하락했다. 후주 이욱의 시대는 음탕하고 사치스러웠는데 그 기초를 닦은 사람이 그의 아버지였다. 한때 강성했던 남당 왕조는 후주(後周)에 회남강(淮南江) 북쪽 땅을 빼앗겼다. 조정은 금릉(金陵)에서 도망쳐 나와 홍주(洪州)로 옮겼다. 이곳을 남창부(南昌府)라고 불렀다.

〈강표지(江表志)〉에 천도하는(혹은 도망가는) 광경이 기록되어 있다. 배와 수레가 가득 차고, 깃발이 수천 리에 이어졌다.[10] 장강 남쪽에서 남당의 깃발이 호탕하게 천 리로 이어지고 뭇 신하와 의장대와 금위군과 국고가 넉넉했다.

그러나 장강 북쪽에서는 완전히 적에게 졌기 때문에 이경은 북쪽을 생각할 때마다 마음이 무거웠다. 그래서 한 가지 방법을 생각해 냈다. 즉 징심당(澄心堂)* 승지(承旨) 진유장(秦裕藏)에게 병풍을 찾아서 시선을 가리라고 한 것이었다. 이렇게 하면 황제는 적에게 점령당한 지역을 생각하며 기분이 나빠지지 않을 것이었다. 그래서 이경의 시대에 병풍은 새로운 역할

* 남당 말년의 중추기구다.

[그림 2-4]
<사효도> 두루마리(부분), 원, 작자미상,
타이베이 고궁박물원 소장

을 부여받아 부끄러움을 가리는 천이 되었다.

6

병풍의 기능은 조금씩 발전했다. 황제의 권력을 돋보이게 하는 도구로 출발해서 문인과 선비들의 그림의 매체가 되었다가 나중에는 그림의 주제가 되었다. 우훙은 이렇게 말한다. "병풍은 전통 중국 그림에서 가장 환영받은 주제였다."[11] 그림병풍은 본래 그림이다. 그림병풍이 그림에 들어가서 '그림 속의 그림'이 되었다. 이것은 중국 미술사에만 나타나는 독특한 현상이다.

〈한희재야연도〉에도 병풍이 몇 개 나온다. 이 병풍들은 관중의 시선을 세로로 가르는 역할을 한다. 〈중병회기도〉에서 주문구는 병풍의 방향을 바꾸었다. 고굉중의 〈한희재야연도〉에서 수직으로 화면을 나누던 병풍을 돌려서 화면과 수평이 되게 했다.

이렇게 옆으로 놓인 병풍은 중국 고전 그림에서 드물지 않다. 주문구, 고굉중과 함께 한림화원에서 일했던 왕제한이 그린 〈감서도(勘書圖)〉의 배경은 거의 화면 전체를 가로지르는 병풍이다. 송나라 사람이 그린 〈송인인물도(宋人人物圖)〉, 〈고사감수도(高士酣睡圖)〉, 원나라 사람이 그린 〈사효도(四孝圖)〉[그림 2-4], 명나라 두근(杜堇)이 그린 〈완고도(玩古圖)〉, 당인(唐寅)이 그린 〈이서서도(李端端圖)〉 등의 그림에 모두 옆으로 놓인 병풍이 나온다.

〈중병회기도〉는 그중에서도 특별한데 주문구가 그린 것이 그냥 병풍이

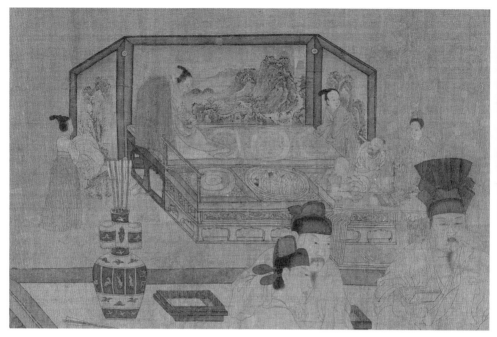

[그림 2-5]
〈중병회기도〉 두루마리(부분), 오대, 주문구(송 시대 임모본),
베이징 고궁박물원 소장

아니라 '겹병풍'이기 때문이다. 주문구는 병풍 안에 또 병풍을 그렸다. [그
림 2-5] 두 번째 병풍에는 사람이 나오지 않고 깊고 그윽한 산수의 세계만
그려져 있다. 그래서 〈중병회기도〉에서 실제로는 병풍이 3개 나온다는 사
람도 있고, 3개의 공간이 층차적으로 나온다고 말하는 사람도 있다. 이것
은 요새 유행하는 말로 하면 '3차원 공간'이다.

첫 번째 그림(첫 번째 공간)은 이씨 집안의 네 형제가 아름다운 실내 공간
에서 바둑을 두거나 바둑 두는 것을 보는 '진짜' 역사 공간이다.

두 번째 그림(두 번째 공간)은 첫 번째 병풍에 그려진 〈우면〉이라는 시를
그린 공간이다. 이것은 '진짜' 공간이 아니고 그림병풍에 그려진 그림이고

자금성의 그림들

허구의 공간이며 〈중병회기도〉라는 그림 속의 그림이다.

세 번째 그림(세 번째 공간)은 첫 번째 병풍 속에 배경으로 나오는 산수화 병풍이다. 이것도 진짜 세계가 아니고 그림병풍에 그려진 병풍이다. '겹병풍'이고 '그림 속 그림의 그림'이다.

7

그러나 그림에서 정말 이상한 점은 화가가 세 개의 공간을 마치 투시되는 것처럼 보이게 그린 것이다. 그렇게 하니 두 그림병풍이 각자 독립된 평면이 아니라 서로 관통하는 입체적인 공간처럼 보인다. 그래서 관찰자는 바둑판 앞의 남자 넷, 서동 한 명과 병풍에 그려진 여자 넷과 남자 한 명이 같은 공간에 있는 것 같은 착각을 하기 쉽다. 그들은 마치 방문을 다 열어놓아 가리는 것이 없는 방 두 개짜리 집 안에 있는 것 같다.

하지만 관찰자가 그림을 자세히 보면 '정신이 돌아온다.' 그림을 보는 과정은 실제로는 '정신이 돌아오는' 과정이다. 화가 주문구는 관찰자에게 너무 잔인하게 굴지는 않고 '힌트'를 숨겨두었다. 탐정소설 작가가 일부러 함정을 파놓아서 처음에는 독자가 혼란스러워도 시간이 지나 모든 궁금증이 풀리고 나면 혼란이 사라지는 것과 같다.

〈중병회기도〉에서 주문구는 시각적인 미궁을 심어놓았다. 그리고 이 미궁의 출구도 준비해 놓았다. 실뜨기 놀이에서 중간에 매듭을 짓고서 매듭을 돌리면 하나씩 풀리는 것과 같다. 그림에 그는 이런 암시를 남겨놓았다.

첫째, 화면에서 가장 멀리 있는 산수화 병풍(즉 두 번째 병풍)은 주문구가 일부러 3쪽짜리 병풍으로 그렸다. 그래서 화면의 두 병풍은 하나는 곧고 하나는 굽어서 화면에 변화를 준다. 동시에 두 병풍을 구분한다. 전자는 실

내에 놓여진 진짜 병풍이고 후자는 그림에 나오는 병풍이다.

둘째, 현실의 공간에서 가구와 기물(바둑판, 의자, 눕는 의자, 다구 등)은 병풍의 가구 기물과 기울어진 각도가 완전히 같다. 말하자면 같은 화면에 있는 것처럼 보이게 만들어서 관중을 미혹시킨다. 오직 시동 뒤에 있는 의자만 병풍 뒤로 들어가서 병풍에 한구석이 가려진다. [그림 2-6] 이로써 그곳이 투명한 그림틀이 아니라 진짜 병풍이 있고 병풍에 나오는 사람과 인물이 전부 진짜가 아니고 그려진 것을 증명한다.

8

다시 바둑으로 돌아가 보자.

겹병풍이 나오는 바둑 두는 그림에서 병풍은 배경이고 핵심은 바둑이다.

중국 역사상 바둑은 단순한 바둑이 아니었다. 바둑 속에 정치가 있었고 생사를 결정했다.

유명한 비수(淝水)의 전투*에서 동진 군대의 지휘관이었던 사안(謝安)은 사현(謝玄)과 바둑을 두고 있었다. 그는 자기의 지휘가 굳건하다는 것을 보여주고 싶었다. 그러나 실제로는 부견(符堅)의 대군이 압박하고 들어와 두 사람은 목숨이 경각에 달린 상태였다.

당나라 때 단편소설 〈규염객전(虬髥客傳)〉에서 규염객과 도사가 바둑을 둘 때 이세민이 갑자기 들어온다. 도사는 이세민을 보고 말했다. "이번 판은 전부 졌구나! 여기서 다 잃었구나! 살아날 길이 없도다!" 이세민이 수

* 383년 동진과 전진이 비수에서 치렀던 전쟁. 8만의 동진군은 80만의 진진군에 맞서 승리한다.

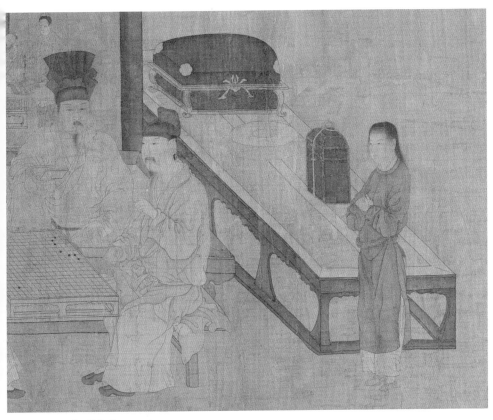

[그림 2-6]
<중병회기도> 두루마리(부분), 오대, 주문구(송 시대 임모본),
베이징 고궁박물원 소장

나라 말 패권을 다투는 여러 영웅들과의 싸움과 당나라 초 황위 다툼에서
최후의 승자가 될 것을 암시하는 말이었다.

　<중병회기도>의 바둑도 단순한 바둑이 아니다. 바둑판에 둘러앉은 네
형제가 남당 왕조에서 가장 큰 권력을 가진 사람들이었기 때문이다. 네 형
제를 한 화면에 그린 것은 사소한 일이 아니다.

　아버지 이변이 눈을 감을 때 이경(그림 왼쪽에서 세 번째 높은 모자를 쓴 사람)은

선황의 관 앞에 꿇어앉아 이 왕조의 황위를 형제의 서열에 따라 자신이 죽으면 자기의 적장자 이홍기(李弘冀)에게 주지 않고 셋째 형제인 이경수(왼쪽에서 두 번째)에게 주기로 맹세했다.(둘째는 일찍 죽었다.) 이경수가 죽은 후에 다시 넷째인 이경달(오른쪽에서 첫 번째), 마지막으로 막내 동생 이경적(왼쪽에서 첫 번째)에게 주고, 네 형제가 다 황제를 하고 나면 자신의 아들 이홍기에게 주어 다시 형제상속을 이어가게 하겠다고 맹세했다.

세상의 모든 황제는 자기 아들에게 황위를 주고 싶어 한다. 이경이 이런 위험한 맹세를 한 이유가 있었다. 그의 아들이 아직 어리고 정치 경험이 없는데 세 형제는 권력을 잡고 있는데다 실력이 뛰어났다. 그래서 '형제상속'의 방식으로 세 동생을 진정시키고 자기 아들을 살리려고 했다.

몇 년 후 그는 이경수를 황태제(皇太弟)에 봉해 그가 황위 계승자임을 정식으로 인정했다.

그는 중국 역사상 마지막 한족 황태제였다.

그와 함께 그의 적장자 이홍기를 동도(東都) 양주(揚州)로 보냈다.

〈중병회기도〉의 인물들이 앉은 자리는 이경이 세 아우에게 정해준 황위 승계 순서와 완전히 같다. 고대의 대부분 왕조는 왼쪽을 높이 샀다. (앉은 사람의 위치에서 왼쪽과 오른쪽을 봤을 때) 그들의 앉은 순서는 왼쪽, 오른쪽, 왼쪽, 오른쪽이다. 즉 이경(왼쪽), 이경수(오른쪽), 이경달(왼쪽), 이경적(오른쪽)이다.

오늘날의 관중을 마주보고 앉은 이경은 물처럼 침착하고 고요하다. 황태제 이경수는 그와 같은 의자에 앉아 있다. 이경수가 이미 황제와 같은 신분을 가졌다는 것을 보여준다. 이경과 같이 앉을 수 있어도 신분이 약간 낮기 때문에 시선을 검은 돌에 던지고 있다. 그 자세는 겸손하고 비굴하게 보인다. 그의 오른손이 이경적의 어깨에 올려져 있는데 이것은 친밀함과 사교성을 나타낸다. 이경달은 이경적을 똑바로 바라보고 있다. 한 손을 들

자금성의 그림들

어울리고 손가락으로 동생의 손에 있는 바둑돌을 가리킨다. 어서 돌을 두라고 재촉하는 것 같다. 그 돌은 이경적의 손에 꼭 잡혀 있다가 곧 조용히 바둑판에 놓일 참이다.

이것이 바둑을 두는 것이 아니면 뭐란 말인가?

하지만 바둑판에 검은 돌뿐이다. 그래서 아주 이상한 그림이 되었다.

9

위훼이 선생은 바둑판 위에 검은 돌들이 어떻게 배열되었는지 보라고 했다.

북두칠성이 아닌가!

이경적 손에 들고 있는 바둑돌 말고 바둑판에 8개의 돌이 놓여 있다. 그 중 7개 검은 돌은 북두칠성 모양으로 놓여 있다. 북두2(천선, 天璇), 북두3(천기, 天璣), 북두4(천권, 天權), 북두5(옥형, 玉衡), 북두6(개양, 開陽), 북두7(요광, 瑤光)의 위치에 돌이 있다. 북두1(천추, 天樞)의 위치만 비어 있다.

이경적 손에 든 바둑돌은 북두1의 위치를 겨냥하고 있다. 그 돌이 바둑판에 놓이면 '북두칠성도'가 완성되는 것이다.

그러니까 그들은 천상도를 그리고 있었던 것이다.

천상도는 천문도와는 다르다. 고대 중국에서는 천상이 과학이었을 뿐

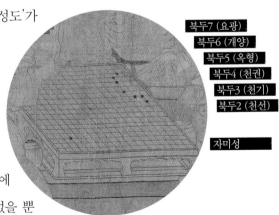

북두7 (요광)
북두6 (개양)
북두5 (옥형)
북두4 (천권)
북두3 (천기)
북두2 (천선)

자미성

아니라 이데올로기이기도 했으며 제국의 흥망성쇠와 인사에 관여했다. 〈상서위(尙書緯)〉에 실린 내용은 이렇다.

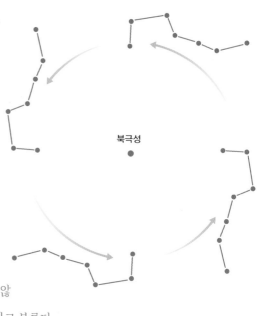

북극성

북두는 하늘의 가운데에 있는데 곤륜의 위쪽에 있을 때 움직이며 가리킴에 따라 24절기가 생기고 12시간, 12개월이 생긴다. 또 주와 나라가 나뉘고, 나라의 운명까지 다스리지 않음이 없으니 그래서 7정(七政)이라고 부른다.

7정은 봄, 가을, 겨울, 여름, 천문, 지리, 인도(人道)다. 즉 북두칠성은 인간세상의 모든 것에 관여한다.
북두칠성의 손잡이가 이경을 향하고 있다.
북두칠성의 손잡이는 옥형, 개양, 요광 세 별로 이루어져 있는데, 계절과 시간에 따라 손잡이가 가리키는 방향이 달라져서 정말로 손잡이나 은으로 만든 나침반처럼 밤하늘에서 천천히 돈다. 옛사람들은 어둠이 내릴 때 손잡이가 가리키는 방향을 보고 계절을 정했다.

북두의 손잡이가 동쪽을 가리키면 천하가 봄이고
북두의 손잡이가 남쪽을 가리키면 천하가 여름이고
북두의 손잡이가 서쪽을 가리키면 천하가 가을이고

자금성의 그림들

북두의 손잡이가 북쪽을 가리키면 천하가 겨울이다.

관찰하는 시간을 초저녁으로 고정하면 북두의 손잡이가 동쪽을 가리킬 때가 2월 춘분이고, 북두의 손잡이가 남쪽을 가리킬 때는 5월 하지, 북두의 손잡이가 서쪽을 가리킬 때는 8월 추분, 북두의 손잡이가 북쪽을 가리킬 때는 11월 동지다.

북두의 손잡이가 가리키는 동서남북 네 방위를 빌려 사계절의 중간 날짜를 확정할 수 있다.

춘분, 하지, 추분, 동지의 달이 정해지면 다른 달은 쉽게 결정된다.

그러므로 북두의 손잡이는 시간의 시작을 의미한다.

그것이 이경을 가리키는 것은 네 형제의 권력이 이경에게서 시작하는 것을 의미한다.

이경은 온갖 꽃이 솜처럼 피어나고 잎과 꽃들이 비옥하고 기름진 왕조의 봄이다. 그다음에 오는 것은 여름, 가을, 겨울이다. 이경이 없다면 권력의 유희가 지속되지 못할 것이다. 왕조의 권력은 '형이 죽고 동생이 이어받는' 약속대로 순환되지 않을 것이다.

천선(북두2)에서 천추(북두1)를 지나 바깥쪽으로 5배 정도 긴 일직선을 그린 곳에 북극성이 있다. 그림의 바둑판에는 검은 돌이 북극성 자리에 놓여 있다. 북극성은 보통 별이 아니다. 하늘에서 가장 존귀한 별이다. 고대 중국인의 세계관에서 우주의 중심은 태양이 아니라 북극성이었다. 북극성은 북진(北辰), 자미성(紫微星)으로 불렸다.

태양은 떠올랐다 가라앉지만 북극성은 하늘의 중앙에서 움직이지 않는다. 모든 별들이 북극성을 중심으로 돌고 있다.(북두칠성도 그렇다.) 그래서 중국(중원) 문화는 태양을 숭배하는 경우가 드물고 대신 북극성을 숭배한다.

과부(夸父)가 태양을 좇아 달렸고 후예(后羿)는 태양을 쏴서 떨어뜨렸는데, 다들 태양을 그다지 중요하게 생각하지 않았다. 마오쩌둥을 찬양하는 노래가 있다. "고개를 들어 북두칠성을 보고 마음으로 마오쩌둥을 그리네" 이 가사는 잘못되었다. 그가 말하고 싶은 것은 북극성이지 북두칠성이 아니다. 고궁을 자금성(紫禁城)이라고 이름 지은 것도 북극성(자미성)이 그 정도로 중요하기 때문이었다.

그래서 남당의 바둑판에서 북극성 자리에 놓인 검은 돌은 정말 중요한 돌이었다.

그 돌이 가리키는 사람이 세계의 중심이다.

그 돌이 가리키는 이는 이경적이었다.

이 그림은 다섯째 이경적이 모든 권력을 잡을 것을 표시하는 것인지도 모른다.

미래의 황위는 이미 그의 것으로 정해져 있다.

그리고 아래 세대에 내려가서 새로운 순환이 시작된다.

바둑판 위의 별그림은 권력의 시작을 말한다. 또한 권력의 마지막도 예고한다.

일단 이경적의 손에 있는 돌이 놓여지면 권력의 별그림이 완성된다. 완벽하다.

처음부터 저 그림은 바둑을 두는 것이 아니라 정치 의식이었던 것이다.

주문구는 궁정화원의 화가였기 때문에 황제의 뜻을 받들어 〈중병회기도〉를 그려서 (원본은 이미 사라졌다. 고궁박물원에 있는 것은 후세의 모본이다.) 이 정치적 약속의 증거를 남긴 것이다.

어찌되었든 황위를 받는 순서는 이미 정해졌다. 그들의 궁정은 이제 불필요한 계략, 거짓, 분쟁, 배반을 하지 않아도 된다. 그들은 〈중병회기도〉로 형제들이 안정을 갈구하고 서로 협력해서 나라를 건설하자는 정치적 바람을 담았다. 그들은 이 세계에서 권력과 사욕보다 더 고귀한 것이 동포의 정이라는 것을 믿었다. 이 정 때문에 그들은 고난과 이별을 두려워하지 않았다.

이것을 증명하기 위해 네 형제는 '군사와 정치를 함께 결정하는 것'은[12] 물론이고 놀러 갈 때도 떨어지지 않고 함께했다. 보대(保大)5년(기원 947년) 설날 갑자기 큰눈이 내렸을 때의 일이다. 이경이 세 동생들과 아끼는 신하들을 불러 함께 누대에 올라 술을 마시고 즐겼다. 누대에 불이 켜지자 흩날리는 눈송이가 더욱 찬란하고 자극적으로 보였다. 파티는 깊은 밤까지 이어졌다. 이경은 흥에 겨워 즐거워했고 연회의 분위기는 떠들썩했다. 주문구도 그 연회에 참석했다. 그리고 그 연회에 같이 참석했던 동원, 주징(朱澄), 서숭사(徐崇嗣) 등의 궁전화가들과 함께 그림을 완성했다. 아직 남당의 영토가 후주에 점령되기 전이라 남당은 한창 전성기였다. 이경은 득의양양해서 시 한 수를 지었다. 나중에 그의 아들 이욱이 지은 슬픈 사에 비하면 감정이 하늘과 땅 차이다.

주렴을 높이 거두고 살짝 가리지 말라
다시 만날 때는 한참 세월이 지난 후일 수 있으니
봄 기운이 어젯밤에 피리소리에 날아오더니
오늘은 동풍이 매화를 꽃 피웠네

소소한 자태로 꽃다움을 가리고

함께 비스듬히 춤을 추고 나서

친구와 함께 앉아 술을 마시니

심심한 맛은 모두 집에 두고 왔노라[13]

그러나 기름을 불에 끓이고 꽃을 비단에 붙이듯 좋게만 보이는 그 끝은 〈홍루몽〉에서 진가경(秦可卿)이 말한 것처럼 '순식간에 꺼져버린 화려함이요, 한순간의 즐거움'이었다.[14] 이씨 형제들이 큰눈이 내리는 날 누각에 올라 부와 시를 지은 때로부터 10년도 채 지나지 않아 남당은 후주의 공격을 받아 땅을 베어 주고 신하라 칭했다.

11

네 형제가 둘러앉아 바둑을 두고 한담을 나누는 화기애애한 분위기에서 훗날 운명의 차가운 칼날은 보이지 않는다.

왕조의 정치적 배치를 끝낸 이경은 안심하며 잠들고 꿈을 꿀 수 있었다.

다시 병풍으로 돌아가 보자.

중국 회화사에서 잠은 미학적으로 중요한 주제다. 서양 회화사의 잠자는 미녀와도 비슷하다. 그러나 중국 회화사에서 일반적으로 잠을 자는 것은 노인이고 미인들은 노인들을 시중드는 사람으로 나온다. 이 그림 〈중병회기도〉에서 한 남자가 잠을 자려 하고 여인 네 명이 그를 시중들고 있다. 미인들, 편안한 침상, 뒤쪽으로 아름다운 그림병풍이 있다. 병풍에 산수가 그려져 있어 그는 마치 자연에서 잠드는 것 같다. 이런 환경에서 잠을 잘 수 있는 사람이 인간세상에 몇이나 될까?

자금성의 그림들

앞에서도 말했지만 이 병풍은 당나라 때 시인 백거이의 〈우면〉이라는 시의 광경을 재현하고 있다. 시의 내용은 이렇다.

잔을 책상에 놓고
베개는 화로 앞에 두었네
늘 생각하기를 좋아하고
잠자기를 게을리했더니
아내가 검은 모자 푸는 법을 가르치고
시녀가 푸른 담요를 펴주구나
병풍 같은 모양이니
언제 옛 어른을 따라 그릴까

검은 모자를 벗고 파란 담요를 펴고 잔을 책상에 올려놓고 베개를 화로 앞에 두는, 이런 것이 진정한 풍류와 우아함이 아닐까?

그러나 이런 편안함과 시적 의미는 모두 이경의 꿈일 뿐이다. 정치 밖의 이경(시를 쓰는 이경)이 진정으로 원하는 것이다. 그는 존귀한 천자이니(〈중병회기도〉에 그린 것처럼) 우아한 궁실, 아름다운 시녀, 부드러운 옷을 갖는 것은 어렵지 않았다. 그러나 마음의 안정과 우아함을 얻기는 힘들었다.

병풍 속 〈우면〉의 내용은 이경의 마음속 풍경이다. 그 병풍 속에 그려진 두 번째 병풍(즉 겹병풍)의 내용은 잠자는 사람의 꿈이다. 그는 우아한 방에서 잠들었다. 그가 원하는 것은 자연을 천천히 거닐고 샘물을 마시고 구름을 보며 잠드는 것이다. 두 사람의 꿈을 다른 화면을 이용해 한 층 한 층 그려나갔다.

그림병풍에 그려진 내용으로 인물의 숨겨진 내면세계를 비유하는 것은

중국 그림의 전통이다. (물론 이 전통이 어디서나 허락되는 것은 아니다.) 앞에서 말한 〈한희재야연도〉에 나오는 산수를 그린 병풍은 한희재의 웅대한 의지를 보여준다. 왕제한이 그린 〈감서도〉 두루마리에서 인물들 뒤로 3겹 병풍이 세워져 있다. 병풍에 청록색 몰골산수(没骨山水)*가 그려져 있는데, 이 그림은 문인의 생명에 대한 생각을 표현한다. 〈괴음소하도(槐蔭消夏圖)〉는 나무가 그려진 병풍으로 그림에 등장하는 인물이 자연에 귀의하는 것을 표현하고 있다.

등장인물들의 표정은 부처님처럼 고요하다. 서양 유화가 인물의 순간적인 행동과 표정을 잡으려 하는 것과 대조된다. 뒤에 있는 병풍에 그려진 내용은 그들의 마음속 풍경이다. 우홍은 이렇게 말했다. "병풍으로 이런 시들이 암시하는 내용을 보여주지 않는다면 그림 속 인물들의 감정 상태가 어떤지 알기 어려울 것이다."[15]

이경은 그림병풍에 나오는 사람처럼 속세를 떠나 자연 속에서 유유히 잠들고 싶어 했다. 이것은 내가 함부로 하는 소리가 아니다. 이경이 이런 글을 남겼다.

추위가 가시지 않아 꿈을 꾸기 힘들구나
화로의 향기와 연기가 위로 올라가네[16]

이 〈망원행(望遠行)〉은 부인이 멀리 있는 사람을 그리는 짧은 사(詞)지만 화로에서 피어나는 연기와 향, 잠들기 힘든 고독한 모습은 이경의 가장 진실한 마음이었다.

그러나 그와 그림 속 편안히 잠자는 도사는 같은 세계에 속하지 않았다.

* 묵선으로 가장자리를 그리지 않고 직접 큰 면의 수묵이나 채색으로 대상을 그리는 방법이다 .

병풍과 병풍 밖은 한 발 차이지만 하늘과 땅처럼 달랐다.

12

이경의 생명공간은 매우 제한적이었다.

그의 궁전과 성이 그를 단단히 얽어매었다.

현실공간이 협소하기 때문에 그는 상상력을 발휘할 수 있었고 큰 꿈을 꿀 수 있었다. 하나씩 이어지는 그림병풍이나 끝없이 이어지는 꿈이 그를 수많은 산과 물을 건너 버들가지가 그림자를 드리우고 꽃이 피어나는 곳으로 인도한 것 같다.

이상은 풍만하지만 현실은 말라깽이다.

머리에 쓴 황관은 수시로 그를 무정한 현실로 끌어내렸다.

남당 왕조의 정국은 수습이 불가한 형국이 된 지 오래였다.

이씨 왕조는 이상과 현실의 틈바구니에서 마지막 숨을 헐떡이고 있었다.

958년 후주 현덕(顯德)5년에 남당의 연호가 없어졌다. 그해 5월, 후주의 강력한 압력을 받은 이경은 남당의 제호를 버리고 후주의 연호를 썼으며 황제의 지위를 버리고 국주(國主)가 되어 평화를 유지하고자 했다. 역사에서는 그를 남당의 중주(中主)라고 한다.

이경이 외지로 보낸 그의 아들 이홍기는 전투 중에 성장하며 육체가 단단해지고 마음은 흉악해졌다. 숙부 이경수가 국주의 자리를 물려받는 것으로 원한이 뼛속까지 사무쳤다. 마침내 이홍기는 기다리지 못하고 958년 숙부 이경수의 원수인 원종범(袁從範, 원종범의 아들을 이경수가 죽였다.)을 매수해 이경수를 독살했다.

이경수는 죽었지만 그의 영혼은 큰 조카를 놓아주지 않았다. 다음 해인 959년, 이홍기는 숙부의 귀신을 보고 까무라쳐 죽었다.

친척끼리 칼을 맞대고 볶아치며 싸웠다. 역사는 늘 이랬다. 단단히 믿었던 정치적인 약속은 결국 산산조각 나고 만다. 더없이 친밀한 형제들이 옷을 단정하게 입고 둘러앉아 바둑을 둔 것은 사실은 환상이고 연극이었을 뿐이다.

〈중병회기도〉가 없었다면 그 바둑을 정말 두었는지조차 확인할 수 없었을 것이다.

이홍기가 놀라서 죽은 해 이경은 여섯째 아들 이종가(李從嘉, 이욱)를 오왕(吳王)에 봉하고 동궁에 거처하게 했다. 2년 후 이경이 남창(南昌)에서 죽었다. 46세였다. 망국의 군주 자리는 이욱에게로 넘겨졌다.

봄꽃은 언제 피고 가을 달은 언제 지는가?
봄꽃과 가을 달이 다 끝났구나

그림병풍에 보였던 모든 찬란함은 담담하게 끝났다. 명나라 때는 많은 화가들이 산수화 병풍을 그리지 않고 아무것도 그리지 않은 맨 병풍을 그렸다. 그것이 더 선적이었다. 우구(尤求)의 〈품고도(品古圖)〉가 그랬다.

영화가 끝난 후 사람이 흩어지고 흰색 스크린만 남은 것 같다.

3장

한희재, 최후의 만찬

중국식 최후의 만찬은 지극한 쾌락 후의 멸망을 의미했다.

1

공즉시색, 색즉시공

연회가 열리던 날 밤, 손님들이 다 떠난 후, 화려한 방에 혼자 남았을 때 텅 빈 공간을 둘러보고 한희재는 〈반야심경〉의 이 말을 생각했을까?

아니면 한희재도 퇴장했을지 모른다. 그는 몹시 취해서 그림에 나오는 침대에서 잠이 들었다. 그날 밤의 화려함과 방종은 그의 시야에서 사라졌다. 그 자신도 그것들이 정말로 존재했는지조차 확신할 수 없었다.

두루마리처럼 몽롱함과 찬란함을 말아서 끈으로 묶어 높은 곳에 두면 모든 것이 사라진다.

잠들 수 있다면 다행이다. 꿈도 파티니까. 꿈에서는 모든 환상적인 성애가 용인된다. 두려운 것은 깨어나는 것이다. 깨어나면 끊어지고 깨지고 사랑을 잃고 조금씩 고통스러운 느낌을 회복한다.

이백은 〈그리운 진아(憶秦娥)〉에서 골수에 사무친 그리움을 꿈으로 표현했다. "피리 소리 끊어진 후에 진아의 꿈에서 깨어나니 진루에 달만 걸려 있구나." 꿈에서 깨니 고요한 밤의 달과 퉁소 소리가 처량함을 더 깊게 했다. "적막함에 일어나 비단 휘장을 들어올리니 배꽃 위에 달빛이 비추고 있다."

한희재는 취한 듯, 꿈꾸는 듯 살기로 했다.

왕희지처럼 취하는 것은 아니었다. 왕희지는 멋있게 깔끔하게 확실하게 취했다. 그러나 한희재는 흐리멍텅하고 정신없고 문드러지게 취했다.

이때 누가 그림을 그렸다면 고굉중이든 아니든 지금 우리가 보고 있는 〈한희재야연도〉와는 다르게 그렸을 것이다. 바람이 중문을 지나니 술잔은 식었고 사람이 떠나 텅빈 거실 풍경은 어수선하다. 의자 5개, 술탁자 2개, 나한상 2개, 병풍 몇 개가 있다. 그러나 이런 장면을 그린 화가가 없다. 그렸다 해도 그 시대의 퇴폐와 썰렁함뿐이었다. 천년이 훌쩍 지난 뒤 〈한희재야연도〉 [그림 3-1]가 베이징 고궁박물원에 전시됐을 때 사람들은 그 아름다움에 매료되었다. 진정으로 그림을 아는 사람들만 고대 중국의 '다빈치 코드'를 해석했다. 화면에 가득찬 아름다운 봄 경치, 춤과 노래를 통해 역사에서 남당이라고 불린 작은 왕조의 허약함과 두려움을 보았다. 더불어 화가의 악독함과 냉혹함도 보았다. 천년 후의 〈홍루몽〉처럼 비할 바 없는 아름다움으로 한 왕조의 최후의 도취와 광기에 치명적인 주문을 걸었다.

2

한희재의 부패한 생활은 황제 이욱도 놀랄 정도였다.

이욱도 더없이 사치하게 살았다. 역사책에는 그를 가리켜 "성정이 오만하고 사치하며 색을 좋아했다. 또한 붓다도 좋아했는데 고상함을 위해 정치를 아끼지 않았다"고 서술되어 있다.[1] 남당의 2대 국주 이경의 다섯 아들은 모두 죽었다. 살아남은 것은 여섯째 아들뿐이었다. 왕국유(王國維)는 〈인간사화(人間詞話)〉에서 그 여섯째 아들이 "깊은 궁궐에서 태어나 부인의 손에 자랐다"고 했다.[2] 961년, 25세가 되었을 때 왕위를 물려받았다. 구사일생의 행운과 갑자기 굴러온 국주 자리를 받은 이욱은 오색찬란하고 화

[그림 3-1]
<한희재야연도> 두루마리,
오대, 고굉중(송 시대 임모본),
베이징 고궁박물원 소장

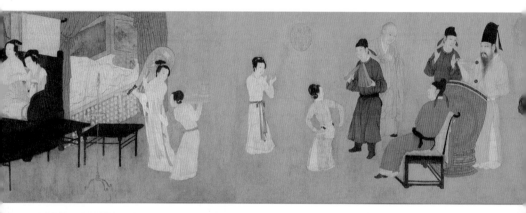

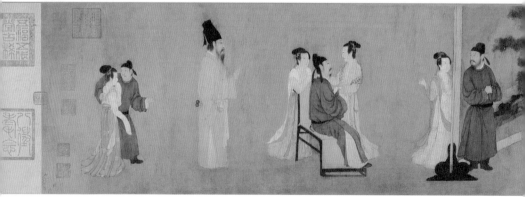

자금성의 그림들

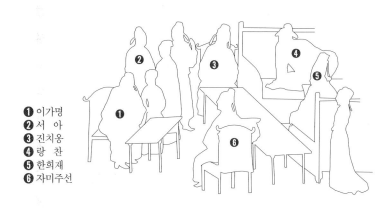

① 이가명
② 서 아
③ 진치옹
④ 랑 찬
⑤ 한희재
⑥ 자미주선

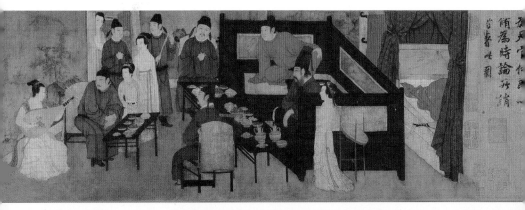

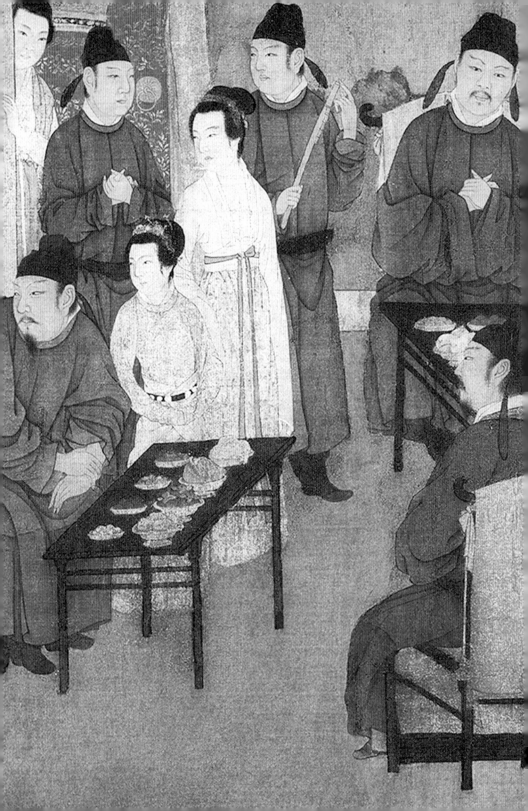

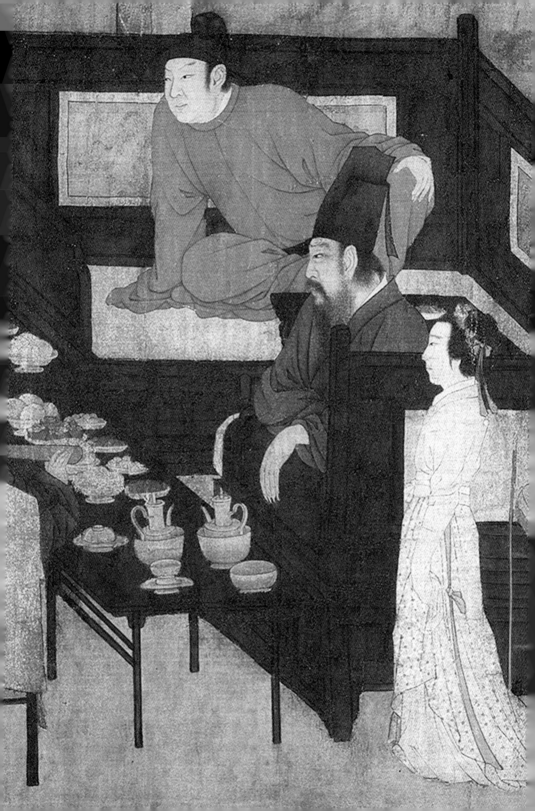

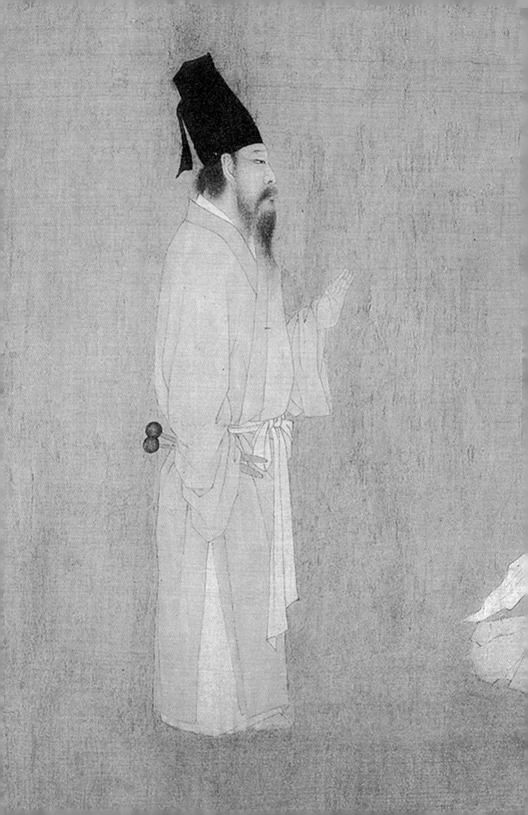

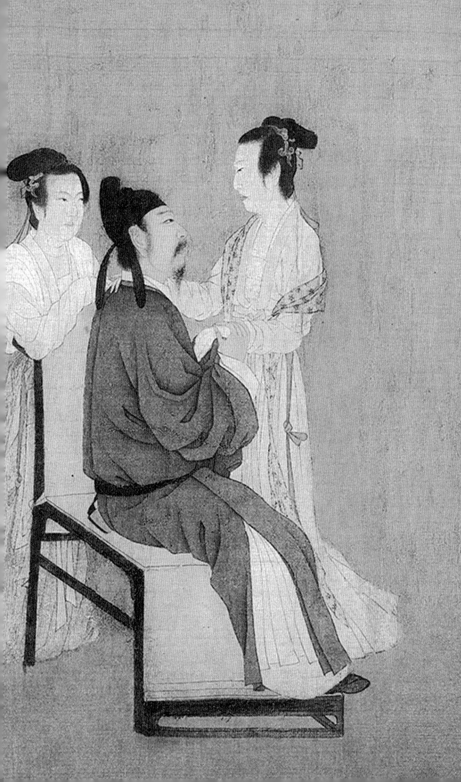

려하며 뭇 미녀들이 아름다움을 다투는 궁궐 생활에 깊이 빠졌다. 그는 이런 안일함이 당시의 환경에서 얼마나 허약한 것인지 잊었다.

북송 시대 〈선화화보〉에 이욱이 〈풍호운룡도(風虎雲龍圖)〉라는 그림을 그렸다는 기록이 있다. 송나라 사람들은 이 그림에서 그의 '패왕의 모습'을 보았고 그의 '뜻이 가는 것을 막을 자가 없다'고 했다.[3] 즉 그의 그림은 패자의 살기를 보이고 있었던 것이다. 아쉽게도 그의 그림이 전해오지 않아 우리는 그의 '패자의 기운'을 볼 수가 없다. 그런 기운이 있었다 해도 다른 마지막 황제들이 그랬던 것처럼 처음에만 반짝했다가 끝없이 밀려오는 권력의 쾌감에 얼음이 녹듯 사라지고 말았다. 968년, 북송 개보 원년(開寶元年) 남당에 대기근이 들어 도처에 사망의 기운이 넘쳐났다. 썩은 시체가 두껍게 쌓여 비료가 되고 황야에 비릿한 냄새가 진동했다. 그러나 궁전의 향로에서는 단향과 송백의 향기가 자욱이 흘러나왔다. 이욱은 죽음의 냄새를 맡지 못했다. 이욱에게 대기근은 상소에 적힌 가벼운 일일 뿐이었다. 그의 시선은 이런 더러운 글들의 절규를 외면했다. 그의 안목은 아름다웠고, 세상의 아름다운 사물을 위해서 존재했다. 그는 '징심당지(澄心堂紙)'*에 아름다운 글자체로 〈보살만(菩薩蠻)〉을 날 듯이 가볍게 썼다. 〈보살만〉은 뭇 꽃이 피어나고 달빛이 맑은 달밤에 한 소녀가 사랑하는 사람과 만나는 내용을 애절하게 그렸다.

> 밝은 꽃 어두운 달 몽롱한 안개
> 오늘 밤은 님께 가고 싶어
> 양말을 신고 고운 계단을 걸어가며
> 손에 금수가 놓인 신발을 들었다

* 남당 궁정에서 만든 최고급 종이

자금성의 그림들

화당 남쪽에서 만나니

계속 가슴이 떨리는구나

내가 이처럼 나오기가 힘드니

님은 나를 힘껏 사랑해 주오[4]

이 사의 주인공은 실제로는 이욱 자신과 소주후(小周后)다. 대주후와 소주후는 자매였다. 둘은 이욱에게 시집와서 황후가 되었다. 이욱이 18세일 때 언니 대주후와 결혼했다. 대주후는 10년간 이욱의 총애를 한몸에 받다가 병에 걸려 죽었다. 남당에 대기근이 들었던 해 이욱은 그녀의 동생 소주후와 결혼했다. 〈전사(傳史)〉에 따르면 이욱과 소주후는 결혼하기 전에 이 사를 악부(樂府)로 지어서 전혀 거리낌 없이 자신들의 사생활을 밖에 알렸다. 마치 자기의 풍류와 남녀의 정을 자랑하려 했던 것 같다. 청나라 때 오임신(吳任臣)은 〈십국춘추(十國春秋)〉에 이렇게 썼다. "후주가 악부를 지어 그 일을 아름답게 꾸몄다. … 사는 심히 스스럼이 없었고 밖으로 퍼져나갔다. 다음날 여러 대신이 모였고 한희재 등이 시를 지어 풍자했으나 후주는 꾸짖지 않았다."[5] 한희재가 "세상이 봄이 온 것을 모르는데 오늘 밤 구중궁궐에 먼저 들었구나."라고 시를 지어 황제를 신랄하게 조롱했지만 이욱은 아랑곳하지 않았다.

이욱의 세계는 '화장을 마치고 봄날 궁전에 줄지어 선 눈처럼 고운 피부를 가진 여성들'로 채워졌다. 후궁에서 성적으로 억압받고 고통받았던 비빈들과 궁녀들은 황제의 선동으로 총애를 다투었다. 아름답지만 예술적 재능이 없었던 궁녀 추수(秋水)는 총애를 얻지 못하는 것이 제일 근심이었다. 어느 날 추수는 화원을 거닐다 그윽한 꽃향기를 맡았다. 외국에서 진상한 신기한 꽃이었다. 그녀는 꽃을 몇 송이 꺾어 머리에 꽂고 이욱의 관심

을 끌었다. 노래도 잘하고 춤도 잘 추는 요낭(窅娘)은 이욱에게 잘 보이려고 2장 길이의 비단으로 옥같이 고운 발을 칭칭 동여매 작고 예뻐 보이게 했다. 중국 최초의 전족이었다. 초승달처럼 고운 그녀의 작은 발이 이욱의 마음을 움직였다. 이욱은 그날 밤 요낭에게 잠자리 시중을 들게 했다. 이욱은 요낭의 감동적인 작은 발을 계속 붙잡고 감상하다가 우아한 이름을 지어주었다. '작은 금빛 연꽃'. 그후 천년 가까운 세월 동안 여성들은 요낭이 얻었던 총애를 받기 위해 아직 덜 자란 발을 꺾으면서 심장이 찢기고 폐가 갈라지는 고통을 참아야 했다.

로베르트 반 훌릭은 〈중국고대방내고(中國古代房內考)〉에 이렇게 썼다.

요낭이 전족이라는 풍습을 처음 시작했는지 의구심을 갖는 사람들이 많다. 그러나 문헌과 고고학적인 증거에 따르면 이 습관은 바로 이 시기나 이를 전후한 시기, 그러니까 당나라와 송나라 사이 약 50년 동안 나타난 것이 확실하다. 이 풍습은 이후 몇 백 년 동안 지속되다가 최근에야 점차 사라졌다.

송나라 때부터 뾰족하고 작은 발이 미녀의 필수조건 중 하나가 되었다… 여인의 작은 발은 그들의 몸에서 가장 은밀한 부분이었고, 가장 여성성을 대표하고 가장 성적인 매력을 가진 곳이었다. 송나라와 송나라 이후의 궁전 춘화에서 여성들은 실오라기 하나 걸치지 않고 음부까지 매우 세밀하게 그려졌다. 그러나 그런 그림에서 전족하지 않은 발은 보지 못했다. 누가 그런 그림을 그렸다는 말도 어느 책에서 본 적이 없다. 여인의 몸에서 가장 엄격하게 금지하는 곳이 발이었다. 아무리 대담한 예술가도 여인이 발을 묶는 모습이나 전족을 푸는 모습까지밖에 그리지 못했다.

여인의 발은 성적 매력이 모인 곳으로 어떤 남자가 여인의 발을 만졌다

면 이미 성교를 시작했다고 보는 것이 전통적인 관념이었다.[6]

그러나 남당 조정에서 남녀가 얽혀 뒹구는 사이, 건국 8년차로 들어가는 송나라는 이욱의 찬란한 꿈에 핏빛 칼자국을 내고 있었다. 971년, 송나라 군대가 밀물같이 남한(南漢)으로 몰려왔다. 공포에 질린 이욱은 송나라 군대에 저항할 생각을 하지 않고 황급히 〈송나라 태조께 지위를 바치는 표〉를 써서 송나라의 신하가 되겠다는 정치적인 태도를 보였다. 스스로 남당이라는 국호를 버리고, 강남국(江南國)으로 이름을 바꾸었고 자신을 강남국주(江南國主)라고 부르며 강남 한구석에서 구차한 숨을 겨우 유지했다.

한희재는 한때 이상주의자였다. 아름다운 글재주로는 세상에 상대가 없었다. 과시욕도 강하고 다른 사람을 전혀 존중하지 않았기 때문에 미움을 많이 샀다. 사람들이 비문을 써달라고 하면 언제나 송제구(宋齊丘)더러 초안을 쓰라 하고 자신이 베껴 썼다. 송제구도 보통사람은 아니었다. 관직이 좌우부사평장사(左右僕射平章事)까지 올랐는데 재상의 지위였다. 조정에서 영향력이 막강했고, 문학적인 성과도 꽤 높았다. 말년에 구화산(九華山)에 은거해서 구화산이 유명해졌다. 육유는 건도(乾道)6년 7월 23일 〈입촉기제삼(入蜀記第三)〉에서 "남당의 송자리(宋子籬)가 권력을 내려놓고 이 산에 은거하여 호를 구화선생(九華先生)"이라 했다. '청양공(靑陽公)'에 봉해졌는데, 이 때문에 구화산의 이름이 났다고 했다. 그럼에도 불구하고 송제구의 글은 한희재의 비웃음거리였다. 한희재는 그의 글을 베껴 쓸 때마다 종이로 콧구멍을 막았다. 누가 이유를 물으니 "글이 후져서 썩은내가 난다"고 했다. 자기 꼭대기에 있는 상관도 이처럼 전혀 체면을 살려주지 않았다.

사람들이 글을 가르쳐달라며 거친 문장을 보내오면 시녀에게 향을 피우

게 했다. 기아가 발생했던 해 5월, 이부시랑 벼슬을 살았던 한희재는 '형벌을 논함에 옛날과 지금이 많이 다름'이라는 상소를 올리고 자신이 새로 쓴 〈격언(格言)〉 5권과 〈격언후술(格言後述)〉 3권을 이욱에게 올렸다. 이욱은 히스테리를 부리지 않고 한희재가 글을 잘 썼다고 생각해 중서시랑(中書侍郎), 광정전학사(光政殿學士)로 승진시켜 주었다. 이것은 한희재의 일생 가장 높은 벼슬이었다.

이욱은 심지어 한희재를 재상에 앉힐 생각도 했다. 〈송사〉, 〈신오대사〉, 〈속자치통감장편〉, 〈상산야록〉, 〈옥호청화〉, 〈남당서〉 등의 여러 책에 이 말이 나온다. 그러나 한희재는 이욱의 신임이 위험한 것을 알았다. 한희재는 이욱이 무능한 유선*인 것을 알았다. 한희재는 수차례 이욱에게 군사를 출정해 북방을 평정하자는 책략을 냈지만 겁많은 이욱은 늘 거절했다. 잘못된 정치를 바로잡으려던 반우(潘佑), 이평(李平)과 북쪽에서 온 수많은 대신들이 어떻게 죽었는지 누구보다 잘 아는 한희재였다. 이욱의 칼은 그의 붓처럼 정확하고 치밀하고 한치의 오차도 없이 모든 충신을 잘라냈다. 관직을 그만두고 은거한 송제구조차도 이욱의 핍박에 구화산에서 목을 매 죽었다. 이욱은 무능한 군주는 아니었다. 마음에 상처를 입은 미치광이였다. 요나라, 금나라, 송나라, 명나라 역대 모든 마지막 황제들이 이욱에 못지 않은 특별한 재주가 있었다. 자기 조정에서 쓸모가 있는 신하들을 전부 죽이는 것이었다.

남당 왕조가 서로 죽이고 죽을 때 건국한 지 얼마 되지 않은 송나라는 칼을 뽑아들고 남당을 겨누었다. 남당은 국력이 허약하고 정치가 부패해서 송의 적수가 되지 못했다. 한희재는 모든 것이 너무 늦었다는 것을 알았다. 그는 남당이라는 작은 배가 몰려드는 피의 바다에 철저히 삼켜지고

* 삼국시대 촉한 2대 군주, 유비의 아들

자금성의 그림들

유약하게 부서지는 물거품만 남을 것을 미리 내다봤다.

제일 괴로운 사람은 한희재였다. 그는 눈앞의 반짝이는 봄의 기운, 가볍게 나는 제비들, 사르륵 헤엄치는 물고기들, 물 위에 떠 있는 붉은 꽃잎들이 모두 환상이며, 눈 깜짝할 사이에 사라질 것을 알고 있었다. 그는 노신(魯迅)이 말한 쇳집 속의 각성자였다. 자신이 세상에서 가장 화려한 감옥에 갇혀 있으며 벗어날 길이 없는 운명인 것을 알았다. 통찰력과 예지력으로 앞을 내다보고 간언한 자신은 벌을 받고 상대방은 여전히 비몽사몽 산다면 자기만 천하 제일의 바보가 되는 것이었다. 그는 삶의 방식을 바꾸기로 했다.

여러 해 후에 범중엄(範仲淹)이 이런 말을 했다. "천하보다 먼저 걱정하고, 천하보다 나중에 기뻐하리라." 그후 천년 동안 글 읽는 사람들은 이 말을 기억했다. 한희재는 이 말을 들어보지 못했다. 그는 송나라 지식인처럼 장엄하지도 않았다. 그는 '천하보다 먼저 즐기는 것'이 잘한 선택이라고 생각했다. 이것은 독으로 독을 치료하고, 음탕함으로 음탕함에 대적하는 책략이었다. 사람이 한번 저질이 되는 것은 어렵지 않다. 어려운 것은 평생 군자로 살지 않고 저질로 사는 것이다. 한희재는 이 점에서 청출어람의 뛰어난 실력을 보였다. 한희재는 본래 돈이 궁하지 않았다. 그의 자금줄은 첫째, 넉넉한 녹봉이었고, 둘째는 '고료'였다. 그는 글을 잘 썼기 때문에 사람들이 천금을 주고 글을 얻으려고 했다. 셋째는 황제가 내리는 상이었다. 셋을 합하니 한희재는 남당에서 가장 부유한 사람이 되었다. 그래서 악대를 키우고, 연회에서 춤과 노래를 부르고, 향기로운 손길 속에서 영혼의 적멸과 죽음을 구할 수 있었다. 피어나는 젊은 여자들을 데려다 시중을 들게 하면서 그들의 왕성한 청춘과 자기의 죽음을 대비시켰다.

똑같이 여인들의 분내 사이에서 허우적거려도 한희재와 이욱은 본질적

으로 다른 점이 있었다. 이욱의 머리 속에는 남녀의 정분만 있고 웅대한 구상 같은 것은 전혀 없었다. 그는 여인의 가슴에 눈이 가려 먼 곳에서 일어나는 전쟁, 흙먼지, 나부끼는 깃발들을 보지 못했다. 그는 쾌락이 제왕에게 영원한 패러독스인 것을 몰랐다. 이런 쾌락은 깊이 빠져들수록 빨리 사라진다. 현실세계와 제왕의 정욕은 보통 심각하게 대립한다. "생식기가 다른 생식기와 결합하기를 갈망하고, 손바닥으로 다른 이의 풍만한 육체를 만지는 것은 좋은 일처럼 보이지만 현실의 질서에 부딪혀 가루가 되는 일이 종종 일어난다."[7]

제왕은 현실의 욕망을 누릴 수 있는 특권이 있다. 자기의 육체적인 욕망을 자유롭게 실현할 수 있다. 권력을 이용해 이런 '절대자유'를 합법화할 수 있다. 그러나 이것은 표면적인 자유일 뿐이다. 그 뒤로는 만 겁의 세월이 지나도 회복하지 못하는 어두운 심연이 있다. 이런 의미에서 제왕의 자유란 사실은 거짓 자유이고, 화려한 궁전과 눈 같은 피부에 둘러싸인 거대한 함정이라 할 수 있다. 제왕은 나중에 이 때문에 더 지독한 징벌을 받는다. 이욱은 색정에 빠진 모든 제왕들이 그런 것처럼 이런 사실을 몰랐다. 이욱과 다른 황제들의 차이를 굳이 찾아보자면, 이욱은 예술적인 재능이 있어서 자신의 깊은 정을 사(詞)로 썼다는 것이다.

그러나 한희재는 일찌감치 모든 것을 꿰뚫어보았다. 그는 쾌락을 추구하다 죽기로 했다. 그는 모든 쾌락이 금방 사라지는 것을 알았다. 불어의 기쁨(Bonheur)은 '좋다'와 '시간'으로 이루어진 합성어다. 이 말은 '쾌락'의 시간적인 속성을 단적으로 보여준다. 쿤데라는 소설 〈불멸〉에서 한 사람이 일생 성적으로 쾌감을 느끼는 시간이 두 시간을 넘지 않는다고, 슬퍼하며 말했다. 그러나 한희재는 이런 덧없는 쾌락이 자기를 죽음의 공포에서 벗어나게 하고, 천천히 옥죄어 오는 죽음에 대한 고통을 잊게 한다고 생각했

다. 이욱은 아무것도 몰랐기 때문에 두렵지도 않았다. 한희재는 달랐다. 술에 취할수록 공포감이 커졌다. 그래서 이런 식으로 반항하고 자기를 거지 같은 세상에 내동댕이치려고 했다. '자신에게 광기에 가까운 복수를 하고 쾌감'을 얻었다. 이 쾌감으로 그는 죽음을 기다리고, 죽음을 맞이하는 순간에 모든 애증, 희비, 성패, 득실을 말끔히 지우려 했다. 노신(魯迅)은 한희재가 "자기에게 익숙한 계급을 증오하고, 그 계급이 궤멸하는 것을 전혀 아까워하지 않았다"고 했다.[8] 미색에 몰두하는 것이 그가 자신에게 처방한 약이었다. 그는 자신과 그 왕조가 구제받을 길이 없음을 알았다. 그는 자신이 죽어가는 채로 병원에 온 말이라고 생각했다. 치료를 한들 결과는 변함없겠지만 죽기 전까지의 과정이 중요했다.

그는 돈을 물처럼 썼고 금방 빈털털이가 됐다. 그러나 그는 전혀 걱정하지 않았다. 돈이 떨어질 때마다 찢어진 옷을 입고 외줄 거문고를 들고 예전에 집에서 데리고 있던 기녀들의 집을 찾아가 태연히 얻어먹었다. 가끔은 자기 기녀가 애인과 엉켜 있는 장면을 목격하기도 했는데, 그러면 집안으로 들어가지 않고, 억지로 웃음을 쥐어짜며 둘의 흥을 깨서 미안하다고 말했다.

그는 '천금을 써도 다시 들어올 것을 알았다.' 돈이 많아지면 또 복수하듯이 써댔다. 〈오대사보(五代史補)〉에서 한희재가 말년에 될 대로 되라는 식으로 살았다고 했다. 성대한 연회를 열 때마다 손님들에게 계집종을 보냈다. 손님들은 계집종을 갖고 놀고 때렸다. 홀을 빼앗기도 하는 등 별짓을 다했다. 보아하니 가학적인 성향도 있었던 것 같다. 심지어 이런 음탕한 장소에 승려가 나타나 계집종들과 섞이곤 했다. 이욱마저도 세상에 나보다 더 풍류를 즐기는 사람이 있는가, 하고 놀라며 경건하게 옷깃을 여몄다.

저 그림이 없었다면 그 연회에서 무슨 일이 일어났는지 전혀 알지 못했을 것이다. 한희재의 방에 있는 병풍은 더욱 보지 못했을 것이다. 한희재가 환락을 즐기는 장소에서 사람들은 병풍을 자세히 보지 않지만 나는 병풍이 중요하다고 생각한다.

병풍은 네 폭이다. 그림은 중간 두 폭, 양옆으로 한 폭씩 더 있다. 그림은 5막으로 나뉘어 있다. 거문고 연주를 듣고, 춤을 보고, 쉬고, 피리를 불고, 웃고 있다. 5막짜리 연극처럼 앞뒤가 연결되고 아귀가 맞는다. 그림 그린 사람이 열심히 구상한 것이 보인다. 그는 병풍으로 긴 이야기를 절묘하게 끊고, 각각의 막이 이야기의 일부가 되게 했다.

1막에서 한희재가 멋지게 등장한다. 머리에 검은색 높은 모자를 썼다. 손님 랑찬(郞粲)과 나한상에서 묘령의 소녀가 연주하는 것을 열심히 듣고 있다. 아직까지는 단정한 모습이다. 2막에서 한희재는 겉옷을 벗고 옅은 색깔의 속옷만 입고 무용을 보며 직접 북을 쳐 반주를 넣고 있다. 3막에서 한희재는 이미 지나치게 흥분해서 의자에 앉아 잠시 쉬고 있다. 그의 곁에 소녀 네 명이 시중을 들며 편안한 분위기를 더해준다. 4막에 이르면 한희재는 이미 옷을 풀어헤치고 배를 드러낸 채 무릎을 세우고 앉아 있다. 매우 풀어진 모습으로 생황 연주를 들으며 연주자의 미색을 감상하고 있다. 마지막 5막에서는 한희재와 마찬가지로 손님들의 몸짓도 흐트러지고 대담해졌다. 손을 잡은 사람도 있고 풍만하고 부드러운 몸뚱이를 안은 사람도 있다.

미술사가 우홍은 이렇게 썼다. "1막에서 5막까지, 그림 속의 가구가 점점 사라지고 사람들의 친밀도는 계속 증가한다. 그림의 표현은 직설적인

사실화에서 점차 함축적으로 변하며, 전달하려는 의미도 점차 모호해진다. 인물들은 더욱 색정적으로 변하면서 관찰자를 '관음'의 세계로 끌어들인다."[9]

병풍만은 처음부터 끝까지 남는다. 본래는 이렇게 친밀하고 우호적인 분위기에 병풍이 끼어드는 것이 적절하지 않다. 그림 속 사람들이 하는 모든 행동의 목적지는 침대다. 그런데 그림 속 침대는 배경이 비어 있고, 병풍 앞뒤에만 사람이 가득 차 있다. 병풍은 본래 거절을 뜻한다. 병풍은 벽도 아니고 문도 아니다. 병풍은 공간을 나누지만 강제성은 없다. 밀어버릴 수도 있고 돌아갈 수도 있다. 병풍은 군자는 막아도 소인은 막을 수 없다. 우아하고 은근한 방식으로 공개된 장소와 개인장소를 나누는 경계선이 되고, 시각적인 폭력과 육체적인 무례를 막아내는 물질적인 가림막이 된다. 예의를 배운 사람은 예가 아닌 것은 보지 않고, 예가 아닌 것은 듣지 않는다. 그래서 병풍이 있는 곳에서는 발을 멈춘다. '관계자 외 출입금지'인 것이다. 그러나 〈한희재야연도〉에서는 병풍의 본래 의미가 달라졌다. 표면적으로는 거절을 의미하지만 속으로는 유혹과 종용을 뜻한다. 거절하는 것으로 보이지만 사실은 유혹하는 것이다. 병풍을 따라 그림이 진행될수록 스토리도 점점 야릇하고 음란해진다.

그림에 연속해서 등장하는 병풍 두 개를 보자. 하나는 한희재와 네 소녀가 앉은 의자를 둘러싸고 있다. 의자 바로 옆의 빈 침대도 병풍으로 3면이 가려져 있다. 병풍 안쪽에 구겨진 이불이 신비함과 색정의 분위기를 더한다. 그것은 침대 위에 두는 접이식 그림병풍이다. 그것을 펼치면 침대를 둘러쌀 수 있다. 세 면만 막고 침대에 오르고 내릴 수 있는 출구를 남겨놓기도 한다. 위장(韋莊)은 〈주천자(酒泉子)〉에서 "달이 떨어지고 별이 가라앉으니 누각의 미인이 봄잠에 빠지네. 초록 구름이 기울고, 금 베개가 매끄럽

고, 그림병풍은 깊구나."라고 했다. 이하도 비슷한 말을 했다. "밤에 등을 흔들어 불꽃을 짧게 하고, 작은 병풍 깊은 데서 푹 잔다." 이 글들이 묘사하는 것은 미인이 그림병풍에서 단잠을 자는 모습이다.

미인이 반쯤 잠에 들었거나 새벽에 깼을 때 옷자락을 추스리고 베개를 밀어낸 다음 주변을 가리고 있는 그림병풍을 보는 것도 색다른 체험이다. 그림병풍은 찬바람만 막는 것이 아니다. 그림병풍의 더 큰 역할은 침상의 비밀을 최대한 가리는 것이다. 침대와 관련된 모든 물건은 사람들의 색정적인 상상을 일으키게 마련이다. 오늘날 우리는 '침대에 오르다'는 말을 더 이상 중성적 의미로 쓰지 않는다. 이 말은 색정적인 의미가 매우 짙다. 그림병풍도 마찬가지다. 촘촘히 가리고 있으면 훔쳐보고 싶은 욕망이 생긴다. 구양형(歐陽炯)은 〈춘광호(春光好)〉에서 병풍의 색정적인 의미를 매우 노골적으로 표현했다.

수놓은 장막을 드리우고
병풍을 가리니
생각이 많이 나는구나
산호가 박힌 베개
비취 비녀
살랑이며 움직이는 곳에서
애교스런 소리가 들리는 듯해
수병풍을 열고 나가 화장을 고치고
거문고 줄을 고르네

이제 다시 그림의 오른쪽으로 시선을 옮겨보자. 4막과 5막을 연결하는

병풍이 보인다. [그림 3-2] 병풍 앞의 남자와 병풍 뒤의 여자가 병풍을 사이에 두고 은밀한 말을 나누고 있다. 그림은 무성영화처럼 그들의 목소리를 생략하고 달콤한 모양만 기록했다. 요염한 여인의 몸은 병풍 뒤에 있어서 흐릿하게 보이는데, 이것이 더욱 아름답고 섹시하다. 전부 다 벗어던진 것보다 보일 듯 말 듯 할 때 더 섹시한 것과 같다. 연애 달인들은 이 상식을 잘 안다. 가리는 것이 전부 벗는 것보다 사람 혼을 사로잡는 법이다. 원인은 간단하다. 한 올도 없이 전부 노출하면 시각적인 자극뿐이지만 어느 정도 가리면 몸에 대한 색정적인 상상력이 자극된다. 롤랑 바르트는 이렇게 말했다. "사람 몸에서 가장 섹시한 곳은 옷이 살짝 벌어진 곳이 아닌가?"

　주제인 침대로 막바로 돌진하는 것보다 병풍은 탄력적이다. 이 탄력은 거절과 밀당의 가능성을 다 갖고 있다. 비현실적인 상상도 불러일으킨다. 병풍이 가져오는 공간적인 변화와 깊이감은 한밤중의 연회장을 매우 신비하고 복잡하게 만든다. 그림 사이에 욕정이 넘쳐 흐른다. 이 그림을 보면 당나라 때 곽진(郭震)의 시가 생각난다. "비단옷을 직접 푸는 것이 부끄러워 님이 침대 커튼을 열어주기를 기다리네." 요새 가수가 낮은 목소리로 부르는 노래 생각도 난다. '도덕의 선을 넘어…'

　〈한희재야연도〉에서 병풍은 가리는 것이 아니다. 감추는 방식으로 유혹한다. 처음에는 욕망이 분출하지 못하게 하지만 나중에는 욕망이 분출되게 돕는다. 그림 속 사람들이 욕정을 못 이겨 자기를 통제하지 못하고 돌진하게 한다.

4

　그래서 〈한희재야연도〉에는 훔쳐보는 공간이 있다. 한쪽에서 훔쳐보는

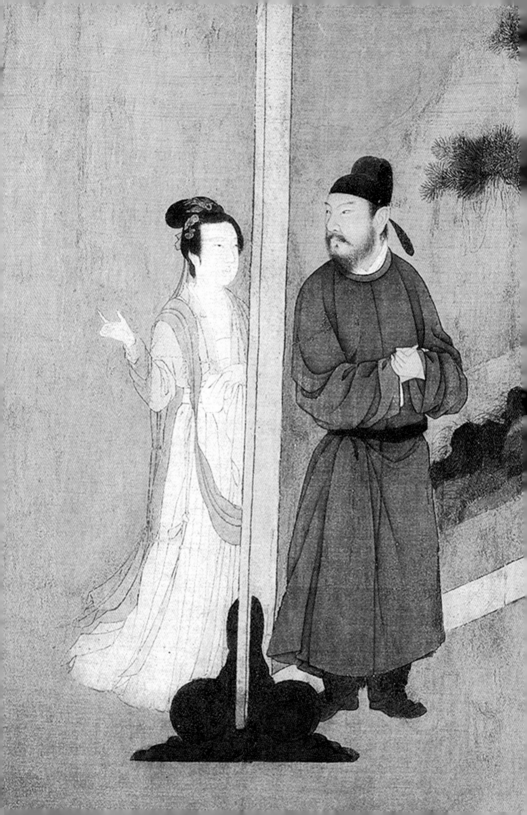

[그림 3-2]
<한희재야연도> 두루마리(부분), 오대, 고굉중(송 시대 임모본)
베이징 고궁박물원 소장

것이 아니고 여러 곳에서 훔쳐본다. 평면이 아니고 입체다. 그 안에 훔쳐보기로 이루어진 권력의 피라미드가 존재한다.

이 권력의 피라미드 1층 권력은 한희재와 기녀 사이에 세워져 있다. 이것은 남녀 사이의 권력관계다. 이것은 그림 속 남자들의 눈빛만 보아도 알 수 있다. 수염이 욕정처럼 왕성한 한희재, 붉은 두루마기를 입은 랑찬, 그들과 마주보고 앉았지만 얼굴은 비파 켜는 여자에게 돌리고 있는 태상박사(太常博士) 진치옹(陳致雍)과 자미주선(紫微朱銑), 몸을 굽히고 옆으로 보고 있는 교방사부사(教坊司副使) 이가명(李家明), 그 뒤에 공손하게 서 있는 한희재의 문하생 서아(舒雅)는 옷차림이 체면에 맞고 행동은 단정하지만 눈빛에 색욕이 가득 차 있다. 공자는 이렇게 한탄했다. "나는 색을 좋아하는 것처럼 덕을 좋아하는 사람을 본 적이 없다."[10]

옷차림과 행동거지는 꾸밀 수 있다. 그러나 눈빛은 꾸밀 수 없다. 이것이 화가의 대단한 점이다. 그는 훔쳐보기로 현장의 모든 야릇하고 색정적인 눈빛들을 하나도 남김없이 전부 그려냈다. 이것으로 여권주의자 로라 뮬라웨이의 말이 맞다는 것이 증명된다. "관찰의 대상은 일반적으로 여성이고 관찰하는 사람은 일반적으로 남성이다."[11] 사녀도나 색정소설에서 삼류영화까지 모두 남성의 눈으로 그려진다. 그들의 눈이 닿는 곳은 언제나 부드럽고 섹시한 여자의 몸이다. 여자를 감상의 대상으로 하는 색정적인 작품은 한 번도 주류가 된 적이 없다. 남성은 훔쳐보기 사슬에서 선천적으로 우세한 지위에 있다. 그래서 <한희재야연도>에 나오는 사람들은 곁에 아무도 없는 것처럼 눈알도 굴리지 않고 여자들을 쳐다본다.

권력의 2층은 고굉중과 한희재 사이에 형성되었다. 한희재는 기생을 보는 사람이다. 그러나 화가 고굉중에게 한희재는 보여지는 사람이다. 고굉중의 '보기'와 한희재의 '보여지기' 사이에서 화가의 볼 수 있는 특권이 더 높다. 화가는 철저하게 훔쳐보는 사람이다. 훔쳐보는 사람의 눈이 있어야 건물 밖의 화려함을 뚫고 바로 건물 안으로 들어갈 수 있다. 그래서 이 긴 두루마리를 그린 화가는 건물에 대한 묘사를 포기했다. 많은 문과 정원, 조각이 새겨진 기둥과 그림이 그려진 건물을 다 생략하고 실내공간을 표현하는 데 집중하고 있다. 그래서 〈한희재야연도〉에 반은 열리고 반은 가려진 은밀한 의자와 빈 침대, 그림병풍 같은 실내 가구가 나온다.

중국의 옛 그림에 가장 많이 나오는 것은 책상, 거문고를 올려놓은 탁자, 술탁자, 의자, 앉은뱅이 의자 등의 가구다. 모두 옷매무새를 가다듬고 단정히 앉은 것들이다. 막바로 은밀한 공간으로 붓이 들어가는 경우는 흔치 않다. 옛 그림에 특별한 이름으로 불리는 여인들이 있다. 사녀(仕女)다. 사녀를 어떻게 번역할까 고민하는 번역가들이 많을 것이다. 사녀는 숙녀가 아니다. 귀부인도 아니다. 그들은 명령을 받드는 여인들이다. 고대에 '사(仕)'는 여자를, '사(士)'는 남자를 가리켰다. 〈시경〉에서 "선비와 여자가 모두 간(簡)을 잡았다"고 했고, "여자가 봄을 품으니 선비가 유혹한다"고 했다. 당나라 때 '사녀'가 고유명사가 되었다.

화가는 이때부터 외모에서 정신에 이르기까지 여성의 이상적인 아름다움을 만들어내기 시작했다. 송나라 때 단정하고 단아한 '사녀'의 모습이 그림에 보편적으로 등장했다. 원나라 때 탕후(湯垕)는 '사녀'의 모습을 이렇게 정리했다. "사녀의 솜씨는 규방의 모습을 얻는 데 있지… 주사와 분을 바르고 금과 옥을 달아 꾸미는 것을 솜씨로 삼지 않는다." 이런 정신과 외모와 미모가 완전히 결합된 여성은 중세 유럽 궁정의 귀부인과는 다르지만

비슷한 점도 있다. 요아킴 범케(Joachim Bumke)는 〈궁정문화〉에서 이렇게 말했다. "궁전 여성들은 아름다운 용모, 우아한 행동, 다재다능한 예술적 재능으로 남성들이 기꺼이 고귀한 여성을 위해 충성하겠다고 결심하게 만든다."[12]

그러나 〈한희재야연도〉는 좀 다르다. 이 그림이 그려진 시기가 이학(理學)이 일어난 송나라 때가 아니고 질서가 무너진 오대였기 때문이다. 이런 시대를 산 탓에 화가의 눈빛은 거리낌이 없다. 그는 응접실을 생략하고 바로 내실로 들어갔다. 응접실은 가짜이기 때문이다. 응접실에서 고상한 담론을 나누는 사람들은 모두 허위의 가면을 쓰고 있다. 내실이 진짜다. 사회적으로 명망 있는 현인과 고위급 관료들도 여기서는 가면을 벗어던지고 적나라한 본성을 드러낸다. 그러므로 명나라 사회를 아는 데 가장 좋은 교과서는 관에서 펴낸 정사(正史)가 아니라 〈금병매〉, 〈육보단〉 같은 '민간문학'이다. 〈한희재야연도〉는 〈금병매〉, 〈육보단〉보다는 고급 예술로 보이지만 훔쳐보기라는 점에서 보면 차이가 없다.

그림은 일종의 훔쳐보기다. 우리 눈은 공간의 가림막을 뚫고 은밀한 공간을 마음대로 드나들 수 있다. 사실 사진, 영화, 심지어 문학까지 모두 훔쳐보기의 예술이다. 베냐민은 "촬영이 시각적인 무의식을 해방시킨다"고 했다. 그것이 반응하는 것은 몸속의 어떤 은밀한 욕망이다. 온정균(溫庭筠)의 〈주천자〉가 없으면 "해가 레이스 창문에 비추고 작은 동화로 초록색 병풍"이 있는 사적인 공간으로 들어가지 못했을 것이다. 모희진(毛熙震)의 〈보살만〉이 없었다면 "적막하게 산을 마주하니 생각은 꿈 속에 취하네" 이런 은밀한 느낌도 없었을 것이다. 존 앨리스가 이렇게 말했다. "영화에서 전형적인 훔쳐보기 태도는 곧 무슨 일이 일어날지 알고 싶어 하는 것, 사건이 어떻게 전개되는지 보고 싶어 하는 것이다. 영화의 사건은 관중을 위해

서 일어나야 한다. 사건이 관중에게 바쳐지는 것이기 때문에 (극중 인물을 포함해서) 자기가 보여지는 것을 아는 것처럼 행동한다."[13]

모든 예술은 훔쳐보기다. 훔쳐보기를 통해서 관찰자와 그림 속 인물이 '보고', '보여지는' 관계를 형성한다. 그런 '보기'를 훔쳐보기라고 하는 것은 보기라는 행동 자체가 그림 속 사람들의 행동을 방해하지 않기 때문이다. 혹은 그림 속 사람들은 관찰자의 존재를 모른다. 그래서 그들의 말과 행동이 전혀 변하지 않는다. 한희재의 밤 연회에 나오는 사람들은 모두 풀어진 상태다. 그들의 동작이 은밀할수록 훔쳐보기가 의미 있다.

권력의 3층은 이욱과 고굉중 사이에 성립된다. 그날 밤 연회에서 고굉중의 눈은 어디에나 있었다. 향로의 연기가 화면에 가득 찬 것 같다. 그러나 남당 왕조의 황실 화가인 고굉중의 창작활동은 황제 이욱의 통제를 받았다. 〈한희재야연도〉도 황제가 정해준 임무였다. 그는 황제의 명을 따를 수밖에 없었다. 이것은 신하에 대한 황제의 권력이었다. 〈선화화보〉의 기록에 따르면 고굉중은 이욱의 명을 받고 한희재의 관저로 가서 그의 방탕한 밤생활을 훔쳐보고 돌아온 후 순전히 기억에 의지해서 이 그림을 그렸다. 〈선화화보〉는 이 역사 사실을 이렇게 기록한다. "고굉중은 밤에 한희재의 집에 가서 몰래 훔쳐보고 눈과 마음에 새겼다가 그림으로 그렸다."[14]

남당의 유명한 궁정화가 두 명이 같은 주제로 그린 작품이 있다고 한다. 하나는 고대중(顧大中)의 〈한희재종락도(韓熙載縱樂圖)〉다. 〈선화화보〉에 기록되어 있다. 두 번째는 주문구의 〈한희재야연도〉다. 이 그림을 봤다는 사람이 있다. 그 증인은 남송 예술사가 주밀(周密)이다. 그는 〈운연과안록(雲煙過眼錄)〉에 이런 기록을 남겼다. "살아 있는 듯 생생한 것이 진짜 문구의 붓솜씨다."[15]

원나라 때도 주문구가 그린 〈한희재야연도〉를 본 사람이 있다. 이 사람도 예술사가였는데, 이름은 탕후였다. 그는 주문구의 〈한희재야연도〉와 고굉중의 〈한희재야연도〉의 다른 점을 말했다. 그러나 탕후 다음으로는 이 그림의 존재를 증명한 사람이 없다. 이 그림은 세월 속에서 신비하게 사라졌다. 오늘날 우리가 볼 수 있는 것은 고굉중의 〈한희재야연도〉뿐이다. 이것은 고굉중의 그림 중 유일하게 남은 작품이다.

오늘날 우리는 그 두 〈한희재야연도〉가 어떻게 다른지 알 수 없다. 이욱이 다른 화가들에게도 한희재의 음탕한 생활을 그리게 한 것을 보면 그가 조심스러운 사람인 것을 알 수 있다. 그는 단독 증거를 믿지 않았다. 여러 증거를 대조해야 안심이 되었다. 이때 이욱은 한희재를 재상으로 발탁하려 했는데, 한희재의 방탕한 생활에 대한 소문들이 있었기 때문에 "불빛 아래서 술잔을 부딪치며 노는 것을 보지 않고 견딜 수 없었다."[16] 그래서 화가를 보내 한희재의 밤생활을 그리라고 했다. 고굉중 등이 그린 그림을 근거로 최후의 판단을 할 생각이었다. 그런 면에서 이 그림은 본질적으로 예술품이 아니라 정보다. 혹은 고굉중도 이것을 예술품이 아니라 스파이가 몰래 찍은 소형필름이라고 생각했을지도 모른다.

다만 고굉중은 그 장면을 머리에 찍었다가 돌아온 후에 현상하고 확대해서 기억 속의 모습을 되살려냈다. 그러나 방종한 생활에 대한 공통의 지향을 가진 사람으로서 이욱은 한희재가 깊이 빠져 있는 생활에 끌렸다. 그의 마음속 세계가 심하게 흔들렸다. 이것을 〈선화화보〉에서 이렇게 기록했다. "신하의 사생활을 보고 호기심과 즐거움을 느꼈다."[17] 신하의 은밀한 사생활을 그림으로 그려서 보고 호기심과 음탕한 즐거움을 가졌다는 것이다. 그래서 이욱은 이 일을 놓고 자기 모순에 빠졌다. 배척하면서도 끌리는 것이다. 그는 이 그림으로 한희재를 모욕하고 다른 대신들도 이를 교훈 삼

아 부패하지 않게 막을 생각이었다. 그러나 조정에서 가장 부패한 사람은 자기 자신이었다. 한희재가 사는 법에 호기심이 생겼고 부러웠다. 요사이 색정소설들이 법을 배경으로 하고 있는 것처럼 이욱은 '반부패'를 주제로 한 그림으로 훔쳐보고 싶은 자기의 욕망을 최대한 만족시켰다.

그러나 고굉중이 그린 〈한희재야연도〉가 사라졌다고 생각하는 사람들도 있다. 〈선화화보〉에서 고굉중은 "그림을 잘 그렸는데 인물화만 남아 있다"고 했다.[18] 그러나 저것은 전설일 뿐이다. 고궁에 있는 〈한희재야연도〉의 작가는 누구일까? 아무도 모른다. 이 그림의 정체도 흐릿하다. 청나라 초기에 손승택(孫承澤)은 〈한희재야연도〉가 '아마 남송 화원 화가의 화풍일 것'이라고 생각했다.[19]

베이징 고궁박물원에서 글과 그림을 감정하는 쉬방다 선생은 손승택의 말이 '신뢰할 만하다'고 했다.[20] 베이징 고궁박물원의 옛 그림 전문가 위훼이는 특히 옷, 가구, 춤추는 자세, 기물 등에 송나라풍이 강한 것을 보고 "이 그림의 진짜 작가는 고굉중보다 3백 년 뒤의 남송 화가다. 화가가 상류사회에 대해 잘 알고 있는 것을 보면 화원의 고수일 가능성이 매우 높다"며 "그림의 완숙한 화원 화풍은 영종(寧宗)에서 이종(理宗) 때 (1195~1264)의 스타일이다. 그림에 찍힌 사미원(史彌遠, 1233년 사망)의 소장인을 보면 이 그림이 최소한 1233년 이전에 그려졌다는 것을 알 수 있다"고 했다.[21]

남송 사람들은 〈한희재야연도〉를 열심히 따라 그렸다. 강남의 한구석에 치우친 작은 나라 남송과 남당이 놀라울 정도로 비슷한 점을 갖고 있었기 때문일지도 모른다. 명나라 때 당인도 이 그림을 그대로 옮겨 그렸다. 당인이 그린 〈한희재야연도〉는 6장으로 나뉜다. 본래 4장이었던 피리 부는 장에서 가슴과 배를 드러낸 한희재와 옆에 있던 시녀를 두루마리 앞으로 보

내 새로운 장을 만들었다. 파티도 실내와 실외에서 교차하며 진행된다.

이것은 말하자면, 고굉중과 이욱이 처음 훔쳐본 후 새롭게 훔쳐보는 사람들이 이어졌다는 것이다. 그래서 각지에서 온 〈한희재야연도〉가 시간 속에 열려 있는 수많은 창문이 되었다. 여러 세대의 화가들이 그림의 틀이 만든 창문을 통해 한희재의 집안을 들여다보았다. 이 장면은 〈금병매〉 8회, 13회, 23회에서 창문에 바른 종이를 뚫던 사람들의 침 묻은 혓바닥을 생각나게 한다.

한희재의 창문은 고굉중, 이욱에게만 열린 것이 아니었다. 후대의 모든 훔쳐보는 사람들을 향해서도 활짝 열려 있었다. 훔쳐보는 사람이 어디에서 왔든, 어느 시대 사람이든 〈한희재야연도〉 앞에 서면 한희재가 즐기던 은밀한 밤생활을 남김없이 볼 수 있었다. 뒤이어 나타난 〈한희재야연도〉는 줄지어 열려 있는 창문들 같다. 우리는 그 창문들을 통해 역사를 투시한다. 우리의 시선은 겹겹의 밤을 지나 한희재가 마음껏 방종을 즐기는 그날 밤으로 간다. 이 그림을 나중에 보는 우리들은 이욱과 같은 쪽에 서 있는 것이다.

이것이 훔쳐보기의 4단계 권력 관계를 형성한다. 그것은 앞세대 사람들과 후세 사람들 사이의 권력 관계다. 후대 사람들은 언제나 앞선 사람들을 훔쳐본다. 그러나 앞선 사람들은 후세 사람들을 결코 훔쳐볼 수 없다. 물론 앞세대와 뒷세대는 상대적인 개념이다. 누구나 앞세대의 후세가 되는 동시에 뒷세대의 앞세대가 된다. 그래서 모든 시대 사람들이 뒷세대와 앞세대 역할을 한다. 이것은 시간 속에서 세워진 등급 관계로 절대 뛰어넘을 수 없다. 어떤 사람이 뒷세대가 되면 앞세대 사람보다 강력하게 우월한 지위를 갖는다.

'썩은 흙도 옛날에는 제후였다'는 말이 있다. 이 말이 그 우월감을 십분

표현한다. 반대로 '산과 강을 호령하며 글발을 휘날리던' 강력한 사람도 뒷세대 사람들 앞에서는 '역사의 공과 죄를 평가받는' 무력감과 난처함을 겪을 수밖에 없다. 앞세대 사람의 모든 것은 뒷세대 사람들의 시야에 하나도 남김없이 보여진다. 숨길 수도 가릴 수도 없다. 이것은 시간이 성별이나 세속적인 지위보다 더욱 궁극적인 권위인 것을 보여준다.

집안에 가득한 미녀들이 한희재와 그의 손님들의 시선을 사로잡았다. 그러나 그림 속의 관찰자는 자기들도 관찰의 대상이 되는 것을 몰랐다. 비엔즈린(卞之琳)의 〈단장〉이라는 시에서 "당신이 다리 위에서 풍경을 보면, 풍경을 보는 사람이 건물에서 당신을 본다"고 말한 것과 같다. 그들은 줄지어 온 사람들이 천년 넘게 그들을 살펴보리라는 것은 더욱 몰랐다.

이 5막짜리 희극이 점층적으로 깊어지는 구성의 배후에는 더 깊은 기승전결이 숨겨 있다. 그것은 어느 한 시대의 고립된 조각이 아니라 한희재, 고굉중, 이욱과 후대 여러 세대의 화가들, 관료들, 황제들이 참여한 큰 공연이다. 이 광활한 역사의 두루마리는 왕조의 흥망이라는 영원한 주제를 반복해서 말하고 있다. 모든 세대 사람들에게 자기만의 '최후의 만찬'이 있었다. 그것은 공간에서 점점이 펼쳐질 뿐 아니라 시간 속에서도 점점이 펼쳐져 있고 염려와 놀라움으로 가득하다.

5

고굉중이 이욱에게 건넨 '정보'에는 '잘못된 점'이 있다. 한희재가 흐리멍덩하게 사는 것은 일부러 연출한 것, 그렇게 보이려고 꾸민 것이라는 점이다. 한희재는 이욱이 자기의 뒤를 캐는 것을 알았다. 그래서 미치광이 바보처럼 굴고 주지육림에 빠져 살았다. 그는 이 돌이킬 수 없는 왕조를 위

자금성의 그림들

해 목숨을 바칠 생각이 없었다. 그는 이 훔쳐보기의 권력 사슬에서 자신이 약한 고리에 있다는 것을 잘 알고 있었다. 그래서 자기의 약한 지위를 이용하고 황제의 훔쳐보기를 이용해서 거짓 정보를 보냈다. 이욱이 자기의 왕권을 이용해서 훔쳐보기에 성공했다면 한희재는 자기의 이런 속셈으로 되훔쳐보기에 성공했다.

어쩌면 고굉중도 속임을 당한 것이 아닐지 모른다. 오대의 가장 걸출한 인물 화가인 그는 그림에 복선을 남겼다. 한희재의 표정이다. 그것은 탐닉한 사람의 표정이 아니고 무거운 표정이다. [그림3-3] 한희재는 연기파 배우가 아니라 다큐멘터리 극의 주인공에 가까웠다. 그의 방탕은 몸에서 시작해서 몸에서 끝났을 뿐, 마음속까지 들어가지는 못했다. 그러나 이욱은 머리가 단순했기 때문에 고굉중의 힌트를 눈치채지 못했다. 이 미술 애호가는 조정 일에 대해서는 한 번도 정확한 판단을 한 적이 없다. 그의 왕조의 운명이 어찌 될지는 뻔했다.

모든 것이 한희재의 예상을 벗어나지 않았다. 974년, 조광윤이 사신을 보내 이욱을 조정으로 불렀다. 이욱은 거절했다. 송나라는 파리처럼 진득하고 개처럼 구차한 작은 왕조 남당을 더 이상 견디지 못하고 전면적인 전쟁을 시작했다. 1년 후, 강녕부(江寧府)가 함락되었고 이욱은 오랏줄에 묶여 경성을 떠나 송나라의 포로가 되었다.

이욱은 화려하고 즐거웠던 제왕의 생활을 계속 사로 지어 회고했다.

40년을 이어온

삼천리 강산의

하늘에 맞닿은 아름다운 누각들과

진귀한 나무들이 모두 연기가 되었으니

[그림 3-3]
<한희재야연도> 두루마리 중 한희재, 오대, 고굉중(송 시대 임모본),
베이징 고궁박물원 소장

자금성의 그림들

한희재는 남당이 망하기 4년 전에 죽었다. 970년, 그의 나이 69세였다. 죽기 전에 그는 이미 빈털털이였다. 죽은 후 관과 수의도 이욱이 주었다. 이 일은 남당의 교서랑(校書郞)이자 나중에 송나라에서 관직이 섬서전운사(陝西轉運使)까지 올랐던 정문보(鄭文寶)의 〈남당근사(南唐近事)〉에 이런 문장으로 기록되었다. "한희재는 자유분방한 사람으로 봉록으로 받은 돈은 모두 첩들에게 나누어주고 자기는 누더기를 입고 바구니를 진 다음 문하생인 서아에게 목판을 두드리게 하고 여러 첩들의 집에서 얻어먹는 것을 즐거워했다."[22]

과거의 대부호가 거지가 되었다. 꾀죄죄한 차림으로 전에 집에 데리고 있던 기생들 집에 가서 얻어먹었다. 문하생 서아는 전에는 밤 연회에서 귀빈이었으나 나중에는 막대기를 손에 쥐고 한희재 엉덩이 뒤를 따라다녔다. 기생들이 업무가 바쁠 때면 한희재는 난처해하며 말했다. "먼저 바쁜 일 보시게, 나는 나중에 다시 옴세." 아무리 바보처럼 꾸며도 그의 풍모에는 여전히 쓸쓸함이 포함되어 있었다. 이런 시가 있다.

나는 원래 강북 사람
강남에서 손님으로 살았네
배를 타고 강북으로 왔더니
눈을 들어 봐도 아는 사람이 없네
그러느니 다시 돌아가자
강남에는 기억해 주는 사람이 있으니[23]

그는 본래 강북 사람이었다. 강남에서 손님으로 살았는데, 배를 타고 강북에 도착해 보니 세상에 아는 사람이 아무도 없다. 차라리 강남으로 돌아가자, 거기에는 그를 기억해 주는 사람이 아직 있으니. 이런 말이다.

한희재는 풍경이 수려한 매이령(梅頤岭)에 있는 동진 시대 유명한 대신 사안의 묘 옆에 묻혔다. 이욱은 남당의 저명한 문인 서현(徐鉉)에게 한희재의 묘지명을 쓰라고 명했다. 서개(徐鍇)는 그의 글을 모아 책으로 엮는 일을 맡았다.

인생의 가장 큰 비애는 돈을 다 못 쓰고 죽는 것이다. 그는 이런 비극을 피했다.

이욱은 978년에 죽었다. 41세 생일에 '꿈속에서 자기가 손님인 것을 몰랐던' 그는 잊지 않고 사치스러운 경축행사를 했다. 악기 소리가 창밖을 넘어갔는데 송나라 태종 조광의(趙光義, 후에 조경(趙炅)으로 이름을 바꾸었다.)가 이를 듣고 크게 분노해서 독 넣은 과자 한 상자를 생일 선물로 보냈다. 이욱은 독이 있는 줄도 모르고 송나라 황제의 은덕에 감격해 눈물을 흘리며 과자를 먹었다.[24] 그의 죽음에 카프카의 〈심판〉에 나오는 이 말이 어울린다. "사람은 죽었지만 치욕은 인간세상에 남았다." 한희재는 이욱처럼 처참하게 죽지 않았으니, 이욱보다는 운이 좋았다.

6

우리는 한희재의 문란한 밤생활을 보고 깊은 모순에 빠진다. 한편으로 우리는 한희재와 이욱 그리고 역사상 향락에 빠졌던 특권계층에 감사한다. 그들의 탐욕스러운 눈, 까다로운 몸, 섬세한 감각이 우리의 물질문화를 눈부실 정도로 발전시켰다. 그들이 아니었다면 중국과 타이완의 고궁에 있

는 수많은 소장품은 존재하지 못했을 것이다. 〈한희재야연도〉라는 시대를 뛰어넘는 회화작품이 없어도 고궁은 놀랄 정도로 규모가 큰 박물원이 될 수 있었다. 권력자의 욕망이 끝이 없었기 때문이다. 이 아름다운 소장품들 뒤에 어렴풋이 왕조가 바뀐 흔적이 보인다. 그러나 한편으로 인류의 이성은 이처럼 지나친 유미주의를 부정한다. 프로이트는 이렇게 말했다. "문명의 발전은 자유를 제한한다. 모든 사람이 똑같이 제한을 받는다." 향락과 도덕은 대립되는 것 같다. 물고기와 곰발바닥 둘 다 가질 수는 없다. 저토록 아름답고 뛰어난 기물들, 복식 등의 예술품에 내달리는 욕망의 발자국이 새겨지고 그들이 머문 곳도 여러 이론이 죽고 죽이는 전장이 되었다.

마르크스, 마오쩌둥과 더불어 3M이라고 불리는 독일계 미국인 철학자이자 사회학자인 마르쿠제는 〈에로스와 문명〉에서 "문명이 신체의 쾌락을 빼앗는 것은 특정한 역사 단계의 산물이며, 사회 기강을 유지하기 위해서 신체와 감성을 제한할 수 있다고 했다. 그러나 지금은 이런 억압이 사라진 시대다. 현대사회는 경제적으로 성숙했다. 사회 재부의 총량이 이미 새로운 역사적인 단계를 만들 힘을 갖추었다."[25] 이런 이론가의 추동에 힘입어 육체적 욕망은 합법성을 얻었다. 자본주의 상업과 기술이 발전하려면 먼저 육체의 욕망을 인정해야만 한다. 육신이 속도를 욕망하지 않으면 자동차, 기차, 비행기가 없을 것이고, 눈이 '보기'를 욕망하지 않으면 영화, 텔레비전, 인터넷이 없을 것이다. 귀가 '듣기'를 욕망하지 않으면 전보, 전화, 무선통신이 없을 것이다. 금욕주의와 고행주의를 찬미하던 시대는 벌써 지났다.

물질의 향연을 거절할 사람은 없다. 다른 한편으로는 우리의 물질적인 향락이 이미 끝까지 치달았다. 사방에 넘치는 광고가 그 증거다. 모든 광고

가 한결같이 물질에 대한 인간의 탐욕을 부추긴다. 장작, 쌀, 기름, 소금 같은 생활필수품은 광고를 만들 필요가 없다. 사람은 배가 고프면 이런 것을 저절로 찾는다. 단언컨대, 모든 광고는 넘치는 욕망을 위해 만들어진다. 오늘의 중국을 예로 들어보자. 중국은 벌써 세계 사치품의 대창고가 되지 않았는가?

2009년, 세계명품협회(World Luxury Association)는 중국의 명품 시장이 5년 내에 전세계에서 가장 큰 규모로 성장할 것을 예측했다. 그러나 중국인들은 이 거대한 목표를 3년 만에 완성했다. 2012년 중국인이 전세계 명품의 28%를 소비하면서 전세계에서 명품을 가장 많이 소비하는 나라가 되었다. 언론은 중국인들이 명품을 사는 장면을 '배추 사기'에 비유한다. 서양사람들은 매우 놀란다. "이것은 내가 가이드 생활을 하면서 본 모든 장면 중에 가장 장관이었다. 중국인들은 5번가에서 가장 좋고 가장 비싼 물건들을 다 쓸어갔다."[26]

감각기관의 향락을 위해 중국의 영화 회사들은 비싼 돈을 들여 호화스럽고 성대한 환상을 만들어낸다. 관중들은 좋은 술, 자동차, 건물, 도시를 부수는 것을 포인트로 하는 영화를 지칠 줄 모르고 본다. 자본가가 이익을 위해 바다에 우유를 버리며 한 말이 귀에 쟁쟁하다. "우리는 물질을 파괴하며 쾌감을 얻는 세상에 살고 있다." 부자가 무엇인가? 죽자고 돈을 쓰는 사람은 부자가 아니다. 최선을 다해 돈을 태우는 사람이 부자다. 더 많이, 더 철저하게, 더 무섭게 불태우는 사람이 진짜 부자다. 지금 부자들이 사는 방법을 보면 한희재도 부끄러워할 것이라고 생각한다. 요새 음란 사이트를 보면 〈금병매〉의 서문경도 놀랄 것이다. 그들의 방종은 어린이 수준이다. 우리는 육체적 광란의 끝이 어디인지 모른다. 자기가 피안의 천당에 있는지, 세속의 진흙 구덩이에 있는지도 모른다.

2012년에 인류 멸망설이 나돌았다. 사람들은 "좋아하는 것을 실컷 할수 있으면 죽어도 상관없다"고, "내가 죽고 나면 홍수가 나든 하늘이 무너지든 알게 뭐냐"고 했다. 한희재처럼 즐기고 보자는 식이 무의식적인 집단 광란이 되었다. 모든 사람이 얼굴색 하나 변치 않고 가슴도 두근거리지 않고 화려하고 사치스러운 '최후의 만찬'을 향해 달려가고 있다.

〈한희재야연도〉에서부터 〈홍루몽〉에 이르기까지 '최후의 만찬'은 중국 예술이 쉼없이 반복하는 '영원한 주제'다. 다빈치 그림 〈최후의 만찬〉의 예수는 제자가 자신을 팔아넘길 것을 알고도 침착하고 장엄하게 죽음에 임하는 신성감이 있지만, 중국식 '최후의 만찬'에는 그런 것이 없다. 중국식 '최후의 만찬'은 지극한 쾌락 후의 파멸이다. 진가경이 예언한 '성대한 잔치의 끝'이다. 그녀는 왕희봉의 꿈을 빌어 이렇게 말했다. "또 이렇게 좋은 일이 생기니 타는 불에 기름을 더한 듯 꽃을 비단에 붙이는 듯하나, 순간의 화려함과 일시적인 쾌락일 뿐이니 '성대한 잔치도 반드시 끝난다'는 속어를 절대 잊으면 안 된다."[27] '영국부로 돌아가 원소절을 경축하여' 성대한 잔치를 벌이는 장면에서 조설근은 만찬 장면을 극도로 성대하고 화려하게 그려냈다. 불꽃이 사그라진 후에 남는 것은 길고 긴 암흑과 공허와 적막인 것처럼, 22회에서 가정(賈政)은 낱말 맞추기를 하다가 답이 폭죽인 것을 알고 폭죽은 '한번 울리고 흩어지는 것'이라고 생각했고, 이어 마음속에 끝없는 비애와 개탄이 솟아났다. 아마 그 순간 그의 표정은 한희재의 표정과 같았을 것이다.

남당이 망하고 남쪽 사람들이 향락을 즐기기 위해 썼던 것들이 속속 변경(汴京)으로 옮겨졌다. 이것들은 송나라 관원들을 강렬하게 유혹했고 강

산의 안위에 위협이 되었다.

송나라 태조 조광윤은 그 위험을 감지했다. 그래서 그것들을 봉하라고 명령했다. 박물관이 아니라 수용소를 세웠다. 물건들의 수용소였다. 물건들을 모두 가두어 설탕을 입힌 포탄이 제국의 관원들을 부식시키는 것을 막았다. 송 태조는 사치가 극에 달한 생활방식에 반감을 가진 정도가 아니라 몹시 증오했다. 그는 수차례 관원들에게 각고분투하고 교만과 조급함을 멀리할 것을 권했다. 송나라 태조의 소극성은 건축에도 나타났다. 그 시대 건축물은 낮고 소박했다. 궁전 내부도 간단했고 먹고 입는 것도 신경 쓰지 않았다고 한다. 옷을 많이 빨아 색이 바래도 버리지 못했고, 주변에서 시중드는 사람도 자꾸 줄였다. 그렇게 큰 궁전에 환관 50여 명과 궁인 300여 명뿐이었다.

그는 천하를 다스릴 때나 살림을 살 때나 돈을 물 쓰듯 하면 안 된다고 생각했고, 가늘고 길게 가고 싶어 했다. 또한 각고분투하는 기풍을 유지해야 송나라 강산이 영원히 변치 않을 것을 알았다. 그러나 유감스럽게도 그가 몸소 실천한 원칙은 본능의 유혹을 이기지 못했다. 절대권력의 충돌질로 후세 황제들은 감각기관의 방종한 습성으로 돌아갔다. 그들은 몸의 쾌감을 독점하고 권력의 쾌감을 체험했다. 그들은 제왕이라는 직업이 주는 공전의 자유를 탐욕스럽게 즐겼다. 그 바람에 그 직업이 고위험직이라는 것을 잊었다. 운명은 종종 제왕을 매우 극단적인 환경으로 밀어붙이기도 하는 것이다. 모든 권력이 극한적이다.

황제도 예외는 아니다. 황제가 권력이 무한한 줄 알고 거기에 탐닉하면 운명의 벌이 기다리고 있다. 통계를 내본다면 중국 역사상 절대 다수의 황제들이 곱게 죽지 못했을 것이다. 그러나 그들의 마지막이 비극은 아니었다. 존경받을 가치도 없었다. 비극은 고귀한 자가 맞는 것이다. 이런 황제

들은 고귀한 향락만 알았지 고귀한 신앙은 없었다. 윌리엄 포크너가 탄식한 것과 같다. "실패해도 잃어버릴 고귀한 무엇이 없다. 승리해도 희망이 없다. 동정하고 가여워할 가치도 없는 엉망진창의 승리다."

1127년 봄, 송나라 휘종과 흠종은 묶인 채 변경에서 끌려나갔다. 과거 송나라 군대가 이욱을 남경에서 끌어낸 모습과 같았다. 중국의 5천 년 역사 중에 그 어떤 왕조도 진정한 의미의 승리를 얻지 못했다.

모든 중국 왕조의 성공은 실패의 어머니였다. 그 지경까지 가서야 휘종과 흠종은 자기들이 너무 많은 '행복'을 누렸다는 것을 알았다. 그러나 새 황제는 그런 생각을 하지 않았다. 1129년 송나라 고종 조구(趙構)는 총애하는 비들을 데리고 임안(臨安, 항주)성 밖의 전당조(錢塘潮)*를 보러 갔다. 그렇게 즐기는 동안 아버지와 형이 하늘과 땅이 얼어붙은 오국성(五國城)에 갇혀 있는 참상을 까맣게 잊어버렸다. 임홍(林洪)이라는 시인은 이런 꼴을 보아 넘기지 못하고 시를 썼다. 시에 보이는 그의 풍자와 울분은 과거 한 희재를 보는 것 같다.

800년 후 이 시가 교과서에 실려 아이들이 맑은 소리로 읽었다.

산 넘어 산이고 집 넘어 집인데

서호의 춤과 노래는 언제나 그칠까?

따뜻한 바람에 놀이꾼들이 취해

항주를 변주로 만들겠구나

* 첸탄(錢塘) 강으로 역류하는 조수를 말하는 것으로, 역사상 많은 명인들과 문인들이 '전당조'를 보고 작품을 남겼다.

4장

장택단의 봄날 여행

〈청명상하도〉는 강을 그린 것이 아니었다.
그 자체가 강이었고 우리는 그 강물에 두 번 발을 담글 수 없다.

1

　〈청명상하도〉의 발문을 쓴 장저(張著)는 60년 전의 눈을 겪지 않았다. 그러나 손에 든 폭 5미터짜리 〈청명상하도〉 두루마리 그림 [그림 4-1]을 펼때 머릿속에 역사를 완전히 새로 쓴 큰눈이 보였을 것이다. 〈송사〉에서는 '천지가 어두워지고', '큰눈이 3척 넘게 쌓였다'고 했다.[1] 정강원년(靖康元年) 윤11월, 무거운 눈의 장막이 내렸다. 그러나 그 장막도 금나라 군대의 검은색 그림자와 밀집한 말발굽 소리를 가리지 못했다. 그때의 변하*는 이미 얼어붙어서 흐릿한 빛을 반사하고 있었다. 금나라 군대의 발굽이 얼음을 밟을 때 쟁쟁하고 가지런한 메아리가 울렸다. 공허한 얼음 위에서 퍼져나간 소리는 멀리 떨어진 송나라 수도의 궁전에 가서 쩽 하는 메아리를 만들어냈다. 그 소리를 들은 사람들은 골수까지 공포에 떨었다. 춤과 노래에 길든 송나라 황제는 남하하는 금나라 군대가 큰눈보다 더 갑작스럽고 맹렬하게 느껴졌다. 말발굽의 울림을 따라 송나라 흠종은 수척한 몸을 부들부들 떨었다.

　두 갈래로 갈라진 금나라 군대는 두 마리 구렁이처럼 황무지 위 눈의 장막을 넘어와 조용히 변경성을 둘러쌌다. 금나라 군대는 지혈용 집게의 손

* 황허와 회하(淮河)를 연결하는 운하. 남동 방면의 물자를 국가의 수도로 운반하는 대동맥이었다.

자금성의 그림들

잡이처럼 변경성을 단단히 조였다. 도시의 혈액순환이 멈추자 빈혈에 걸린 도시는 곧바로 숨이 차고 허약해지고 뇌가 부푸는 등의 증상을 보였다. 20여 일 후, 굶주린 시민들이 성안의 물풀, 나무껍질을 다 뜯어먹었고 죽은 쥐가 비상식량으로 몇 백 전에 팔렸다.

송나라의 날씨가 이렇게 나쁜 적은 한 번도 없었다. 1127년, 북송 정강 2년 정월 을해일, 평지에 갑자기 변경을 찢어버릴 것 같은 광풍이 불었다. 사람들이 하늘을 보다가 서북쪽 구름층에서 길이 2장에 넓이가 몇 척이나 되는 불빛을 발견하고 소스라쳤다.[2] 큰눈은 줄어들 기색이 전혀 없이 연이어 내렸다. '땅이 거울처럼 얼어붙어 걷는 사람들이 똑바로 설 수가 없었다.'[3] 기상학자들은 이 시기를 소빙하기(Little Ice Age)라고 한다. 최근 2천 년 동안 중국에 이런 소빙하기가 4번 있었다고 한다. 마지막 두 번의 소빙하기는 12세기와 17세기에 왔다. 이 두 소빙하기 때 송나라와 명나라 왕조가 북쪽에서 온 기병들의 발굽에 밟혀 산산조각 났다. 하늘은 자신의 방식으로 왕조의 윤회를 통제했다. 이때는 청성(靑城)에서 큰눈에 수많은 사람들의 시체가 묻혔다. 봄이 되어 눈이 녹자 시체들의 머리와 발이 드러났다. 도저히 싸울 수 없었다.

절망한 흠종은 스스로 금나라 군대 진영으로 찾아가 포로가 되었다. 이제 금나라 군대는 바람에 날리는 먼지처럼 변경 내성(內城)으로 몰려들어 가서 넓은 주랑 사이를 휩쓸고 다니며 신속하고 과감하게 궁전을 싹쓸이해서 수많은 예기(禮器), 악기, 그림, 완구들을 가져갔다. 광란의 파티는 '4일 만에 끝났다.' 송 제국이 150년 동안 '창고에 쌓았던 것들이 모두 사라졌다.' 실컷 노략질하고 철수한 금나라 군대는 피가 잔뜩 묻은 〈청명상하도〉라는 긴 두루마리가 다른 그림들과 함께 대충 묶여 있는 것을 몰랐을 것이다.[4]

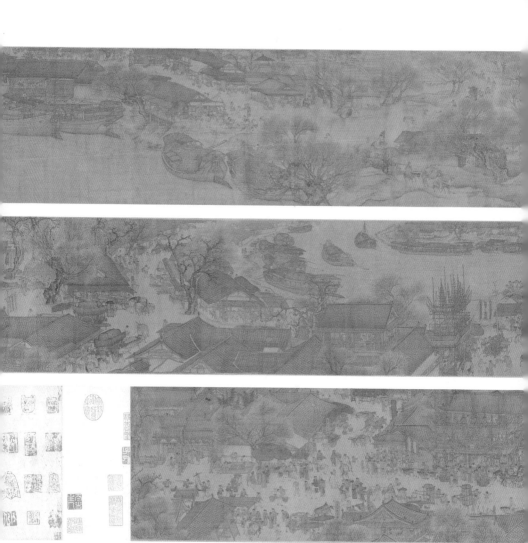

[그림 4-1]
<청명상하도> 두루마리, 북송, 장택단,
베이징 고궁박물원 소장

자금성의 그림들

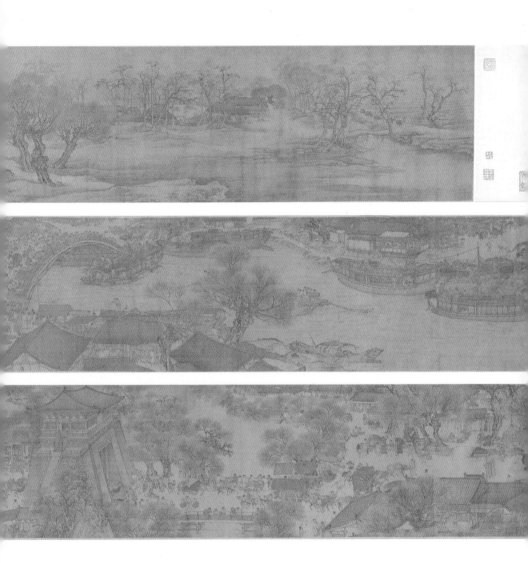

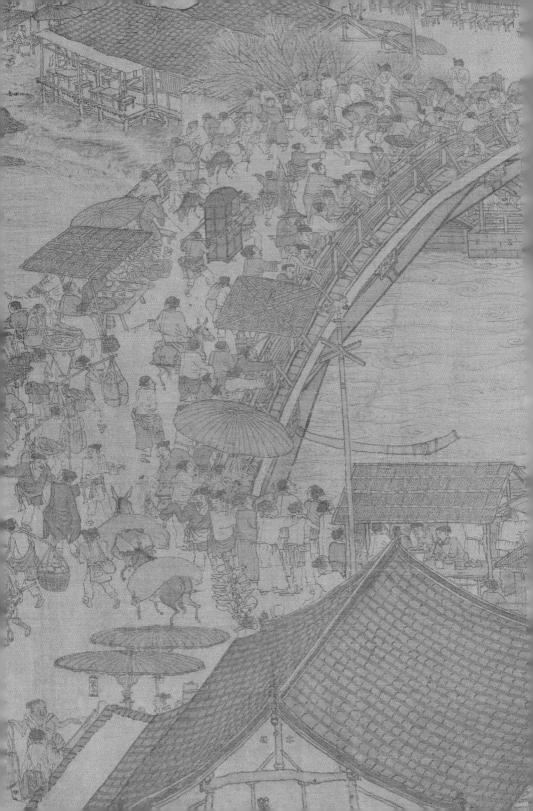

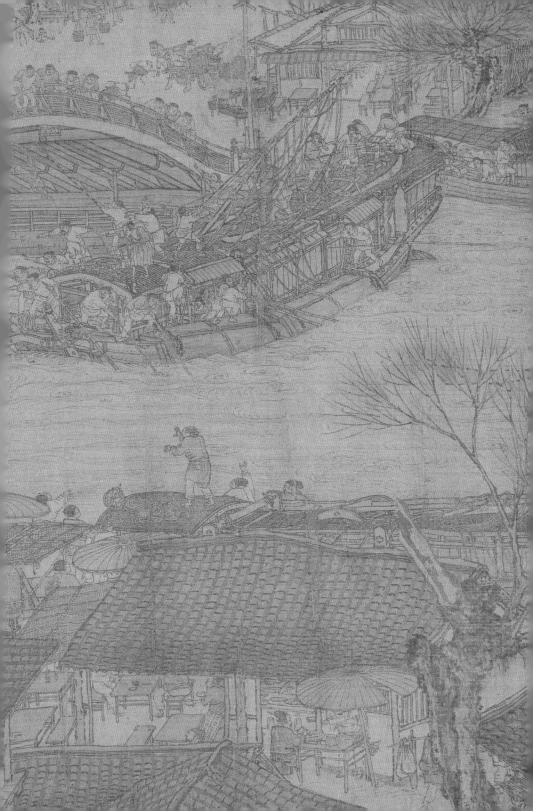

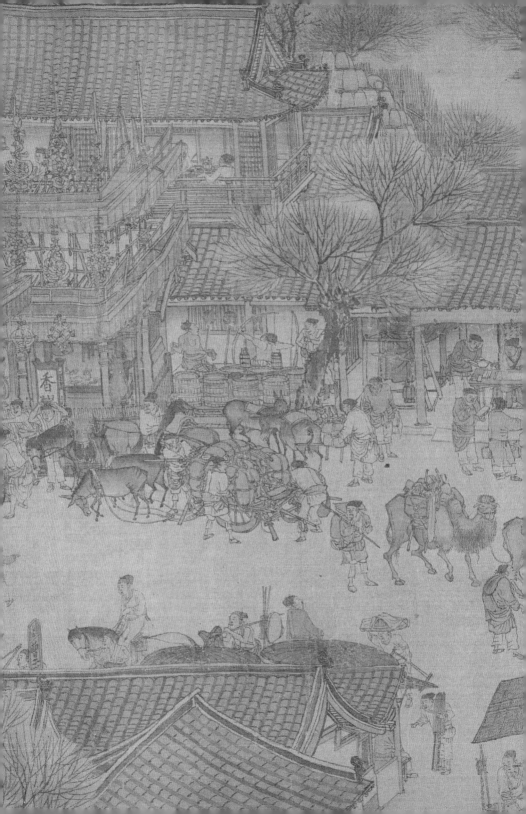

그들이 떠난 후 송나라 사람들이 기억하던 변경은 영원히 사라졌다. 4일간의 방화와 살인과 약탈이 끝난 후 '금과 비취가 눈부시고 부드러운 비단이 향기를 날리던'[5] 향기롭고 아름다운 성은 폐허가 되었다. 몇몇 건축물만 살아남아 최후의 저항을 하고 있었다.

승리한 군대가 적국의 도시를 파괴하는 것이 분을 풀기 위해서만은 아니다. 이것은 비이성적인 행동이 아니다. 오히려 지극히 이성적인 전쟁의 연속이다. 공격하는 대상이 사람의 육체가 아니고 사람의 정신과 기억일 뿐이다. 로버트 베번(Robert Bevan)은 이렇게 말했다. "한 사람이 사는 환경을 파괴하는 것은 그 사람에게는 익숙한 환경이 불러오는 기억에서 쫓겨나 방향을 잃게 하는 것과 같다."[6] 이것을 '강제망각'[7]이라고 한다.

여기까지 쓰고 나니, 갑자기 9·11사건 때 테러리스트들이 뉴욕 쌍둥이 빌딩을 향해 비행기를 몰던 것이 생각난다. 그들은 군사목표물이 아니라 건축물을 공격함으로써 한 시대에 대한 미국인들의 기억을 파괴했다. 심지어 서양세계에 대한 중국인들의 아름다운 상상도 파괴했다. 우리 모두 〈뉴욕의 북경인〉이라는 드라마를 기억한다. 드라마 도입부의 삽입곡이 울릴 때 욕망을 상징하는 뉴욕의 쌍둥이 빌딩이 등장했다. 그러나 쌍둥이 빌딩이 사라진 후, 욕망을 추구하는 사람들은 마음속의 좌표를 잃어버렸다.

한 시대가 끝났다. 도시는 중심을 잃었다. 그것은 물질의 무게가 아니라 마음의 무게다. 미국인의 얼굴에서 미소가 사라졌고 깊은 적의가 이를 대신했다. 안전검사가 매우 까다롭고 철저해졌다. 과거 중국사람들이 '계급투쟁은 해마다, 달마다, 날마다 말해야 한다'고 외치던 모습과 비슷했다. 미국인들은 더욱 단결하고 긴장하고 엄숙해졌고 예전의 활기가 줄었다. 그들의 자신감이 쌍둥이 빌딩처럼 무너졌다. 여러 해가 지난 후 뉴욕에 갔을 때 나는 쌍둥이 빌딩 유적 가장자리에 섰다. 빌딩은 이미 깊이를 알 수

없는 큰 구덩이가 되어 있었다. 대지에 생긴 치유할 수 없는 상처 같았다.

미국인들은 영원히 쌍둥이 빌딩을 다시 세울 수 없을 것이다. 그리고 영원히 9·11 이전의 세월로 돌아갈 수도 없다.

도시의 역사는 사람의 생명과 같다. 서로 연관이 되어 있다. 오르한 파묵은 미국에 갔지만 마음은 영원히 나고 자랐던 도시 이스탄불을 떠나지 못했다. 그의 발자국이 남은 거리와 골목을 영원히 그의 마음속에서 지울 수 없었다. 그가 15세부터 그림으로 그렸던 도시의 모습도. 작가로 성장한 그는 〈이스탄불-도시의 기억〉이라는 책에서 그의 도시에 경의를 표했다. 그는 "나의 상상력이 나에게 같은 도시에 머물라고 한다. 같은 거리, 같은 집, 같은 풍경을 본다. 이스탄불의 운명은 나의 운명이다. 나는 이 도시에 의지한다. 이 도시가 지금의 나를 만들었기 때문이다."라고 썼다.[8]

휘몰아치던 눈이 멈췄을 때 변경은 이미 제국의 수도가 아니었다. 변경의 지위를 임안(항주)이 대신했다. 북경에서는 금나라 사람들이 변경에서 떼어내어 가져간 건축 부속들로 자기들의 새로운 성을 꾸몄다. 변하는 운하로서의 의미를 잃었다. 황하가 실어온 모래가 강을 막았다. 운하의 제방도 무너졌다. 경작지와 집들이 과거의 뱃길까지 넘어 들어왔다. 〈청명상하도〉의 물결이 장관을 이루던 큰 강은 지도에서 사라졌다. 더없이 화려하던 제국의 수도가 몇 년 만에 황토에 덮인 황무지가 되었다. 변경이라는 물리적인 도시가 사라지면서 북송의 시대도 완전히 끝났다.[9]

60년 후, 〈청명상하도〉는 전쟁을 피한 고아처럼 장저 앞에 나타났다. 젊은 장저는[10] 오른쪽에서 왼쪽으로 조금씩 두루마리를 펼쳤다. 그림 속 성묘를 마치고 성으로 돌아가는 가마를 따라 수없이 상상했던 따뜻한 성으로 돌아갔다. 이때의 장저는 말로는 표현하기 힘든 고통을 겪고 있었다. 금나라 조정에서 일하는 한족 관원이었던 그의 얼어붙은 마음을 고국의 도

[그림 4-2]
<청명상하도> 두루마리(발문), 북송, 장저의 글씨,
베이징 고궁박물원 소장

성이 두툼한 솜이불처럼 따뜻하고 포근하게 감싸주었다. 눈물을 흘렸을지
도 모르겠다. 눈물로 시야가 흐려진 그는 떨리는 손으로 긴 두루마리 뒤에
발문을 썼다. [그림 4-2] 내용은 다음과 같다.

한림원의 장택단은 자가 정도(正道)이고 동무(東武) 사람이다. 어려서 글
을 읽고 수도에 유학했다. 후에 그림을 그렸다. 본래 계화(界畵)*를 그렸다.
특히 배와 가마, 도시와 성곽 등에 뛰어났다. <향씨평론도하기(向氏評論圖
畵記)>에서 '서호쟁표도(西湖爭標圖)>, <청명상하도>를 신품(神品)에 든다'고
했다. 이를 소장한 사람은 마땅히 귀히 여겨야 한다. 대정(大定) 병오(丙午)
청명 다음 날, 연산(燕山)에서 장저가 발문을 씀

이것이 <청명상하도> 뒷부분의 첫 번째 발문이다. 단정하게 작은 글씨
로 쓰였다. 글씨의 농담과 완급 변화에서 그의 마음의 기복이 드러난다.
800년 후에도 잔잔한 물결이 가라앉지 않고 있다.

2

장택단이 12세기의 햇빛 속에서 <청명상하도>의 첫 부분을 그릴 때 자

* 자와 같은 도구를 이용하여 정밀하게 그리는 화법

翰林張擇端字正道東武人也幼讀書遊
學於京師後習繪事本工其界畫九喿曹
舟車市橋郭徑別成家數也按向氏評論
圖畫記云西湖爭標圖清明上河圖選入
神品藏者宜寶之大定丙午清明後一日燕
山張著跋

기가 이 빛나는 도시의 영정을 그리고 있다는 생각을 하지 못했다. 그는 다만 오래 그리고 싶었던 그림을 그렸을 뿐이다. 그 앞에 변경의 거리와 풍요로운 기억이 있었지만 그 뒤의 시간은 0이었다. 흰 비단 위를 흘러가는 붓끝에 도취한 그는 붓을 내려놓기 전까지 머릿속에 다른 생각이 전혀 없었다. 흰 비단 위에 자기의 시간과 공간을 그렸다. 자기는 물론 그 그림도 시간의 통치를 벗어날 수 없으며, 시간 속에서 혼자 싸워야 한다는 것을 잊었다.

스크린 같은 흰 비단에 장택단은 진정한 의미의 시대물을 그렸다. 큰 주제, 큰 장면, 큰 제작이었다. 장택단 이전에 동진 고개지의 〈여사잠도〉와 〈낙신부도〉, 당나라 이소도(李昭道)의 〈명황행촉도(明皇幸蜀圖)〉, 오대 고굉중의 〈한희재야연도〉, 조간의 〈강행초설도〉, 북송 연문귀(燕文貴)의 〈칠석야시도(七夕夜市圖)〉 등의 긴 두루마리 그림이 있었다. 고궁 무영전에서 〈낙신부도〉와 〈한희재야연도〉 앞에 섰을 때 천년의 시간이 빨려 나가는 것을 느꼈다. 선들은 금방 그린 것 같았다. 먹이 아직 마르지도 않은 것 같았고, 섬세한 옷 주름이 우리의 호흡을 따라 움직이는 것 같았다. 그때 나는 숨을 고르고 마음속으로 생각했다. 옛사람들은 당나라 사람 오도자가 마치 바람에 날리는 것처럼 옷을 그렸다고 했다. 그의 그림을 보니 오도자에 대한 찬미가 거짓이 아니라는 생각이 들었다. 그러나 이 그림들은 모두 〈청명상하도〉보다 규모도 작고 복잡하지도 않았다.

장택단은 대담했다. 성을 통째로 그릴 생각을 했다. 그 성은 12세기에 전세계에서 가장 큰 도시였다. 오늘날 미국 화가가 뉴욕을 한 땀 한 땀 그릴 수 있을까? 그러겠다고 하면 바보라고 할 사람도 있을 것이고, 착실한 장인은 될지언정 지혜로운 화가는 아니라고 할 사람도 있을 것이다. 진정한 화가는 규모로 승부하지 않는다. 특히 중국 그림에서 중요하게 생각하

는 것은 섬세함이고 여운이다. 기울어진 초승달, 어린 기러기 울음소리, 정원의 가을 색이 사람 마음의 여린 곳을 건드린다. 예술은 결코 규모로 사람을 놀라게 하지 않는다. 그러나 어떤 규모인지를 봐야 한다. 그 규모가 도시 하나를 통째로 그릴 정도로 크다면 이야기가 달라진다. 중국의 만리장성이 그렇다. 그것은 돌을 반복해서 쌓아놓은 것에 불과하지만, 중국땅 서쪽의 사막에서 동쪽의 바다까지 연결되어 있다. 보는 사람이 두려움을 느끼는 규모다. 만리장성은 위대한 작품이다. 장택단은 야심에 찬 화가였다. 〈청명상하도〉가 그 증거다.

오늘날 우리가 장택단에 대해 아는 것은 장저가 발문에 쓴 경력에서 벗어나지 않는다. "동무 사람이다. 어려서 글공부를 했고, 수도에 유학했고, 나중에 그림을 그렸다." 이 몇 글자가 그의 전체 경력이다. 동무와 수도 두 곳의 지명과 '유학했다'와 '그렸다' 두 동사를 빼면 그의 행방을 전혀 알 길이 없다. '수도에 유학했다'는 것을 보면 그가 애초에 그림을 그리려고 변경에 온 것이 아니고 공부를 하러 온 것을 알 수 있다. 그가 변경에 유학 가서 배운 것은 시부(詩賦)와 책론(策論)이었다.

사마광이 송나라의 인사정책에 대해 명확한 의견을 낸 적이 있다. "진사에 급제한 자가 아니면 좋은 관직을 얻지 못한다. 시부와 책론에 능한 자가 아니면 급제하지 못한다. 수도에 유학하지 않은 자는 시부와 논책에 능하지 못하다." 말하자면 시부와 책론에 정통한 것이 국가공무원이 되는 기본 조건이었다. 이 관문을 넘어야만 미래가 있었다. '나중에 그림을 그렸다'고 한 것을 보면 그가 예술에 종사한 것은 나중의 일이라는 알 수 있다. 그림을 늦게 그렸는데 어떻게 그렇게 빨리 미술의 대가가 되었을까? (베이징 고궁박물원 위훼이 선생은 문헌 고증을 통해 장택단이 이 그림을 그렸을 때 40세 정도였을 거라고 추측했다.[11] 그의 절대 나이는 나보다 900살 더 많다. 그러나 당시의 상대적인 나

이는 이 글을 쓰고 있는 나보다 적다. 40세에 이런 작품을 완성하다니 상상하기 어렵다.) 미술의 대가인데 왜 송나라 때 미술사에는 이름이 없을까? (더구나 휘종 황제는 송나라의 '예술총감독'이 아니었던가?)

위젠화(俞劍華)는 1937년 상무인서관(商務印書館)에서 출판한 두 권의 정장본 〈중국회화사〉에서 장택단이 근무했던 한림화원을 이렇게 평가했다. "역대 황실 중에 그림을 가장 장려한 것은 송나라였다. 당나라 이래 대조(待詔), 지후(祇候), 공봉(供奉) 등의 화관(畫官)을 두었다. 서촉(西蜀)과 남당(南唐)에도 화원이 있었다. 송나라에 이르러 규모를 더 확장해서 한림화원을 설치하고 천하의 화가들을 불러모았다. 실력에 따라 대조, 지후, 예학(藝學), 화가정(畫家正), 학생(學生), 공봉 등의 관직을 두었다. 늘 부채에 그림을 그려서 진상하게 하고 가장 잘 그린 자에게 궁전사원을 그리게 했다."[12]

이 전통은 명나라에서 이어받았다. 자신도 대화가였던 명나라 선종(宣宗) 주첨기(朱瞻基)는 송나라 휘종처럼 궁정화원을 세웠다. 무영전 북쪽에 있는 인지전(仁智殿)에 있었다. (인지전은 백호전(白虎殿)으로도 불린다. 나는 출근할 때마다 그 옆을 지나간다.) 송나라 때 화가가 화원에 들어가려면 엄격한 시험을 봐야 했지만 명나라 때는 이런 제도가 없었다. 글과 그림으로 대조가 된 사람은 대부분 이류 화가였다. 당인(唐寅) 같은 일류 화가들은 궁정에 들어가지 못했다. 명나라 헌종(憲宗) 때 궐에 들어간 대화가 오위(吳偉)는 예법의 구속을 전혀 받지 않았다. 황제 앞에서도 조심할 줄을 몰랐다. 한 번은 헌종이 그가 그림 그리는 것을 보러 인지전에 갔다. 그는 술을 마시고 취해서 이쪽 저쪽으로 넘어지며 송천도(松泉圖)를 그렸다. 그림을 본 헌종은 감탄했다. '신선의 붓이로구나!'

주첨기의 작품 〈산수인물도〉 두루마리, 〈무후고와도(武侯高臥圖)〉 두루마

리와 오위의 〈강산만리도〉 두루마리, 〈패교풍설도(灞橋風雪圖)〉 족자 등은 자금성에 남아 있다. 지금은 고궁박물원 소장품이 되었다. 6세기 가까운 시간이 지나 황제와 신하의 지위가 사라진 지금은 예술사에서 평등한 신분이 되었다.

북송 한림화원에 들어간 사람 중에 이름이 나지 않은 사람도 많았다. 위젠화는 이렇게 말했다. "회화사에 송나라 화원에 관한 미담이 넘치지만 화원 밖의 화가들처럼 빼어난 사람은 많지 않았다. 북송과 남송을 통틀어 화가로 기록된 사람이 986명인데 화원 화가는 164명이었다. 그중에서도 북송 화원 화가는 76명뿐이었다."[13]

오늘날 우리는 장택단에 대해 아는 것이 없다. 수많은 의문이 있지만 답을 알 수 없다. 그래서 이렇게 상상해 본다. 이 성이 거대한 자기장처럼 장택단을 끌어들였다. 그리고 끊임없이 그를 부추겼다. 마침내 어느 봄날, 꽃들이 시끌벅적하게 피어나는 가운데 알 수 없는 감정에 휘둘린 장택단은 붓을 들었다. 그리고 길고 곡절 많고 깊은 속을 그림으로 그려냈다. 말이 끊어진 자리에서 예술이 시작되었다.

그는 '청명'을 그렸다. '청명'을 보통 청명날이라고 생각한다. 정치가 청명한 이상적인 시대라고 해석하는 사람도 있다. 이 두 해석은 연결점이 있다. 청명날은 과거와 관계가 발생하는 날, 기억하는 날이다. 모든 사람들이 앞을 보지 않고 뒤를 보는 날이다. 장택단도 그랬다. 청명날 그가 본 것은 일상의 모습만이 아니었다. 그가 본 것은 이 도시의 깊고 먼 배경이었다. 또한 장택단이 살았던 시대의 청명한 정치는 후대 사람들이 그리워하는 대상이 되었다. 맹원로(孟元老)는 북송이 망한 후 이 이상의 나라에 대해 이렇게 기록했다. "태평한 시절이 오래 지속되니 사람들은 번영하고 부유해져 머리를 푼 아이는 춤만 연습하고, 머리가 희끗한 자는 방패와 창을

몰랐다."[14] 청명, 사회적으로 약속된 이날은 여러 시대 사람들의 감정을 묶어주었다. 한 번도 만나지 못했던 장택단과 맹원로는 이날만큼은 서로 통했다. 두 사람은 〈청명상하도〉 두루마리와 〈동경몽화록(東京夢華錄)〉 책으로 시간과 공간을 뛰어넘는 대화를 했다.

'상하(上河)'는 변하에 간다는 뜻이다.[15] 깊은 정원을 넘고 구비구비 골목을 지나 사람들이 함께 강가에 모여 완연한 봄의 색을 보았다. 부드러운 햇빛이 그의 눈앞에 펼쳐진 모든 사물을 비추었다. 빛그림자가 흔들렸다. 모든 것이 바람 속에 떨고 있는 것 같았다. 은행나무의 듬성한 가지, 점포에 걸린 색색의 깃발, 술 가게에서 흘러나오는 '새 술'의 향기, 바람에 나부끼는 비단 옷자락의 주름, 그를 감싸는 시끄러운 도시의 소리… 이런 모든 것들이 한데 얽히고설켜서 기억이 되어 한 겹 한 겹 장택단의 마음에 칠해졌다. 그리고 그의 마음을 꽉 봉해버렸다. 이런 감각은 느낄 수는 있어도 말로 전할 수는 없다.

송나라가 부드러운 시대라고, 강골은 전혀 없는 시대라고 말하는 사람들이 있다. 그러나 나는 이 판단이 경솔하다고 생각한다. 송나라 황제들은 기본적으로 그랬지만 그렇지 않은 예도 셀 수 없이 많았다. 소식(蘇軾), 신기질(辛棄疾), 악비(岳飛), 문천상(文天祥) 등이다. 물론 장택단도 그렇다. 마음속에 강한 무엇이 없으면 이렇게 큰 그림을 그릴 수 없다. 간간이 떨어지는 빗방울, 아름다운 구름이 그의 마음속에 가득 찼다. 장택단의 독특한 점은 자기의 붓으로 그 시대의 강건함과 호방함을 그렸다는 것이다. 산하가 부서져도 그는 이 시대의 가치가 어디 있는지 알았다. 송나라 황제는 자기의 천하를 지키지 못했다. 미약하기 짝이 없는 장택단은 손에 든 붓으로 시대의 패왕이 되었다.

어지러운 거리에서 그가 누구인지, 무엇을 하려는지 아무도 몰랐다. 자

기들이 곧 그림의 등장인물이 될 것을 아는 사람은 더욱 없었다. 그는 빨리 걸었다. 누군가 그를 밀치고 욕을 했다. 전형적인 변경 발음이었다. 그러나 장택단은 전혀 화가 나지 않았다. 변경은 수도다. 변경 말이 당시의 표준어였다. 욕하는 소리도 좋게 들렸다. 오히려 자기가 이 도시의 일원이 된 것이 기뻤다. 말로 설명할 수 없는 몽환감이 있었다. 그는 이 몽환에 도취되었다. 종이를 펴고 가볍게 붓을 찍었다. 그의 붓 아래 펼쳐진 것은 방대한 두루마리였다. 그는 도시의 일부가 아니라 구석구석까지 다 그릴 생각이었다.

3

이것은 경솔도 아니고 광기도 아니었다. 성숙하고 안정되고 미리 계산된 진정이었다. 그가 정성으로 도시의 거대한 경관을 그린 것은 도시의 장관과 아름다움을 자랑하기 위해서가 아니었다. 자기 마음속 주인공을 그리려는 것이었다. 그 주인공은 한 사람이 아니라 수많은 사람의 바다였다. 변경은 '중국 고대 도시 제도에 중대한 변혁이 일어난 후의 첫 번째 대도시'였다.[16] 이 변혁은 도시가 왕권정치의 산물에서 상품경제의 산물로 바뀌면서 일어났다. 평민과 상인이 도시의 주인공이 되었다. 그들은 도시의 영혼이고 도시의 운치와 풍격을 구축했다.

이 그림의 주인공은 여러 명이다. 그들의 신분은 과거 여러 왕조보다 훨씬 복잡해졌다. 가마를 메는 사람 [그림 4-3], 말을 타는 사람, 관상 보는 사람, 약 파는 사람 [그림 4-4], 배 모는 사람, 줄 당기는 사람, 술 마시는 사람, 밥 먹는 사람, 쇠 무두질하는 사람, 심부름하는 사람, 경전을 구하는 사람, 아이를 안은 사람 등등이다. 그들은 서로를 몰랐다. 모두 자기의 처지, 자

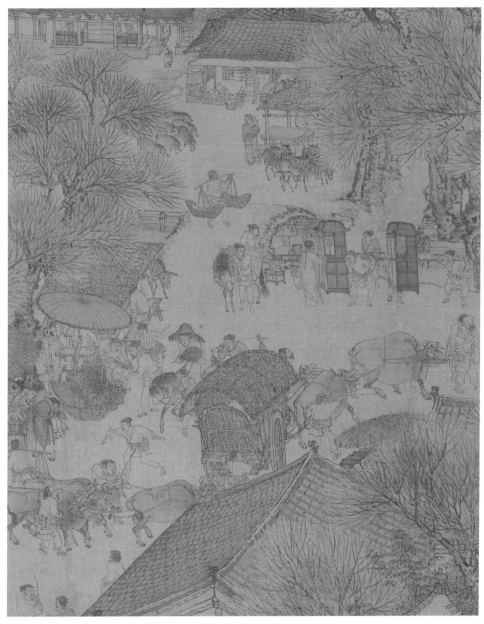

[그림 4-3]

<청명상하도> 두루마리(부분), 북송, 장택단, 베이징 고궁박물원 소장

자금성의 그림들

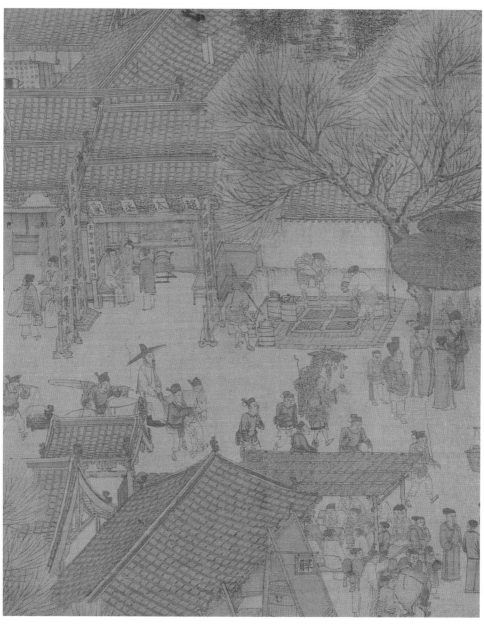

[그림 4-4]
<청명상하도> 두루마리(부분), 북송, 장택단, 베이징 고궁박물원 소장

기의 기분, 자기의 운명을 업고 같은 공간, 같은 시간 속에 어깨를 부딪치며 한데 모여 있었다. 그래서 이 도시는 물리적인 도시일 뿐 아니라 운명이 교차하는 성이기도 했다.

송나라 때 백성들은 당나라 이전처럼 땅에 묶여서 살지 않았다. 백성들은 땅에서 해방되어 도시로 들어가 진정한 '유민(游民)' 사회의 성원이 되었다. 왕쉐타이(王學泰)는 이렇게 말했다. "우리가 〈청명상하도〉에서 보는 사람들, 즉 줄을 당기고, 서둘러 걷고, 큰 짐을 지고, 가마를 멘 사람들, 심지어 점 보는 사람까지 대부분은 토지에서 배척되어 나온 농민이었다. 이때 그들의 신분은 유민이었다."[17] 송나라의 도시도 조금씩 발전하기 시작했다. 당나라 때 장안은 빛이 사방으로 뻗어나가는 국제적인 대도시였다. 그러나 장안성을 제외한 다른 도시들은 거대한 국토 위에 폐쇄되어 적막했다.

이에 비해 송나라 때 '수도 변경을 중심으로 원래 5대 10국의 수도 등 지방도시들이 상당히 발달해 국내 상업, 교통망을 구성했다.'[18] 이런 도시들로는 서경 낙양(西京 洛陽), 남경 상구(南京 商丘, 오늘날의 상추(商丘)), 숙주(宿州), 사주(泗州, 오늘날 장쑤성 우이(盱眙)), 강녕(江寧, 오늘날 난징(南京)), 양주(揚州), 소주(蘇州), 임안(臨安, 오늘날 항저우) 등이었다. 송나라 때 '시민사회'가 형성되면서 지식인들도 왕권 밖에서 용감하게 자기들의 사상의 왕국을 구축했다. 그 결과 송나라에 사상의 도시(낙양)와 정치의 도시(변경)가 대등하게 발전했다. 경제와 사상의 자유는 두 개의 노처럼 '초기 민족국가' 송나라를 근대로 밀어갔다.

여기서 우리는 송나라의 소설, 화본(話本), 필기(筆記) 등이 활약했던 진짜 원인을 찾았다. '운명이 교차하는 도시'에 운명적인 사고와 가능성이 잠복해 있다. 그리고 이것이 스토리가 원하는 것이다. 영웅의 이야기는 천편일

자금성의 그림들

률이다. 그러나 평민의 이야기는 변화무쌍하다. 장택단은 그 사람들을 전부 도시의 공간에 넣었다. 이 도시의 진정한 매력이 어디에 있는지 알았기 때문이다. 장택단이 어느 정도 계급의식을 가졌기 때문에 초점을 노동자에 맞췄다고 말하는 사람도 있다. 그러나 이것은 지나친 표현이다. 보통사람의 영혼을 들여다보는 것, 그들의 운명에 담긴 희극성을 들여다보는 것은 이야기꾼의 본능이다. 그가 마주한 것은 불확실성으로 가득 찬 세계, 변화하는 공간이었다. 모든 것이 한 명에게 맞추어져 있고, 어디에나 제왕의 의지로 가득 차 있고, 이렇게 무겁게 가라앉은 나라에서 이런 변화는 매우 귀한 것이다.

이 도시에 사는 누구도 다음 모퉁이를 돌다 누구를 만날지 몰랐다. 자기의 다음 여정이 어디일지 아무도 예측하지 못했다. 여기저기서 모인 이야기들이 어떻게 한데 섞이고 더 큰 이야기로 폭발하는지 아무도 몰랐다.

그는 모든 이야기가 서로 상관없이 독립적으로 존재하는 것이 아니라 서로 대화하고 섞이고 서로가 존재의 이유가 된다는 것을 말하려는 것 같다. 마치 포커처럼 말이다. 포커 한 장 한 장은 다른 포커에 의지해서 수천 수만의 패를 만들어낸다. 아주 긴 장편소설 같다. 등장인물이 많으면 이야기가 복잡해진다. 무성한 이야기들이 서로 겹치면서 새로운 이야기가 만들어진다. 새로운 이야기는 또 자라고 전달되어 방대하고 복잡하고 멋진 이야기를 만들어낸다.

그가 그린 것은 도시가 아니라 운명이었다. 운명의 신비와 불가지였다. 베이징 고궁박물원에서 장택단의 원작을 봤을 때 나의 관심을 끈 것은 건축물, 경치, 다리, 음식을 어떻게 표현했는가가 아니었다. 나는 사람의 운명에 끌렸다. 그 자신도 자기의 운명을 몰랐다. 그러나 바로 이 점이 이 도시, 그가 그린 작품에 활력이 있는 이유다. 일본 학자 신도 타케히로(新藤武

弘는 이것을 '가치관의 다양화'라고 했다. 그는 이 도시의 변화를 이야기하면서 "고대 도시는 중앙에 중심이 있고 좌우가 대칭되는 도형으로 통제했는데, 이것이 이미 사라졌다. 그리고 여러 가지 가치관을 가진 사람들이 도시에 모여서 살았다. 열심히 노동하는 사람들과 향락에 빠진 사람들, 돈 있고 권력 있는 사람들과 무산계급 대중들이 모두 복잡한 도시에 몰려들어 각자의 생활을 하고 있다. 현대의 도시와 매우 비슷하다"라고 했다.[19]

변화무쌍한 도시의 공간에서 사람들은 모두 자기의 길을 알아내고 찾고 선택한다. 선택은 고통이다. 그러나 선택하지 않으면 더 고통스럽다. 장택단은 평범한 육체에 깃든 미약한 용기를 보았다. 이런 미약한 용기가 한데 합쳐 왕조에서 가장 생동감 있는 부분이 되었다.

4

그림에 나오는 큰 강(변하) [그림 4-5]은 운명의 신비를 생생하게 비유한다. 변하는 과거 수나라 양제(煬帝)가 개발한 대운하의 일부이며, 황하(黃河)와 회하(淮河)를 잇는다. 인공으로 만든 물줄기지만 황하의 유량을 최소한 1/3 끌어갔다. 굽이진 황하에 아름다운 매듭을 지은 것이 바로 변경성이다. 장택단은 낮에도 물새가 강물 위에서 아름다운 포물선을 그리는 것을 보고, 날개를 퍼덕이는 소리도 들었다. 미약하지만 맑은 날갯짓 소리가 멀리서부터 흘러온 강에 대한 신비한 상상력에 끼어들었다.

그것은 공간에 대한 상상만이 아니라 시간에 대한 상상이기도 하다. 나아가 운명에 대한 상상이었다. 사람은 수생 생물이다. 어머니의 자궁 안은 양수로 가득 찬 따뜻한 공간이고 한 사람의 생명의 시작점이며 일생 중 가장 따뜻한 거처다. 과학적으로 분석하면 양수의 성분은 물이 대부분이고,

자금성의 그림들

그밖에 소량의 무기염류와 유기물, 호르몬과 떨어져나온 태아의 양수세포라고 한다. 옛 글에서 '양(羊)'은 '양(陽)'과 통하고 음이 같다. 인류의 생명이 '양(陽)'에서 시작된 것을 의미한다. 그래서 인류의 생명 근원을 '양수(羊水)'라고 하는데 사실은 '양수(陽水)'라고 쓰는 것이 맞다. 사람의 수명은 정양(正陽)으로 시작해서 정음(正陰)으로 끝난다. 옛부터 인도사람들은 갠지스강에서 수장을 치렀는데, 이것은 죽은 자가 물을 매개로 영원으로 돌아갈 수 있음을 의미한다. 〈성경〉의 에덴은 강이 흐르는 화원이었다. 강물이 굽이지고, 물이 맑아 바닥까지 보이고, 동산의 생물을 적셔준다. 동산에서 나온 물은 피손강, 기혼강, 티그리스강과 유프라테스강이 되었다. 에덴의 강은 강물과 생명이 떨어질 수 없는 관계라는 것을 은유한다.

우리의 생명, 우리의 문화는 모두 물의 자양분으로 성장했다. 예민한 사람은 물분자의 냄새도 맡는다. "구구 우는 자고새는 강의 모래톱에 사네"라고 했다. 중국 시에서 등장하는 첫 번째 장소가 강인 것은 우연이 아니다. 오래전에 공자는 강가에 와서 탄식했다. "가는 것이 이와 같으니, 낮과 밤에도 그치지 않는다." 강을 보고 헤라클레이토스도 이런 생각을 말했다. "당신은 같은 강물에 두 번 발을 담글 수 없다." 유형의 강물이 무형의 시간을 대변한다. 생명에 대한 교훈과 계몽이 강물에 숨어 있다. 수없이 굽이지는 강물은 우리의 뇌처럼 지혜를 담고 있다. 강물을 보고 동양과 서양의 철학자가 비슷한 생각을 했다. 즉 인생은 강물처럼 변하고 무상하다. 그들은 자기의 말 한마디에 세계의 진리를 담았다.

나는 여러 번 강물을 관찰해 보았다. 처음에는 물결이 단조롭다. 몇 가지 기본 형태만 있고 강물이 어떻게 흐르든지 그 변화가 중복된다. 오래 보면 변화가 무궁한 것을 발견한다. 오래된 수수께끼처럼 한 겹 한 겹 끝없이 밀려온다. 우리가 물결의 미세한 변화를 발견하지 못하는 것은 공자나 헤

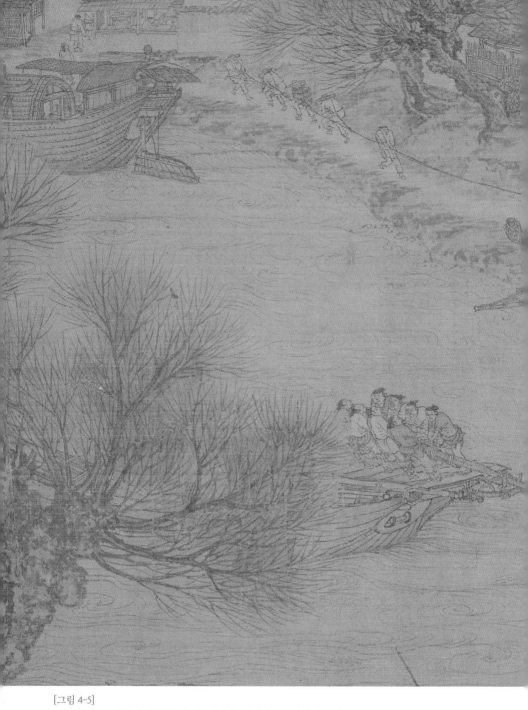

[그림 4-5]
<청명상하도> 두루마리(부분), 북송, 장택단, 베이징 고궁박물원 소장

자금성의 그림들

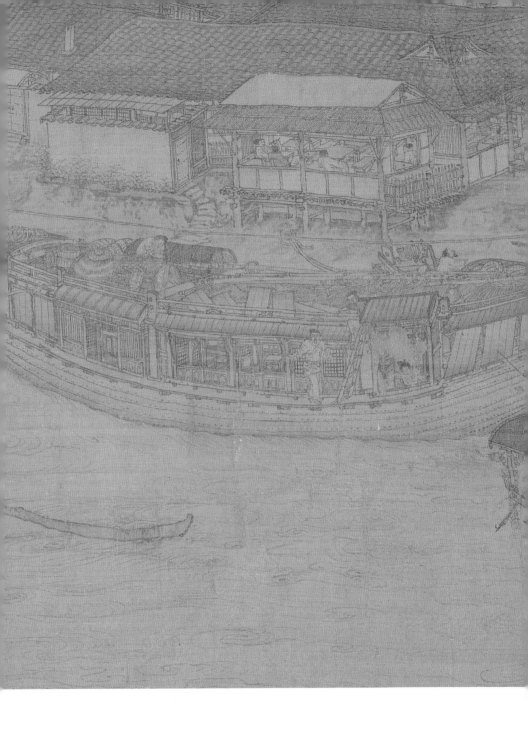

라클레이토스처럼 강물을 열심히 살펴본 적이 없기 때문이다. 나는 넋 놓고 강물을 보았다. 그 변화를 보고 있노라면 깊이 빠져든다. 내 앞을 흘러가는 강은 예전의 강이 아니다. 나도 예전의 내가 아니다.

〈청명상하도〉의 중심에 강이 있다. 변하는 운송경제로 변경성에 결정적인 역할을 했다. 송나라 태종은 이렇게 말했다. "동경에서 양성하는 군사가 수십만 명, 거주민이 백만 가구다. 국가의 식량 운송과 공급이 이 강에 달려 있다."[20] 송나라 장방평(張方平)도 이렇게 말했다. "식량이 있으면 수도가 설 수 있다. 변하가 막히면 대중이 모이지 못하니 변하가 경성에 있는 것은 건국의 근본이라, 작은 도랑이 주는 이점과 같이 말할 수가 없다."[21]

변하가 없으면 변경의 빛나는 화려함도 없었다. 티그리스강과 유프라테스강이 없으면 고대의 바빌론이 없고, 나일강이 없으면 고대 이집트가 없고, 인더스강이 없으면 하라파 문화가 없는 것과 같다. 그러나 이것은 장택단이 그림의 가장 중심에 변하를 그린 여러 원인 중의 하나다. 장택단은 강물이 시간과 운명과 같은 상징성을 갖는다고 생각했다. 그에게는 그 점이 더 중요했다.

리수레이(李書磊)가 말했다. "시간은 강물처럼 무정하게 흘러간다. 시간은 인생의 본질이다. 인생의 본질은 시간이다. 인간은 모든 것을 이겨도 시간은 이길 수 없다. 강물은 사람이 가장 궁금해하고 또 가장 무서워하는 진리를 암시한다. 강물 흐르는 소리는 사람의 생명 코드를 암시한다."[22] 그래서 강력한 상징적 의미를 가진 강물이 〈청명상하도〉의 중심에 위치한다. 장택단은 시간과 운명을 이 그림의 가장 중요한 주제로 삼았다.

강둑 안에서 흘러가는 강물과 거리를 걷는 사람의 물결이 서로 호응하며 물 위의 사람과 강둑에 있는 사람들의 운명이 밀접하게 연결되고 맞물

자금성의 그림들

리고 서로 반응하게 한다. 거리에 있는 사람들 중 몇 명이 물에 의지해서 사는지 세어본 사람이 없다. 식당의 손님, 술집에서 술을 마시는 사람, 객잔의 투숙객이 다음에는 어디에 머물지 아는 사람이 없다. 그들에게 표박과 정박은 생명의 영원한 주제였다. 몇 사람의 모습이 거리에서 사라지면 같은 모습을 한 사람들이 와서 채운다. 도시는 스폰지처럼 사람들을 빨아들인다. 그러나 사람은 고정되어 있지 않다. 그림에 보이는 것은 고정된 장면이 아니다. 견고한 도시를 흘러가는 사람들, 이것은 흐르는 과정이다. 순간이 아니고 시대다.

중국 문화에서 물이 차지하는 이미지가 이 그림에 철학적 의미를 짙게 드리운다. 그것은 북송의 현실을 그렸을 뿐 아니라 심오한 철학책이기도 하다. 기억에 강이 없다면 그 기억은 말라빠진 강둑이다. 노자는 이렇게 말했다. "최고의 선(善)은 물과 같다.", "물은 만물을 이롭게 하나 다투지 않는다."[23] 이것은 자연이 물에 준 공덕이다. 강이 언제나 굽은 모습으로 등장하는 것은 최대한 대지에 은혜를 주기 위해서이다. 세속에서 물은 재부를 낳는다고 생각한다. 물은 재부를 상징한다. 그래서 '비옥한 물이 다른 사람 밭으로 나가지 않게 하라'는 속담도 있다. 이것도 물의 공덕을 증명하는 말이다. 실제로 변경은 물이 만들어낸 재부의 가장 좋은 예였다. 송나라 사람 장계(张洎)는 이렇게 썼다.

변수는 중국을 가로지르고 큰 강을 머리 위에 이고, 강물과 호수를 끌어들이고, 남쪽 바다를 이롭게 했다. 천하의 재부 절반과 산과 못의 모든 물건이 이 길로 들어온다.[24]

주방언(周邦彦)은 〈변도부(汴都賦)〉에서 변경에서 수로가 번영한 모습을

이렇게 시원하게 그려냈다.

> 천리를 이어진 배의 고물과 이물들, 월나라의 작은 배와 오나라의 거룻배, 공무용 배와 상업용 배, 복건의 노래와 초나라의 말, 바람 맞은 돛과 비 맞은 노, 쉴 새 없이 싣는 짐들, 징소리 북소리가 울려퍼지고, 사람은 편안하고 나라의 세금은 잘 걷히네.

물로 일어난 이 도시는 물의 은혜를 잊지 않고 그 시대에 가장 찬란한 문명을 만들어냈다. 집들이 물고기 비늘과 빗살처럼 줄지어 들어서고, 도시의 금싸라기 땅은 금값에 맞먹었다. 높은 관리와 귀인도 '좁은 골목에 살아서 가마가 들어가지 못했다.'[25] 심지어 대신이었던 정위(丁謂)조차 요지에 땅을 조금 갖고 싶다는 바람을 이루지 못했다. 나중에 재상이 되어 조야를 쥐락펴락하는 권력을 가진 후에야 겨우 수거가(水柜街)에 후미지고 습한 땅을 얻었다. 변경 땅값이 얼마나 비쌌는지 알 수 있다. 사람들 혼이 빠질 정도로 화려한 시대였다. 변경은 인구 130만 명으로 당시 세계에서 가장 큰 도시였다. 동양의 물질문명, 정신문명, 상업문명의 봉우리였다. 장계는 변경을 묘사할 때 자랑스러워하며 이렇게 말했다. "한나라·당나라 수도보다 시민이 10배 많았다."[26] 북송이 망하고 21년이 지난 1147년, 맹원로는 〈동경몽화록〉을 엮으면서 화려한 글솜씨로 화려했던 이 도시를 기억했다.

> 명절마다 구경거리가 있었다. 등불을 밝힌 밤, 달이 빛나는 저녁, 눈이 날릴 때, 꽃이 필 때, 칠석에 달에 빌고, 중양절에 높은 산에 올랐다. 금명지(金明池)에서 금위군이 교련을 하고, 황제가 경림원(琼林苑)으로 나들이 가

자금성의 그림들

고, 눈을 들면 수많은 기루*와 그림으로 장식한 집들, 화려한 거실과 구슬로 장식한 발이 보였다. 화려하게 장식한 마차가 큰 길가에 서 있고, 값비싼 말들이 거리를 달렸다. 금과 비취가 빛나고, 능라와 비단이 향을 날리고, 새로운 노래 선율이 기루가 모인 골목에 울리고, 피리 소리와 거문고 소리가 찻집과 술집에서 들렸다. 각지의 사람들이 수도에 모이고, 각국의 사절이 송과 교류했다. 사해의 진귀한 것들이 경성의 시장에서 팔리고, 전국의 맛좋은 것들이 경성의 연회석에서 사람들에게 제공되었다. 꽃이 길에 가득 차도 봄을 즐기는 사람들의 흥을 깨지 않았고, 음악이 흘러나와서 보면 또 어느 부잣집에서 밤 연회를 즐기는 것, 신기하고 놀라운 기예로 사람들의 눈과 귀를 즐겁게 하고….[27]

'경도학파(京都學派)'(나이토 코난으로 대표되는) 학자들은 송나라 때 동아시아의 진정한 근대화가 시작되었다고 한다. 즉 동아시아의 근대가 19세기에 서양사람들에 의해서 억지로 시작된 것이 아니고 10~12세기에 동아시아 내부에서 스스로 자라났다는 것이다. 이 논리는 유럽 중심으로 역사를 서술하지 않고 유럽과 대등하게 근대화의 역사를 서술했고 '중국에서 역사 발견하기'의 이론적 기초가 되었다.

그러나 물은 위험의 화신이기도 하다. 급류에 휩쓸려 다리에 부딪힐 것 같은 큰 배는 물이 얼마나 위험한지 보여준다. 변하는 이 도시에 고통을 가져왔다. 공간적으로 범람하는 것은 시간적으로 흘러가는 것만큼이나 냉혹하고 무정했다. 〈홍루몽〉에서 진가경은 "달이 차면 기울고, 물이 차면 넘친다"[28]고 일러주었다. '넘치는 것'은 물의 특징이다. '기우는 것'이 달의 상징인 것처럼 의심할 수가 없다. 황하의 물이 변하로 유입된 결과 강의

* 창기를 두고 영업하는 집

모래가 심각할 정도로 퇴적되었다. 강바닥이 계속 높아져서 강이 불안정해졌다. 이런 불안정은 도시와 도시 안에 있는 모든 사람들의 운명을 흔들었다. 때문에 조정에서 매년 겨울 물이 줄어들 때 대규모로 청소작업을 진행했다. 그러나 이 왕조를 청소해 줄 사람은 누가 있었나?

왕안석이 변하의 청소작업을 지휘한 적이 있었다. 동절기에 배를 띄워보기도 했다. 이와 동시에 그는 청명하지 않은 이 왕조를 '청소'하는 작업을 실시했다. 그러나 이것은 거대하고 복잡하고 통제하기 어려운 작업이었다. 그는 상앙(商鞅)의 변법 이후 가장 규모가 큰 개혁운동을 시작했다. 그러나 너무 많은 기득권자들을 건드린 탓에 철저한 고립의 세계로 빠져버렸다. 1086년, 왕안석은 가난과 병으로 죽었다. 죽기 전에 "이 법은 결코 그만둘 수 없다"고 말했다.[29]

그가 죽었을 때 장택단은 아직 어렸다.

장택단은 이 화려하고 빛나는 도시의 모습을 금방 죽은 한 노인이 만든 것을 몰랐을 것이다. 미국학자 존슨 린다 쿡(Johnson Linda Cooke)은 변하 주변의 버드나무도 왕안석이 1078년에 심었을 것이라고 했다. 그녀는 나무의 모습을 보고 수령이 최소한 20년은 되었다고 했다. 장택단은 왕안석의 가장 유명한 시를 백 번 읽어도 이 시에 왕안석의 인생 중 가장 깊은 유감과 비탄이 담긴 것을 몰랐을 것이다.

> 봄바람은 강 남쪽을 다시 녹색으로 물들이는데
> 밝은 달은 언제 다시 나를 비출까

왕조와 개인은 시간을 겪는다. 둘 다 돌이킬 수 없는 여정 위에 있다. 장택단은 눈앞의 화려하고 높은 집들에 자부심을 느꼈지만 그의 자부심에

말로 하기 힘든 비애와 연민도 섞여 있었다. 에밀 루드비히(Emil Ludwig)는
〈나일강〉에서 이렇게 탄식했다. "새로운 왕조가 와서 나일강을 쓰고 지나
간다. 그러나 토지의 아버지인 강은 남는다."[30] 장택단은 한 땀 한 땀 붓을
놀려 쉼없이 변화하는 이 도시를 추억할 수 있는 단서를 남겼다. 뿐만 아
니라 일상생활에서 미처 하기 힘든 반성과 체험을 하게 했다.

〈청명상하도〉도 운명의 신비를 벗어나지 못했다. 천년이 지나는 동안
여러 시대 사람들이 수천 번 수만 번 들여다보고 그때마다 전에 보지 못했
던 것을 발견했다. 동쭤빈(董作賓), 나즈량(那志良), 정전둬(鄭振鐸), 쉬방다 등
〈청명상하도〉를 연구했던 앞세대 학자들은 그림에서 청명절 제사를 지낼
때 필요한 제물과 의식을 발견하고 이 그림이 그려진 때가 청명이라고 판
단했다. 존슨 린다 쿡은 그림에서 물소와 그 새끼를 발견했다. 물소는 봄에
새끼를 낳는다. 하지만 1980년대 새로운 단서가 수면으로 떠올랐다. "마
른나무와 헐벗은 수양버들에 새잎이 나고 꽃이 피어나는 봄의 기운이 전
혀 없고 오히려 낙엽과 시든 버드나무에 가을색이 짙다"고 했다.[31] 또 혹
자는 노새가 숯을 지고 가는 것을 보고 겨울을 지낼 준비를 하는 것이라고
했다. 혹자는 다리 아래 물이 콸콸 흘러가는 것을 보고 건기나 얼음이 어
는 계절이 아니라 우기라고 했다.

앞세대 연구자들은 이 그림이 변경을 그린 것이라고 했다. 섬세한 관찰
자가 그림에서 '미록주(美祿酒)'를 발견했는데 이 술은 변경의 유명한 상점
양택원(梁宅園)에서만 파는 것이었다.[32] 이런 점들이 이 그림의 배경이 변
경인 것을 증명한다. 그러나 새로운 '발견'이 끝없이 이어졌다. 누군가는
〈청명상하도〉에 그려진 점포 중에 〈동경몽화록〉에 기록된 변경의 상점 이
름과 일치하는 것이 하나도 없으니, 이 그림이 묘사하는 대상은 변경이 아
니라고 했다.[33] 이 그림은 볼 때마다 달랐다. 보르헤스가 쓴 〈모래의 책〉처

럼 닫았다가 펼칠 때마다 신비한 변화가 생기는 것 같았다. 지금도 이 그림을 감상한 사람들의 묘사가 다 다르다. 연구자들은 그림의 내용을 놓고 쉬지 않고 논쟁을 하고 있다.

이제 와서 나는 〈청명상하도〉가 단순히 강을 그린 것이 아님을 알게 되었다. 그 자체가 강이었다. 우리는 그 강물에 두 번 발을 담글 수 없다.

5

이 옛날 그림은 두 개의 위도를 갖는다. 하나는 옆으로 펼쳐지는 폭이다. 이것은 횡단면처럼 북송 변경의 여러 계층, 다양한 업종에 종사하는 사람들의 생활모습을 담고 공기 중에 가득한 향기와 화려함을 보여준다. 이것은 이미 상식이 되었다. 하나는 세로 방향의 위도다. 이것은 강이 세로로 열어젖히는 시간이다. 이 점을 이 글에서 특별히 말할 참이다. 화가는 역사의 횡단면을 전부 끌어다 세로의 시간에 넣었다. 그래서 모든 눈앞의 사물들이 멀어졌다. 충만한 풍성함도 강물에 쓸려갔다. 최초에 강이 만물을 가져온 것처럼 그렇게 쓸려갔다.

이 그림을 제일 먼저 감상한 사람은 송 휘종이었을 것이다. 당시 한림화원의 황실화가였던 장택단은 그림을 황제에게 바쳤다. 송 휘종은 자신이 창조한 수금체(瘦金體)로 그림에 '청명상하도'라고 쓰고 쌍용이 새겨진 작은 도장을 찍었다.[34] 그의 행동은 침착하고 우아했다. 그는 자신과 그림이 앞으로 영락하여 유랑의 길을 떠날 것을 전혀 예상하지 못했다.

북송이 망하고 60년이 지난 후 장저라는 금나라 관원이 다른 금나라 관원의 관저에서 〈청명상하도〉 두루마리를 보았다. 이 관원이 어떻게 금나라 왕조의 전리품을 소유했는지 모든 사료가 입을 꾹 다물고 있어서 알 수가

자금성의 그림들

없다. 풍류를 즐기던 송 휘종은 51년 전인 1135년에 대금제국의 오국성에서 죽었고, 위대했던 제국의 도시 변경은 이미 폐허가 되어버린 후였다. 궁전의 기둥은 옻칠이 벗겨진 채 썩어 문드러졌고, 꽃을 새긴 상점의 문과 창도 어디론가 사라졌다. 진흙탕 속에서 썩어가는 기둥만 바다 위로 보이는 침몰선의 돛대처럼 과거의 신화를 겨우 지키고 있었다. 그 시절에 태어난 북송 유민들은 이 도시가 과거에 얼마나 화려하고 웅장하고 기개가 넘쳤는지 보지도 못했고 상상하지도 못했다.

그러나 이 〈청명상하도〉 두루마리는 금나라 조정에서 일하던 한 한인의 고국에 대한 그리움을 깨웠다. 이 그림에서 묘사하는 내용이 문헌에 나오는 고도의 모습과 완전히 일치하지는 않지만, 장저는 옛 도시를 그린 그림에 특별히 민감하게 반응했다. 사람이 뼈에 사무치는 감정을 숨기고 있으면 과거에 대한 모든 기호가 특별하게 와닿는 법이다. 그는 그림을 발견하고 마음 깊은 곳에 오랫동안 묻어두었던 감정을 발견했다. 고고학자처럼 묻혀 있던 감정을 하나하나 파냈다. 북송의 황금시대를 보고 만질 수 있었다. 그는 발문에 당시의 심경을 쓰지는 않았다. 그러나 이 그림에서 집으로 가는 길을 찾았을 것이다. 그는 이 그림을 갖지 못했다. 그래서 발문에 조심스럽게 '소장자는 이를 소중히 여겨야 한다'고 몇 글자 적었다. 소장자가 누구인지는 밝히지 않아 800년 후의 우리는 알 수가 없다.

금나라도 계속 승리의 길을 걷지는 못했다. 북송을 망하게 하고 100년이 지난 후 거칠 것 없던 이 왕조도 원나라에 망했다. 하나의 왕조가 다른 왕조를 이어 태어났다가 죽음으로써 '달이 차면 기울고, 물이 차면 넘친다'는 만고불변의 진리를 증명했다. 〈청명상하도〉는 또 전리품이 되어 원나라 궁정으로 들어갔다. 한 표구사가 가짜 〈청명상하도〉를 놓고 진짜를 훔쳐서 들고 나왔다. 그후 여기저기 떠돌다 학자 양준(楊准)의 손에 들어왔다. 양준

은 본래 죽어도 몽고인과 같이 일하지 않겠다고 맹세한 한인이었다. 그런 그에게 이 그림이 고국에 대한 강렬한 기억을 안고 그에게 뛰어들었을 때 더 이상 버티지 못했다. 그는 어떤 대가를 치르더라도 이 그림을 사겠다고 결심했다. 영원히 열려 있던 도시의 문이 그를 불렀다. 그는 이 도시와 같이하기로 했다. 이 도시가 존재하는 한 그의 조국은 망한 것이 아니었다. 그 도시가 종이에 그려진 도시라도 마찬가지였다.

그러나 〈청명상하도〉는 양준의 손에 12년만 있다가 정산주씨(靜山周氏)의 소장품이 되었다. 명나라 때도 〈청명상하도〉의 여정은 끝나지 않았다. 선덕연간(宣德年間) 때에는 이현(李賢)이 소장했다. 홍치연간(弘治年間)에 주문징(朱文徵), 서문정(徐文靖) 등이 소장했다. 정통(正統)10년, 이동양(李東陽)이 이 그림을 소장했고, 가정(嘉靖)3년에는 육완(陸完)에게로 흘러갔다.

권신 엄숭(嚴嵩)이 꿈에 그리던 〈청명상하도〉를 얻었다는 설이 있고, 엄숭이 손에 넣은 것은 가짜였다는 설도 있다. 이 가짜는 명나라의 병부좌시랑 왕여(王杼)가 황금 800냥을 주고 사서 엄숭에게 바친 것인데, 엄숭이 사실을 알고 대노해서 왕여를 결박해 서시(西市)로 끌고가 머리를 쳐버렸으며, 가짜 그림을 판 왕진재(王振齋)도 감옥에 잡혀가 굶어죽었다. 엄숭의 흉악함을 본 왕여의 아들은 아연실색했다. 왕세정(王世貞)이라는 이 젊은이는 아버지의 복수를 하겠다고 결심했다. 매우 '창의적'인 방법을 생각해 냈는데, 색정소설을 써서 엄숭에게 판 것이다. 그는 엄숭이 책을 읽을 때 손가락에 침을 발라 책장을 넘기는 것을 알았기 때문에 미리 책장에 독약을 발라두었다. 그 결과 엄숭은 책을 다 읽기 전에 숨이 끊어졌다. 왕세정이 이 방법을 생각할 때 책상 위 화병에 매화가 꽂혀 있었다. 그는 이것을 보고 이 놀라운 소설에 〈금병매〉라는 시적인 제목을 붙였다.[35]

〈청명상하도〉는 배가 되어 시간을 떠다녔다. 1945년, 황급히 길을 떠

자금성의 그림들

나던 괴뢰만주국 황제 부의가 창춘공항에서 이 그림을 잃어버렸고, 한 공산당 병사가 큰 상자에 든 것을 발견했다. 그후에도 여기저기 전전하다 1953년 연말에 베이징 고궁박물원에 들어갔다. 고궁박물원이 〈청명상하도〉의 영구적인 정박지가 되었다.

그 배는 나무가 아니라 종이로 만들어졌다. 종이는 나무의 산물이다. 그러나 나무로 만들었던 고대의 도시보다 종이 위의 도시가 오래간다. 종이에 그린 그림은 나무의 윤회를 벗어나 새로운 생명을 창조했다. 또한 현실 시간을 벗어나 새로운 시간, 즉 예술의 시간을 만들어냈다. 그림은 강물의 가르침을 보여준다. 만물이 흘러가고 변한다는 것이 강물의 가르침이다. 그러나 그림 자체는 그 가르침과는 정반대의 예가 되었다. 그림의 신세는 복잡했지만 한 번도 죽음을 맞지는 않았다. 종이는 허약하고 그림은 영원하다. 이 거대한 차이가 강력한 장력을 만들어 강물의 교훈을 거부했다. 장택단이 평범했던 종이의 운명을 바꾸자 그 종이는 더 이상 물질세계의 윤회를 따르지 않았다. 중국 민족문화의 일부가 되었기 때문이다. 모든 예술가가 자기 작품이 영원하기를 바란다. 만약 장택단이 고궁박물원에 올 수 있다면 자기가 거의 천년 전에 그린 그림이 처음처럼 뚜렷한 것을 보고 크게 놀랄 것이다.

장택단은 운명의 희극성이 가장 최후에는 한점 오차도 없이 자기에게 떨어질 것을 몰랐다.

장택단의 말로를 아는 사람은 없다. 그의 마지막은 역사에서 지워졌다. 〈청명상하도〉를 송 휘종에게 진상한 순간 그는 운명의 급류에 몸을 숨겼다. 그 뒤로 그에 대한 기록을 전혀 찾을 수 없다. 유성처럼 역사에서 한 번 반짝 빛나고 끝없는 밤하늘로 사라졌다. 여러 가능성 중에 한 가지는 변경이 공격받기 전에 장택단이 사람들 무리에 섞여 장강 남쪽으로 도망갔으

리라는 것이다. 그는 자기가 어느 날 떠돌이 신세가 될 운명이라고는 한 번도 생각한 적이 없었다. 그 점은 그의 그림에 등장하는 인물들도 마찬가지였다. 장택단이 송 휘종처럼 거친 끈에 묶여 발길에 차이고 얻어맞으며 다른 사람들과 함께 금나라로 끌려갔을 것이라고 추측하는 사람도 있다. 먼지를 뒤집어쓴 얼굴, 눈빛을 가리는 피에 젖은 눈동자, 검은 낯빛이 남자인지 여자인지도 구별되지 않는 많은 사람들의 얼굴 사이에 섞여 있었을 것이다. 아무리 위대한 작품도 사람이 창조한다. 그러나 위대한 작품이 일단 만들어지면 그 작품을 창조한 사람은 더할 나위 없이 작고 존재감이 없어진다. 시대가 장택단의 붓을 빼앗았다. 다행인 것은 그 시기가 〈청명상하도〉를 완성한 다음이라는 점이다. 그 시대에는 그의 운명이 바람에 날리는 풀처럼 값어치가 없었던 때이다.

그가 어디서 죽었든, 최후의 순간에 꿈에 그리던 도시를 보았을 것이다. 그는 그 도시의 진정한 주인이었다. 그 시절에 강물이 붇고, 사람들이 떼지어 다니고, 배는 화살처럼 움직였다. 눈을 감는 순간 자신이 뱃머리에 앉아 강물을 따라 흘러가고 있는 것처럼, 마음속에 시간과 공간을 초월한 자유를 느꼈다. 마치 영원한 행복으로 들어간 것처럼, 영원히 깨고 싶지 않았다.

5 장

송휘종의 영광과 치욕

종이 위의 조길은 강호에서도 자유롭고 천하에 맞설 자가 없었다.

1

　송 휘종 조길(趙佶)은 〈청명상하도〉를 보며 한동안 말이 없었다. 집과 배, 사람과 사물, 빛과 그림자가 그의 마음을 흔들었을 것이다. 순간 그는 자기의 빛나는 시대를 보았다. 그 시대는 강에 모여 있었고, 밤에도 눈부신 빛을 냈다. 그는 황홀감을 느꼈다. 강물의 흐름이 상징하는 세월과 무상을 그는 생각하지 않았다. 아니 별로 생각하고 싶지 않았다. 당시의 그는 자기가 보고 있는 번영이 순식간에 증발해 버릴 것을 상상하지 못했다. 그러나 거대한 도시의 고색창연한 성벽, 묵직한 돌조각까지 흔적도 없이 사라졌다. 여러 해가 지난 후 그것들은 해질녘의 처량함과 흰눈의 고결함으로 그의 기억 속에 자리잡았다. 그는 배고픔과 추위가 교차하는 오국성에서 자꾸 그것들을 반추했다.

　명나라 때 진정(陳霆)은 〈저산당사화(渚山堂詞話)〉에서 이렇게 썼다. 휘종과 흠종 두 황제가 북쪽으로 압송되던 어느 날 밤 숲에서 노숙하고 있을 때 칼처럼 처량한 달빛 아래서 오랑캐가 부는 피리 소리를 들었다. 비통에 젖은 조길이 〈안아미(眼兒媚)〉를 지어 불렀다. 그 슬픔과 처량함이 남당 후주 이욱의 〈우미인(虞美人)〉에 뒤지지 않는다.

　생각해보면 화려했던 옛 변경은

만 리가 제왕의 집이었지

아름다운 정원과 궁전에

아침에는 퉁소와 피리 소리 떠들썩하고

밤에는 비파 소리 이어졌지

꽃의 도시에 사람이 사라져 지금은 적막하겠지

봄 꿈이 사막에 있는 몸을 감싸네

저 피리 소리 어찌 참고 들을까

슬픈 매화 노래가 뼈 속까지 스미는구나

　진정은 당시 흠종이 이에 답하는 시를 지었지만 '뜻이 더 처량해서' 차마 기록하지 못했다고 했다.[1]

　〈청명상하도〉를 보고 있던 때의 송나라 휘종은 피할 수 없는 겁난(劫亂)을 털끝만큼도 예감하지 못했다. 마치 자기가 휘황한 도시의 오래된 골목을 득의양양하게 거닐고 있는 것 같았다. 앞에 있는 젊은 한림화원 화가에게는 눈길도 주지 않았다.

　그러나 그림을 자세히 보았다면 화려함의 뒷면에 위험이 넘실대고 온갖 모양의 함정이 사람이 빠지기를 기다리는 것을 알았을 것이다. 장택단은 다리에 부딪히려는 큰 배를 그려 이런 상황을 암시했다. 불안한 정서가 도시에 넘실거리며 도시의 구석구석으로 확산되고 있었다. 어떤 상인은 천신만고의 여정 끝에 성문 앞까지 와서 세관원과 큰소리로 싸우고 있고, 가마를 탄 자와 말을 탄 자가 무지개 다리 위에서 비켜서지 못해 곧 부딪히려 하고 있다. 수레에 시체를 싣고 가는 사람도 있다. 시체를 덮은 것은 갈갈이 찢긴 유명인사의 붓글씨다. '조태승가(趙泰丞家)'라는 약방 앞에서 초조한 얼굴로 약을 구하는 사람도 있다. 일의 앞뒤가 어떻게 된 것

인지 알 수 없지만 단편만 보고도 무섭고 떨린다. 이런 어지러운 장면들은 화려하고 큰 도시의 모습으로 싸놓았기 때문에 세심한 사람만 알아볼 수 있다.

이 화려한 시대는 거대하고 검은 동굴 같아서 모든 외침을 흡수했다. 그들의 외침은 태평성대에는 중요하지 않았을 수도 있다. 그들은 무성영화 배우처럼 소리를 지르려고 발버둥쳤지만 소리가 나지 않았다. 장택단은 그들 대신 말하고 싶었다. 그러나 제국의 화가라 모든 것을 까발릴 수 없었기 때문에 이런 암시를 비밀 코드로 만들어 〈청명상하도〉에 끼워넣고 황제가 깨닫기를 기다렸다.

장택단은 내놓고 말할 수 없었다. 송 휘종은 반대파에게 무자비했다. 특히 채경(蔡京)이 정권을 잡은 후에는 군주와 신하가 손발이 맞는 황금 콤비가 되었다. 채경은 예술에 조예가 있었기 때문에 조길은 그를 예술의 벗으로 삼았다. 조길이 황제가 되기 전 단왕(端王)이던 시절에 채경의 붓글씨 작품을 2만 관(貫)에 구입한 적이 있었다. 조길은 그만큼 채경에게 열중했다. 채경의 관직은 수직상승했다.

'예술이 운명을 바꾼 극적인 예'였다. 송나라 정치가 중에는 예술가가 수없이 많았다. 채경이 두각을 드러낸 것은 남다른 '정치적 감각' 때문이었다. 북송의 복잡한 '노선투쟁'에서 바람에 따라 좌우로 뱃머리를 잘 돌렸다. 그 결과 비바람이 몰아치는 가운데도 관직을 굳건하게 잘 지켰다. 특히 조길이 사마광(司馬光) 일당의 영향에서 하루속히 벗어나고 싶어 할 때 일찍이 사마광이 따랐던 채경은 더욱 발벗고 나서서 조길의 굳건한 정치적 동맹이 되었다. 채경은 과거에 사마광이 왕안석을 청산할 때도, 송 휘종이 사마광을 비판할 때도 줄을 잘 섰다. 그는 재빨리 입장을 바꾸었다. 그러면서 자기는 '입장'이 없다고 했다. 황제가 무엇을 원하든 그것

자금성의 그림들

이 그의 입장이 되었다. 아니면 머리에 얹은 관모가 그의 유일한 입장이었다고 할 수도 있겠다.

왕조의 정치가 팽이처럼 돌면서 안정도 장엄함도 다 없어졌다. 송 휘종이 왕안석의 변법을 옹호하는 것도 코미디가 되어버렸다. 그가 '어지러운 세상을 바로잡겠다'는 뜻을 정치투쟁의 수단으로 삼았기 때문이다. 어쩌면 그의 마음에 원칙은 없고 오직 권모술수만 있었는지도 모르겠다.

송 휘종은 먼저 사마광, 여공(呂公) 등 120여 명을 간사한 무리로 규정했다. 이어서 각급 관원들이 원부(元符)* 말년에 했던 정치적 주장을 찾아내어 이를 바탕으로 모든 관원을 '바른 무리'와 '나쁜 무리' 두 종류로 구분했다. '바른 무리'는 중용하고, '나쁜 무리'는 때려엎었다. 모든 정치운동이 그렇듯 이 장렬한 노선운동도 확대되었다. 이 확대는 고의적인 것이었다. 그래야 정치적인 반대파에게 죄명을 씌우고 소멸시킬 명분이 생겼기 때문이다. 장순(章惇), 증포(曾布) 등은 본래 사마광과 같은 파가 아니었다. 다만 조길의 즉위를 반대하고 (조길은 신종의 11번째 아들이었다. 적서의 예법에 따르면 황위를 이을 자격이 없었다.) 채경의 추행을 폭로한 적이 있었기 때문에 '나쁜 무리'로 밀려났다. 호부상서 유증(劉拯)은 이런 '투쟁의 확대'를 완곡하게 비평했다가 조정에서 쫓겨났다. 조정의 언로는 이렇게 굳게 닫혀버렸다.

송 휘종은 조서를 내려 그들이 강학을 하지 못하게 막고, 그들의 자제가 도성으로 들어가는 것도 막았다. 더 악랄한 것은 사마광을 지지하는 모든 사람들 저작의 목판을 부수고 원고를 태웠다는 점이다. 그중에는 소순(蘇洵), 소식(蘇軾), 소철(蘇轍), 황정견(黃庭堅), 진관(秦觀) 등의 문집도 있었다. 정밀하고 뛰어난 송나라 목판이 숭녕연간(崇寧年間)에 역사 속으로 영원

* 송나라 7대 황제인 철종이 사용하는 세 번째 연호(1098~1100년)

히 사라지면서 검은 연기가 되어 변경의 공기를 심각하게 오염시켰다. 그들의 붓글씨 작품은 파본과 쓰레기가 되었다. 장택단은 그중 하나를 주워서 〈청명상하도〉에서 수레에 실려가는 시체를 덮어주었다.

그 종이에 덮인 시체는 어쩌면 원우당(元祐黨)* 사람의 유해일지도 모른다.

장택단이 이처럼 은밀하게 표현한 것을 송 휘종은 전혀 눈치채지 못했다.

2

〈수호전〉에서 '양지(楊志)가 금은을 수송할 때 오용(吳用)이 생신강(生辰綱)을 취했다'**는 것이 나에게 너무 깊은 인상을 주었기 때문일까, 송 휘종 조길에 대한 가장 강렬한 인상은 돌에 대한 그의 사랑이었다. 그가 심혈을 기울여 조성한 황실 정원 간악(艮岳)은 변경의 동북쪽에 있었다. 둘레가 10리가 넘고 높이가 80~90걸음이었다. 사빈(泗濱), 임려(淋滤), 영벽(靈璧), 부용(芙蓉) 등의 이름을 가진 봉우리들이 줄지어 있고, 동정(洞庭), 호구(湖口), 자계(慈溪), 수지(仇池)라는 이름의 못들도 여기저기 있었다. 운무

* 북송 원풍8년(1085년) 9살의 철종이 즉위하자 선인태후가 국사를 맡았다. 같은 해 사마광이 재상이 되어 왕안석의 변법을 전면적으로 폐지하고 구법을 회복했다. 9년 동안 변법을 지지하던 정치 파벌을 '원풍당'이라 했고 반대하던 무리는 '원우당'이라 했다.
** 생신강은 당·송 시기 대열을 지어 운송하던 생일선물을 가리킨다. 〈수호전〉에 양중서(梁中書)가 자신의 장인 채경의 생일을 맞아 10만 관의 가치가 있는 금은보화를 마련했는데 양지가 이것을 운송하다가 황니강(黃泥岡)을 지나는 중 오용(吳用) 등에 빼앗기고, 양지는 이 일로 어쩔 수 없이 강호로 떨어져, 관부에 쫓기다 양산으로 가서 산적이 되었다는 이야기가 나온다.

가 휘감싸는 풍경을 보려고 기름 먹인 비단 주머니를 물에 적셔 새벽녘에 봉우리 사이에 걸어 안개를 흡수하게 했다. 그랬다가 황제의 가마가 도착할 때 주머니를 열면 흡수되었던 운무가 천천히 빠져나왔다. 황제에게 진상한 안개였다.

거의 같은 시기에 호화로운 건축물 신연복궁(新延福宮)이 건설 중이었다. 승리를 기념하기 위해서였다. 승리를 기념하는 가장 좋은 방법은 거대한 궁전을 짓는 것이다. 원인은 간단했다. 궁전은 권력을 최대한 담을 수 있기 때문이다. 더구나 이 매체는 지워서 없앨 수도 없고 가장 직관적이다. 글보다 훨씬 직관적이다. 전파력도 있고, 광고 효과도 좋다. 공고와 같은 성질도 있다. 그 확실한 권위는 문자적인 수사가 아니라 공간감으로 실현된다. 읽을 필요도 없이 모두가 한눈에 궁전의 위엄을 느낀다. 그렇기 때문에 궁전보다 더 '기념비적'인 것이 없다.

채경은 복잡한 정치투쟁 속에서 비바람을 거쳤고 세상을 보았다. 그는 황제가 이 순간 무엇을 가장 원하는지 알았다. 그래서 정치운동이 맹렬하게 진행되는 중에도 계속 승승장구했다. 그는 적절한 때 휘종에게 화려하고 강한 제국의 모습을 최대한 선전하자고 했다. 조길도 송나라 태조의 고생스럽고 소박한 소극적 작풍에서 벗어났다. 그는 태조의 간곡한 가르침을 한 귀로 흘려버리고 중요한 국가급 건축물을 건설하기 시작했다. 그 건설을 통해 제왕의 의지를 중원에 드날릴 생각이었다. 그중 가장 유명한 공정이 변경의 중심 북쪽 공환문(拱寰門) 밖에 짓는 신연복궁이었다.

역사에 따르면 신연복궁은 5개의 구역으로 조성되었는데, 각 구역은 완전히 다른 풍격이었다. 이 영광스러운 정치적 임무를 더 잘 완수하기 위해 조정은 채경을 대표로 하는 작업지도반을 구성했다. 내시 동관(童貫), 양전(楊戩), 가상(賈詳), 하소(何訴), 남종희(藍從熙) 등 5명의 대태감(大太監)이 5

개 구역의 공사를 감독했다. 궁의 전각과 정자가 끊이지 않고 이어졌고, 바다 같은 호수를 파고 물을 끌어들였다. 알록달록한 깃털 달린 새와 기이한 동물 모양의 청동 조각상이 천태만상으로 들어섰고 나무와 꽃, 기암괴석이 끝이 없었다.

송 휘종은 사물에 집착했다. 그의 궁전 정원은 아름다운 기물을 저장하는 거대한 창고가 되었다. 송 휘종은 1만 점이 넘는 상나라와 주나라, 진나라, 한나라 시대의 종과 솥, 그릇을 소장했다. 또 수천 명의 장인들이 심혈을 기울여 만든 상아, 코뿔소 뿔, 금과 은, 옥, 등나무와 대나무로 만든 작품과 자수 작품들이 있었다.

위젠화 선생은 1937년 상무인서관에서 양장본으로 출판한 2권짜리 〈중국회화사〉에서 송 휘종을 "황제는 여유가 생기면 오직 그림 그리기를 좋아했다. 내부의 소장품은 앞시대보다 백 배나 많아졌다"고 썼다.[2] 정신선 선생은 베이징과 타이베이의 고궁박물원 소장품에 대해 논술한 〈천부영장(天府永藏)〉에서 이렇게 썼다. "중국 역대 궁정이 진귀한 문물을 수없이 소장했지만 송 휘종 때에 이르면 소장품이 더욱 풍부해졌다. 〈선화서보(宣和書譜)〉, 〈선화화보〉, 〈선화박고도록(宣和博古圖錄)〉은 송나라 선화연간에 내부에서 소장한 책, 그림, 청동솥, 청동술잔 등 중요한 물건의 목록이다."[3] 이런 소장품은 오늘날 베이징과 타이베이의 고궁박물원에 많이 소장되어 있다. 단계연만 해도 3천 점이 넘었다. 묵 장인으로 유명한 장자(張滋)가 만든 묵이 총 10만 근이 넘었다.

궁전에서 제왕의 권력이 두드러진다면 정원은 노는 공간이었다. 그곳에서 여유롭게 거문고 [그림 5-1], 춤, 연회, 연극, 글과 그림, 장기, 섹스를 배치했다.

궁전과 정원은 신기하게 짝을 이루었다. 궁전에서 하는 정치도 본래 유

[그림 5-1]
<청금도> 족자, 북송, 조길(전),
베이징 고궁박물원 소장

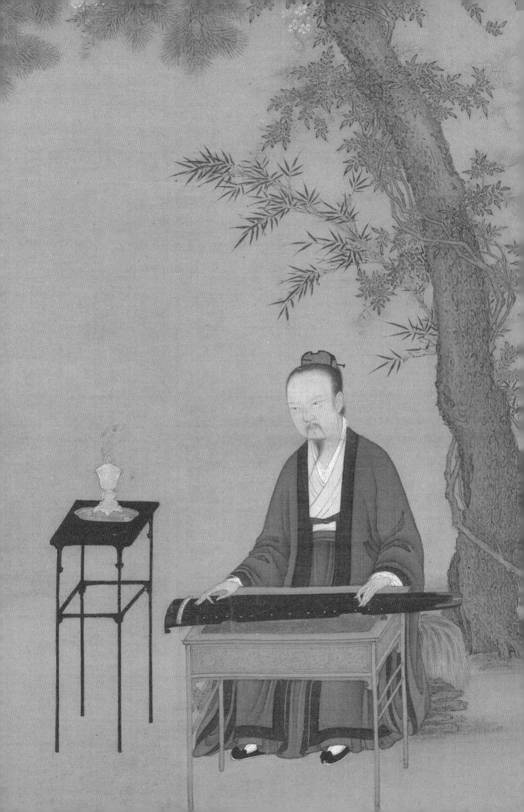

희이고 정원에서의 유희는 권력의 연장선이기 때문이다. 전자가 대지에 불뚝 솟은 양성적인 공간이라면 후자는 못과 호수로 대표되는 음성적인 공간이다. 양과 음이 서로 교차하며 제왕의 생활에서 가장 중요한 부분이 되었다.

그러나 송 휘종은 정원에서의 음성적인 생활을 더 좋아했다. 이것은 그의 경력과 관련이 있다. 조길은 깊은 궁궐에서 태어나 어려서부터 부인들과 함께했다. 그의 성장 과정에서 후궁의 세계는 그의 세계였고, 후궁의 철학은 그의 철학이었다. 때문에 그의 성격은 용맹한 기질이 부족하고 부드럽고 은근하게 변했다. 담도 작았다. 대담한 정치적 기상이 없었다. 정원을 꾸밀 때도 정자와 누각, 인공 산과 돌무더기들로 [그림 5-2] '공간을 변형하고 왜곡하고 겹치고 얽히게 만들었다.'⁴⁾ 황제의 후원은 그가 정성껏 만들어낸 작은 우주였다. 황제는 정원으로 세계와 섹스하는 상상을 실현했다.

그래서 이상적인 정원을 만들기 위해 대가를 아끼지 않았다. 상심해서 미칠 지경까지 되었다. '화석강(花石綱)'을 실은 배가 변하를 타고 끝없이 수도로 들어왔다. 채경의 심복이었던 주면(朱勔)이 태호석(太湖石)*을 빼앗았다. 높이가 4장이었는데, 이 태호석을 변경으로 가져오기 위해 큰 배를 만들었다. 배에 줄을 매어 끄는 사람이 수천 명이었다. 중간에 수문을 없애고, 다리를 부수고, 성벽을 파괴했다. 송 휘종 한 사람의 취미를 위해 얼마나 많은 나라의 자산이 낭비되었는지 모른다. 그래도 송 휘종은 화를 내지 않았다. 오히려 주면의 관직을 올려주었다. 그리고 이 거대한 기석에 '신공을 발휘해 운반한 돌'이라는 이름까지 지어주었다.

* 태호에서 채취한 석회암이 오랜 시간 침식되어 형성된 돌로, 궁궐이나 사대부 집 정원의 정원석으로 인기가 높았다.

[그림 5-2]
<상요석도> 족자(부분), 북송, 조길,
베이징 고궁박물원 소장

명나라 사람 임유린(林有麟)이 <소원석보(素園石譜)>라는 재미있는 책을 썼다. 이 책은 글과 그림이 나오는 '돌의 기록'이다. 이 책에 기록된 돌 중에 '선화 시대의 돌 65개'가 있다. 황가에 들어온 돌들은 후궁 비빈들처럼 예뻤고 모두 아름다운 이름이 있었다. 서갈(瑞碣), 소봉(巢鳳), 온옥(蘊玉), 퇴청(堆青), 적설(積雪), 응취(凝翠), 토월(吐月), 숙무(宿霧) 등등.

명나라 말에 장대(張岱)는 오문(吳門)*의 서청(徐清) 집에서 거대한 돌을 보았다. 높이가 5장이나 되었다. 과거에 주면이 이 돌도 수도로 옮기려고 했다. 그러나 배에 실었을 때 돌이 태호 바닥으로 가라앉아버렸다. 그 때문에 주면이 매우 실망했는데, 그처럼 운송하지 못한 화석강이 강남에 많이 버려졌다.[5]

량쓰청이 이렇게 말했다. "간악이 망국의 씨앗이라는 것은 괜한 말이 아니다."[6] 간악의 원래 이름은 '만세산(萬歲山)'이었다. 명나라 마지막 황제 숭정제(崇禎帝)가 목매달아 죽은 경산(景山)도 '만세산'이라고 불렸다. 만세산은 황제의 무덤자리가 되었다. 어쩌면 이것은 역사의 우연이 아닐 수도 있다.

조길의 유희적인 천성이 간악 때문에 최대치로 폭발했다. 어떤 점에서 조길의 본성은 장난꾸러기였다. 부인들의 보살핌과 가르침을 받는 미성년 단계에 머물러 있었다. 다른 점이라면 황제가 된 후에는 사람을 죽일 수도 살릴 수도 있는 권력을 손에 쥐었고, 그의 행위를 통제할 사람

* 쑤저우와 그 일대를 가리킨다. 춘추시대 오국이 여기에 있었기 때문에 이렇게 부른다.

이 없었다는 것이었다. 그는 간악이라는 거대한 유아원에서 쨋쨋거리면서 하고 싶은 것을 다했다. 아끼는 신하들에게 둘러싸여 파티를 열 때 제국의 요직에 있는 사람들이 '짧은 셔츠와 좁은 바지만 입고 갖가지 색을 칠한 채' 배우들과 함께 시정의 음탕한 말을 입에 물고 최소한의 자존감도 돌아보지 않았다. 한 번은 송 휘종이 군인으로 분장하고 무대에 올랐다. 채유(蔡攸)가 갈채를 보내며 '위대한 신종(神宗) 황제님'이라고 했다. 송 휘종은 회초리로 그를 때리며 말했다. "너도 재수없는 사마광이로구나!" 만약 과거의 한희재가 이런 모습을 봤다면 놀라서 할 말을 잃었을 것이다.

남당 마지막 황제 이욱이 몸에 지니고 있던 역사의 병균이 송 휘종에게 전염되었다. 병이 너무 깊어 약이 없었다. 이욱은 송 휘종 조길의 증조부인 송 태종 조광의에게 죽임을 당했다. 이욱이 복수하고 싶었다면 조광의의 후손이 자기의 전철을 밟게 하는 것이 가장 좋은 방법이었을 것이다. 나중에 벌어진 일은 이욱을 실망시키지 않았다. 송 휘종의 궁정 화원은 제국의 부패 중심이 되었다. 이렇게 거대한 공간이라야 끝없이 팽창하는 조길의 욕망을 담을 수 있었다. 이런 궁정 화원이 그의 욕망을 거침없이 커지게 할 수 있었다. 조길은 행복한 정자처럼 궁전의 회랑을 쏘다녔다. 자궁 속같이 따뜻한 그곳에서 그는 생명의 의미를 느꼈다. 세상과 단절된 구중궁궐 밖에서 봉화가 사방에서 피어나고 참상이 넘쳐도 상관하지 않았다.

3

조길의 수금체(瘦金體)는 이런 인간세상의 선경에서 태어나고 자란 식물

　　　　　　　　　　　　　　　　자금성의 그림들

이었다.

조길의 글씨를 보면 언제나 식물이 생각난다. 가늘고 자유분방하다. 대나무와 난을 그리는 것처럼 자연의 맛이 있다. 식물의 섬유감도 느껴진다.

수금체의 수는 마르다는 뜻이다. 이 이름을 보면 당나라 때 안진경의 두툼한 글씨가 생각난다. 안진경의 해서는 필촉이 둥글고 부드럽고 풍만해서 중후한 느낌이 든다. 송나라 때 미불(米芾)은 "항우가 갑옷을 입은 듯, 번쾌가 내달리는 듯, 굳센 노가 당겨지는 듯, 쇠기둥이 서려는 듯, 당당하고 범할 수 없는 기색이 있다"고 했다. 정말로 기세가 있다. 안진경은 글을 쓸 때 점 하나 선 하나도 결코 경솔하게 긋지 않았다고 한다. 둥근 붓을 많이 썼고 무게감을 추구했다. 필획의 구조가 포만감이 드는 것을 추구했고, 포위하는 기세를 좋아했다.

안진경 글씨의 '대척점'은 유공권(柳公權)일 것이다. 안진경과 달리 그는 풍만함을 수척함으로 바꾸었다. 필획은 기이하고 험했으며 붓끝이 예리했다. 조길의 글씨는 더 극단적이다. 그는 더욱 위험한 길로 갔다. 필획을 더 가늘고 단단하게 만들었다. 글자의 구조에서 아랫부분은 넓고 긴 획이 밖으로 뻗었다. 글씨를 잘 쓰다가 갑자기 무심코 멋대로 내리뻗었는데 그 때문에 글자체가 넉넉하고 늘어진 느낌이 났다. 그래서 자태가 매혹적이면서 절대 뻣뻣하거나 판에 박힌 느낌이 없다.

붓글씨에서는 살진 것도 수척한 것도 다 극단이라고 한다. 위험이 커서 잘못하면 크게 망친다. 그러나 조길과 안진경은 모두 멋진 경지를 만들어냈다. 그들은 붓글씨 역사의 극단주의자들이었다. 그들의 붓글씨는 달랐지만 둘 다 멋졌다. 고궁에서 나는 늘 '문연각사고전서'에 수집된 붓글씨에 관한 글을 읽는다. 명나라 때 항목(項穆)의 〈서법아언(書法雅言)〉에서 '풍만과 수척'에 관한 글을 보았다. 매우 훌륭한 글이었다.

맑고 강직한 것만 숭상하면 수척한 쪽으로 치우치게 되는데, 글자가 수척하면 골기가 강해지지만 글자체가 메마르게 된다. 탐스럽고 기름진 데 공을 들이면 살진 쪽으로 기우는데, 글자가 살지면 글자체가 아름답지만 골기는 약해진다. 마치 사람의 관상을 논하는 것 같아서 수척하면 뼈가 드러나고 살지면 살이 드러나서 보기 좋지 않다. 수척하나 뼈가 드러나지 않고 살지나 살이 드러나지 않는 것이 좋다. 골기가 마르고 가파른 서법에 침착한 우아함을 더하면 단정하면서 매끄러우니 수척해 보이나 실은 살지고, 글자체가 살지고 가는데 민첩함과 강건함을 더하면 유려하면서도 엄정하고 간결하니, 살져 보이지만 사실은 수려하다. 수척해 보이지만 기름진 것을 맑고 아름답다고 하니, 맑지 않으면 아름답지 않다. 살져 보이나 수려한 것을 풍만하고 화려하다고 하니, 풍만하지 않으면 화려하지 않다. 비연*과 왕장**이 다 아름답고, 태진(太眞)***과 채평(采苹)****이 모두 곱다.

계화의 네 장 꽃잎, 매화의 다섯 장 꽃잎, 난꽃의 진함, 국화의 소복함, 작약의 풍만한 아름다움, 연꽃의 찬란함이 모양이 달라도 모두 푸르고, 모두 향기로운 것과 같다. 글씨를 배우고자 하는 선비는 살짐과 수척함 사이를 들었다 났다 하면서 중화(中和)의 미묘함을 만들어내야 하는데 이것은 마치 조급과 정체 사이에서 중용으로 나아가는 것 같으니, 결코 스스로 포기

* 조비연(기원전 45년~기원전 1년). 성은 조, 호는 비연이다. 가난한 평민 출신이었으나 후에 한나라 성제의 두 번째 황후가 되었다.
** 왕소군(약 기원전 54년~기원전 19년). 초선, 서시, 양귀비와 더불어 중국 4대 미인 중 한 명이다. '물고기가 물 아래로 숨고 기러기가 모래톱으로 내려앉는다'는 말은 왕소군의 미모를 표현한 것이다.
*** 당나라 양귀비의 호다.
**** 강채평(710~756년). 호는 매비, 당 현종의 총애를 받은 비 중 한 명이다.

자금성의 그림들

하지 말아야 한다. [7]

수금체는 수척하면서도 풍만하다. 오늘날 파리의 톱모델들은 마른 것
이 유행이다. 항목 식으로 말하면 말랐지만 맑고 아름답다. 그래서 〈중국
서법풍격사(中國書法風格史)〉에서 조길을 "당나라 안진경을 이은 사람"이라
고 했다. "수금체의 우아한 자태와 정취는 송 휘종을 '뜻을 숭상하는 송나
라 서풍의 대가'로 만들었다." [8] 안진경의 해서를 계승한 사람이 후대에 많
지만 수금체는 중국 예술사의 외톨이다. 이런 서체는 옛사람들의 붓글
씨 작품에 나타난 적이 없다. [9] 후대에 이런 서체를 배우는 사람은 줄곧 있
었지만 그 정수를 얻은 자는 몇 되지 않았다. 청나라 때 진방언(陳邦彦)은
〈농방시(穠芳詩)〉 두루마리를 보고 나서 뒷부분에 이런 글을 남겼다. "선화
연간의 서화는 천년을 뛰어넘었다. 이 두루마리는 그림 그리듯 글씨를 썼
는데 필묵의 틀에서 벗어나 그윽한 난초가 핀 대나무 밭을 거닐며 바람소
리, 빗소리를 듣는 것 같다. 참으로 신품이로다."

조길의 글씨는 베이징과 타이베이 고궁박물원에 다 있다. 베이징 고
궁박물원에 〈윤중추월(閏中秋月)〉과 〈하일시(夏日詩)〉 서화첩 등이 소장되
어 있는데, 이 둘은 종이에 쓰여졌고, 크기가 세로 35센티미터, 가로 44.5
센티미터로 거의 비슷하다. 타이베이 고궁박물원에 〈괴석시(怪石詩)〉, 〈농
방시〉 [그림 5-3]가 있다. 〈농방시〉는 비단에 쓰여졌다. 붉은 실로 칸을 나
눈 것이 특별한 점이다. 송 휘종의 수금체는 대체로 크기가 작은데 〈농방
시〉만 큰 글자이다. 총 20줄이고, 한 줄에 두 글자만 썼다. 붓놀림이 시원
하고 힘차며 그의 예기를 유감없이 드러내고 오기가 가득한 것이 금과 옥
도 잘라낼 기세다. 시의 마지막 행에 작은 해서로 '선화전제(宣和殿製)'라 새
긴 도장과 '어서(御書)'라고 적힌 호리병 모양의 도장이 찍혔다.

〈농방시〉는 이런 내용이다.

> 향기로운 꽃이 비취빛 잎에 얹혀
> 정원 가운데 찬란하게 피어 있네.
> 취한 듯 맺힌 이슬방울에
> 노을빛이 비추어 하나가 되네
> 그림으로는 표현하기 힘든 것
> 자연의 조화만이 이것을 만들지
> 춤추던 나비가 꽃길에서 향기에 홀려
> 날갯짓하며 밤바람을 따라가네

춤추는 나비, 홀리는 향, 스러지는 노을, 밤바람 등 자연의 아름다움
이 조길의 손에 있다가 붓끝에서 스르륵 흘러나오는 것 같다.

정원은 글씨 쓰기에 가장 좋은 곳이다. 궁전은 글씨 쓰기에 적당하지 않
다. 궁전에서는 읽는 것이 어울린다. 황제의 뜻을 큰 소리로 읽고 천하
에 포고한다. 궁전이 크고 웅장하므로 최대한 큰 소리를 내서 읽었다. 그
러면 사방의 건물들과 벽이 딱 맞는 음향효과를 더해주었다. 편안한 후궁
에서는 글을 쓰는 것이 좋다. 여러 황제들이 후궁에서 집무를 보는 습관

자금성의 그림들

霞醉霑零庭爛夢依穠
照殘如露中一燠翠芳

이 있었다. 옹정 황제 때부터 부의 때까지 청나라 8명의 황제가 자금성 양심전(養心殿)을 침궁으로 썼다. 그러나 후궁이라도 글로 쓰는 내용은 대체로 조정과 관련이 있었다. 청나라는 재상을 두지 않았기 때문에 황제가 모든 일을 직접 처리해야 했다. 그래서 후궁에서 황제는 매일 산더미 같은 상소문을 마주하고 자신의 '숙제'를 했다. 하지만 정원에서는 시적인 글을 쓸 수 있었다. 궁전 건축이 일종의 공공성을 가지고 조정 정치를 위해 존재한다면 황실 정원은 황제 한 사람을 위해 존재한다. 대신도 그곳에 들어가려면 특별한 허가를 받아야 했다. 이 공간에서 말하는 것은 황제와 대신이라는 공식적인 관계가 아니라 남성과 여성이라는 사적인 관계다. 더욱 사적이고, 더욱 개인적이고, 송 휘종의 유희적 인생에 더 잘 맞았다. 붓글씨는 실용성이 전부가 아니라 일종의 예술적인 유희에 더 가깝다.

간악과 같은 황실 정원은 수금체 같은 문자 식물을 키워낼 수밖에 없었다. 바꾸어 말하면 수금체는 간악과 같은 토양에서만 성장하고, 간악의 물을 주어야 했다. 서예의 풍격은 환경과 불가분의 관계가 있다. 나아가 풍격은 세계를 표현하는 방법이다. 유가에서 '격물치지'를 말한다. 사물을 깊이 연구해 지식을 넓히는 것이다. 물질세계와 사람의 내면세계는 어떤 공통성을 갖고 있다. 사람이 물질세계에서 '물리'를 구해야 한다면 예술인 붓글씨도 그래야 한다. 조길의 붓글씨는 단순한 붓글씨가 아니었다. 음악이

고 건축이고 화훼이고 미식이고 아름다운 기물이며, 모든 사물의 혼합물이자 종합체였다. 그것은 모두 조길의 일부분으로 서로 배양되고 서로 생성하여 분리할 수 없었다.

수금체는 전형적인 제왕의 서예다. 제왕의 극단주의적인 미학과 연계되어 있다. 황제 전용이었다. 심지어 황제도 쓰기가 힘들 정도였다. 중국 역사상 수십 개의 왕조, 수백 명의 황제가 있었는데, 송 휘종 한 사람만 이렇게 붓글씨를 썼다. 그 누구도 송 휘종처럼 강력하고 풍요롭고 아름다운 에너지를 갖지 못했다. 또한 누구도 조길처럼 방대한 에너지에서 서예의 금단을 연금해 내지도 못했다. 수금체는 중국 예술의 독보적인 작품이 되었다. 전에도 없었고 후에도 없었으며 절대적으로 뛰어났다. 궁전, 화원, 옥새에서 독보적인 황제의 휘장이 되었고 심지어는 군주의 권세보다 더 오래갔다.

조길이 직업을 잘못 선택했다고 말하는 사람들이 많다. 조길은 황제가 아니라 예술가가 되어야 했으며, 황제를 하지 않았다면 비참한 최후를 맞지 않았을 것이라고 한다. 그러나 나는 송 휘종이 제왕이 아니었으면, 특히 송나라의 제왕으로 극단적으로 아름다운 생활을 누리지 않았다면 이처럼 극단적인 서체를 만들어내지 못했을 것이라고 생각한다. 이것은 그의 패러독스이고, 하느님이 미리 안배해 놓은 비극이었다. 극작가 하느님은 사람들의 역할을 미리 다 정해놓지 결코 즉흥적으로 일을 하지 않는다.

그의 인생 이야기는 더 하지 못하겠다. 그만하고 그의 글씨를 보자. 나는 〈농방시〉를 보면서 그가 글씨 쓰는 모습을 여러 번 떠올렸다. 그는 글씨를 쓸 때 정신을 집중했을 것이다. 주변에 용연 향기가 감돌고 공기 중에 복잡한 무늬가 가득 찼을 것이다. 있는 듯 없는 듯한 향기를 후세 사람들은 '태우면 초록색 연기가 공중에서 흩어지지 않으니 손님은 연기를 둘

로 자를 수도 있었다. 이것이 가능한 것은 신기루에 들어갈 때의 기운이 남아 있기 때문이다'라고 표현했다.[10] 용연향의 연기는 형태가 있다. 가위로 자를 수도 있다. 한 올 한 올이 마치 조길의 붓이 필세에 남긴 먹물 자국 같았다. 상상해 본다. 용연 향기 가운데 조길의 얼굴에 취한 기색이 비친다. 술 취한 이태백 같은 도취감도 있고, 섹스할 때의 흥분 같기도 하다. 다만 여성과 하는 섹스가 아니라 종이와 하는 섹스다. 백옥 같은 살결의 부드러운 종이가 팽팽하게 펼쳐진 채 그가 밭 갈기를 기다리고 있다. 조길의 붓은 용연향의 연기를 한층 한층 젖히며 종이에 내려앉는다. 그는 행서 스타일로 붓을 놀린다. 그의 모든 동작은 리듬과 운율의 아름다움이 있다. 그의 글씨만 아름다운 것이 아니라 글을 쓰는 과정도 아름다웠을 것이다. 수금체는 몸 깊은 곳에서 솟구쳐오르는 전기충격 같은 흥분으로 한층 한층 물결쳤다.

그의 붓은 길고 가는 여우털로 만들어졌다. 다루기 힘든 털이었지만 버티는 힘이 있어서 필획에 예리한 힘을 주었고 미세한 차이로 글씨 쓰는 사람의 개성이 선명하게 드러났다. 900년 가까이 지난 후 마지막 황제 부의는 자기 궁전에서 이 붓을 복제하려고 했다. 그는 조길의 붓글씨를 매우 좋아했는데 자금성에 조길의 진품 글씨가 많았다. 그중에 〈농방시〉가 있었다. 부의는 계속 조길의 글씨를 따라 쓰며 조길의 심경을 헤아려보았다. 그때마다 부의는 '중국 서예의 거인이 자신의 손을 잡고 한 필, 한 획, 한 글자의 붓글씨 비결을 가르쳐주는 것 같았다.' 그는 붓을 여러 개 버렸다. 그는 이 붓들을 위해 붓무덤을 만들었다. 붓이 들어가는 작은 관을 만들고 비석을 세우고 비문도 썼다. 비문에는 붓을 만든 사람의 이름, 붓을 처음 쓴 날, 마지막으로 쓴 날 등등이 쓰여 있었다. 다만 이것은 전해지는 이야기다.

자금성의 그림들

한 가지 확실한 것은 부의도 조길처럼 필묵에서 출발해서 죄수의 숙영지로 갔다는 것이다. 황권은 그의 예술을 완성했지만 그의 예술은 황권의 발밑을 파고들며 위태롭게 했다.

송 휘종은 정원 깊은 곳에서 문을 굳게 닫아걸고 자신의 예술세계에 빠졌다. 그는 궁궐 담장 밖에서 나는 신음소리와 비명을 영원히 듣지 못했다. 이렇게 큰 궁궐 정원에서 시의에 맞지 않는 모든 소리는 중간에 요절했다.

4

핏빛의 궁궐 담장은 천당과 지옥의 경계였다. 물질의 보존법칙에 따르면 제국의 재부가 끝없이 소수 사람에게 모일 때는 그보다 훨씬 넓은 지역에서는 물질의 궁핍과 기아, 심지어는 사망이 나타나게 되어 있다. 송 휘종이 궁전에서 매일 밤 수백 개의 값비싼 용연향을 태울 때, 채경의 사저에서 죽 한 그릇을 위해 수백 마리 메추리를 죽일 때, 이 제국은 이미 '강 양쪽에서 죽은 사람이 서로를 베고 누웠고 원망에 찬 소리가 들판에 가득했다.'

사실 일찍이 1100년에 조길이 황위에 오른 초기에 종세미(鍾世美)라는 대신이 이런 상소를 올렸다. "재물을 부족할 때까지 써버리면 수도에 여러 달 눈이 내리고 하삭(河朔)*에 해마다 기근이 들어서 서쪽 오랑캐가 멀리서 달려와 국경을 침범할 때 무인지경에 든 것 같을 것입니다."[11]

송 휘종은 인간세상 속 선경에 사는 것이 아름답고 인생이 즐겁다고 생각했다. 그는 방랍(方臘), 송강(宋江)이 왜 들고일어났는지, 왜 언제나 사람들이 조정을 걸고 넘어지는지 이해하지 못했다.

* 고대에 황하 이북 지역을 가리켰던 말이다.

그는 부를 자랑했다. 부를 자랑하지 않는 것은 너무 힘들었다. 다른 사람에게 부를 과시하는 것은 그렇다 쳐도 하필이면 금나라 사자에게 부를 과시했다. 그러나 배부른 자는 배고픈 자의 사정을 모른다고, 송 휘종이 후과(後果)를 생각하지 않고 부를 과시한 것은 물질적으로 궁핍한 금나라에 큰 자극이 되었다.

고대 기상학자들의 연구에 따르면 당나라 말에서 북송 초기(800~1000년)까지는 날씨가 따뜻했다. 겨울에도 따뜻하고 눈이 적게 내리는 '중세기 온난기(Mediaeval Warm Period)'였다. 그러나 송 휘종의 시대부터 남송 중기(1110~1200년)까지는 날씨가 추웠다. 눈으로 인한 재난이 빈번히 발생했고, 겨울은 길어졌다. 전형적인 '소빙하기'였다. 이것은 최근 3천 년의 중국 역사상 세 번째로 닥친 한냉기(Cold Period)였다. 중아시아 내륙 사막에서 온 겨울 건조풍이 중원을 휩쓸어서 북송에 거대한 면적의 사막이 등장했다. 송 휘종의 정화원년(1111년)에 회남(淮南) 지역에, 정화3년 강동(江東)에, 정화4년에도 가뭄이 들었다. 황제가 조서를 내려 '덕주(德州) 유민들을 구제하라'고 했다.[12]

북쪽 초원에 사는 유목민들은 중원의 농경민족보다 더욱 기후에 의지했다. 1110년 요나라(이때는 아직 금나라가 세워지기 전이다.)에 대기근이 들었다. "식량이 없어 떼지어 울었다."[13] 북송 정화4년(1114년) 여진족 수령 완안아골(完顏阿骨)이 2,500명을 거느리고 내류수(來流水)에서 병사를 일으켜 요나라를 공격했다. 그리고 1년 후 금나라를 세웠다. 금나라는 10년 후 요나라를 멸망시키고 바로 칼날을 북송에 조준했다.

물질적으로 풍요한 시대라면 향락이 개인의 권리일 수 있다. 그러나 백성이 삶을 이어가기 힘든 시절의 사치는 죄악이다. 도덕적인 책임뿐 아니라 법률적인 책임도 져야 한다. 송 휘종이 향락을 즐긴 결과는 1120년,

방랍이 민중을 이끌고 칠현촌(七賢村)에서 일으킨 봉기로 나타났다. 군사를 일으킬 때 방랍의 부인은 짙은 화장을 하고 앞가슴에 큰 동거울을 꿰매 달았다. 태양을 향해 걸을 때 멀리서 보면 거울이 눈부시게 빛났다. 무수한 백성들은 의심할 필요없이 좋은 징조라고 생각하고 분분히 방랍에게 뛰어들었다. 방랍의 난으로 비참한 죽음을 맞은 이가 2백만 명이 넘었다.

금나라에서도 기근은 보편적인 문제였다. 1124년, 금나라가 송나라에 식량을 요청했다가 거절당했다. 1125년, '겨울 추위에 쓰러진 사람을 거두지 않았고, 거지가 길거리와 황제의 가마 밑에 쓰러진 것을 숱한 사람들이 보고 비탄에 젖어 슬퍼했다.' 1126년 정월에 '동사한 사람이 서로를 베고 누워 있었다.'[14] 같은 해 10월 완안아골이 두 갈래로 나누어 송나라를 공격했다. 서쪽 길은 완안종한(完顔宗翰)이 사령관으로 6만의 병사를 거느리고 운주(雲州)에서 태원(太原)으로 내려가 낙양을 공격했다. 동쪽 길은 완안종망(完顔宗望)이 사령관으로 역시 6만의 병마를 거느리고 평주(平州)에서 연산(燕山)으로 들어갔다 진정(真定)으로 내려갔다 하면서 그들은 집게처럼 북송의 수도 변경을 압박해 왔다.

궁전에 있던 송 휘종은 여러 성들이 잇달아 함락되었다는 소식을 듣고 마음이 '소빙하기'의 날씨처럼 얼어붙었다. 그러나 그는 자기의 사소한 성취가 드디어 성가신 일을 만들었다는 것을 몰랐다. 송나라 황실 궁전의 호화로움과 사치, 관리들의 부패와 무능, 군대의 허약함을 금나라 사절단은 벌써 목격하고 기억하고 있었다. 어떤 의미에서 송나라는 이미 성문을 열어놓고 금나라 군대가 약탈하러 오기를 기다리고 있었던 셈이다.

이미 9월에 송 제국은 금나라 군사가 곧 남하할 것이라는 정보를 얻었다. 그러나 당시 조정은 교외에서 제사 지낼 준비를 하는 중이었다. 대신들

은 불길한 정보가 즐겁고 좋은 분위기를 망치고 조정의 성대한 행사에 나쁜 영향을 미칠 것이라 생각해 송 휘종에게 보고하지 않고 묻어버렸다. 관료주의가 이렇게 해롭다. 바로 그 순간에 금나라 군대가 신속하게 쳐들어왔다. 정강원년(1126년) 정월 초이틀, 송나라 금위군은 적을 막기 위해 황하 북쪽에 도착했다. 그러나 사령관 양평방(梁平方)은 큰 적 앞에서 술을 마시고 즐길 뿐 적의 정보를 정찰하려 하지 않았고 전략 부서도 만들지 않았다. 그러다 적군이 왔을 때 황망히 남쪽으로 도망쳤다. 그는 도망치면서 부교를 불태웠는데, 아직 부교를 건너지 못한 수천 명의 송나라 군사는 금나라 군사가 쏜 화살의 과녁이 되어 죽었다.

남쪽 기슭까지 철수한 군대는 도망치기에 바빴다. 황하는 이렇게 방위 부대 없는 방위선이 되었다. 금나라 군대가 작은 배 몇 척을 타고 5일 밤낮으로 조용히 황하를 건너는 동안 아무 제재를 받지 않았다. 금나라군의 장수가 오히려 당황하며 이런 탄식을 했다. "남조에 사람이 없구나. 1천~2천 명만 지켰더라도 우리가 강을 건널 수 있었겠는가!" 도저히 어쩔 수 없게 되자 송 휘종은 '반성문'을 선포, 자기가 책임을 다하지 못했음을 인정하고 인심을 돌려 군중의 분노를 가라앉히려 했다. '반성문'은 대략 이런 의미였다. '민생이 영락해도 사치를 풍조로 삼고, 재난이 누차 발생해도 짐은 깨닫지 못했다. 민중의 원망이 거리에 넘쳐도 짐은 알지 못했다. 모든 잘못을 돌이켜 생각하며 후회해도 소용이 없다.'[15]

송 휘종은 책임감 있는 사람이 아니었다. 1125년 12월 23일, 얼음과 눈에 쌓인 궁전에서 송 휘종은 채유의 손을 잡고 말했다. "금나라 사람들이 이렇게 신의를 버릴 줄은 몰랐다!" 격분해서 말하던 그는 갑자기 숨이 쉬어지지 않고 머리가 핑 돌았다. 황제의 의자에서 몇 번이나 굴러떨어졌다. 놀란 대신들이 허둥지둥 보화전(保和殿) 동난각(東暖閣)으로 부축해 옮

기고 꼬집고 탕약을 들이부으며 반나절을 들볶자 송 휘종이 천천히 눈을 떴다. 구부정하게 몸을 펴고 붓과 종이를 달라는 표시를 했다. 그리고 아름다운 수금체로 글자를 썼다. '동궁에게 황위를 물려준다.' 황제 노릇을 더 이상 할 수가 없게 되자 이 난장판을 큰아들 조환(趙桓)에게 물려주기로 결정한 것이다. 새 황제가 궁궐을 지키면 자기는 자리를 거두어 도망칠 수 있는 것이다. 이 운수 사나운 '속죄양'이 흠종(欽宗)이다.

5

사실 당시에 동쪽 길을 택한 금나라군은 황하를 건넜지만 후방지원 없이 적진에 홀로 너무 깊이 들어간 데다 말이 6만 병사이지 거란족, 해인(奚人)* 등으로 조성된 잡군으로 힘이 다 빠져서 전투력이 강하지 않았다. 송나라 군대는 적군을 섬멸할 기회가 있었다. 그러나 송 휘종은 놀란 나머지 저항할 생각을 전혀 하지 못했다. 명나라 때 대학자 황종희(黃宗羲)와 왕부지(王夫之)가 이 시기의 역사를 말하면서 만약 휘종과 흠종 두 황제가 변경을 버리고 내지로 들어가 후방에 집중하는 전략을 구사하고 적을 깊이 끌어들여 금나라 군사와 장기전을 벌였다면 국가를 다시 세우고, 둘 다 포로로 잡히는 막장으로 끝나지는 않았을 것이라고 했다. 예전에 당나라 현종 이융기(李隆基)가 이 전략을 구사했다.

당나라 현종의 예술적 재능은 후대의 이욱이나 조길에 전혀 뒤지지 않았다. 그의 일생은 정치와 예술로 나뉘었다. 전반에는 '개원의 치'라는 걸작을 완성해서 위대한 군주가 되었다. 후반에는 궁궐 깊은 데 숨어서 종일 시와 사, 곡과 부, 관현과 사죽(絲竹)에 빠져 조정을 돌보지 않았다. 그

* 6세기 후반에서 12세기 초반까지 중국 동부, 몽고와 중앙아시아 지역에 살았던 종족

의 오언율시는 기개가 뛰어나고, 그의 부는 멋있다. 그의 붓글씨 팔분법(八分法)은 걸작이었다. 음악에 대한 조예는 역사상 필적할 사람이 없었다. 그가 지은 〈예상우의곡(霓裳羽衣曲)〉은 아름다운 고전이다. 그가 만든 황실 음악무용단에 '이원(梨園)'이라는 이름을 붙였다. 그 때문에 후대 예술가들이 그를 '이원의 비조'라 불렀다. 그와 양귀비의 사랑 이야기도 예술작품으로 전해오고 있다. 백거이는 〈장한가〉에서 이들의 사랑을 구성지고 처량하게 노래했다. 그러나 솟구치는 예술가 기질로 나라를 망하게 했다. 이때부터 억압당한 그의 백성들은 입을 다물었고 결국 나라는 철저히 패망했다.

다른 사람은 예술에 빠져도 된다. 그러나 황제는 그러면 안 된다. 낭떠러지에 서 있는 것처럼 한 발자국만 앞으로 나가면 몸과 뼈가 다 바스러져버린다. 건륭도 예술가가 되고 싶어 했다. 일을 마치면 붓을 들고 열심히 애를 썼다. 4만1,863편의 시를 썼다. 거의 〈전당시(全唐詩)〉에 해당하는 양이다. 그러나 재능이 평범했다. 기껏해야 '마니아' 수준이었다. 그러나 그 때문에 건륭은 다행히 '10번의 전쟁에서 이긴 노인'*이 되었고 온전하게 정치에서 물러날 수 있었다.

예술가는 낭만주의자다. 환상의 세계에 살고 그것을 전부 진실로 안다. 송 휘종이 그랬다. 황실 정원을 짓는 일은 주나라 때 시작되었다. 초나라 운몽택(雲夢澤)은 둘레가 900리, 진귀한 짐승과 신기한 나무가 무리 지어 있었다. 초나라 왕은 신마 사박(四駁)을 타고 옥으로 조각된 가마에 앉아 정원에서 사냥을 했다. 그러나 낭만주의자 송 휘종은 그것을 인공으로 만든 천당이 아니라 진짜 세계로 알았다. 정원은 산림이 아니다. 자연을 응축하고 압축하고 변형하고 재구성한 것일 뿐이다. 그것은 진짜 세계가 아니라 허구 세계다. 송 휘종은 정원의 허구성을 무시했다. 그리고 하

* 열 번의 대외원정에서 이긴 덕을 갖춘 완벽한 노인이라는 의미다.

자금성의 그림들

루 종일 구름과 안개에 가려진 채 살았다. 허무한 '진상 구름'은 그의 생존 상태를 가장 잘 보여주는 것이었다.

그리고 그의 조정은 실제로는 확대된 간악이었다. 조길이 그린 〈서학도〉 [그림 5-4]는 이 허구의 모습을 종이에 표현했다. 이 그림의 구도는 평범하지 않다. 그는 일부러 궁전의 대부분을 생략하고 지붕만 남겨두었다. 마치 큰 배가 떠 있는 것처럼 궁전 지붕을 구름 속에 보일 듯 말 듯 그리고 더 큰 면적을 하늘에 안배했다. 하늘빛과 구름 그림자 사이에 여러 마리의 학이 춤을 추며 날고 있다. 조길은 하늘을 날고 있는 여러 마리의 학으로 태평성대에 대한 상상을 그렸다. 이것은 자기에게 바치는 찬가였다. 그것을 시작으로 조정에서 찬가가 끊이지 않았다. 그는 형형색색의 '진상 구름'에 둘러싸여 하늘 높이 날아오르는 것 같았다. 대신들은 좋은 일만 보고하고 걱정되는 일은 보고하지 않았다. 그들이 보고한 좋은 일은 극한까지 과장되고 아부가 하늘까지 닿았다. 황제가 화원에 갖고 있는 온갖 환상에 맞추기 위해 각지에서 '좋은 징조를 상징하는 것들'을 모아서 진상을 올렸다.

기주(蘄州)[16]에서 이런 보고를 올렸다. '주변 25리의 산과 들에 영지가 가득 자랐습니다.' 해주[17], 여주[18]에서도 보고를 올렸다. '온 산의 돌이 마노가 되었습니다.' 익양[19]에서 이런 보고가 올라왔다. '이곳 산골짜기 냇물에서 대량의 황금이 흘러나왔습니다. 제일 큰 것은 무게가 49근입니다.' 건녕에서 올라온 보고는 이랬다. '800리 황하가 갑자기 맑아져서 7일 동안 바닥이 보였습니다.'

정화2년(1112년) 민간에서 1척이 넘는 옥돌을 진상했다. 채경이 옥돌을 감정하고 우 임금이 사용했던 현규(玄圭)라고 했다. 송 휘종이 이것을 얻은 것은 그가 세상을 다스리는 수준이 우 임금과 같음을 증명하는 것이

[그림 5-4]
<서학도> 두루마리, 북송, 조길,
랴오닝성 박물관 소장

고 하늘도 눈이 있어서 이 지극한 보물을 황제에게 줬다고 했다.

황제가 앞장서자 관원들의 예술적 상상력이 전에 없이 자극을 받았다. 송나라 조정 관용 문서에 마술적 사실주의 풍격이 차고 넘쳤다. 번지르한 말로 무책임하게 떠벌이는 자들 앞에서 송 휘종은 현실감각을 상실했다. 대경전(大慶殿)에서 옥패를 받는 의식을 열었고, 대사면도 실시했고, 선

자금성의 그림들

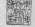

조의 능묘에 관원들을 보내 조상들에게 기쁜 일을 보고했다.

공자는 '교언영색에 인이 드물다'고 했다.[20] 듣기 좋은 말을 많이 하고 얼굴색이 좋을수록 '인'의 함량이 떨어진다는 뜻이다. 송 휘종에게 쏟아지던 거짓말은 전혀 기술적이지 않아서 약간의 상식만 있는 사람이라면 거짓인 것을 알 수 있었다. 그러나 황제는 이 말들을 믿었다. 믿고 싶었기 때문이다. 이 거짓말들을 철썩같이 믿어야 자기의 영광과 위대함을 증명할 수 있었다. 한 친구가 이렇게 말했다. "천재는 조물주에게 도전

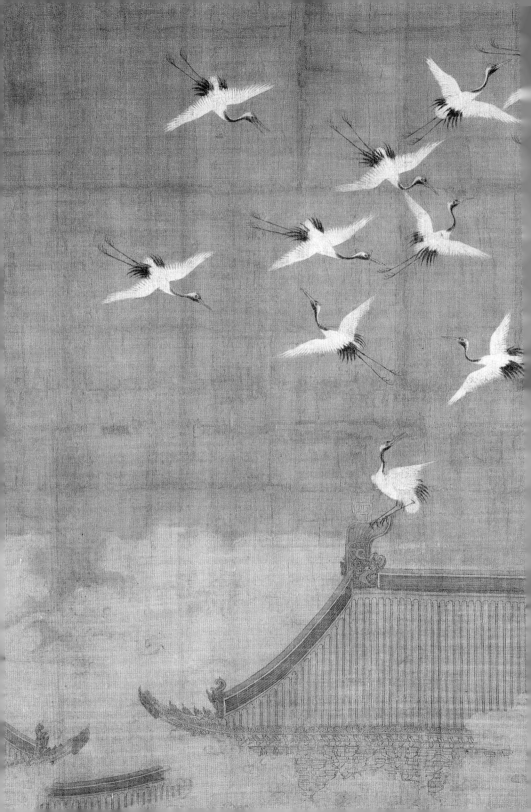

할 수 있는 사람이다. 그들의 작품이 하느님을 부끄럽게 만든다."[21] 조길은 예술가였다. 그의 재능 앞에 하느님도 할 말이 없었다.

예술은 논리에 반하고 이성에 반하고 심지어 상식에도 반한다. 이성이 지나치게 강한 사람은 예술가가 되지 못한다. 정치가는 대개 이성적이다. 정치가는 '구체적인 문제를 구체적으로 분석해야' 한다. 외과의사 같은 냉정함, 섬세함, 인내심이 필요하다. 정치가 가장 두려워하는 것은 낭만주의의 광기 어린 열정이다. 이 때문에 정치의 가장 이상적인 구조가 정부는 현실주의, 재야는 낭만주의라고 말하는 학자들도 있다. 이렇게 되어야 정부에서 일하는 사람들의 현실적인 운용능력과 재야에 있는 사람들의 대담한 환상이 모두 최고로 발휘될 수 있기 때문이다.[22]

그러나 불행하게도 송나라 황제 조길은 낭만주의자였고 예술의 대가였다. 궁전과 정원, 현실과 환상, 이성과 비이성, 이 두 세계가 송 휘종 조길의 마음속에서 언제나 뒤엉키고 충돌하고 싸우면서 그를 심각한 인격분열로 몰아갔다. 그는 자연, 정원, 종이에서 편안한 자유를 얻었지만 후반 인생에서 완전히 잃어버렸다. 혹자는 전자의 자유가 후자의 부자유에 대한 복선이라고 한다. 이것이 운명의 에너지 보존법칙이다. 아름다운 간악은 그의 유희, 환상, 꿈의 경계였다. 이 경계를 넘어서면 그의 세계는 엉망진창이었다. 사람이 자유를 얻을 수 있는가? 카프카는 절망적인 대답을 했다. 자유를 얻을 수 없다고. 그는 이렇게 말했다. "그는 사슬에 묶여 있었다. 그러나 이 사슬의 길이는 지구상의 공간을 자유롭게 드나들 수 있는 정도다. 이 사슬도 길이가 한없이 길지는 않아서 지구의 경계를 벗어날 수는 없다."

하느님은 모든 사람에게 공평하게 사슬을 하나씩 주었다. 다만 각자의 사슬은 길이가 다르다. 이것은 투명한 사슬이라 우리가 볼 수 없다. 무

자금성의 그림들

게도 느끼지 못한다. 사슬의 길이 안에서 사람은 사슬의 존재를 인식하지 못한다. 그러나 그 길이를 벗어나면 사슬이 우리를 단단하게 얽어매고 꼼짝 못 하게 한다. 아무리 귀한 황제라도 절대적으로 자유롭지는 못하다. 그의 자유도 상대적인 것이다. 송 휘종이 구체적인 실례를 보여주었다. 송 휘종은 사슬의 범위 안에서 논리적으로 활동했다. 그는 자기의 공간에서 힘들이지 않고 살았다. 그러나 그의 예술 논리를 벗어나면 사슬이 손오공의 주문처럼 꼼짝 못 하게 제한하고 매우 고통스럽게 했다.

중국 역사상 송 휘종 조길처럼 위대하면서도 미미하고, 웅건하면서도 유약하고, 영광과 치욕을 한몸에 빈틈없이 갖춘 사람은 거의 없었다. 그는 문제를 해결할 수 없었다. 그가 할 수 있는 것은 도망뿐이었다. 도망이 그의 인생에서 핵심적인 이미지가 되었다. 처음에는 간악의 호수와 산으로 도망갔고, 전쟁이 일어나자 후방을 향해 미친 듯이 도망갔고, 정강원년(1126년) 정월 초이틀에 금나라 군대가 황하로 들이닥칠 때 긴장에 떨며 통진문을 나서 작은 배에 올라타고 변하를 따라 동남쪽으로 도망갔다. 금나라 병사가 준주(浚州)를 점령하자[23] 대경실색해서 작은 배를 타고 변하를 따라 밤낮으로 도망갔다. 변하의 유속이 너무 느려 배가 빨리 나아가지 못하자 더 빨리 도망가기 위해 배를 버리고 뭍으로 올라갔다. 마라톤, 철인 3종경기 모두 그는 신경 쓰지 않았다. 추위와 배고픔이 몰려오자 가죽신을 벗어 불을 쬐며 얼어붙은 발을 녹였다. 그는 도망가는 것만 생각하고 백성들은 전혀 생각하지 않았다. 아들 흠종 조환도 신경 쓰지 않았다.

어려움이 닥치자 부자 사이의 체면 같은 것도 전혀 생각하지 않았다.

송 휘종 조길이 인간세계에서 누렸던 선경(仙境)은 정강2년(1127년) 재가 되어 사라졌다. 변경성을 침공한 금나라 군대는 '강제철거대'가 되어 뜯어낼 수 있는 모든 것을 뜯어냈다. 간악에 있던 '화석강'도 자취를 감췄다. 정월부터 불던 큰 바람이 4월이 되어도 그치지 않았다. '큰 바람이 돌을 날리고 나무를 부러뜨렸다.'[24] 큰 바람이 일으키는 거대한 먼지 속에서 송 휘종 조길과 송 흠종 조환 부자는 포승에 묶인 채 그들의 관리, 내시, 장인, 창기들과 함께 북쪽 나라로 향하는 길에 올랐다. 굴러다니는 먼지구름 속에서 자기들의 조정에 쌓여 있던 법가(法駕), 염박(鹵薄), 차각(車輅), 관복, 예기, 법물(法物), 대악, 교방악기, 제기, 팔보, 구정(九鼎), 규벽(圭璧), 혼천의, 동인(銅人), 각루(刻漏), 옛 그릇, 도서, 지도 등 창고에 쌓였던 것들이 무수히 많은 마차에 실려 끝이 보이지 않는 강물처럼 북쪽으로 향하는 것을 보았다. 그때 도교를 숭상하던 휘종이 〈도덕경〉의 '금옥이 집에 가득해도 이를 지키지 못하고, 부귀한 것을 자랑하면 스스로 책임을 져야 한다'[25]는 말을 기억했을지 모르겠다.

얼마 후 신기한 나무들과 기이한 돌들은 금나라의 중도(中都) 북경(北京)으로 옮겨져 금나라 왕조 성세의 신화를 장식했다. 금나라 사람들은 변경성의 아름다움과 화려함을 몹시 따라하고 싶어 해 중도를 건축할 때 곳곳에 변경성을 모방했다. 오늘날 베이징의 베이하이공원 백탑산에 쌓아 올린 태호석은 과거 간악에 있던 돌들이다. 베이징 고궁 흠안전(欽安殿)에 송 휘종이 직접 쓴 옥책(玉册) 한 편이 소장되어 있었다. 윗면에 수금체로 '태상개천집부어력함진체(太上開天執符御曆含眞體)' 11자가 쓰여 있었다. 이것은 도교를 신봉했던 황제가 쓴 제사 축사다. 본래는 35편인데 고궁 흠

안전에서 발견된 것은 마지막 부분이다. 이것은 금나라가 남긴 것으로 보인다.

금나라도 송나라의 재물을 영원히 소유하지는 못했다. 이런 진귀한 보물들보다 생명이 더 오랜 왕조는 없었다. 사마귀가 매미를 잡으면 참새가 뒤에서 기다린다고 했다. 이런 문물들은 차례로 원나라, 명나라, 청나라 궁전으로 들어갔다. 모였다 흩어졌다를 반복했지만 주체는 늘 있었고, 마지막에는 성대한 유산이 되어 1925년 설립된 고궁박물원에서 전부 접수했다.

청나라 때 조설근이라는 귀족의 후예가 〈홍루몽〉이라는 기서(奇書)를 썼다. 그 책의 다른 이름은 〈석두기(石頭記)〉다. 이 책에서 이야기하는 것은 돌의 전생과 현생이다.

7

휘종과 흠종 두 황제는 먼저 금나라의 상경(上京) 회녕(會寧)으로 끌려갔다.[26] 금나라 태종 오걸매(吳乞買)가 송 휘종을 '혼덕공(昏德公)'에 봉하고, 송 흠종을 '중혼공(重昏公)'에 봉했다. 아버지도 혼군이고 아들도 혼군이라는 뜻이다. 몇 년 후 1130년, 그들은 오국성으로 보내졌다.[27]

나는 오국성에 가보지 못했는데 수필가 왕충려(王充閭) 선생이 이런 글을 썼다. "고성 유적이 현성 북문 밖에 있다. 장방형이고 둘레가 약 2,600미터다. 지금은 기단의 잔해만 남아 있다. 높이 4미터, 넓이 8미터 정도 되는 흙담의 위아래로 나무들이 온통 무성하게 자라고 있다. 성 안쪽 일부는 곡식밭, 채마밭이 되어 있고 나머지는 황무지가 되어 있다."[28]

과거 오국성이 어떤 모습이었든 한 가지 분명한 것은 북쪽 나라에서

도 외지고 변두리에 자리한 작은 마을이었다는 것이다. 북쪽에서 날아온 눈보라와 모래바람이 간악에서의 기억을 한 겹 한 겹 덮어갔다. 갖가지 신기한 것들로 꾸며졌던 환상적인 화원은 이때부터 끝이 보이지 않는 황야가 되었다.

'진상 구름'의 마취효과는 이미 사라졌고, 윙윙거리는 북쪽의 바람 속에서 현실이 조금씩 수척한 뼈를 드러냈다. 간악에서 보낸 세월이 꿈처럼 가볍게 날리고 사뿐거렸다면 오국성의 찬바람은 칼날처럼 그의 피부를 베어내며 고통으로 그에게 현실의 진실성을 알려주었다.

송 휘종이 '우물 안에 앉아 하늘을 본다'고 했는데 왕충뤼 선생은 송 휘종이 땅굴에서 산 것 같다고 분석했다. 당시 북쪽 사람들은 땅굴에서 살았다. 여기서 말하는 땅굴은 지하에 장방형의 토굴을 파고 기둥을 세운 뒤, 지면보다 높은 곳에 뾰족한 지붕을 설치하고 짐승 가죽이나 흙, 풀 등으로 덮은 지하의 집을 가리킨다. 옛 책의 기록에 따르면 최소한 1천~2천 년 전에 동북 지역에 '여름에는 둥지에서 살고 겨울에는 땅굴에서 사는' 거주 습관이 있었던 것으로 보인다. 지혈 혹은 반지혈식의 집은 중화민국 시대까지 계속 있었다. 만주족, 혁철족(赫哲族), 악륜춘족(鄂倫春族) 등은 겨울철에 모두 이런 식의 집에 살았다. 휘종과 흠종 두 황제는 '우물'에 산 것이 아니고 '땅굴집'에 산 것이다. 왕충뤼 선생은 이렇게 분석했다. "800년 전에는 기온이 지금보다 훨씬 낮았다. 오늘날이라 해도 북풍이 몰아치는 겨울에 신체가 허약한 두 수인을 송화강가의 우물에 구금한다면 아마도 이틀을 버티지 못하고 동사하고 말 것이다. 반대로 반은 지상에 반은 지하에 있는 '땅굴집'은 겨울에는 따뜻하고 여름에는 시원하다. 다만 습기가 차고 답답할 뿐이다."[29]

조길이 쓴 시에 따르면 그가 어떤 환경에서 살았는지 대략적으

로 알 수 있다.

> 밤새 서풍에 흔들린 문
> 외로운 집에 흐릿한 등불만 켜 있구나
> 고향은 3천 리 밖
> 남쪽 하늘로 날아가는 기러기도 없구나

우물 안이었다면 '흔들리는', '문'이 없었을 것이다.

이 구절을 보니 중화민국 시기 해상재자(海上才子) 백초(白蕉)의 시가 생각 난다. "미인을 생각하고 이별의 눈물을 흘리니, 강산은 꿈속의 달 같고 등 불 같다." 둘 다 매우 고통스럽다. 북쪽 나라 황무지에서 보내는 밤에 꿈 도 꾸지 않고 노래도 부를 수 없다. 탄식과 눈물만 가득하다. 긴 탄식이 모 여서 시가 되었다. 그 시는 먹으로 쓰지 않고 눈물로 썼다.

역시 수금체다. 어쩌면 그것이 송 휘종이 고국과 자기를 연결하는 방식 이었는지 모른다.

9년 동안의 포로 생활에서 단 하루도 글씨를 쓰지 않은 날이 없었다.

그러나 꿈은 꾸었다. 살아 있는 한 꿈을 꾼다. 잔몽일지라도. 그의 꿈 은 '집으로 돌아가는 것'이었다. 궁전의 정원에서 꿈꾸었던 온갖 화려한 꿈 에 비하면 이 꿈은 미미하고 소박하기 그지없었다.

조길은 하루도 송나라로 돌아가는 꿈을 꾸지 않은 적이 없었다. 그 는 이 척박하고 춥고 가난한 산수도 버티고, 하루하루 반복되는 생활도 버 티고, 눈앞의 변치 않는 풍경에도 익숙해질 수 있었지만, 그림자처럼 따 라오는 적막만은 버틸 수 없었는지도 모른다. 적막은 허전함을 파고들어 왔다. 칼보다 더 예리하게 그의 골수를 찔렀다. 그의 마음에서 피가 흘렀

고 반격할 힘도 없었다.

집과 나라가 둥지와 같은 따뜻함으로 그에게 살아갈 수 있는 희망도 주었다.

그러나 그가 송나라로 돌아가는 것을 가장 원치 않은 것은 금나라 황제가 아니라 자기의 친아들이자 당시 남송의 황제였던 조구였다. 원인은 간단했다. 황제는 한 명만 존재할 수 있었다. 휘종과 흠종 두 황제가 중원으로 돌아오면 누가 복위가 되든지 대체 황제는 가장자리로 밀려날 수밖에 없었다.

그는 일찌감치 다른 사람의 악몽이 되었다.

그러나 조길이 알아차리는 것은 원치 않았다. 그것은 죽음보다 잔인하기 때문이었다. 그는 이 실현불가능한 꿈을 안고 설국의 바람 속에 서서 해가 갈수록 늙어갔다. 검은 머리가 황량한 초원에 내린 눈 색이 될 때까지 그랬다. 1135년, 조길은 오국성에서 죽었다. 54세였다. 죽을 때까지 고향에 돌아가겠다는 꿈은 이루어지지 않았다.

2년 후 그의 죽음이 남송의 도성 임안에 전해졌다. 송나라 고종 조구는 즉시 비통한 표정을 지었지만 속으로는 한시름 놓았다. 그리고 아버지를 위해 '성문인덕현효황제(聖文仁德顯孝皇帝)'라는 시호를 올리고 묘호를 휘종이라 했다.

5년 후, 그의 관이 멀고 먼 북쪽에서 임안에 도착해 회계(會稽)에 안장되었다. 몇 백 년 전 서예가 왕희지가 친구들을 만나 부와 시를 짓고 불후의 명작인 〈난정집서〉를 썼던 곳이다. 어쩌면 이것이 이 서예 대가에 대한 최후의 위로였는지 모르겠다.

조길의 아들이자 송 고종 조구의 형이며 북송의 마지막 황제였던 조환은 1156년에 죽었다. 당시 나이 57세였다. 그해에 금나라 황제, 해릉왕 완

안량홍(完顔亮興)은 북송의 마지막 황제 조환과 요나라의 마지막 황제 야율연희(耶律延禧)에게 마구(馬球) 시합을 시켜야겠다고 생각했다. 이것은 송나라, 요나라, 금나라 삼국 황제의 드문 '고위급 회담'이었다. 다만 이때 그들의 신분은 매우 미천했다. 그중 두 황제는 한 황제의 수인이라 금나라 황제와 같이 앉을 자격이 없었고, 처참한 격투로 주인을 웃게 만들어야 했다. 요나라는 말 위의 정권이었다. 야율연희는 당연히 조환보다는 마술에 뛰어났다. 그러나 야율연희는 싸우고 싶은 마음이 없었다. 그는 이것이 도망갈 유일한 기회라는 것을 알았다. 그래서 말을 타고 경기장을 쏜살같이 빠져나가 내달려 도망쳤다.

그의 뒤에서 금나라 병사가 수많은 화살을 쏘아댔다. 날카로운 화살이 바람 소리를 내며 그를 뒤따랐다. 아름다운 선을 그은 수많은 화살이 무거운 소리를 내며 정확하게 그의 등에 내리꽂혔다. 눈 깜짝할 사이에 야율연희는 피범벅 고슴도치가 되었다. 조환은 놀라서 얼굴색이 노래졌다. 심각한 풍질까지 앓고 있던 터라 당황하여 말에서 떨어졌다가 말발굽에 짓밟혀 피떡이 되었다.

요나라와 송나라의 황제가 같은 날 처참한 모습으로 죽었다. 역사는 진정한 예술가다. 이보다 더 상상력이 풍부한 예술가가 없다.

8

북쪽 나라에서 명절을 지낼 때마다 금나라 사람들은 휘종과 흠종에게 좋은 음식을 주어 배불리 먹게 했다. 술과 밥을 실컷 먹은 송 휘종에게 금나라 사람들은 그 유명한 수금체로 '감사의 표시'를 써달라고 요구했다. 금나라의 은혜에 감사한 마음을 표현한 글을 쓰는 것은 지난날 송나

라의 황제였던 이에게는 더할 수 없는 모욕이었다. 그러나 이때 배가 고픈 조길은 이것저것 따질 수가 없었다. 과거의 방종과 오만은 온데간데없고, 비굴하게 무릎을 꿇고 금나라 황제를 찬양하는 노래를 불렀다. 그가 원한 것은 배불리 밥 한끼 먹는 것이었다.

아부는 말로 주는 뇌물이다. 과거 그 뇌물을 받던 조길은 이제 뇌물을 주는 사람이 되었다.

긴 수형 기간 동안 그의 낭만주의는 철저히 무너졌고 현실주의가 파고들었다. 바닥이 보이지 않았다. 심지어 그는 누구보다 현실적이었다. 위가 현실이었다. 그의 위는 수시로 주인에게 이상은 믿을 것이 못 된다고 알려주었다. 춥고 배고픈 황제에게 체면은 밥보다 중요하지 않았다.

금나라 사람들은 휘종이 쓴 '감사의 표시'를 장정해서 책으로 엮은 후 금나라와 송나라 국경의 무역시장에 내다팔았다. 금나라는 이를 팔아 '외환'을 벌어들이는 한편, 송나라 사람들의 자존심을 밟았다. 송 휘종이 구차하게 안락을 구걸하는 것을 송나라 사람들에게 까발리는 것이 휘종과 그의 제국에 대한 두 번째 모욕이었다.

이 글씨들은 아주 잘 팔렸다고 한다. 이 장사는 아주 오래 지속되었다.

저 높은 곳에 있던 송나라 황제가 금나라 왕족 발밑의 벌레가 되었으니, 죽이자고 작정하면 휘종은 한 시간도 더 살 수 없었다. 그러나 한 가지 때문에 그들은 영원히 휘종을 정복하지 못했다. 바로 조길의 수금체였다. 이 아름다운 글씨체 앞에서 천하무적의 금나라 황제들도 속수무책이었다. 채찍과 칼만 들었던 그들의 손은 붓을 잡지 못했다. 운명의 사슬은 공평함을 보여주었다.

금나라는 방귀가 나오고 오줌이 질질 샐 정도로 송나라를 두드려 팼다. 그러나 문화적으로는 송나라를 우러러봤다. 궁실을 짓고, 정원을 만들

고, 글과 그림을 배웠지만 남을 따라 배우느라 자기 것을 잃어버렸다. 게다가 제대로 배우지도 못했다. 명나라 도종의(陶宗儀)는 〈서사회요(書史會要)〉에서 해릉왕(海陵王)의 글씨를 평가하면서 이렇게 말했다. "붓을 사용하고 글자를 짓는 데 능하지만 정신과 골기가 부족하다."[30] 금나라 장종(章宗)은 혼신을 다해 송 휘종의 수금체를 모방했다. 송 조정에서 빼앗아온 그림 작품 중에 조길이 임모한 〈괵국부인유춘도(虢國夫人游春圖)〉가 있었다. 그는 송 휘종을 따라 수금체로 글을 썼다. 그의 글은 붓의 기세가 약하고 모양이 빠져서 한눈에 모방품으로 보인다. 조길이 금나라 장종의 글씨를 봤다면 코웃음을 치고 꿈에서도 웃었을 것이다.

송나라와 금나라가 칼과 말로 싸우지 않고 종이와 붓으로 전쟁을 했다면 쌍방의 승부는 분명 바뀌었을 것이다. 종이 위의 조길은 강호에서도 자유롭고 천하에 맞설 자가 없었다.

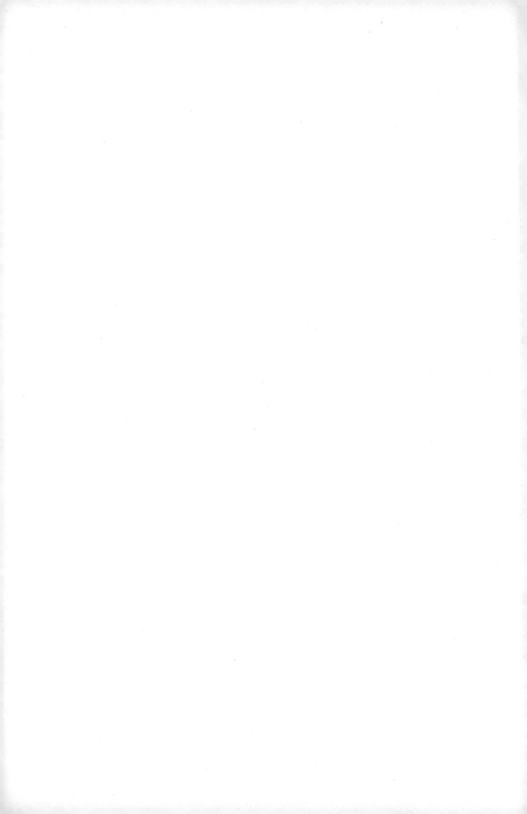

6장
화려한 꽃과 썩은 나무

그가 묻은 것은 부황의 유체가 아니라 자신의 공포였다.

1

소흥(紹興)12년(1142년) 건국 15년을 맞는 남송 왕조에 기쁜 일이 생겼다. 얼마 전 소흥평화협정에서 이루어진 협의에 따라 송나라와 금나라 양국이 마침내 전쟁을 멈추고 평화롭게 지내기로 한 것이다. 금나라는 휘종 황제의 관을 남송으로 돌려보내고 송 고종 조구의 생모 위태후(韋太后)를 석방하기로 했다.

1년 전인 1141년 송나라와 금나라가 다음의 내용에 의견을 일치했다. 즉 남송이 금나라에 대해 신하를 칭하고 '세세대대 신하의 예절을 지킨다.' 송나라는 매년 금나라에 은 25만 냥과 비단 25만 필을 공납한다. 양국의 국경은 동쪽은 회하 중류, 서쪽은 대산관(大散關)을 경계로 한다. 금나라가 황하 유역을 차지한데다 남쪽으로 회하 유역까지 닥쳐오고 있었기 때문에 남송은 속국이 되었을 뿐 아니라 중원을 잃은 후에 정치적 의미로 '중국'이라고 하기 힘들게 되었다.[1]

송 고종은 평화협정이 종이조각에 불과하다는 것을 잊었다. 강력한 상비군이 있어야 나라의 평화를 지킬 수 있다. 이 협정을 위해 송 고종은 값비싼 대가를 치렀다. 악비를 죽였고 원래 북송에 속했던 산서(山西)와 관중(關中)의 마장(馬場)을 영원히 잃었다. 악씨 집안의 1만 기병이 없어진 후 남송 왕조는 오직 보병으로 북방 유목민들의 정예 기마부대에 대치했다. 그

자금성의 그림들

들의 평화는 이때 이미 끝났다.

그러나 송 고종은 이 굴욕적인 평화협정에 만족했다. 그는 '역사적인 문제'가 모두 원만히 해결되었다고 생각했다. 위태후가 돌아온 것은 송나라와 금나라가 '잘 지내고 있다는' 증거였다.

역사 기록에 따르면 위태후가 남편 휘종의 관을 송나라로 실어왔을 때 아들 조구가 친히 임평(臨平)²⁾까지 나와 성대한 환영식을 거행했다고 한다. 궁정화원의 한 화가가 당시의 장면을 그렸다. 이 중요한 정치적 주제의 그림에 〈영란도(迎鑾圖)〉라는 제목을 붙였다. [그림 6-1]

〈한희재야연도〉, 〈청명상하도〉처럼 이 그림은 긴 두루마리 형식을 취했다. 긴 두루마리에 방대한 호송대가 보인다. 그들은 8자로 줄을 서서 말을 타고 가장 앞에서 걸어가고 있다. 남송 태위(太尉) 조훈(曹勛)으로 보이는 이가 있다. 그는 소흥평화협정의 송나라측 대표였다. 그의 뒤를 수행사자와 금나라 사절단이 따른다. 그들은 16명이 메는 큰 가마를 둘러싸고 있다. 가마 위쪽은 일산에 덮여 있다. 이 그림의 주인공인 위태후가 가마 안에 앉아 있을 테지만 모습이 보이지는 않는다. 그 뒤를 바짝 따르는 것은 송 휘종, 정황후(鄭皇后, 송 휘종의 황후다. 이때는 이미 태후가 되었다.)와 송 고종 형황후(邢皇后)의 관이었다. 다른 쪽에 도도한 영접대가 있다. 송 고종이 가마에 단정히 앉아 있다. 눈이 빠지게 기다리는 비통한 표정이다. 양쪽에 관원들이 홀을 들고 엄숙하게 서 있다. 머리를 돌려 황제의 모든 행동을 관찰하는 사람도 있다.

그러나 아무리 화려한 예식이라도 송 휘종을 되살릴 수는 없었다.

관 속에 조용히 누워 있는 그는 바깥세계의 소란에 전혀 무관심했다.

바깥세계는 근사했지만 자기하고는 상관없는 세계였다.

16년에 이르는 긴 죄수 생활을 끝내고 송 휘종과 위태후는 마침내 아

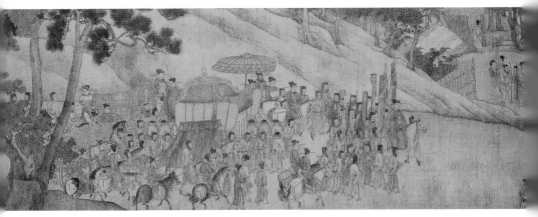

[그림 6-1]
<영란도> 두루마리, 남송, 작자미상,
상하이 박물관 소장

들 조구와 만났다. 그러나 이미 너무 늦었다. 이 가족은 이승과 저승으로 갈려 있었다.

아들 조구는 '기쁨에 겨워 흐느끼며'[3] 지극히 공손하게 위태후를 자녕궁(慈寧官)으로 모셨다. 저승의 송 휘종은 지금 있는 세계가 오국성보다 더 춥다고 생각했을 것이다.

2

어쩌면 송 고종 조구는 아버지에게 복수하고 싶었는지도 모른다.

그의 아버지는 퇴폐적이고 음탕한 사람이었다. 이 점은 이미 앞에서 이야기했다.

그리고 그의 아버지는 조구의 생모를 좋아하지 않았다.

이 문제는 첫 번째 문제와 연관되어 있다. 송 휘종은 춤과 노래, 술과 색

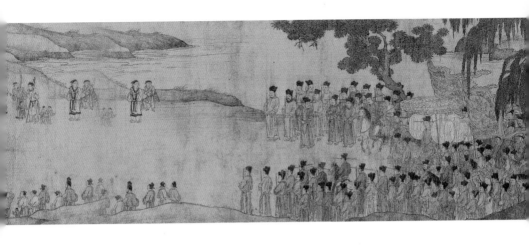

에 빠져 있었기 때문에 그의 후궁에서 비로 사는 것은 슬프고 고통스러운 일이었다. 더구나 조구의 생모 위씨는 남보다 외모가 뛰어나지도 않았다. 위씨와 친한 교귀비(喬貴妃)가 송 휘종을 위씨에게 보내지 않았다면 위씨는 다음 황자(皇子)를 낳을 기회도 얻지 못했을 것이다. 송 휘종의 9번째 아들 조구는 이렇게 태어났다.

　그후 송 휘종은 위씨의 궁에 두 번 다시 가지 않았고 모자를 거의 잊고 살았다. 그래서 조구는 어려서부터 아버지의 사랑을 못 받고 자랐다. 조구가 6살이 되던 해 그의 아버지가 갑자기 나타나 위씨에게 말했다. "위 부인, 짐을 모르시오?" 위씨는 너무 기쁜 나머지 눈물을 흘리며 뛰어나왔다. 그날이 위씨의 생일이었다.

　연회석에서 송 휘종이 이런 말을 했다. "교 낭자가 일러주지 않았다면 당신 생일을 기억하지 못했을 거요."

　말이 떨어지자 위씨의 표정이 굳어졌다. 연회가 어떻게 계속되었는

지 모르겠다. 이때 누군가 소식을 전해왔다. 왕귀비가 애를 낳고 있다는 것이다. 송 휘종은 가버렸다. 조구는 부황의 옷자락을 잡고 조금만 더 머물러 달라고 부탁했다. 송 휘종은 조구의 머리를 쓰다듬고 잠깐 갔다 다시 오겠다 하고 가서 다시 돌아오지 않았다.

세상에 이유 없는 애정도 없고 이유 없는 원한도 없다. 어린 조구의 마음에 아버지를 미워하고 어머니를 사랑하는 씨앗이 떨어져 있었다. 아버지가 어머니의 생일날 뿌리치고 가버린 것이 이유인지도 모른다. 물 주고 거름 준 사람이 없어도 그의 마음속 깊은 데 심겨진 씨앗은 세월에 따라 싹을 틔우고 튼튼하게 자랐다.

조구는 송 고종이 된 후 부모의 문제를 공평하게 처리하지 않았다. 여기에는 더 근본적인 원인이 있다. 그는 자기의 황위를 잃고 싶지 않았다. 그 자리는 올라가기도 쉽지 않지만 내려오기는 더 쉽지 않았다.

휘종과 흠종 두 황제가 돌아오면 자기가 어떻게 황제를 할 수 있겠는가?

악비는 이것을 모르고 '정강의 치욕을 아직 씻지 못했다'며 '옛 산하를 다시 찾겠다'고 했다. 또 악비는 송 고종 조구에게 퇴위하고 태자에게 황위를 물려주라고 했다. 그렇게 하면 세 부자가 황위를 놓고 싸울 필요가 없다고 했다. 그의 말이 송 고종의 속마음을 찔렀다. 이런 자를 지옥에 보내지 않으면 누구를 보내겠는가?

송 고종이 부친에 냉담한 것에 말하기 힘든 다른 원인이 있을지도 모른다. 6살 때 떠나가던 부친의 모습은 그의 마음속에 계속 남아서 성장하는 동안 지울 수 없는 그림자를 드리웠을 것이다. 부친이 죄수가 되어 머나먼 북쪽 나라로 끌려갔을 때 조구는 독한 생각을 했을지 모른다. 예전에 야멸차게 갔으니 다시 돌아오지 마세요, 영원히.

그러나 송 휘종은 매정함이 본성이 된 사람이었다. 이런 일이 있었다

는 것을 그는 전혀 알지 못했다.

3

1142년, 송 휘종의 관과 위태후가 같이 돌아올 때 송 흠종이 편지를 보내왔다. 그때 송 흠종은 아직 죽지 않았다.

송 휘종은 남송 소흥5년(1135년)에 죽었다. 송 흠종이 부친이 숨진 것을 알았을 때는 시체가 이미 강직된 후였다. 금나라 사람들은 송 휘종의 시체를 들어다 돌구덩이 위에서 태웠다. 시체가 반쯤 탔을 때 물을 뿌려 불을 끄고 시체를 구덩이에 던졌다. 이렇게 하면 구덩이 속의 물로 등잔기름을 만들 수 있다고 했다. 슬픔이 극에 달한 송 흠종이 구덩이로 뛰어들려는 것을 사람들이 말렸다. 사람이 뛰어들면 구덩이의 물을 등잔기름으로 쓸 수 없기 때문이었다. 그들은 송 흠종이 등잔기름의 품질을 떨어뜨리지 못하게 했다.

부친이 곁을 떠나고, 송 흠종은 더욱 무서운 고독에 빠졌다. 그는 혼자였다. 오국성의 '땅굴집'에서 구차하게 숨을 연명했다. 그는 자기가 힘들고 고통스럽게 지내는 동안 동생 조구는 너무나 즐겁게 지내고 있는 것을 몰랐을 수도 있다.

위씨가 출발하기 전에 송 흠종은 위씨 앞에 무릎을 꿇고 동생 조구에게 자기 편지를 전해달라고 했다. 편지의 내용은 자기도 빼내달라는 것이었다.

두 나라가 평화협정 담판을 하면서 포로로 잡힌 황제를 내버려둔다면 어찌 국가의 체면과 존엄이 서겠는가?

송 고종 조구는 자신이 '굴욕적인 평화협정'을 한 것은 물보다 진한 가

족의 정 때문이었다고 했지만, 자기 형 송 흠종 조환의 절절한 바람을 모른 척했다. 조환의 애원은 바람 속의 파편이 되었다.

생모에 대한 태도는 완전히 달랐다. 송 고종은 과거 금나라 사절단에게 이렇게 말했다. "짐은 천하가 있으나 부모를 모시지 못한다. … 지금 맹세하노니 당신들이 나의 태후를 돌려주면 화친을 부끄러워하지 않겠으나 그렇지 않으면 군대를 동원하겠노라."

명을 받고 금나라로 떠나는 조훈 등에게도 간곡히 당부했다. "짐은 북쪽을 보며 더 이상 뿌릴 눈물도 없다. 경은 금나라 군주를 보면 '모친께서 귀국에 계시면 노인일 뿐이나 본국에 계시면 귀히 대접받는다'고 정성을 다해 말하시오. 그러면 저들이 감동할 것이오."[4]

가족의 정도 정치적 필요에 의해 결정되었던 것을 알 수 있다.

위태후의 마차가 출발할 때 절망한 송 흠종 조환은 필사적으로 마차 바퀴를 붙잡고 울며 소리쳤다. "아우가 나를 남쪽으로 데려가기만 하면 태을궁주(太乙宮主)로 만족하며 살겠네, 그것 말고는 아우에게 바라는 것이 없네."[5]

태을궁은 잘못을 저지른 관원을 배치하는 기구다. 송 흠종의 바람은 이렇게 사소했다. 황제 자리를 빼앗을 생각이 없었다. 하지만 그에게 돌아온 것은 멀어지는 위태후의 모습과 더 깊어진 적막이었다.

송 흠종은 고통스러운 수인 생활이 16년째 되던 해, 14년을 보낸 오국성에서 57세에 말에 밟혀 죽었다.

죽는 것을 보고도 구하지 않았으니 살해된 것이나 마찬가지였다.

조환은 동생 조구에게 죽임을 당한 셈이다.

자금성의 그림들

4

그러나 아무리 화려한 가마를 타고, 장엄한 의식을 거행하고 궁정화가가 아름다운 두루마리 그림을 그려도 송나라 황실이 받은 치욕과 상처를 덮을 수 없었다.

중국 역사상 송나라와 같은 치욕을 당한 왕조가 없었다.

정강2년(1127년) 2월 초 이레, 금나라 사람들이 송 흠종이 입고 있던 용포를 거칠게 찢었다. 거의 모든 송나라 사람들이 왕조가 찢어지는 이 소리를 들었다. 이약수(李若水)라는 대신이 뛰어나가 황제를 껴안고 자기 몸으로 용포의 존엄을 지켜보려고 했다. 그는 욕을 했다. "이분은 송나라 왕조의 진짜 천자이시다. 개나 죽이는 네놈들은 예의를 갖추어라!"[6] 욕하는 소리가 미처 끝나기 전에 금나라 병사들이 나와서 그의 뺨을 여러 대 갈겼다. 그는 기절했다. 잠시 후 얼굴이 피범벅이 된 이약수가 끌려나갔다. 그들은 이약수의 목을 따고 혀를 자르고 능지처참했다.

사료에 "약수가 죽음에 임해서 시를 지어 불렀다"고 했다. 마지막 몇 구절은 다음과 같다.

> 고개 들어 하늘을 보나
> 하늘은 말이 없구나.
> 충성과 신의로 기꺼이 죽으나
> 죽음조차 부끄럽구나[7]

형을 집행할 때 금나라 사병이 이렇게 말했다. "요나라가 망할 때 목숨을 바쳐 나라에 보은한 대신이 10명이 넘었는데, 송나라는 나라를 위해 몸

을 바친 관원이 이시랑(李侍郞) 한 명뿐이구나. 개탄할 일이로다!"

이약수의 육체가 한 조각 한 조각 사라질 때 송나라 후비들의 육체는 금나라 병사들의 품에서 발버둥치고 꿈틀거렸다. 이때의 금나라 병사들은 원하는 것은 무엇이든 했다. 강간하고 싶으면 강간했다. 상대방이 송나라 황실의 금지옥엽이어도 가능했다. 자기 말을 따르지 않는 몸뚱이는 칼로 내리쳐서 두 동강을 냈다. 금나라 군대는 막사에서 욕정을 채우고 사람을 죽이느라 바빴다. 사서 기록에 따르면 그 중에서 7명의 여자가 죽음을 불사하고 그들의 뜻에 따르지 않았다. 그 결과 세 명은 목이 잘리고, 세 명은 쇠꼬챙이에 몸이 찔려 금나라 진영 밖으로 내던진 바람에 과다출혈로 죽었다. 또 한 명은 활로 자기 목구멍을 찔러 즉사했다.[8]

3월에 금나라 군대는 4개월간 머물던 야영지를 불태우고 수많은 포로들과 풍성한 전리품을 챙겨 길을 떠났다. 전리품에는 역대 송나라 왕조가 모아두었던 천자의 수레, 의장, 차량, 관복, 예기, 법기, 거대한 악대, 교방의 악기, 제기, 천자의 옥새, 청동기, 옥기, 혼천의, 동으로 만든 사람, 시간을 표시하는 기기, 옛 기물, 도서, 지도, 창고에 쌓인 물건 등과 황제, 대신, 셀 수 없이 많은 궁정의 미녀들이 포함되었다.

수많은 귀족들의 호화로운 저택에 있던 재산, 여인들도 재난을 피하지 못했다. 송 휘종에게 아부하며 돈을 아끼지 않고 '화석강'을 실어 나르던 주면도 화를 면치 못했다. 집에 소장했던 글과 그림, 아름다운 옷, 보석과 그릇들이 모두 털렸다.[9]

휘종, 흠종, 휘종과 흠종의 비빈, 친왕, 친왕비, 군왕, 군왕비, 황자, 황자비, 공주[10], 부마, 황손, 황손비, 황손녀, 친왕녀, 군왕녀 등 조구를 제외한 거의 모든 황실 구성원들이 금나라 군대의 포로가 되었다. 이를 목격한 금나라 사람이 쓴 〈송부기(宋俘記)〉에 당시 전쟁 포로가 20만 명이 넘는

자금성의 그림들

다고 했다.¹¹⁾ 그들은 네 부류였는데, 궁정 구성원, 왕족, 황제의 친인척, 백성들이었다. 그중 "처와 자식들 3천여 명, 왕족과 그 부인들 1천여 명, 황제와 성이 같은 친척과 그 부인들 1천여 명, 색목인 3천여 명, 관기 3천여 명…"이었다.¹²⁾

그들은 4월에 출발해서 깊이를 알 수 없는 북쪽으로 향했다. 직접 목격한 허항종(許亢宗)의 기록에 따르면 이들은 송나라 영토 안에서 22일간 1,150리를 걸었고, 금나라 영토 안에서 39일 동안 3,120리를 걸었다. 송나라와 금나라의 경계는 과거의 국경인 백구(白溝)로 쳤다.¹³⁾

힘든 여정이었다. 허항종의 기록에 따르면 백구를 지나 금나라 영토로 들어간 후 그들이 지났던 곳은 오늘날 우리에게 익숙한 지명이다. 탁주, 양향, 북경성¹⁴⁾, 통주¹⁵⁾, 삼하, 계현¹⁶⁾, 당산¹⁷⁾, 산해관¹⁸⁾, 영구¹⁹⁾, 금주, 심양²⁰⁾, 평양을 지나 황룡부²¹⁾까지 갔다. 황룡부는 나중에 악비가 '황룡부를 부수고 제군들과 시원하게 술을 마시고 싶다'고 한 곳이다. 악비는 황룡부에 가지 못했지만 송 휘종은 갔다. 다만 승리자가 아니라 패배자로 갔다. 북쪽 나라에 도착한 뒤에도 '제군들과 시원하게 술을 마시'는 호탕함은 없었다. 여행의 피로, 목구멍으로 넘기기 힘든 음식과 고향에 대한 그리움만 있었다.

허항종은 금나라 국경 넘어 24일째 되던 날 토아와에서 량어무로 가는 동안 물을 38번 건넜는데 수많은 사람이 물에 휩쓸려 죽었다고 기록했다. 여름에서 가을을 지나는 시기라 모기와 등에가 많았는데, 포로들은 걸을 때 옷으로 몸을 감쌌고 쉴 때는 쑥 등의 풀을 태워 연기로 모기와 등에를 쫓아냈다. 직접 겪은 사람이 쓴 〈신음어(呻吟語)〉라는 책에 본래 3천 명이던 왕족 중에 "오래 말을 탄 사람들은 비바람과 배고픔과 추위로 죽어 시체가 시체를 베고 누웠고, 말을 타지 못하는 여성과 어린이들은 길

에 버려졌다. 지금 남은 사람은 1천 몇 백 명"이라고 했다. 감로사[22]에 도착했을 때 "열에 아홉 명은 병에 걸렸다."[23]

전에는 제왕이고 귀족이었던 사람들이 짐승들처럼 내몰렸다. 아무리 걸어도 끝이 보이지 않았다. 특히 만리장성을 지난 후에는 '만리 사막에 사람 흔적이 끊어졌다.'[24] 걸을수록 더 깊은 절망으로 빠져들었다. 그리움의 고통도 그들을 괴롭혔다. 북요하(北辽河)를 건너던 송 휘종은 물이 마을을 감싸 흐르고, 연꽃이 만발한 것을 보고 오래 배회하며 차마 떠나지 못했다. 그의 위는 강남의 음식을 그리워하고 그의 눈동자는 강남의 살구꽃과 봄비를 생각했을 것이다.[25]

여성은 더욱 심각한 난을 당했다. 어린 몸으로 힘든 여정을 버티고 금나라 군사의 능욕도 견뎌야 했다. 금나라 사람들에게 이 미녀들의 품급이나 지위는 중요하지 않았다. 그들은 항렬도 신경 쓰지 않았다. (포로가 된 궁비 중에는 송 휘종과 송 흠종의 후비들이 있었다.) 금나라 사람들 눈에 그들은 '평등' 하게 보였다. 그들은 다 똑같이 여성 포로였다. 금나라 군사들은 그들의 나이와 외모에만 관심이 있었다.

송 흠종의 주황후와 주신비, 유복 공주는 거의 동시에 능욕을 당했다. 주황후와 주신비를 능욕한 금나라 병사들은 그들이 사부(辭賦)에 정통하고 사(詞)를 잘 짓는 것을 알고 사를 짓고 노래를 부르라고 했다.

주황후는 이렇게 노래를 불렀다.

전에는 천상의
옥구슬 궁전에 살았으나
지금은 풀밭에 살며
푸른 옷자락을 눈물로 적시는구나

자금성의 그림들

몸을 굽히고 뜻을 짓밟혀

한을 못 풀고 황천으로 가네

슬프도다[26]

주황후는 나중에 물에 뛰어들어 '황천으로 갔다.'

살아남은 사람들은 더 비참했다. 금나라에 도착한 후 그들은 장수에게 보내지기도 하고 귀족의 노예가 되기도 했다. 고려, 몽고에 팔린 사람도 있었다. 서하에 말값으로 팔려가기도 했다. (여성 10명과 말 한 마리를 바꿨다.) 대개는 군대에서 군기가 되거나 세의원*에 팔렸다.

완안종필(김돌술)을 포함한 금나라 귀족, 장수의 노예가 된 송나라 미녀들의 이름을 조사했다. 그들은 막청연, 엽소홍, 이철적, 형심향, 나취양비, 정운선, 고효운, 노요요, 하수금, 신향노, 풍보옥아 등이었다. 세의원으로 보내진 미녀는 해불불, 배보경, 관운향, 사음서, 강봉우, 유국산, 주유요, 유소련 등이었다.[27] 이들은 대개 17세~19세였다.

조구의 생모 위씨와 아내 형비, 송 휘종의 공주이자 조구의 친여동생 아홉 명도 세의원에 들어갔다.[28]

금나라 목격자가 쓴 〈송부기〉에 "위씨가 세의원에 들어갔다"고 했다.[29]

송나라 목격자가 쓴 〈신음기〉에 (천회13년) 2월, 위태후 등 7인이 세의원에서 나왔다"고 했다.[30]

〈송사〉와 〈금사〉는 이에 대해 언급하지 않았다.

그들은 세의원에서 몹쓸 고초를 당했다. 지위와 항렬이 다른 여성들이 발가벗겨진 채 한데서 밤낮 금나라 상류층의 노리개가 되었다. 송 흠

*금나라 황족이 여인을 선택하거나 궁녀를 수용하던 곳. 죄를 지은 궁녀가 노역을 하던 곳이기도 했다.

종이 용포를 찢긴 것보다 더한 치욕이었다. 사인 오격(吳激)은 〈인월원(人月圓)〉이라는 시에 슬픔을 기록했다.

남조에 슬픈 일이 많았으나
이를 노래로 부를 줄만 알았지
옛날 호화로운 권문세가의 집 앞을
날던 제비들은
누구 집으로 날아갔을까

세상 일이 꿈 같구나
눈보다 흰 살결과
검은 머리카락을 보고
강주사마*는
푸른 옷자락을 눈물로 적시는구나
우리 모두 하늘 끝에 떠도는 사람들

〈연인진(燕人塵)〉에서 송나라 여자는 이때 '열에 아홉이 창녀'라고 했다. '명예와 정조를 잃었'을 뿐 아니라 목숨을 부지하기도 힘들었다. '5년이 안 되어 살아남은 이가 열에 한 명이었다.'[31]

〈남정록〉을 찾아보니 정강2년(1127년) 3월 24일 하루에만 송 휘종은 향운 공주, 금아 공주, 선랑 공주 세 공주를 잃었다.

송 휘종의 열 번째 딸 유복 공주는 1130년 마침내 마의 소굴에서 도망쳐 불원천리 임안까지 갔다. 나중에 돌아온 위태후는 사람들이 자기가 겪

* 당나라 때 시인 백거이 혹은 관직이 높지 않거나 뜻을 이루지 못한 문인을 가리킨다.

자금성의 그림들

은 과거를 아는 것을 원치 않았기에 유복 공주가 가짜라고 했다. 위태후는 아들 조구를 종용해 유복 공주를 체포하고 온갖 고초를 겪게 했다. 송고종은 죽음에서 도망쳐 온 여동생의 젊고 아름다운 머리를 치라 명했다.

5

이제야 우리는 '정강의 치욕'이 무엇인지 알았다.

이때 제국의 태상황, 황제와 태자 3대가 일망타진되어 적국의 계단 밑에 머리를 조아리는 수인이 되었고, 황실의 여인들은 적들의 정욕을 푸는 대상이 되었다. 송나라 황실의 존엄은 금나라 사람에게 철저히 부서지고 짓밟혔다.

이 치욕이 왜 악비의 마음에 걸려 있었는지 알겠다. 그는 이것을 입에 담지 못했고, 말을 할 수도 없었다. '정강의 치욕'은 입에 담기 힘들었다. 겨우 "호기롭게 오랑캐의 살을 뜯어먹고, 웃고 떠들며 흉노의 피를 들이켜겠다"는 말로 마음속의 한을 풀었다.

여인들의 치욕은 결국 남성들의 치욕이었다. 황제, 장군, 병사 모두 남자였다. 조정에서 강물처럼 말을 쏟아내던 대신들도 다 남자였다. 그들은 종묘사직에 책임이 있었다.

우리는 권리와 의무가 동등하다고 말한다. 그러나 송나라에서 여인들은 단 하루도 권리를 부여받지 못했다. (중국 역사상 여 황제는 측천무후 한 명뿐이었다.) 그러니 이런 의무를 질 필요도 없었다.

정치는 남자의 일이지만 화는 여인들이 입는 경우가 많았다. 이것은 여인의 불행이라기보다는 남자의 뻔뻔함이다. 여인들은 엉터리 정치의 희생양이었다. 여인들은 묶여서 금나라 진영으로 끌려가 군인들에게 능욕

을 당했을 뿐 아니라 자기의 제왕과 장수와 재상에게도 우롱당했다. '고운 얼굴로 화를 불러왔다'는 명목으로 제국이 망한 죄를 여인들에게 뒤집어씌운 사람들은 여인들을 세 번째로 우롱한 자들이었다.

위태후의 치욕은 위태후만의 치욕이 아니었다. 최소한 그녀의 남편 송 휘종과 아들 조구의 치욕이었다.

송 제국에서 이 여인들의 정절을 지켜주려는 사람은 아무도 없었다. 송 흠종은 매매계약서까지 썼다. 그 계약서에 여인들을 금나라에 파는 가격이 적혀 있었다. 송나라는 그 돈으로 금나라에 전쟁 배상금을 물어줬다. (총액은 금 1백만 정, 은 5백만 정이었다.³²⁾ 제국의 여인들은 이런 가격이었다.

공주, 왕비 금 1천 정,

종실의 여인 금 5백 정,

귀족의 딸 금 2백 정,

종실의 부인 은 5백 정,

귀족의 부인 은 2백 정,

황제의 친척 여성 은 1백 정,

양가의 여인 은 1백 정³³⁾

이 더러운 매매계약서는 〈개봉부장(開封府狀)〉에 수록되었으니 진위를 의심할 필요가 없다.

'나라가 망해도 산하는 그대로'라고 했다. 조구의 입장에서는 화려한 변경의 구중궁궐이 연기가 되어 사라졌어도 반쪽 나라를 남쪽에 세웠고 이강(李綱)처럼 주전을 주장하는 문신도 있었고, 위풍당당한 악씨 집안 군대도 있었다.

소흥10년(1140년) '소흥평화협정'이 체결되기 1년 전, 금나라 군대가 또 침입해 왔다. 이번에 그들은 공포스러운 전열을 꾸렸다. 이른바 '절

름발이 말' 대오였다. 말 3마리가 한 조를 이루어 악씨 집안 군대를 전멸시킬 듯이 달려들었다. 그 모습이 마치 초원에서 일어나는 먹구름 같았다. 그러나 악씨 군대는 목숨을 걸었다. 단도를 쥐고 땅바닥에 엎드려 있다가 금나라 말이 달려오면 단도로 말의 발목을 그었다. 병사 한 명이 목숨을 바쳐 말 한 마리를 잡았다.

완안종필은 말 한 마리 한 마리가 땅바닥에 나뒹구는 것을 보고 깜짝 놀랐다. 핏자국이 춤추듯 허공에 뿌려지고, 전투마들이 줄줄이 넘어지면서 여기저기서 비명을 지르고 경련을 일으켰다. 먼지가 가라앉자 저 멀리서 악씨의 군대가 빛나는 갑옷을 입고 시야에 나타났다.

그는 하늘을 보고 슬퍼했다. '(나의 군대가) 바다에서 군대를 일으켜 절름발이 말로 승리를 거두었건만 오늘이 마지막이구나.'[34]

공자가 '치욕을 알면 용감해진다'고 했다. 악씨 집안의 군대가 이처럼 용맹했던 것은 마음속에 치욕이 있었기 때문이다. 깊은 치욕이 그들을 불안하게 했다. 그로 인해 누구도 대적할 수 없을 만큼 악랄해졌고 마침내 전장에서 터져나왔다.

그러나 소흥 12년(1142년) 위태후가 돌아오자 조구의 마음속 고통은 점점 줄어들었다. 조구는 효도를 다하기 위해 '몸을 굽히고 평화협정을 맺었다'고 했다.

이제 위태후가 돌아왔으니 영토를 잘라주고 돈을 물어주고 충신을 죽이고 조약에 서명한 것이 모두 정당한 이유를 갖게 되었다.

그는 '평화협정을 맺었으니 이제는 내치에 힘써야 한다'고 했다.[35]

위태후가 자녕궁에서 행복하게 생활하면 자신들의 추한 모습을 신기하게 가려준다고 생각했다. 그의 구차함, 유약함, 무능, 심지어 죄악도 모두 단번에 없어지고 남은 것은 자애로운 어머니와 효성스러운 아들, 태평

성세뿐이라고 생각했다.

6

〈청궁역어(青宮譯語)〉에 따르면 송 휘종은 5~7일마다 처녀를 총애하고 지위를 주었다. 총애가 계속되면 승급시켜주고 재물을 내려주었다. 화려하고 사치한 삶에 대한 송 고종의 열정은 아버지인 휘종에 전혀 뒤지지 않았다. 〈청궁역어〉에서 "아버지만큼 색을 좋아한다"고 했다. 제국이 위기에 처했다는 사실은 그들이 향락을 즐기는 데 전혀 지장을 주지 않았다. 이 점에 있어 그와 그의 아버지는 놀랄 만큼 닮았다.

건염3년(1129년) 금나라 군대가 대거 남하했다. 송 고종 조구는 미녀를 껴안고 양주성에서 비몽사몽하고 있었다. 이 전쟁에서 생쥐처럼 간이 작은 황제는 침대에서 필살기를 선보였다.

금나라 군인들이 양주성까지 왔을 때 그는 비로소 따뜻한 이불에서 나와 전전긍긍하며 갑옷으로 갈아입고 도망쳤다. 도망치는 것이 그의 특기였다. 2년 전에 금나라 군대가 대거 남하했을 때도 이렇게 응천부[37]에서 양주로 도망쳤다. 이때 또 양주에서 도망쳤다. 그가 임안을 수도로 삼은 것은 도망가기 좋기 때문이었다. 이 도시는 강에 접하고 바다에 가깝다. 조그만 낌새라도 있으면 공자가 말한 것처럼 '뗏목을 타고 바다에 떠' 있을 수 있었다.

도망치는 일은 다른 무엇보다 잘할 수 있었다. 이번에 이 마라톤 선수는 단숨에 과주[38]까지 도망갔다. 혼란스러운 와중에 배를 찾았다. 지푸라기 잡는 심정으로 재빨리 올라타고 흔들리며 진강으로 배를 몰아갔다.

조구는 강 너머에서 금나라 군대가 양주성을 불지르는 것을 보았다. 그

리고 자기가 잽싸게 도망쳐서 적들이 따라붙지 못한 것을 뿌듯하게 여겼다.

송 휘종 조길의 간악은 이미 폐허가 됐고, 변경성의 등불은 모두 흩어진 꿈이 되었다. 그러나 남송이 세워진 후 송 고종 조구는 변경성에서 잃어버린 모든 것을 원래보다 더 멋있게 임안에 재현했다.

평화협정이 처음 완성되었을 때 그는 임시로 지내는 도성에서 대대적인 토목공사를 일으켜 변경만한 성을 만들었다. 건행궁(建行宮), 원유*, 종묘, 관아를 지었다. 황실 정원만 해도 40여 개나 되었다.

창고도 지어서 천하의 모든 기이한 물건을 모았다. 차고에 돌연못이 있었는데, 연못을 채운 것은 물이 아니고 수은이었다. 꿀렁이는 수은 위에 황금으로 만든 물고기와 오리가 떠다녔다. 이런 '창조성'은 송 휘종도 따라가지 못했다.

송 고종은 화려하고 사치한 점에서 청출어람이었다. 이런 사치스러운 생활이 가져올 비극적인 결과에 대해, 과거 그의 아버지가 그랬던 것처럼 생각할 겨를이 없었다.

조구가 양주에서 도망간 그해에 여성 사인 이청조(李淸照)는 남편 조명성(趙明誠)과 배를 타고 강을 따라 무호(蕪湖)로 갔다. 항우가 칼로 자결한 오강(烏江)을 지나며 송 제국의 산하가 부서진 것을 생각한 이청조는 슬픈 가운데 이런 시를 지었다.

> 살아서 인걸이었다면
> 귀신도 영웅이겠지
> 지금 항우를 생각하니

* 생산, 감상 등의 기능을 갖춘 황실 전용 영지

7

송 고종의 사치와 부패에도 불구하고 남송은 150년을 버텼다. 이것은 기적이라고 할 수밖에 없다. 이 기적을 만든 것은 남송이 아니라 적국인 금나라였다.

남송 왕조의 사치와 부패에 물든 것처럼 금 제국도 변경의 아름다움과 화려함을 보고 역사의 병균에 감염되었다. 병은 점점 골수로 파고들었다.

세상에서 제일 무서운 것이 교양 있는 양아치다.

쇠와 피로 성장한 왕조는 북송의 '문화'에 물들었다. 황실과 귀족들이 화려함에 빠져들었다. 그러나 아름다운 거문고를 연주해도 입을 열면 거친 북쪽 지방 말투가 튀어나왔다. 그들이 아름다운 북송 포로를 잔인하게 학대할 때 자신들의 원기도 소진되었다.

남송의 집정자들은 임안의 아름다운 정원만 보았다. 흐르는 물에 술잔을 띄우고, 구름 사이에 뜬 달을 감상하느라 국경 너머로 눈을 돌려 쇠약해질 대로 쇠약해진 금나라에 도전하려는 사람이 없었다. 그러나 혼을 무너뜨리는 아름다운 여인의 육신은 적들의 정신을 파괴하는 가장 좋은 무기가 되었고 단단하고 부서지지 않는 여인 군대가 되었다. 금나라 군대는 송나라 여인들의 옷을 찢으면서 스스로의 장엄과 의지도 같이 찢어버렸다.

여인들은 굴욕을 당하며 금나라에 저주의 주문을 외웠다.

금나라의 말로는 남송보다 더 비참했다.

금 애종(哀宗) 완안수서(完顔守緒) 시대에 금나라는 이미 아름다운 경치와 여인들의 화장품에 힘줄과 뼈가 부식되었다. 조정의 위아래 어디에도 깨끗한 관원이 없었다. 금 세종(世祖) 완안핵리발(完顔劾里鉢)의 후손 완안백살(完顔白撒)은 국가가 위기에 처했을 때 변경에 호화저택을 지었다.[39] 그 저택은 황궁보다 훨씬 장엄하고 아름다웠다.

전쟁이 20년간 지속된 남송 소정6년, 금 천흥2년(1233년) 몽고 사람들이 변경성 밑으로 밀려들었다. 오랫동안 포위된 데다 전염병까지 만연하여 변경성을 지키고 있던 금 애종은 더 이상 버티지 못했다. 세상이 눈으로 얼어붙은 섣달에 성을 버리고 도망쳤다. 몽고 군대가 변경으로 쳐들어가는 장면은 과거 금나라 군대가 변경으로 쳐들어가던 것과 똑같았다. 다른 점도 있었다. 금 애종은 포로가 되지 않았다. 머지않은 1234년 정월 초아흐레, 채주(蔡州) 유란헌(幽蘭軒)에서 목을 매 죽었기 때문이다.[40]

금 애종이 죽기 전에 금나라 왕조를 배반한 신하들은 금나라 왕조의 황후, 비빈, 공주들을 몽고에 바쳤다. 후궁들이 변경성에서 끌려나간 장면을 원나라 시인 원호문(元好問)이 시에 이렇게 썼다. "아리따운 여인들이 울며 위구르 말을 따라가네, 누구를 그리며 발자국마다 뒤를 돌아보는가."

변경 남쪽의 청성(靑城)에 이르렀을 때 금나라 황실 남자들을 뽑아내 길가로 끌고 가서 단체로 도살했다. 그들의 여인들은 더욱 맹렬한 집단강간을 당했다. 공교롭게도 그곳은 100여 년 전에 그 조상들이 송나라 여인들을 집단으로 강간했던 곳이었다. 이런 역사의 윤회를 명나라 말의 선비 전겸익(錢謙益)이 이렇게 말했다. "송이 망한 것도 청성이었고, 금이 망한 것도 청성이었다. 여기서 시작해서 여기서 끝났으니, 어찌 교훈으로 삼지 않겠는가."

그러나 조구는 금나라가 여전히 두려웠다. 남송 궁정 화가들은 이 무능한 황제에 대한 불만을 붓으로 표현하기 시작했다.

'한림도화원'은 제국의 가장 우수한 화가들을 망라했다. 송나라가 복속시킨 남당 〈중병회기도〉의 주문구, 〈소상도〉를 그린 동원 등 여러 궁정화가들을 '한림도화원'이 흡수했다. 화원[41]은 원래 변경성의 중지 동문 안에 있다가 함평 원년에 우액문(右掖門) 밖으로 옮겨졌다.[42] 결국 정강의 변 때 아름다운 성과 함께 사라졌다. 남송이 건국된 후 임안의 원전(園前)이라는 곳에 다시 화원을 세웠다. 오늘날 항주의 망강문(望江門) 안이다. 이름난 화가 이숭(李嵩), 마원(馬遠), 하규(夏圭), 이당(李唐) 등이 화원에 소속되었다. 이숭은 〈전당관조도(錢塘觀潮圖)〉를 그렸고, 마원은 〈석벽간운도(石壁看雲圖)〉를 그렸다. 하규는 〈송계범월도(松溪泛月圖)〉를, 이당은 〈장하강사도(長夏江寺圖)〉를 그렸다. 천년 후 이 아름다운 작품들은 베이징 고궁박물원 수장고에 잘 모셔져 있다. 그림 속 인물들은 아름다운 누각에서 그림을 그리고 파초가 보이는 창가에서 글씨를 쓴다. 하지만 그런 우아함은 나라가 망하고 집이 무너진 상처와 고통을 가리지 못했다. 황제는 잊어도 선비들은 잊지 못했다.

이때의 화원화가들은 두 가지 그림을 그렸다. 첫 번째는 조정에서 과제로 내려준 작품이었다. 이 글의 첫머리에서 이야기했던 〈영란도〉와 조구가 권력의 정통성을 갖고 있다고 선전하는 〈진문공복국도(晉文公復國圖)〉, 〈중흥서응도(中興瑞應圖)〉 등이었다. 두 번째는 한심한 조정을 지적하는 그림이었다. 그들은 이런 그림을 공개적으로 그리기도 하고 은유적으로 그리기도 했다.

미술사상 유명한 〈절함도(折檻圖)〉[그림 6-2], 〈각좌도(却坐圖)〉, 〈망현영가도(望賢迎駕圖)〉[그림 6-3]는 모두 화원화가들의 작품이다. 앞의 두 작품은 한나라 때 대신이 황제에 간언하는 내용이고, 〈망현영가도〉는 안록산의 난 이후 당 숙종이 장안 망현궁으로 가서 태상황 당 현종을 모셔오는 장면을 그리고 있다. 그림 가운데 백발이 성성한 당 현종과 젊고 건강한 당 숙종이 있다. 주변에는 호위병과 관료들, 함양의 노인들이 둘러 있다. 등장인물이 많고 번화하지만 어지럽지는 않다. 푸시녠(傅熹年) 선생은 이렇게 말했다. "이 그림은 역사적인 사건이 주제다. 하지만 동시에 북벌을 하지 못해서 옛 국토도 회복하지 못하고 변경도 되찾지 못한 한을 은유하는 일종의 사실주의 작품이다."[43]

화원화가 이당은 유송년, 마원, 하규와 더불어 '남송 4대 화가'로 불린다. 그가 그린 〈장하강사도〉에 조구가 '이당은 당나라 이사훈(李思訓)에 비할 만하다'는 글을 썼다. 조구가 그를 어떻게 생각했는지 알 수 있다. 영국의 저명한 동양예술사가 마이클 설리번은 이렇게 말했다. "그의 풍격과 영향이 12세기 예술의 표현 양식을 통제하면서 웅장한 기상의 북송 그림과 마원과 하규로 대표되는 낭만주의로 충만한 남송 그림을 연결하는 교량 역할을 했다."[44]

이당은 원래 휘종 때의 화원화가였다. 변경이 함락됐을 때 이미 60살이 넘었는데 인생 대부분의 작품은 난리 통에 재가 되었고, 일부는 묶인 채 금나라 군대의 수레에 실려 덜컥거리며 북경까지 운송되었다. 그의 동료 장택단은 변경이 함락되면서 행방을 알 수 없게 되었으나 이당은 죽음을 뚫고 남쪽으로 도망쳤다. 놀란 가슴을 채 추스리지 못하고 임안에 도착했을 때는 빈털털이가 되어 그림을 팔아 먹고살았다. 그는 분에 못 이겨 이런 시를 썼다.

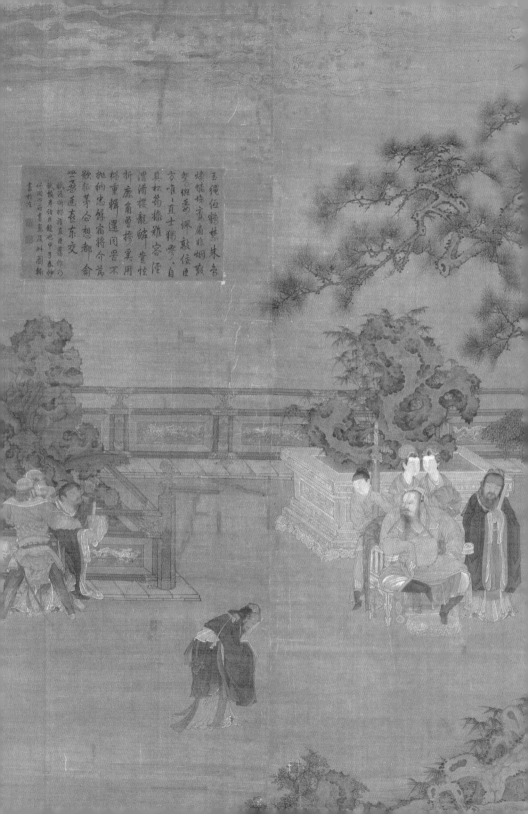

눈 속의 안개 핀 마을, 눈 속의 강가

보기는 쉽지만 그리기는 어려운데

세상 사람들 눈에 들지 않을 것을 알았다면

붉은 물감으로 그린 모란꽃이나 팔 것을[45]

남송이 화원을 회복하자 그는 이미 아는 사이였던 조구에게 달려가 그의 '부대'가 되었다. 화원 대조가 되었고 성충랑이 되었고 금띠도 받았다.

그때 그는 이미 80에 가까운 나이였다. 그는 '토호'들만 붉은 물감으로 그린 모란꽃을 좋아하는 것이 아니라 황제도 붉은색, 자주색에 온갖 꽃이 만발한 그림을 좋아하는 줄은 몰랐을 것이다. 화려한 꽃이 만발한 아름답고 성대한 모습으로 제국의 허영심을 꾸몄다.

화원 그림에도 예술적으로 뛰어난 작품이 있다. 유명한 〈백화도(百花圖)〉는 내가 좋아하는 작품이다. 고궁박물원이 무영전에서 열었던 〈고궁박물원 소장 역대 서화전〉에 한 번 출품된 적이 있다. 높이는 31.5센티미터밖에 안 되지만 길이는 16미터가 넘는 매우 긴 그림이다. 두루마리에 도장과 글씨가 없다. 두루마리가 묘사하는 것은 봄·여름·가을 3계절의 꽃이다. 겨울의 꽃과 나무만 빠졌는데, 쉬방다 선생은 원래는 이보다 더 길었는데 누군가 잘라낸 것이라고 추측한다. 화면 구도는 매우 엄격하고 아름답고 찬란하다. 이것은 화려하고 아름다운 제국의 풍경을 암시한다. 화면에 모란, 연꽃 같은 세속적인 꽃이 많이 나오지만 붓놀림이 강

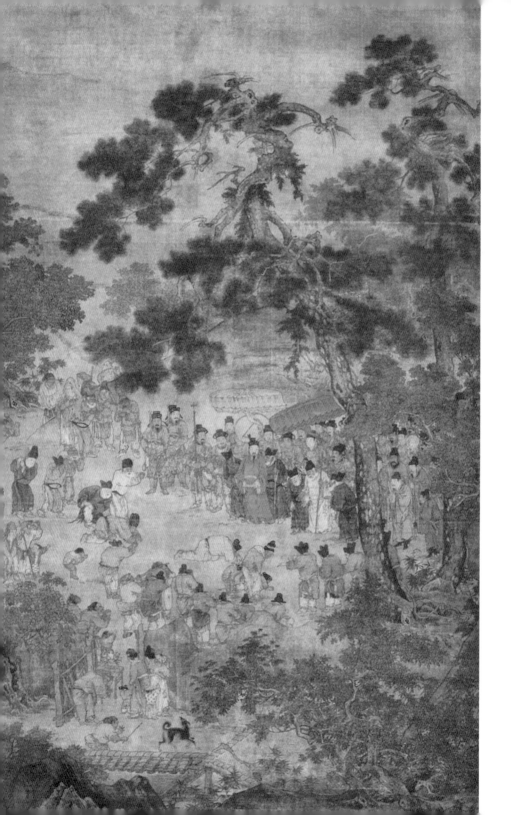

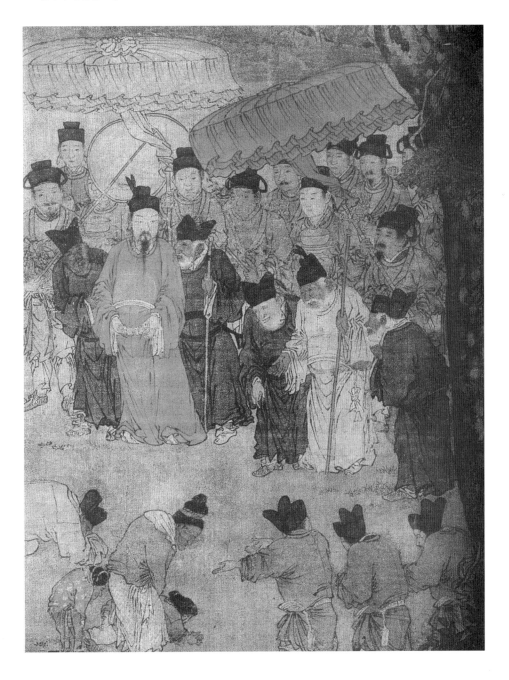

하면서도 부드럽고 알록달록하지 않고 우아함도 잃지 않는다. 낙관은 없어도 화가의 실력은 의심할 여지가 없다. 앞부분의 매화는 양무구의 풍격이 보인다. 중간의 나리꽃과 난꽃의 긴 잎은 조맹견의 산수화 화풍이다. 묵으로 칠하고도 붓자국이 안 보이는 곳이 있어서 송 휘종의 풍격도 희미하게 보인다. 쉬방다 선생은 이 그림이 남송 중기나 말기의 작품으로 양무구의 묵화를 확대하고 발전한 것이라고 판단했다.[46]

　살아남기 위해 이당은 잇달아 과제로 정해준 그림을 그렸다. 장엄하고 우아하고 거대한 〈진문공복국도〉[그림 6-4]도 그런 그림 중 하나였다. 그림에서 진 문공이 주인공인 것을 금방 알 수 있다. 키가 크고 우아하고 옷은 화려하다. 평범한 기개가 아니다. 천하의 모든 것이 가슴에서 쏟아져나온 것 같다. 그림의 주인공은 복위에 성공하고 대업을 이룬 진 문공이지만 그림 끝에 송 고종이 친히 글을 썼다. 마치 진 문공의 풍모를 빼앗아 주인공이 저 사람이 아니라 자기라고 말하려는 것 같다.

　두저썬 선생은 〈중국전통회화사강(中國傳統繪畵史綱)〉에서 이렇게 말했다. "황실 화원에 화가들이 모여서 황제의 뜻을 받들어 산수를 임모하고 화조도를 따라 그리고 '중흥'이니 '국토회복'이니 '오랑캐의 항복', '한족의 회복' 등 순전히 자위에 불과한 주제로 창작을 지속했다. 그러나 이런 그림들은 북송 그림의 잔상에 불과했다. 그런 의미에서 보면 남송의 그림은 겉에서 보면 흥한 것 같지만 북송과 비교하면 지는 해에 비추어 반짝 빛난 쓰러져가는 궁궐의 담장과 기와에 불과한 것으로, 북송 회화의 아름답고 빛나는 역사를 재현하지는 못했다.", "특히 남송 그림은 주체가 없고 날로 부패하는 정치 실체에 종속되어 있었다. 자각하든 자각하지 않든 예술이 무엇인가에 종속되면 본래의 기능이 축소되고 창작적 사유가 마비된다. 남송 회화는 '마지막으로 반짝 빛난' 후에 빠른 속도로 위축되었다. 결

국은 침잠과 침묵만 남았다는 것이 이 점을 증명한다."⁴⁷⁾

이런 자위가 이당의 마음속에 있는 굴욕을 없애지는 못했다. 이당은 다른 그림을 그렸다. 〈진문공복국도〉와 반대되는 그림이었다. 이 그림은 중국 미술사의 불후의 명작이다. 봄에 고궁박물원에서 〈고궁 소장 역대 회화전〉(제9회였고 장소는 역시 무영전이었다.)을 열었을 때 나는 〈채미도(采薇圖)〉[그림 6-5] 앞에 서서 천년 전의 백이와 숙제를 자세히 관찰해 보고, 이당이 이 그림을 그릴 때의 심경도 추측해 보았다.

위풍당당한 문공과 달리 백이와 숙제는 창백하고 초췌해 보인다. 그러나 표정은 편안하고 눈빛은 흔들림이 없었고 전혀 초라하지 않았다. 그들은 원래 상나라 귀족이었다. 찢어진 옷을 입어도 귀족은 귀족이었다. 그들은 주나라 무왕이 상나라를 멸망시켰을 때 주나라 사람들의 통치를 피하기 위해 수양산에 숨어 들어가 고사리를 뜯어먹고 생명을 유지했다. 그림 속 장면은 이당이 꾸며서 그린 것이다. 이당의 상상 속에서 백이와 숙제는 거대한 바위 위에 앉아 이야기를 나누고 있다. 세월이 오래되어 그들이 나누었던 말은 모두 사라졌다. 이당은 오래된 흑백영화를 보여준다. 송나라 산수화가 사람을 멀리 그려 넣은 것과 달리 이 두루마리에서 사람은 가까운 곳에 그리고 산수를 멀리 밀어버렸다. 그 결과 천하가 작고 사람이 커졌다.

그림 끝의 발문은 원나라 때 송기(宋杞)가 쓴 것이다. 첫 번째 구절에서 이 그림과 송 고종이 남쪽으로 나라를 옮긴 관계를 밝혔다. 발문은 또 '백이와 숙제는 주나라의 신하가 되지 않으려고 남으로 내려갔다'고 했다.

이 그림은 겉으로는 바람 없이 평화롭지만 실제로는 물결이 용솟음치고 있다.

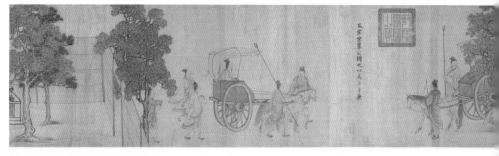

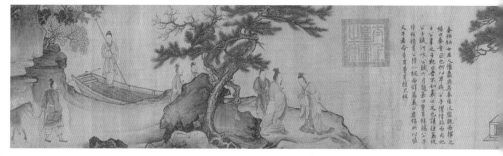

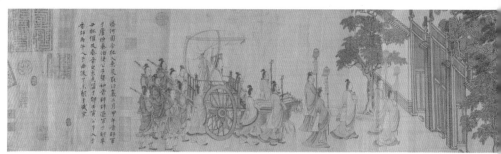

[그림 6-4]
<진문공복국도> 두루마리, 송, 이당,
미국 메트로폴리탄 미술관 소장

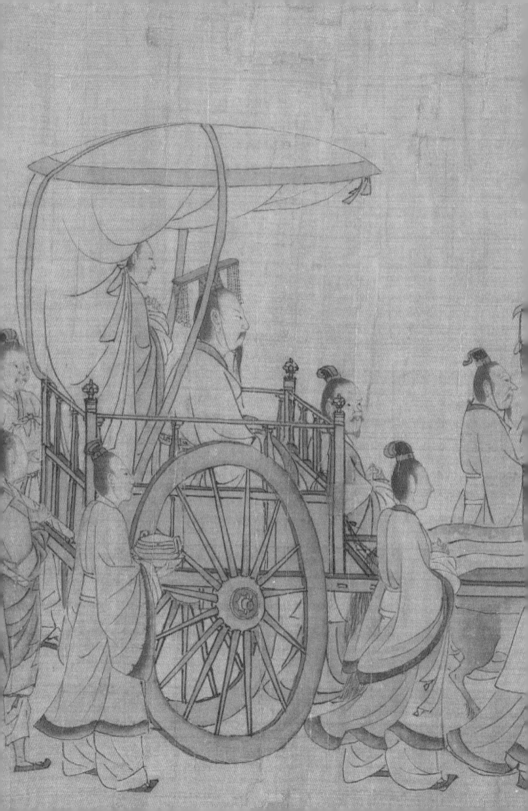

[그림 6-5]
<채미도> 두루마리, 송, 이당, 베이징 고궁박물원 소장

　그래서 역사적인 주제를 가진 이 인물화는 고요한 송나라, 원나라 시대
의 산수와 많이 다르다.
　그것은 마음의 물결이었다.
　구차한 타락에 대한 원한과 분노도 숨어 있었다.
　여러 해 후에 사람들은 문천상(文天祥)의 노래를 들었다.

　　그 아름다운 사람들은
　　서산에서 고사리를 뜯었는데
　　북쪽 사람들은 우리의 잘못이라

　　　　　　　　　　　　　　　　　자금성의 그림들

낯선 곳에서 죽어 돌아오지 못하니
봉황은 오지 않고, 도덕은 쇠했구나

그러나 송 고종 조구는 꿈쩍도 하지 않았다.

9

내가 이해할 수 없었던 것은 이학이 흥하고 이상주의의 기치가 휘날리던 송나라 때 왜 황제의 도덕성은 이토록 후퇴했는가 하는 점이다.

한편에서는 인애, 충의, 예의, 지혜가, 또 한편에서는 먹고 마시고 매음하고 도박하는 것이 완벽하게 대조를 이루며 양 극단을 이루었다.

송나라 이후 중국 전통 유학이 새로운 고점에 이르러 송나라 명리학이 등장했다. 이때 주돈이, 장재, 정호, 정이, 소옹, 양시, 주희, 육구연, 진헌장, 왕수인, 담약수, 유종주 같은 사람들이 뭇별처럼 빛을 발했다.

그들은 '하늘의 이치'로 타락한 '인간의 욕망'에 대항하고자 했다. '하늘의 이치'란 사회에서 보편적으로 받아들여지는 법칙을 말한다. '인간의 욕망'은 훗날 사람들이 비판하는 것처럼 인간의 정상적인 욕망을 가리키는 것이 아니라 과도한 욕망, 도덕적인 법칙과 상충하는 감성적인 욕망을 가리켰다. 그들은 이것으로 인성을 구속하려고 했다. 칸트의 〈실천이성비판〉도 같은 관점이다. 그는 관능적인 쾌락을 얻을 수 있는가의 여부로 도덕법칙의 동기를 결정한다면, 이것은 영원히 보편적인 도덕법칙이 되지 못한다고 했다.

송나라 때는 선비들의 지위가 보편적으로 올라간 시대였다. 이것은 송나라 통치자들이 문을 중시하고 무를 경시한 것과 상관이 있다. 송나라 태조 조광윤은 맹세비를 세웠는데, 거기에 '사대부와 상서를 올리는 사람을 죽일 수 없다'는 글이 새겨져 있었다. 이 맹세비는 비밀리에 태묘 침전의 협실에 보존되어 있다가 정강의 변 때 금나라 군대가 변경 태묘에 쳐들어가고 나서 세상에 공개되었다.

당나라 때 문인은 개성이 빛나서 역사에서 두드러졌다. 송나라 때 선비들은 전체적인 의지가 뛰어났다. 이런 사람들 중에 범중엄, 사마광, 구양수, 왕안석, 소식, 신기질 등이 있다. 그들은 모두 중국 역사상 걸출한 대문학가이자 서예가, 예술가, 역사학자였다. 모두 우아하고 아름다운 글씨를 썼고 그림을 뛰어나게 잘 그렸으며 글재주가 훌륭했다.

자금성의 그림들

송나라 때 그림, 서예, 자기, 조각, 건축 분야의 크나큰 성취는 그들의 정신적인 에너지와 매우 큰 관련이 있다.

고궁박물원에서 그들이 남긴 글과 그림을 보면 말로 표현할 수 없는 신기함을 느낀다. 몸을 숙여 그들의 작품을 자세히 살펴보면 우러르는 마음이 가득 찬다. 나는 그들이 이토록 고요하게 내 앞에 가까이 나타나는 것을 믿을 수 없다. 공간의 거리가 없어지면 시간의 거리도 빨려간다. 그 작품들을 하나씩 살펴보노라면 마치 금방 쓴 것처럼 여전히 힘이 넘친다. 그러나 이백, 두보, 왕유 같은 당나라 최고의 예술가들과 달리, 송나라 때 예술가들은 최고결정권자가 되었고, 황제와 함께 천하를 다스리기 시작했다. 유가는 '천하를 자신이 책임진다'는 이상이 있었다. 그들이 공통적으로 갖는 정신적인 계약일 뿐 아니라 현실적인 행동이기도 했다.

송나라 때 선비와 관료들은 유가의 표준으로 사납고 거친 황제의 권한을 제약하려고 했다. 그래서 범중엄, 왕안석, 정이 등의 관원들이 황제에게 요순을 모범으로 삼으라고 계속 훈계했다. 그들은 한나라와 당나라 황제들의 결점을 찾아냈다. 그리고 황제가 이를 반면교사로 삼아 경계하게 했다. '왕안석에게 황제는 국가 관료조직의 한 구성원에 불과했다. 이 구상은 일찍이 구양수 때 이미 나타났다고 했다.'[48] 범중엄은 '천하의 대공'은 '천자를 보좌하는 것'이라고 했다. 그래서 무협극 〈타용포〉에서 신분이 낮은 포청천이 최고 수장인 송 인종의 용포를 때려 불효에 대한 교훈을 줄 수 있었던 것이다.

이런 제도가 있었는데도 어떻게 송나라 황제는 그토록 음탕하고 무능했는지, 관료들은 어떻게 그렇게 대대적으로 부패를 저질렀는지 (특히 북송 후기와 남송 때) 이해하기 힘들다.

이 문제를 오래 생각했는데 이런 이유 때문일 것 같다. 조광윤이 '사대

부와 상서를 올리는 사람을 죽일 수 없다'는 정치적인 유언을 남겼지만 이것을 조구가 폐기했다. 그러므로 화원화가들은 왕조의 정치에 불만이 가득해도 예전처럼 황제에게 직언하지 못하고 에둘러 표현하는 방법을 택할 수밖에 없었다.

문화적인 원인도 있었다. 이학자들은 정치에 극도로 불만을 가진 상태에서 '매우 도덕적이고 이상주의적인 생각'으로 '사람들에게 높은 수준의 도덕과 윤리를 지킬 것을 요구'[49]함으로써 타락한 인성을 구제하려 했다. 높은 표준, 엄격한 요구를 장려해서 사람의 마음을 선한 방향으로 이끌려던 것이었다. 그러나 후대 사람들은 이런 높은 요구가 사람들이 이해를 하든 하지 못하든 반드시 지켜야 하는 최소한의 수준이라고 잘못 생각한 것이다. 본래는 인도하는 것이었지만 나중에는 강요가 되었고, 본래 좋은 일이었는데 나중에는 나쁜 일이 되었다. 이런 절대화, 극단화된 완벽주의에 오히려 사람들이 반감을 느끼고 거리를 두었다.

북송 때 왕안석이라는 이상주의자가 정치를 할 때 송 신종은 이런 말을 했다. "오늘날 일부 사람들이 말하는 도덕은 도덕이 아니다."[50]

송나라와 명나라의 역사를 돌아보면 이때의 이학 문화가 기본적으로 두 종류의 인간을 배출한 것을 알 수 있다. 하나는 극단적인 도덕주의자들이다. 그들은 너무 강해서 어떤 독도 들어가지 못한다. '평생 파리가 들어가 구더기를 낳을 틈을 만들지 않았다.'[51] 다른 한 부류는 도덕으로 자기를 속박하지 않는 실용주의자들이다. 절대 선이 되지 못한다면 차라리 절대 악이 되겠다고 생각한다. 성인이 되겠는가, 소인이 되겠는가 선택하라 하면 소인이 더 편안하고 즐거운 사람들이다.

자신이 양아치인데 누구를 두려워하겠는가, 혹은 양아치가 되면 거리낄 것이 없다. 하고 싶은 대로 할 수 있다.

송나라 역사상 이런 예가 도덕적으로 모범을 보인 사람보다 많았다.

변경이 함락된 후 북송 왕조의 이부상서였던 왕시옹(王時雍)과 개봉부윤(開封府尹) 서병철(徐秉哲)은 금나라 군대의 '정보원'이 되어 송나라 황실 성원 700여 명을 잡아가게 도왔다. 강보에 싸인 아이도 봐주지 않았다.

송 휘종 조길의 가장 어린 아들 조첩(趙捷)을 변경 시민이 50일이나 숨겼지만 결국은 송나라 관원에게 발각되어 금나라 군대에 넘겨졌다. 송나라 관원은 상을 받았다.

이보다 더 부끄러운 일도 있었다. 건염2년(1128년) 남송 사신 왕윤(王倫) 등이 금나라에 갔을 때 금나라는 북송의 황실 여성 4명으로 하여금 그들을 '접대'하게 했다. 왕윤은 금나라의 호의를 넙죽 받았다. 군신 사이의 충효예의는 잊고 영혼을 팔아 금나라 사람들의 웃음거리가 되었다. 이학이 성했던 송나라 왕조에서 이런 일이 일어나다니, 얼마나 아이러니한가?

동행했던 주적(朱績)은 명을 듣지 않아 현장에서 죽임을 당했다.

10

인성이 타락하면 바닥이 보이지 않는 법이다. 보통사람도 그렇고 황제는 더욱 그렇다. 유가 문화는 가르침과 권장을 선호하지 강제적으로 소위 말하는 성군을 만들어내지 않는다. 황제 자리는 권력의 최고봉이고 끝없는 권력과 손만 뻗으면 얼마든지 향락을 즐길 수 있기 때문에 한 사람의 마음속에 악이 자라게 조장한다.

아버지가 포로로 잡혀가 수인이 되고, 아내와 딸이 성노예가 되고, 제국의 수도가 잿더미가 되고, 황실 창고가 텅텅 비면 세상 어떤 황제도 참

기 힘들다. 그러나 송 고종은 '육근이 청정*해서' '행복지수'가 올라 갈 뿐 내려가지 않았다.

그는 심리적으로 '강했다.' 적국 사람들도 놀랄 정도였다. 그들이 인 질을 납치하든 죽이든 송 고종은 전혀 개의치 않았다. 적의 손아귀에 있 는 인질의 가치를 철저히 낮추었다.

송 고종 조구는 얼굴이 두꺼워서 욕 먹는 것을 두려워하지 않았다. 그 가 두려워한 것은 현실적인 위협, 금나라 군대였다. 그는 아름다운 글씨 로 악비에게 여러 번 편지를 보내 용맹하게 적을 죽이라고 고무했지만, 사 실은 '웃으며 흉노의 피를 마실' 것을 자기의 정치적 맹세로 삼지 않았다. 육유가 시에서 말한 '수도를 중원에 정하는 날'은 언제가 될지 알 수 없 는 멀고 먼 훗날이었다.

여기서 잠깐 조구의 글씨에 대해 말해보자. 송 고종 조구가 위대한 서 예가인 것을 아는 사람은 별로 없다. 조구는 아버지 송 휘종 조길의 서 예 DNA를 물려받은 데다 후천적으로도 노력을 많이 했다. 왕희지, 왕헌 지, 당나라 우세남, 저수량, 이북해, 송나라 황정견, 미불 등의 글씨를 열 심히 연습했다. 자신이 〈한묵지(翰墨志)〉에 "우군(왕희지)의 글씨를 몇 줄, 몇 자 얻으면 손에서 놓지 않았다", "위나라와 진나라 이래 육조의 필법 을 따라 쓰지 않은 것이 없었다"고 했고, 그 결과 마침내 좋은 글씨를 쓰 게 되었다. 특히 말년에 쓴 〈낙신부〉는 필법이 단아하고 순박하고 아름답 고 물 흐르듯 자연스럽고 진(晉)나라 사람의 분위기가 있었다. 명나라 도종 의가 〈서사회요〉에서 "고종의 해서, 행서, 초서는 하늘이 내린 재능으로 신 묘하지 않은 것이 없다"고 했다. 그의 영향력은 송나라 말까지 강력했다.

* 육근은 불교에서 말하는 눈, 귀, 코, 혀, 몸, 마음을 가리킨다. 번뇌에서 멀어진 경지를 '육근이 청정하다'고 표현한다.

자금성의 그림들

조맹견 등이 모두 그의 영향을 받았다. 타이베이 고궁박물원이 〈송 고종이 악비에게 내린 친필 칙서〉 [그림 6-6]를 소장하고 있고, 베이징 고궁박물원도 조구의 글씨를 소장하고 있다.

남송 때 조구를 중심으로 서예를 연구하는 기풍이 형성되어 작은 조정이 '중흥'되는 것처럼 보였다. 송나라의 국운은 날로 쇠약해졌지만 서예의 기운은 그렇지 않았다. 조구가 서예 역사에 끼친 공헌은 부인할 수 없다. 그러나 예술사 밖에 존재하는 다른 조구에게는 단정함, 우아함, 침착함, 진중함 등의 기질이 전혀 없었다.

금나라 군대가 양주로 쳐들어올 때 조구는 침상에서 떨어지며 성불구가 됐다. 태의가 영험한 약을 수없이 조제해 주었지만 아무리 섹시한 미녀를 보아도 전혀 반응이 없었다. 생리적으로 성불구였고 정신적으로도 그랬다.

금나라 군대에 놀라 담이 깨진 그는 치욕이든 영예든 전혀 반응이 없었다. 그래서 금나라 군대가 아무리 함부로 해도 전혀 아무렇지도 않았다. 오히려 얼굴을 붉히며 자기의 적에게 자기의 화려한 꿈이 깨지지 않게 사달을 만들지 말아달라고 부탁했다. 오직 화려한 향락만이 그의 뇌에 자극을 주고 인생의 의미를 느끼게 해주었다.

몇 백 년 후, 송 고종이 악비에 주었던 편지가 시간의 표류병에 담겨 문징명의 손에 들어갔다.

송 고종이 쓴 글의 풍류를 본 문징명은 감개를 누르지 못하고 붓을 들어 행서로 글을 썼다.

힘들게 얻은 위진 시대 풍의 글,
놀라울 정도로 독보적이나

[그림 6-6]
<송 고종이 악비에게 내린 친필 칙서> 두루마리, 송, 조구,
타이베이 고궁박물원 소장

자금성의 그림들

卿盛秋之際提兵按邊風
霜已寒征馭良苦如是別
有事宜可密奏來朝廷以
淮西軍叛之後每加過慮
長江上流一帶緩急之際全
藉卿軍照管可更戒或餝所
留軍馬凱練整齊常為冠

이것은 어리석은 황제의 글씨

부끄럽게도 서예로 이름을 냈으니

필획이 아름답지만 정기가 흩어지고

가로획 세로획에 갇혀 규격이 사라졌으니

천년의 업을 망가뜨린

그의 글씨를 보는 내가 슬프구나

11

사실 금나라 군대 말고도 조구가 두려워한 것이 있었다. 역사였다. 시와 책을 많이 읽은 조구는 자기가 역사에 쓰여질 것을 알았다. 그는 현실을 위해서도 살았지만 역사를 위해서도 살았다.

황제에게 이것은 영예이자 공포였다. 〈춘추〉, 〈좌전〉, 〈사기〉부터 중국의 역사서는 '좋은 정부주의'를 지향하는 유가 사대부의 손으로 쓰여졌다. 더구나 송나라는 막 세워졌을 때부터 '인륜 중에 효가 가장 크고, 가족의 화목이 가장 먼저'[52]라고 강조했다. 이런 가치 체계에서 불효하고 무능한 황제의 말로가 어찌 될지 훤했다.

그러나 이학자들은 자기들이 힘들게 세워놓은 '하늘의 이치'라는 건물에 커다란 구멍이 있다는 것을 인식했는지 모르겠다. '하늘의 이치'는 사람마다 다르게 해석할 수 있었다. 누구나 '하늘의 이치'를 말할 수 있지만 핵심은 발언권이 누구에게 있는가이다. 문화혁명 때 전투대 각자는 자기가 마오쩌둥 주석의 혁명노선을 호위한다고 했다. 그러나 각각의 호위자들은 물과 불처럼 서로 섞이지 못했다.

'하늘의 이치'에 패러독스가 존재하는데, 구체화할 수 없다는 것이다.

자금성의 그림들

'하늘의 이치'가 구체화되면 그것이 교조다. 구체화되지 않고 객관적인 표준을 만들기 힘들어야 사람들을 계량하고 심사할 수 있다.

왕안석도 정이에게 체포되어 비난받을 때 자기 엉덩이도 못 닦는데 무슨 주공(周公)*의 성덕을 논할 자격이 있느냐고 비난받았다.[53]

송 휘종의 아버지 신종과 왕안석이 손잡고 신법을 실행할 때, 정이는 신종을 알현할 때마다 '군자의 도는 지성과 인애를 근본으로 해야 하며[54], 변법은 소인의 일이지 군자가 돌아볼 일이 아니'라고 강조했다.

리징져는 이렇게 말했다. "오늘날에는 정신의 순결성을 지킨다는 명목으로 '이상주의자'가 정신적인 현상의 배후에서 돈냄새와 사욕의 냄새를 맡는다. 그들은 간통 현장을 잡은 것처럼 흥분해서 '정신'이란 것은 구차한 권력의 음모라고 선포한다. 정말로 그렇다. 언제나 그랬다."[55]

청나라 때 대학자 대진(戴震)이 한 말은 더 놀랍다. "가혹한 관리는 법으로 사람을 죽이고, 후기 유학은 이치로 사람을 죽인다."[56]

'하늘의 이치'는 사람을 죽일 수 있다.

이런 폐단 때문에 5·4 운동 때 이학이 신청년의 비난을 받았다.

12

조구가 악비를 죽일 때도 '하늘의 이치'를 내세웠다. 악비의 죄명은 모반이었다. (무장 세력을 가진 장수는 누구나 이 죄명을 쓸 수 있다. 명나라 때 원숭환도 그랬다.) 이것은 '대역무도'한 일이니 '하늘의 이치'가 용서할 수 없는 일이었다.

* 주 왕조를 세운 문왕의 아들. 중국 주나라의 정치가. 예악과 법도를 제정해 제도문물을 창시했다.

반면 진회(秦檜) 등의 신하들은 송 고종 조구의 뜻을 환영했는데 이것을 '충(忠)'이라고 할 수 있을까?

조구는 '하늘의 이치'로 사람을 죽일 수 있고, 자기의 타락도 덮을 수 있었다. 조구가 학술의 최고점에 있지는 않았지만 황제였기 때문에 '하늘의 이치'에 대한 해석권을 가졌고, 여론을 통제하는 권력도 있었다. 문인과 선비들의 담론도 현실적으로 조작할 수 있었다.

황제는 거리낌 없이 타락할 수 있었다. 그러려면 여론을 이끌어야 했다.

그는 보통사람처럼 도덕의 압박을 느끼지 않았다. 황제가 독직하고 사기 치고 강간하고 고의로 사람을 다치게 하거나 심지어 사람을 죽여도 주변 사람들은 황제에게 만세를 외치고 명군이라고 칭송했다.

그래서 중국 역사상 유가의 이상에 맞는 성현과 군주가 매우 드물었다. '천고 이래 당 태종뿐이었다.'[57]

사실 조구는 자기의 아킬레스건이 무엇인지 알았다. 그래서 성급하게 자기를 성군의 자리로 올리기 위해 천하의 선비들이 우러러보는 이상적인 군주의 모습을 만들어냈다.

앞에서 말한 〈중흥서응도〉, 〈영란도〉는 이런 배경 아래 만들어졌다. 이런 두루마리 그림에 그려진 조구는 완벽한 영웅의 이미지이다. 또한 아버지 송 휘종으로부터 친히 권력을 물려받은 인물로 그려졌다.

〈중흥서응도〉[그림 6-7]는 조구의 꿈을 그렸다. 실재하지 않은 꿈에서 송 휘종은 노란 곤룡포를 조구에게 주었다. 조구가 이를 사양하려는 순간 꿈에서 깬다. 꿈에서 깬 순간이 참으로 절묘하다. 늦게 깨서 곤룡포를 사양해 버렸다면 어쩔 것인가? 화가가 정확한 순간을 꼬집어냈다고도 한다.

그의 효행은 생모의 귀환으로 아름답게 표현되었다. (〈영란도〉) 그는 역

사에 아름답게 기록될 것이다. 이때 제국의 글쟁이들은 어려움에 처한 황제를 도울 때가 되었음을 알았다. 곧바로 조정에 아첨하는 말이 드높아지고 아부하는 말이 진동했다.

위태후의 가마가 돌아오기 전에 아부의 달인 진회는 기회를 놓치지 않고 알랑거렸다. "폐하의 성덕은 한나라 문제의 통치와 다르지 않습니다." 이렇게도 말했다. "한 문제는 글이 내용을 이기지 못했고, 당 태종은 내용이 글을 이기지 못했지만 폐하는 둘 다 겸비했습니다."[58]

진회의 이러한 말 한마디가 송 고종 조구를 한나라와 당나라를 통틀어 가장 뛰어난 명군으로 만들어버렸다. 이미 탄핵을 받았던 남웅주 지주 황달여(黃達如)도 이런 상소를 올렸다.

> 태후께서 돌아오고 관도 돌아왔으니, 참으로 훌륭한 일입니다. 사관에 이를 알리기 바랍니다. 또한 글을 담당하는 신하들은 노래와 시를 지어 사직에 알려야 합니다.[59]

비서성(秘書省)*은 〈황태후회란본말(皇太后回鑾本末)〉이라는 역사 문건을 작성해서 조구의 효성과 진회의 충성을 널리 선전했다. (진회가 '충신'이라니!) 이 글은 "부모에게 효도하고 형제와 우애가 깊기로 과거의 모든 제왕이 따르지 못하니"로 시작해서 "이것을 알면 우리 군주의 효심을 알 것이다"[60]로 끝났다. 이 글은 웅대하고 거침없을 뿐 아니라 처음과 끝이 잘 맞아떨어지고 허점이 없고 생동감이 넘치고 더없이 선동적이다.

이렇게 평가한 사람도 있었다. "만약 이 글이 확실히 진희(秦熺)**가 쓴 것

* 고대에 국가의 장서를 관리하던 중앙 기구다.
** 진희는 진회의 아들이다.

[그림 6-7]
<중흥서응도> 두루마리(부분), 송, 소조,
미국 메트로폴리탄 미술관 소장

이라면 진희의 과거시험 2등은 그냥 얻은 것이 아닌 듯하다."[61]

이렇게 적나라한 아첨 앞에서 화원화가들의 완곡한 표현은 수레 가득 실린 장작에 붙은 불을 물 한잔으로 끄려는 것처럼 역부족이었다.[62]

그렇지만 링컨이 말했다. "잠깐 동안 전부를 속일 수도 있고, 전부를 잠깐 속일 수도 있지만 전부를 오래 속일 수는 없다."

링컨은 조구를 몰랐지만 만약 알았다면 분명 그에게 이 말을 해줬을 것이다.

13

역사는 조구가 기대했던 것처럼 '원만'하게 마무리되었다. 그러나 세심한 사람은 아직 미스터리가 남았다는 것을 알 것이다.

많은 사람이 그 미스터리를 생각했지만 입 밖으로 내지 못했다.

위태후를 따라온 관 속에 누워 있는 것은 송 휘종의 유체일까?

이때 금나라 사람들의 신뢰를 시험해 보았어야 할까?

송 고종 조구는 그럴 만큼 담이 클까?

내 생각에 금나라 사람들은 관이 출발하기 전에 내기를 했을 것 같다. 그들은 송 고종이 관을 열어보지 못할 것에 걸었을 것이다. 송 고종이 효성스러워서 부황의 시체를 들추지 못한 것이 아니었다. 관 속에 가짜 시체가 있을까봐 두려웠다. 관에 든 것이 가짜라면 어떻게 해야 할까?

그는 금나라 사람에게 시비를 논할 혈기가 없었다. 땅을 떼어주고 돈을 물어내고 굴욕적인 조약에 서명하고 바꿔온 것이 가짜 시체라면 조정

자금성의 그림들

의 문관과 무관들에게 어떻게 설명할 것인가? 큰 문제가 송 고종에게 닥쳤다. 이 문제만 생각하면 송 고종은 가슴이 뛰었다. 그래서 그는 뜨거운 감자를 땅속에 깊이 묻어버리기로 했다.

그가 묻은 것은 부황의 유체가 아니라 자신의 공포였다.
금나라 사람들은 조구가 겁쟁이인 것을 단번에 알아봤다.
과연 금나라 사람들이 이겼다.
송 고종은 관을 열지 않았다.

그는 태상소경(太常少卿) 왕상(王賞)의 건의를 받아들여 송 휘종의 관을 밖에서 한 번 더 포장했다. 관에 관을 하나 더 씌운 것이다. 그리고 안쪽 관 위에 제왕의 시신을 염할 때 입히는 곤면휘의(袞冕褘衣)를 놓았다. 이렇게 하면 관을 열어 다시 염을 하느라 죽은 송 휘종이 다시 해를 보게 하는 난처한 일을 피할 수 있었다. 그리면서도 제왕의 격식에 맞게 염을 할 수도 있었다.

문제는 이렇게 '해결'됐다.

조구는 부황이 죽었다는 소식을 듣고 목놓아 울었다. 역사 기록에 따르면 그는 "자기 가슴을 쥐어뜯으며 울고 하루 종일 먹지 않았다." 연기가 너무 뛰어나서 하늘도 땅도 귀신도 놀랄 정도였다.

여기까지 쓰고 보니 조구는 서예가이면서 연기자였다는 생각이 든다. 그 시대의 진정한 그림자 황제였다. 그의 연기를 본 사람들이 눈물을 흘렸다. 선동의 효과가 뛰어났다.

그때부터 남송 황궁은 오락을 전부 금하고 애도를 표했다.

매장하는 날 부황에 대한 애통한 마음을 표현하기 위해 조구는 장례기

간 동안 모든 오락활동을 멈추라고 했다. 관원은 27일, 서민은 3일, 천자가 있는 곳은 7일 이내, 외지에 있는 종실은 3일 이내에 결혼을 금지했다.

모친을 모셔왔고 부친을 안장한 송 고종은 이미 천하에 자기의 '효도'를 보여주었다.

이런 '효도'는 그가 조정에 내세우는 가장 큰 광고가 되었다.

송 휘종의 유체가 가짜일 수도 있다는 큰 구멍은 이때부터 아무도 거론하지 않았다.

14

140여 년이 지난 후 남송 왕조를 곤란하게 했던 문제가 드디어 풀렸다.

그때는 이 사건의 당사자들이 모두 죽은 후였다.

송과 금 두 나라는 공동의 적 원나라에 졌다.

양련진가(楊璉真伽)라는 서역 승려가 강남석교총통(江南釋教總統, 종교국장에 해당한다.)에 임명된 후 보물이 탐나서 자신이 관할하는 남송의 황릉을 뒤엎었다.

송 휘종의 능침을 파고 층층이 포장된 관을 연 그는 눈앞의 광경을 보고 놀랐다. 안에는 뼈 조각 하나 없었다. 대신 들어 있는 것은 아무도 생각하지 못한 것이었다.

말라비틀어진 썩은 나무였다.[63]

풍류, 오늘 밤은 누구와 즐길까

두루마리를 펼친 사람들은 다음과 같은 글을 보았다. "서호는 맑고 물결은 잔잔해, 작은 배는 밝은 햇살 속에 흔들리네. 곳곳에 푸른 산이 홀로 서서, 나풀나풀 백학을 맞이하네. 예전에 외딴 산에 갔더니, 푸른 등나무 고목이 높이 솟아 있었지. 선생의 정취를 보고 싶어 그림을 그려 사람들과 본다." 필치는 더없이 빼어났지만 도장과 낙관이 없었다. '조맹부의 글씨를 베끼다'는 글만 써 있었다. 정판교(鄭板桥)는 이렇게 말했다. "글이 곱긴 하나 필력이 부족하다." 심덕체(沈德潛)가 소리를 낮추어 말했다. "이것은 황제의 글씨입니다." 모두 깜짝 놀랐다. 그리고 다시는 입을 열지 못했다.

- 진용 <서검은구록(書劍恩仇錄)>

1

"선생의 정취를 보고 싶어 그림을 그려 사람들과 본다."

현존하는 조맹부의 그림 중에 말을 그린 그림이 차지하는 비율이 가장 크다. 그중 두 폭은 서로 참조할 만하다. 〈조량도(調良圖)〉 [그림 7-1]와 〈욕마도(浴馬圖)〉 [그림 7-2]다.

〈조량도〉는 작은 그림이다. 가로가 49센티미터이고 종이에 그려졌다. 그림의 선이 종이 뒷면에 배어나오는 것이 조맹부가 그린 선의 살상력

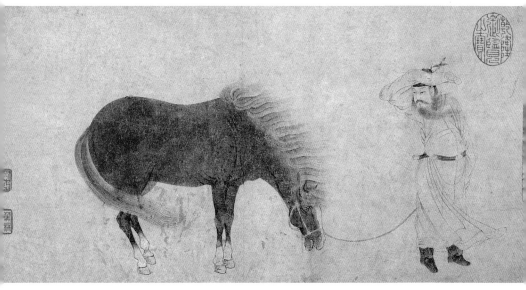

[그림 7-1]
<조량도> 서첩, 원, 조맹부,
타이베이 고궁박물원 소장

을 보여준다. 따뜻하고 맑은 풍격의 <욕마도>와 달리 침울하고 쓸쓸한 분위기다. 화면이 복잡한 <욕마도>와 달리 이 그림은 사람 한 명, 말 한 마리만 나온다. 조맹부는 이런 구도를 많이 그렸다. 그러나 <인마도(人馬圖)>가 단정하고 조용한 데 비해 <조량도>는 어떤 불안한 요소가 어른거린다. 광풍이 화면 왼쪽에서 오른쪽으로 화면을 훑으며 지나가면서 말의 털을 반대방향으로 흩날리게 하고 말을 끄는 사람은 손으로 얼굴을 가리고 옷자락과 수염이 바람을 맞아 어지럽게 날리는 것처럼 보인다. 말의 굽은 허리, 바람을 막는 사람의 모습이 사람의 마음을 한순간에 사로잡는다. 더 중요한 것은 화면의 말이 <욕마도>와 <추교음마도(秋郊飮馬圖)>의 살진 말이 아니라 말라빠진 말이라는 점이다. 이런 수척함 속에 강인함이 두

드러진다. 서풍을 맞으며 옛길을 걸어가는 나그네의 근심과 강인함이 보인다.

그에 비하면 〈욕마도〉는 상대적으로 풀어지고 빛이 충만한 작품이다. 고궁박물원 무영전에 전시된 적이 있다. 세로 28.1센티미터, 가로 155.5센티미터의 비단에 그린 두루마리 그림이다. 가로 1191.5센티미터에 달하는 〈천리강산도〉(북송 왕희맹의 그림. 이 책 306쪽 참조)에 비하면 소품이다. 이 작품은 크기가 작지만 광대하다.

오대 호괴(胡瓌)가 그렸다고 전해지는 〈탁헐도(卓歇圖)〉와 북송 이공린(李公麟)이 그린 〈임위언방목도(臨韋偃放牧圖)〉, 금나라의 〈소릉육준도(昭陵六駿圖)〉(모두 고궁박물원에 소장되어 있다.) 이래 말에 대한 거대한 서사를 잇고 있다. 〈욕마도〉에서는 강굽이의 일부만 보여준다. 수양버들 몇 그루, 어부(圉夫)[1] 9명, 말 14필이 등장할 뿐이지만 구조와 배치가 정교하고 사람과 말의 형태가 각기 달라 '모든 옛 말 그림의 집대성이면서도 미미하게 보이는 그림'이다.[2] 이 그림은 세 부분으로 나뉜다. 물에 들어가고, 씻고, 물에서 나온다. 화가는 아득히 먼 길과 자욱한 먼지와 연기는 그리지 않고 말을 씻기고 쉬는 순간만 남겼다. 준마들은 서거나 걷거나 뛰어오르거나 자유로운 형태를 보여준다. 마부의 표정은 가볍고 편안하다. 그는 눈앞의 준마와 강물, 빛에만 집중하고 있다. 그림을 크게 확대하면 화가가 인물의 눈빛을 세밀하고 정밀하게 그린 것이 보인다. 700년 후에 우리가 봐도 감동적이다.

2

말은 북쪽 왕조의 상징이었다. 그들은 칼의 오만과 눈보라의 한기로 꽃

[그림 7-2]
<욕마도> 두루마리, 원, 조맹부,
베이징 고궁박물원 소장

을 피우고 달을 노래하는 데 익숙한 강남 사람들을 몸서리치게 하고 어
쩔 줄 모르게 만들고 일격에 허물어지게 만들었다. 복숭아꽃 피고 이슬
비 내리는 강남에 살던 조맹부의 일생은 하필 이 말과 관련이 있었다.

　조맹부의 집안은 오흥에 있었다. 오흥은 고대에는 '3오'라고 불렸던 곳
으로 지금은 저장성 후저우(湖州)에 있다. 나는 이곳에 가보지 못했지만 청
아하고 수려하고 아름다운 곳이라고 생각한다. 조맹부는 그곳의 하늘색,
구름 그림자, 푸른 산과 맑은 물, 무지개 다리와 물고기가 노는 연못, 정자
와 누각을 일생 잊지 못했다. 그는 자신의 호를 '수정궁도인'이라고 했다.
이 호는 조맹부와 강남 땅의 혈연관계를 보여준다. 더 중요한 것은 오흥
이 중국 남쪽 산수화의 발원지라는 것이다. 송나라가 망한 후, 오흥과 수도
였던 항주는 원나라 초기 문인화의 2대 중심이었다. 조맹부의 아버지 조위
은(趙爲㤕)은 남송에서 관리를 했다. 회동군마를 관할하기도 했고 양절전운
부사를 맡기도 했다. 이 직책은 운수를 관리하는 지방관이다. 그의 일은 말

자금성의 그림들

과 뗄 수 없었다.

　조맹부가 34세 되던 해에 고향을 떠나 대도(지금의 베이징)로 갔다. 거기서 조맹부는 쿠빌라이 칸의 인정을 받고 중용되었다. 그가 원나라 정부에서 맡은 첫 번째 관직은 병부랑중이었다. 원나라의 군권을 추밀원이 장악하고 있는 상황에서 문관 체제 속 병부는 주로 전국의 역참, 군둔지를 관장하고 군수용품 등을 조달하는 사무를 담당하는 일종의 후방부대와 같았다. 그중 역참은 말과 매우 밀접한 기구였다.

　조씨 성의 송나라 왕조가 요나라, 금나라, 몽고의 군대와 말에 처절하게 짓밟혔는데, 조광윤의 후손인 조맹부는 일생 동안 말을 떠난 적이 없었다. 조맹부는 일생 동안 굉장히 많은 말 그림을 그렸다. 내가 조사한 것이 〈백구도〉·〈백준도〉(34세), 〈인기도(人騎圖)〉·〈구마도〉(43세), 〈쌍기도〉(46세), 〈지둔상마도〉(53세), 〈쌍마도〉(56세), 〈쌍준도〉(57세), 〈쌍마도〉(58세), 〈추교음마도〉(59세), 〈쌍마도〉·〈천마도〉(61세), 〈인마도〉(62세), 〈천마도〉(64

碧波澄澈朗見底十四

飛龍沼至寒檀寺沛

艾穎奎風俊骨昂藏頦

上指雲霄氣平出上蘭

讓黃牝牡逸逸氣飲涤

翦子逼至性誰傳神

者掮案實集賞盡馬

方而高腯巾窩之字

真偽何知晚垂冠此技

雁岳自身不自富我少

轉物乃如未敏丸馬者

세), 〈인마도〉(65세), 〈쌍마도〉(69세) 등이다.[3]

조맹부는 매우 자랑스럽게 "말 그리기를 좋아하기로는 내가 천하 제일"이라고 말했다.

조맹부는 어려서부터 말과 함께 지냈다. 남쪽에서 태어난 화가로서 말과 이렇게 가까운 사람은 드물었다. 어렸을 때 조맹부는 종이 쪽지가 생기면 거기에 말을 그리고 나서 버렸다.

말이 먼지를 일으키는 것을 그리려고 말 흉내를 내며 자기 침대에서 마구 뒹굴었다. 부인 관도승(管道昇)이 창밖에서 이를 보고 입을 막고 웃었다. 그가 그린 〈먼지를 일으키는 말〉은 2011년 항저우 서령인사 경매에서 1,115만 위안에 한 개인에게 낙찰되었다.[4]

그러나 조맹부의 〈안마도(鞍馬圖)〉를 자세히 보면 조금 다른 점을 발견할 수 있다. 말과 함께 나오는 인물이 입은 옷이 몽고인의 복장이 아니다.

눈 밝은 사람은 그것이 당나라 사람의 옷임을 금방 알 수 있다.

그 복장에 중원의 옛 고국에 대한 그의 애틋한 그리움이 숨겨 있다.

3

양련진가는 원나라 왕조의 강남석교총통이었지만 실제로는 도굴 전문가였다. 앞에서 말한 송나라 휘종을 무덤에서 캐내어 햇빛을 보게 했고 다른 아들과 송 고종 조구의 무덤도 그렇게 했다. 지원15년(1278년) 가을, 보물을 캐낼 목적으로 양련진가는 소흥 청룡산과 찬궁산 사이의 남송 황제의 무덤 여섯 개를 체계적으로 파냈다. 물론 고고학 연구를 위한 것이 아니고 보물을 훔치는 것이 목적이었다.[5] 송 고종, 송 효종, 송 광종, 송 영종, 송 이종, 송 도종 6명의 황제와 황후, 비빈, 재상, 대신들의 분묘가 모두 파

혜쳐졌다. 모두 합하면 100개가 넘었다.[6] 그는 만족스러운 결과를 얻었다. 검은 옥으로 장식한 붓통, 동량발수관, 백옥으로 만든 빗, 대나무 상, 엎드린 호랑이 모양 베개, 천운금, 고양이 눈동자 황금 구슬, 물고기처럼 보이는 무늬가 든 옥으로 만든 부채 손잡이 등 진귀한 보물을 많이 손에 넣었다. 제왕의 뼈는 깊은 산 풀무더기 속에 던져버렸다. 양련진가는 그들의 뼈를 한꺼번에 묻으라 하고 그들의 혼백을 누르기 위해 임안 고궁에 백탑을 세웠다. 이것을 '진남(鎭南)'이라고 했다. 이 뜻이 '남송을 누른다'는 의미로 쓴 것인지는 모르겠다. 남송 왕조 황실의 친척, 문무대신들의 악운은 금나라 군대에 끌려 북쪽으로 간 휘종, 흠종 두 황제, 후비와 궁녀, 문신과 무장들이 당한 고통보다 더하면 더했지 덜하지 않았다.

'매화를 처로 삼고, 학을 아들로 삼은' 북송의 시인 임보(임화정)의 무덤도 도굴되었다. 그 결과물을 보고 양련진가는 실망할 수밖에 없었다. 무덤 부장품이 단계연 하나와 옥비녀 하나밖에 없었기 때문이다.

가장 참담한 것은 송 이종이었다. 양련진가가 그를 무덤에서 꺼냈을 때 흰 연기가 쏟아져나왔다. 그리고 눈에 들어온 것은 칠보로 장식한 호랑이 모양의 베개를 베고, 천운금을 발밑에 두고, 비단 이불과 그 아래 금실로 짠 자리를 깔고 누운 송 이종이었다. 그의 몸은 보석으로 장식되어 있었다. 그의 시체는 전혀 손상을 입지 않아 마치 잠을 자고 있는 것 같았다. 몽고와 손잡고 금나라를 멸망시킨 송 이종이 죽은 지 이미 21년이 지난 후였다. 양련진가는 놀랐다. 이 수수께끼를 풀기 위해 송 이종의 유체를 꺼내 나무에 거꾸로 매달았다. 그의 몸 일곱 개 구멍에서 수은이 줄줄 흘러내렸다. 여기서 끝이 아니었다. 3일 후 누군가 송 이종의 머리가 없어진 것을 발견했다. 사료에 따르면 그의 머리는 양련진가가 자기 집으로 가져가서 해골 술잔으로 썼다고 한다. 전리품으로 자랑

한 것이다. 명나라가 건국되고 주원장과 투항한 원나라 한림학사 위소(危素)가 역사를 이야기할 때 이 해골 술그릇이 화제에 오르자 그는 한참을 침묵하다 이렇게 탄식했다. "(쿠빌라이가) 어찌 간신의 말을 들었는가." 청나라 왕거경(王居瓊)이 〈목릉행(穆陵行)〉이라는 시에 이 일을 썼다. 역시 마음 아프고 슬픈 시다.

> 여섯 황릉의 풀은 길을 잃지 않았는데
> 회화나무 꽃은 황릉 위 흙에 떨어지는구나
> 검은 용이 머리를 잘라 술잔으로 썼으니
> 밤비 오는 빈 산에 혼령이 울었구나

700년이 지난 지금도 이 참수가 조맹부에게 어떤 상처를 주었을지 상상할 수 있다. 나라와 가족을 잃은 한이 꿈틀거렸다. 양련진가가 무덤을 팔 때 쓴 삽이 조맹부의 가슴에 꽂혔다. 그는 송나라 조씨의 혈통이었다. 무덤에서 끌려나와 햇빛에 내던져진 송나라 황제 중 고종 조구만 조광의(태종)의 혈통이고 다른 사람들 (송 효종, 송 광종, 송 연종, 송 이종, 송 도종)은 모두 조광윤의 후손이자 조맹부의 직계 조상이었다. 송 효종 조신(趙眘)은 조광윤의 아들 조덕방(趙德芳 〈양가장(楊家將)〉이라는 책에 나오는 '팔현왕'이다.)의 6대손이었다. 조덕방의 혈통이 그대로 조맹부에게 이어졌다. 그는 10대손이었다.

송나라는 조씨 강산이었다. 송 휘종은 〈설강귀조도〉를 그리고 강산이 모두 조씨의 것이라고 에둘러 표현했다. 그러나 아이러니하게도 혈통은 계속 바뀌었다. 조광윤이 죽은 뒤 대통을 이은 것은 그의 아들이 아니라 동생 조광의였다. 조광의가 어둡고 바람이 많이 부는 밤에 친형을 독살

했다는 설도 있다. (역사에서는 '도끼 소리와 촛불 아래 그림자'라고 한다.)* 조광의
는 과거 황권을 조광윤의 아들 조덕소(趙德昭)에게 넘기겠다고 약속했지만
막상 죽을 때 자기 아들 조항에게 넘겼다. 그가 송나라 진종이다. 송나라
의 황위는 이때부터 조광의 일파가 이어갔다.

그러나 사람의 계획이 하늘의 뜻을 거스릴 수 없었다. 황위가 조구에
게까지 이어진 후 맥이 끊겼다. 조구의 태자는 요절했고, 조구 자신은 생
식 능력을 잃었다. 어쩌면 조구는 선조 조광의가 황위를 찬탈한 것으로 하
늘이 벌을 내려 송나라의 국력이 약해졌다고 생각했을 수도 있다. 조구
는 금나라에 맞서 싸운 영웅 악비를 죽이고, 자신의 친아버지 송나라 휘
종 조길이 눈과 얼음 천지인 북쪽 나라에서 비통에 젖어 슬피 우는 소리
에 꿈쩍도 하지 않았다. 정말로 그는 하늘의 벌을 받은 것일까? 어찌되
었든 발이 저린 조구는 황위를 조덕방의 6세손 조신에게 넘겨주었다. 그
가 송나라 효종이다. 186년이 지나 송나라 황위는 다시 송나라 태조 조광
윤 일파로 넘어갔다. 조맹부는 이 일파의 후예였다.

그러나 송나라의 황은은 조맹부라는 황실의 존귀한 존재에게까지 이어
지지 않았다. 1271년, 조맹부가 17세 되던 해 쿠빌라이가 원나라를 세웠
고 이어서 몽고 기병이 남하해 왔다. 5년 후 1276년, 이탈리아 사람 마르
코 폴로가 모험 끝에 원나라 수도에 도착한 2년 후, 1월 18일, 원나라 군
대가 남송의 수도 임안을 공격했다. 사태후(송 이종의 부인)가 송 공제 조현
(趙㬎)과 여러 신하를 거느리고 나와 항복했다. 곧이어 황족과 비빈, 궁녀 3

* 송나라 개보9년(976년) 10월 임오일 밤, 태조 조광윤이 동생 조광의를 불렀다. 두 사람은 주변
을 물리고 촛불 아래 마주 앉아 있었다. 멀리서 보니 조광의가 자리에서 일어났다가 피하는 모습
이 보였고, 조광윤이 옥도끼로 땅을 찍으면서 '잘했다'고 말하는 소리가 들렸다. 그리고 조광윤
이 죽었고 조광의가 황위를 물려받았다. 이를 '도끼 소리와 촛불 아래 그림자'라고 하는데, 조광
의가 황위를 물려받게 된 이유가 이처럼 모호하게 그려져 진상을 알 수 없는 역사의 미스터리다.

천여 명과 황실의 옥새, 황제의 책명, 천자의 수레, 천자의 행차 부대, 문화재, 도서 등과 함께 몽땅 머나먼 원나라 수도 대도로 끌려갔다. 그 장면은 1세기 전 '정강의 난'과 몹시 흡사했다.

3일 전에 조맹부의 친구이자 사인인 왕원량(汪元量)이 임안에서 남송 왕조 최후의 원소절을 지내며 성이 무너지고 나라가 망한 감상을 〈옥녀에게 전하는 말·전당의 원소절 밤〉이라는 글로 썼다.

한 줄기의 풍류

오늘 밤은 누구와 즐길까

달빛 아래 꽃들과 즐비했던 누각에

먼지만 가득 끼었구나

과거의 번화함은 사라지고 없는데

푸른 산은 여전하고

전당강의 파도는 일었다 잦았다 한다

만 개의 등불이

노랫소리를 수줍게 비추었는데

매화는 시들어버리고

봄의 명이 박한 것이 슬퍼서

소군이 눈물을 흘리며

비파 줄을 당겼으니

슬픔을 말할 데가 없어

호각 소리에 기대어 보네

자금성의 그림들

두져썬은 이렇게 말했다. "남송이 이렇게 무능하게 진흙탕에서 비틀거리며 153년 동안 9명의 황제를 이어가며 22번 연호를 바꾸었다. 비바람이 몰아치며 쇠락하는 시대에 군주는 우매와 무능을 보였고 무장은 죽음으로 항쟁하고, 문신이 충정과 진심으로 간언했다."[7] 금나라와 필사의 전쟁을 100년간 했는데, 사망에 이르는 치명타는 몽고군이 때렸다.

전쟁이 끝난 후 대지는 원시의 정적으로 돌아갔다.

4

쿠빌라이는 남송 황제를 점잖게 대했다. 죽이지도 않았고 심하게 학대하지도 않았다. 그는 송나라 대신들이 원나라를 위해 애써주기를 바랐다. 그 때문에 송나라 사람들은 금나라 사람들보다는 원나라 사람들을 덜 미워했다. 레이 황(黃仁宇)은 이렇게 말했다. "쿠빌라이는 종족주의자가 아니었다. 그는 여러 민족을 조화롭게 다스려서 인구가 적은 몽고족이 손해보지 않게 하려고 했다."[8]

황실의 골육인 조맹부와 그의 가족들은 쿠빌라이에 의해 멸문당하지 않았다. 오히려 상당한 대우를 받았다. 남송이 망하던 해, 정거부(程鉅夫)가 쿠빌라이의 명을 받고 인재를 구하러 강남으로 왔다. 그는 은거하고 있던 조맹부를 찾아와 새 왕조를 위해 일해줄 것을 요청했다. 그러나 조맹부는 거절했다. 그해 조맹부는 22세였다. 10년 후, 정거부가 다시 강남으로 왔다. 조맹부는 그 성의에 감동해 그를 따라 마르코 폴로가 감탄했던 휘황찬란한 대도의 궁전으로 갔다.

쿠빌라이는 조맹부를 보자마자 멋진 모습에 반했다. 그 내용은 〈원사(元史)〉에 기록되어 있다. "맹부는 재기가 넘치고 빛나는 정신의 소유자로 신

선 중의 한 사람 같아서 세조가 그를 좋아했다."[9] 쿠빌라이는 그를 우승상 자리에 앉혔다. 이런 대우는 아무도 생각하지 못했던 것이다. 불만을 품은 사람이 쿠빌라이에게 조맹부는 송나라 황실의 후예이며 과거 원나라의 적이었다는 것을 상기시키기도 했다. 그러나 쿠빌라이는 아랑곳하지 않고 조맹부에게 조서의 초안을 작성하는 중요한 임무를 맡겼다. 그는 조맹부가 쓴 조서 초안을 보고 '짐이 말하고 싶은 바'라며 기뻐했다.[10] 그 흥분은 당나라 현종이 이백에게, 송나라 인종이 소식에게 느낀 것과 같았다. 다만 조맹부는 이백이나 소식보다 훨씬 순탄한 벼슬살이를 했다.

정치적으로 순탄한 것은 조맹부는 물론 원나라 정부에서도 흔한 일은 아니었다. 중국을 통치한 후 원나라 왕조는 완전히 다른 등급 질서를 세워 천하의 사람을 네 등급으로 나누었다. 몽고인, 색목인, 한인, 남인이었다. 한인과 남인은 다 한족이었다. 남인은 남쪽 지역의 한인으로 남송의 유민이었다. 한인 중에서도 가장 하층민이었다. 그러나 조맹부는 몽고인들이 혐오하는 남인인데다 송나라 황실의 후예였으니 정치적으로는 믿을 만한 사람이 아니었다.

그러나 쿠빌라이가 현인을 얻고자 하는 마음은 조광윤이 밤중에 눈을 맞으며 조보(趙普)를 찾아간 것과 전혀 다르지 않았다. 말 위에서 얻은 왕조라서 문치를 더욱 갈구했다. 〈상서〉에 나온 "조야에 현인이 남아 있지 않으면 만방이 안녕을 외친다"는 말은 어쩌면 그의 정치 이상을 설명하는 것일지도 모른다. 한 번은 조맹부가 말을 타고 출근하다가 궁전 벽 바깥 길이 좁아서 실수로 성을 보호하는 강에 빠지고 말았다. 쿠빌라이는 이를 알고 놀랍게도, 궁전의 벽을 2장(丈)* 안으로 줄였다. 방한용 가죽옷과 구호금을 주는 '구호활동' 등은 셀 수도 없이 많았다. '선비

* 3.33미터

자금성의 그림들

는 자기를 알아주는 자를 위해 죽는다'는 것이 유가의 옛 교훈이다. 조맹부가 생각하지 못했던 것은 '자기를 알아주는 사람'이 조씨 송나라 왕조와 피맺힌 깊은 원한을 가진 몽고의 황제라는 점이었다.

새 왕조가 나날이 발전한 덕에 고국을 그리는 마음이 살짝 사그라들었으나, 양련진가가 조씨 집안 조상들의 무덤을 캐낸 일로 조금씩 평온을 되찾던 그의 마음이 다시 한 번 찢겨버렸다. 국가와 가족의 원한이 다시 떠올랐다. 동시에 그는 자기의 정치적 선택을 심각하게 회의했다. 그가 쓴 〈참회〉라는 시는 자신에 대한 고민과 참회다.

산에서 큰 뜻을 품어도
나오면 풀이 되고
옛말은 흩어지고 마는 것을
일찍 알지 못했네
평생 떳떳이 살고자 하여
산과 들을 가슴에 품었고
책을 보며 홀로 즐기고
거친 성정을 홀로 지켰더니
누가 세속의 그물에 걸리게 했나
뒤틀수록 점점 얽매여지네
전에는 물 위의 갈매기였는데
지금은 새장 속의 새가 되었네.
슬피 운들 누가 돌아볼까
날개 깃털이 날로 부러지는구나
친한 이들이 주지 않으면

채소도 배불리 먹지 못했네

병든 아내가 약한 아이를 안고

만리 밖까지 가서

골육이 생이별을 했으니

무덤의 풀은 누가 뽑아줄까

깊은 수심 속에 말없이

남쪽을 보니 구름도 보이지 않네

소리내어 우니 슬픈 바람이 부네

푸른 하늘에 어찌 말할까[11]

고향에서 멀리 떠나와 수도에 혼자 살면서 조맹부가 참아야 했던 것은 고향과 처자식에 대한 그리움, 친구가 없는 고독뿐만이 아니었다. 강남 선비들이 송나라 황족의 신분으로 원나라 정부에 들어간 그를 욕했다. '두 왕조를 섬긴 신하'라는 말이 그의 마음을 쥐어짰다.

쿠빌라이에게 인정받고 중용되어 한 발 한 발 제국의 중추로 들어가고 심지어 재상의 자리까지 오르려던 찰나, 조맹부는 주저하며 재상 자리를 버렸다. 그는 멀리 떠나게 해달라고 청했다. 관직을 버리고 고향으로 돌아갈 수 없다면 궁궐에서 멀리 떠나 한가한 지방관을 하며 잠깐이나마 해방되고 싶다고 했다. 쿠빌라이는 그의 고집을 꺾지 못하고 조열대부(朝列大夫), 동지제남로총관사(同知濟南路總管事)라는 일을 맡겼다.

6년간 조정에 있으면서 조맹부는 놀라운 일을 했다. 조야의 권력을 좌우하던 재상 상가(桑哥)를 죽여서 양련진가의 뒷배를 철저히 부숴버린 것이다.

양련진가의 종적은 원나라와 명나라의 문헌에 가끔 나온다. 조맹부

자금성의 그림들

의 친구이자 송나라 말 원나라 초의 사인이었던 주밀(周密)이 쓴 글에 제일 먼저 등장한다. (유명한 〈작화추색도(鵲華秋色圖)〉는 조맹부가 주밀에게 그려준 것이었다.) 송나라가 망한 후, 주밀은 계속 항주에 머물며 보고 들은 것을 〈계신잡식(癸辛雜識)〉에 기록했다. 이것은 오늘날의 논픽션 작품과 비슷해서 신뢰도가 높다. 명나라 초에 장대(張岱)가 〈서호몽심(西湖夢尋)〉이라는 책을 썼는데, 거기에 양련진가가 또 나온다.

이 요사스런 인물은 도굴 횟수가 늘어남에 따라 재물뿐 아니라 색도 밝히기 시작했다. 덕장사(德藏寺)에 있을 때 뒷산에 급성 질환으로 사망한 어린 미녀 둘이 묻혔다는 소식을 들은 변태 양련진가가 그들을 캐내서 시간하려고 했다. 그때 덕장사의 진제(眞諦)라는 승려가 튀어나와 호법신 조각상에서 나무 공이를 뽑아내어 양련진가의 머리를 후려쳤다. 양련진가의 머리가 갈라졌다. 그의 시종도 두들겨맞았다. 양련진가는 호법신이 영험을 보인 것이라고 생각해 머리를 쥐어싸고 꽁지가 빠지게 도망갔다.

나는 양련진가가 무엇 때문에 죽었는지는 찾아내지 못했다. 재상 상가가 죽은 후 양련진가는 감옥에 갇혔는데 쿠빌라이가 사면했다고 한다. 후에 불의로 모은 재산을 모두 바치고 항주 비래봉에서 석굴을 파고 불상을 조각하며 자기의 죄악을 속죄했다고 한다. 명나라 때 항주 태수 진사현(陳仕賢)은 송나라 이종의 머리를 잘랐던 그의 악행을 벌주려 그의 두개골에 구멍을 내게 했다. 전여성(田汝成)은 〈서호유람지〉에서, 장대는 〈서호몽심〉에서 자기가 직접 '양련진가의 머리를 잘랐다'고 했지만, 사실 그들이 자른 것은 양련진가 조각상의 머리가 아니었다. 양련진가의 조각상은 자신이 후원해서 세운 원나라 최대 조각상 다문천왕상 왼쪽 아래에 잘 있다.

그리고 공예품으로 전락했던 송나라 이종의 두개골을 마침내 찾았다. 주원장은 이를 소흥에 있는 송나라 황제들의 릉에 묻으라고 했다. 양련

진가가 송나라 황제의 존귀한 두개골을 훔쳐가 남북을 떠돈 지 80년 만의 일이었다.

5

지원23년(1286년), 조맹부는 송나라 황실의 피를 갖고 원나라 조정에 갔다. 그의 생명은 반은 송나라에 속했고 반은 원나라에 속했다. 그의 마음은 분열되었다. 어려서부터 교육받았던 유가의 가치관은 충성을 높이 샀지만 대체 누구에게 충성해야 할지 몰랐다. 송나라의 강산은 다시는 오지 않을 것이다. 그가 충성해야 할 대상은 모두 무덤 속 시체가 되었다. 게다가 자기를 알아봐준 은인이자 위대한 영주인 쿠빌라이는 송나라의 적이고 이민족이었다. 이 점이 조맹부와 그 시대 송나라 선비들을 무력하게 했다.

그후 왕조가 뒤집어지고 강산의 주인이 바뀔 때마다 선비들은 비슷한 문제에 직면했다. 옛 주인과 순장할 것이냐, 새로운 주인에게 투항할 것이냐, 삶과 죽음 중 무엇을 선택할지가 줄곧 문제였다. 이 점은 나중에 원나라 말의 예찬(倪瓚), 명나라 말의 전겸익(錢謙益)을 다룰 때 또 말하겠다. 조맹부는 그후 천년 동안 주기적으로 이 고통이 어떻게 책임감 있는 천하의 선비들을 괴롭히는지 생각할 겨를이 없었다. 모든 고통이 자기 한 사람에게 다 쏟아지는 것 같았다. 그는 자기 힘으로 이겨내야 했다. 훗날 작가 노신이 이렇게 말했다. "어둠의 갑문을 어깨에 짊어졌다." 그의 신분, 처지를 대신할 사람이 없었기 때문에 양련진가의 모든 악행이 마치 그에게 가해진 것 같았다. (물론 강남 민중들도 보편적으로 그에게 원한을 가졌다.) 그보다 앞서 문천상은 분개해 죽음을 택했다. "옛부터 죽지 않는 사람이 없으

니, 붉은 마음을 꺼내 역사에 비추어본다"는 천고에 남을 명언을 남겼다. 문천상과 함께 진사에 급제한 사방득(謝枋得)은 원나라에 매수되기를 거절하고 굶어 죽었다. 죽기 전에 "강남 선비가 원나라에 봉직하는 것은 부끄러운 일"이라는 독한 말을 남겼다. 그러나 세상 사람이 다 죽을 수는 없는 일이었다. 죽지 않는다면 어떻게 살아야 할 것인가?

조맹부의 난처한 입장에 기본적인 명제가 깔려 있었다. 원나라 몽고족 통치자들이 중국인인가 하는 것이다. 원나라가 중국을 통치한 것은 이민족의 침입인가, 왕조가 바뀐 것인가? 원나라 정부에 들어가 일하는 것은 적에게 투항하는 것인가? 레이 황은 〈허드슨 강변에서 중국사를 이야기하다〉에서 원나라 대목에 이르러서는 곤혹스러워했다. '이것은 중국사인가, 세계사인가? 아니면 중국사와 세계사가 맞물리는 지점인가?'[12] 쿠빌라이는 원나라의 세조로서 타타르(托克托)를 총재관으로 임명하여 앞의 세 나라 (요, 금, 송)의 역사를 정리하게 했다. 그가 이렇게 한 것은 자기 왕조가 정통인 것을 증명하고 주나라, 진나라, 한나라, 당나라 이후의 중국 왕조에 들어가려는 것이었다. 그는 또한 차커타이 칸국(중앙아시아), 일 칸국(페르시아), 킵차크 칸국(러시아)의 원수도 겸하여 '오랑캐'라고 불리는 넓은 지역을 다스렸다. 부쩡민(卜正民)은 이렇게 말했다. "몽고의 칸과 중국의 황제는 같지 않다."[13] 그 차이는 한마디로 다 설명하기 어렵다.

내 생각은 이렇다. 쿠빌라이가 금과 송을 이기고 중국을 통일한 후 중국 유생들을 임용하고 중국 문명의 역사라는 서사에 참여한 것을 보면 그가 세운 왕조가 중국 문명의 일부분임이 분명하다. 왜냐하면 중화제국이란 본래부터 여러 민족이(소수민족도 포함됨) 공동으로 참여해서 만들어낸 동태적인 개념이지 폐쇄적이고 고착화된 한족만의 왕조가 아니었다. 명나라 사람들이 쓴 〈원사〉에서 쿠빌라이를 '중국 역사의 창업주'[14]라고 했다.

심지어 발을 잘라 신발에 맞추듯 중국 외의 역사 사실을 회피했다. 주원장은 '이민족' 통치를 종식시킨 민족영웅이었다. 그러나 그가 세운 제왕들의 묘에 원나라 세조 쿠빌라이와 한나라 고조, 광무제, 당나라 태종, 송나라 태조를 나란히 거론하고 자신도 이들의 영령 앞에서 절한 것은 모두 이런 문화적인 인식이 바탕에 있었기 때문이다. 일본의 유명한 역사학자 오카다 히데히로(岡田英弘)는 이런 말을 했다. 나는 그의 말이 맞다고 생각한다. "몽고 제국이 중국에 준 가장 큰 유산은 바로 중화민족이다."[15]

6

그러나 이것은 모두 훗날 일어난 일이다. 조맹부는 자기가 닥친 시절을 살아내야 했다. 그도 일찍이 은둔생활을 했다. '인수산방(印水山房)'에서 한가롭게 살았다. 옛사람들은 은둔생활을 하면서 이렇게 읊었다. '흥에 겨워 달을 밟고 술집 서쪽 문으로 들어섰다가 어느새 사람도 물건도 잊고 몸은 세상 밖에 있네. 밤에 달빛 아래 술에서 깨어나니 꽃그림자 어지러이 날리며 소맷자락에 가득 떨어지네. 차가운 달빛으로 씻은 것 같구나'라고 쓴 것 같았다. 그러나 그는 아직 젊었고 혈관에 뜨거운 피가 들끓었다. 결국은 여러 해 동안 받은 유교 교육에 따라 현실을 바로잡고 어둠을 몰아내야 했다. 그렇지 않으면 책을 읽은 의미가 없었다.

후에 그가 조야를 좌지우지한 상가라는 악당을 처리하고 양련진가를 감옥에 가둔 것은 권력이 있어서 가능했다. 산에 들어가 유격전을 하고 무력으로 항거하던 사람들은 모두 죽었다. 문천상은 동남 지역에서 고전했고, 사방득은 항원 의용군을 꾸렸지만 결국 모두 죽었다. 죽으면 모든 것이 끝이다. 죽은 뒤의 일은 어떻게 할 수가 없었다. 그러면 그 다음 일은 누가 해

야 할 것인가, 어떻게 할 것인가? 조맹부는 이렇게 말했다.

> 어려서는 집에서 공부를 하며
> 나서서 나라를 위해 쓰이고 싶고
> 성현의 가르침을 천하에 충만케 하고 싶었으니
> 이것이 배우는 이의 처음 마음이다.[16]

그 시기의 조맹부는 이미 몽고인이 세운 '나라'를 자신이 '치국평천하' 할 목표로 인정하고 있었다. 그렇지 않으면 그는 일생 공명에 집착하지 않고 강호를 한가롭게 떠도는 떠돌이로 살았을 것이다. 그는 시에서 이렇게 썼다. '배가 건너지 못하면 나는 헛돌 뿐이다.'[17] 뿐만 아니라 고대 성현들의 가르침에 더욱 미안한 것이다. 더구나 조씨 집안의 조상들이 하나같이 무능했고 간신을 임용했고 충신을 해치고 사치하고 부패한 생활을 하며 백성의 재산을 빼앗고 하류로 전락해서 양심이 어두운 나쁜 일을 일삼은 것을 역사학자인 조맹부가 모르는 바가 아니었다.

휘종, 흠종, 고종 세 명은 앞에서 많이 말했다. 죽은 뒤에 머리가 떨어진 송나라 이종 조윤(趙昀)은 남송의 다섯 번째 황제였는데, 처음에 간신 사미원(그는 한때 〈한희재야연도〉를 소장했다.)을 중용했고, 사미원이 죽은 뒤에 환관 동송신(董宋臣)을 중용했다. 그들의 지도에 따르느라 왕조는 몽고와 연합해 금나라를 멸망시킬 역사적인 기회를 놓쳤다. 그렇게 했다면 송나라는 중흥의 길을 걸었을 것이다. 하지만 조정 정치는 극도로 부패하고 왕조의 산하는 날로 기울었다.

송나라 이종은 색을 좋아하는 조상의 전통을 충분히 계승하고 발휘했다. 심지어 동송신의 안배에 따라 임안의 명기 당안안(唐安安)을 궁으로 불

러들였다가 기거랑(起居郎) 모자재(牟子才)의 비판을 받았는데, 그러고도 부끄러운 것을 모르고 '나의 부덕은 당나라 현종처럼 심하지 않다'고 했다. 당나라 현종과 비교하면 아무것도 아니다, 못 믿겠거든 당나라 현종을 찾아보라는 것이다. 그 다음 황제인 조기(趙禥)는 송나라 도종이라는 묘호와는 사뭇 어울리지 않게 한계 없는 욕망의 소유자였다. 송나라의 제도에 따르면 황제가 다녀간 비빈은 다음날 아침 궐문에서 황제의 은총에 감사를 표했다. 주관 관원들은 일기를 작성해서 훗날 필요할 때를 대비했다. 조기가 즉위한 후에 한 번은 궐문에 모인 비빈이 30명이 넘어서 기록관이 서로 얼굴만 쳐다본 일도 있었다.

어떤 학자들은 '대체될 것은 대체되고 몰락할 것은 몰락하는 것이 역사의 변증법이다. 부패한 제도를 지속시키려 하면 사회는 발전할 수 없다. 이것을 대체한 것이 썩 이상적이지 않더라도 사회가 발전하는 데 촉진제가 된다. 그러니 몰락한 왕조를 애석해할 수는 있어도 찬미해서는 안 된다'라고 말한다.[18] 역사의 한가운데서 조맹부는 이것을 잘 알았다. 왕조가 바뀌는 것은 정상적인 시간의 현상이다. 앞사람들이 '조각한 난간과 옥으로 깎은 것은 그대로인데 사람만 바뀌었구나'라고 말한 것과 같다. 그 자신이 말한 것처럼 "흥하고 망하는 것은 하늘의 뜻이고, 여기에 사람의 무능함이 더해진다."[19] 옛부터 지금까지 이렇게 반복되었다.

더구나 '왕조'라는 개념과 비교하면 '천하'나 '강산'은 더 큰 생명력을 가졌다. '이것들은 협소한 정치가 아니고 문화적인 가치에 대한 공동체 의식이기 때문이다.'[20]

송나라 황실의 후예로서 이처럼 넓은 역사적 시야를 갖기는 힘든 일이었다. 그러나 그것을 모른다면 그것은 자기도 속이고 남도 속이는 일이었다.

자금성의 그림들

지위의 난처함, 마음속의 고뇌는 말할 필요가 없었다. 그는 이 모든 것을 붓에 실었다.

우리가 보는 〈조량도〉에 바람이 있고 말이 있다. 그러나 봄바람을 맞으며 신나게 달리는 말이 아니다. 그가 그린 말은 종횡으로 내달리며 사방에 위엄을 뿜어대던 조야백*이 아니라 말라비틀어진 말이다. 옛길에서 서풍을 맞으며 발굽을 딛고 앞으로 나아가려 하지만 동시에 주저하며 나아가지 못하는, 그의 마음을 상징했다.

〈조량도〉에서 말의 괴로운 상황은 당나라 때 갖옷을 입고 나는 듯 달리던 말의 풍격과는 많이 다르다. 공개(龔開)가 그린 〈준골도〉 [그림 7-3]와 거의 같다.

당나라 사람이 그린 말은 '육감적'이었다. 한간의 〈방목도〉, 〈조야백도〉, 장훤의 〈괵국부인유춘도〉 등이 그 예다. 그림의 준마는 모두 살지고 건장하다. '살진 것을 좋아하는' 당나라의 심미 취향에 맞았다. 원나라 때 공개가 그린 말은 '뼈대'를 중시했다. 유일하게 전해오는 그의 말 그림 〈준골도〉는 천리마의 15개 늑골의 특징이 두드러진다. 이 그림으로 '지금 누가 준골을 그리워하나, 석양에 모랫벌이 산처럼 비치네'라고 애수와 비통을 표현했다.

조맹부는 〈이마도〉를 그렸다. 이 그림에서 그는 마른 말에 경의를 표했다. '나는 살진 말에는 고삐를 채울 수 없다고 생각한다. 마른 말이 더 타기 좋다.' 살진 말은 롤스로이스나 아랍 부자 상인이 모는 황금 스포츠카 (세상에서 제일 비싼 차는 2억 8천만 유로라고 한다.)와 같다. 부를 자랑하는 것이다.

* 당 현종이 딸 의화 공주를 서역의 영원국에 시집보내고 선물로 받은 두 필의 말 중 한 마리로 당 현종의 총애를 받았다. 당나라 화가 한간이 그린 〈조야백도〉는 현재 미국 메트로폴리탄박물관에 소장되어 있다. 나무 기둥에 묶인 조야백이 갈기를 바람에 날리고, 콧구멍을 크게 벌리고 눈알을 굴리고 머리를 쳐들고 날카롭게 울고 있는 모습이다.

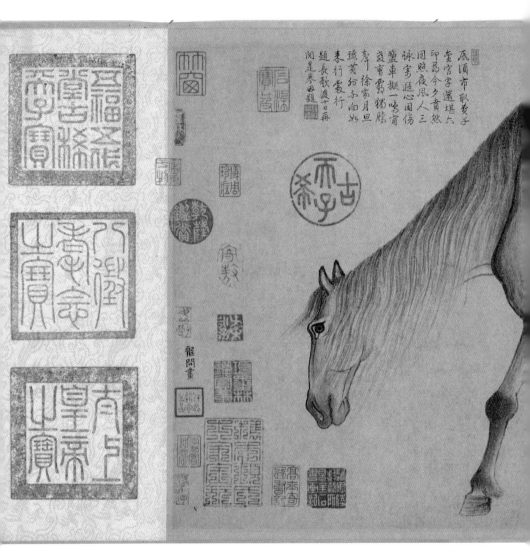

[그림 7-3]
<준골도> 두루마리, 송말원초, 공개,
일본 오사카 시립미술관 소장

마른 말은 타는 것이다. 먼 길을 서로 의지하며 수많은 산과 물을 같이 건 넌다.

〈조량도〉의 반듯하고 힘 있는 철선으로 그려진 인물의 옷과 부드럽 고 풍부한 포물선으로 그려진 말의 몸은 오직 조맹부만 표현할 수 있었다. 선 사이에 가득 찬 힘도 다른 사람이 따라할 수 없었다. '바람에 날리는 불 꽃 같은 수염과 말갈기와 말꼬리'[21]는 사람과 말이 바람 속에서 전율하 는 것을 표현했지만, 오히려 그들의 마음속 안정과 강건함이 보인다. 그 모 습에 조맹부의 자기 확신이 들어 있다.

7

〈인기도〉[그림 7-4]는 채색화다. 붉은색 당나라 옷을 입은 사람이 흰말 을 타고 오른쪽으로 천천히 나아가고 있다.[22] 붉은 옷을 입고 말을 탄 사 람이 천자를 상징하고 백화마(白花馬)는 조맹부 자신을 비유한다고 말하 는 사람들도 있다. 그들은 이 그림이 '훌륭한 주인을 위해 일하고 싶은 유 가의 제세사상을 표현한 것'이라고 한다.[23] 이 말도 틀리지 않다. 그러 나 충분하지 않다. 이렇게 말하는 사람은 조맹부를 너무 과소평가한 것 이다. 원나라에서 조맹부는 단순한 신하가 아니라 스승이었다. 쿠빌라이 는 군신의 예의에 얽매이지 않고 조맹부에게 한밤까지 가르침을 구했다. 그 장면은 명나라 때 유준(劉俊)이 그린 〈설야방보도(雪夜訪普圖)〉*(베이징 고 궁박물원 소장)를 생각나게 한다. 〈송사(宋史)〉에서 이렇게 말했다.

태조가 수차례 미복으로 공신의 집에 갔기 때문에 보(普)는 퇴조하고

* 송 태조 조광윤이 조보(922~992)를 밤늦게 방문한 일을 그린 그림

도 옷을 갈아입지 못했다. 어느 날은 밤에 큰눈이 오자 보는 황제가 궁에서 나오지 않을 것이라고 생각했다. 한참 후 문 두드리는 소리가 들려 얼른 나가보니 황제가 눈보라 속에 서 있었다. 보가 황급히 절을 하고 맞아들이니 황제가 말했다. '진왕과 약속을 했다.' 이어 태종(조광의)이 도착하자 당 가운데 앉아 숯을 피우고 고기를 구웠다. 보의 아내가 술을 따르니 황제가 그를 형수라 불렀다. 이에 보와 함께 태원*으로 내려갈 계획을 의논했다.

문 앞까지 와서 눈 속에 서 있는 것은 〈송사〉에 나오지만 그것은 학생이 선생을 찾는 것이었다. 눈 오는 밤에 보를 찾은 것은 큰일이었다. 눈보라 속에서 조보를 만나려고 기다리고 있는 사람이 다름 아니라 조보의 보스이자 당대 황제인 조광윤이었던 것이다. 원나라 때 쿠빌라이도 '선비들에게 예를 갖추'는 역할을 했다. 연기를 한 것이 아니라 절박한 현실적인 필요 때문에 그렇게 했다. 즉 눈보라 치는 초원에서 시작한 제국은 한인의 강산을 어떻게 다스려야 할지 감이 잡히지 않았다.

이들은 중국 역사상 한 번도 등장해 본 적이 없는 통치자였다. 나는 그들의 마음속에도 미묘한 흔들림이 있었을 것이라고 생각한다. 그들이 최하등으로 분류한 '남인'은 문화적으로는 최상층이었다. 그들이 만든 등급은 굳건하지도 않았고 재미있는 도치 현상도 일어났다.

과거 쿠빌라이가 정거부를 두 번이나 남쪽으로 내려보내 조맹부처럼 민중 속에 숨어 있는 훌륭한 지식인을 발굴하고 정부에서 쓴 이유는 조맹부 같은 사람으로 자신의 마음속 허공을 채우기 위해서였다. 그가 현자를 구하기 위해 예를 갖추었을 때 경배하는 의미도 있었다. 그래서 쿠빌라

* 십국 가운데 북한을 가리킨다.

[그림 7-4]
<인기도> 두루마리, 원, 조맹부,
베이징 고궁박물원 소장

元貞丙申歲作

畫馬盖得之於天故頗盡其妙余

書固難識畫尤難吾吾好畫馬

若此當自謂不媿唐人世有識者許

余具眼大德己亥子昂重題

子昂

吾自小年便愛畫馬爾來得見韓

幹真跡三卷乃始得其意

子昂題

當今 子昂畫馬真得馬之性

雖伯時復生不能過也 孟頫題

이와 조맹부의 관계는 조광윤과 조보의 관계하고는 달랐다. 조맹부는 신하이면서 또 어떤 의미에서는 문화의 스승이었다. 쿠빌라이가 죽자 그 계승자들은 더 철저하게 한화(漢化) 정책을 펴고 유교로 나라를 다스리고자 했다.

조맹부가 원나라 무종 때 한림원 시독학사를 역임한 것은 황제와 태자에게 경전과 역사를 가르치는 일을 하기 위해서였다. 원나라 인종은 황위에 오르자 줄곧 중단되었던 과거제도를 회복하고 정이, 정호, 주희, 사마광 등 송나라 문화의 핵심 인물들 상을 공자 사당에 모시고 제사를 지냈다. 말하자면 송나라의 선진 문화를 관에서 인정한 것이다.

원나라 인종은 조맹부의 열혈팬에 그치지 않고 조맹부 일가족을 우상으로 삼았다. 그는 조맹부, 그의 아내 관도승, 아들 조옹 3인의 붓글씨를 '두루마리로 잘 만들어서 황실의 보물로 삼아 비서감에 수장했다.' 그리고 자랑스럽게 "후대 사람들이 우리나라에 신기하게도 부부와 부자가 모두 글을 잘 쓰는 사람이 있었다는 것을 알게 하겠다"고 말했다.[24]

몇 년 전에 위치우위(余秋雨)의 글을 읽었다. 〈단절〉이라는 제목이었는데 황공망이 그린 〈부춘산거도〉가 시적인 정취로 가득하다고 하며 '짧은 원나라 때, 말발자국 소리로 가득한 때, 중국 주류문화에서 멀어졌던 원나라 때' 중국 문화의 맥이 '단절'되었으며, 불에 탄 〈부춘산거도〉가 그것을 상징한다고 했다. 그는 원나라처럼 '문화적으로 발달된 시대'에 문화적 이정표가 부족한 것은 '문화적으로 발달된 시대'의 비애라고 했다.[25]

나는 그에게 이렇게 말하고 싶다. 먼저, 원나라 때는 '중국 주류문화에서 벗어난 때'가 아니다. 그러나 이 역사 해설가는 불타고 남은 〈부춘산거도〉를 합해서 전시한 것을 감탄했다. 그의 문화적 시야에는 조맹부가 존재하지 않았다. 하지만 원나라 때든 전체 중국 예술사에서든 조맹부는 위

치우위가 말한 바로 그 '이정표'였다. 당나라 왕유, 송나라 소식을 지나 중국 예술사가 다음 시대(원나라)로 갔을 때 조맹부가 그 핵심에 있었다.

조맹부의 예술에서 가장 중요한 주장은 '옛것을 배우는 것'이었다. 오늘날 말로 바꾸면 과거의 우수한 문화적 전통을 계승하고 발전시키는 것이다. 여기서 말하는 과거는 진나라, 당나라 두 시대의 왕희지, 고개지, 전자견, 왕유 이후 형성되었던 활발하고 분방한 예술정신이지 남송 이래 형성된 '섬세하게 붓을 놀리고 진하게 색을 칠하는' 심미적 취미가 아니었다. 조맹부는 그림에 이렇게 썼다.

> 그림을 그리는 데 옛 정취가 귀하다. 옛 정취가 없으면 기술이 뛰어나도 도움이 되지 않는다. 오늘날 사람들은 붓을 섬세히 쓰고 색을 진하게 칠하는 것만 안다. 옛 정취를 모르면 온갖 병이 만연하니 어찌 볼 것인가?

조맹부는 그림에 옛 정취가 없으면 아무리 잘 그려도 소용이 없다고 생각했다. 때문에 여러 해 동안 그는 진나라의 글을 쓰고, 당나라의 그림을 그리면서 '최대한 송나라 사람의 필적을 없애'고 옛사람에 가까워지는 것을 자기의 목표로 삼았다.

8

겉으로 보면 조맹부의 예술적 주장은 정확한 헛소리였다. 모든 시대의 거장들은 전통의 자궁에서 태어났다. 누가 혼자 힘으로 대가가 될 수 있었겠는가? 그러나 전통은 질적으로 균일한 투명체가 아니다. 전통은 끊길 수도 있고 사라질 수도 있고 변할 수도 있다. 모든 것이 내

가 바라는 것과 달라질 수 있다. 조맹부의 시대에도 마찬가지였다.

저우루창(周汝昌)은 그 시대의 붓글씨를 이렇게 묘사했다.

> 고대의 귀한 글씨는 몇 차례의 재난 끝에 거의 남지 않았다. 오대, 남당
> 에 이르러 극소수만 살아남았다. 송나라가 통일하고 남당으로부터 몇 개
> 의 보물을 접수했다. 그중에 왕희지의 <난정서> 석각본이 있었다. 또 왕
> 유와 왕희지의 육조시대 작품 몇 가지도 있었다. (이중에는 진품도 있었고 위조
> 품도 있었다. 원본과 임모본도 있었다.) 전자는 후에 '정무본(定武本) <난정>*으
> 로 불렸고, 후자는 목판본으로 편집되어 <순화각첩(淳化閣帖)>으로 불렸다.
> 모두 손에 넣기 힘든 진귀한 물건이라 무수한 사람들이 베꼈다. 거의 '수천
> 수억 개의 화신이 생길 지경이었다.'[26]

'정무 〈난정〉'에 대해서는 필자가 〈영화구년의 기억〉에서 썼다. 남
송 때 송나라 도종에 기용된 간신 가사도(賈似道)는 800종의 '정무 〈난정〉' 판
각본을 수집했다. 이렇게 많은 복각본들은 왕희지의 원본과는 거리가 아
주 멀었다. 저우루창의 말을 빌면 '800종'의 복각본으로 인해 가짜 껍질
만 남고 진짜 영혼은 사라졌다. 이것은 문화애호가인 척하는 골동품 수장
가 가사도의 문제로 끝나지 않았다. 남송의 서풍은 이 때문에 점점 나빠
지고 추락했다. 이런 상황에서 '붓글씨를 중흥시킨 조맹부'가 등장한 것이
다.[27]

그림에 대해서는 제임스 캐힐(James Cahill)이 이렇게 설명했다.

> 원나라 초 화가들은 송나라 초 화가들만 못 했다. 그들은 건강한 전통

* 당 태종이 왕희지의 〈난정서〉 진품을 얻고 구양순에게 이를 임모하라 명한 후 돌에 새겼다.

을 이어받지 못했다. 화원이 쇠락했고, 화원의 화풍은 그와 함께 망했다. 선화가들은 여전히 활약했지만 너무 흩어져 있었기 때문에 화파를 형성하지 못했고 양해(梁楷)와 목계(牧溪)를 이을 화가도 없었다.[28]

이때의 조맹부는 가을색 가운데 서 있었다. 눈앞은 흐릿했다. '앞시대의 옛사람도 보이지 않고, 뒷시대의 사람도 보이지 않는다'고 했다. 그때의 조맹부는 노시인 진자앙(陳子昂)이 서 있던 곳에 서 있었다. 즉 당나라의 유주(幽州), 원나라의 대도(大都, 베이징)였다.

그의 눈앞에 펼쳐진 대지는 피비린내와 재난이 수없이 쓸고 지나갔다. 재난은 팔왕의 난, 5호 10국의 난, 안사의 난, 정강의 치욕 등이었다. 사람이 죽고 도탄에 빠졌다. 예술가인 그에게 고대의 예술품이 훼손되고 남아 있는 것은 족보를 알 수 없는 해적판이라는 문제가 닥쳤다. 전통이 그에게서 점점 멀어졌다. 우리는 그를 그렇게 멀게 느낀다. 게다가 조맹부가 몸담고 있던 북방 유목민족의 왕조에서 겨우 숨이 붙어 있는 것은 조씨 혈통뿐만이 아니었다. 문명의 핏줄이었다. 그가 강조한 '옛것'은 그와 그의 민족과 문화에 대단히 깊은 가치를 가졌다.

다만 이 전통에서 남송은 빠졌다. 남송의 글과 그림의 풍이 나쁜 것도 원인이지만, 말하지 않는 원인이 하나 더 있었는데, 바로 회피였다. 그가 송 제왕의 후예였기 때문이다.

그가 그린 〈사유여구학도(謝幼輿丘壑圖)〉에 나오는 스님은 육조 시대 사람이다. 산과 돌은 테두리만 있고 주름이 없다. 인물과 소나무는 매우 섬세하게 그렸다. 학습한 흔적이 보였다. '조맹부가 중년 이후에 그린 그림에서는 이 같은 모습이 없다.'[29]

그는 〈작화추색도(鵲花秋色圖)〉의 두 산을 검푸른색으로 칠하고 숲은 붉

은색과 노란색으로 찬란하게 그렸다. 명나라 때 동기창은 발문에 이렇게 썼다. "당나라 사람의 아취는 있으되 섬세함은 버렸고, 북송의 웅장함이 있으되 거침은 버렸다."

〈수촌도(水村圖)〉에 명나라 사람 진계유(陳繼儒)가 이런 발문을 썼다. "송설[30]의 〈수촌도〉는 동원과 거연[31]을 모방했다. 주공근(周公謹)에게 준 〈작화추색도〉 두루마리와 비슷하다."

조맹부는 〈인기도〉를 완성하고 자신만만하게 '당나라 사람에 손색이 없다'고 써서 자기를 추켜세웠다. 또한 조맹부는 〈수석소림도(秀石疏林圖)〉 발문에 '글과 그림은 본디 하나'라고 주장했다. 이로써 그림의 역사를 글자가 기원한 시대만큼 멀리 보냈다. 청나라 초에 석도가 이를 다듬어서 '일획론'을 만들었다. 즉 복희가 그려진 그림의 가로줄은 천지를 가르고 위아래를 구별하고 음과 양을 나누었다. 그래서 그 한 선은 붓글씨이자 그림의 근본이었다. 그래서 우리는 그림을 '획'이라고 부른다.

예를 들어 〈작화추색도〉는 과거(특히 당나라의 왕유로 대표되는 문인화 전통)에 존경을 표한다. 〈수촌도〉는 조맹부의 마음을 그리는 산수화풍을 만들어서 '문인화'에 대한 자신의 주장을 멋지게, 유감없이 보여주었다. 또한 후대 원나라 4대가에게 길을 열어주었다.

위치우위가 거듭 칭찬하는 〈부춘산거도〉를 예로 들어보면, 이 그림은 조맹부가 탐색한 새로운 언어의 연장선이다. 〈수촌도〉처럼 가로 두루마리에 희극적인 구조를 갖고 있으며 두루마리가 끝나기 전에 클라이맥스에 이른다. 황공망이 그보다 앞선 조맹부보다 붓법이 더욱 분방하고 자연스럽고 정서가 충만하지만 그는 어디까지나 조맹부가 열어놓은 길을 따라갔을 뿐이다.

화가 웨이씨는 이렇게 말했다.

자금성의 그림들

황공망은 스스로를 '송설재의 어린 학생'이라고 했다. 소년일 때 송설
도인 조맹부가 붓을 휘둘러 그림을 그리는 것을 보았다. <부춘산거도>
의 붓법은 동원보다 조맹부의 영향을 받았다. 예찬의 화풍은 관동(關仝)에
게서 변화해 나왔다고들 했다. 그러나 내가 볼 때는 <육군자도(六君子圖)>
는 조맹부의 <수촌도>를 모방한 것이 분명하다. 오대와 송나라 초의 산수
화에는 <수촌도>처럼 필묵 사이에 망망한 거리감이 없다. 소식, 미불, 마
화지의 그림과 이공린, 교중상의 산수화도 이처럼 아취가 담겨 있지 않았
다. 맞다, <육군자도>와 <작화추색도>의 나무 모양과 그리는 법은 모두 조
맹부가 그린 <추교음마도>와 비슷하다.[32]

쉬방다는 조맹부의 <쌍송평원도(雙松平遠圖)>를 이렇게 평했다.

설송(조맹부)의 산수화는 중년 이후 주로 이성과 곽희, 동원과 거연 두 길
을 따랐다. 그러나 붓 쓰는 법이 모두 쉽고 간단하게 변했다. 더 이상 수묵
으로 떠들썩하게 내세우는 법이 아니었다. 그것은 원나라의 새로운 모습
이었다. 원 4대가인 황공망, 오진, 왕몽, 예찬은 설송을 스승으로 모시지
는 않았다. 그러나 조맹부가 앞서 나아가지 않았다면 송나라 이전의 옛 방
법을 그리지 못했을 것이다. 이 두루마리를 보니 나의 생각이 더욱 맞았
다 싶다.[33]

9

원나라는 짧게 존재했지만 수많은 사람들이 상상하는 것처럼 그렇게 심
각한 시대는 아니었다. 후대 사람들이 '문화의 사막'이라고 부른 시대에 중

국의 조선 기술이 최고조에 이르렀고, 아름다운 원나라 청화병이 화물선을 타고 저 멀리 중앙아시아, 유럽까지 가서 국왕이나 귀족의 화려한 거실에 나타났다. 많은 다리가 남쪽 강들에 나타나 흩어져 있던 대지를 하나로 연결했다. 원나라 군대가 사용했던 발사 유탄과 방화 폭탄이 일본 사람들을 놀라게 했다. 농업에서 흠정 〈농상집요(農桑輯要)〉가 계속 재발행되었고 면화와 수수도 원나라 때 중국에 수입되었다. 천문학자 곽수경(郭守敬)은 당시 세계 과학계의 선구자로 불린다. 달에 동그란 모양의 산이 있는데 그 이름은 곽수경의 이름을 따서 명명되었다. 문학에서는 희곡, 소설의 서사문학이 처음으로 시와 사를 앞질러 문학의 주류가 되었다. 〈서상기〉의 부드러운 봄빛은 500년 후의 〈홍루몽〉을 비추었다.

원나라 때 이러한 문화의 고원에서 조맹부는 가장 눈에 띄는 봉우리였다. ('최고봉'이라는 표현은 왠지 오그라드는 표현이므로) 원나라는 100년도 안 되었는데[34] 조맹부처럼 종합 예술인이 존재한다는 것이 이미 충분히 사치한 일이다. 원나라 인종은 이렇게 조맹부를 찬양했다.

첫째, 제왕의 후예이고 둘째, 생긴 것이 잘났고 셋째, 박학다식하고 넷째, 뜻과 행실이 순수하고 올바르며 다섯째, 글이 고상하고 옛스럽고 여섯째, 붓글씨와 그림이 절대적으로 뛰어나고 일곱째, 불교와 도교에 정통하고 천문에 조예가 깊다.[35]

첸종수는 〈담예록(談藝錄)〉에서 조맹부에게 페이지를 할애했다. 그는 조맹부가 시로 미불과 동기창을 뛰어넘는 성취를 얻었다고 생각했다. 〈사고전서총목제요〉에서는 조맹부를 "글씨와 그림으로 원나라 최고였을 뿐 아

니라 문장도 우, 양, 범, 게*의 사이에 있지 그들보다 뒤에 있지 않다"고 했다.[36] 더구나 원나라 때 '원 4대가'[37]가 그의 뒤를 따랐다. 그밖에 수많은 '대가'들의 이름을 나열할 수 있다. 그들은 전선(錢選), 고극공(高克恭), 선우추(鮮于樞), 가구사(柯九思), 관도승, 왕면(王冕), 주덕윤(朱德潤), 조지백(曹知白) 등이었다.

때문에 원나라의 백년은 문화적으로 백지가 아니었다. 재미있는 것은 원나라 문화를 지탱했던 원나라 4대가가 전부 지위가 가장 낮은 '남인'에서 나왔다는 것이다.

조맹부는 소식처럼 5명의 황제를 모셨다. 원나라 세조, 성종, 무종, 인종, 영종이었다. 소식의 관직생활은 처음에는 순조로웠지만 나중에는 그렇지 못했다. 관직은 점점 낮아지고 사람은 점점 멀리 유배됐다. 그러나 조맹부는 원나라 제국의 체제 안에서 원나라 세조 때 5품으로 시작해서 원나라 인종 때 1품이 되었다. 원나라 통치자들이 그를 회유하고 존경한 것은 한족 문화에 대한 태도이기도 했다.

그는 원나라의 계층을 가르는 벽을 소리 없이 뛰어넘었다. 원나라의 드라마는 여기서 반전이 일어난다.

그래서 조맹부에게는 재능을 펼치지 못한 우수와 울분 같은 것은 없었다. 자신을 때를 기다리는 천리마에 비유할 필요도 없었다. 그의 문제는 관직생활이 너무 순조롭다는 것이었다. 질투를 피하는 것이 가장 중요했다. 전 왕조 제왕의 후예라는 신분 때문에 살얼음을 걸어야 했다. 쿠빌라이가 송나라 태조의 통치방식을 말할 때 그는 놀라서 온몸이 땀으로 젖었다. 그래서 수차례 사직했다. 특히 쿠빌라이가 그를 재상으로 삼으려 할 때 그는 사태가 심각함을 알고 제남으로 도망쳐 지방관이 되었다. 쿠빌라이

* 원나라 4대 시인. 우집, 양재, 범팽, 게혜사

가 죽고 원나라 성종이 뒤를 이어 조맹부를 중용했다. 그를 북경으로 불러 〈세조황제실록〉을 쓰라고 했으나 그는 또 사직하고 고향 오흥으로 돌아갔다. 그때부터 마음이 놓였다. 부인 관도승은 〈어부사(漁父詞)〉를 써서 두 사람의 마음을 표현했다.

> 가장 고귀한 인생이 왕과 제후라지만
> 뜬 이름과 뜬 이익으로 자유롭지 못하네
> 힘들여 얻은 것이 작은 배이니
> 바람을 읊고 달과 노닐며 돌아가 쉬리라[38]

이 배는 급류를 만나면 물러설 줄 아는 조맹부를 대표한다. 이백이 말한 "인생을 살며 세상에서 뜻을 이루지 못하면 내일 아침에는 작은 배를 만들리라"고 한 작은 배와는 다른 의미다.

원나라 사람 우집(虞集)은 〈조중목화마가(趙仲穆畫馬歌)〉에서 조맹부는 "좋은 말의 덕을 군자에 비유했다"고 썼다.[39] 이 말은 그가 몽고족의 원나라에 투항했지만 여전히 '군자'로 자부했음을 설명한다.

그러나 나는 〈인마도〉에서 서 있는 사람들, 말을 타고 있는 사람들은 그의 자아를 표현했다고 생각한다. 당나라 옷을 입은 마부들은 한족만 상징하는 것이 아니다. 그들은 중국 문화와 정신적으로 연결되어 있다. 다리 아래, 몸 주변의 말들은 시대를 상징한다. 마부와 말, 그와 시대는 누가 누구를 부리는 관계가 아니다. 서로 성취하고 서로 칭찬한다. 〈추교음마도〉나 〈욕마도〉에서 표현한 것이 그렇게 자유롭고 찬란한 묵계다. 때문에 그의 붓끝에 걱정과 원망, 심리적 불편함이 없다. 힘들어도 계속 밀고나가고 달리는 가운데 자유를 느낄 뿐이다.

수차례의 방황과 투쟁 끝에 조맹부는 고통스러운 절규에서 벗어나 (《조량도》에서 비바람이 상징한 것이 그것이다.) 원나라를 문화로 통일한 진정한 지도자가 되었다. 조맹부가 있어서 중국문화가 원나라를 지나면서도 소위 말하는 '단절'이 발생하지 않았다. 진나라와 당나라에서 흘러온 맥이 조맹부를 지나 명나라와 청나라로 흘러갔고, 심주, 당인, 문징명, 구영과 청나라 때 왕가 화가 4인[40]과 승려 화가 4인[41]이 나왔다. 조맹부는 단순히 원나라 때의 화가가 아니다. 그는 원시적인 추동력이 있는 화가이며 '화가 중의 화가'였다. 중국 그림에서 그의 지위는 세계문학에서 노벨과 같다.

이 때문에 우리는 조맹부가 원나라 왕조에 들어간 후의 문화적인 역할을 더 잘 이해할 수 있다. '단절'을 말하는 사람들은 무지하거나 사실을 자세히 고려하지 않은 사람들이다. 정확하게 말하자면, 조맹부가 없었다면 전통이 '단절'되었을 것이다.

역사에는 만약이 없다. 그러나 나는 이런 만약을 생각해 본다. 만약 조맹부가 이런 문화적인 공헌을 하지 않고 원나라 체제 하에서 봉직생활로 삶을 꾸려나가는 관료에 머물렀다면 역사는 그를 어떻게 평가했을까?

조맹부의 일생은 그저 순조로웠던 것처럼 보인다. 그러나 사실 그의 일생은 큰 도박판이었다.

10

《조량도》와 《욕마도》는 조맹부의 정신세계의 양극단을 보여준다. 한쪽은 초조, 방황, 발버둥이고 다른 한쪽은 평온, 자유, 평탄이다. 오랜 시간 동안 조맹부의 예술세계는 이 두 극단 사이를 배회했다.

이런 모순은 운명이 그에게 지워준 것이었다. 그러나 그 때문에 조맹부

의 창작에 입체적인 충차감과 심도 깊은 개성이 나타났다. 그의 그림에 복고와 혁신이 모두 있다.

위나라와 진나라 때 중국 예술사는 낭만적인 봄이었고, 수나라와 당나라 때는 뜨거운 여름이었다. 송나라와 원나라는 중국 예술사의 가을이었다. 광활하고 심원하고 대기가 충만하고 온갖 잡티들이 공기에서 가라앉아 수풀 사이에서 음이온 냄새가 흘러넘쳤다. 대지의 빛이 흔들렸고 "가을 빛이 흔들리는 붓 터치를 따라 〈작화추색도〉를 비추고 〈수촌도〉를 비추었다."[42] 〈추교음마도〉[그림 7-5]도 비추었다. 명나라, 청나라에 이르러 자연계는 소빙하기를 맞았고 정치적으로는 문자옥을 겪으며 중국 예술계는 겨울로 접어들었다. 황무지와 추운 숲, 영하의 풍경이 모두 매력적이었다. 스산하면서도 괴팍한 힘이 있다. 바위에 핀 꽃처럼 완강한 생명력을 가졌다. (원나라 때 4인의 승려 화가나 양주팔괴*도 그랬다.)

가을은 거대한 그릇으로 수천수만의 강과 빛과 색을 담았다. 〈추교음마도〉에서 조맹부의 마음속 세계의 평온함과 초연이 완전히 드러났다. 그것은 두 극단을 초월한 세 번째였고, 평면 회화의 2차원 세계를 뛰어넘는 3차원 세계였다. 그는 그림에 시간의 위도를 추가했다. 그림의 장소는 강이 굽이진 곳으로 〈욕마도〉와 거의 같다. 거기서 '가을 숲은 청명하고 나뭇잎은 알록달록하다.', '물이 모인 곳에서 붉은 옷을 입은 마부가 작대기를 들고 말 몇 마리를 몰아 물을 마시게 한다.', '건너편 멀리서 말 두 마리가 왼쪽으로 달려간다.'[43] 마부와 그 뒤의 말 두 마리는 편안한 모습으로 서로를 보고 있다. 모든 것이 절정의 상태다.

그러나 이 모든 것을 그는 배경으로 밀어버렸다. 모든 현실처럼 시간

* 청대 초기에 양주에서 활동한 일군의 예술가들이다. 이들은 개성을 드러내고 독창성을 중시했다.

자금성의 그림들

에 의해 멀리까지 밀려나 역사가 되었다. (마부가 입은 당나라 복장도 역사를 비유한다.) 역사의 척도에서 (조맹부는 국사관을 담당했기에 역사를 표현하는 것이 습관이 되어 있었다.) 한순간의 차고 기울음, 개인의 슬픔과 기쁨, 만남과 헤어짐은 대지의 풀 한 포기, 모래 한 알처럼 가벼웠다.

〈추교음마도〉를 그리고 10년이 지난 원나라 지치2년(1322년) 69세의 조맹부는 4월에 말 두 마리를 더 그렸다. 〈쌍마도〉를 나는 보지 못했다. 700년이 지났으니 세상에 남아 있는지도 모르겠다. 그러나 그가 그림에 남긴 발문은 역사서에서 찾을 수 있다.

> 진짜처럼 날아오르는 용을 그리는
> 힘 있는 붓은 언제 제 모습을 찾을까
> 신비로운 빛이 비추면 날아가버릴까
> 비밀 그림을 남에게 보이지 못하네

이때 그의 큰아들, 딸, 처는 이미 세상을 떠났고, 다른 자녀들은 살았어도 모두 각자 가정을 꾸려 '지팡이를 짚지 않으면 걸을 수 없게 된' 조맹부 혼자 외로운 둥우리를 지키고 있었다. 그가 그린 말은 여전히 씽씽 바람소리를 내서 그림을 열 수 없었다. 그림을 열면 말이 순식간에 멀리 달려나가 버릴까봐 두려웠다.

한 달 후 조맹부는 고향 오흥의 감당교(甘棠橋) 부근 저택에서 친구와 담소를 나누다 종이를 펴고 해서로 글을 썼다. 해질 무렵 피곤하다며 잠시 쉬겠다고 했다. 친구를 보내고 침대에 누워 잠들었다. 다음날 사람들이 발견했을 때 그는 이미 숨이 멎은 채였다.

조맹부는 그의 평생의 작품들이 그가 죽은 후에 여기저기 떠돌다가 223

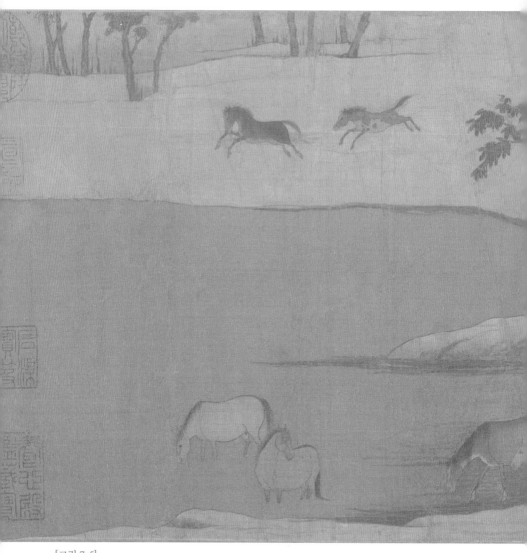

[그림 7-5]
<추교음마도> 두루마리, 원, 조맹부,
베이징 고궁박물원 소장

자금성의 그림들

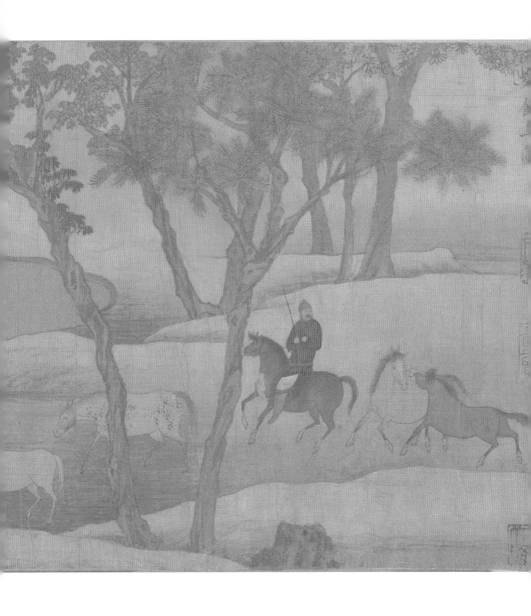

점이 남아 자금성(고궁박물원), 타이베이, 런던, 뉴욕 등 그가 들어보지도 못한 곳에 가 있을 것을 생각했는지 모르겠다.

그림은 사람보다 오래 살고 더 멀리 간다.

2017년, 국내외 10개 박물관에서 온 조맹부의 작품이 고궁박물원 서화관(무영전)에 모였다. 흩어졌던 말들이 다시 모인 것이다.

옛길에서 불어오는 서풍 속에 서 있는 마른 말과 장을 끊은 사람은 이미 저 멀리 하늘 끝에 가 있었다.

11

조맹부가 죽은 다음 해, 송나라 역사에서 중요한 역할을 한 인물이 죽었다.

송나라 공종(恭宗, 공제(恭帝)라고도 한다.) 조현이었다.

무덤에서 끌려나온 송나라 도종의 둘째 아들이자 남송 왕조의 7대 황제였다.

그는 원나라의 포로였고 나중에 출가해서 비구가 되었다.

쿠빌라이는 송나라 황실 후예를 모두 죽이지 않고 살길을 남겨주었다.

그는 시 때문에 죽었다.

그의 목숨을 앗아간 시는 이것이다.

임화정에게 묻노니
매화는 얼마나 피었는가
황금대의 손님이 되어
집으로 돌아갈 수 없구나

자금성의 그림들

'매화를 처로 삼고 학을 아들로 삼은' 임보(그의 무덤도 양련진가가 파헤쳤다.)에게 물은 것은 매화가 아니고 고국에 대한 소식이었다.

앞에서 말했지만 1276년, 원나라 군대가 임안을 공격할 때 사 태후는 5살의 그를 데리고 원나라 군대에 투항했다. 산하가 피와 눈물을 흘리는 것이 무엇인지 그는 몰랐다. 후에 과거의 황실 성원이었던 사람들은 대부분 출가해서 비구나 비구니가 되어 절에서 구차한 생명을 이어갔다. 이 시를 쓸 때 공종 조현은 수십 년간 적막한 수행을 했지만 고국을 그리는 마음은 여전히 사라지지 않았다. 서호의 매화를 생각하면 마음이 아파왔다. 그 고통이 그를 뒤쫓아왔다.

이 시가 원나라 정부에 알려졌고 원나라 영종에게 보고되었다. 영종은 분노하여 하서(河西)에서 조현에게 사약을 내렸다.

과거 그의 조상 조광의가 남당 후주 이욱에게 죽음을 내린 것과 비슷하다. 그 망국의 황제는 '어젯밤에 또 동풍이 불었지만 고개를 돌려 고국의 달빛을 보지 못했네'라는 시를 써서 조광의를 기분 나쁘게 했고 그 때문에 독약을 받았다.

업보일까?

정치는 이렇게 무서운 것이다. 서로 죽고 죽이며 조금도 봐주지 않는다.

어쨌거나 조현이 시 때문에 죽었을 때 그의 나이 53세였다.

지치3년(1323년)이었다.

그의 동생이자 그가 투항한 후 복주에서 황위에 올랐던 송나라 단종 조시(趙昰)는 40년 전에 죽었다. 그때 겨우 10살이었다.

그의 다른 동생이자 남송 마지막 황제였던 조병(趙昺)도 일찍 죽었다. 원나라 군대가 막다른 길로 몰아 바다까지 도망가서 승상 육수부(陸秀夫)의 등에 업힌 채 바다로 뛰어들었다. 그해 겨우 8살이었다.

조병은 흰 꿩을 두 마리 키웠는데, 꿩들은 주인이 물에 뛰어든 것을 보고 슬피 울고 새장에 든 채로 물로 뛰어들었다.

송나라 도종은 욕망이 과도해서 35세에 죽었다. 그의 세 아들 조현, 조시, 조병은 모두 황제를 했다.(송 공종, 단종, 말제다.) 그들의 마지막은 처참했다. 조시, 조병은 죽었고, 조현은 살아서 포로가 되었고 억지로 출가했다.

조씨 왕조는 철저하게 끝났다.

조현과 조맹부는 원나라 때 살았다. 조맹부는 일생 조현을 만나지 못했을지 모른다. 그러나 조현의 존재를 무시할 수 없었다.

양련진가가 땅을 3척 파내어 도종의 시체를 다시 햇빛으로 끌어냈을 때 송나라 도종의 아들 조현은 아직 살아서 좌절 속에 청춘기를 보내고 있었다. 그는 대도, 상해, 거연을 지나 천산 등지까지 갔다. 그가 대지에 남긴 그림자는 점점 작아지고, 사료에 남은 흔적도 점점 흐릿해졌다.

조맹부가 원나라 정부에서 일한 지 2년이 지난 후(1288년) 조현은 고원을 지나 티베트(〈원사〉에서는 '토번'이라고 부른다.)에 도착해 샤카사에서 불법을 수행했다. 그전에 그는 원나라의 황량한 서북 지역에서 17세까지 살았다.

이때 조맹부는 원나라 왕조에서 관직에 있었다. 그는 조현의 소식을 들었을 것이다. 소식을 전한 사람 중 한 명은 그의 친구 왕원량(汪元量)이었다. 왕원량은 과거 투항한 조현을 따라 대도로 갈 때 조현의 북상 상황을 많은 시로 기록했다. 이때 그와 조맹부는 한림원 동료였다. 고국의 황제 조현이 티베트 고승이 된 것을 듣지 못했을 리 없다.

조현은 맑은 눈과 버터 향이 섞인 돌과 흙으로 만든 사원에서 경전을 외우며 꼼짝하지 않고 17년을 살았다.

대덕8년(1304년) 조현이 34세가 되었을 때 51세의 조맹부가 〈홍의서

역승(紅衣西域僧)〉을 그렸다. [그림 7-6] 그림에 붉은 옷을 입은 산발한 승려가 나온다. 거대한 나무를 타고 올라가던 마른 등나무 아래 초록색 돌이 옅은 묵으로 그려졌다. 땅 위에는 작은 풀과 부드러운 꽃을 그렸다. 화면은 장엄하면서도 온화함을 잃지 않았다. 쉬방다 선생은 이 그림을 보고 "질박한 필법으로 서역 사람의 모습을 그렸다. 옛것을 따르면서 사생을 하고 있다"고 했다. [44]

조맹부는 발문에서 이것은 평범한 불화라고 암시했다. 하지만 이 발문을 믿을 수 없고 조맹부가 의도적으로 수수께끼를 놓아 사람들의 눈과 귀를 어지럽히고 자기의 진짜 마음을 숨겼다고 말하는 학자들도 있다. 그 진짜 마음은 조맹부가 일 년 전 죽은(1303년) 샤카파 제사담파를 애도하며 샤카사에서 주지를 하고 있는 조현에 대한 생각을 표현한 것이다. [45] 물론 이것은 관련 문헌에 근거해서 나온 추리이지 문헌에 직접적으로 나온 이야기는 아니다.

'서역'은 넓게는 티베트를 포함한다.

바다처럼 깊은 조맹부의 마음속 파도는 700년이 지난 후 한 그림에서 남김없이 드러났다.

그는 자기를 새로운 세대에 주었다.

그러나 송나라 강산에 대한 정은 여전히 그의 마음 한 켠에 있었다.

그는 진정으로 해방되지 못했다.

[그림 7-6]
<홍의서역승> 두루마리, 원, 조맹부,
랴오닝성 박물관 소장

余嘗見盧楞伽羅漢像衆得西域
人情態故優入聖域盖唐時京師
多有西域人耳目所接語言相通故
也至五代王齊翰輩善畫要與漢
僧何異余仕京師久頗嘗與天竺僧
遊故於羅漢像自謂有得此卷余十
七年前所作粗有古意未知識者
以爲如何也庚申歲四月一日孟頫書

四
大
假
名
三
身
何
有
兀
坐
樹
下
示
人
以
手
背
髑
不
得
能
而
脣
忘
頂
後
圓
相
具
足
真
常
畫
馬
則
非
畫
佛
則
是
水
晶
道
人
猶
著
此
子
大
士
不
言
廣
長
無
量
稽
首
掌
中
必
是
供
養
乾
隆
丁
丑
大
暑
日
御
題

8장

빈산

산이 그의 예배당이 되었고, 그의 궁전이 되었다.
끝나지 않고 연결되는 음악이었다.

바람과 연기가 모두 자니, 하늘과 산이 같은 색이다. 부양(富陽)에서 동려(桐廬)까지 약 백 리, 기이한 산과 낯선 물로 천하의 절경이다. 물은 비취색, 천 장의 깊이에도 바닥이 보인다. 헤엄치는 물고기와 작은 돌멩이들이 걸림 없이 다 보인다.

— 남조 양나라 오균(吳均)의 <여송원사서(與宋元思書)>

어느 날 주져친(朱哲琴)이 유명한 건축가 왕수(王澍)가 설계한 부춘산관(富春山館)에서 자신의 소리장치를 전시하게 되었다고 시간 있으면 보러 오라고, 아니 들으러 오라고 했다. 소리장치가 뭐냐고 물었다. 주져친은 부춘강과 강기슭에서 채집한 소리 소재를 가공해서 소리 작품으로 만든 것이라고 했다. 부춘강 물을 떠다 소리로 물에 진동을 만들고 벽에 빛을 반사해서 맑고 변화하는 무늬를 만들었기 때문에 소리를 볼 수도 있다고 했다. 그녀는 이 작품에 <부춘산관 소리 그림>이라고 이름을 지었다.

주져친이 소리에 민감한 것이 존경스럽다. 그녀는 <부춘산거도(富春山居圖)>라는 오래된 무성 필름에 처음으로 소리를 입혔다. 하지만 나는 <부춘산거도>에 원래 소리가 있었다고 생각한다. 황공망의 소리가 직접 청각에 호소하지 않고 시각에 호소하고 공간조직을 통해 만들어졌을 뿐이다.

사실 황공망은 작곡가다. 쉬방다(徐邦達)는 황공망이 '음율에 능통해서 산곡(散曲)*을 만들 수 있었다'고 했다.[1] 황공망은 시에서 자신이 소리에 민감하다고 말한 적이 있다.

> 수선사 앞에는 호수가 깊고
> 악비 묘에서 원숭이가 우네.
> 호수에 띄운 배에서는 여자가 노래하며 지나가고
> 푸른 물결에 떨어진 달은 찾을 수가 없구나.[2]

원나라 지정(至正)7년(1347년) 황공망은 그의 도반 무용사(無用師)와 드넓은 부춘산에 들어가 〈부춘산거도〉를 그리기 시작했다. 이 유명한 그림에서 편평한 숲과 비탈의 물, 높은 절벽과 깊은 계곡, 후미지고 청정한 샛길, 긴 숲과 모래벌의 풀, 인적 없는 집, 위태로운 다리와 잔교 등이 모두 악기가 되어 소리를 냈다. 그의 그림 세계로 들어가면 강기슭 양쪽의 크고 깊은 산수를 보고 대지에 숨겨진 천상의 소리도 들을 수 있다. 같은 해 황공망은 〈추산도(秋山圖)〉를 그렸다. 〈보회록(寶繪錄)〉에서 그는 '가을 산의 깊은 정취를 긴 두루마리로 그려서 소리가 있는 그림을 만들고 싶다'고 했다.

황공망은 자기 그림 속에 소리를 숨겨두었지만 주져친은 소리에서 그림이 튀어나오게 했다. 700년을 사이에 두고 산수화로 이루어진 대화는 환상적이고 정교하고 오랫동안 함께 의논해서 만들어낸 것처럼 보인다.

*중국 고대 문학 장르의 하나로 원나라 때 흥했다. 기성 멜로디에 맞추어 작사되어 불렸다.

그러나 내가 말하고 싶은 것은 다른 중요한 일이다. 왜 〈부춘산거도〉(뿐 아니라 고금의 중국 산수화가 다 포함된다.)가 음악과 호흡이 잘 맞는가에 관한 것이다. 중국 산수화는 추상성이 강하다.

그림은 본래 이미지를 빌린 것이다. 조맹부는 그림 예술을 한마디로 이렇게 정의했다. '글과 그림은 바탕이 같다.'(조맹부는 '글과 그림이 본래 같은 데서 왔다'고 말했다.) 이 한마디로 중국에서 가장 중요한 두 가지 선(線)의 예술인 붓글씨와 그림의 원천을 밝히고, 이 둘이 오랜 문명의 세월 동안 서로 친밀했고 서로 존경하고 서로 사랑하는 관계였다는 것도 설명했다. 또한 이 둘의 미래의 길도 보여주었는데 특히 그림은 본질적으로는(붓글씨처럼) 뜻을 그리는 것이지 현실을 그대로 찍어내는 것이 아니다.

중국 그림은 처음에는 토템에서 시작해서 사람의 모습을 갖추었다. 당나라와 송나라 이후 중국 그림은 거대한 변혁을 맞는다.

첫째, 산수화가 독립했다. 산수화는 더 이상 인물화의 배경이나 도구로 존재하지 않았다. 동진 고개지가 그린 〈낙신부도〉의 산수와 오대 고굉중의 〈한희재야연도〉에 나오는 산수가 그려진 병풍은 인물화의 배경이었다.

둘째, 색채의 중요성이 약해지고 수묵의 가치가 부각되었다. 이 현상은 이미 당나라 때 시작되었다. 형호(荊浩), 관동(關仝), 동원(董源), 거연(巨然), 미불(米芾)과 미우인(米友仁), 마원(馬遠), 하규(夏圭)를 거쳐 '수묵을 숭상하는' 예술관이 형성됐다. 그래서 '초목이 만발한 것을 표현하기 위해 붉은색과 초록색을 칠하지 않고, 구름과 눈이 날리는 것을 표현하기 위해 연백가루를 하얗게 칠하지 않고, 산은 푸른색과 초록색으로 칠하지 않고, 봉

황은 오색으로 칠하지 않았다.'[3] 먹색에 세상의 모든 색이 포함되기 때문이다. '먹에 다섯 가지 색이 있다'고 했다.(장언원(張彦遠)은 '먹을 이용해서 오색을 모두 표현할 수 있다'는 의미로 이 말을 했다.) 수묵은 이때부터 중국 화가의 종이 위에서 움직이고 뿌려지고 물들이면서 소박하고 간결하고 영적이고 아름다운 수묵화를 그려냈다.

셋째, 이 소박함과 간결함은 중국 그림을 색에서 해방시켰을 뿐 아니라 이미지에서도 해방시켰다. 그 결과 그림은 더욱 추상성을 갖게 되었고, 송나라 사람들의 철학적인 사유와 환상에 적합해졌다. 물론 그것은 도를 넘지 않는 추상이어서 구상과 추상 사이를 왔다 갔다 하면서 균형을 찾고 있었다.

수묵으로 그린 산수화는 중국의 것이고 문인의 것이었다. 수묵화를 감상하려면 심미적인 훈련을 쌓아야 한다. 수묵화는 색과 형상을 넘어서 신(神)과 기(氣)를 강조하기 때문이다. 진융(金庸)이 쓴 〈사조영웅전(射雕英雄傳)〉에 황용과 곽정이 그림에 대해 이야기하는 장면이 나오는데 무척 재미있다.

수십 장(丈) 밖에 일엽편주가 호수에 정박해 있고 어부가 배에 앉아 낚싯대를 드리우고 있다. 배 뒤쪽에 어린아이가 있다. 황용은 그 배를 가리키며 이렇게 말한다. "안개가 자욱한 끝없는 수면에 홀로 낚싯대를 드리우니, 한 폭의 수묵 산수화 같구나." 곽정이 물었다. "수묵 산수화가 무엇인가요?" 황용이 말했다. "검은 묵으로만 그리고 색을 칠하지 않는 그림이다." 곽정이 주변을 둘러보니 온통 푸른 산, 맑은 물, 파란 하늘, 창창한 구름, 오렌지빛 석양, 복숭아빛 저녁 노을뿐 검은색은 보이지 않았다. 이에 고개를 저으며 망연자실했다.[4]

회화는 채색(청록)의 시대에서 흑백(수묵)의 시대로 접어들었다. 중국 예술의 큰 발전 혹은 혁명이라고 불리는 이 과정은 사진이 흑백의 시대에서 채색의 시대로 접어든 것과는 정반대다.

울긋불긋한 청록산수도 사라지지는 않았다. 역사에서 명맥을 유지했을 뿐 아니라 차차 새로운 풍격으로 나아갔다. 청록과 수묵은 경쟁과 상호작용 속에서 발전해 각자의 눈부신 역사를 가졌다.

오늘날 사람들은 수묵화나 단청화처럼 그림 재료로 그림을 부른다.

3

두 장의 그림을 살펴보자. 하나는 북송 왕희맹(王希孟)이 그린 〈천리강산도(千里江山圖)〉[그림 8-1]이고, 다른 하나는 남송 미우인이 그린 〈소상기관도(瀟湘奇觀圖)〉[그림 8-2]다.

왕희맹과 미우인은 그리 멀리 떨어지지 않은 시대를 살았다.

왕희맹은 북송 소성(紹聖)3년(1096년)에 태어났고, 어렸을 때 북송 휘종 황제가 만든 미술학교(당시에는 '화학(畫學)'이라고 불렸다. 이곳은 중국 역사상 최초의 궁중 미술교육 기관이었다. 또한 중국 고대에 유일하게 관이 설립한 미술학교였다.)에 들어갔다. 장택단은 같은 학교를 졸업하고 한림도화원에 들어가 전업 화가가 됐지만 왕희맹은 궁중의 문서고에 배치되었다. 중앙기록관 같은 이곳에서 그는 글을 베껴쓰는 일을 해야 했지만 불복하고 18살이라는 어린 나이에 〈천리강산도〉 두루마리를 그려 송 휘종의 칭찬을 받았다. 송 휘종은 친히 왕희맹에게 필묵 기법을 가르쳐주고, 이 그림을 채경에게 하사했다. 이로써 왕희맹은 중국 회화사에 이름을 올렸다. 그리고 역사에서 자취를 감추었다. 정강의 전란* 때 죽었을지도 모른다.

미우인은 미불의 큰아들이었다. 북송 희녕7년(1074년)에 태어났으니까 왕희맹보다 22살이 많다. 그런데도 회화사에서 그를 남송 화가로 분류한다. 주로 남송 시대에 그림을 그렸기 때문이기도 하고, 송 고종의 사랑을 받아 궁정에서 글과 그림을 감정하는 일을 미우인이 맡았기 때문이기도 하다. 그래서 현재 남아 있는 수많은 고대 서화에 미우인의 발문이 많다.

왕희맹의 〈천리강산도〉는 청록산수이고, 미우인의 〈소상기관도〉는 수묵산수다. 〈천리강산도〉는 구상이고, 〈소상기관도〉는 (상대적으로) 추상이다. 이 두 그림은 각자의 화법을 극단으로 몰아갔다. 그래서 매우 극단적이다. 내가 가장 사랑하는 그림들이기도 하다.

두 그림은 서로를 비추기 위해 존재하는 것 같다.

두 그림은 베이징 고궁박물원에 소장되어 있다. 언제 이 둘이 같이 전시되어 동시에 볼 수 있을지 모르겠다.

먼저 〈천리강산도〉부터 보자. 용솟음치는 산들, 장대히 흘러가는 강물 사이의 높은 누각과 긴 다리, 소나무 봉우리와 서원, 산등성이의 전망대, 물결치는 버드나무와 어부의 집, 개울 가까운 곳의 초가집, 편평한 모래에 정박한 배 등으로 이루어진 이 광대한 서사극이 얼마나 웅대하고 복잡한가는 말할 필요가 없으니 여기서는 색에 대해서만 말하겠다. 지극히 명려하고 지극히 찬란하고, 광감이 그렇게도 강렬해서, 마치 조르주 쇠라의 〈그랑드 자트 섬의 일요일 오후〉 같다. 햇빛이 잘 들고, 공간은 깨끗하고, 청산은 그대로이고, 물빛은 처음처럼 짙고, 옛날 중국을 비추었던 빛이 그림을 비추어 〈천리강산도〉를 거대한 백일몽처럼 만들어서 세계를 원

* 중국 북송(北宋)의 정강 연간(1126~1127)에 금나라가 수도 개봉(開封)을 함락시켜 북송이 멸망했다.

[그림 8-1]
<천리강산도> 두루마리, 북송, 왕희맹,
베이징 고궁박물원 소장

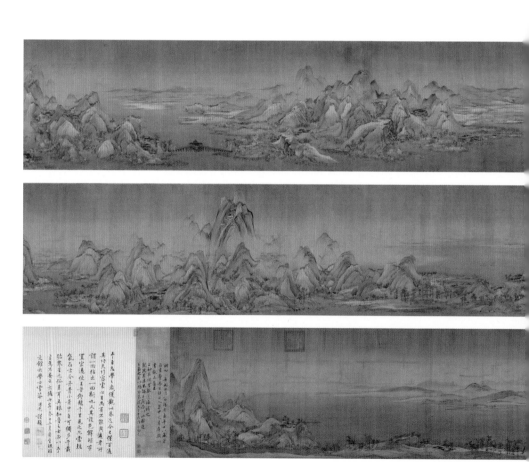

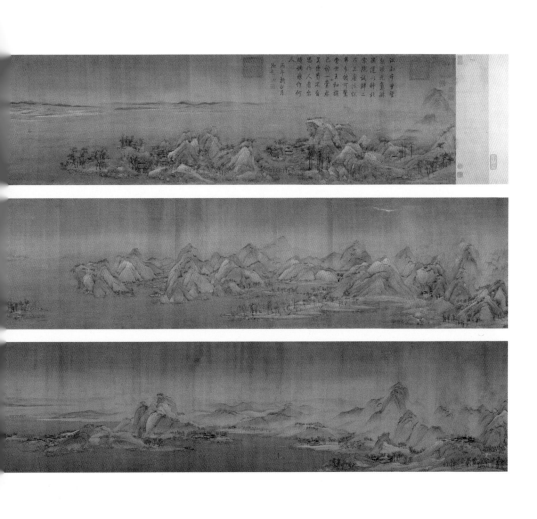

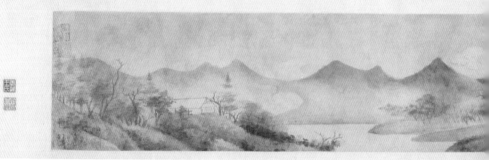

[그림 8-2]
<소상기관도> 두루마리, 남송, 미우인,
베이징 고궁박물원 소장

시 상태로 돌아가게 했다. 그 고요함은 <춘강화월야(春江花月夜)>에 쓰여
진 시와 같다.

> 강과 하늘이 한 가지 색으로 작은 티끌도 없는데
> 맑은 허공에는 외로운 달만 떠 있네.
> 강 두둑에서 어떤 이가 처음으로 달을 보았을까?
> 강에 뜬 달은 언제 처음으로 사람을 비추었을까? [5]

자금성의 그림들

한 평론가가 이렇게 말했다. "당나라 초의 시인 장약허(張若虛)는 〈춘강화월야〉 시 한 편만 남겼으나 청나라의 왕개운(王闓運)은 그가 '한 편의 시로 대가가 되었다'고 평가했다. 현대의 원이도(聞一多)도 그를 일러 '시 중의 시요 정수리 중의 정수리'라고 존경했다. 북송 왕희맹이 그린 청록산수화 두루마리 〈천리강산도〉는 〈춘강화월야〉에 비유된다. 단 하나의 그림으로 북송과 남송을 모두 눌러버렸다. 색채가 밝고 구도가 웅대한 것이 이 그림 전에도 후에도 이보다 뛰어난 그림이 없었다."[6]

그러나 이 두 그림 중에 하나를 고르라면 나는 〈소상기관도〉를 선택할 것이다. 왕희맹의 시야와 포부는 그 나이 사람의 한계를 뛰어넘을 만큼 넓고 컸다. 하지만 그의 낭만과 천진은 '청춘문학' 같은 인상을 강렬하

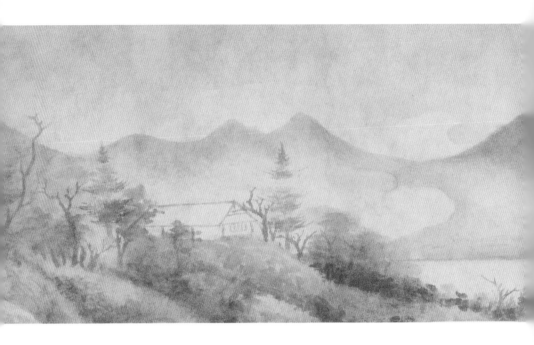

게 풍긴다. 빛과 하늘에 대한 동경, 청춘이 묻어나는 낭만과 상심, 미성숙
과 불안정이 있다.

이것은 표면적인 원인이다. 더 근본적인 원인은 왕희맹의 〈천리강산도〉
에 비해 미우인의 〈소상기관도〉가 더 깊고 간결하고 추상적이고 삼라만상
을 다 품고 있기 때문이다. 미우인은 색채를 버리고 형상도 흐려버렸다.

〈천리강산도〉의 초점은 또렷하다. 그가 잘라낸 것은 햇빛이 밝게 빛나
는 정오로 모든 것이 뚜렷하게 보인다. 그러나 〈소상기관도〉의 초첨은 흐
릿하다. 잘라낸 장면은 안개가 자욱하게 낀 이른 아침이다. 미우인이 스
스로 이렇게 제목을 지었다. '산과 물의 아름다운 모습이 다채롭게 변하
는 것은 대개는 이른 아침 비 올 때다.' 〈천리강산도〉의 짙은 묵색과 강
한 채색에 비하면 〈소상기관도〉는 옅고 멀고 허전하다. 두루마리 전체
가 안개비에 가려 있고, 산은 안개와 운무에 흐려지고 흘러가고 펼쳐진다.

자금성의 그림들

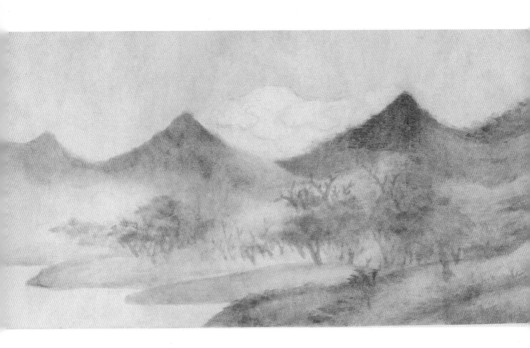

옅고 멀고 허전해서 더욱 심도 깊고 더욱 신비하고 예측하기 어렵다. 산수화에 '실체'가 아닌 '환상'이 등장했다.

〈소상기관도〉는 송시대 산수화의 최고 작품이다.

4

그러나 원나라 들어 황공망 직전의 시대에 상황이 변했다.

미우인이 흐릿하게 그렸던 초점이 다시 살아났다.

원나라 4대 화가(황공망, 오진, 왕몽, 예찬)는 운무가 자욱하게 낀 효과를 버리고 다시 또렷한 산수화를 그렸다. 몽환의 끝까지 간 화가가 현실세계로 돌아온 것 같다.

그러나 자세히 보면 그 세계는 현실이 아니고 산수도 사실이 아니었다.

그 둘은 서로 본 것도 같고 아닌 것도 같다.

〈부춘산거도〉는 구상처럼 보인다. 화면의 세부가 진짜 존재하는 것 같다. 그러나 〈부춘산거도〉를 들고 부춘강에 가도 그림 속 장소를 찾을 수 없다. 〈부춘산거도〉는 황공망이 정성들여 만들어놓은 사기극이다. 고도의 '진실성'으로 우리를 속여서 도달한 곳은 '진실이 아닌' 세계다. 그것은 일종의 추상, 그러니까 구상 같은 추상이다. 혹자는 그 추상성이 구상의 형식으로 표현된다고 말한다.

소설의 마술적 리얼리즘처럼 세부는 매우 사실적이지만 전체적으로는 허구다.

왕몽은 나중에 이 길을 따라 걸었다. 화면이 점점 복잡해지고(고금을 통틀어 가장 복잡했다.) '말로 표현하기 어려운 초현실적인 분위기가 나타났는데, 실제로 존재하지 않는 몽환의 장소 같았다.'[7]고 했다.

사실적인 표현은 오랜 세월 사생을 한 저력으로 만들어진 것이었다.

황공망은 〈부춘산거도〉를 78세에 그리기 시작했다. 이 그림을 일생 준비했고 완성하기까지 7년이 걸렸다. 80세 노인은 인내심을 가지고 그렸다. 톨스토이가 61세에 〈부활〉을 쓰기 시작해서 너무 서둘지도 않고 너무 느리지도 않게 10년을 쓴 것과 비슷하다. 그들은 우리처럼 급하게 살지 않았다. 청나라 '사왕(四王)' 중 한 명인 왕원기(王原祁)도 이렇게 감탄했다.

옛사람들의 두루마리는 모두 가벼운 작품이 아니다. 여러 해를 걸쳐 완성된 것으로 고심이 담겨 있고 자유로움도 담겨 있다. 과거 대치(大痴)가 〈부춘〉 두루마리를 7년 동안 그렸다. 그가 붓을 적시고 휘두를 때 정신이 마음과 만나고 마음이 기와 만났다. 행하려 하나 행하지 못하고 멈추

자금성의 그림들

려 하나 멈추지 못했으니, 결코 기교와 기이함을 추구하려는 마음이 없었
으나 기교와 기이함이 붓 밖에 드러나니 몇 백 년 동안 고상한 아취가 빛나
고 있다.[8]

황공망은 85세까지 살았다. 그가 〈부춘산거도〉를 그릴 때까지 오
래 산 것은 중국 예술사의 행운이었다. 말하자면 그는 이 그림을 완성하
기 위해 평생을 살았다.

일생에 걸친 준비기간을 제외하고 〈부춘산거도〉를 그린 7년 동안 그
는 부지런하고 성실하게 날마다 그림을 그렸다. '5일에 산을 하나 그리
고 10일에 물을 하나 그렸다.' 그가 〈사산수결(寫山水訣)〉에서 말한 것처
럼 '가죽 자루에 그림 그릴 때 쓰는 붓을 넣어두고서, 간혹 풍경이 좋은 곳
이거나 이상하게 생긴 나무를 보면 곧바로 그림을 그려서 기록한다. 때로
는 거기에서 생겨나는 뜻을 얻기도 한다.'[9]

이일화(李日華)는 〈육연재필기(六研齋筆記)〉에 이렇게 기록했다.[10] "황자
구(黃子久)*는 종일 황무지 산의 거친 돌, 수풀 속에 앉아 있었다. 혼이 나
간 듯이 보여 그의 행위를 예측할 사람이 없었다. 유중의 바다로 통하
는 곳에 갈 때마다 격류와 파도를 보고 비바람이 거세고 물귀신이 나와 울
어도 전혀 신경쓰지 않았다."[11]

그래서 〈부춘산거도〉에 십여 개의 봉우리를 그렸는데 봉우리마다 모
양이 다르고, 수백 그루의 나무를 그렸는데 나무 한 그루의 모양이 '웅장
한 모습이 끝이 없고 변화가 지극히 많았다.'[12] 명나라 화가 동기창(董其昌)
은 이 그림을 보고 탄복하여 무릎을 꿇고 이렇게 말했다. "나의 스승입니

* 자구는 황공망의 호다.

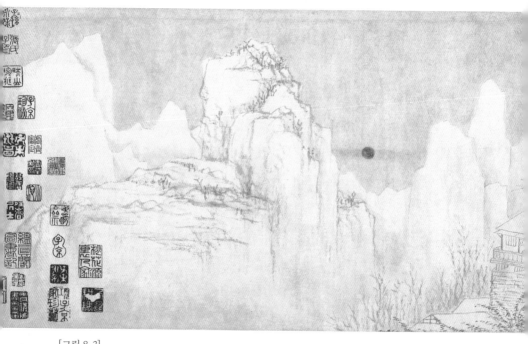

[그림 8-3]
<쾌설시청도> 두루마리, 원, 황공망,
베이징 고궁박물원 소장

다. 나의 스승입니다. 하나의 언덕에 오악(五岳)*이 모두 담겨 있습니다.”
그는 이 찬사를 글로 써서 〈부춘산거도〉 뒷면에 붙여놓았다.

　그의 그림이 구상화처럼 보여 그림 속 길을 따라 걸으며 그림 속 공간
으로 들어가려 하면 그의 마른 붓질과 젖은 붓질, 옆으로 찍은 점, 비스듬
히 찍은 점 사이에서 길을 잃고 만다. 〈부춘산거도〉 속의 세계는 부춘강가
에 존재하지 않고 그의 마음속에 존재한다. 그것은 그의 정신세계의 일부
분이지 현실 세계의 일부분이 아니다. 그가 몽상하는 공간, 마음속 유토피

* 오행사상에 의해 동·서·남·북·중앙의 대표적인 산을 가르킨다. 태산, 화산, 형산, 항산, 숭산
의 총칭이다.

자금성의 그림들

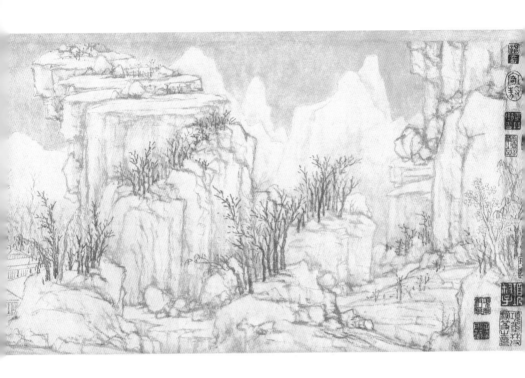

아를 부춘강의 모습을 빌어 표현했을 뿐이다.

베이징 고궁박물원에 소장된 〈쾌설시청도(快雪時晴圖)〉 두루마리 [그림 8-3], 〈구봉설제도(九峰雪霽圖)〉 두루마리, 윈난성 박물관에 소장된 〈담계방대도(郯溪訪戴圖)〉 족자 등에서 표현된 산의 모습은 더욱 극단적이다.

〈쾌설시청도〉 두루마리를 보자. 이 그림에 나오는 산은 전부 수직으로 올라갔다 내려오는 벼랑으로 기본적으로 직각을 이루고 있다. 이 산들은 왕희맹이 그린 〈천리강산도〉의 산들처럼 아름답고 찬란하지도 않고 미우인의 〈소상기관도〉처럼 시적이고 몽환적이지도 않다. 〈부춘산거도〉처럼 따뜻하고 친절하지도 않다. 여기서 노인 황공망은 산을 단호하고 거칠고 난폭하게 그렸다. 그가 그린 것은 인간세상에 없는 기이한 광경이고 풍경은 절대적으로 허구였다. 황공망은 산수를 날조하는 데 빠져 있었다. 하

문언(夏文彦)이 말한 것처럼 '수많은 구릉과 골짜기가 점점 기괴하고 첩첩 산중으로 들어갈수록 묘하다.'[13]

이것을 현실에서 찾으려 하면 황공망이 어둠 속에서 웃는 소리만 들을 수 있을 뿐이다.

5

오늘날 남아 있는 가장 오래된 산수화는 수나라 때 전자건(展子虔)이 그린 〈유춘도(游春圖)〉다. (베이징 고궁박물원 소장) 이 그림을 시작으로 중국 화가들은 더 이상 산을 규격에 맞추어 그리지 않았다. 중국 그림에서 산은 불탑 같고 버섯 같고 성곽 같고 예배당 같다. 옛사람은 마음 내키는 대로 산을 그렸다. 그래서 중국 산수화에는 한 번도 산의 객관적인 모습이 없었다. 화가가 산수화에 '소상팔경', '담계방대', '동정기봉', '패교풍설' 같은 지명을 붙여도 이것을 진짜로 생각하면 안 된다. 오대 동원의 〈소상도〉와 남송 미우인의 〈소상기관도〉가 모두 소상을 그렸다. (소상은 소수와 상강이 합류하는 지역을 말한다.) 그런데 두 그림에 같은 장소가 없다. 중국 산수화의 산은 대개 세로 방향으로 '하늘과 높이를 겨루는 듯한' 자세다. 대자연이 만년 동안 쌓은 에너지를 분출하려는 것처럼 보인다. 상상 속의 '마계(魔界)' 같다.

형호(荊浩)의 〈광려도(匡廬圖)〉, 범관(範寬)의 〈계산행려도(溪山行旅圖)〉(모두 타이베이 고궁박물원 소장) 같은 그림 족자는 물론이고 북송 장선(張先)의 〈십영도(十咏圖)〉, 왕선(王詵)의 〈어촌소설도(漁村小雪圖)〉, 송 휘종의 〈설강귀조도(雪江歸棹圖)〉, 왕희맹의 〈천리강산도〉, 남송 조백구(趙伯駒)의 〈강산추색도(江山秋色圖)〉(이상 모두 베이징 고궁박물원 소장), 원나라 때 황공망의 〈부춘산거

도)처럼 옆으로 긴 두루마리도 예외가 아니었다.

예를 들면, 거슬러오르는 산의 모양은 현실에서는 찾기 힘들다. (특히 황공망이 살았던 송강(淞江), 태호(太湖), 항주 일대에서는 더욱 그렇다.) 꿈속 아니면 오직 그의 붓끝에 있었다.

옛 중국사람들은 '객관'의 정신으로 산과 내, 강의 흐름, 우주세계를 대한 적이 없었다. 그들은 서양사람들처럼 정신세계를 '주'와 '객'으로 나누지 않았고 세계도 주체와 객체로 나누지 않았다. 외부세계(자연)도 주관세계(자아)와 상대적인(심지어 대립적인) 개념이 아니었다. 독립적으로 존재하는 나 이외의 타자가 아니었다. 따라서 자연은 단순히 보여지는 대상이 아니었다. 자연은 자아였다. 둘은 몸의 피부처럼 떼어낼 수 없었다. 장자가 '천지와 나는 함께 서 있고 만물이 나와 하나'라고 말한 것처럼 대천세계가 수천수만으로 변화하고 물 한 방울, 모래 한 알, 이파리 하나, 새 한 마리가 인류 감각기관의 연장이었다.

인류가 세계를 탐색하고 발견한 것은 사실은 자아에 대한 탐색과 발견이었다. 장자는 이렇게 말했다. "아침 버섯이 그믐과 초하루를 모르고 매미가 봄과 가을을 모른다." 아침 버섯은 아침에 나서 밤에 죽기 때문에 한 달을 모른다. (달의 시작이 초하루이고 달의 마지막이 그믐이다.) 매미는 겨울을 나지 못하기 때문에 일 년(봄과 가을)을 모른다. 그는 자연계의 작은 곤충을 말하지 않았다. 그가 말한 것은 인류였다. 우리가 아침 버섯이고 매미다. 우리가 알 수 있는 세계는 그들이 알고 있는 것보다 얼마나 많은가? 물론 장자는 자기를 곤충에 비유하지 않았다. 그는 자기가 아름다운 나비라고 했다. 자기가 나비 꿈을 꾼 것인지 나비가 자기의 꿈을 꾼 것인지 모르겠다고 했다.

이백은 혼자 경정산(敬亭山)에 앉아 "오래 동안 질리지 않고 마주보는 것

은 오직 경정산뿐이네"라고 했다. 산이 사람이고 사람이 산이다. 이 산은 경정산이 아니고 하늘 아래의 모든 산을 다 포함한다. 남송 사인 신기질(辛棄疾)이 강서(江西) 신주(信州)[14]에서 본 연산(鉛山)도 그렇다. 그는 이렇게 말했다. "내가 청산을 보니 얼마나 아름다운가, 청산이 나를 봐도 그렇겠지." 옛사람들은 사람과 자연, '자아'와 '타아'를 완전히 합해서 보았다. 옛사람들에게는 자연과의 경계가 존재하지 않았다.

'하늘과 사람이 하나'라는 관념이 고대 중국의 핵심 사상이자 예술 관념이었다. 위진 시대에 산수를 소재로 한 그림과 문학이 거의 동시에 등장했다. 종병(宗炳), 왕미(王微)를 거쳐 당나라 이사훈(李思訓) 손에서 기초가 완성되었고, 산수화의 대가 왕유(王維)가 등장했다. 다시 오대의 형호, 관동, 동원, 거연이 갈고 다듬었고 송나라와 원나라 때 산수화의 최고봉이 완성되었다. 미불, 왕선, 왕희맹, 미우인이 마음껏 그렸고, 조맹부가 터를 닦고, 황공망이 두각을 드러냈다. 예찬, 오진, 왕몽을 거쳐 명나라와 청나라 때 자연세계의 삼라만상이 화가의 두루마리 위에서 신선하고 활발한 생명감을 투사해 냈다. '무기물'의 세계가 '유기물'의 세계로 변했을 때 산수화는 사람을 깊이 감동시켰다. (예찬의 적막함도 사람을 감동시켰다.) 달이 여러 산을 비추고 사람이 국화처럼 맑고 거친 돌에도 신경이 있고 기쁨과 슬픔이 있고 힘이 있었다.

쉬푸관(徐復觀)은 〈중국예술정신〉에서 "중국의 풍경화가 서양보다 1,300~1,400년 일찍 등장했다"고 했다.[15] 이 말은 과장이라고 생각한다. 사실 고대 중국에는 풍경화가 없었다. 고대 중국인에게 산수는 풍경 이상이었고 산수화도 풍경화가 아니었다. 풍경은 자기 이외의 사물이 '보는' 대상이지만, 산수는 마음이 달려가는 장소다. 산과 물 가운데 삶의 체험이 녹아 있고 실현되기 원하는 바람이 포함되어 있다. 사람은 '풍경'에 놓

여 있지 않고 '풍경'이 되었다. 몸이 '풍경'의 일부분이었고 '풍경'은 몸의 일부분이며 생명의 일부분이었다. 그래서 '풍경'은 더 이상 '풍경'이 아니었다. 중국인은 이것을 산수라고 불렀다. 산수는 산과 물의 단순한 조합이 아니다. 산수는 단순히 물질적인 형태를 그린 것이 아니라 정신을 체현한 것이라고 말하는 사람도 있다. 바로 그래서 천년 후의 우리가 옛사람의 그림 속에서 여러 산수를 볼 수 있다. 동원의 원만한 흐름, 범관의 고요와 심원함, 왕희맹의 청춘과 낭만, 조맹부의 명정함과 고고함 등….

서양에서 독일 고전철학이 17세기부터 '주체'와 '객체'라는 개념을 쓰기 시작했다. '주'와 '객'으로 나뉘면서 인류는 비로소 '세계를 인식하고', '세계를 개조하게 되었다.' 객관세계를 연구하고 개조할 것을 목표로 한 서양 근대과학이 그래서 탄생했다. 서양 풍경화는 '주체'가 '객체'를 관찰하고 인식하고 표현하는 시각적인 방식이다. 그래서 그 방법은 과학적이다. 인체해부나 원근감이 그렇다. 서양 풍경화는 아름답고 보는 이를 전율하게 한다. 러시아 이동파 화가 쉬스킨(Ivan I. Shishkin)은 생동감 있는 필치로 러시아의 대자연을 그려냈다. 위대하고 우울하다. 그러나 그가 그린 것은 단순한 풍경이다. 자연을 '모방'하고 '재현'했다. 그에 비하면 중국 산수화는 과학적으로 그려지지 않았다. 그래서 중국 산수화에는 극단적인 사실이 없고 극단적인 추상이 없다. 중국 산수화가 그리는 세계는 2차원과 3차원 중간에 있다.

서양 풍경화는 하나의 초점으로 투시한다. 화면이 아무리 커도 자연의 한 조각(한 장면)만 묘사한다. 중국 산수화는 초점이 여러 개다. 위에서 보고 나란히 보고 멀리 본다. 이렇게 세 개의 초점을 가진 방식이 당나라 때 이미 유행했다. 북송의 곽희는 "산 아래서 위를 올려다보는 것을 고

원이라고 하고, 산 앞에서 산의 뒤를 보는 것을 심원이라고 하고, 산 가까이에서 멀리 보는 것을 평원이라고 한다"고 했다.[16] 그리고 이렇게 올려다보고 바라보고 멀리 보는 것을 하나의 화면에 동시에 담았다.

이것은 최초의 '입체주의'다. 하나의 초점만 있어야 한다는 한계에 매이지 않고 시선을 해방시킴으로써 날아가는 새와 같은 시각을 갖게 되었고 화가는 자유롭게 주관적인 정신을 최대한 화면에 넣었다. 카메라 렌즈같이 '공간이 계속 확대되고 가까이 끌어당겨지고 멀리 밀려나가고 끝나면서 새로 시작하고 끝이 없어서 보는 사람이 그 안에서 체험하는 것 같고, 동시에 바깥에서 전체 조망을 눈으로 보기도 한다. 산수화가 표현하는 공간은 공간을 초월한 곳이다. 산수화가 그리는 자연은 자연을 초월한 것이다.'[17]

서양사람들은 중국 그림이 평면적이고 공간감이 부족하다고 생각한다. 그들은 중국 그림에 더 앞선 공간감이 있는 것을 모른다. 쉬푸관의 말대로라면 중국 그림은 서양 현대파를 1,300~1,400년 정도 앞섰다. 그러나 '주'와 '객'을 구분하지 않은 대가로 중국사람들은 정신을 키우고 '물리'에 대한 탐색을 희생했다. 황공만은 일생의 대부분을 구름처럼 떠돌며 지냈지만 그가 관심을 가진 것은 지리와 지질이 아니었다. 고대 중국인의 세계관은 경험이지 논리가 아니었다. 철학이지 과학이 아니었다. 유명한 조지프 니덤의 난제*라는 것이 있다. '왜 근대과학이 중국에서 탄생하지 않고 17세기 서양에서 탄생했는가, 그것도 문예부흥이 일어난 후의 유

* 영국 학자 조지프 니덤(Joseph Needham, 1900~1995)이 〈중국의 과학과 문명〉에서 중국이 고대에는 인류의 과학기술 발전에 중요한 공헌을 했는데 근대 과학과 산업혁명은 왜 근대 중국에서 일어나지 않았느냐는 문제를 제기했다. 1976년 미국 경제학자 케네스 볼딩은 이것을 '조지프 니덤의 난제'라고 불렀다.

럼에서?'라는 것이다. 나는 그 답이 중국인의 사상세계가 서양사람과 다르고 '주체'와 '객체'를 나누지 않은 데 있다고 생각한다. 이 작아 보이는 차이가 17세기 후에 빠른 속도로 커져서 몇 백 년 동안 발효되어 중국와 서양의 역사가 천양지차가 되었다.

6

내가 중국 산수화의 추상성을 조금 추상적으로 말했는데, 다시 황공망으로 돌아가보자.

그는 어떤 사람인가?

황공망의 이력은 지극히 간단하다. 그는 거의 일생을 산수 속에서 보냈다. 기복도 없었고 전기도 없었다.

그의 전기는 모두 그림에 관한 것이다.

일생의 가장 큰 전환점은 47세 되던 해 일어났다. 그해 황공망은 감옥에 갇혔다. 저장성 평장정사 장려(張閭)에 연루됐기 때문이다. 4년 전 황공망은 소개를 받아 장려에게 의탁했다. 그의 문하에서 서리로 일하며 양식 등의 잡무를 보았다. 그러나 장려는 탐관이었다. 그가 관리하는 지역에서 '사람들이 생활고에 시달려 도둑이 되어 일어났다.' 사람들은 그의 이름에서 려(閭) 자를 빼고 당나귀를 뜻하는 려(驢)를 넣어 장려(張驢)라고 불렀다. 관한경(關漢卿)의 〈두아원(竇娥冤)〉에 장려(張驢)가 나온다. 그 장려에 우리가 말하는 장려가 투영됐는지는 알 수 없지만, 시간을 따져보면 〈두아원〉이 쓰여진 시기와 장려가 감옥에 간 시기가 비슷하다. 그래서 이 둘이 같은 사람일 가능성을 배제할 수 없다. 원나라 연우2년(1315년) 장려는 9명을 죽게 한 죄로 감옥에 갇혔다. 황공망도 그를 따라 영어의 몸이 된

다. 문제는 이 해에 원나라에서 첫 번째 과거시험이 열렸다는 것이다. 황공망의 친구 양재(楊載)는 시험을 치르고 진사가 되었다. 관직에 나가기를 원했던 황공망은 이렇게 '진사'가 될 기회를 잃었다.

일이란 것이 사람의 계획대로 다 되지는 않는 법이다. 감옥에서 나온 황공망은 관직에 대한 생각을 버리고 두 가지 기술로 먹고살 수밖에 없었다. 점과 그림이었다. 두 가지 말해야 할 것이 있다. 첫 번째는 그가 50세에 조맹부의 학생이 되었다는 것이다. 이때부터 '송설재 초등학교 학생'으로 산다. 그는 '초등학교'에 다닌 시간이 늦은 편이다. 황공망은 대기만성한 인물이었다. 다음은 그가 60세가 되었을 때 28세의 꽃미남 예찬과 함께 완전히 새로운 도교 조직 전진교(全真教)에 들어간 것이다. 이때부터 '일봉도인(一峰道人)'으로 호를 바꾼다.

시인 씨촨(西川)은 장문 〈당시독법〉에서 이렇게 말했다. "당나라 이후 중국의 최고 문화는 실제로는 진사문화였다.(송나라 이후에는 완전히 진사문화-관료문화로 바뀌었다.)" 그는 북송의 왕안석이 편집한 〈당백가시선(唐百家詩選)〉의 시인 90%가 과거시험을 치렀는데 그중 진사 급제자가 62명이었고 시선집에 선발된 사람은 72%라고 했다. 그러나 〈당시삼백수(唐詩三百首)〉에 선발된 시인은 77명이었고 진사 출신이 46명이었다.

씨촨은 "선비문화를 포함한 진사문화가 고대에 가장 강력했다. 진사들이 도덕을 실천하고 재판하는 권력, 아름다움을 창조하고 감상하는 권력, 지식을 전승하고 우수에 찰 수 있는 권력, 정치투쟁을 하고 정치를 운영할 권력, 백성을 동정하거나 혹은 백성을 착취할 권력, 백성을 구제할 권력, 여론을 만들어내고 역사를 쓸 권력을 갖고 있었다. 역사에 이름을 남기고 싶다면 박학하고 우아하지만 때로는 악독하고 남을 모함하고 세금을 내지 않는 진사들의 미움을 받으면 안 됐다"[18]고 적었다.

그러나 이론이란 맞지 않는 것도 있는 법이다. 황공망은 '진사문화'라는 그물에서 빠져나온 물고기였다. 방대한 '진사문화'에서 황공망은 '지나가는 사람 A'였다. 원나라 때 '진사문화'의 그물을 빠져나온 물고기는 황공망 외에도[19] 오진, 예찬, 조지백(曹知白) 등이 있었다. 이들은 모두 과거 시험을 보지 않았고 관직에 나가지 않았다. 왕몽은 주원장이 명나라를 세운 후 태안(泰安)에서 지주(知州)를 하다 호유용(胡惟庸) 사건으로 감옥에서 사형됐고, 원나라에서는 관직에 있지 않았다. (장사성(張士誠)이 저장성 서쪽을 점거했을 때 잠깐 도와준 적은 있다.) 도교계에는 과거를 멀리하는 사람이 많았다. 황공망의 친구 방종의(方從義), 장우(張雨), 장삼풍(張三豐) 등도 그랬다.

원나라 통치자는 〈상서(尚書)〉에서 말한 것처럼 '궁 밖에 현인이 남아 있지 않아 만방이 안녕을 고'하게 만들고 싶었지만 궁 밖 제국의 산과 물 사이에 수많은 '문화계 인재'가 흩어져 있었다. 그들은 당나라 이백처럼 관리를 하고 싶어도 못 하는 것이 아니었다. (씨찬은 글에서 이백이 과거에 참가할 자격이 없다고 했다.) 이백은 '나는 저술에 뜻을 두었고 천년 동안 이름을 빛내고 싶다'고 했다. 속으로는 관직에 나가고 싶었다. 하지만 원나라 예술가들은 아예 과거에 관심이 없었다. 청나라 손승택(孫承澤)은 〈경자소하기(庚子銷夏記)〉에서 "원나라 때 문화적으로 높은 사람은 관직에 나서지 않았다"고 했다. 이런 훌륭한 문화 계층이 원나라의 '문화현상'이 되었고 '진사문화' 전통의 예외가 되었다.

황공망의 내면세계는 높은 벼슬을 했던 조맹부와 전혀 달랐다. 그들은 '죽림칠현'처럼 산에 숨어 살며 미친 척하지도, 바보인 척하지도 않았다. 이백처럼 떠벌리거나 오만하거나 조금은 제멋대로인 점도 없었다. 황공망의 마음속은 깨끗했고 침착했고 소탈했다. 모두 진실이었고 꾸며서 누구에게 보여주려 한 것이 아니었다. 볼 사람도 없었다.

황공망은 산수에 집착했다.

그의 호 '대치(大痴)'처럼 큰 바보가 되었다.

그는 왕몽의 〈임천청화도(林泉淸話圖)〉에 이런 시를 적었다.

서리 맞은 단풍나무에 비가 지나가니 비단 빛이 밝고

계곡을 흐르는 물에 구름이 차가우니 어둑한 빛이 생긴다

진실로 두 노인은 세상의 염려를 잊었나니

산수 속에서 서로 만남에 본래부터 정이 많았네

그의 마음은 평온하고 깨끗하고 티끌 하나 묻지 않았다.

그의 마음속에 큰 버팀목이 있어서 공명에 유혹되지 않았고 적막에 시달리지 않았으며, 산이 그의 예배당이 되었고 그의 궁전이 되었다.

끝나지 않고 연결되는 음악이었다.

그는 말년에 부춘산에 당실을 짓고 이같이 말했다. "매년 봄가을에 향을 태우고 차를 끓이며 놀다가 쉬다가 한다. 아지랑이가 저녁 노을에 비치고 달이 두 창문을 밝힐 때 높은 데 올라가서 보거나 난간에 기대에 있으면 이 몸이 세상에 있다는 것을 모르겠다."

현실세계는 "사람이 너무 많고 너무 복잡하고 너무 시끄럽다. 사람이 흩어지면 천지가 조용해진다. 처량한 피리 소리가 스러진 달을 감돌 때 세 명, 다섯 명이 모여 앉아 조용히 이를 듣는다."[20] 리징저가 장대(張岱)에게 한 말이지만 황공망에게도 딱 어울리는 말이다.

7

황공망은 〈사조영웅전〉에 나오는 황용(黃蓉)의 아버지 황약사처럼 도화
도에 은거하며 '복숭아꽃이 떨어질 때 신검을 날리고 푸른 바다에 파도
가 칠 때 옥 통소를 불었다.' 황공망도 황약사처럼 방대하고 복잡한 지식
구조를 갖고 있었다. 위로는 천문에 능하고 아래로는 지리에 통했다. 오행
과 팔괘, 기문둔갑, 거문고, 장기, 글과 그림 심지어 농사와 수리, 경제, 병
법 등 모르는 것이 없었다. 그래도 태호에 은거했다. 악기도 좋아했다. 철
피리였다.

한 번은 황공망이 조맹부 등과 함께 고산(孤山)에 놀러 갔다가 서호 수면
을 은은히 흐르는 피리 소리를 들었다. 황공망이 '이것은 철피리 소리'라
고 말하고 몸에 지니고 있던 철피리를 꺼내 불면서 산을 내려갔다. 호수에
서 피리를 불던 사람이 피리 소리를 듣고 가장자리로 나오더니 피리를 불
며 산으로 올라갔다. 두 피리 소리가 천천히 한곳으로 모였다. 둘은 점
점 가까워졌다가 스쳐 지나갔다. 그리고 다시 점점 멀어졌다. 피리 소리
는 공기 속에 오래 남아 있었다.

황공망은 성격이 직설적이고 투명했다. 어린이처럼 거리낌 없이 말했
다. 74세 되던 해 위소(危素)가 그를 보러 왔다가 막 완성한 〈방고십이폭
(仿古二十幅)〉을 탐내며 말했다. "선생께서 이 화첩을 완성하신 것은 본인
이 갖고 싶어서인가요, 친구분께 드려서 밖에 알려지려 함인가요?" 황공망
이 말했다. "마음에 들면 가져가시게." 위소가 기뻐하면서 말했다. "이 그
림은 나중에 분명 돈이 되겠어요." 황공망이 그 말을 듣고 매우 화를 내면
서 욕했다. "감히 돈으로 내 그림을 평가하다니, 내가 장사꾼인가?"

위소는 황공망보다 34세나 어렸지만 가장 좋은 친구 중 하나였다. 관

[그림 8-4]
〈단애옥수도〉 족자, 원, 황공망,
베이징 고궁박물원 소장

직이 한림학사 승지까지 올라가서 송나라 · 요나라 · 금나라 역사를 편찬하는 일에 참여했다. 그는 한때 송나라 종이 20만 장을 숨겨두고 남에게는 보여주지도 않았는데, 황공망에게 그림을 구할 때는 이 종이를 갖다 주었다. 그는 황공망만이 이 종이에 그릴 자격이 있다고 생각했다.(〈보회록寶繪錄〉에서 '대치의 붓이 아니면 그것을 감당하지 못한다고 했다.') 위소가 그림을 청하면 황공망은 한 번도 거절하지 않았다. 60세 되던 해 황공망이 위소에게 〈춘산선은도〉, 〈무림선각도〉, 〈우봉추만도〉, 〈설계영도도〉 네 점을 그려주고 그림 끝에 가구사, 오진, 예찬, 왕몽의 시를 적었다. 황공망, 오진, 예찬, 왕몽 '원 4대가'가 한 페이지에 모여 있으니 위소는 인복이 좋았다.

황공망의 개성에 대해 원나라 대표원(戴表元)이 "협객의 기운은 연나라와 조나라의 검객 같고, 자유분방함은 진나라와 송나라의 술꾼 같다"고 했다.[21] 그가 산에 은거하다 달이 뜨는 밤이면 술병을 끼고 호수 다리에 앉아 홀로 술을 마셨다는 기록이 있다. 술이 떨어지면 팔을 내저어 술병을 물에 던졌다.

신선처럼 멋있다.

여러 해 후에 황빈홍이라는 화가가 그를 그리며 '호수 다리의 술병이 지금도 생생하다'고 했다.[22]

나는 황공망의 산수화에 도교의 시선이 얼마나 담겨 있는지 모른다. 신선과 협객의 분위기는 확실히 있다. 그래서 그의 그림을 보면 진융(金庸)의 무협세계가 떠오른다. 빈 산과 계곡 사이에 얼마나 많은 절정의 고수가 숨어서 수련을 하고 있을까? 〈단애옥수도(丹崖玉樹圖)〉 족자 [그림 8-4]

山四明文太守家藏大癡真跡也余鄉有鄉應
朱公潜甫甚勤時兩余遂之因朱解卻仍設之為
余不會而失審孫文仙連以南郎於拘云為學金為
此之為大甫之隨何云　李貫濬

道光丙戌清明齋梅麓貢生過三松坐檀此幀見示余見大癡真此名小為二
鋤為希世之寶院唉梅嚴稱墨綠深文自章老早眼福照三松受十日為識數字
帰之良為我兩人慶何遇也潘矣貞時年八十有七

十餘里
　　金路徐遊

橋溪程字倉覺找把鄉兩陽旦楠奇紀
講州圖有諆真因以信之　余有冊三十

校二四翰壽印

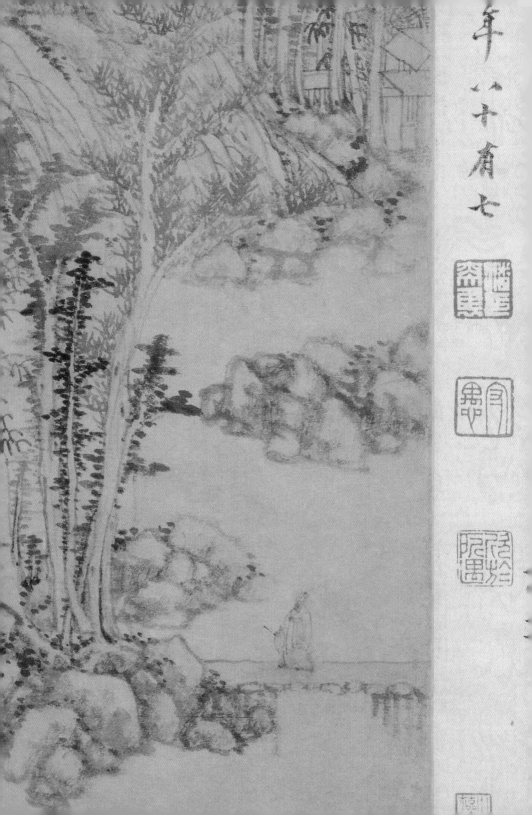

年
八
十
有
七

의 오른쪽 아래 구석에 나무 다리 위를 걸어가는 사람이 있다. 이 큰 산이 그가 숨어서 수련하는 곳이다. 그의 산수화 대부분은 앞에서 말한 〈쾌설시청도〉 두루마리, 〈구봉설제도〉 족자처럼 사람의 그림자가 없고 사방이 깎아지른 첩첩의 봉우리와 깊은 계곡뿐이어서 보기만 해도 두려움을 자아낸다.

황공망의 (〈부춘산거도〉나 〈쾌설시청도〉 같은) 산수화 두루마리를 조금씩 펼치면 두 가지 상반된 운동이 만난다. 두루마리는 옆으로 펼쳐지고 그림의 산은 위아래로 약동한다. 산들이 올라갔다 내려갔다 강렬한 리듬감을 보인다. 둥둥둥 울리는 북소리처럼 놀라운 기세다. 심전도처럼 화가의 심장박동에 맞추어져 있고 음향기기의 주파수 표시처럼 산수화에 강렬한 음감을 준다.

산세가 세로로 약동하는 동안 가로 방향의 힘도 끼어든다. 황공망은 산봉우리 정상에 수평의 화면을 그려 넣었다. 산봉우리가 잘려 나가면서 나타나는 거대한 평면은 지평선과 호응하며 마치 인적을 암시하는 것 같다. 이런 '편평한 봉우리'는 이전의 그림에도 있었지만 황공망의 그림에서 더욱 과장된 채로 나타나 그의 그림 중 가장 신비한 부분이 되었다. 〈암학유거도(巖壑幽居圖)〉 족자, 〈동정기봉도(洞庭奇峰圖)〉 족자, 〈계정추색도(溪亭秋色圖)〉 족자, 〈계산초각도(溪山草閣圖)〉 족자, 〈층만곡경도(層巒曲徑圖)〉 족자(이상 모두 타이베이 고궁박물원 소장) 등의 그림에 반복해서 나타난다. 땅에서 하늘까지 오르는 계단처럼 들쑥날쑥하게 하늘과 맞물려 있다. 상상력 가득한 기묘한 산의 모습은 〈반지의 제왕〉 같은 블록버스터의 배경과 닮았다. 시간도 닿을 수 없는 높은 곳으로 사람과 천지가 대화하는 무대 같다.

황공망은 종이 위의 건축사처럼 공간에 대한 몽타주로 세계에 대한 상상과 묘사를 완성했다. 아이가 집짓기 나무로 자유롭게 마음대로 단호하

게 상상 속의 성을 쌓는 것 같다.

씨촨은 〈당시독법〉에서 당나라 사람이 시를 쓴 것은 '이 세계를 발견하고 만들고 발명한 것이지 단순하게 풍경 한 컷, 개인의 작은 정을 작게 놀린 것이 아니라'고 했다.[23] (황공망을 포함한) 중국 화가들도 산수를 그릴 때 자기의 세계를 만들고 발명했다. 이처럼 마음대로 산의 모습을 만들고 조작하며 화가는 마치 하느님 같은 신분이 된다. 그는 진정한 '창조자'다. 종이 위에서 자신이 상상한 대로 광활하고 그윽하고 조용하고 위대한 우주를 만들어내고 자신의 시선과 정신을 유한에서 무한으로 끌어간다.

황공망이 그린 부춘산은 산봉우리가 솟아오르고 숲이 굽이굽이 이어지고 편평한 산봉우리가 연결되어 강산이 거울 같다. 그것은 부춘산이라는 어느 장소가 아니라 그의 마음속에 있는 부춘산이다. 한 사람의 생각과 명상이다. 피안이고 무한이고 종이 뒷면에 배어나오는 천지의 정신이다.

'우주는 나의 마음이다.'

백발과 흰 수염을 기른 황공망이 무한한 자비를 품고 높은 곳에서 눈을 떨구고 앉아 먼 산들을 바라보고 있다.

8

〈부춘산거도〉는 무용사(無用師)가 개인적으로 주문한 작품이었다. 그는 자신이 위대한 작품을 얻게 될 것을 알았던 것 같다. 이 그림이 회화사에서 차지하는 지위는 왕희지의 〈난정서〉가 서예사에서 차지하는 지위와 같다. 명나라 추지린(鄒之麟)은 두루마리 말미의 발문에 이렇게 썼다.

'〈부춘산거도〉의 붓끝이 춤추듯 변화무쌍하다면 왕희지의 〈난정서〉도 성스럽고 신기하다.'

호탕한 두루마리는 수많은 산봉우리를 담고 있을 뿐 아니라 그 자신도 뛰어넘을 수 없는 높은 봉우리가 되었다. 그래서 그는 황공망을 위해 미리 귀한 송나라 종이를 마련해 두었다. 그리고 인내심을 가지고 걸작의 탄생을 기다렸다. 다만 7년이나 기다려야 할 줄은 몰랐다.

이 7년이 무용사의 삶에서 가장 긴 7년이었을 것이다. 7년 동안 무용사는 하루하루를 고통 속에서 지냈을 것이다. 그림을 그리는 데 7년이 걸릴 줄은 생각하지 못했고, 미래에 어떤 변수가 생길지도 몰랐기 때문이다. 〈부춘산거도〉가 완성되기 전에는 모든 것이 불확실했다. 누가 이 그림을 빼앗아갈까 걱정하던 무용사는 황공망에게 그림에 먼저 무용사의 호를 써서 그림의 소유권을 정확히 해달라고 했다.

황공망은 서두르지 않았다. 일부러 무용사를 괴롭힌 것도 같다. 그는 무용사를 오래 기다리게 했다. 황공망도 자신의 일생에서 가장 중요한 작품이 올 것을 기다리고 있었다. 기교는 이미 충분히 성숙했고 그는 노련했다. 생명의 마지막이 한 발 한 발 그를 향해 다가오고 있었지만 그는 여전히 차분했고 서둘지 않았다.

그동안 황공망은 많은 산수화를 그렸다. 모두 산수와 대지에 관한 웅대한 서사였다. 76세에 〈쾌설시청도〉, 77세에 〈만리장강도(萬里長江圖)〉를 그렸고, 〈부춘산거도〉를 그린 79세에 예찬을 위해 〈강산승람도(江山勝覽圖)〉를, 그리고 80세에 〈구봉설제도〉, 〈담계방대도〉, 〈천애석벽도(天涯石壁圖)〉를 그렸다. 85세에 〈동정기봉도(洞庭奇峰圖)〉를 그렸다. 그가 그린 모든 산수화 중 〈부춘산거도〉를 제외한 모든 그림을 그린 후였다.

그러나 〈부춘산거도〉는 그의 그림이었다. 그의 마음속에 한평생 이 그

림이 익어가고 있었다. 장려에 연루돼 감옥에 갔을 때도, 조맹부의 제자가 되었을 때도, 전진교에 가입했을 때도, 송강·태호·우산·부춘산을 떠돌 때도 그의 삶은 매순간 조금씩 〈부춘산거도〉에 가까이 다가갔다.

〈부춘산거도〉는 그의 개인 예술과 중국 산수화가 오랫동안 조금씩 변하고 축적된 위에 완성되었다. 이 그림은 그의 예술 생애에서 가장 완벽하고 아름다운 마지막이 될 것이었다.

오랫동안 공백으로 남겨졌던 종이 위에 마르고 수척한 붓끝이 지나가며 젖은 붓자국을 남겼다. 정밀한 점과 파동치는 포물선이 층층이 밀려나가며 종이 위에서 퍼져나갔다. 먼 산, 가까운 나무, 언덕, 모래섬이 현상액에 잠긴 필름처럼 조금씩 모습을 드러냈다.

청나라 화가 왕원기는 황공망이 〈부춘산거도〉를 그리는 모습을 이렇게 상상했다. '그가 붓을 적시고 휘두를 때 정신이 마음과 만나고 마음이 기와 만났다. 행하려 하나 행하지 못하고 멈추려 하나 멈추지 못했으니 결코 기교와 기이함을 추구하려는 마음이 없었으나 기교과 기이함이 붓 밖에 드러나니 몇 백 년 동안 고상한 아취가 빛나고 있다.'[24]

마침내 그의 생명이 마치기 전에 〈부춘산거도〉가 완전한 모습으로 황공망의 책상 위에 모습을 드러냈다. 그림은 '과거도 현재도 없는 공백을 떠돌고 끝이 없는 시간 속을 떠돌던' 배처럼 보였다. 〈부춘산거도〉는 이때부터 최고가 되었다. 볼 수는 있지만 가질 수는 없었다. 이후의 화가들은 그 그림을 직접 본 것을 가장 큰 영광으로 여겼다. 이후의 소장가들은 그 그림을 목숨줄로 알았다. 명나라 소장가 오문경(吳問卿)은 '부춘헌(富春軒)'을 지어 〈부춘산거도〉를 모셨다. 실내에 좋은 꽃, 좋은 술, 좋은 그림과 좋은 그릇을 두었는데 이 모든 것이 〈부춘산거도〉를 위해 배치한 것이었다. 〈부춘산거도〉를 주제로 한 전시회 같았다. 그는 죽어서도 〈부춘산

거도〉를 떠날 수 없어서 그림을 불태워 순장하려고 했다. 다행히 그가 화로 곁을 떠났다가 다시 돌아오는 사이에 조카 오자문(吳子文)이 그림을 꺼내고 다른 그림을 불에 던져 넣었다. 오얏과 복숭아를 바꿔치기 한 것처럼 속였다. 그러나 안타깝게도 그림은 불 타서 두 조각이 났다. 더 긴 뒷부분은 (가로 636.9센티미터) 〈무용사권〉이라고 불리고 [그림 8-5] 현재 타이베이 고궁박물원에 소장되어 있다. 앞부분은 산 하나만 남았다. (길이 51.4센티미터) 사람들은 이를 〈승산도(剩山圖)〉[그림 8-6]라 부른다. 현재 저장성 박물관에 소장되어 있다. 2011년 이 두 그림이 타이베이에서 함께 전시되었다. 전시회의 제목은 '산수합벽(山水合璧)'이었다. 〈부춘산거도〉가 갈라지고 300년 만에 이루어진 만남이었다.

우리와 영원히 만날 수 없는 부분에 편평한 모래사장과 치솟은 봉우리의 망망한 모습이 그려져 있었다. 불에 타서 재가 된 것은 약 5척 정도의 모래사장 풍경으로 모래사장이 끝나고 여러 봉우리와 언덕과 돌이 솟았다. 오문경의 후손이 운격(惲格)에게 자신이 기억하는 불타기 전 〈부춘산거도〉의 모습을 설명했고, 운격이 그 내용을 〈구향관화발(甌香館畫跋)〉에 기록했다.

원나라 무용사와 명나라 오문경 사이의 200년이 넘는 동안 이 그림은 수많은 사람의 손을 거쳤다. 명나라 화가 심주(沈周), 동기창도 이 그림을 소장한 적이 있다. 심주는 명나라 산수화의 대가다. 명나라 때 문인화 '오파(吳派)'의 창시자이며 문징명, 당인, 구영과 함께 '명 4대가'로 불린다.

〈부춘산거도〉가 여러 명을 거쳐 그의 손에 들어갔을 때는 아직 불타서 둘로 갈라지기 전이었다. 약간의 파손은 있었지만 전반적으로 상태가 양호했다. 심주는 흥분했다. 하늘에 있는 황공망의 영혼이 그를 보호했

[그림 8-5]
<무용사권> 원, 황공망,
타이베이 고궁박물원 소장

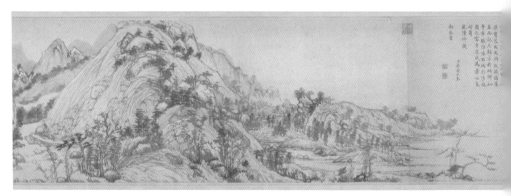

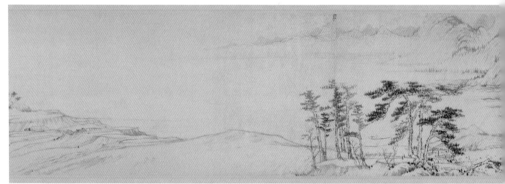

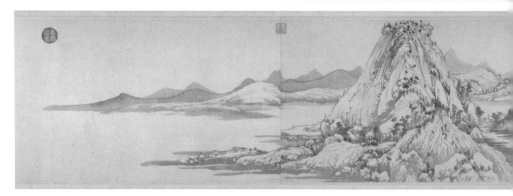

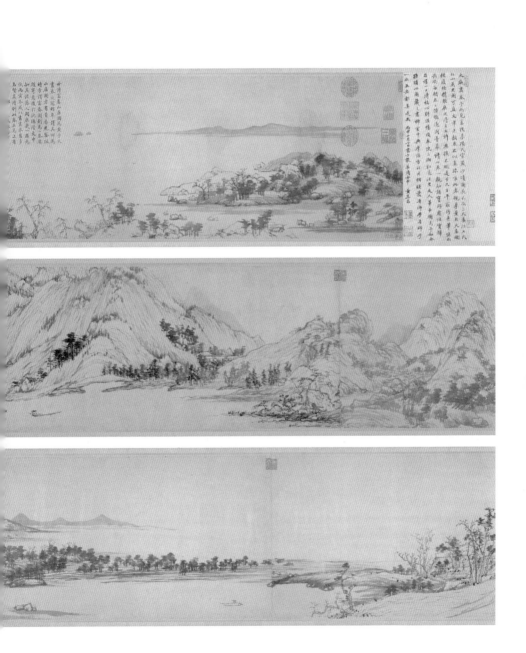

다고 생각했다. 그는 즉시 사람을 불러 발문을 쓰게 했다. 기쁨이 극에 달했을 때 슬픔이 찾아왔다. 발문을 쓰던 자의 아들이 그림을 빼앗아 시장에 비싸게 팔았다. 심주는 정수리에 일격을 맞은 것 같았다. 그는 가난해서 그림을 되사올 수 없었다. 두 눈 뻔히 뜨고 그림이 멀어지는 것을 지켜볼 수밖에 없었다. 고통스러운 나머지 최대한 기억을 되살려 그림을 구석구석 그렸다. 마침내 60세가 되던 해 황공망의 〈부춘산거도〉 전체를 그려냈다. 그는 그림을 손 닿는 데 두고 수시로 펴 보았다. 이렇게 해야 마음속의 고통이 조금 누그러지고 동시에 위대한 산수화 전통에 존경을 표할 수 있었다.

심주의 〈방부춘산거도〉 [그림 8-7]는 베이징 고궁박물원에 있다.

[그림 8-6]
〈승산도〉 두루마리, 원, 황공망, 저장성 박물관 소장

자금성의 그림들

〈부춘산거도〉는 황공망이 생명으로 그린 것이기에 더욱 많은 사람들의 생명에 자양이 되었다.

9

나는 건축가 왕수가 설계한 부춘산관에는 가보지 못했지만 부춘강에는 갔다. 여러 해 전의 일이다. 처음 부춘강에 갔을 때 숲 사이의 작은 길을 지나 드문드문 빛나는 빛그림자를 보았고 강기슭으로 걸어가서 거꾸로 비친 산과 구름의 모습을 보았다. 무성한 숲속에서 바삐 다니는 요정들을 생각하며 마음속에 감당하기 힘든 환희가 솟았다. 옛정이 다시 타오르는 것 같았고 평생 부춘강과 함께하겠다는 결심이 들었다.

[그림 8-7]
<방부춘산거도> 두루마리, 명, 심주,
베이징 고궁박물원 소장

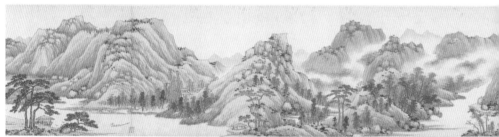

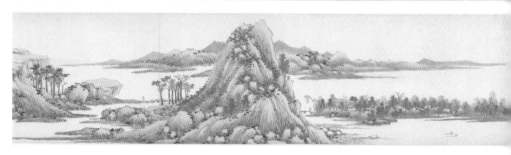

한 친구가 물었다.

"왜 요새 사람들은 옛날 같은 산수화를 그리지 못하고 옛날 같은 산수 시를 쓰지 못할까요?"

나는 산수가 없어졌고 풍경이 변했고 심지어 명승지가 되어버렸기 때문이라고 말했다.

앞에서 풍경은 몸 밖의 사물이라고 했다. 즉 우리 몸 밖의 '타자'다.

풍경구는 풍경을 상업화한 것이다.

우리에게는 여행의 목적지이고 투자자에게는 돈 버는 곳이다.

풍경구는 하나의 점이다. 산수는 점이 아니고 면이고 편이고 세계 전체이고 우주다. 우리의 몸과 생명을 꽉 둘러싸고 있다. 세포가 우리 몸속에 존재하는 것처럼 우리는 그 안에 존재한다. 우리는 산수 사이의 세포처럼 산수에 의해 생명이 유지된다. 때문에 우리의 생명은 영양이 충분하다.

옛사람들은 '여행'이라고 말하지 않고 '행려'라고 했다. '여행'과 '행려'는 다르다. '행려'는 입장권을 사지 않고 호텔도 예약하지 않는다. '행려'는 '마음 가는 대로 다니는 여행'이다. 자연을 노니는 것이다. 장자가 말한 진정한 '소요유'이다.

여행하고 낚시하고 심오한 도리를 탐색하고 거문고 소리를 듣고 은거하고 도를 찾는 것이 모두 생명의 일부분이다.

그래서 범관이 그린 것은 〈계산행려도〉다. '계산 여행'을 그리려고 하면 순식간에 경계가 무너진다. '여행'과 '행려'에서 옛사람과 지금 사람의 거리가 보인다.

황공망은 사람을 잘 그리지 않았다. 왕유가 쓴 것처럼 '빈 산에 사람이 보이지 않으나 사람의 말이 들리기를 원했다.' 그의 산수세계는 그의 짓궂음, 분방함, 자유로움으로 만들어졌다. 그의 눈높이는 어린이처

자금성의 그림들

럼 투명했다. 그래서 동기창은 황공망이 '90세에도 어린아이 같은 얼굴을 하고 있'고 '그림 속의 연기와 구름으로 공양한다'고 했다.[25]

그러나 지금 우리는 산수와 연기와 구름 대신 돈으로 공양받는다. 산수는 등급이 매겨지고 문화유산으로 신청되고 분할되고 판매된다. 우리는 사기만 하면 된다. 스모그가 도시를 누르고 교통체증 때문에 움직이기 힘들다. 모두 풍경의 가치를 올려서 관광경제를 발전시키려고만 한다. 나중에 우리는 풍경구라는 곳이 쓰레기로 가득 차고 풍경구 안에서도 차가 막힌 것을 발견한다.

장약허의 시를 외워본다.

> 강과 하늘이 한 가지 색으로 작은 티끌도 없는데
> 맑은 허공에는 외로운 달만 떠 있네.
> 강 두둑에서 어떤 이가 처음으로 달을 보았을까?
> 강에 뜬 달은 언제 처음으로 사람을 비추었을까?

마음속에 가슴을 쥐어뜯는 통증이 떠오른다.

10

사람 없는 빈 산에 물이 흐르고 꽃이 피어나니
빈 산에는 무엇이 있는가?
'비어 있음'이 있다.

누군가는 산수화에 왜 사람이 없는지 물었다.
그는 이렇게 대답했다. '세상에 사람이 없다.'

가을 구름은 그림자가 없고
나무는 소리가 없네

예찬의 그림 중에 내가 가장 좋아하는 것은 타이베이 고궁박물원에 소장된 〈용슬재도(容膝齋圖)〉 [그림 9-1]다. 용슬재는 은둔자가 강가에 지은 집 이름이다. 이 그림은 그를 위해 그린 것이지만 '용슬재'는 보이지 않는다. 예찬의 산수화에서 장소는 중요하지 않기 때문이다. 그는 고증학자를 위해 그림을 그리지 않고 감상하는 사람을 위해서 그렸다.

예찬의 산수화는 물이 주제이고 산은 물을 돋보이게 한다. 이 점은 황공망과 다르다. 타이베이 고궁박물원에 소장된 〈부춘산거도〉는 물론 베이징 고궁박물원에 소장된 〈계산우의도(溪山雨意圖)〉에서도 산기슭의 풍경과 사물을 표현할 때 황공망의 풍부한 필법이 더욱 잘 발휘되었다. 강은 전부 하얗게 남았지만 산기슭은 풍부하고 커다란 세계였다. 모래톱이 군데군데 이어지는 강기슭이 있고 점점 높아지는 산봉우리도 있다. 가까운 산봉우리와 먼 산봉우리가 층차를 이루고 있다. 산봉우리 사이 틈바구니에 듬성듬성 혹은 빽빽하게 나무가 자란다. 다양한 나무가 들쑥날쑥하게 그려져 전체 그림에 식물의 숨결이 가득 차게 만든다.

천지는 고요하고 광활하며 대지는 길게 숨을 쉰다. 그 적막 너머로 만물을 감싸안고 있는 듯 없는 듯 울리는 산바람 소리가 들리는 것 같다. 〈청명상하도〉가 그런 것처럼 여기서도 굽이진 강이 시끌벅적한 강기슭 위의 세

계에 배치할 공간을 제공하지만, 장택단이 그 공간에 도시의 풍경을 그린 것과 달리 황공망은 연속되는 숲을 그렸다. 황공망과 비교해 보면 예찬의 산수화는 자욱한 물기를 머금고 있다. 예찬은 더욱 큰 면적을 강물에 남겨주었다. 강물은 먹물을 묻히지 않아 하얗다. 종이의 질과 결합해서 하늘의 빛이 위에서 흩어지고 나부끼는 것처럼 보인다. 이 때문에 가까운 곳과의 차이가 더욱 두드러져서 바위 위에 우뚝 솟아 있는 몇 그루 나무는 실루엣으로 보인다. 또한 나무의 표정과 자태가 더욱 돋보인다. 건너편 기슭의 산은 멀리 떨어져 있다. 그림 윗부분의 산세는 험준하지 않다. 옆으로 펼쳐진 편안한 선은 그림을 벗어나서도 이어질 것 같아 우리의 시선은 화면의 한계를 넘어 유한에서 무한을 본다.

황공망의 〈부춘산거도〉는 육안으로 본 풍경이지만 예찬의 〈용슬재도〉와 〈추정가수도(秋亭嘉樹圖)〉 [그림 9-2]는 '망원경'으로 관찰한 자연이다. 자연의 일부분을 확대해서 우리의 시선을 황공망의 거대한 세계에서 예찬의 미세한 세계로 돌린다. 그와 동시에 초점의 변화가 두 기슭 사이의 원근 관계를 흐려버려 원근이 마치 위아래처럼 보인다. 그래서 현실세계이지만 어쩐지 몽환적인 느낌을 준다. 기법상 예찬은 같은 질감과 구조로 원경과 근경을 처리해서 황공망이 화론에서 말한 대로 원경과 근경을 아름답게 통일했다.[1] 넓은 면적을 차지하는 물은 예찬의 화면을 더욱 간결하고 담담하고 수수하게 만든다. 그는 유한한 시각의 영역에서 무한하게 큰 세계를 그리고 있다.

2

예찬의 그림은 너무 간결하다 못해 사람도 등장하지 않는다. 그는 사

谷花小齋容膝
水池魚戲彩鳳
清談霏玉屑
紗而今禾二韓
禾旦詩甲寅三
攜此扁東素
醫師且錫山
齋則仁巾燕
故鄉登斯齋
為仁巾壽當
識

[그림 9-1]
<용슬재도> 족자(부분), 원, 예찬,
타이베이 고궁박물원 소장

람이 산수에 개입해서 순정하고 조화롭고 자족하는 자연세계를 어지럽히는 것을 원치 않았다. 이 점은 황공망과 달랐다. 황공망은 화론 〈사산수결〉에서 이렇게 강조했다. "산등성이에 집을 배치하고 물에 작은 배를 두면 생기가 생긴다." 예찬의 그림은 물에 작은 배가 없고 산에도 집이 없다. 〈용슬재도〉에 초가집이 있지만 비어 있다. 초가집에 사는 사람이 어디로 갔는지 모른다. 누군가 산수화에 왜 사람이 없는지 물었다. 그는 이렇게 대답했다. "세상에 사람이 없다."

그의 마음에서 사람은 더러운 것이었다. 모든 더러운 것에 대해서 예찬은 통한을 느꼈고 공포를 느꼈다. 그는 심각한 결벽증이 있었다. 세상에 예찬 같은 결벽증을 가진 사람이 없었다. 손댄 기물은 먼지 하나 없이 닦아야 했고 집 정원의 오동나무까지 매일 사람을 불러 깨끗하게 닦으라 했다. 그러나 청소할 때 계단 위의 이끼를 다치게 하면 안 됐다. 높은 기술을 필요로 하는 이런 노동이 그의 집에서 일하는 사람들을 괴롭혔다. 원명원에 '벽동서원(碧桐書院)'이 있다. 이 글자는 건륭 황제가 예찬을 따라서 쓴 것이다. 예찬의 괴팍한 결벽증은 후대 제왕이 따르는 모범이 되었다.

명나라 사람 고원경(顧元慶)이 엮은 〈운림유사(雲林遺事)〉[2]에 이런 일이 기록되어 있다. 어느 날 친구가 찾아와 그의 집에서 밤을 지내게 되었다. 그는 친구가 깨끗하지 않을까봐 자다가 3~4번이나 일어나서 관찰했다. 밤에 갑자기 기침 소리가 들렸는데 다음날 아침 일찍 사람을 시켜 가래침의 흔적이 있는지 살펴보게 했다. 하인들이 모든 구석을 다 살펴보아도 실

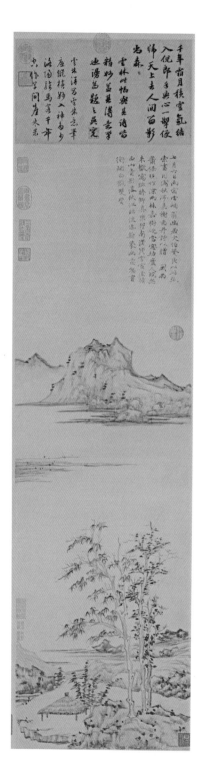

[그림 9-2]
<추정가수도> 족자, 원, 예찬,
베이징 고궁박물원 소장

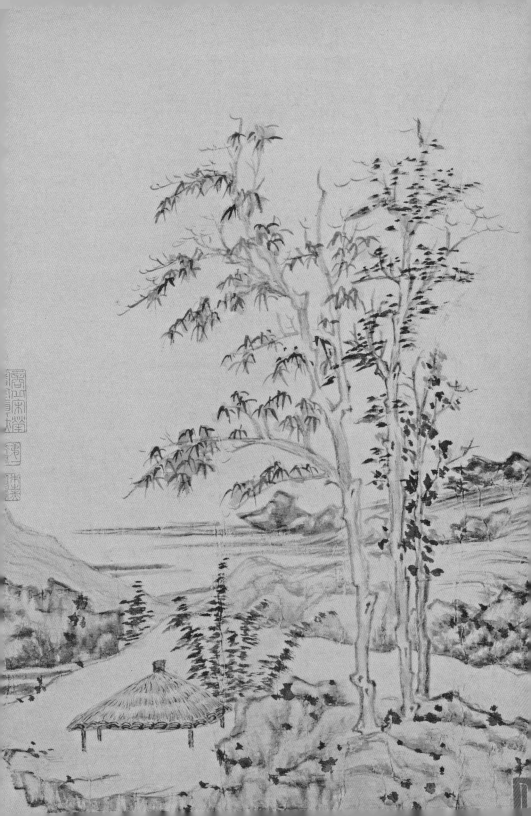

낱가리만큼도 가래침의 흔적을 찾지 못했다. 그러나 예찬에게 욕을 먹을까봐 나뭇잎을 하나 찾아서 그에게 주면서 이 잎 위에 아주 작은 가래가 있었다고 말했다. 예찬은 즉시 눈을 감고 코를 막더니 하인들에게 나뭇잎을 3리 밖에 내다 버리라고 했다.

한 번은 예찬과 조매아(趙買兒)라는 기생이 함께 밤을 보내게 되었다. 예찬이 조매아에게 목욕을 하라고 했는데 조매아가 아무리 씻어도 그는 만족하지 못했다. 결국 날이 밝을 때까지 깨끗하게 씻지 못해서 예찬은 돈 한푼 내지 않고 가버렸다.

압권은 화장실이었다. 이렇게 결벽증이 심하니 화장실에 가는 것이 문제였다. 예찬은 창조적인 방법으로 이 문제를 해결했다. 자기 집에 공중에 뜬 누각을 만들었다. 향나무로 격자를 쌓고 아래를 흙으로 메운 후 중간에 깨끗하고 하얀 거위털을 두었다. 똥을 싸면 거위털이 덮여서 더러운 냄새가 나지 않았다. 그는 자기 집 화장실을 '향기 나는 변소'라고 불렀다. 위대한 화가답게 화장실도 화면감과 미학적인 효과로 채웠다. 거위털이 공기 중에 가볍게 떠올랐다가 천천히 가라앉으며 생명체의 가리기 힘든 난처함을 덮어주었다. 이것은 14세기의 위대한 발명이었다.

19세기에 청나라 궁전의 태감 이연영(李連英)이 그와 어깨를 겨루었다. 나는 소설 〈피의 조정(血朝廷)〉에서 이연영이 자희 태후를 위해 이 어려운 기술적인 문제를 해결하는 과정을 썼다. 그는 '궁전의 향로에 있는 재를 모아서 변기통 아래 두껍게 깔고 해당화, 작약, 붓꽃, 히아신스, 과엽국 꽃잎을 모아 향재 위에 뿌려서 예술작품처럼 보이게 만들었다. 마지막으로 향나무 가루를 찾아서 그 위에 두껍게 뿌렸다. 이렇게 하면 태후의 신분에 어울리지 않는 더러운 것이 떨어졌을 때 향나무 가루 속으로 굴러떨어지고 이어서 향나무 가루, 꽃잎, 향재로 감싸졌다. 태후가 똥

자금성의 그림들

을 눌 때 시녀들이 난처한 소리를 듣지 못하게 하고 냄새도 향가루와 꽃잎의 향기에 묻혔다.'[3] 대단한 아부다. 그런데 이것은 내가 허구로 지어낸 것이 아니고 정말로 역사에 있었던 일이다. 다만 세부적인 것은 내가 기름도 좀 두르고 초도 좀 쳤다. 역사적인 인물의 배설 문제에 주의를 기울인 역사학자들은 없었다. 그러나 당사자들에게 이것은 더없이 중요한 과제였다.

예찬의 결벽증은 돈이 없으면 해결할 수 없는 문제였다. 길거리를 떠도는 유랑자는 이런 결벽증을 절대 가질 수 없다. 예찬 뒤에는 돈 많은 가족이 있었다. 이 가족은 무석(無錫) 최고 집안이었고 마을 제일의 부자였다. 명나라 사람 하량준(何良俊)*은 〈사우재총설(四友齋叢說)〉에서 이렇게 묘사했다.

> 동오의 부잣집은 송강(松江)의 조운서(曹雲西), 무석의 예운림(倪雲林), 곤산(昆山)의 고옥산(顧玉山)이었는데 명성이나 문물이 비슷했고 나머지는 함께 거론할 만한 이들이 없다.[4]

동오에서는 이 세 집안이 최고였다. 그들과 비교하면 다른 집안은 모두 거론할 가치도 없었다. 1328년, 예찬의 형 예소(倪昭)가 세상을 떠났다. 예씨 집 재산이 예찬의 손에 들어왔다. 그는 기타(祇陀)에 개인 장서각을 짓고 청비각(清閟閣)이라고 불렀는데 눈이 부실 정도로 화려했다. 〈명사(明史)〉에 청비각을 이렇게 묘사했다. "옛날 청동 솥, 붓글씨 책, 좋은 거문고, 기이한 그림이 좌우로 진열되었다. 사철 꽃과 나무가 그 밖을 감쌌다."[5] 예찬 자신은 이렇게 말했다. "커다란 나무와 기다란 대나무는 울창하게 자라

* 명나라 때 희곡 평론가(1506~1573)

서 산색(山色)이 그윽하고도 아름다우니 마치 운림과 같았다.” 이때부터 스스로를 '운림(雲林)', '운림자(雲林子)', '운림생(雲林生)'이라고 불렀다. 청비각에 소장된 글과 그림만 해도 삼국시대 종주(鍾繇)의 〈천계직표(荐季直表)〉, 송나라 미불의 〈해악암도(海岳庵圖)〉, 동원의 〈소상도〉, 이성(李成)의 〈무림원수도(茂林遠岫圖)〉, 형호의 〈추산도(秋山圖)〉 등이었다. 작은 박물관 같았다. 왕면(王冕)은 〈송양의포방운림(送楊義甫訪雲林)〉에서 “상아 책갈피는 햇볕에 빛나며 책이 집을 채우고 채색 붓은 구름 위로 솟구치며 그림은 누각에 가득하네”라고 썼다. 이 장서각에 가본 사람은 황공망, 왕몽, 육정원(陸静遠) 등 명사들이었다. 그중 황공망은 10년의 시간을 들여 예찬을 위해 〈강산승람도(江山勝攬圖)〉라는 긴 두루마리 그림을 완성했다. 두 사람의 우정이 깊은 것을 알 수 있다.

예찬은 화려한 장서각에 그치지 않고 토목공사를 해서 부근에 운림당(雲林堂), 소한관(蕭閒館), 주양관(朱陽館), 설학동(雪鶴洞), 징명암(净名庵), 수죽거(水竹居), 소요선정(逍遥仙亭), 해악옹서화헌(海岳翁書畫軒) 등을 건축했다. 벽돌과 돌을 쌓아 올리고 대들보에 조각을 해서 화려하게 꾸민 여러 건축물들은 속세가 그에게 부여한 환락과 즐거움을 자랑했다. 매일 그는 향로에서 자욱하게 피어나는 서뇌(瑞腦)와 초란(椒蘭) 향기 속에 책을 읽고 친구를 만나고 차를 마시고 거문고를 연주하고 고서를 감정하고 그림을 따라 그렸다. 문화인이 누릴 수 있는 지극한 즐거움이었다. 그것은 쌓아 올린 것이 아니고 서로 침투하고 뒤엉킨 아름다움이었다.

그가 산수를 그릴 때 귓속에는 창밖에 부슬부슬 내리는 빗소리가 가득 찼고 꿈에서는 바람이 종이 위를 지나가는 소리를 해오라기가 날개를 펄럭이는 소리로 들었다. 그의 유토피아는 그의 광기를 채울 만큼 컸다. 그는 흰옷을 입고 맨발에 머리를 늘어뜨리고 흰색 정령처럼 그 안에서 왔

자금성의 그림들

다 갔다 했다. 이 세계의 흉악함과 잔인함은 그와는 전혀 관계가 없었다.

3

예찬이 가산을 물려받은 해 원나라 제국의 주오사(朱五四)라는 가난한 농민 집에 아이가 태어났다. 팔(八) 자 돌림이어서 부모는 그에게 간단명료한 이름을 지어주었다. '중팔(重八)'이었다. 부모의 무관심 속에 주중팔은 밭에 자라는 잡초처럼 함부로 성장했다. 누구도 이 주중팔이 강남에 웅거하던 장사성 일당*을 무너뜨리고 원나라 제국의 통치를 엎어 역사에 이름을 남길 줄 몰랐다. 역사에 남은 그의 이름은 주원장(朱元璋)이었다.

왕조가 바뀌는 격변의 시대에는 누구도 홀로 독야청청하며 세상 밖에서 초연하게 살 수 없다. 우아한 청빈각은 원나라 말년의 사회적 혼란을 피하지 못했다. 1330년대 회하지구(淮河地區)**는 이미 홍건군(紅巾軍) 반란의 요람이 되었다. 홍건군의 메시아식 교의가 고통받는 사람들의 지지를 받았다. 원나라 지정13년(1353년) 염리(鹽吏)들의 억압을 견디지 못한 소금상인 장사성과 그의 동생 사의(士義), 사덕(士德), 사신(士信)과 이백승(李伯升) 등 18명이 소금 인부들을 인솔해서 병사를 일으키고 원나라에 반대했다. 역사에서 '멜대를 맨 18명의 기의'라고 지칭했다. 20년 후 68세의 예찬이 〈졸일재시고서(拙逸齋詩稿序)〉에서 이렇게 당시의 역사를 회상했다.

군사를 일으킨 지 30여 년, 민생은 도탄에 빠지고 군자는 가난과 괴로움

* 원나라 말 강서성과 절강성 지역에 할거하던 세력
** 안후이성과 장쑤성 중북부가 여기에 속함

으로 정처 없이 떠도니 이루 말로 할 수가 없다. 지정15년 정유일에 고유의 전역으로 장씨가 동오를 점거하니 사람들의 마음이 흉흉하고 날로 곤궁해졌다.[6]

원나라 말에 장사성이 지휘한 고우(高郵)전투*는 하나의 전환점이었다. 이 전환점을 거치면서 강대한 원나라가 철저히 원기를 잃었다. 승리한 장사성은 스스로를 '오왕(吳王)'이라 불렀고 그의 동생 장사신은 '절강행성 승상(浙江行省丞相)'이 되었다. 그는 예찬을 그의 '조정'으로 불렀으나 예찬은 가차없이 거절했다. 장사신이 사람을 통해 금은비단을 보내고 그림을 원하자 예찬은 "왕을 위해서 그림을 그리지 않는다"며 그 자리에서 비단을 찢어버리고 금은을 돌려보냈다. 장사신은 분을 삼켰다. 나중에 장사신이 태호에서 배를 탈 때 예찬이 탄 작은 배를 만났다. 그는 배에서 나는 이상한 향기를 맡았다. '여기에 분명 특별한 사람이 있다'고 생각하고 부하에게 배에 탄 사람을 잡아오라 해서 보니 예찬이었다. 그 자리에서 예찬을 죽이려고 했으나 누군가 빌어서 채찍만 때렸다. 예찬은 끙 소리도 내지 않았다. 나중에 누가 왜 그랬냐고 물으니 이렇게 답했다. "소리를 내는 것은 속되다."[7]

주원장은 1368년 명나라를 세우고 초대 황제가 되어 한 가지 조처를 발표했다. 강남의 부호들을 가난한 지역으로 이주시키는 것이었는데, 여기에 자신의 고향 봉양(鳳陽)도 포함되었다. 예찬은 고분고분 따르지 않았다. 소주 북부로 이주했다가 무석의 집으로 도망가버렸다. 국가정책을 심각하게 위반한 이런 행위를 주원장은 엄하게 다스리겠다며 결코 봐주지 않

* 장사성의 농민 봉기군이 고우에서 원나라 대군과 벌였던 전투로. 원나라 조정은 이 전투를 기점으로 봉기군에 대한 군사적 우위를 상실했다.

자금성의 그림들

겠다고 결정했다. 주원장은 혹형을 좋아했다. 명나라의 혹형은 그의 시대에 최고조였다. 〈대명율령(大明律令)〉은 실제로는 수많은 혹형의 공포스러운 메뉴판이었다. 얼굴에 글자를 새기고, 몸에 문신을 하고, 근육을 뽑고, 무릎을 뜯어내고, 손가락을 썰고, 손을 자르고, 발을 베어내고, 살에 뜨거운 물을 부은 후 쇠붓으로 쓸어내고, 명치에 쇠고리를 걸어 매달아놓고, 창자를 뽑고, 거세하여 노비로 삼고, 발을 잘라 칼을 채우고, 영구적으로 칼을 씌우고, 머리를 저잣거리에 내걸고, 산 채로 살점을 베어내고, 끓는 주석물을 입에 부어 창자를 채우고, 가산을 몰수하고 멀리 유배보내 노비로 삼거나 멸문시켜 버리는 등등이었다.

껍질을 벗기는 형벌과 창자에 주석물 채우는 형벌을 예로 들어보자. 껍질을 벗기는 형벌은 이렇다. 탐관의 머리를 자르고 가죽을 벗긴다. 가죽 안에 풀을 채워서 허수아비로 만들고 오문(午門) 밖에 공개적으로 전시한다. 이로써 '한 사람을 벌줌으로써 많은 사람을 교육'하는 선전효과를 거두었다. 창자에 주석물을 채우는 형벌은 주석을 끓인 후 뜨거울 때 범인의 입에 붓는다. 창자가 꽉 찰 때까지.

장기간 숙달된 형 집행자는 정확한 손동작과 민감한 후각을 갖게 되어 힘과 불 세기를 정확하게 조절했다. 명나라 고대무(顧大武)의 〈소옥참언(詔獄慘言)〉을 통해 금의위(錦衣衛) 남진부사가 형을 집행할 때 얼마나 잔혹하고 변태스러웠는지 알 수 있다.

이날 여러 군자에게 곤장을 40대 치고 손가락 사이에 나무 작대기를 끼우고 세게 누르기를 100번 하고, 50번 주리를 틀었다. 칠월 초사일, 심문하고 형을 집행했다. 여섯 군자가 감옥에서 나올 때 한 걸음 떼기를 고통스러워했는데 매우 애처로웠다. 한 자 비단으로 이마에 띠를 매고 치마에

는 짙은 핏자국이 있었다. 13일, 심문하고 형을 집행했다. 곤장을 맞은 사람들의 뼈와 살이 모두 썩었다.

이런 잔인함은 중국 역사에서 저 날에만 있었다. 양계초(梁启超)는 이렇게 말했다. "중국 수천 년의 역사는 피가 흐르는 역사다. 인재는 사람을 죽이는 인재였다. 과거부터 지금까지를 쭉 훑어보면 난세에 영웅이 나고 평화 시에는 영웅이 없었다. 한 고조와 명나라 태조[8]는 모두 개망나니였다. 오늘의 도둑놈이 다음날 신성해졌으니 오직 강한 것만 숭상한 것이 바로 이들이다. 이런 습속과 이런 마음이 있었기에 역대로 무장봉기가 역사에 사라지지 않았다…."[9]

주원장은 몹시 가난한 집안 출신이었다. 사대부 계층에 이해할 수 없는 복수심이 있었다. 홍무18년(1385년) '원 4대가(황공망, 오진, 예찬, 왕몽)' 중 한 명인 왕몽이 혹형을 받고 비참하게 죽었다. 5년 전 주원장이 일으킨 호유용 사건을 계기로 조정에서 대규모 숙청작업이 시작되었다. 억울하게 죽은 사람이 3만 명이 넘었다. 대부분은 문관이었고 개국공신도 적지 않았다. 왕몽은 홍무12년(1379년)에 당시 재상이던 호유용의 집에 가서 그림을 감상한 것이 전부였다.

예찬은 가죽이 벗겨지지도 않았고 뜨거운 주석물로 창자를 채우지도 않았다. 대신 전혀 새로운 형벌을 받았는데, 똥벌이었다. 이 형벌은 결벽증 환자 예찬을 위해 고안된 것으로 예찬을 똥통 안에 묶어놓고 밤낮 똥과 함께하게 한 것이었다.

예찬의 죽음은 여러 판본으로 전해온다. 하나는 예찬이 이질에 걸려서 설사가 멈추지 않아 죽었다는 것이다. 그때 예찬에게는 이미 '향기 나는 변소'는 없었다. 똥이 멈추지 않아 그 자신이 '더러워서 가까이 할 수 없

자금성의 그림들

는' 사람이 되었으며 결국은 이 병을 고치지 못해 죽었다. 홍무7년(1374년) 주원장이 참지 못하고 사람을 시켜 73세의 예찬을 똥구덩이에 던져 산 채로 똥에 빠져 죽게 했다는 판본도 있다.

국가급 예술가가 이렇게 잔혹한 독재자에 의해 조금의 존엄성도 지키지 못한 채 죽었다. 이것은 개인의 비극이 아니라 중국 민족의 수치였다.

4

예찬은 젊은 시절 배고픈 고통을 겪어보지 못했다. 부모 자식이 서로를 잡아먹는 참극도 보지 않았다. 그러나 권력을 가진 신귀족의 탐욕은 보았다. 재부의 한계도 보았다. 1350~1355년, 그는 친구들에게 자신의 가산을 다 나누어 주었다. 자기는 처를 데리고 '배를 타고 삿갓을 쓰고, 호수 사이를 왔다 갔다 했다.'[10] 정빙산(鄭秉珊)이 지은 〈예운림(倪雲林)〉의 분석에 따르면 1355년 이전에 예찬은 늘 밖에서 떠돌아다녔다. 병란을 피하기 위해서 이렇게 했지만 가끔은 집에 돌아왔다.

1355년 이후에 한 관리가 예찬에게 세금을 독촉하며 구금까지 하자 이 굴욕을 견디지 못하고 완전히 집을 떠나버렸다. 떠나기 직전에 독한 마음을 먹고 청비각을 몽땅 불태워버렸다.[11] 무수히 많은 서책과 그림 두루마리들이 메마른 잎처럼 순식간에 불타올라 한줄기 자청색 연기가 되었고 바람이 지나가자 아무것도 남지 않았다. 사람들은 이 광경을 보고 놀라 자빠졌다. 그 불은 세세로 사람들의 입살에 올랐다. 지금까지도 논쟁이 그치지 않는다.

당시 '사람들이 모두 몰래 웃었다.' 다만 예찬은 시대의 피비린내가 머지않아 자신의 유토피아를 산산조각 낼 것이며 흠없이 깨끗한 거위털

이 짙은 피비린내에 물들어 다시는 날지 못하고 그의 세계도 마침내는 닭털이 되고 말 것을 알았다.

계급투쟁의 광풍이 예찬과 같은 유산계급을 정처 없이 떠도는 유랑자로 만들었다. 이 시간이 주중팔이 강호를 떠돌던 세월과 얼추 비슷하다.

떠돌이 생활을 한 주중팔은 배고픔이 뼈에 사무치는 경험을 했다. 또한 상류사회 사람들의 사치하고 화려한 생활도 목격했다. 주중팔은 마음속으로 크게 자극을 받았다. 안휘성 봉양현(鳳陽縣) 서남쪽에 있는 명나라 황릉 앞문에 〈대명황릉지비(大明皇陵之碑)〉가 세워져 있다. 주원장은 이 비문을 직접 썼는데, 여기서 떠돌이 생활을 할 때의 사무치는 기억을 적었다.

마을 사람들은 먹을 것이 부족해서 풀과 나무를 먹었다. 나도 어찌 있겠나 놀라고 두려웠다. 형과 어떻게 할까 의논했다. 형은 여기를 벗어나도 모두 흉년이라고 했다. 형은 나를 위해 울고 나는 형 때문에 마음이 아팠다. 대낮에 울다가 창자가 끊어지는 줄 알았다. 형제가 다른 길로 가서 슬픔이 아득히 컸다. 어머니 왕씨는 술잔과 향을 준비해서 나를 멀리 보낼 준비를 했다. 불문에 들었고 승방에 출입했다.

두 달을 살지 않는데 절의 주지가 창고를 닫았다. 사람들은 각기 계획을 세우고 구름이나 물처럼 세상을 떠돌았다. 나는 무엇을 할 수 있는가? 잘하는 것이 백에 하나도 없었다. 친척에 의지하여 살면서 나를 욕되게 하려다가 하늘을 우러러보니 아득하기만 했다. 기왕에 친척에게는 의지할 수 없으니 그림자와 짝을 하여 서로 이끌었다. 아침 안개를 뚫고 급히 나아가고 저녁에는 낡은 사찰에 투숙하느라 내달렸다. 하늘을 찌를 듯한 절벽을 우러러보다가 절벽에 의지하여 쉬고 달밤에 원숭이 울음소리

자금성의 그림들

를 들으며 처량해했다. 혼은 아득히 날아올라 부모를 찾지만 있지 않고, 뜻은 괴로움에 낙담하여 여기저기 방황했다. 서쪽에서 학이 우는 것을 보았는데 얼마 후 부슬부슬 서리가 날렸다. 몸은 쑥대처럼 바람에 쫓겨 다니며 마음은 멈추지 않고 끊임없이 출렁대며 끓어올랐다. 한 번 뜬구름 같은 신세가 되어 삼 년이 지났고 나이는 바야흐로 이십이라 건강했다.

그때 주중팔의 마음속에 '계급투쟁의 씨앗이 심겨졌다.' 장사성이 봉기한 해 25세의 주중팔은 곽자흥(郭子興)이 이끄는 홍건군에 들어갔고 한 걸음 한 걸음 권력을 향한 길을 걸었다.

예찬은 완전히 반대였다. 주원장, 장사성 등이 상류사회를 향해 돌진할 때 예찬은 이미 아무것도 가진 것이 없었다. 흔들리는 불빛 속에서 한때 그가 좋아했던 춤추고 노래하던 장소, 고운 옷은 이미 그림자도 없이 사라졌다. 알록달록한 나무 그림자와 흔들리는 호수만 그에게 꿈에서 깬 후의 침묵과 적막을 안겨줄 뿐이었다. 하지만 어쩐지 그는 족쇄에서 벗어난 듯 홀가분함을 느꼈다. 최소한 한 가지는 영원히 그를 떠나지 않았다. 그의 손에 들린 붓이었다. 장사성이 반란을 일으키고 주중팔이 곽자흥에게 들어가던 그해 정월에 〈계산춘제도(溪山春霽圖)〉를 그렸다. 정월 18일에 그림을 완성하고 조용히 종이 위에 시 한 편을 썼다.

물에 비친 산 그림자 녹색으로 흔들리고
봄바람으로 흔들리는 물결 위로 어부의 노래가 들리네
버드나무로 엮은 바구니를 남쪽 기슭에 내리고
가벼운 배에 올라 낚시를 한다.[12]

예찬은 이렇게 천천히 태호(太湖)를 흘러갔다. 그의 족적은 강음, 의흥, 상주, 오강, 호주, 가흥, 송강 일대에 남았다. 시를 짓고 그림을 그리며 홀로 즐기는 떠돌이 생활을 하는 동안 예찬은 그림의 전성기를 맞았다. 태호의 물빛, 산색, 낙엽, 흩날리는 꽃잎, 보슬비와 안개, 매미소리와 기러기 그림자가 그의 마음을 더없이 광활하고 맑게 했다. 그는 여전히 청비각에 살았다. 끝이 없는 청비각에 셀 수 없이 많은 풍경이 소장되어 있었다. 산 사이의 빛과 그림자가 변하는 모습, 안개 속에서 보일 듯 말 듯 침묵하는 윤곽은 화려한 누각의 휘황한 불빛보다 더 그를 사로잡았다. 이런 아름다운 모습이 그의 붓 아래서 크게 크게 그려져 나오면서 그의 고통과 슬픔을 덮었다.

집 북쪽 남쪽으로 왕래가 적으니
옛부터 촌사람의 집을 찾는 이가 없네
비둘기는 뽕나무 위에서 서둘러 씨를 심으라 하고
사람들은 연기 속에서 차를 만들 때가 되었다고 하네
연못에는 푸른 향기가 가득 쌓여 있고
우물가 벽오동 꽃은 깨끗하구나
흰색 옷을 돌에 걸어놓고 꿈을 꾸었으니
자고 일어나서는 해질녘까지 시를 읊조린다.[13]

문을 닫으니 비가 쌓여 풀이 자라네
만발한 앵두꽃에 탄식이 나온다
봄이 얕아 한식이 가까운 것도 몰랐더니
깊은 물에 흰갈매기만 날아오는구나

자금성의 그림들

휘늘어진 수양버들이 돌멩이에 닿는 것을 보니

꽃이 날아와 술잔을 스치네

오늘은 날이 맑아 산색이 보이는구나

지팡이 짚고 이끼를 밟아야겠다.[14]

예찬이 혜산(惠山)에 은거할 때 호두알과 잣을 가루내어 차에 넣었다. 그는 이 차에 '청천백석차(淸泉白石茶)'라는 이름을 붙였다. 송나라 황실의 친척인 조행서(趙行恕)가 왔을 때 예찬은 이 차를 대접했다. 하지만 조행서가 이 차의 아취를 느끼지 못하자 그를 무시하고 이렇게 말했다. "당신이 왕손이라 이 차를 내었는데 풍미도 모르는구려. 참으로 속물일세."[15] 그리고 조행서와 절교했다.

그는 여전히 몸과 마음이 청결한 것을 좋아했다. 강호를 떠돌면서도 전혀 변하지 않았다. 친구 장백우(張伯雨)가 배를 타고 그를 보러 왔다. 시동더러 친구를 마중 나가라 하고 자기는 배에 숨어서 반나절 동안 나오지 않았다. 장백우는 예찬이 거만한 사람이라 자기를 만나고 싶어 하지 않는다고 생각했으나 사실 예찬은 그에게 예의를 표하기 위해 배에서 목욕하고 옷을 갈아입고 있었다.

어느 가을날 밤, 예찬은 친구 경운(耕雲)과 동헌(東軒)에 앉아 이렇게 썼다. "여러 산들이 서로 얽혔고 비취색 허공이 집으로 들어오네. 뜨락의 계수나무는 한창 피었고 맑은 바람이 향기를 보내온다. 작은 대문은 낮에도 닫혀 있고 길에는 사람 찾아오는 흔적이 없네. 세속의 시끄러운 생각은 깨끗이 사라지니 마치 세상 밖에 있는 듯하고 인간세상의 어지러움이 버들솜 같길래 깨끗이 치워내어 눈과 귀에 닿지 않게 한다."[16] 이런 글은 당시 화가들은 쓰지 못했다. 그들의 그림은 불꽃놀이의 한 장면처럼, 혹

은 금가루를 뿌린 듯 너무 화려했기 때문이다.

<h1>5</h1>

독일 동방학학회 회장을 역임한 로타 레더로제(Lothar Ledderose)는 중국 고대 문화를 관찰하고 한 가지 흥미로운 결론을 내렸다. 중국인은 자기의 문화를 복제하고 조합하는 모듈을 대량으로 만들었다는 것이다. 한자, 청동기, 병마용, 칠기, 자기, 건축, 인쇄, 회화 모두 모듈화의 산물이다.[17] 기원전 5세기, 중국인은 모듈을 이용해 대량생산을 시작했다. "복제는 대자연이 유기체를 생산하는 방법이다. 아무것도 없이 창조되는 것은 없다. 모든 개체는 원형과 그 뒤를 따르는 후계자의 무수한 서열 사이에 공고하게 배열되어 있다. 조화를 스승으로 삼는다는 중국인은 언제나 복제해서 생산하는 것을 부끄럽게 생각하지 않았다. 그들은 서양인들과 달리 원본과 복제품의 차이를 절대적으로 구별하지 않았다."[18]

레더로제의 학설이 성립되려면 우리는 예찬의 이 시기 그림에서 자신의 특징을 가진, 복제할 수 있는 모듈을 발견해야 한다. 그의 그림 중 근경은 일반적으로 비스듬한 비탈이거나 암석이다. 그 위에 3~5그루의 나무가 있고, 한두 채의 초가집이 있다. 화면 중앙 공백으로 남겨둔 것은 아득한 호수와 밝은 하늘이다. 원경은 기복이 완만한 산맥으로 화면은 고요하고 조용하며 경계는 광원하다. 〈용슬재도〉, 〈어장추제도(漁莊秋霽圖)〉, 〈강안망산도(江岸望山圖)〉, 〈임정원수도(林亭遠岫圖)〉 [그림 9-3]와 같은 대표작이 모두 그렇다. 미국 캘리포니아 대학 버클리 분교 예술사 교수 제임스 캐힐(James Cahill)은 이것을 '다용도 산수'라고 했는데, 예찬의 마음속에 있는 이상적인 산수였지 특정한 어떤 장소의 실제 풍경이 아니었다.

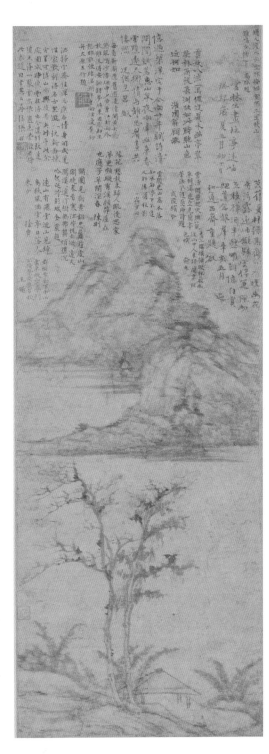

[그림 9-3]
<임정원수도> 족자, 원, 예찬,
베이징 고궁박물원 소장

예찬은 이것들을 화선지에 그려두었다가 누구에게 선물할 일이 생기면 위에 시를 쓰고 낙관을 찍었다. 즉 예찬의 붓 아래 그려진 산수는 매우 추상적이라는 것이다. 진짜 산이고 진짜 물이다. 우리는 그의 그림에서 물색을 보고 하늘빛을 본다. 산과 물, 초목의 냄새도 맡는다. 그러나 그것은 진짜 물, 진짜 산이 아니다. 이 그림과 똑같은 모습을 가진 장소를 찾을 수 없기 때문이다. 황공망의 부춘산이 문인의 마음속 유토피아라면, 예찬의 작품은 유토피아 속의 유토피아다. 이것은 진짜 산, 진짜 물에서 뽑아낸 부호로 그의 마음속에 있는 좁음과 넓음, 있음과 없음을 표현했다. 황공망보다 훨씬 방정식화 되었고 로타 레더로제가 말한 '모듈화'에 적합하다.

예찬은 황공망의 평범하고 담백한 붓질을 흡수했다. 사람들이 그림을 보고 바람 없을 때 숲 위쪽에 조용히 머물며 움직이지 않는 아지랑이처럼 그의 마음이 평온하다고 생각하기를 원했다. 이것은 그의 호인 '운림(雲林)'과 묘하게 의미가 맞아떨어진다. "붓을 내려 측봉으로 담묵을 그렸다. 신경질적인 긴장과 충동이 전혀 느껴지지 않는다. 붓은 부드럽고도 예민하다. 눈을 자극하는 것도 없고 조형 속으로 조용히 스며들어간다. 묵색의 농담도 크게 달라지지 않는다. 모두 맑고 연하다. 드문드문 옆으로 찍힌 '점'만이 이끼 같은 모습의 나뭇잎과 모래벌의 선을 좀더 짙은 묵색으로 강조했다. 조형은 단순하고 평정하고 평화롭다. 관중의 의식을 간섭하는 풍경이 하나도 없다. 이것은 예찬이 관람객에게 주는 일종의 미적인 경험이다. 자신이 갈망하는 경험과도 비슷하다."[19]

예찬의 생애를 이해하면 은거 시기가 그에게 어떤 의미를 주는지 알 수 있다. 과거에는 부잣집 공자였으나 이때는 이미 자기의 물질적 욕구를 최소한으로 축소했다. 대신 정신적인 힘은 전에 없이 강해졌다.

자금성의 그림들

어떤 책에서 읽었던 이런 구절이 생각난다. "언제나 한곳에 머물며 기다리는 것 같다. 내면의 기쁨과 작은 행복이 봄날 벚꽃처럼 순결하게 피어나고 저절로 문드러지고 홀로 피었다 홀로 사라지고 끝이 없기를 기다렸다. 삶의 한순간이 꽃핀 나뭇가지 아래 서서 고개를 들고 감동의 표정을 짓기를 기다렸다. 사람이 제자리에서 기다릴 수 있는 장소는 은밀하고 신비하고 사람들이 모르는 어두운 동굴의 꺾임길에 있었다."[20] 그것은 철저한 청결과 투명이었다. 육체에서 정신까지 모두 산과 바람과 숲과 비에 씻기고 또 씻겨서 현실의 이익에 끌려가고 애쓰지 않게 되었다. 눈 내린 후의 겨울 매화, 비 개인 후의 연꽃은 화려하고 만물이 참여하는 파티였다. 모든 분방함, 색과 소란스러운 소리가 그의 손끝에서 종이로 스며들었고, 몇 백 년을 흘러다니다 박물관 유리 안에 나타났어도 여전히 우리의 눈을 풍성하고 장대하게 만들어준다.

1372년 명나라가 건국된 지 4년이 되었을 때 예찬은 이미 67세였다. 그해 정월, 예찬은 오랜 친구 장백우의 자화상과 잡시책에 발문을 쓰고 이를 "시와 글과 그림이 이번 왕조에서 제일"이라고 했다. "종이쪽과 몇 글자만 얻더라도 세상사람들은 이를 보물로 여겨 간직하리라.", "오늘날처럼 소란하고 포악한 시절에는 대예술가에 대한 감탄은 사라졌다. 스승과 벗이 죽고 사라지니 옛날의 도는 적막해졌다. 지금의 재주 있는 선비들은 바야흐로 자신을 높이며 스스로를 드러내지만, 나는 옛날의 군자들을 두려워하며 끝내 은거하였을 따름이다." 이것은 장백우를 말하는 것이자 자신을 말하는 것이다. 이 친구들은 좋은 때를 만나지 못해 시대의 가장자리에서 발버둥치며 '술을 마시고 시를 지었으나 자신에 취한 것일 뿐이니 알려지기를 원치 않았다.'[21] 7월 초닷새 그는 이런 마음으로 유명한 〈용슬재도〉를 완성했다. 한 줄기 강물과 인적 없는 초가집으로 자기 내

면의 가득함과 광활함을 표현했다. 시인이 가장 간단한 말로 가장 간단하게 말하는 것과 같다.

제임스 캐힐은 이 그림이 다른 그림들과 마찬가지로 "결벽을 보여주고 군중을 떠나 홀로 살고픈 마음을 보여주고 평정하고자 하는 갈망을 보여준다. 우리는 이것이 예찬의 성격과 행위를 만드는 원동력인 것을 안다. 이 그림은 부패하고 더러운 세계에서 멀리 떨어진 감동적인 고백이다"[22] 라고 말했다. 2년 후 그가 세상을 떠나던 해 그는 그림의 위쪽에 이런 시를 썼다.

> 집 귀퉁이에 봄바람 불자 살구꽃이 많아지고
> 무릎을 접어야 할 만큼 작은 방에서 세월을 보낸다.
> 황금색 꼬치고기가 물에서 튀어오르자 연못의 물고기가 즐거워하고
> 채색 봉황이 숲에 깃들자 계곡의 대나무들이 휘어지네.
> 맑고 깨끗한 눈은 끊임없이 옥가루처럼 뿌려지고
> 백발 노인은 고즈넉이 바라보다 오사모(烏紗帽)를 들어올리네.
> 이제부터 값을 이중으로 매기지 않았다는 한강(漢康)* 처럼 살리니
> 시장에 호리병 매달았다는 신선도 자랑하기엔 부족하리라.[23]

6

예찬과 주원장의 인생의 방향은 극과 극으로 달랐다. 주원장은 모든 가난한 자가 부자가 되는 평등한 세계를 갈망했다. 그렇게 하기 위해서 모든 사람이 자신의 생각을 버리고 노역의 길을 걸어야 했다. 그러나 예찬

* 후한 시대 은둔거사. 약재를 캐거나 파는 사람을 일컫기도 한다.

은 마음이 속박되지 않는 것을 추구해야 한다고 호소했다. 주원장은 사람의 생각을 고정시키고 싶어 했고 그의 제국을 철판으로 만들고 싶었다. 그래야 여러 사람이 단결해서 일을 할 수 있다고 생각했다. 이를 위해서 그는 명나라 법령 〈대고(大誥)〉를 공부하는 운동을 거창하게 펼쳤다. 그러나 예찬만큼은 그가 싫어하는 부류 중에서 예외였다. 예찬은 정치가도 아니고 사상가도 아니었다. 전재산을 다른 사람들에게 나눠 주었으니 '균부론'으로 어떻게 할 수가 없었다. 다만 봉기로 일어난 자가 힘을 다해 만든 이상국에 예술가가 몸을 의탁할 자리가 있어서 그곳에 자신들의 '청결한 정신'을 안착시킬 수 있기를 바랐다. 물론 예찬은 보통사람이었다. 자신의 아내를 보호하고 자식을 사랑할 수 있는 공간을 원했다. 그 시대에 그는 재산을 버릴 수는 있어도 예술을 버릴 수는 없었다. 이것은 별것 아닌 바람이었다. 그러나 주원장 시대에는 이런 바람도 사치였다.

주원장은 예술가의 자유가 강산을 안정시키는 것보다 더 중요하다고 한 번도 생각해 본 적이 없기 때문이다. 이것은 독재자가 가질 수 있는 소박한 철학이다. 이 목표를 위해 반드시 제국을 철판으로 만들고 빽빽하게 통제해서 사회를 안정시키고 모든 자유주의의 길을 엄격하게 막고 통제했다. 그가 '지식인을 다루는 정책'은 '천 명을 죽이더라도 한 명을 놓치지 않는다'였다. 그는 난이 일어나는 것을 두려워했다. 사회가 자유롭게 변하는 것을 두려워했고, 사회의 구성원 한 명이라도 자신의 통제에서 벗어나는 것을 두려워했다.

주원장은 천하가 영원히 주씨 성을 이어갈 수 있는 가장 철저하고 가장 안정적인 방법이 복잡한 제국을 간단하게 만들고, 동적인 사회를 정적인 사회로 만들고, 제국의 모든 구성원을 영원히 통제해서 단 한 사람도 함부로 말하고 행동하지 못하게 하는 것이라고 생각했다. 그래서

전설 속의 독거미처럼 제국의 중심에 틀어앉아서 무수히 많은 끈적이고 긴 거미줄을 던져서 제국을 꽁꽁 묶어놓았다. 그는 자신의 거미줄이 제국의 시간을 묶어서 제국이 천대 만대 영원히 정체된 상태에 놓여 있기를 바랐다. 그리고 역대 왕조의 사상의 창고에서 정련해 낸 독즙을 민중의 머릿속에 주사해서 전체 중국의 신경을 식물처럼 마비시켰다. 바꾸어 말하면 근본적으로 모든 사람의 개성, 주체성, 창조성의 목을 졸랐고 그들을 양식이나 제공하는 순한 백성으로 길들였다. 이렇게 하면 그와 그의 자손 대대로 마음 놓고 백성의 고혈을 빨아먹을 수 있다고, 후대가 아무리 무능해도 뒤집히지 않겠다고 생각했다.[24]

자유분방한 예찬은 이렇게 중국 역사상 최고의 전제 제왕 중 하나인 주원장과 좁은 길에서 만났다. 주원장은 예찬이 뼈에 사무치게 미웠다. 예찬이 제국의 정책에 비협조적인 태도를 가졌기 때문만은 아니었다. 예찬은 뼛속부터 반골이었다. 제국의 통치라는 그물에서 벗어난 물고기였다. 닭 한 마리 잡을 힘도 없는 문인이 태연하게 정신의 깃발을 들고일어나 사회 고착화 운동이 실패했음을 선포했다.

예찬은 수직 족자를 많이 썼다. 우리의 시선과는 방향이 일치하지 않지만 읽는 방향하고는 일치한다. 옛사람들은 세로로 된 책을 읽었다. 눈빛도 위에서 아래로 움직인다. 이것은 예찬의 작품에 더욱 강한 '고백'의 성질을 갖게 한다. 그것은 당부이고 약속이다. 나아가서는 신앙이다.

7

예찬은 '사람이 없는 산수화'를 통해 체제에 대한 배척을 표현했다. 그의 그림에서 그가 '망원경'으로 관찰한 산수를 본다. 시각적으로는 가깝지

만 거리상으로는 멀다. 이렇게 해야만 오염되지 않은 종이처럼 산수를 자유롭고 자연스럽게 제도화되지 않은 상태로 머물게 할 수 있는 것 같다. 실제로 '자연'이라는 말이 〈노자〉와 〈장자〉에 등장할 때 본래 의미는 '자기가 이와 같다'는 것이지 다른 사람더러 만들어내라는 것도 아니었고 다른 사람더러 인정하라는 것도 아니었다. 예찬은 산수를 방해할 수 없었다. 멀리서 보는 것은 자기도 산수의 광경 밖으로 밀어내는 것이었다. 그래서 그가 확대한 부분은 파도가 일지 않았다. 쉬푸관(徐復觀)은 이렇게 말했다. "산천은 사람에 의해 오염되지 않았다. 그 모양은 심원하고 험하고 사람의 상상력을 쉽게 불러일으킨다. 또 사람의 상상력을 배치한다. 그래서 장자를 공부해서 나온 영(靈)과 도(道)를 옮겨 나가는 것을 쉽게 한다. 그래서 산수에서 발견하는 더욱 큰 깊이와 넓이를 가지고 사람의 정신이 여기서 안식할 장소를 얻는다."[25]

중국인의 산수 정신은 진나라 이전부터 있었다. 공자는 '어진 자는 산을 좋아하고 지혜로운 자는 물을 좋아한다'고 했고, 노자와 장자도 그들이 현실세계를 초월했음을 표현했다. '위로는 조물주와 놀고 아래로는 죽지 않는 끝도 시작도 없는 자와 친구가 되'고 '광막한 들판'으로 스며드는 지향을 표현했다. 〈시경〉에서부터 〈이소〉에 이르기까지 중국 문학의 넓고 다채로운 형상의 세계가 나타났다. 그러나 위진 시대 이전의 산수세계는 '비교'와 '흥'의 관계로 표현되었다. 즉 광활한 자연세계는 인간세계의 상징물로 나타났다. 〈이소〉의 난, 혜, 지, 형이 굴원의 고결한 마음을 상징한 것처럼 주관세계의 인가가 없다면 자연은 의미를 잃어버렸다.

그래서 송 이전 천년 동안 무수한 자태의 생동감 있는 그림자가 고대 중국의 그림에 나타났다. 그중 우리가 잘 아는 〈낙신부도〉, 〈한희재야연도〉,

〈잠화사녀도(簪花仕女圖)〉등이 있다. 만당, 오대의 과도기를 거치면서 이런 상황은 송나라 때 근본적인 변화를 일으킨다. 전통적인 인물화가 산수화에 자리를 내준 것이다. 사람은 점점 작아지고 점점 간단해졌다. 예찬의 붓에 와서는 사람은 아예 흔적도 없이 사라지고 멀고 광활한 산수세계만 남았다.

이 산수세계는 사람의 세계와 평행하지도 않고 대응하지도 않았다. 노자와 장자가 만들었던 '자연'의 본래 의미를 회복했다. 그것은 사람에 의지해서 존재하지 않았다. 사람의 정신세계에 비교되지도 않고 흥하지도 않았다. 오히려 사람의 정신이 기탁하는 목적지가 되었다. 사람을 아주 작게 그린 것은 사람이 자연세계의 벌레나 꽃보다 낫지 않다는 것을 표현한 것이다. 예찬은 자신의 붓으로 자연의 힘을 회복했다. 그 힘 앞에 인간세계에서 온 모든 힘은 가치가 없어졌다. 천하를 기울이는 힘을 가진 황제도 산수세계에서는 한 움큼 진흙에 불과했다.

8

예찬은 자기 그림이 자신이 죽고 나서 거대한 명성을 갖게 될 줄은 생각하지 못했을 것이다. 명나라 화가 문징명은 "예찬 선생은 인품이 고결하고 생기 넘치는 글에 진나라와 송나라 기풍이 있다"고 했다. 명나라 서예가 동기창은 "옛스럽고 담백하고 천진하다. 미치(미불) 후에 한 사람뿐이다"라고 했다. 당인, 문징명의 시대에는 예찬의 진품이 있었는지가 진짜 여피와 가짜 여피를 구별하는 기준이었다. 특히 '중국 사회의 성질이 16세기 말에서 17세기 초, 즉 명나라 말에 심각한 변화가 나타났다.' '상업 경제가 신속히 성장했고 이로 인한 재부의 증가로 이 시대에 대량

의 소장가가 새롭게 등장했다.[26]

인간세상의 권력을 무시했기 때문에 예찬의 붓은 앞에서 말한 것처럼 평정했다. 그의 마음속에 전혀 파란이 없었던 것 같다. 그러나 '예찬도 영원히 그 담담하고 고독하고 적막한 산수 풍경이 통용되는 부호가 될 줄은 몰랐다. 명나라·청나라 그림과 회화 비평에서 복고 조류가 모이는 과정에서 예찬은 극적으로 숭고하고 고대 화가가 필적하기 힘든 지위를 갖게 되었다.'[27] 원인은 간단했다. 현실이 더럽고 잔혹할수록 예찬이 사람들에게 보여주는 유토피아의 가치가 올라갔다. '여러 명나라·청나라 화가들에게 예찬의 산수는 궁극적인 문인의 가치를 보여주었다. 그들은 서재에 예찬의 그림을 걸어놓거나 자기 작품에서 예찬의 풍격을 모방함으로써 자기와 이 선배가 시대의 간극을 초월해서 정신적으로 일치하는 것을 보여주었다. 그들은 이런 식으로 역사 속의 인물인 예찬에게서 자신의 모습을 찾았다.'[28]

더 재미있는 것은 화가 예찬 자신이 그림의 소재가 되었는데, 화가들이 이것을 따라하고 싶어 했다. 이 점이 예찬을 더욱 우상으로 삼았다. 가장 주목을 끈 것은 현재 타이베이 고궁박물원에 소장된 원나라 말기의 〈예찬상〉[그림 9-4]과 현재 상하이 박물관에 소장된 명나라 구영(仇英)이 그린 〈예찬상〉이다. 원나라 화가가 예찬을 그린 때는 대략 1340년대일 것이다. 예찬의 생활에 거대한 변화가 오던 시기였다. 그림 속 예찬은 의자에 앉아 손에 붓을 들고 공허한 시선으로 앞을 보고 있다. 그림을 구상하고 있는지도 모른다. 아니면 자신이 어디로 가야 할지 생각했는지도 모른다. 그의 양쪽에 서동과 시녀가 서 있다. 그의 뒤에는 그림병풍이 있다. 그 그림은 아마도 예찬이 지금 구상하는 그림일 것이다. 그림에서 가까이 보이는 바위와 나무, 중간의 넓은 수면과 멀리 보이는 산 그림자 등

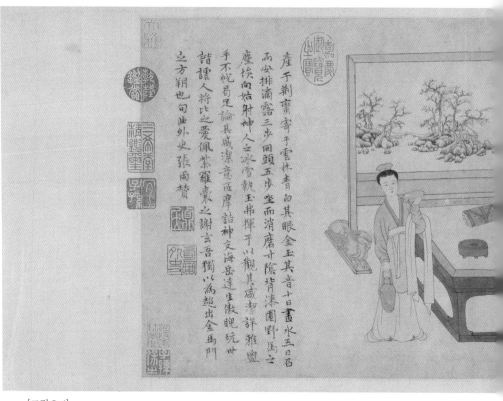

[그림 9-4]
〈예찬상〉 두루마리, 원, 작자미상,
타이베이 고궁박물원 소장

은 완전히 예찬 스타일이다. 이와 비슷한 그림을 찾기가 손바닥 뒤집기보
다 쉽다. 현재 미국 메트로폴리탄 미술관에 소장된 〈추림야흥도(秋林野興
圖)〉[그림 9-5]는 병풍의 그림과 거의 일치한다. 그린 연대도 기본적으로 맞
다. 병풍의 그림을 예찬이 그렸다고 말하는 사람도 있다. 이 〈예찬상〉은 예
찬이 태호에 은거하기 전에 그려진 것이다. 그렇다면 저 병풍은 예언적
인 성격이 매우 강하다. 병풍으로 인해 이 그림의 공간이 둘로 나뉜다. 하
나는 예찬이 서 있는 현실세계이고, 하나는 예찬의 붓과 마음속에 있는 산

자금성의 그림들

수세계다. 이 두 세계를 하나의 그림에 묶어놓음으로써 이 〈예찬상〉은 이 색적인 색채를 띤다. 또한 '예찬의 내재적이고 더욱 본질적인 존재를 보여 준다.'[29]

　구영의 〈예찬상〉은 원나라 〈예찬상〉의 임모작이라고 볼 수 있겠다. 그 러나 약간의 변화도 있다. 소장가의 도장을 보면 원나라 〈예찬상〉에는 '건 륭어상지보(乾隆御賞之寶, 건륭이 감상한 보물)' 등의 도장이 찍혀 있고 구영의 〈예찬상〉에는 '삼희당* 정감새(三希堂精鑒璽, 삼희당에서 정밀하게 감정한 후 찍 은 도장)' 등의 도장이 찍혀 있어서 둘 다 건륭 황제와 밀접한 관계가 있음

* 삼희당은 청나라 건륭 황제의 서방(書房)

[그림 9-5]
<추림야흥도> 족자, 원, 예찬,
미국 메트로폴리탄 미술관 소장

을 알 수 있다.

건륭은 예찬과 관련된 모든 것을 사랑했다. 심지어 자기 스스로 예찬
의 그림을 따라 했다. 유명한 <쾌설시청첩>에 건륭 황제가 대량의 글과 그
림을 남겨서 왕희지에 대한 경의를 표했는데, 그 덕에 새로 표구한 <쾌설
시청첩>은 건륭의 서예 전시장이 되었다. 앞부분에 자신의 그림을 붙여 넣
기도 했다. [그림 9-6] 강기슭, 텅 빈 정자, 마른 나무, 대나무는 전형적인 예
찬식 그림이다. 어쩌면 예찬식 그림으로만 세속을 떠난 청아한 자신의 마
음을 표현할 수 있었는지 모르겠다. 이 작은 그림에도 건륭은 빼곡하게 글
씨를 써넣었다. 초등학생의 숙제처럼 조금도 흐트러짐이 없다. 이 글자들
을 따라가면 다음과 같은 제목을 볼 수 있다.

> 건륭 병인년 정월에 틈이 나서 왕희지의 <쾌설시청첩>을 보고 좋아
> 서 잠깐 운림(雲林)의 뜻을 그려보았다.

도장은 '건륭진한(乾隆宸翰)'으로 찍었다.

건륭은 그림을 좋아하는 사람이자 소장가였다. 그의 할아버지 강희 황
제, 아버지 옹정 황제도 궁정화가들에게 자신을 그리게 했다. 베이징 고
궁박물원에 소장된 청나라 궁정화 중에 건륭의 초상화가 있다. 이 그림은
<송인인물도(宋人人物圖)>의 형식을 취하고 있는데 제목은 <시일시이도(是
一是二圖)>이다. 그림 속 정서가 타이베이 고궁박물원의 <예찬상>과 비슷하

[그림 9-6]
〈쾌설시청첩〉 제발, 청, 건륭제 글씨,
타이베이 고궁박물원 소장

다. (이 책 590~591쪽 참고)

　〈시일시이도〉에서 당시 황제였던 건륭이 예찬이 앉았던 의자에 앉아 있
다. 앉은 자세는 다르다. 건륭은 의자 가운데 앉지 않고 의자 가장자리
에 앉아 두 다리를 아래로 내리고 있다. 뒷면의 그림병풍 역시 예찬 스타
일이다. 바위와 나무, 강물, 먼 산으로 구성되어 있다. 옷도 예찬과 같다.
300년이 지난 후 청나라 황제는 이런 방식으로 예찬을 중심으로 한 옛 고

자금성의 그림들

사(高士)*에게 경의를 표하고 있다.

청나라는 폭력으로 천하를 정복했지만 청나라 황제는 농민 봉기에 성공한 주원장 방식의 영웅이 되고 싶지는 않았다. 그래서 문화적인 이미지를 강조했다. 건륭은 일생 4만 1,863수의 시를 썼다. 〈전당시〉에 실린 시와 비슷한 숫자다. 자금성 영수궁(寧壽宮) 화원의 계상정(褉賞亭)에서 흐르는 물을 바라보며 시를 짓던 동진 시대 명사들의 흉내를 냈다. 건륭의 '삼희당'은 궁정의 청비각이었다.

그러나 건륭은 동시대의 고사들 특히 '낙담한 문인'들에 대해서는 가을 바람이 낙엽을 쓸어버리듯이 잔혹하고 무정했다. 황제는 자신을 위해 삼산오원(三山五園)**, 피서산장(避暑山莊)***을 만들었으나 선비들이 은일하는 길은 무정하게 막아버렸다. 의정에 참여하는 것도 전전긍긍했다. 제왕의 의지는 제국의 모든 공간을 덮었다. 진공 지역은 하나도 없었다. 사상을 통제하는 제왕의 절대권력을 실현하기 위해 강희와 옹정은 문자옥을 30번 일으켰고, 그로 인해 명사와 지역 유지들이 최소한 20회 연루됐다. 성세의 뒷면에서 피비린내가 만연했다. 청나라 때 호부시랑을 지낸 왕경기(汪景祺)가 쓴 〈서정수필(西征隨笔)〉을 복민(福敏)이 발견하고 옹정에게 보냈다. 옹정은 첫 장에 '도리에 어긋나고 난잡함이 극에 이르렀다'고 쓰고 그를 효수해서 대중에게 보이게 했다. 머리통이 시장 입구 사통팔

* 인품이 고상하여 속세에 나오지 않고 은거하여 벼슬하지 않는 군자(君子)
** 베이징 서북쪽 교외에 자리한 청나라 때 황실 정원이다. 삼산은 만수산(萬壽山)·향산(香山)·옥천산(玉泉山)을, 오원은 이화원(李和園)·정의원(靜宜園)·정명원(靜明園)·창춘원(昌春園)·원명원(圓明園)을 가리킨다.
*** 일명 '승덕이궁(承德離宮)' 또는 '열하행궁(熱河行宮)'으로 불리는 청더(承德) 피서산장은 중국 4대 정원 중 하나다. 허베이(河北)성 청더시 중심부의 북쪽, 무열하(武烈河) 서쪽의 좁고 긴 골짜기에 위치해 청나라 황제가 이곳에서 여름에 더위를 피하고 정무를 처리했다.

달한 길에 10년간 매달려 있었다. 건륭이 황제가 된 후 오래 매달렸던 두 개골이 비로소 땅에 묻혀 안장되었다.*

1927년 고궁박물원 도서관의 쉬바오헝(許寶衡) 부관장이 고궁 남삼소(南三所)**에서 서류를 정리하다 상자 하나를 발견했다. 상자 겉에 붙은 종이에 '성지를 전함 : 황제 앞이 아니면 열지 말라. 이를 위반한 자는 사형에 처하리라'라고 쓰여 있었다. 그 안에 있는 것이 '절대 비밀'의 문건임이 분명했다. 그때는 청나라 왕조가 이미 망한 뒤이니 '사형' 당할 가능성은 없었다. 쉬바오헝은 호기심에 조심스럽게 상자를 열었다. 그 안에 작은 상자가 여러 개 들어 있었는데 그중 하나에 왕경기의 〈서정수필〉과 옹정 황제의 지시가 있었다. 생과 사를 결정했던 문서가 2세기가 지나도록 마치 어제 쓴 것처럼 잘 보존되어 있었다.

청출어람이라고, 건륭 황제 때 있었던 문자옥의 규모가 더욱 '발전'해서 130건에 이르렀다. 그가 집정한 63년 동안 31년에 이르는 두 번째 '문자옥 절정기'가 있었다.[30] 그가 집정한 기간의 반에 해당하는 시간이다. 그중 하나는 건륭32년(1767년)에 일어났다. 건륭 황제는 무당산에 은거하고 있는 문인 제주화(齊周華)***가 모반을 기도한 여류량(呂留良)****의 잔당이라며[31] 잡아들여 능지처참하고 그의 아들, 손자는 참감후(斬監候)*****에 처하고 추후에 처결하게 했다. 이 문자옥으로 총 130명이 박해를 받았다.

다음 해 제주화는 그림처럼 아름다운 항주에서 능지형에 처해졌다. 그날 가을 하늘은 구름이 없었고 나뭇잎은 소리를 내지 않았다. 형장에 제주화의 큰 웃음소리만 울려퍼졌다. 그는 오만하고 격렬하고 통쾌하게 웃었다. 능지형이 끝날 때까지 음산한 웃음소리가 그치지 않았다. 그의 살을 바르던 사람이 갑자기 온몸이 마비되더니 칼을 땅에 떨어뜨리고 기절했다.

누구도 그가 왜 웃는지 알지 못했다. 은일하고자 하는 자신의 몽상이 시대에 맞지 않아 웃은 것일까? 문인을 지나치게 경계하는 건륭 황제를 보고 웃은 것일까? 아니면 겉으로 강해 보이지만 속은 그렇지 않은 태평성세에 웃은 것일까?

* 왕경기는 청나라 초 장군 연갱요 밑에서 막료로 몇 년 근무했다. 그때 연갱요를 영웅으로 찬양하는 글을 썼는데, 황제보다 연갱요가 더 위대하다는 인상을 주었다. 그 글이 〈서정수필〉에 수록되었고, 글을 본 옹정 황제가 대노해 효수하고 머리를 시장통에 걸고 그의 가족을 모두 유배 보냈다. 그의 머리통은 10년간 매달려 있었다. 건륭 황제가 즉위한 후에 도시 미관을 해친다는 이유로 내려 매장했다.

** 베이징 고궁의 궁전 건축물. 주로 황자들이 거주했다.

*** 제주화(1698~1768)는 옹정8년에 죽은 여류량의 시체를 파내서 머리를 잘라 효시한 것을 보고 여류량의 글을 칭찬하며 조정에서 이 안을 잘못 처리했다고 소를 올렸다가 감옥에 갇혀 고문을 당했다. 사람들이 미쳤다고 핑계를 대고 난을 피하라고 했지만 끝내 자신의 뜻을 굽히지 않았다. 6년 후인 건륭 원년에 사면받아 출옥했다. 그후 유교를 버리고 도교의 복장을 입은 채 명산을 두루 다녔다. 30년 후 절강순무 웅학붕(熊學鵬)이 제주화가 있는 천태산에 왔을 때 여류량을 옹호하는 자신의 책을 주었다가 이 일로 다시 감옥에 갇혔고 작은 칼로 살점을 수천 수만으로 발라내는 능치형에 처해졌다.

**** 여류량(1629~1683)은 관직을 그만두고 전원으로 돌아가 저술과 강학을 하며 은거하던 중 강희22년 병사했다. 옹정6년 증정(曾靜)이 천섬총감(川陝總督) 악종기(岳鍾琪)를 종용해 모반을 일으키게 했는데, 나중에 증정이 붙잡혀 여류량의 저서에서 사상적 영향을 받았다고 자백함으로써 여류량의 문자옥이 시작되었다. 당시 여류량은 이미 사망한 후였으나 여류량과 역시 사망한 아들 여보중(呂葆中), 학생 엄홍규(嚴鴻逵)의 시체를 파내어 머리를 잘라 내걸었다. 아직 살아 있는 아들 여의중(呂毅中)과 엄홍규의 학생 심재관(沈在寬)은 즉결 사형에 처하고 다른 가족은 노비로 만들었다.

***** 명나라 · 청나라 때 사형 판결을 내리되 즉각 처형하지 않고 재심을 거쳐 처형을 결정하는 형벌, 즉각 사형하는 것은 '참입결(斬立決)'이라 했다.

이것은 두 사람만 참석하는 밤 연회였다.

죽어도 살아도 당신과 함께

1

안이루(安意如) 작가는 이렇게 말했다. "한 편의 좋은 사(詞)를 만나는 것은 봄날 해질녘 들에서 한 사람을 만나는 것 같다. 눈빛이 오가고 미소가 흘러넘치고 남몰래 가슴이 뛴다."[1] 거꾸로 이렇게 말할 수도 있다. 봄날 해질녘 들에서 누군가를 만나는 것은 좋은 사, 좋은 그림, 좋은 이야기를 만나는 것 같다. 여자들이 지켜야 할 계율이 더없이 엄격하던 시대, 이렇게 남자를 만나는 것은 사, 그림, 이야기 속에서나 가능한 일이었지 현실 세계에서는 일어날 수 없는 것이었다.

그 시대의 남자와 여자는 멀리 떨어져 있으라고 교육 받았다. 결혼식에서 여성은 붉은 베일을 걷는 순간 비로소 상대방의 얼굴을 보았다. 이렇게 정해진 운명을 문인들은 좋아하지 않았다. 그들은 꿈에서 빠져나오고 싶지 않았다. 그래서 바람이 살랑살랑 불고 달빛이 맑은 밤의 아름다운 꿈을 사에서, 그림에서, 이야기에서 노래했다. 바꾸어 말하면 사와 그림, 이야기와 소설의 기능 중 하나가 현실에서 일어날 수 없는 만남이 일어나게 하는 것이다.

명나라 도종의(陶宗儀)는 〈남촌철경록(南村輟耕錄)〉에서 아름다운 미녀가 그림에서 걸어나와 추운 밤 혼자 책을 보는 공자와 친밀한 관계를 갖는 이야기를 썼다. 얇은 종이가 풍만한 육체가 되어 서생의 외로움을 달래

주었다. 다만 그녀의 피부는 옥처럼 차가웠고 심장 뛰는 소리가 들리지 않았고 안아도 무게가 느껴지지 않았다. 나중에 둘이 정을 통한 것을 공자의 부모에게 들켰는데 부모는 공자가 날로 초췌해지자 고심하다가 좋은 방법을 생각해 냈다. 그들은 아들에게 미인이 그림에서 나왔을 때 음식을 먹게 하라고 했다. 아들이 부모의 말대로 미인에게 음식을 먹였다. 순간 그녀의 몸이 무거워져서 날이 밝아도 그림으로 돌아가지 못했고 결국 공자와 정식 부부가 되었다. 다만 말은 하지 못했다.

문학은 본래 일종의 마술이다. 사랑이 마비와 쾌감을 주는 것과 같다. 위의 이야기가 '진실'인가는 별로 중요하지 않다. 모든 사람의 마음에서 이런 아름다운 만남은 '진실'이다. 그래서 우홍이 미술사를 논하면서 말한 '환상적 예술(illusionism/illusionistic)'이 무엇인지 쉽게 이해할 수 있다. 그는 "예술이라는 특별한 소재와 방법으로 화가는 관객의 눈을 속일 뿐 아니라 잠시 동안 그의 머리를 멍하게 만들어 자신이 본 것이 진실이라고 믿게 한다. 문학 작품에서 이런 환각적인 그림이 '마술적' 이야기의 주인공이 되어서 생명이 없는 그림에서 피가 있고 살이 있는 진짜 사람이 되었다"고 했다.[21]

타이베이 고궁박물원에 명나라 때 화가 당인(唐寅)의 그림 〈도곡증사도(陶谷贈詞圖)〉[그림 10-1]가 있다. 이 그림은 '환상적 예술주의'가 형성되는 과정을 보여준다. 그는 미인과의 우연한 만남을 시각화했다. 주인공은 도곡이라는 북송 시대의 관원이다. 장소는 그가 남당에 사신으로 갔을 때 도성 강녕(江寧, 오늘날 쑤저우의 난징시)에서 머물던 객잔*이다. 진약란(秦蒻蘭)이라는 아름다운 기생이 갑자기 나타나자 그는 매우 기뻐했다. 메마르고 적적했던 밤에 가슴 떨리고 전율이 일어났다. 갑자기 피어난 꽃처

* 중국의 숙박 시설. 주로 상품을 거래하거나 거래 상담을 하는 지방 상인의 숙소이다.

[그림 10-1]
<도곡증사도> 족자, 명, 당인,
타이베이 고궁박물원 소장

럼 그의 생각을 어지럽혔다. 그는 몇 백 년 후에 당인이라는 명나라 화가
가 이 장면을 다시 그릴 줄 몰랐다. 당인은 이 역사의 장면을 다시 그렸다.
그는 이 연극의 감독이자 주연도 맡았다. 도곡을 자기로 그렸다. 도곡의 육
신을 하고 북송과 남당이 전쟁을 하던 시대로 날아가 아름다운 진약란
과 몰래 만났다. '역사에 있던 주제'를 그린 그림에 '비현실'적인 색채가 더
해졌다. 그 그림은 우홍이 말한 '환상적 예술주의'를 갖고 있다. 다만 그는
거꾸로 그렸다. 미녀가 그림에서 나오지 않고 자신이 그림으로 들어갔다.
그림의 <도곡증사도>와 문학의 <남촌철경록>은 하나의 길로 모여 '마술
(magic transformation/conjunction)'을 통해 사랑을 완성했다.

2

중국사람들이 기억하는 당인은 여자에게 버림받는 몰락한 서생이 아니
었다. 현실에서는 발생할 수 없는 아름다운 만남을 그림으로 그려서 자기
를 위로할 필요도 없었다. 오히려 애정에서는 자신만만한 풍류 공자였다.
흰옷을 입고 흰 부채를 든 의젓하고 잘생긴 사람이었다. 그와 그의 그림에
는 말로 할 수 없는 반짝거림과 준수함이 비쳐나왔고 부드러운 고향의 환
경과 온도에 잘 어울렸다. 그 부드러운 고향에서 당인이라는 꽃이 가장 아
름답게 피어날 수 있었다.

당인의 외모를 양일청(楊—清)이 시에서 이렇게 읊었다.

풍성한 모습은 맑고 깨끗하며 옥처럼 따뜻하니

지난날 모함을 받았던 일은 논하지 말지라.

붓끝 아래 강산은 새로운 그림의 바탕이 되고

오래된 술동이 들고 한가히 바람과 달을 읊조린다.

태평성대라면 그대가 옳다는 것을 금방 인정 받았으련만

향시에 급제한 것만으로도 찬란한 문장이 세상에 남겨졌네.

금과 옥 같은 소리를 한참 듣다가 그대의 시를 사랑하게 되나니

유독 천태의 후손이라고만 일컬어질 수는 없겠네.³⁾

이 시는 당인의 빼어난 풍채에 대해 썼다. 그러나 풍류와 재주가 많다고 운명이 그를 편애하지는 않았다.

당인이 홍치11년(1498년) 오래된 사원에 들어섰을 때 그는 그야말로 '별 볼 일 없는 선비'였다. 홍치3년(1490년) 전후로 부유했던 그의 집에 죽음이 하나둘 찾아왔다. 당인의 사랑하는 아들이 요절한 뒤 아버지 당덕광(唐德廣)이 갑자기 세상을 떠났다.⁴⁾ 벼슬은 없으나 창궐문 안에 작은 선술집을 차려 가계를 유지하고 소년 당인이 공부할 수 있게 뒷받침을 해주던 아버지는 아들이 자신의 사업을 이어받아 선술집 주인이 되는 것이 평생 가장 큰 소망이었다. 그러나 당인은 아버지의 애정에 무관심했다. 몇 년 뒤 친구 문징명에게 보낸 편지에 가게에서 허드렛일을 도맡아 하는 등 '고기 잡고 술 팔면서 칼 휘두르고 피 씻는' 일에 전혀 관심이 없다고 했다. 그는 자영업에 종사하기보다 열심히 공부해서 날마다 발전하고 언젠가 시험에 합격하겠다는 원대한 계획을 세웠다. "문 닫고 공부하며 세상과 동떨어졌다. 경쇠 소리와 반만 남은 등잔, 정행의 경계가 되었으니 이밖에는 다른 바라는 것이 없었다." 이것이 〈답주추산(答周秋山)〉에 나

오는 그의 상황이었다. 축윤명(祝允明)은 당인이 죽은 뒤 쓴 묘지명에 그가 책 읽기에 전념하느라 문밖의 거리조차 몰랐다고 했다. 아버지와 얼마나 자주 다퉜는지 모른다. 모든 다툼이 아버지가 돌아가신 후 죄책감이 되었다. 아버지가 돌아가신 후 어머니가 곧 뒤를 따랐다. 사랑하는 아내가 그 뒤를 이었다. 그는 〈상내(喪內, 아내를 잃다)〉라는 시를 써서 당시의 심경을 기록했다.

부슬부슬 이슬이 떨어지자
모든 초목이 향기를 잃으니,
무궁화는 쉽게 시들어 떨어지고
계수나무는 앙상하게 되었네.
길을 잃어 수레를 몰아가지 못하는데
허위허위 거닐며 어디로 가려는 것일까?
새벽 달빛이 먼지 낀 들보에 붙고
밝은 태양이 봄볕을 내리쬘 때,
그 풍경을 어루만지다 옛날을 생각하면
간이 찢어지고 혼백은 휩쓸려 날아가네.

그러나 비극은 여기서 끝나지 않았고 새로운 악몽이 이어서 왔다. 그의 여동생이 스스로 목숨을 끊은 것이다. 그는 여동생의 얇은 몸을 관에 살살 넣은 뒤 〈제매문(祭妹文, 누이를 추도하는 글)〉을 썼다.

이후로 많은 변고가 생기면서 상례를 치르고 관을 마련했다. 지극한 어려움을 겪으면서 곤궁과 횡액 속에서 서로를 의지했다. 얼마 후 커다랗

던 고통도 점차 엷어지자 누이동생은 마침내 남편에게 돌아갔다. 오래지 않아 아내가 사망했고 누이동생은 조문을 하러 계속 왔으니 (누이동생이 자살하게 된) 허물을 돌릴 곳이 없다. 나는 누이동생의 죽음에 대해서는 조금도 잘 대응하지 못하겠거니와 사지가 떨어져 나가는 이 고통은 어느 때 끝나려나?

그동안 당인은 관 가게의 충성스러운 고객이 됐다. 위화의 소설 〈인생〉이 생각난다. 이 소설의 주인공 푸꿰이는 가족의 연이은 죽음에도 살아남는다. 이 책에서 위화는 죽음을 세밀하게 묘사했다. "자전은 잠든 듯 얼굴이 편안해 보이고 전혀 힘들어 보이지 않았다. 내 손을 잡은 자전의 손이 금방 차가워질 줄 몰랐다. 나는 그녀의 팔을 만졌다. 팔은 조금씩 차가워졌다. 두 다리도 차가워졌다, 온몸이 차가워졌다, 가슴만 조금 따뜻했다. 내 손이 자전의 가슴에 닿았을 때 가슴의 열기가 손가락 사이로 조금씩 새어나오는 것 같았다. 내 손을 꽉 잡았던 그녀의 손이 느슨해지더니 내 팔에 떨구어졌다."[5] 당인 가족들의 손도 이렇게 그의 손에서 조금씩 식어갔을 것이다. 아마도 당인은 그런 차가움에 익숙해지고 체온이 없는 시체를 마주하는 데 익숙해졌을 것이다. 그해 그는 스물여덟 살이었다.

당인은 소설 속의 푸꿰이와 비슷한 운명이었다. '젊은 시절 조상이 남긴 돈을 탕진해 버리고 갈수록 초라해지는 운명이었다.'[6] 관 가게와 묘지를 오가며 장례를 치르고 나서야 집안의 재산이 소진됐다는 사실을 알았다. '집이 망하고 사람이 죽'는 것이 무엇인지 알게 된 그는 부모도 아내도 여동생도 없는 집에서 3년을 버텼다. 이 3년 동안 그의 집은 '더러운 것들이 날마다 쌓이고 대문은 낡아서 닫아놓았네. 허름한 수레와 노끈으로 만든 허리띠, 마침내 초라하게 되었구나'라고 했고, 시에서도 '밤이

자금성의 그림들

면 베개를 베고 곰곰이 생각하고 홀로 누워 잔등 아래 뒤척이는 밤이 길었다'고 했다. 말 그대로 가난한 서생이 되었다. 홍치11년(1498년)에 남경으로 가서 시험에 응시하여 단번에 해원(解元)*이 되었다. 해원은 거인(舉人) 중의 일등이다. 마침내 오랜만에 기를 폈다. 어떤 사람이 '해원과 괴수가 나니 적수가 없네, 용머리부터 용꼬리까지 소주 사람이네'라고 쓰인 깃발을 달았다. 해원 당인, 경괴(經魁) 육산(陸山), 쇄방(鎖榜) 육종(陸鐘)이 모두 소주 사람이었다. 이번 향시는 소주 사람 천하였다.

운명이 갑자기 호의를 보이자 당인은 의기양양했다. 생명이란 깨지기 쉬워서 잘 보살펴야 한다는 것을 잊었다. 그는 파티처럼 풍성한 재능을 지녔지만 박복한 운명을 타고난 사람이었다. 그해 연말, 회시(會試)에 참가하기 위해 강음(江陰) 사람 서경(徐經)과 배를 타고 북경으로 올라갔다. 북경에서 술을 마시고 노래를 부르며 유명세를 탔다. 당시 경성에는 이미 누군가가 돈을 주고 문제를 샀다는 소문이 파다했는데 당인은 자신이 금방(金榜)**에 이름을 올릴 것이라고 여러 번 큰소리쳤다. 자기도 모르는 새 떠도는 유언비어를 그대로 옮기고 있었던 것이다.

이번 회시의 재심 시험관은 한때 〈청명상하도〉를 소장했던 예부상서 겸 문연각 대학사 이동양(李東陽)이었다. 당인과 서경이 문제를 샀다는 증거는 없었다. 하지만 이동양은 여론에 밀려 둘을 제명하고 감옥에 가뒀다. 차가운 쇠사슬이 두 손을 묶을 때까지 당인은 무슨 일이 일어나는지

* 명청 시절 과거제도는 향시(鄕試), 회시(會試), 전시(殿試)로 나뉘었다. 향시는 성(省)의 1급 시험이었으며 이 시험에 합격하면 거인(舉人)이 되었다. 거인의 일등이 해원(解元)이다. 회시는 거인이 경성에서 참가하는 전국 범위의 시험이다. 이 시험에 합격하면 진사가 된다. 진사 중 1등은 회원(會元)이다. 전시는 황제가 친히 주재하는 진사들의 시험으로 1등은 장원(壯元), 2등은 방안(榜眼), 3등은 탐화(探花)다.
** 과거에 급제한 사람의 이름을 기록하여 내거는 패

도 몰랐다.

사실은 서경이 시험문제를 미리 입수해 당인에게 알려줬고, 당인이 친구인 도목(都穆)에게 털어놓았는데 도목이 당인을 시기해 비밀을 발설했고 하루 만에 과거 부정이 도성에 퍼진 것으로 보인다. 도목은 이 일로 당인이 큰 피해를 입고 평생 꼼짝 못 하게 된다는 생각을 하지 못하고 말했을 수도 있다.

하량준은 〈사우재총설〉에서 "육여(六如, 당인)가 소란을 피우다가 말이 새는 바람에 연루됐고 제적당했다. 육여는 재능이 풍부한 사람으로 오늘날 오중(吳中)에서 작은 문집을 판각하다 보니 그 시문은 모두 옛사람을 기세등등하게 몰아세운다. 죽을 때까지 방탕하고 절제하지 않은 것이 아쉽고 아쉽다"고 했다.

당인은 도목을 용서하지 않고 다시 만나지 않겠다고 맹세했다. 진유암(秦西巖)의 〈유석호기사(游石湖紀事)〉에 이런 내용이 있다. 한 번은 당인이 친구의 누각에서 술을 마시는데 누군가 도목을 데려온다고 했다. 이 말을 들은 당인의 안색이 바뀌더니 단호하게 만남을 거부했다. 그러나 도목은 이미 위층으로 올라가고 있었다. 다급해진 당인이 갑자기 몸을 날려 창문으로 뛰어내렸다. 친구들이 허둥지둥 아래층으로 내려갔지만 당인은 집으로 가버렸다. 친구들이 집까지 찾아가자 "도적놈과 가까이 하겠는가?"하고 말했다.

당인은 금의위*의 검은 감옥에 갇혔던 날을 영원히 못 잊었을지 모른다. 명나라 왕조 독재자의 철권은 아무것도 없는 문인 선비를 만신창이가 될 때까지 두들겨 팼다. 그 검은 시절의 기록은 찾을 수 없다. 명나라의 형벌은 역사상 독보적으로 잔혹했다. 그 내용은 이 책의 9장 〈가을 구

* 명나라 때 군정 수집 정보기구

자금성의 그림들

름은 그림자가 없고 나무는 소리가 없네〉에 이미 설명했다.(357~358쪽)

그 검은 감옥이 물리적·심리적으로 당인을 옥죄고 질식시켰을 것이다. 우리는 금의위의 고문관에게 감사해야 할지 모른다. 반년 가까이 신문을 하면서 당인의 손가락을 자르거나 손을 끊는 형벌을 가하지 않았다. 만약 그랬다면 예술사에서 당인은 존재하지 않았을 것이고 그의 그림이 고궁박물원에 소장되지도 않았을 것이다. 당인이 살았다 해도 그의 그림자는 수레 끌고 다니며 콩국이나 파는 사람들 틈에 묻혀버렸을 것이다. 현대 소설가 위화가 그린 〈인생〉의 푸궤이처럼 시골 마을에서 사라졌을 것이다.

그제야 당인은 사람이 떠난 빈집이 공포의 심연이 아니라 눈앞의 어둠이 공포라는 것을 알았다. 어둠이 그의 시야를 층층이 가리고 그의 미래를 덮어버렸다. 마침내 무상이 무엇인지 알게 되었다. 사실 무상은 정상적인 생명 현상이다. 이때부터 붓다께서 말씀하신 '무상 수행이 여러 부처님께 올리는 공양이다. 무상을 많이 수행하면 부처님의 위로를 얻고 무상을 많이 수행하면 부처님의 수기를 받고 무상을 많이 수행하면 부처님의 가피를 얻는다'는 것을 믿게 되었다. 이때에 당인은 육여거사(六如居士)라는 별호를 지었을 것이다.

육여(六如)는 '모든 유위법(有爲法)은 꿈 같고 환상 같고 물거품 같고 그림자 같고 이슬 같고 번개 같으니, 이렇게 보아야 한다'고 한 불경(佛經)의 말이다.

당인에게 언제 절번소리(浙藩小吏)라는 새로운 직위가 내려졌는지 모르겠다. 어쩌면 이것이 그 생에 맡을 수 있는 최고위급 행정직이었을 것이다. 그러나 그는 이를 자신에 대한 수치로 여겨 위임장을 갈기갈기 찢어버렸다. 옥졸이 그를 금의위 문밖으로 밀쳐냈을 때는 이미 가을이었다. 소

주의 아득한 집이 갑자기 마음을 깊이 사로잡았다. 돌아가고 싶은 마음이 화살 같았지만 두 번째 아내는 남편의 비단길이 순식간에 공수표가 되자 당인과 죽기살기로 싸웠다. 그녀가 권력이나 재물에 빌붙는 인간이어서가 아니라 그들이 사는 세계 자체가 원래 그런 세계였다. 절망한 나머지 당인은 단짝인 문징명에게 자신의 참상을 설명하는 편지를 보냈다.

> 이번 경험은 끔찍하기 그지없네. 내 모습이 완전히 달라져 온통 부끄러운 기색이지. 옷이 해져서 입을 수 없고 신발도 한 짝이 없어 신을 수 없네. 종이 책상 앞에 앉아 있고 부부가 반목하여 원수가 되었지. 옛날에 기르던 사나운 개가 문을 지키며 나를 물어뜯으려 해. 집을 돌아보니 항아리는 다 깨져 있고 옷가지와 신발 말고는 남은 물건이 없었네. 서풍에 우는 낙엽이 쓸쓸히 나그네를 붙잡았네. 당황하여 어쩔 줄을 몰랐지. 봄에는 오디를 주워 먹고 가을에는 상수리도 얻어와 허기를 채울 생각을 했네. 그래도 모자라면 절에 입을 기탁하려고 해. 하루 한끼는 꼭 하고 싶은데 저녁에 뭘 먹을지 엄두가 안 나네.

가족이 죽고, 체포되어 투옥되고, 벼슬길이 막히자 당인은 이혼을 강요받았다. 그는 자신이 먼저 혼인관계를 끝내자는 글을 써서 마지막 체면을 유지했다.

이때가 1500년이었다.

그해에 〈기려사귀도(騎驢思歸圖)〉[그림 10-2]를 그렸다. 500여 년 후, 나는 상하이 박물관에서 한때 오호범(吳湖帆)이 소장했던 이 그림을 보았다. 당인이 그림에 남긴 시는 어제 쓴 것처럼 뚜렷했다.

[그림 10-2]
<기려사귀도> 족자, 명, 당인,
상하이 박물관 소장

돈을 구하지만 얻지 못해 글을 싸가지고 돌아오는 길
예전처럼 나귀를 타고 푸른 산으로 향하네.
나의 얼굴에는 바람과 먼지가 가득한데
산에 있는 아내를 마주하니 소가 덮는 거적을 걸쳤네.

'아내'는 바로 방금 헤어진 그 아내다.

산길에서 당나귀를 타고 돌아온 사람은 당인 자신이었다. 어떤 예술사
가는 그림 속의 "불안정하고 불안한 분위기가 당인의 마음을 표현한 것"
이라고 했다. 제임스 캐힐은 "당인 그림의 풍경과 사물은 모두 정밀하
게 계산된 것으로 술렁이고 불안한 느낌을 전달한다. 그중 명암의 대비
가 더욱 강렬하고 당돌하며 전체 구도 속에 농묵이 역동적으로 배열돼 있
다"고 했다. [7]

당인은 완전히 다른 사람이 되었다. 사랑도 없고 가족도 없고 미래
도 없었다. 우리가 생각하는 바람둥이와는 거리가 먼 사람이 됐다. 몸뚱
이 외에는 아무것도 없었다. 자기가 한 말처럼 옷가지와 신발 말고는 아무
것도 없었다. 당인은 먼 길을 가기로 결심했다. 소주에서 출발해 차례로 진
강(鎭江), 양주(揚州), 무호(芜湖), 구강(九江), 려산(廬山), 무이산(武夷山), 구리
호(九鯉湖) 등지에 갔다. 푸젠성 구리호 가에서 신비한 이야기 속 파락한 선
비처럼 한 절에 머물렀는데 절의 이름이 구리묘였다. 꿈에 만 개의 먹덩어
리가 하늘에서 떨어졌다. 미래에 수묵으로 하는 일이 크게 성공한다고 예
고하는 것 같았다. 그는 이 꿈을 꾸고 자신의 진정한 생명이 시작되었다
고 생각했다.

3

미인 진약란(秦蒻蘭)은 이런 상황에서 당인 앞에 나타났다.

당인이 먼저 그녀를 찾아갔을지도 모른다. 500년의 세월은 그들의 만남을 막지 못했다. 당인은 가진 것이 없지만 그래도 붓은 있었다. 이 붓으로 가고 싶은 곳 어디든 갈 수 있었다.

다만 이번에 당인은 도곡의 가면을 썼다. 본래 그 사랑은 도곡의 것이었기 때문이다.

도곡에 대해 말하려면 먼저 5대와 북송의 역사를 공부해야 한다.

도곡은 903년에 태어났다. 한희재보다 한 살 아래였다. 후진(後晉), 후한(後漢), 후주(後周)에서 일했고 나중에 송나라에 투항했다. 명나라 도종의는 〈서사회요(書史會要)〉에서 도곡에 대해 이렇게 말했다. "도곡, 자는 수실(秀實), 변주(邠州) 신평 사람, 관직은 호부상서(戶部尚書), 우복사(右腹射)까지 올랐다. 경전과 사서, 제자백가, 불교, 노자에 두루 정통했다. 법서와 유명한 그림을 많이 모아두고 있으며 예서를 잘 쓴다."[8] 도곡은 유명한 유학자였다. 다만 투항한 유학자였다. 이때 이욱의 남당 정권은 최후의 발버둥을 치고 있었다. 조광윤은 도곡을 남당으로 보내 이욱에게 투항을 권유했다. 항복을 권유하는 동안 도곡은 남당이라는 작은 나라를 무시하며 무척 불손한 말을 했다. 남당의 군신은 모욕을 참았다. 도곡을 도발할 수 없었기 때문이다. 미인계로 도곡을 손봐주자고 생각한 사람이 바로 이 책 앞에 나온 한희재였다.

남당 도성 강녕의 밤은 향기로운 냄새로 넘쳐났고 부드럽고 매끄러웠다. 노 젓는 소리가 들리고 등불이 비치는 진회하(秦淮河)에서 수많은 문인들이 감정을 억제하지 못하고 여성을 만나거나 선정적이고 관능적인 글

을 남겼다. 명나라 때 전겸익(錢謙益)은 아름다운 여성을 만나고 향기로운 글도 남겼다. "금릉을 흐르는 진회하 한 굽이에서, 안개 낀 강은 화려함의 끝을 보이고, 왕희지의 애첩인 도엽 같은 여인들 때문에, 매화와 버들은 그 아름다움이 더해지니, 이것이 금릉이 막 흥성했을 때이다."[9] 어떤 의미에서 강녕은 그 자체가 거대하고 아름다운 만남이었다.

이런 밤이면 도곡도 정신이 펄럭이지 않을 수 없었다. 도곡은 바로 그 밤 객잔에서 진약란이라는 미인을 만났다. 사실 이 만남은 한희재가 치밀하게 꾸민 올가미였다. 그는 진약란에게 역졸의 딸이라고 하며 매일 빗자루를 들고 도곡의 문 앞에서 청소를 하라고 했다. 도곡은 계략에 말려들었다. 그의 눈빛은 수수께끼 같은 향기를 풍기는 눈앞의 신비한 여인을 탐닉하며 주시했다. 그녀의 젊은 얼굴은 그를 꼼짝 못 하게 했다. 낮 동안의 장엄과 오만이 순식간에 사라졌다.

이것은 두 사람만 참석하는 밤 연회였다. (동으로 만든 난로 뒤편에 한쪽 팔과 반쪽 얼굴만 보이는 서동이 있다). 500년이 지난 후 이 밤의 연회가 당인의 〈도곡증사도〉에 나타났다. 촛불, 걸상, 작은 술그릇들이 모두 밤의 흐릿한 분위기를 돋우어주었다. 그들이 정사를 하기 직전의 순간이다. 공기에서 꽃 향기, 과일 향기가 나고 서로의 침착하면서도 떨리는 숨소리가 들린다. 이것은 고립된 순간이 아니다. 인연이 있고 발전이 있다. 당인은 이 순간을 집어내어 남녀 사이의 어색한 끌어당김을 그렸다. 나라의 큰일 같은 것은 이미 별로 중요하지 않다. 그의 머릿속은 오직 [그림 10-3] 그녀와 사랑을 나눌 생각뿐 나머지는 모두 백지였다. 그 황홀함 속에서 그는 그녀의 몸 위

[그림 10-3]
<도곡증사도> 족자(부분), 명, 당인,
타이베이 고궁박물원 소장

[그림 10-4]
<도곡증사도> 족자(부분), 명, 당인,
타이베이 고궁박물원 소장

에 엎드려 욕망이 가득한 손으로 부드러운 마을의 신비로운 입구를 찾는 꿈을 꾸고 있었다. 진약란 [그림 10-4]은 신비한 소설 속 여자 귀신처럼 한밤중에 왔다가 동트기 전에 사라졌다. 그녀가 떠나기 전에 도곡이 매우 색정적인 사를 써서 그녀에게 보냈다.

> 좋은 인연일까
>
> 나쁜 인연일까
>
> 우정에서 하룻밤을 잤을 뿐인데
>
> 선녀와 헤어진 뒤
>
> 비파로 그리운 마음을 노래하리
>
> 지음(知音)이 적으니
>
> 연교로 끊어진 줄을 다시 붙이는 것은
>
> 어느 해일까?[10]

이튿날 도곡은 이욱의 궁전으로 돌아와 장엄한 정치적 분위기를 연출하면서 오만과 편견을 회복했다. 이욱이 아무렇지 않게 술잔을 들고 일어나 술을 권하는 순간, 한 기생이 장막 뒤에서 성큼성큼 걸어 나왔다. 도곡이 그녀를 보고 속으로 깜짝 놀랐다. 어젯밤의 그 여성이었다. 그녀가 부르는 노래는 도곡이 선물한 사였다. 그는 이욱의 미인계에 걸려든 것을 알고 허탈에 빠졌다. 크게 망신당한 것을 알고 당일 급히 북송으로 돌아갔다. 이 일은 후에 정문보(鄭文寶)가 〈남당근사(南唐近事)〉에 기록했다.

당인은 도곡을 멸시했을 것이다. 현실은 도곡보다 훨씬 초라했지만 도

도한 당인의 눈에 도곡은 기껏해야 기득권자, 고대판 레이정푸(雷政富)* 일 뿐이었다. 그에 비해 진약란은 예기(藝妓)였지만 그보다 청아하고 고귀했다. 그래서 당인은 진약란을 화폭의 핵심에 배치하고 새하얀 치마를 입혀 밤의 어둠 속에서 돋보이게 했다. 진약란은 진정한 촛불로 500년 후 한 초라한 선비의 얼굴을 비추었다. 당인은 이런 '만남'을 오랫동안 기다렸다. 속으로 자신이 이 순간에 어울린다고 생각했다. 도곡은 어울리지 않았다. 도곡이 관직에서는 물 만난 고기라 할지라도 적어도 체형이 어울리지 않았다. 피둥피둥 살쪄서 점잖은 척해도 머릿속은 개똥이 가득 찼다. 그는 500년 전에 앉았던 자리를 내주는 것이 맞았다. 풍류방탕한 당인이 그 공백을 겨우 메우는 데 안성맞춤이었다.

그림을 그리고 당인은 네 구절의 시를 썼다.

> 하룻밤 인연으로 여정을 거스르고
> 짧은 사를 이야기하고 옛 흔적을 알아보았네
> 그때 내가 도승지였다면
> 어찌 존자 앞에서 얼굴이 붉어졌을까?

4

명나라는 억압적이고 무거웠지만 느슨하고 방종한 왕조였다. 북경과 소주는 두 방향에서 '형식 코드'가 됐다. 이들은 대치하며 각자의 방언으로 자신의 철학을 알리고 있었다. 2012년 베이징 고궁박물원 고궁학연

* 2012년 11월 인터넷에 충칭시 구위원회 서기 레이정푸의 섹스 동영상이 유출되었다. 충칭시의 조사 결과 섹스 동영상의 남자는 레이정푸였다. 그는 구위원회 서기직에서 파면되었다.

구소가 쑤저우에서 〈궁정과 강남〉 국제학술심포지엄을 열었는데 서로 간의 차이와 연동 속에서 명나라에 대한 인식을 구축했다. 이것은 내가 몸담고 있는 연구기관에서 진행한 학술회 가운데 가장 흥미로운 것 중 하나였다.

한편 명나라는 통치의 그물망을 촘촘히 짜고 강력한 특무기구를 만들어 전 인민을 조정의 감시 아래 두었다. 명나라 금의위 특무의 관명이 검교(檢校)였다. 그들은 냉혹하고 잔인해서 사람들은 섬뜩해했다. 레이 황은 주원장 시대의 명나라를 '큰 마을 같다'고 했지만, 나는 명나라가 거대한 감옥이었다고 생각한다. 제국의 모든 신민이 묶인 채로 권력자의 감시망 아래 놓여 있었다. 이것은 푸코의 관점과도 딱 맞아떨어진다. 감옥은 사회구조를 가장 생동감 있게 표현한 비유다. 권력의 가장 근본적인 특징이 처벌인 것을 잘 드러내고 있기 때문이다. 감옥에서는 번잡했던 사회가 하나의 초점으로 맞추어진다. 감옥은 개체가 어디에 있든 눈에 띄는 구조다. 처벌은 덜 잔인하게 완화되었다. 개체는 어디에 있든 감옥에 포위되어 있다. 개체는 처벌할 수 있는 힘을 가진 집요하고 인내심 있게 감옥을 통치하는 거대한 권력에 의해서 개조되고 형성되고 탄생했다.[11]

명나라 천계 연간에 있었던 일이다. 친구 넷이 모여서 술을 마시는데, 한 사람이 술이 반쯤 취해 위충현(魏忠賢)*을 심하게 욕했다. 다른 세 사람은 겁에 질려 아무 말도 하지 못했다. 이때 갑자기 방문이 열리면서 금의위 검교가 몰려들어 이들을 검거했다. 욕한 사람은 산 채로 껍질이 벗겨졌고 나머지 세 사람은 부화뇌동하지 않고 정치적 입장이 안정적이라며 상을 받았다. 이 큰 감옥은 사회의 모든 사람을 극도의 공포 분위기로 몰아

* 명나라 말의 환관이다. 황제의 지극한 총애와 신임을 받았다. 황제는 '만세', 위충헌은 '9,900세'라고 불렸다. 국정을 농단해 사람들이 위충헌만 알고 황제는 모르는 상황이 되었다.

자금성의 그림들

넣었는데, 이렇게 만든 '공'은 주원장에게 돌아가야 한다. 〈국초사적(國初事蹟)〉에 따르면, 주원장은 그들의 작업 '성적'에 대해 "이런 사람들 몇 명만 못된 개 가르치듯 하면 사람들이 두려워한다"고 의기양양하게 말했다.

한편 명나라는 감동적인 면도 있었다. 상업사회가 성숙하고 발전해서 주원장이 공들여 구축한 체제를 송두리째 흔들었다. 주원장은 '농본'을 고수하며 최강 농업대국을 만들겠다고 결심했다. 그러나 농업 질서가 회복되자 농업의 잉여생산물이 늘어났고, 군사적인 목적으로 건설한 교통운수 시설을 통해 상품이 유통됨으로써 티모시 브룩(Timothy book)이 〈쾌락의 혼돈〉에서 묘사한 다음과 같은 재미있는 상황이 벌어졌다. 상인들의 화물과 정부의 세수 물자가 같은 운하에서 운반되고, 상업 브로커와 국가의 역송원들이 같은 길을 가고, 심지어 같은 길 안내서를 손에 들고 다닌 것이다.[12]

그러자 당인처럼 체제의 그물을 빠져나간 고기들이 자유롭게 방랑할 공간이 생겼다. '금을 단련하지 않고 좌선을 하지 않고 장사를 하지 않고 밭을 갈지 않고, 한가하게 청산을 그려서 팔았다. 인간에게 죄악의 씨앗이 될 돈을 만들지 않는다'*고 했다. 내가 이 책의 4장 〈장택단의 봄날 여행〉에서 당나라·송나라 시대의 민간 사회에 대해서 말했다. 명나라에 이르면 중국의 민간 문화는 시간 속에서 계속 발효되었다. 주원장은 사농공상 '사민(四民)'이 본업을 지키게 하고, 의사와 점쟁이는 모두 고향에 남아 멀리 떠날 수 없게 하여 인구의 이동을 엄격히 제한했다. 조모가 갑자기 병에 걸려 의사를 구하러 가면서 통행증을 챙기지 못했던 사람이 상주

* 당인의 시 〈언지(言志)〉

(常州) 여성(呂城)의 순검사(巡檢司)*에 적발돼 법사(法司)**에 보내져 논죄를 당했다.

그러나 명나라 문인과 상인, 기예인들은 계속 이동했는데 이 때문에 조정의 빈틈없는 호구 정책에 큰 충격을 주면서 제국 신민들의 폐쇄된 생활공간이 확대되었다. 정화(鄭和)가 서양으로 가고 서양 선교사들이 대거 중국에 왔다. 정신적으로도 일원화된 지식과 신앙 시스템에 변화가 생겼다. 만약 청나라 병사가 산해관을 넘지 않았다면, 건륭 황제가 외부세계에 대한 생소함으로 매카트니 사절단의 무역 요청을 완곡하게 거절하지 않았다면, 청나라 문자옥이 사상 해방을 봉쇄하지 않았다면, 17세기 이후의 중국은 그야말로 거대한 르네상스와 산업혁명이라는 가설의 역사를 맞이할 수 있었을지도 모른다. 그러면 명나라, 청나라 이후 중국의 모든 역사가 뒤집혔을 것이다.

이것은 선비들이 책동한 '평화로운 변화'다. 명나라 선비들은 이미 예찬처럼 전제 왕권이라는 기계에 의해 부서질 수 없었다. 이런 시대 분위기 속에서 문인들은 과거 시험을 포기하고 생명의 예술로 전향해서 작은 집을 짓고 정원을 만들고 첩을 두고 기녀를 부르고 자기가 세심하게 만든 생활공간에 자기의 세속적인 꿈을 담았다. 장대(張岱)는 자신의 인생 목표를 '화려함, 정사(精舍), 예쁜 여종, 미소년, 좋은 옷, 좋은 음식, 좋은 말, 화려한 등불, 담뱃불, 이원***, 고취, 골동품, 꽃과 새'로 요약했다.[13] 명나라 가구의 간결하고 날렵한 고전적인 조형은 장대 같은 선비들이 만들어 낸 것이다. 누군가 이렇게 말했다. '명나라 말 사상계의 큰 공헌 중 하나

* 원나라, 명나라, 청나라 때 현급(縣級) 관아의 하급 조직으로 오늘날 파출소와 비슷하다.
** 고대 사법 형벌을 담당하던 관청, 사법 관리를 뜻한다.
*** 당나라 현종(玄宗)이 악공(樂工)과 궁녀에게 음악과 무용을 연습시키던 곳

자금성의 그림들

는 인간성을 절멸시킨 성리학의 울타리에서 벗어나 과감하게 인정(人情)과 인성(人性)을 인정한 것'이라고.[14]

이런 전제 하에 사대부들은 숲 대신 도시를 은거 장소로 선택했다. 이미 예찬처럼 멀리 숨어야 할 필요가 없어졌다. 진헌장(陳獻章)은 '숲이 시장이고 시장이 숲'이라고 했다.[15] 노남(盧柟)이 말했다. '시장에 숨어 있는데 무엇하러 세상의 소란을 피하겠는가?'[16] 지금까지 모두 명나라 선비들이 도시에 은거하겠다는 생존선언이었다.

특히 명나라 말기에 호산 밖 은둔자들은 더욱 젊어졌다. 〈서원기(西園記)〉를 쓴 오병(吳炳)은 마흔에 관직에 싫증나 숭정4년(1631년) 벼슬을 그만두고 고향 의흥으로 돌아가 은거하며 오교장(五橋莊)에 아름다운 별장을 세웠다. 2년 뒤 31세의 우첨도어사 기표가(祁彪佳)는 같은 이유로 벼슬을 그만두고 고향으로 돌아가 정원 가꾸는 생활을 시작했다. '그들은 자유를 지향하면서도 시골과 숲으로 숨지 않고 집에 머물며 상징주의의 길을 모색했다.'[17] 그들은 고견(顧汧)이 말한 '도시의 숲'에 빠졌다. 장대는 〈도암몽억(陶庵夢憶)〉에서 "키 큰 느티나무와 울창한 대나무, 겹겹의 나무 그늘… 거기서 책을 읽다 창문을 열고 발을 걷으니 글자가 초록색으로 보이네…"라고 썼다.[18]

오늘날도 쑤저우에는 이 선비풍이 남아 있다. 나는 거의 매년 봄에 쑤저우에 가서 그곳 화가들이 여는 '꽃잔치'에 참여한다. 다양한 봄꽃으로 음식을 요리하고 정원에서 시를 읊고 시를 짓고 글을 쓰고 그림을 그리고 달빛 아래서 옛 곡을 듣거나 곤곡(昆曲)* 〈모란정(牡丹亭)〉을 듣는다. 추석에는 태호의 청나라 옛 배로 옮겨가 꽃잔치를 열며 커다란 달이 검은 호수에서 오렌지빛으로 솟아오르는 것을 본다. 화가 예팡(葉放)이 만든 정원에 홀

* 한족의 전통 희곡 중 가장 오래된 극의 한 종류

로 앉아 흰 벽의 꽃창과 복도 기둥에 투영된 빛이 조용히 움직이는 것을 볼 때도 있다. 무성영화를 보는 것 같다. 마음속에 장대가 떠오른다. 그는 밤늦게 항주성 남쪽의 용산(龍山)에 올라 성황당 산문 앞에 앉아서 황홀한 설경을 바라보았다. 미녀 한 명이 그 옆에 앉아 술잔을 기울이며 단소를 불었다.

시대마다 주제가 있다. 오대는 예악이 무너지던 시대였다. 공자가 주창한 '악감문화(樂感文化)'*는 이미 '팔일무어정(八佾舞於庭)'의 방탕한 음란으로 전락한 지 오래이고, 통제불능의 욕망이 인간성을 휘감아 도덕의 최저점을 향해 질주하던 시대였다. 그러나 미녀들의 풍만한 춤사위는 한희재 내면의 적막함을 감출 수 없었다. 종이 뒷면으로 스며드는 것은 나라를 잃은 눈물뿐 아니라 처절하게 붕괴된 도덕에 대한 절망이었다.

명나라 때 성리학은 이일분수(理一分殊)**를 주장하며 도덕이 법규와 같은 보편성을 가져야 한다고 강조했다. 본능적인 욕망에 도전하여 '하늘의 이치가 존재하게 하고 사람의 욕망을 없애'고 '굶어 죽는 것은 작은 일이지만 정절을 잃는 것은 큰일'이라는 우렁찬 구호가 등장했다. 이것이 다시 극단주의 문화로 발전해서 물처럼 다정했던 여인들을 감정이 없는 강시로 만들었다.

리저허우(李澤厚)는 이렇게 말했다. "굶어 죽는 것은 작은 일이지만 정절을 잃는 것은 큰일이라는 말이 얼마나 많은 여성들을 눈물 마르게 하고 고난을 당하게 했는가. 지금도 가끔 보이는 우뚝 솟은 정절문, 열녀문은 얼

* 1980년대 당대 학자 리저허우가 유학을 근간으로 하는 중국 전통문화를 '악감문화'로 정의했다. 중국사람들이 인간 존재의 주체성, 세속에서의 행복을 중시하며 이로 인해 적극적이고 진취적이며 낙천적으로 행복을 추구하는 집단의식을 갖게 되었다고 설명한다.
** 이치는 하나이지만 그 나뉨은 다양하다는 뜻. 공자의 '정명론'에 대한 신유학적 번안이라고 할 수 있다.

자금성의 그림들

마나 많은 '외로운 등불을 들추어도 잠을 자지 못한' 쓰라린 감정이 응축되어 만들어진 것인가. 또 '명교(名敎)*의 죄인'이라는 굴레는 진보와 개혁에 뜻을 둔 남자를 얼마나 많이 짓눌러 죽였나. 대동원(戴東原), 담사동(譚嗣同)의 비분강개한 고발은 송나라와 명나라 때의 성리학이 중국사회와 중국사람들에게 얼마나 많은 역사적인 손상을 입혔는지 단적으로 보여준다."[19]

더 황당한 것은 이런 인의와 도덕을 제창한 사람들 자신은 돈과 명예를 위해서 파렴치한 짓을 서슴지 않고 비열한 행동을 했다는 점이다. 모든 법규와 계율은 평범한 백성들이 지키는 것이지 권력자 자신은 규제받지 않았다. 법규와 계율은 욕망을 단속하지 못했고 권력자들의 특권만 돋보이게 했다. 한희재와 도곡은 둘 다 권력자였다. 이들에게 남녀관계는 정치권력의 연장선에 불과했다. 따라서 이들은 남녀관계에서 권력을 지불할 뿐 진실한 감정을 지불할 필요가 없었다. 남녀관계는 소유할 수 있는 힘을 검증할 뿐 감정의 깊이를 측정할 수는 없었다.

〈한희재야연도〉(3장에 수록)에 묘사된 오대의 화려한 향락에 비교해 송나라·명나라 시대의 상황은 조금도 나아지지 않았다. "'사람의 욕망을 모두 바꾸고 천리를 회복하자"[20]고 주장했던 주희(朱熹)마저도 세속적이어서 그의 동료 엽소옹(葉昭翁)에 따르면, 주희는 "비구니 두 명을 유혹해 첩으로 삼고 관지로 갈 때마다 함께했다." 게다가 큰아들의 아내를 임신시켰으니[21] 당인보다 더 심했다. 하늘의 이치가 사람의 욕망을 당하지 못했다. 옛 친구인 엽소옹의 폭로에 주희는 죄를 인정하고 황제에게 이렇게 말했다. "신은 풀처럼 비천한 선비로 글과 문장이 썩은 유학자였습니다. 거짓 학문을 알릴 줄만 알았지 밝을 때 이를 쓸 줄은 몰랐습니다."[22] 스스로

*명교는 유교를 달리 이르는 말이다.

를 잘 알고 있으니 도곡보다는 도덕적으로 낫다. 또한 주희의 엄격한 기준이 다소 생동감 있게 느껴진다.

한희재나 도곡 같은 권력자보다 황제의 파렴치가 극에 달했다. 명나라 자금성에 즐비한 후궁 건물은 권력자의 성적 특권을 시각적으로 가장 잘 보여준다. 삼대전(三大殿)은 황제들이 권력을 행사하던 궁전, 후궁은 그들이 즐겨 찾던 낙원이었다. 미녀와 후궁 화원의 관계에 대해 주다커(朱大可)는 이렇게 설명했다. "제후들이 미녀를 모아다 배치하기 위해 대규모 화원을 조성하기 시작했다. 그들은 화원에 여인의 몸을 감금하고 거기서 성적 향락의 길을 열었다. 화원은 여자의 것이었지만 여자는 국왕과 그 가족의 것이었다. 화원 깊은 곳에서 여인은 꽃처럼 피었다 져서 화원의 땅과 하나가 되었다. 그들의 생사는 왕국의 성쇠와 기복의 리듬을 보여준다."[23]

'미녀는 허리가 가는 성노리개일 뿐 아니라 권력을 상징하는 지팡이에 박힌 보석'이라고도 했다.[24] 그러나 보석이 너무 많이 쌓이면 그것을 가진 사람은 감당할 수 없는 한계를 느낀다. 한나라 유학자 성강(成康)은 천자가 보름 동안 100여 명의 여자와 잠을 자는 순서표를 만들었는데, 쉬는 날이 없었다면 천자는 하루 평균 여덟 명의 여자와 성교를 했다. 후궁의 우수 노동자였다. 명대에 이르러서도 많은 제왕들이 이런 중노동을 즐거워했다. 명나라 무종(武宗)은 우영(于永)이라는 금의위 관원이 '회족(回族) 여성의 피부가 부드럽고 용모가 아름답다'고 하자 한 번에 서역 미녀 12명을 모아 표방(豹房)*에서 향락을 추구하며 가무를 즐겼다. 아무리 강한 황제도 이런 중노동을 감당하기 어렵다. 많은 황제들이 과로로 죽었다. 이

*명나라의 정덕(正德) 황제가 세운 장소. 그 용도에 대해서는 두 가지 견해가 있다. 국정을 다스리는 정치 중심이자 군사기술본부라는 설과 정덕 황제가 향락을 즐기는 장소로 보는 설이 있다.

자금성의 그림들

에 대해 위료옹(魏了翁)*은 이렇게 평했다. "금과 돌로 만든 몸이라도 버티지 못했다."[25] 권력이 권력을 소멸시키는 것은 권력의 역설이자 권력자의 숙명이다.

또한 이런 보편적인 계율의 위협으로 성적으로 굶주린 집단이 형성된다. 사유화 시대에 성적 권력은 평등할 수 없다. 이에 포송령(蒲松齡)은 〈청매(靑梅)〉의 끝부분에서 다음과 같은 결론을 내렸다. "태어날 때부터 아름다운 미녀들은 진실로 명사나 현인들에게 주어 보답하려는 것인데, 세속의 귀족들은 도리어 미녀를 잡아두고는 자식들에게 준다. 이것은 조물주가 반드시 따져야 할 부분이다."[26]

그래서 포송령은 〈요재지이(聊齋志異)〉에서 "가인을 얻을 수 있다면 귀신도 두렵지 않은데 하물며 여우랴.", "가인을 얻으면 여우도 아름답다"고 했다.[27] 이것은 밑바닥 문인들이 이중의 굶주림 속에서 만들어낸 환각이었다.

벼슬길에 오르지 못한 생원들은 포부가 높아도 현실에서 설 자리가 없었다. 사료에 따르면 생원 한 명이 일 년에 받는 보조금 늠선은(廩膳銀)**은 18냥으로 생활을 영위하기에는 턱없이 부족했다. '학교가 낡아서 생원이 수료하지 못했는데 집까지 가난해서 집에 청정하게 공부할 수 있는 서재가 없으면 일부 가난한 수재들은 어쩔 수 없이 절, 신각(神閣), 사학(社學)***에 기식하며 공부했다'고 한다.[28] 양계성(楊繼盛)은 1인칭으로 쓴 글에서 생원에 합격 후 사학에서 공부하던 장소를 이렇게 묘사했다. "세 칸짜리 방에 앞뒤 문이 없고 숯과 장작도 없고 온돌도 없어 얼음과 서리 속

* 남송의 성리학자이자 대신이다.
** 청나라 때 부(府), 주(州), 현(縣)의 공부하는 선비에게 지급하는 보조금
*** 명·청 시대에 관부에서 향진에 설립한 학교

에서 살고 빈곤하기 짝이 없었다."[29] 선비가 낡은 절, 누추한 집에서 여자들과 '아름다운 만남'을 하는 이유다. 사랑은 원래 어려운 일이지만 그 시절에는 더 어려웠다. 오직 문학과 예술이라는 환상에 기대야만 그들의 내면에 품은 꿈을 이룰 수 있었다.

5

〈도곡증사도〉는 기생과 권력자의 공간을 바꾸었다. 당인은 도곡 대신 진약란을 그림 중간에 그리고 그녀를 그 공간의 진정한 지배자로 만들었다.

원매(袁枚)*는 "거짓 유학자보다 진짜 명기(名妓)가 낫다"고 했다. 이 말에 이름난 유학자에 대한 경멸과 기생에 대한 존중을 다 담고 있다. 원매는 당인보다 246년 늦게 태어났다. 둘이 만났다면 좋은 벗이 되었을 것이다.

몸을 파는 사람을 창녀라 하고 기예를 파는 사람을 기녀라 한다. 중국 역사상 유명한 기녀들은 일반적으로 고객과 육체관계를 갖지 않았다. 기녀는 죽육단청, 홍아(紅牙)와 단판(檀板)을 들고 소매를 저으며 춤을 추고 부채를 들고 노래를 부르는 자태가 지극히 아름다웠다. 이들의 풍류와 여운을 오늘날 접대 여성들처럼 생각하면 안 된다. 남제(南齊) 때 전당(錢塘) 제일의 기녀 소소소(蘇小小)는 '단판을 두드리며 〈황금루(黃金縷)〉를 부르는' 우아한 여성이었는데, 차오쥐런(曹聚仁)** 선생은 그녀를 '라 트

* 청나라의 시인, 산문가, 문학비평가이자 미식가
** 현대의 기자이자 작가. 항일전쟁 이전에는 교단에 섰다가 전쟁이 난 후에 종군기자를 했다. 1950년 홍콩으로 건너가 싱가포르 〈남양상보〉의 홍콩 특파원을 했다.

자금성의 그림들

라비아타'와 같은 탐미주의자로 만들었다. "그녀는 서령(西冷)*에서 태어나 서령에서 죽었고 서령에 묻혔다. 평생 산수를 좋아했다.", "중국 문인들의 마음속에 숨겨진 신성한 기호가 됐다"고 했다.

명나라의 명기 동소완(董小宛)에 대해 〈판교잡기(板桥雜記)〉에는 이렇게 섬세하게 묘사되어 있다. "자질이 빼어나고 용모가 수려하다. 7~8세에 모친이 서한을 써서 가르치면 모두 알았다. 조금 자라자 자기 그림자를 보고 사랑할 정도로 아름다웠고 바느질을 잘하고 노래도 잘 불렀다. 식보(食譜)와 다경(茶經)에 정통해서 모르는 것이 없었다. 오문(吳門)의 산수를 흠모하여 반당(半塘)으로 거처를 옮기고 강기슭에 대나무 울타리를 치고 초가집을 지었다. 그 집을 지나는 사람은 시 읊는 소리나 거문고 소리를 들었다."

많은 왕조에서 예기(藝妓)가 거의 문화현상이 되었다. 티모시 브룩은 "기녀의 순수한 관계를 문화관계로 재구성했다"[30]고 말했다. 소주에 사는 친구 왕쟈쥐(王稼句)는 〈화선(花船)〉이라는 글에서 "소주의 기녀는 오랫동안 명성을 누렸는데, 그녀들은 대부분 예술에 뛰어났다. 비파, 고반, 곤곡, 소조를 했고 간혹 시를 잘 짓고 그림에 능한 사람도 있었다. 거문고를 연주하고 술병에 해와 달이 지고 천지에 취하면 고객들은 정말로 즐거운 시간을 보냈다"[31]고 했다. '여자는 재능이 없는 것이 덕'이었던 사회에서 그 여성들은 멋있고 우아하며 유유자적했다. 이것은 정신적인 저항의 의미였다. 이들은 재능은 있으나 기회를 만나지 못하고 충정은 있으나 의지할 곳 없는 민간의 선비들과 잘 맞았다. 기녀들은 그들의 생명의 반려자가 되어주고 문화의 '타자(他者)'도 되어주었다. 문인들은 여성들의 모습을 통해 자신의 모습을 더 선명하게 볼 수 있었다.

* 소주 혹은 소주 일대

그들의 감정에 사랑은 얼마나 있을까에 대해 타오무닝(陶慕寧)은 당나라 전기(傳記) 〈이와전(李娃傳)〉과 〈곽소옥전(霍小玉傳)〉을 예로 들며 "귀족과 호족들은 여색을 위해 천금을 아끼지 않고 던졌고 청루의 명기들은 이로써 귀족의 삶을 즐겼다. 이런 경제적 의존관계에서 기녀들은 진정한 사랑을 할 수 없으며 손님 주머니가 바닥나면 그와의 관계를 끊고 다른 사람을 찾았다. 그러나 이렇게 이쪽저쪽을 떠도는 삶은 분명 인간성에 반했다. 곽소옥이나 그녀처럼 천진난만한 청춘의 기녀에게는 더욱 그랬다. 그들은 사랑에 빠졌다. 당시의 사회 풍조에 영향을 받아 그녀들이 눈여겨본 것은 얽매이지 않고 풍류 넘치는 청년 인사들이다. 곽소옥은 중국 여성 문학사에서 매우 빛나는 사람 중 하나였다. 그녀의 아름다움은 순정과 집착에 있었다. 출신, 미모, 수양 등이 모두 좋았던 그녀는 가는 사람 보내고 오는 사람 맞이하는 삶을 원치 않았기 때문에 사림에서 똑똑한 젊은 남자 한 명을 물색해 평생을 맡겼다."[32]

수많은 예기의 핏줄에 흐르는 것은 문인들의 혼이었다. 그들은 하룻밤 정을 나누고 평생의 짝을 만들고 싶어 했다.

나라가 부서지고 집이 망하던 시절에 사랑에 대한 충정은 국가에 대한 충성을 은유적으로 표현했다. 그 시절에는 순정이 순국과 같이 존경받았다. 두 나라의 제왕을 아름다움으로 놀라게 한 화예부인(花蕊夫人)의 남편 맹창(孟昶)은 오대 시절 후촉국(後蜀國)의 군주였다. 아름다운 그녀는 시에도 재능이 있어서 〈궁사(宮詞)〉 백 수를 지었다. 시로 이름을 날렸으나 담도 컸다. 965년 송나라군이 촉을 멸망시키자 그녀의 남편은 투항하여 진국공(秦國公)에 봉해졌다. 송 태조는 그녀의 아름다움을 탐내고 〈궁사〉도 흠모했다. 그래서 그녀를 궁으로 불러 비로 삼으려 했다. 그녀는 시를 써서 다음과 같이 대답했다.

> 군왕의 성에 항복 깃발을 세워
>
> 첩이 궁전에 가서 알게 된 바는
>
> 14만 명이 일제히 갑옷을 벗었는데
>
> 사내아이는 하나도 없다는 것이다.

조광윤은 그녀의 미색에서 헤어나지 못했는데 동생 조광의가 나라가 잘 못될 것을 우려해 그녀가 송나라에 반대하는 시를 쓴 것을 구실로 죽였다. 이때부터 중국 민간에 아름다운 여신이 하나 더 늘었다. 그 신의 이름은 '부용화신'이다.

역대 명기들은 이런 일을 반복했다. 중국 고대 10대 명기였던 소소소, 설도, 이사사, 양홍옥, 진원원, 류여시, 동소완, 이향군, 새금화, 소봉선 등이 중대한 역사적 순간에 남자를 뛰어넘는 담력을 보였다. 북송의 명기 이사사는 호가 '비장군'이다. 변경이 함락된 후 그녀는 금나라 군주를 섬기기도 원치 않고 송 휘종처럼 구차하게 살고 싶지도 않아 금비녀를 잡고 자신의 여린 목을 찔렀으나 죽지 않자 금비녀를 꺾어 삼켰다. 청나라 사람 황정감이 〈임랑비실총서(琳琅秘室叢書)〉에서 그녀를 두고 "불행히 창기라는 비천한 신분으로 떨어졌으나 역사를 빛나게 했다"고 칭찬했다. 양홍옥은 금나라에 대항한 여성 영웅으로 한때는 경구영(京口營)의 기녀였다. 사람들은 진원원, 류여시, 동소완, 이향군이 명나라가 망할 때 보여준 절개와 지조를 반복적으로 말했다.

청나라 말의 새금화(賽金花)에 대해 말해보자. 경자의 변 때 황제의 친척은 무방비 상태의 수도를 남겨두고 도망쳤다. 8개국 연합군이 수도를 도륙할 때 새금화만 홀로 피비린내 나는 칼날을 향해 걸어가 사람을 죽이고 있는 독일 병사들에게 이렇게 말했다. "나는 당신네 독일 황제 빌헬름 2

세와 빅토리아 황후의 절친한 친구"라고 하면서 과거 독일 황제 및 황후와 함께 찍은 사진을 보여주었다. 독일 병사들은 자신들의 황제와 황후를 알아보고 새금화에게 예를 갖추고 그녀의 말을 따랐다. 당시 새금화는 청나라 주독일 공사 부인의 신분으로 8개국 연합군 총사령관이었던 와드시를 만나 베이징에서의 만행을 중지하고 군기를 엄격히 하라고 설득했다.

이런 역사적인 시기에 정치가가 기녀보다 훨씬 못했다. 제국의 관원들은 아첨은 잘했지만 위기가 닥치면 토끼보다 빨리 도망갔다. 그러나 이런 '월권'은 자희태후가 손에 움켜쥔 새금화의 '머리채'가 되었다. 돌아온 자희태후는 새금화를 형부의 감옥에 가두라고 명령했다. 그녀로 인해 목숨을 구했던 사람들도 송사를 당할 것이 싫어서 나서지 않았다. 그녀와 와드시의 애정사만 널리 알려졌다.

나라가 망하는 것은 군사적으로 실패하는 것으로 끝나지 않는다. 사람의 도덕적인 마음도 구제할 수 없이 망가진다. 죽음이 닥쳐도 어떻게 죽을지 아는 사람은 없다. 널리 알려진 '팔괘'에 대해 베이징 대학 류반눙(劉半農) 교수와 그의 학생 상홍쿼이(商鳴奎)가 〈새금화본사〉의 서문에 이렇게 썼다. "와드시가 북경에 도착했을 때 이미 예순여덟 살이었다. 그렇다면 그녀가 유럽에 있을 때 와드시는 이미 반백의 노인이었다! 열여섯 살의 젊은 부인이 오십 살이 넘은 이민족 영감을 사랑하다니 어찌 비웃지 않겠는가!"[33]

류반눙은 "중국에 보배가 두 개 있는데 자희와 새금화이다. 한 명은 조정에 있고 한 명은 재야에 있다. 한 명은 나라를 팔고 한 명은 몸을 팔았다. 한 명은 가증스럽고 한 명은 불쌍하다."고 했다. 후스(胡適)는 "베이징 대학교 교수가 기생의 전기를 쓴 것은 전례가 없는 일이었다"고 감탄했다.

당나라 시인 두목(杜牧)은 나라가 망할 때 '망국의 한'을 모르는 '상업여성'이 장렬한 선비를 많이 배출해 화장한 영웅이 될 줄은 생각도 하지 못했다. 예자오옌(葉兆言)의 책에서 이런 글을 읽었다. "그 아름다움은 속세에서 독보적인데 협객의 기상을 갖추고 꽃다운 심장을 가졌네, 기생이지만 사내 대장부보다 더 애국적이다. 사람들은 경국지색의 명기들을 잊지 않으려고 시문에서 자꾸 말하고 옛 꿈을 되새기며 역사의 상처를 빌려 한을 풀어냈다."[34] 여러 해 전 발표한 글에서 설도(雪濤)를 언급하자 '기생 숭배'라고 놀린 사람이 있었다.

하지만 나는 위로 올라가려는 관료와 권력자나 값이 매겨지기를 기다리는 아름다운 사람이나 모두 어떤 방식으로 자기를 파는 것이라고 생각한다. 친구도 팔고 인격도 팔고 육체도 팔고 팔 수 있는 모든 것을 이용하고 값을 매긴다. 그들의 마음속에는 신성한 느낌이나 가치를 지키겠다는 생각이 없고 이익이 유일한 가치이기 때문이다. 당인의 붓 아래에서 도곡은 정치적으로 몸을 파는 사람일 뿐이었다. 상류사회의 빈 껍질을 뒤집어쓰고 좋은 음식을 찾고 여자하고 잠자는 것을 좋아하는 인간일 뿐, 진약란에 비하면 고귀한 것이 아무것도 없었다.

6

아름다운 꿈이 나비처럼 빠르게 떨어졌다.

그가 나비 꿈을 꾸고 있는지 나비가 그의 꿈을 꾸고 있는지 몰랐다.

언제 잠이 들고 언제 깨어날지 모른다.

당인은 꿈에 잠겼다. 밤바람은 난초의 향기를 머금고 그의 머리칼을 휘날리게 하며 흐르는 구름처럼 물결처럼 그의 이불에 많은 주름이 생기

게 하고 몸부림의 흔적을 남겼다. 운명처럼 반복되고 잴 수도 없고 증명할 수도 없고 남길 수도 없었다.

당인은 "봄은 그대로이나 사람은 야위었다"고 말한 육유(陸遊)가 되기는 싫었다. 경치 좋은 누대에 올라 술과 음악을 실컷 즐기다 '회하와 장강을 떠돌며 기악을 즐겼다.'[35] 〈명사(明史)〉에는 그가 "처음에는 재능이 있었지만 만년에는 뜻을 꺾고 방종했으니 후세에 내가 여기에 없다는 것을 알게 되었으며 논자들은 그것을 슬퍼했다"고 서술되어 있다.[36]

그런 사람들 중에는 당연히 그의 일생 가장 좋은 친구였던 문징명이 포함된다. 문징명은 당인 같은 '낭만주의자'가 아니었다. 그는 당인의 방종과 제멋대로, 자포자기를 좋아하지 않았다. 여러 차례 편지를 써서 말렸지만 하고 싶은 대로 하고 사는 기분파 당인은 그의 말을 듣지 않았다. 이 때문에 두 사람 사이가 틀어질 뻔했다. 성화21년(1485년) 16세의 당인은 소주 부학에서 생원 시험에 응시해 수석으로 수재에 합격했다. 문징명과 당인은 그때 알게 되었다. 나중에 축윤명(祝允明), 도목, 장령(張靈) 등

[그림 10-5]
〈의암도〉 두루마리, 명, 당인,
베이징 고궁박물원 소장

자금성의 그림들

의 친구도 사귀었다. 당인이 곤경에 처해 속수무책일 때마다 문징명은 구원의 손길을 내밀었다. 〈문징명집〉에 수록된 당인과 관련된 시문 작품 40점 중 32점이 당인의 그림에 쓴 시와 발문이었다. 뛰어난 두 작가가 공동으로 작업한 시, 글, 그림을 아우르는 작품이다.

베이징 고궁박물원이 소장하고 있는 당인의 그림 〈의암도(毅菴圖)〉[그림 10-5] 첫 부분에 보이는 '의암'이라는 두 글자는 문징명이 쓴 것이다. 그밖에도 〈청월금와도(清樾金窩圖)〉 등 문징명이 제목을 쓴 그림이 많았다. 이들의 관계는 '벗이자 형제'라고 할 만하다. 〈산화암총어(散花庵叢語)〉에 이런 일이 기록되어 있다. 한 번은 당인이 문징명더러 같이 석호(石湖)*에서 술을 마시자고 했다. 그리고 미리 기생을 배에서 기다리게 했다. 술이 반쯤 취했을 때 기생들이 나타났다. 문징명은 대경실색해서 어쩔 줄 몰랐다. 기생들이 애교 섞인 목소리로 떠들며 문징명을 가로막자 당황한 그는 놀라서 물에 빠질 뻔했다. 그는 서둘러 거룻배를 구해 줄행랑을 놓았다.

앤 클랩은 "문징명이라는 이름은 중국 역사상 문인, 관료, 시인, 예술가

* 쑤저우의 명승지

가 한 몸에 집약된 전통적인 유가를 대표하며 인품과 사업에서 흠잡을 데가 없는 사람"이라고 했다.[37] 문징명은 스물셋에 장가들어 평생 첩을 두지 않았고 기생집에 한 번도 가지 않았다. 그는 거짓 선비가 아니라 진정한 군자였다. 당인은 문징명의 이런 점에 경의를 표했다. 〈우사문징명서〉에 이렇게 썼다.

> (징명은) 신분이 높은 사람, 술, 가무와 여색, 꽃과 새가 그 마음에 없었으니, 마음속에서 끊어내면 앞에서 수없이 변화해도 흔들리지 않았다.[38]

문징명은 당인에게 없는 원만함과 통달을 가진 사람이었다. 당인과 친구 장령은 연못에 들어가 물똥싸움을 하지, 점잖을 빼고 앉아 있는 사람은 아니었다. 확실히 영화 속 주성치 배우처럼 '무데뽀' 같은 점이 있었다. 성격이 운명을 만든다고 한다. 두 사람의 길은 그래서 하늘과 땅처럼 달라졌다. 문징명은 영광스러운 벼슬길에 올랐지만 당인은 시정에서 부대끼며 가난과 싸워야 했다. 중국 역사에 문징명처럼 단아하고 점잖은 사람은 많다. 그러나 당인처럼 재미있는 사람은 많지 않다. 훗날 조설근이 쓴 〈홍루몽〉의 '행실이 편파적이고 성격이 비뚤어져 세상 사람들이 뭐라 하든 신경 쓰지 않는' 주인공 가보옥에 당인의 그림자가 보인다고 말한 사람도 있었다. 문징명은 숭고함을 믿고 유가의 가치를 지켰고 강직했다. 엄숭(嚴嵩)*도 안중에 두지 않았다. (부패한 명나라 왕조에 문징명 같은 도덕적 완벽주의자도 존재했다.) 이런 생명의 장엄함은 숭고함을 거부하는 당인도 부정하지 않았다. 당인처럼 거스르며 살려면 용기가 있어야 했지만 문징명처럼 전통

* 엄숭(1481~1568). 명나라 세종 때 재상을 지내며 권력을 독점하고 충신을 학살했다. 후에 대중의 분노를 사서 탄핵당한 후 면직되었다.

자금성의 그림들

을 지키며 사는 것도 대단한 일이었다. 그들의 우정은 다른 문화적 가치가 서로를 제어하고 보충하며 상호작용하는 가장 생생한 은유가 되었다.

두 사람이 서로 견제하고 끌어주었기 때문에 당인의 방탕한 생활에는 마지노선이 있어서 이탁오(李卓吾)처럼 극단으로 치닫지 않았다. 이탁오는 광선사상의 영향을 받아 정욕을 마음껏 풀어버렸고 그의 인성은 정욕이 범람하는 돌이킬 수 없는 길로 나아갔다. 반면에 당인은 문징명처럼 나라를 구하고 공을 세우고 싶은 갈망을 담은 시를 많이 썼다.

> 협객은 공업과 명성을 귀중히 여겨
> 서북쪽으로 정벌할 것을 요청하네.
> 전쟁에 익숙하니 활과 칼이 빠르고
> 알아준 은혜에 보답하고자 목숨을 가볍게 여기네.
> 협객인 맹공은 좌중의 사람들을 놀라게 하기 좋아했고
> 유협인 곽해는 처음부터 제멋대로 행동했다지.
> 나는 서한의 도위(都尉) 이릉을 도와서
> 하룻밤에 팽성의 포위를 돌파하리라. [39]

그러나 당인은 역시 당인이다. 그는 가보옥처럼 여성의 나라에서 노니느라 남의 평판은 뒷전이었다. 나는 "하늘이 한 사람을 낼 때 한 사람의 쓰임이 있으니 공자에게 인물로 취급되었다고 만족하지는 말라. 만약 반드시 공자에게 인물로서 취급되어야만 한다면 아득한 옛날 공자가 없었을 때에는 끝내 인물이 될 수 없는 것인가?"[40]라는 이탁오의 말을 생각했다. 누구나 자기의 운명이 있으니 공자나 맹자 같은 사람의 어록에 묶일 필요가 없다. 만약 아주 먼 옛날에 공자가 없었다면 지금 우리가 사람이 아니

라는 말인가라는 뜻이다. 그의 말은 유쾌하고 활달하다. 청나라 때 왕경기가 한 말과 같다. "나를 아는 사람이 하는 말이든 비방하는 사람이 하는 말이든 그저 들을 뿐이다."[41]

7

당인과 추향(秋香)의 이야기는 명나라 가정 연간 혹은 만력 연간 가흥 사람 항원변(港元邊)의 필기 〈초창잡록(蕉窓雜錄)〉에 기록되어 있다. 그 뒤에 등장한 〈경림잡기(涇林雜記)〉라는 책에 당인과 추향의 이야기를 더 자세히 담고 있어 영화 〈삼소(三笑)〉*의 모태가 되었다. 명나라 말 풍몽룡(馮夢龍)이 쓴 〈경세통언(警世通言)〉에 나오는 소설 〈당해원일소인연(唐解元一笑姻緣)〉은 당인과 추향의 인연을 환상적으로 써서 수많은 사람이 읽었다. 이밖에 명나라 말에 맹칭순(孟稱舜)이 쓴 〈화전일소(花前一笑)〉, 탁인월(卓人月)이 쓴 〈화방연(花舫緣)〉 등의 잡극이 무대에서 공연되며 이 이야기가 더욱 널리 알려졌다. 실제로 〈다여객화(茶與客話)〉와 〈이담(耳談)〉 등에 따르면 명나라 역사에서 서생이 하녀를 위해 몸을 팔아 노비가 된 일이 있는데, 이는 진립초(陳立超)라는 사람의 이야기다. 호사가들이 여기에 당인의 이름을 붙인 것이다.

역사에 정통한 사람들이 추향의 내력도 밝혀냈다. 명나라 성화 연간 남경의 기생으로 이름은 임노아(林奴兒) 혹은 금란(金蘭)이었고 추향은 호였다. 명나라 경태 원년(1450년)에 태어났으니 당인보다 무려 스무 살이

* 1964년에 제작된 영화다. 당인이 쑤저우의 한 사원에서 화태사의 아름다운 하녀 추향을 만난다. 추향을 만나기 위해 화태사의 집에 서동으로 들어갔고 우여곡절 끝에 추향을 아내로 맞이했다는 줄거리다.

나 많다. 그녀는 관리 집안 출신으로 어려서부터 총명하고 영리하여 시서를 잘 읽고 서화를 매우 좋아했다. 애석하게도 시집갈 나이가 되기 전에 부모가 모두 사망하여 큰아버지가 입양했다. 몇 년 후 추향이 자태가 고운 요조숙녀가 되자 큰아버지가 금릉으로 데려갔다. 추향은 생활고에 시달리다 관기가 됐다. 누구보다 아름답고 총명했다. 이후 사정직(史廷直), 왕원문(王元文), 심주(沈周, 당인의 스승)에게서 그림을 배웠는데 그림이 맑고 담백했다. 명나라 〈화사(畵史)〉에 "추향이 사정직, 왕원부 두 사람에게서 그림을 배웠는데 필치가 시원하고 부드럽다"고 평가한 글이 실려 있다. 추향은 나중에 기생적을 빼고 양민이 되었다. 그녀와 옛정을 나누고 싶어 하는 사람이 있었는데 그녀가 부채에 그림을 그리고 시를 적어 완곡하게 거절했다.

옛날에 장대 거리에서 가는 허리로 춤출 때
당신이 어린 가지를 꺾도록 내버려두었으나
이제 단청에 들어갔으니
동풍은 다시 흔들지 말라

즉 당인과 추향의 '인연'은 순전히 문인소설가가 비벼 만든 것이다. 당인이 〈도곡증사도〉에서 만들어낸 자신과 진약란의 불가능한 만남이 화본소설에서 가능해졌다. 이것은 후세 사람들의 선의였다. 당인의 꿈은 그가 죽은 후에도 흩어지지 않고 더 자라고 커졌다. 사람들은 당인을 부잣집에 들어가게 하고 거기서 고위 관료들과 재미있는 장면을 연출하고 자신이 사랑하는 여인과 결혼하게 했다. 사실 그것은 모두 자기들의 꿈이었다. 당인은 그 꿈속의 소품에 불과했다.

그들은 당인의 몸을 빌려 아름다운 여인의 그림 속으로 들어갔다.

8

홍치16년(1503년), 현실의 당인은 도화오(桃花塢)에 땅을 사서 정덕2년 (1507년)에 은거지 도화암(桃花庵)을 만들었다. 본래 그곳은 북송 소성 연간 장엽(章楶)의 별장이었는데, 당시에는 이미 황폐해져 연못이 있었던 흔적만 남았다고 한다. 당인이 산 것은 폐허가 된 정원의 한 귀퉁이로 오늘날 쑤저우 랴오자샹에 있었다. 〈육여거사외집(六如居士外集)〉에 당인은 꽃이 질 때 꽃잎을 일일이 주워 비단 주머니에 담아 꽃울타리 동쪽에 묻고 유명한 〈낙화시(落花詩)〉를 지었다고 쓰여 있다.

> 꽃이 지고 꽃이 피는 것은 결국 봄이니,
> 핀다고 부러워 말고 진다고 화내지 말라.
> 풀이 무성한 해골 무덤도 전에는
> 홍루에서 얼굴을 가리던 사람이었으니
>

심구낭(沈九娘)은 이 시기에 당인과 만났을 것이다. 심구낭에 대해서 알 수 있는 사료가 많지 않은데 소주의 명기였다고 한다. 명대의 문인 사이에서 기생을 데리고 노는 것이 유행이었지만 명기를 아내로 삼은 것은 당인의 담력이 셌기에 가능했다. 그는 예기(藝妓)를 좋아했고 영원히 사랑하게 되었다. 그 사랑은 유영(柳永)이 가난으로 죽었을 때 기생들의 돈을 모아 장사를 지내주고 해마다 추모한 것보다 훨씬 더 감동적이다.

자금성의 그림들

[그림 10-6]
<맹촉궁기도> 족자,
명, 당인,
베이징 고궁박물원 소장

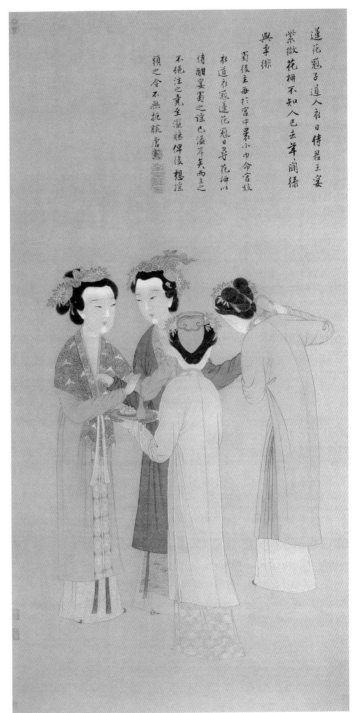

都緣不逐炎涼　晉昌唐寅

合收藏何事佳人重感傷讀托芳情

[그림 10-7]
<추풍환선도> 족자(부분), 명, 당인,
베이징 고궁박물원 소장

당시의 한 재녀(才女)*는 이렇게 말했다. "한 사람의 사랑을 구하는 용기가 없는 것은 날개가 없어 바다를 건너지 못하는 것과 같다."[42]

당인은 〈도곡증사도〉 속 허구의 여행에만 심취한 것이 아니었다. 그는 깊은 밤에 저 멀리서 날아오는 꿈을 잡고 싶었다.

예술의 길은 결국 집으로 돌아가는 길이다. 청춘시절의 저항·거부·도전·방종 등 모든 충동이 언젠가는 사람을 지치게 한다. 한 사람이 궁극적으로 필요로 하는 것은 비바람, 곡절, 낭패를 잊고 마음 편히 늙어갈 수 있게 하는 따뜻한 품이다. 그는 산수를 그릴 때 머물 수 있는 집을 잊지 않고 그려 넣었다. 그것은 선비가 현실과 대치하는 마음의 공간이었다. 베이징 고궁박물원에 소장된 〈산수(山水)〉 두루마리, 〈전당경물(錢塘景物)〉 족자, 〈풍목도(風木圖)〉 두루마리, 〈사명도(事茗圖)〉 두루마리, 〈의암도(毅庵圖)〉 두루마리, 〈유인연좌도(幽人燕坐圖)〉 족자, 〈정수당도(貞壽堂圖)〉 두루마리, 〈쌍감행와도(雙監行窩圖)〉 두루마리 등등이 모두 그렇다.

그가 그린 여인은 아름답지만 고독했다. 〈맹촉궁기도(孟蜀宮妓圖)〉 족자 [그림 10-6]는 오색찬란하고 화려하지만 바람에도 쓰러질 듯 약하다. 〈추풍환선도(秋風紈扇圖)〉 족자 [그림 10-7]의 미인은 흰 비단 부채를 손에 들고 가을 바람에 서 있다. 높게 틀어올린 비단처럼 검은 머리, 고운 자태, 봄바람에 나부끼는 치마띠가 절대적인 아름다움을 그려내고 있다. 그러나 떨칠 수 없는 황량함과 우수가 어린 눈빛은 그녀 역시 사랑의 위로를 기다리

* 재주가 있고 학식 있고 지혜로운 여자, 어떤 면에서 뛰어난 재능을 가진 여자를 가리킨다.

고 있음을 알려준다. 사랑만이 광막한 공간과 세월의 무상에 맞설 수 있다.

"죽어도 살아도 당신과 함께하기로 했으니, 당신의 손을 잡고 당신과 해로하리라."[43] 이것은 〈시경〉에 나온 오래된 노래다. '태어나고 죽고 만나고 헤어지는 것은 우리가 통제할 수 없는 힘이지만 평생 함께하고 평생 헤어지지 않겠다고 약속했다. 나는 당신의 손을 꼭 잡고 당신과 함께 이번 생의 길을 걸으리라'는 의미다. 당인과 심구낭은 어둠을 더듬어 서로의 손을 잡았다. 손의 온도가 이번엔 환각이 아님을 알려주었다. 종이처럼 박정한 세상이지만 그들은 한 번 잡은 손을 다시는 놓고 싶지 않았다. 도화오에서 청산과 미인을 그리고 천지의 학문을 하다가 이번 생을 마치고 싶었다. 장명필(張明弼)*이 모벽강(冒辟疆)**과 동소완의 결혼생활을 묘사한 것을 보면 당인과 심구낭이 어떻게 살았을지 상상할 수 있다.

> 모벽강과 더불어 화원이나 책방에 앉아서 오동나무로 만든 거문고를 어루만지고 차의 향기를 감상했다. 인물과 산천의 품격을 평가하고 금석문과 고대의 제사에 썼던 물건들을 감별했다. '한가히 읊다가 얻은 구절'과 '이전 시인의 작품에서 채집한 것'들이 있으면 반드시 공손히 학습하여 글로 썼다. '얻고 싶었던 것'과 '생각도 하지 못한 것' 들이 있으면 반드시 활을 당겨서 화살을 쏘듯이 재빨리 그곳으로 갔다. … 서로를 만난 즐거움에 대해서 두 사람은 항상 '천지간에 없었던 일이다'라고 했다. [44]

* 장명필(1584~1652). 명나라 문학가, 학자
** 모양(冒襄, 1611~1693). 자는 벽강(辟疆), 호는 소민(巢民). 명말 청초의 문학가. 명말 사공자(四公子)의 한 명. 일생 많은 저작을 남겼다. 그중 〈영매암억어(影梅庵憶語)〉는 그와 동소완의 슬픈 애정생활을 그린 것으로 중국 기억체 문학의 비조다.

2013년 베이징 폴리(Poly) 춘계 경매에서 당인이 1508년에 그린 〈송애별업도(松崖別業圖)〉 두루마리가 인민폐 7,130만 위안(한화로 약 138억 원)에 낙찰되어 당인 작품의 경매 세계기록을 경신했다. 또한 금전 부채에 그린 〈강정담고도(江亭談古圖)〉도 인민폐 1,150만 위안에 낙찰돼 그의 부채 그림의 경매 세계기록을 깼다. 만약 당인이 현대에 살았다면 포브스 순위에 들어갔을 것이다. 그러나 당인은 평생 풍족한 날은 며칠 살아보지 못했다. 그의 동시대인이 물건을 볼 줄 모르는 것인지 아니면 오늘날 사람들이 '너무 물건을 볼 줄 아는 것인지' 모르겠다. 당인의 생활이 곤궁했고 그림은 잘 팔리지 않았다. 정덕13년(1518년), 당인은 49세에 시를 지어 자조했다.

> 푸른 마고자 흰머리 늙고 고집이 세서,
> 벼루 인생은 고달프다.
> 호수 위 논밭은 바라지도 않으니
> 누가 와서 내 그림의 산을 살까

그래도 심구낭은 떠나지 않았다. 땔감과 쌀 살 돈이 없을 때도 있었는데 살림은 심구낭이 어렵게 꾸려나갔다. 화려한 세계에 몸담았던 두 사람은 후광을 버리고 평범한 세상에서 진실하게 살아갔다. 당인은 종잡을 수 없는 소속감을 버리고 확실한 귀착지를 찾았다. 하량준은 〈사우재총설〉에서 당인이 만년에 오취방(吳趨坊)* 에 살 때 종종 길가에 접한 작은 누각에 홀로 앉아 있었다고 했다. 수많은 단장의 아픔을 겪은 뒤라 마음이 가벼운 바람이나 옅은 구름처럼 편안했다. 그에게 그림을 부탁하려면 반

* 쑤저우성 서쪽의 골목 이름

드시 술을 한 병 가져가야 했다. 그는 술병을 들고 하루 종일 마셨다. 술에 취한 눈으로 심구낭을 보았다. 심구낭도 늙어갔다. 그래도 그의 눈에 심구낭은 여전히 아름다웠다. 본성 속에 순정과 집착을 가지고 활짝 피어난 꽃 같았다.

11장

그 가족의 혈연 비밀

나는 마침내 진정한 소요유(逍遙遊)가 꿈에서 가능하다는 것을 알았다.

1

'중국은 언제 긴 어둠에서 깨어날까?'*

마르케스는 〈백년의 고독〉에서 불면증의 무서움을 묘사했다. 〈부생육기(浮生六記)〉에 이렇게 나온다.

> 업후(鄴侯)는 흰구름의 마을에 은거했고, 유령(劉伶), 원적(阮籍), 도연명(陶淵明), 이백(李白)은 술의 마을에 은거했고, 사마장경(司馬長卿)은 여인의 마을에 은거했다. 희이 선생(希夷先生)은 잠의 마을에 은거했다. 모두 핑계로 도피한 이들이다. 흰구름의 마을은 너무 멀고 잠의 마을과 여인의 마을은 병이 낫고 오래 살게 되지 않는다. 그러니 잠의 고향이 최고다. [1]

대략적은 뜻은 이렇다. 이필(李泌, 당나라 중기의 유명한 정치가)이 형산에 있는 흰구름의 마을에 은거했고, 유령 · 원적 · 도연명 · 이백은 술의 마을에, 사마장경은 여인의 마을에, 희이 선생인 진전은 잠의 마을에 숨었는데, 모두 세상을 피하기 위해서였다는 것이다. 내가 보기에 흰구름의 마을은 아득히 멀고 술의 마을과 여인의 마을은 몸에 좋지 않다. 잠의 마을이 가장 좋다.

* 마오쩌둥의 시 〈완계사(浣溪少)〉의 한 구절이다.

도가가 추앙하는 진단(陳搏) 조사가 최장 100일 넘게 깨지 않고 잠을 잤다는 기록이 있다. 그가 118세를 살았으니 장수 비결은 잠을 많이 자는 것인 듯하다.

〈부생육기〉의 후기 2개는 위작이고, 심복(沈復)의 원작에 나온 후기 2개는 유실된 지 오래됐지만, 위작이라도 '육기(六記)'의 〈양생기도(養生記道)〉는 지금 사람보다 잘 썼다.

그러나 누구나 잠의 고향에 은거할 수 있는 것은 아니다.

2

화첩을 넘기다 보니 명나라 황제 주첨기(朱瞻基)의 〈무후고와도(武侯高臥圖)〉[그림 11-1]가 눈에 들어온다. 이 그림은 황제가 현자를 구하는 그림으로 여겨졌다. 무후는 제갈량이다. 그런데 이 제갈량은 깃털부채에 윤건(綸巾)을 두른 빛나는 형상이 아니라 책갑을 베고 큰 배를 내놓고 대나무 숲 아래 드러누워 있다. 죽림칠현이나 소동파와 약간 비슷하다. 그림에 낙관이 있다.

> 선덕무신어필희사, 사평강백진선
>
> 宣德戊申御笔戲寫, 賜平江伯陳瑄

선덕무신은 선덕3년(1428년)이다. 평강백(平江伯) 진선(陳瑄)은 명나라의 유명한 무장이자 수리 전문가이며 홍무·건문·영락·홍희·선덕 5대의 중신이다. '당시 진선이 이미 60여 세가 넘었으나 선종(宣宗)이 그에게 그림을 준 것은 선현을 본받아 나라를 위해 몸 바치라고 격려한 것'이

聖明所以望其臣者如此其
重則子孫之所以繩其祖
者宜何如其至我豫以下
其世。勉之
景泰五年冬十一月至日
榮祿大夫少保兼
太子太傅户部尚書
文淵閣大學士脩
國史知
制誥事同知
経筵事臣陳循頓首
謹書

[그림 11-1]
<무후고와도> 두루마리, 명, 주첨기,
베이징 고궁박물원 소장

라고 한다.

　진짜 의미를 찾아보자.

　1. 정난(靖難)*이 났을 때 수군을 이끌고 주체에게 귀순한 진선은 연의 군대가 무사히 장강을 건너 응천부(應天府, 금릉)를 공격하게 해서 봉천익위선력무신(奉天翼衛宣力武臣), 평강백에 임명되었다. 주체가 즉위한 후 그를 조운총병관(漕運總兵官)으로 임명했다. 진선은 30년 동안 운송을 감독하고 경항운하(京杭運河)**를 수리한 공을 세웠다. 이때 진선은 이미 기

* 명나라 건문 연간에 발생했던 내전이다. 건문원년 7월 5일 명 태조의 넷째 아들인 연왕 주체가 군사를 일으켜 조카 건문제 주윤문(朱允炆)에 반란을 일으켰다. 전쟁은 3년간 계속되었다. 건문4년 6월 13일, 주체가 남경을 공격하는 데 성공했다. 건문제는 실종되고 주체가 황위에 올랐다. 그가 명나라 성조다. 중국 역사상 유일하게 번왕이 반란을 일으켜 성공한 경우이다.
** 항주에서 북경까지 놓인 고대의 운하다. 지금으로부터 2,500년 전인 기원전 486년에 착공되었다. 명나라, 청나라 때까지 활발하게 이용되었다.

자금성의 그림들

력이 다했고 나라를 위해서도 온 힘을 다한 뒤였다. 그런 그에게 이런 식
의 격려는 별 의미가 없었다.

2. 정말로 격려하려는 것이었다면 주첨기는 왜 적벽대전에서 '담소하
는 사이에 강로의 재는 날아갔다'는 대범함이나 '죽을 때까지 몸과 마음
을 다 바친' 그의 노고를 그리지 않고 굳이 베개를 높이 베고 휘파람을 부
는 모습을 그렸을까? 이것은 진선에게 퇴직해서 은거하라는 말이 아닐까?
 주첨기는 이 그림을 '심심해서 그렸다'고 했다.
 그렇다면 굳이 진지하게 생각할 필요가 없을지도 모르겠다.
 천 명이 〈홍루몽〉을 읽으면 천 명이 다 다르게 해석하는 법이다.
 이 밤, 이 깊은 새벽에 나의 시선을 끄는 주제는 잠이다.

3

 갑자기 주제 하나가 떠올랐다. 궁궐이 사실은 잠들기 힘든 곳이라는 것
이다.

賜平江伯陳瑄

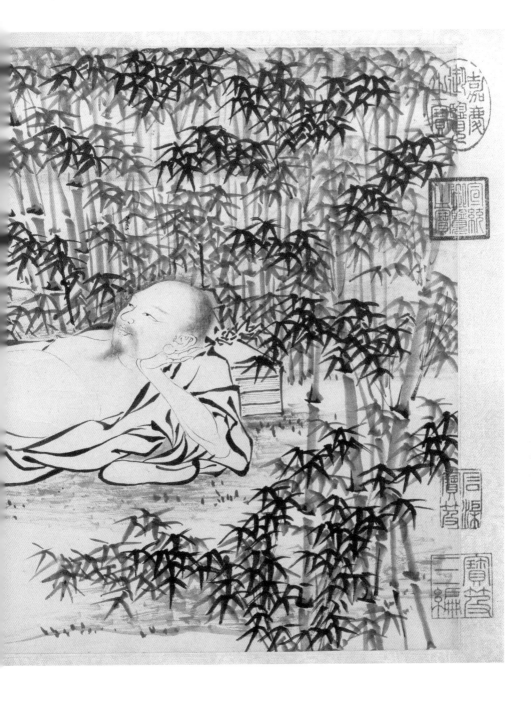

그것은 진정한 의미의 '인셉션', 꿈을 모두 도둑맞는 곳이다.

언젠가 프랑스인 친구와 함께 고궁의 3대전을 관람했는데 프랑스인이 태화전을 가리키며 물었다. 중국 황제는 여기에서 잤나요?

나는 웃으며 너라면 여기서 자겠냐고 했다.

그는 웃으며 고개를 절레절레 흔들었다.

이 궁궐은 오늘날에도 세계에서 가장 큰 규모의 황궁이다. 낮의 밝은 태양 아래, 이 거대한 건물의 집합체는 웅장하고 위엄이 넘친다. 그러나 밤이 되면 거대하고 텅 빈 공간이 금세 황량하게 변해서 무섭고 불안해진다. 사람은 안전감을 필요로 한다. 밤에는 특히 안전감이 부족하다. 모든 예측하지 못한 일이 손을 뻗어도 손가락이 보이지 않는 밤에 잠복해 있는 것 같다. 그래서 인간의 상상력을 자극하는 귀신 이야기는 모두 밤에 탄생한다. 〈요재지이〉의 여자 귀신은 예외 없이 밤에 나오고 낮에 숨는다. (낮의 공포, 즉 심리적 공포를 만들어내는 사람이 있다면 그 사람이 진정한 공포의 대가다.) 베이징 고궁박물원에서 일하는 내가 가장 많이 받는 질문도 밤에 귀신이 나오냐는 것이다.

재미있는 이야기가 생각났다. 어떤 사람이 한밤중에 궁에서 타경(打更, 북을 쳐서 시간을 알리는 일)하는 사람을 만나 그에게 같은 질문을 던졌다. 당신은 밤마다 이곳에서 타경을 하는데 귀신을 만난 적이 있나요? 타경꾼이 웃으면서 말했다. 세상에 귀신이 어디 있어요? 내가 이 궁전에서 300년 동안 타경을 했지만 지금까지 귀신을 본 적이 없어요.

나는 가끔 사무실에서 야근을 하고 밤중에 궁전을 가로질러 가는 경우가 있다. 먼 곳을 보면 짙푸른 하늘 아래 궁전의 거대한 검은 실루엣이 겹겹이 쌓여 있다. 마치 숲속에 잠복해 있는 괴수 같아서 문득 불안감이 스친다. 옛날 여기 살던 사람들은 궁전에서 편안히 잠들 수 있었을까?

황제의 잠은 이렇게 거대한 용기에 담겨 있었다. 두려움이 새까만 구멍처럼 그를 삼켜버렸을 것이다. 궁궐에는 시위와 태감이 있고 세 발짝 거리에 파수 보는 곳이 하나씩 있고 다섯 발짝 거리에 초소가 있었지만, 이런 공포는 육체보다는 심리에 가해지는 것이기 때문에 경비가 아무리 철저해도 완화될 수 없었다. 예전에 남방의 옛 저택을 탐방했는데, 지방 정부가 밤에 그 저택에서 묵도록 안배해 주었다. 이 몇 백 년 된 대저택은 수만 평방미터의 부지에 마당이 겹겹이 있고, 집도 수백 칸이고 우물도 몇십 개가 있다. 그중 일부를 접대 장소로 꾸며서 예전의 우아하고 화려했던 모습을 복원해 놓았다. 이 거대한 거처는 낮에는 풍경이 되었지만 밤에는 사람이 모두 떠나고 텅 비면 황폐하고 쓸쓸했다. 밤늦게 이렇게 큰 공간에서 혼자 있을 용기가 없어서 사양했다.

밤은 참 이상하다. 밤이면 우리의 시각이 물러나지만 오히려 상상력은 동력을 얻는다. 거꾸로 말하면 인간의 상상력이 활발해진 것은 세상을 탐지하는 통로가 없어졌기 때문이라고 할 수도 있다. 두려움의 근본은 무지다. (옛사람들은 자연을 두려워했고 오늘날 사람들은 외계인을 두려워한다. 둘 다 모르는 세계에 대한 무지에서 나온다.) 무지가 우리의 상상을 자극하고 두려움은 상상에서 나온다. 어떤 사물들이 어둠 속에 잠복해 있는지 모른다. 그래서 바람이 불고 풀이 움직이는 모든 자연적인 현상이 상상 속에서 확대된다. 두려움은 마약을 하는 것 같아서 한편으로는 거부감을 주면서도 다른 한편으로는 강한 흡인력을 갖는다. (공포가 오락이 되어 생산되고 판매되는 이유다.) 깊이 빠질수록 헤어나오지 못한다.

황제는 태화전에서 자지 않았다. 황제의 침궁은 건청궁(乾淸宮)이다. 건청궁도 태화전 못지않게 화려했다. 우리가 흔히 '궁전'이라고 하는 것은 '궁'과 '전'으로 이루어진 복합어다. 자금성의 공간배치는 전조후침(前朝

後寢) 제도를 계승하고 있다. 제왕은 조정에 나가 정치를 하고 대전을 치른다. 이곳은 황제의 집무 공간이다. 건축물에 대부분 '전'이라는 이름을 붙였다. '후침'은 제왕과 후비들이 살았던 곳, 말하자면 황제의 생활구역으로 대부분 '궁'이라는 이름이 붙는다. 양심전은 건청궁 서쪽에 있다. 생활구역에 있으면서도 '궁'이라고 부르지 않은 것은 건륭 때부터 청나라 말까지 200년 동안 황제가 (건청궁에 살지 않고) 이곳에서 독서를 하고 거주했을 뿐 아니라 정무를 처리하고 신하를 초치했기 때문이다. 자희태후가 수렴청정을 할 때까지 이곳이 거의 제국의 통치 중심지였다. 궁과 전의 명칭은 건물의 위치가 아니라 기능에 달려 있음을 알 수 있다.

건청궁은 넓이 아홉 칸, 깊이 다섯 칸으로 고대 건축물 중 최고 등급이었다. 황제는 좁은 난각에서 잠을 잤지만 거대한 공간은 깊이를 알 수 없었다. 아직 어린 소황제에게는 특히 더 그랬다. 주첨기의 아들 주기진(朱祁鎭)은 아홉 살에 즉위했고 밤에는 텅 빈 건청궁에서 잤다. 머릿속은 온통 구석구석의 여자 귀신 생각뿐이었다. 바람에 지붕 기와가 날아가는 소리를 듣거나 길고양이가 마당을 뛰어가면 소리를 지르며 태감 왕진을 불러 '보호'하라고 소란을 피웠다. 왕진이 하도 귀찮아서, "이렇게 몇 번씩 부르지 마십시오. 차라리 제가 용상 옆에 자리를 깔고 있겠습니다"라고 했다.

가정(嘉靖) 때 건청궁에서 살인미수 사건이 발생했는데 살인자는 양금영(楊金英) 등 16명의 궁녀였고 피살자는 황제 주후총(朱厚熜)이었다. 16명의 궁녀는 황제가 잠든 틈을 타서 노란색 올가미를 목에 걸고 노란색 비단 행주 두 장을 그의 입에 쑤셔넣었다. 궁녀들은 긴장하고 손발이 맞지 않아 옭매듭을 지어버리는 등 한참을 분투했지만 끝내 가정을 목 졸라 죽이지 못했는데 그러다 결국 상황이 바뀌었다. 장금련(張金蓮)이라

자금성의 그림들

는 궁녀가 겁이 나서 몰래 도망쳐 방황후에게 밀고했다. 방황후가 궁정 시위를 이끌고 번개처럼 달려가 범인을 모두 현장에서 체포했다. 먼저 능지하고 다시 토막낸 후 마지막으로 머리를 잘랐다. 밀고자 장금련도 놓아주지 않았다. 사료에 "형을 집행할 때 안개가 짙게 껴서 3~4일간 밤인지 낮인지 몰랐다"고 적혀 있다.

이 살인미수 사건을 역사에서 '임인궁란(壬寅宮亂)'으로 부른다. 주후총은 겁난을 피했지만 공포증 때문에 다시는 건청궁에서 잠을 못 자고 자금성 서쪽에 있는 영수궁(永壽宮)으로 거처를 옮겼다. '후궁과 비빈이 모두 수행해서 옮겨가 건청궁이 비었다.'[2]

궁전의 밤에 또 16명의 귀신이 더해졌다. 이 16명의 귀신들이 그를 놓아주었을까?

이 같은 극단적인 사례는 건청궁에서 단 한 번 발생했지만 광활하고 깊은 궁궐에서 자야 하는 사람에게는 심한 심적 압박감을 주었다. 궁궐은 제도적인 건축물이다. 개인의 정서를 고려하지 않고 심지어는 인간성에 배치되는 모습도 보인다. 궁전은 권력의 거처일 뿐 누군가의 정신적인 거처가 되기는 어려웠다. 존귀한 황제도 이것을 바꾸지 못했다.

건륭제는 영리했다. 그는 세계 최대의 호화 저택을 소유하고 있으면서도 완전히 자기만의 세상인 삼희당(三希堂)을 만들었다. 삼희당은 양심전 난각 끝의 가장 작은 방으로, 건륭제는 자신이 가장 아끼던 진나라 사람의 붓글씨 3점을 여기에 두었다. 왕희지의 〈쾌설시청첩〉, 왕헌지(王獻之)의 〈중추첩(中秋帖)〉, 왕순(王珣)의 〈백원첩(白遠帖)〉이다. 이 작은 '삼희당'에 진나라 이래 134명의 서예 작품, 340점의 글과 그림, 495점의 탁본이 소장되어 있었다. 8평방미터의 작은 방이고 구들장이 반을 차지한다. 조당에서 내려오면 옷매무새를 단정히 하고 바르게 앉을 필요가 없었

다. 구심점에서 멀어진 건륭제는 구들장에 책상다리를 하고 앉아 작은 상에서 그 보물들을 지칠 때까지 감상하다가 비단베개를 베고 잠들었다. 그곳이 서재인지 침실인지 모르겠지만 어쨌든 넓이, 환경, 분위기 등이 잠자기 좋은 곳이다. 북풍이 쌩쌩 부는 밤에도 적막과 공포를 느낄 수 없었다. 이 작은 방이 그를 따뜻하고 풍족하고 안정되게 했다.

4

〈무후고와도〉 두루마리 때문에 황제의 잠에 관심을 갖게 되었다. 내 앞가림도 못 하면서 옛사람들을 걱정하다니. 하지만 깊은 궁궐에서는 잠이 정말 중요한 문제라고 생각한다. 궁실의 크기가 너무 커서 오히려 잠을 잘 곳이 없기도 했고, 황제는 세상에서 가장 고위험 직업이며 모든 총과 화살의 과녁이기도 했다. 세상의 어떤 황제도 암살을 걱정하지 않은 이가 없었다. 더구나 제국 정치의 무게를 고스란히 짊어져야 하기 때문에 '백 가지 걱정을 하고 만 가지 일을 하는' 스트레스를 인간의 작은 심장으로 감당하기 어려웠다.

스물아홉 살에 즉위한 주첨기가 맞이한 것은 두 명의 강력한 정치적 라이벌이었다. 그의 두 삼촌, 한왕(漢王) 주고후(朱高煦)와 조왕(趙王) 주고수(朱高燧)였다. 주첨기는 주체의 장손이자 명나라 인종(仁宗) 주고치(朱高熾)의 장남이었다. 주고후와 주고수는 주고치의 동생이었다. 주체가 주고치를 태자로 세우자 두 동생이 불복했다. 주고후는 운남 봉지로 가는 것을 주저하며 "내가 무슨 죄를 지어서 만리 밖까지 쫓겨나느냐?"고 원망했다. 불법적인 일도 많이 했는데, 주고치가 사정하지 않았다면 주체는 일찌감치 주고후를 폐위시켰을 것이다. 주고치의 선량함은 자기 아들이 황제 자리를 이

어받을 때 큰 후환이 되었다. 주체는 주고수를 좋아했지만 사실 주고수는 더 악랄해서 환관을 시켜 주체의 약에 독을 타게 했다. 주체가 이를 알고 대노했는데 또 주고치가 간청해서 목숨을 건졌다.

선덕 원년(1426년), 주고치가 즉위 1년 만에 갑자기 죽자 주첨기는 남경에 있다가 북경으로 달려가 즉위하려 했다. 그러나 그가 즉위하는 길은 고난의 연속이었다. 먼저 주고후가 도중에 복병을 설치하여 강탈하려 했으나 준비가 미흡해서 결국 실패했다. 주고후는 주첨기를 놓아주는 것이 호랑이를 풀어주는 것과 마찬가지라 생각해 솥을 부수고 배를 가라앉히는 심정으로 선덕 원년 8월에 병사를 일으켜 모반했다.

〈명선종실록(明宣宗實錄)〉에 이렇게 쓰여 있다. "팔월 초하루, 한왕 고후가 모반했다."

주첨기가 군대를 일으켜 반란을 제압한 지 한 달도 되지 않아 낙안성[3] 아래에 군사를 두고 주고후를 사로잡았다. 3년 후, 주첨기는 갇혀 있는 숙부가 생각나서 자금성 서화문의 소요성으로 주고후를 보러 갔다. 그런데 주고후가 한 발로 그를 낚아채 넘어뜨렸다. 주첨기가 놀란 나머지 금의위장에게 주고후를 죽이라 했는데, 죽이는 방법이 매우 '창의적'이다. 주고후를 300근짜리 큰 구리 항아리로 덮고 주변에 숯을 놓았다. 불이 천천히 타오르면서 구리 항아리 내부가 액체 더미가 되었다. 주고후의 육신도 기름 덩어리로 변했을 것이다.

오늘날 오문 앞에서 무영전을 참관하러 가는 많은 관광객들은 대부분 태화문 광장 서쪽의 희화문(熙和門)을 통과하면서 주첨기가 주고후를 구워 죽인 현장을 지난다. 그러나 왕조의 피비린내는 오래전에 지워지고 사람들의 시선에 남은 것은 붉은 담과 푸른 물, 사계절의 풍경뿐이다. 명말 관료 유약우(劉若愚)의 〈작중지(酌中志)〉에 따르면 희화문 서쪽 계단 아

래 남쪽 자리는 주고후의 육신이 사라졌던 곳이다.[4] 명나라 천계 연간 이전에는 그 입 큰 구리 항아리가 계속 그 자리에 있었는데, 바람 부는 어두운 밤이면 주고후의 혼백이 구리 항아리 안에서 울부짖는 소리를 들은 사람이 있을지도 모르겠다.

거만했던 한왕 주고후는 그렇게 인간세상에서 증발했는데, 조왕 주고수는 영리하게 행동했다. 돌아가는 상황을 보고 스스로 무장을 내주고 천수를 다했다. 그러나 다른 번왕(藩王)*들이 그대로 있었다. 여러 번왕의 위협이 주첨기가 집권하는 내내 그를 따라다녔다.

"침상 옆에서 어찌 다른 사람이 코를 골게 하랴?" 송 태조의 이 말은 제왕정치의 철칙이 됐다. 황제는 다른 사람이 코를 골게 할 수 없을 뿐 아니라 자신도 통쾌하게 잠잘 생각을 하지 말아야 한다. 주첨기는 제왕으로 있는 동안 드라마에 나오는 것처럼 '잠을 잘 때도 한 눈을 뜨고' 살았을 것이다. 그때는 16명의 궁녀가 황제를 암살하는 사건이 일어나기 전이라 주첨기의 침궁은 건청궁에 있었다. 그러나 출처가 불분명한 각종 힘들이 여전히 어두운 곳에 잠복하고 힘을 축적하고 있었다. 건청궁 안에는 난각 아홉 칸이 있는데 위아래층에 모두 27개의 침상이 있었다. 황제는 밤마다 그중 한 침상에서 자며 불의의 사고를 대비했다. 끝없는 권력은 행복과 안온을 주지 못했다. 오히려 잠자는 것도 구사일생이 되었다.

5

누군가 명나라 황제들은 왜 대부분 사이코패스가 되었느냐고 물었다.

* 지방 관리와 천자 사이의 통치자로 자신의 번왕국이 있었다. 고대 유럽의 귀족 계급에 해당한다. 종실 구성원, 무공을 세운 공신 또는 지방할거 세력이 번왕에 책봉되었다.

자금성의 그림들

그들은 온갖 방법을 동원해서 사람을 죽였고, 사람 죽이는 방법을 정성을 다해 정밀하게 연구했다. (해진(解縉)은 주체가 남경을 공격한 후 자발적으로 귀순한 공로자이자 대명제국 제1기 각료였으나 후임자 문제로 황제와 의견을 달리해서 황제를 노하게 했다. 그 일로 6년 동안 갇혀 있다 큰눈이 내려 사방이 얼어붙은 밤에 눈더미에 묻혀 죽었다. 그는 '뼈까지 얼어서 죽는' 것이 무엇인지 잘 알게 되었다. 눈 속에 파묻어 얼어 죽게 하는 이 방법은 주고후를 숯으로 불태워 죽이는 방법과 묘한 대응을 이룬다.) 그렇지 않으면 사치하고 음탕해서 표방(豹房)* 에 처박혀 있거나 주화입마(走火入魔)되어 하루 종일 연단만 하며 수십 년간 조정에 나가지 않기도 했다. 요컨대 정상인을 몇 명 꼽을 수 없다.

그것이 유전력과 관련이 있는지는 모르겠지만 어느 정도는 궁궐의 형성과 무관하지 않다고 생각한다. 환경이 사람을 만드는데 궁전은 세상에서 가장 빛나는 곳이자 가장 어두운 곳이며, 특히 '밤에 가장 어두운 부분'이다. 그 위엄은 사람을 놀라게 할 뿐만 아니라 황제 자신도 놀라게 할 수 있었다. (앞에서 주기진, 주후총을 예로 들어 말했다.) 미국 학자 폴 뉴먼은 지옥에 대해 이렇게 말했다.

<저주받고 빌어먹을 존 파우스트 박사의 역사>에서 지옥은 완전히 어두운 곳으로 묘사되는데 협곡과 심연에서 천둥, 번개, 바람, 눈, 먼지, 안개가 뿜어져 나와 끔찍한 통곡과 비명을 전한다고 했다. 깊은 못에서 화염과 유황이 뭉쳐 나와 그 사이에 있던 모든 저주받은 영혼을 덮쳤다. 심연 중심에는 천국까지 닿을 것 같은 다리가 있다. 저주받은 영혼들이 악만 있는 곳에서 탈출하기 위해 미친 듯이 달려가지만 성공한 적은 없다. 행복과 광명의 극락세계에 도달하는 순간, 그들은 다시 무참하게 물과 불

* 제10대 황제 정덕제가 자금성 외각에 지은 별궁 이름이다.

의 세계로 던져졌다. [5]

이것은 궁전의 성격과도 잘 맞는다. 궁전은 죽고 죽이는 전쟁터다. '하늘의 전쟁터(celestial battlefield)'라고 부른 사람도 있었다. 한쪽은 천국에 닿아 있고, 한쪽은 지옥에 닿아 있다. 천국과 지옥이 벽 하나를 사이에 두고 있다. 주체의 세 아들 사이에 황위 다툼이 벌어졌고(이 다툼이 주첨기 시대에 폭발한 것이다.) 강희 황제의 아홉 아들이 적자 자리를 빼앗는 참극도 있었다. 한왕 주고후가 조카 주첨기에 반란을 일으킨 것은 그가 제위에 너무 가까웠기 때문이다. 주체의 마음속 저울은 그에게 기울었지만 여러 번 저울질 끝에 적장자 주고치를 선택했다. 폴 뉴먼의 말처럼 그는 행복과 광명의 극락세계에 도달하려는 찰나에 무정하게도 물과 불의 고통에 내동댕이쳐졌다.

6

흥미롭게도 주씨 집안은 잔인하고 포악했지만 한편으로는 예술의 기질이 뛰어났다. 재능 넘치는 예술가들이 여러 세대나 이어진 것은 중국 역대 황족 중에서는 유례가 없다. 순수한 예술가 가족도 이렇게 되기 힘들다. 이 가족의 혈연 코드는 정말 복잡하고 풀기 어렵다. 칼날과 피비린내 가운데에서 예술이 비범한 매력을 보이며 이 가족에게 또 다른 세계를 열어주었다.

주원장은 잡초 출신이고 문맹이었다. 황제가 된 후 문화 수준이 낮은 것이 자신의 약점인 것을 알고, "나는 천하를 먼저 갖고 책 읽는 사람이 되려고 했다"고 말했다. 그래서 명나라 초기 3대 문장가였던 유기(劉基), 송

자금성의 그림들

렴(宋濂), 고계(高啓)가 그의 진영에 합류해 천하 제일의 싱크탱크를 구성했다. 유기는 주원장의 사주를 받은 호유용에게 목숨을 잃었고, 송렴은 호유용 사건으로 사망했고, 고계는 허리가 잘려서 죽고 몸이 8조각 났다.[6] 이상은 모두 나중에 일어났던 일들이다. 이들 세 명 중 유기는 행서와 초서로 유명했고, 송렴의 초서는 용이 날고 봉황이 춤추 듯했다. 고계는 해서에 뛰어났으니, 그 시원하고 탈속적인 기운은 보는 사람들에게 강렬히 다가온다.

그들의 지도로 주원장의 문화 수준이 빠르게 향상되었다. 그의 행서, 초서에 제왕의 패기가 보이면서도 소박하고 진솔한 기질을 잃지 않았다. 베이징 고궁박물원에는 주원장의 〈명총병첩(明叢兵帖)〉[그림 11-2], 〈명대군첩(明大軍帖)〉 등의 서첩이 소장돼 있지만 그의 작품 대부분은 타이베이 고궁박물원에 있다. 총 74첩으로 〈명태조어필(明太祖御筆)〉이라고 불린다.

주원장은 황가의 혈통 속에 문화적 유전자를 주입해서 잡풀 출신 가족을 억지로 예술가 가족으로 만들었다. 이 가족의 후손 중에는 예술적 재능을 도저히 누르지 못한 사람들도 있었다. 인종(仁宗) 주고치(홍희), 선종(宣宗) 주첨기(선덕), 헌종(憲宗) 주견심(성화) [그림 11-3], 효종(孝宗) 주우탱(朱祐樘, 홍치), 무종(武宗) 주후조(朱厚照, 정덕), 세종 주후총(가정), 신종(神宗) 주익균(朱翊鈞, 만력), 사종(思宗) 주유검(朱由檢, 숭정) 등 베이징 고궁박물원에 소장된 역대 황제의 서예와 그림은 필력이 매우 뛰어나다. 특히 주첨기는 모든 예술사 교과서에 등장하는 대화가로, 화조·산·인물화에 조예가 깊었다. 그의 예술적 성취는 송 휘종에 가까운 수준이었다. 주모인(朱謀垔)은 〈속서사회요(續書史會要)〉에서 다음과 같이 말했다.

선종 황제가 황위에 올랐을 때, 선대 황제들의 선정이 흡족하여 온 세

營內新舊見在
馬疋數目根束
母得隱瞞就
教小先鋒將手

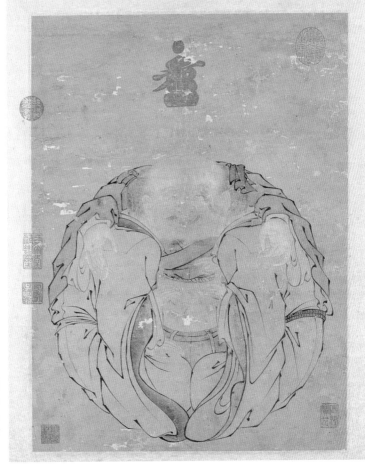

[그림 11-2]
<명총병첩> (부분),
명, 주원장,
베이징 고궁박물원 소장

[그림 11-3]
<일단화기도> 족자,
명, 주견심,
베이징 고궁박물원 소장

[그림 11-4]
<연포송음도> 두루마리, 명, 주첨기,
베이징 고궁박물원 소장

상에 근심거리가 없었다. 황제가 처리해야 할 일이 없어서 한가할 때에는
시와 문장, 산수화와 인물화, 꽃과 나무와 풀과 벌레 등에 정신을 쏟았으
니, 자기가 하고 싶은 대로 해도 모두 지극히 정밀하고 오묘한 경지에 이르
렀다.

그의 〈연포송음도(蓮浦松陰圖)〉 두루마리 [그림 11-4], 〈삼서도(三鼠圖)〉 서
화첩, 〈수성도(壽星圖)〉 가로 그림, 〈산수인물도(山水人物圖)〉 부채 [그림 11-
5], [그림 11-6], 〈무후고와도〉 두루마리는 현재 베이징 고궁박물원에 소장
되어 있다.

명나라 궁정사회는 이미 몸을 짓누르는 완전한 메커니즘이 형성되어 있

자금성의 그림들

었다. 황실이라고 이런 신체의 운명에서 벗어날 수 있는 것은 아니었다. 오히려 더 심했다. 이런 상황에서 예술은 인간성을 구할 수 있는 유일한 방식이 되었고, 권력다툼 속에서 팽팽해진 신경이 예술에서 시원하게 방출되며 평정을 되찾았을 것이다.

옛날부터 잠을 주제로 한 그림이 많았다. 오대 주문규의 〈중병회기도〉 두루마리 (그림 속 그림병풍에 백거이의 〈우면(偶眠)〉이라는 시가 그림으로 표현되었다.), 원나라 유관도(劉貫道)의 〈몽접도(夢蝶圖)〉 두루마리 (미국 왕지첸(王己千) 선생의 회운루(懷雲樓)에 소장되어 있다.), 명나라 당인의 〈동음청몽도(桐陰清夢圖)〉 족자 (베이징 고궁박물원 소장) 등 다양하다. 그중 주첨기의 〈무후고와도〉는 가장 뛰어난 그림 중 하나다. 그림 속 제갈량은 웅장한 자태와 장엄한 복장을 한 모습이 아니라 배를 드러내고 반라로 누워 있다. 제갈량을 그렸지만 인재를 부르는 그림 같지 않고 오히려 소극적이고 세상을 혐오하는 염

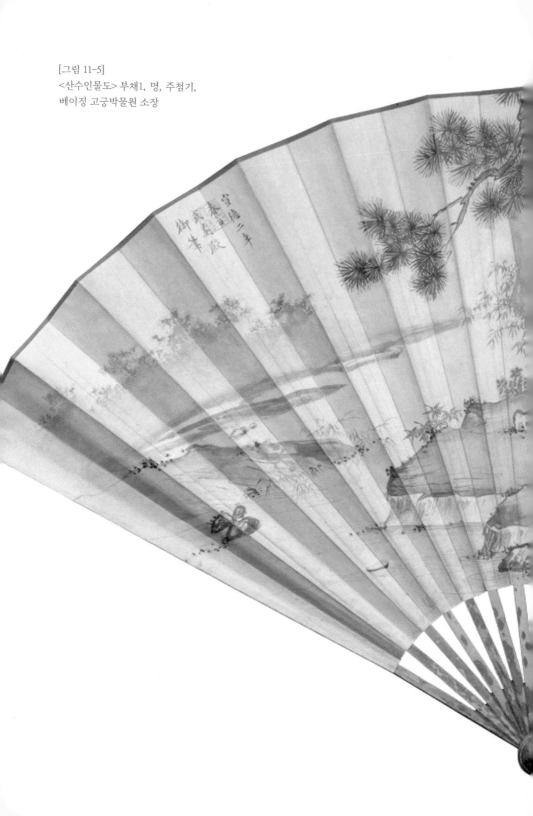

[그림 11-5]
<산수인물도> 부채1, 명, 주첨기,
베이징 고궁박물원 소장

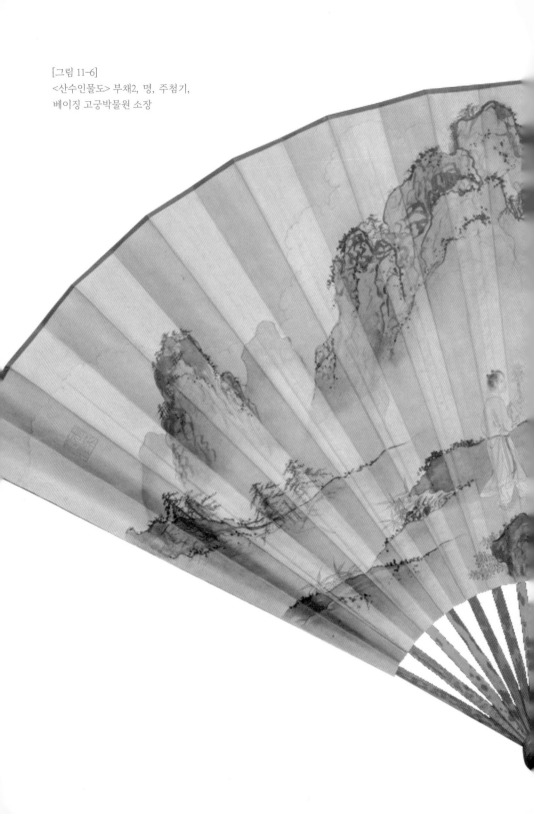

[그림 11-6]
<산수인물도> 부채2, 명, 주첨기,
베이징 고궁박물원 소장

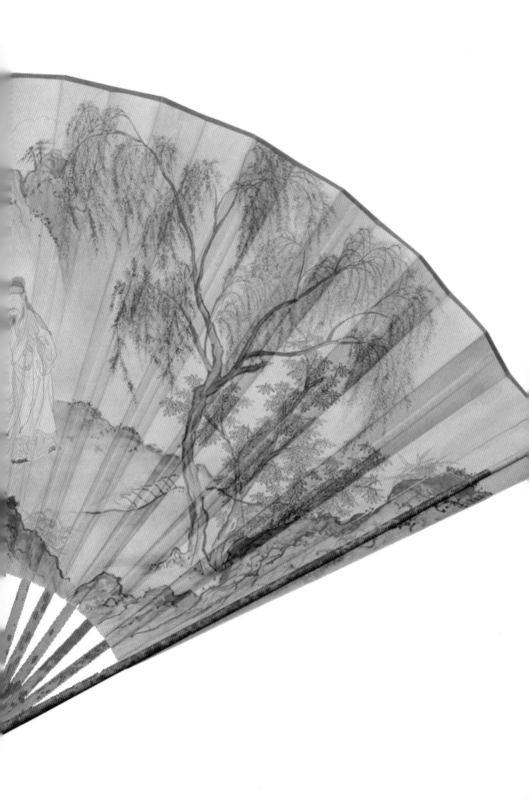

세주의 같다. 네티즌이 이것은 역사상 가장 못생긴 제갈량의 모습이라고 평가했다. 그러나 그런 소탈한 표현은 나무랄 데가 없다. 이 그림이 주첨기 자신이 처한 환경을 환상적으로 설정하고 만족하는 것이라고 말할 수 있다. 즉 옛사람의 몸을 빌려 완성한 자기 해탈이다.

불안에 떨며 막다른 길로 달려간 제16대 숭정 황제가 베이징 고궁박물원에 남긴 서예 대표작은 정성을 다해 나라를 다스리겠다는 호언장담이 아니라 바로 송풍수월(松風水月), 솔바람과 물과 달이었다.

7

황제는 적어도 잠과 관련해서는 하늘 아래 가장 불쌍한 이였다. 잠도 제대로 못 자면서 무슨 삶의 질을 말하겠는가? 이 점은 세상 누구도 황제보다는 나았다. 건청궁의 9칸짜리 난각으로 이루어진 호화로운 스위트룸은 없지만 밤마다 놀란 새처럼 27개 침상 사이를 돌아다닐 필요도 없다. 편안한 현세, 고요한 세월, 이 오래된 명언이 사실은 우리의 가장 큰 자산이다. 황제의 금은보석, 진수성찬도 달콤하고 깊은 잠을 이기지 못한다. 그 수면은 수면 자체뿐 아니라 삶의 순도도 투영하기 때문이다. 한 사람의 마음이 평온하고 담담한지는 잠을 통해 알 수 있다.

옛날에 소식(蘇軾)이 감옥에 갇혔을 때의 일이다. 어느 날 밤, 한 사람이 감방에 들어와 아무 말 없이 그의 곁에서 쓰러져 자고 다음날 새벽에 떠났다. 그는 황제가 보낸 염탐꾼이었다. 그는 소식이 평소처럼 잠든 것을 황제에게 알렸다. 황제는 소식이 양심에 거리낌이 없는 것을 알았다.

소식은 황제보다 잘 잤을 것이다.

마음이 활달하고 편안하며 태산같이 흔들림이 없었던 명나라 사상

자금성의 그림들

가 진헌장(陳獻章)이 이렇게 말했다. "외부의 사물에 지치지 아니하고, 귀와 눈에 지치지 아니하며, 생활이 곤궁하지 않으며 힘들지 아니하며, 모두 즐겁게 생활하면 그 기회는 내게 있으며"[7] 비로소 잠에서 편안함을 얻을 수 있다.

나는 마침내 진정한 소요유(逍遙游)*가 꿈에서 가능하다는 것을 알았다. 자유롭게 자고, 편하게 잠드는 것이 진정한 소요다.

왕희지의 〈적득첩(適得帖)〉(당나라 때의 탁본, 일본 왕실박물관 산노마루 쇼조칸 소장)에서 '정가면(靜佳眠)' 세 글자를 읽었다. 이것이 잠에 대한 가장 좋은 표현이 아닐까 싶다. 조용하고 주변환경이 좋아야 잘 수 있다.

사치하고 화려하다고 주변환경이 좋은 것이 아니다. 삼희당이나 예찬의 벗이 소유했던 용슬재처럼 작고 따뜻하고 친근해야 한다. '용슬'은 '무릎이 겨우 들어갈 정도'로 작다는 뜻이다. 이 말은 귀여워서 문인들이 자주 썼다. 〈부생육기〉에 이런 말이 나온다. "내가 사는 곳은 무릎만 넣을 수 있다. 추우면 온실에 여러 꽃이 피고, 여름에는 발을 회화나무처럼 높이 친다. 하늘과 땅 사이에 자유롭게 사는 자가 이곳에 머문다." '좋은 환경'은 이런 것이다.

〈적득첩〉도 잠에 대해서 기록하고 있다. 전문은 다음과 같다.

마침 글을 받아서, 그대가 안부를 물으러 왔음을 알았다. 그 당시 나는 감기에 걸린 것처럼 정신이 매우 어지러웠기에 집에서 고요하고도 편안히 잠을 잤다. 그래서 그대가 안부를 물으러 온 것을 몰랐으니, 그것은 결코 고의가 아니었다. 그대를 잠깐이라도 만나지 못한 것이 안타깝다. 왕희지.

* 〈소요유〉는 전국시대 철학자이자 문학가인 장주(莊周)의 대표작으로, 도가 경전 〈장자·내편〉의 첫 편에 나온다. 이 글의 주제는 절대 자유를 추구하는 인생관이다.

친구가 찾아왔는데 왕희지가 집에서 잠을 자느라 만날 기회를 놓쳤다. 그것을 마음에 두고 거듭 사과했다. 그러나 그 잠은 '영화9년의 그 취함*' 과 같았다. 대단히 평범했지만 또 기억할 가치가 있었다.

침실 머리맡에 '정가면(靜佳眠)' 세 글자를 달아야겠다. 하지만 '송풍수월'은 달지 않겠다.

소식의 시 두 구절도 베껴 양쪽에 세우겠다.

마치 뱀을 무서워하는 것처럼 침대에서 내려오지 않고
충분하게 잘 수 있다면 나는 더 이상 바랄 것이 없다.[9]

모든 심리적 부담을 내려놓을 수 있다. 잠을 방해할 만큼 가치 있는 물건이 없기 때문이다.

잠을 푹 자야 자아가 편해질 수 있다.

다행히 우리는 황제가 아니다.

우리는 단순하고 즐거운 보통사람이다.

* 동진(東晉) 목제(木帝) 영화9년(353년) 3월 3일, 왕희지와 사안(謝安), 손탁(孫綽) 등 고위 관리 41명이 난정(蘭亭)에서 각자 시를 짓고 왕희지가 그들의 시에 서문을 썼다. 왕희지는 〈난정서〉에 난정 주변 산수의 아름다움과 모임의 즐거움을 묘사하고, 생사의 무상함에 대한 감회를 표현했다.

자금성의 그림들

12장

집은 구름과 물 사이에

강운루에서 그녀는 자신이 원하는 최고의 자신으로 살아갈 수 있었다.

나는 시골 아낙네일 수도 있고

협녀일 수도 있고

약초를 캐는 사람일 수도 있고

여자 도사일 수도 있다

나는 여자의 모습으로 구름 속을 걸으며

여자의 몽타주를 밀고 나간다

여자의 시각으로 시간이 가까워졌다 멀어지는 것을 본다.

— 디용밍(翟永明), <황공망유부춘산>

1

숭정16년(1643년) 봄, 명나라 말의 명사 전겸익은 류여시(柳如是)와 불수산장에 들어가 복숭아꽃을 구경했다. 그해 류여시는 27살이었고 전겸익은 67살이었다.

류여시는 평생 자연의 소리와 색을 사랑했다. 바람이 대나무를 스치고, 달빛이 흰 배꽃을 비추는 것을 보고 감동했다. 여러 해가 지난 후에도 잊지 않았다. 그리고 그날 복숭아꽃이 막 피어나고 버드나무가 안개에 덮여 있을 때 그녀는 부군인 전겸익과 함께 한 걸음 한 걸음 월제향길을 거닐었다. 그 복숭아와 버드나무가 그녀의 인생에서 가장 평온하고 조

용한 세월을 지켜보았다. 살짝살짝 화신루(花信樓)에 올라서 창가에 단정하게 앉아 흐릿한 봄빛을 바라보던 그녀는 전겸익의 〈산장팔경(山莊八景)〉 시 중 '월제연류(月堤烟柳)'를 떠올리다 문득 그림을 그려 자신이 가장 아끼는 시간을 붙잡아두고 싶어졌다. 그녀는 종이와 붓을 가져와 재빨리 산수 풍경을 한 폭 그렸다.

370년 후, 베이징 고궁박물원에서 류여시의 〈월제연류도(月堤煙柳圖)〉 [그림 12-1]를 봤는데, 그때의 세월과 꽃이 너무도 진실해서 안개 낀 버드나무 숲, 바람꽃이 어제 본 풍경인 것 같고 중간의 300년이 존재하지 않은 것처럼 느껴졌다.

2

불수산장에 도착하기 전 류여시는 너무 오래 걸었고 힘들었다.

류여시는 평생 강남을 떠난 적이 거의 없었다. 그녀는 물의 고장 강남에서 태어나 어린 시절 별 탈 없이 지냈다. 어린 시절 오강(吳江)으로 가서 파면된 동각(東閣) 대학사 주도등(周道登)의 관저에 하녀로 팔렸다가 첩이 되었다. 나중에 주도등의 첩들이 모함을 해서 15살에 창녀로 전락했고 '진회(秦淮) 지역 8명의 명기' 중 최고가 되었다.

하지만 천인커(陳寅恪)*가 그녀에 대해 쓴 내용은 여기서 끝나지 않는다. 천인커는 류여시가 남편과 금슬 좋은 부인이면서도 '독립적인 정신과 자유로운 사상'[1]을 가졌으며 청신하고 아름다운 시는 깜짝 놀라 말을 잇지 못할 정도로 심오하다고 했다.

'거리낌 없고 다정하다', '강개하고 격앙적이다', '규방 부인 같지 않다'

* 천인커(1890~1969). 중국 현대 사학자, 고전문학연구가, 언어학자, 시인

[그림 12-1]
<월제연류도> 두루마리, 명, 류여시,
베이징 고궁박물원 소장

는 것이 류여시에 대한 당시 문인들의 평가다. 그녀는 늘 남자 분장을 했
다. 머리에 두건을 두르고 긴 도포를 입었고 문인의 세계를 맴돌면서 온유
하고 여성적인 아름다움 속에 남성다움을 더했다.

　천인커 말대로 '세 집만 남아도 진나라를 망하게 하겠다'[2]는 각오가 있
었다.*

　그녀는 송정여(宋徵輿)를 사랑했으나, 미칠 듯한 연정은 송정여 모친
의 강력한 반대로 사그라들었다. 후에 진자룡(陳子龍)을 사랑했다. 그의 재
능도 마음에 들었지만 그의 의협심이 더 좋았다. 송강의 나루터에서 그
녀는 젊고 잘생긴 진자룡과 헤어졌다. 진자룡은 수도로 가서 이듬해 2월

* 진나라 사람들이 초 회왕을 초청해 진나라와 맹약을 맺었지만 진나라 왕이 맹약을 저버렸다.
회왕은 몇 차례 도망쳤지만 결국 진나라에서 죽었다. 회왕의 죽음에 초나라 사람들은 격분했고,
뒤를 이은 초왕은 초나라가 세 집 남아도 진나라를 멸망시키겠다고 했다.

자금성의 그림들

에 열리는 시험에 참가했다. 숭정6년(1633년)으로 제국이 비바람에 휘청거리고 있을 때였다. 북방의 전쟁은 이미 엉망진창이고, 자금성 안의 숭정 황제는 곧 쓰러질 정도로 신경이 쇠약했다. 어쩌면 그런 처지이고 그런 시절에 만났기 때문에 두 사람의 정이 더욱 각별했는지 모른다.

이듬해 봄 진자룡이 낙제하고 돌아오자 오히려 류여시는 안심했다. 숭정7년(1634년), 명나라가 멸망하기까지 10번의 봄과 가을이 남았을 때, 류여시와 진자룡은 송강 남문의 별장 남루(南樓)에 들어가 살았다. 진자룡은 낮에 남원(南園)에 가서 공부했다. 남원은 송강의 육씨(陸氏)가 지은 정원으로 여러 해 동안 사람이 살지 않아 회랑 기둥의 붉은 칠이 벗겨지고 인공 산에는 벽려(薜荔)가 종횡으로 자라고 있었다. 함께 공부한 진문(陳雯)의 글을 보면 그 정원의 분위기가 공포영화처럼 느껴진다. "딱따구리가 등나무에 둥지를 짓고 수십 마리씩 떼를 지어 달이 뜬 밤에 날아다니고 쑥쑥 소리를 냈다. 수달이 낮에 연못에서 물고기를 잡고 눈을 부릅뜨고 천천히 지나가는데 사람을 봐도 두려워하지 않았다"고 했다.

신발도 벗지 않고 급히 부축하듯 일으켜세운다.

실컷 우스운 말을 하니 등불만이 이를 지켜주네.

마음속에는 분명 약간의 연민과 사랑이 있었지.

무엇 때문에 어둠이 내리나? 땅을 쳐다볼까 걱정해서라네.

두 사람은 사랑에 빠져 오늘 밤은 취한 세상에 있구나.

견우 직녀처럼 은하수를 또 메우더라도 이 풍경은 그리우리.

하물며 혼백이 녹아서 한 쌍이 되어 날아감에랴!

아름다운 사람이여 이처럼 다정하니 어떻게 그대를 잊을 수 있을까?

진자룽은 류여시의 사가 적힌 종이를 들고서는 "이건 내가 쓸 사다"라고 말하며 웃었다.

진자룽도 류여시를 위해 〈완계사 · 오경(浣溪沙 · 五更)〉, 〈답사행 · 기서(踏莎行 · 寄書)〉 같은 사를 많이 남겼다.

그러나 류여시가 쓴 사에 이처럼 경쾌하고 장난스러운 것은 많지 않았다. 언제나 알 수 없는 애수가 있었고 숭정7년의 봄날처럼 어두웠다.

진자룽 곁에는 정실 장유인(張孺人)이 꼼짝 않고 어린 세 아이를 지키고 있었다. 밖으로는 소인배 선비들이 암암리에 계략을 써서 안팎으로 공격했고, 집에서는 부잣집 출신 장유인이 집안의 재정을 장악했다. 그녀는 진자룽이 첩을 들이는 것은 인정할 수 있었지만 기생 출신 여성이 가문을 더럽히는 것은 용납하지 못했다. 많은 선비들이 진자룽을 질투하고 미워했다. 처음에는 유언비어가 돌았다. 지방 관리에게 돈을 주고 진자룽의 과거 응시 자격을 박탈하라는 소를 조정에 올리라고 시킨 사람도 있었다. 이 일은 진자룽이 쓴 연보에 기록되어 있다.

남루는 그들이 현실에서 몸을 누일 곳이 아니라 단지 현실의 환영일 뿐이었다. 여러 해가 지난 후, 모든 응어리가 지난 이야기가 되고 내면의 상처에 두꺼운 굳은살이 생겼을 때 류여시는 옛 시 원고를 들춰보며 무슨 생각을 했을까.

재미있는 것은 그녀의 시집을 나중에 진자룡이 정리하고 편집해서 간행했다는 것이다. 그러나 이것은 나중의 일이다.

3

류여시가 처음 전겸익을 방문했을 때 초상화를 본 적이 있다. 유생 차림을 하고 있었는데 얼굴이 맑아서 소탈하고 수려해 보였다.

숭정13년(1640년) 겨울이었다. 어느덧 진자룡과 헤어진 지 6년이 되었다. 6년 동안 류여시는 성택(盛澤), 가정(嘉定) 등지로 옮겨 다녔다. 파란 많은 애정사가 있었지만 좀처럼 정착하지 못했다.

그녀는 자신이 이미 많이 늙었다고 느꼈다. 얼굴이 아니라 마음이 늙었다.

류여시는 결국 친구 왕연명(汪然明)의 주선으로 전겸익과 손을 잡게 되었다. 그녀는 작은 배를 타고 경쾌하게 우산(虞山) 자락에 위치한 반야당(半野堂)에 도착했다.

류여시가 배를 사서 전겸익을 방문한 것을 보면 탁문군(卓文君)이 사마상여를 사랑해서 야반도주해 술을 팔고 산 일이 생각난다.* 그 담력과 지략

* 한나라 때 대부호의 딸이었던 탁문군은 사마상여와 사랑에 빠졌으나 집에서 반대하자 야반도주해 술집을 차리고 살았다. 후에 사마상여의 마음이 식어 첩을 들이려 하자 이를 책망하는 시를 지어 사마상여의 마음을 돌렸다.

은 남들과 비교하기 힘들다. 다행히 전겸익은 류여시의 재능을 이미 알았고 "복숭아꽃이 미인의 기운을 얻었다"며 극찬을 아끼지 않았다. 처음에는 눈앞의 나풀나풀한 여인의 모습이 깔끔하다고만 여겼다. 그러나 그녀가 준 명자(名刺)*와 장삼 아래 한 쌍의 고운 궁혜**를 보고 강남에서 유명한 류여시인 것을 알았다. 그는 몹시 기뻐했다.[3] 이 희대의 인연은 숭정13년 겨울, 흐릿한 빛 속에서 맺어졌다.

류여시는 자신의 거처를 갖게 되었다. 전겸익이 반야당 옆에 그녀를 위해 새 집을 짓고 '아문실(我聞室)'이라는 이름을 붙였다. 이 이름은 '여시아문(如是我聞)'으로 시작하는 〈금강경〉에서 따왔다. '여시'는 류여시의 이름이기도 했다.

류여시가 반야당에서 전겸익을 만난 지 불과 한 달여 만이었다. 류여시에게 이때부터 '아문거사(我聞居士)'라는 별명이 생겼다.

아문실에 입주하던 날, 초록색 창에 붉은 고물이 있는 방 안에 향로와 다완이 있었다. 16살에 송정여를 만났을 때 그가 선물한 〈추당곡(秋塘曲)〉을 떠올렸을까? 남루에서 진자룡과 헤어지고 진자룡과 함께 채웠던 진관의 〈만정방(滿亭芳)〉에 빠진 글자를 생각했을까? '그저 꽃을 원망하듯, 버들에 가슴이 아프듯, 똑같이 황혼을 두려워할 뿐이다.' 그녀는 과거의 온기를 잊지 않되 마음속 깊이 묻어놓고 다시 꺼내지 않으려 하지 않았을까?

그에 비하면 전겸익은 늙었다. 신혼의 밤, 그가 말했다. "나는 너의 까만 머리와 하얀 얼굴을 사랑한다." 그러자 류여시는 웃으며 답했다. "나는 당신의 하얀 머리와 까만 얼굴을 사랑해요." 이 대화는 〈호승(觚剩)〉, 〈류남수필(柳南随筆)〉에 실려 있는데, 모두 청나라 때의 글이니 진실성

* 통성명할 때 내던 일종의 명함
** 옛날 전족한 여성들이 신던 작은 가죽신

466 자금성의 그림들

에 의문이 든다. 그들이 현장에 있지 않았는데 어떻게 두 사람의 귓속말을 알 수 있겠는가? 그래도 '흰 머리 검은 살'이라는 말이 여기서 생겼다. 그 우스갯소리 속에 류여시의 신산함이 숨어 있었다.

사실 류여시의 속마음은 그녀의 시에 잘 나타나 있다.

> 붉고 푸르게 장식한 입춘 음식인 춘반을 대하자 눈물이 줄줄 흐르고
> 남쪽 나라에는 봄이 오자 바야흐로 약간의 추위만 느껴지네.
> 이번에 떠나는 버들꽃은 마치 꿈속 마을과 같지만
> 지난번에 찾아온 안개 낀 달은 걱정스러운 마음이었네.
> 그림으로 장식한 집에 대한 소식은 누가 알까?
> 푸른 휘장 속에서 아름다운 얼굴로 혼자 보고 있겠지.
> 그대 집에 있는 난계실을 소중하게 대하시오.
> 봄바람 불 때면 한 번씩 난간에 기대면서.

류여시는 별로 기뻤던 것 같지 않다. 아문실이라는 안식처가 생겼지만 한 줄기 차가움이 눈꼬리에서 흘러내려 그녀의 뺨을 스쳤다. 슬픔의 눈물이었을까, 행복의 눈물이었을까? 천인커는 이렇게 설명했다. "그날 아문실의 새로운 모습을 보고 과거 원앙루의 옛정도 생각나고 자기 신세도 처량해서 눈물 가득한 시를 지었다."

어쩌면 민감한 출신 때문에 류여시는 일생 낭만과 존엄과 자기에게 속하고 독립된 공간을 원했을지도 모른다. 그것은 송정여, 진자룡이 그녀에게 줄 수 없는 것이었다. 전겸익이 그녀에게 아문실을 지어주었고 그럴듯한 결혼식을 올려주었고 측실부인의 지위를 주었다. 그리고 그녀를 예술가로 존중하고 그녀의 작품을 감상했다.

전겸익은 명나라 말 역사에서 매우 중요한 인물이다. 24살에 거인이 되었고 28살에 전시에 응시해서 탐화(探花)*로 급제하여 한림원 편수가 되었으나 어머니가 돌아가셔서 고향으로 돌아가 3년상을 치르고 10년간 한직에 있었다. 1620년, 명나라 신종 만력 황제가 하늘로 돌아가고 광종이 즉위하자 전겸익은 북경으로 소환되어 복직되었다. 이듬해인 천계 원년에 정적의 모함을 받아 벼슬을 그만두고 낙향했다. 숭정이 즉위한 후 그를 다시 북경으로 불러 예부우시랑에 임명했다. 그러나 곧 당쟁의 희생양이 되어 온체인(溫體仁), 주연유(周延儒)의 탄핵을 받았다. 그는 숭정 황제가 매산에서 목을 매 숨질 때까지 자금성에 들어가지 않았다.

그러나 전겸익은 돈도 있고 재능도 있고 명성도 있고 정원 별장도 두 개나 있었다. 반야당은 우산 동쪽 산자락에 있었다. 오매촌(吳梅村), 석도(石濤) 등이 이곳에 머문 적이 있었다. 불수산장은 우산 남쪽 언덕에 있었다. 숲과 샘이 있는 이 아름다운 곳은 그의 생활공간이자 지식의 천국이자 시문을 음미하거나 시를 읊는 곳이었다. 그는 아침저녁으로 시간과 공간이 도는 것을 웃으며 지켜봤다. 사람들은 그를 '산속의 재상'이라고 불렀다.

3년 후(숭정16년, 1643년) 가을에는 전겸익이 반야당 옆에 류여시를 위해 강운루(絳雲樓)를 지었다. 총 5칸 3층인데 두 층은 책을 보관하는 곳이었고, 아래층에는 부부의 침실, 거실, 서재가 있었다.

이때의 전겸익은 안팎으로 걱정이 없었다. 그러나 조정의 형세는 반대였다. 강운루 북쪽, 만리장성 밖에서 명나라 제국은 전략적으로 중요한 지역인 영원(寧遠)과 금주(錦州)를 잇달아 잃었고 요동총병 조대수와 증원하

* 고대 과거시험에서 3위를 차지한 진사에 대한 호칭. 1등은 장원(狀元), 2등은 방안(榜眼)이었다.

자금성의 그림들

러 갔던 계료총독 홍승주가 청에 투항하여 산해관 장벽을 잃었다. 강운루에서 전겸익과 류여시가 고요한 가을 밤에 등불을 켜고 낮은 소리로 소곤소곤할 때 청나라 군대는 이미 홍수처럼 계주(薊州), 연주(兗州) 등 88개 성을 무너뜨렸다. 황토고원에서 일어난 봉기군도 급히 내려와 1년여 뒤 북경에서 합류했다.

명나라 왕조는 죽음의 문턱까지 갔지만 자기편을 죽이는 열정은 식지 않았다. 숭정은 17년간 재위에 있으면서 형부상서를 11번, 병부상서를 14번 바꾸고 총독을 7명 벌하여 죽이고 순무 11명을 죽이고 한 명은 죽도록 압박했는데, 여기에 총독 원숭환(袁崇煥)이 포함되어 있었다. 숭정 황제는 칼을 뽑아들고 사방을 돌아보았지만 조정에서 단 한 명도 믿을 만한 사람을 찾지 못했다.

이때 전겸익은 아름다운 여인과 술 한 병, 배 한 척, 웃음소리로 강호에서 숨어 지내고 있었다. 이것이 그 시절 선비들의 최고의 바람이었다.

4

명나라 말로 돌아간다면 우리가 기억하는 많은 사람들이 물가의 작은 집에 단정하게 앉아 거문고를 연주하고 현을 켜며 사를 읊는 것을 볼 수 있을 것이다. 엄산원(弇山園)의 왕세정, 낙교원(樂郊園)의 왕시민, 매촌산장(梅村山莊)의 오위업이 그랬고 불수산장의 전겸익과 류여시도 그랬다.

몇 년 전에 상숙(常熟)으로 여행을 간 적이 있었는데 여정이 짧아 불수산장에 가서 옛날 추수각(秋水閣), 우경당(耦耕堂), 화신루(花信樓), 매포계당(梅圃溪堂) 등 원림에 지은 건축물이 잘 있는지 보지 못했다. 나중에 황상(黃

囊)이 책에서 상숙에 두 번 갔는데 그때마다 현지인들에게 불수산장의 터를 물었으나 아무도 몰랐다고 했다.[4] 그가 이 말을 한 때가 1983년이었고 지금은 또 30여 년이 지났다.

　그래서 내게 불수산장은 계속 신비의 공간이었다. 17세기의 시간에 존재하면서 21세기의 나에게 열린 적이 없었다. 옛 건축물을 본뜬 당대 건물을 경계하느라 더 이상 상숙에 가지 않았고 불수산장의 행방을 알아보지도 않았다. 오늘 내가 마주할 수 있는 것은 류여시가 숭정16년에 그린 〈월제연류도〉뿐이다. 이 그림의 불수산장은 명나라 말 문인 공간의 질박한 양식을 그대로 따랐다. 집은 평탄한 섬에 지어졌고 섬은 작은 다리로 육지에 맞닿아 있다. 공간이 온통 안개 가득한 버드나무 숲으로 둘러싸여 있다. <u>섬 둔치에는 작은 배 한 척이 정박해 있는데, 이 배로 인해 구도가 균형을 이루고 공간이 연장된다. 또한 그녀의 마음속 처지를 잘 보여준다.</u>

　〈월제연류도〉를 보면 '명 4대가'의 붓 아래 탄생한 문인의 공간이 생각난다. 심주의 〈계화서옥도(桂花書屋圖)〉 족자 [그림 12-2], 당인의 〈사명도(事茗圖)〉 두루마리 [그림 12-3], 문징명의 〈동원도(東園圖)〉 두루마리, 구영의 〈도촌초당도(桃村草堂圖)〉 두루마리가 모두 베이징 고궁박물원에 소장되어 있다. 〈계화서옥도〉에 나오는 책방은 심주가 설계한 열린 공간이다. 계화나무 한 그루와 마주 보고 굽은 시내가 있다. 집 뒤로는 검푸른 산들이 보인다. 책방이나 주변의 대나무 울타리, 문짝이 모두 지극히 평범하고 튀지 않지만 너무나 아름답다. 그 아름다움은 건축과 자연, 물질과 정

[그림 12-2]
<계화서옥도> 족자(부분),
명, 심주,
베이징 고궁박물원 소장

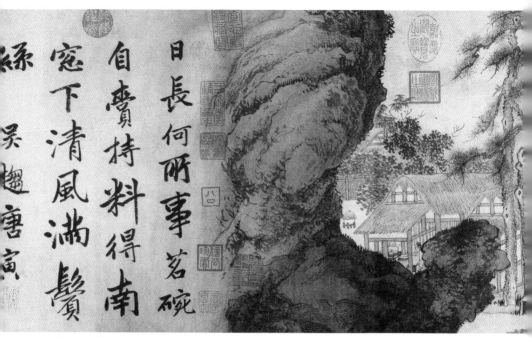

[그림 12-3]
<사명도> 두루마리, 명, 당인,
베이징 고궁박물원 소장

신의 조화로움에서 나온다.

　원나라 그림 속 집을 보면 차이점을 쉽게 찾을 수 있다. 그 시대 화가
는 마완(馬琬)의 〈설강도관도(雪崗渡關圖)〉족자에서처럼 갑옷같이 두꺼
운 산과 돌로 집을 겹겹이 싸거나 산중턱이나 절벽의 주름과 나무들이 모
여 있는 곳에 집을 배치해서 지붕만 살짝 보이게 했다. 왕몽의 〈하산고은
도(夏山高隱圖)〉족자, 〈심림첩장도(深林疊嶂圖)〉족자, 〈갈치천이거도(葛稚川移
居圖)〉족자, 〈서교초당도(西郊草堂圖)〉족자 [그림 12-4], 〈계산풍우도(溪山風
雨圖)〉책 등이 그랬다. 사람의 접근이 불가능할 정도로 높고 세상과 동떨
어진 곳에 집을 올려놓기도 했다. 황공망의 〈천지석벽도(天池石壁圖)〉족자,

　　　　　　　　　　　　　　　　　　　자금성의 그림들

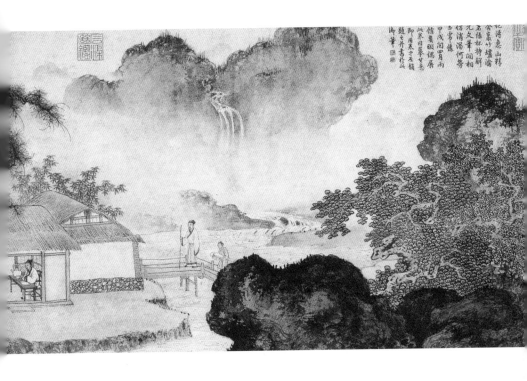

〈구봉설제도〉 족자, 〈단애옥수도〉 족자, 〈쾌설시청도〉 두루마리 [그림 12-5]
등이 그렇다. 그 높이에서 정상적인 생활이 가능한지 의심스럽다.

훗날 숨어 사는 것과 드러내놓고 사는 것, 세상을 버리는 것과 세상으
로 들어가는 것의 경계가 점점 모호해졌다. 시간이 지나자 양자택일을 하
지 않아도 괜찮은 상황이 되었다. 자유로운 세계는 어디에나 있었다. 꼭 깊
은 산속 끊어진 계곡, 적막한 모래밭에서만 찾을 수 있는 것이 아니었다.
선비들의 마음 또한 점점 폐쇄에서 개방과 안정으로 바뀌었다.

명나라 그림에서 왕몽, 황공망같이 세상을 멀리하는 고립감은 거의 찾
아볼 수 없었다. 예찬처럼 인간생활의 모든 것을 걸러내지도 않았다. 명나
라 풍경화에 나오는 집들은 대부분 평온하고 소박한 환경에 자리잡고 있
다. 기이하고 위험한 곳에 있지도 않고 높은 담이나 천연의 가림막으로 자

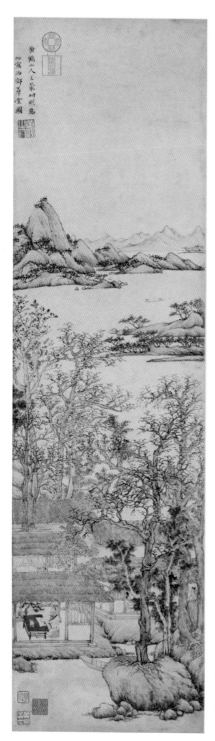

[그림 12-4]
<서교초당도> 족자, 원, 왕몽,
베이징 고궁박물원 소장

[그림 12-5]
<쾌설시청도> 두루마리(부분), 원, 황공망,
베이징 고궁박물원 소장

기를 가리지도 않는다. 문을 활짝 열고 세계와 하나가 됐다. 이 공간에 물
이 흐르고 꽃이 피며 바람이 저절로 불고 잎이 흩날리고 그들은 모든 것
을 웃으며 받아들였다.

'마음 닿는 곳이 멀리 있지 않다'는 말은 먼 곳을 향하던 그들의 시선
이 질박하고 친절한 생명과 가까운 곳으로 모아지고 생명과 세계를 스스
로 체험할 수 있는 곳으로 모아졌다는 것을 의미한다. 이곳은 더 이상 적
막한 강기슭이 아니라 따뜻한 개울가다. 영화 〈일대종사(一代宗師)〉의 작
가 쩌우징즈(鄒靜之)가 이런 대사를 썼다.

숨을 쉬고 등을 켜, 등불이 있으면 사람이 있다.

5

몇 년 전 미르세아 엘리아드의 책에서 읽은 글이다.

"일반 주택의 특정 구조에서 우주의 상징적인 기호를 볼 수 있다. 집
은 세계의 이미지다…."[5] 이 글을 읽고 집의 기능에 대해 새로운 상상
을 하게 되었다. 집은 바람과 비를 막고 자기를 보호하기도 하지만 또 '세
계의 이미지'이기도 하다.

나는 이 글이 한 사람이 세계를 어떻게 상상하는지 표현하는 것이 집이
라고 말한다고 이해했다. 사람은 물질적 공간을 구축하면서 동시에 정신
적 공간을 구축한다. 징원동(敬文東)은 "집은 단순한 집이 아니며 벽돌, 돌,

흙, 기와 등 각종 건축자재를 공간의 규칙에 따라 아름답게 쌓아놓은 것도 아니다. '집'이라는 거대하고 유구한 '기호'에는 언제나 강력한 '이데올로기'가 담겨 있다"[6]고 했다.

오랫동안 나는 인테리어에 매우 관심이 많았다. 천편일률적이고 따분해 보이는 반제품 집을 아름답고 편안하며 개인의 숨결이 충만한 공간으로 변화시키는 데 인테리어의 재미가 있다고 생각한다. 과정의 어려움, 낭패, 어이없음은 결과를 더욱 기분 좋게 만들 뿐이다.

미르세아 엘리아드의 책을 읽고 나서 나의 이런 집착이 놀랍게도 '세계의 이미지'가 하는 장난인 것을 알았다. 온통 새하얀 반제품 집은 내가 나만의 '세계의 이미지'를 구축하는 시작점이라서 당장 해보고 싶은 욕망을 누를 수가 없게 만든다. 그 집들은 흰색 종이 같다. 나는 그 위에 가장 아름다운 그림을 그릴 것이다. 비어 있는 영화 스크린과도 같다. 나는 최고의 드라마를 연출할 것이다. 영화는 시간의 흐름으로 보여지지만 개인의 집은 공간에 대한 구조와 조합에 의지한다는 점이 다르다.

황제도 마찬가지다. 다만 그의 반제품 집이 좀 클 뿐이다. 제국이나 성은 그의 반제품 집이다. 그의 내면 속 '세계의 이미지'는 더욱 아름답고 웅장했다. 중국 역사를 돌아보면 진 시황, 한 무제, 당 태종 이세민, 송 태조 조광윤처럼 눈에 띄는 황제들은 모두 위대한 공간 몽상가이자 야심찬 건축설계사였다. 임기 내내 성지를 내려 요란하게 건설운동을 벌였다.

〈역사간편(歷史簡編)〉은 14세기 파리에서 출간된 책이다. 여기서 쿠빌라이가 꿈에서 어떤 궁궐을 보고 이대로 칸발리크(Khanbaliq), 즉 원나라 대도(오늘날의 베이징)의 궁전을 지었다고 한다. 라쉬드 에딘은 이 책에서 "쿠빌라이 칸이 상도(上都)의 동쪽에 궁전을 지었는데, 궁전 설계 도안은 꿈에서 보고 기억해 둔 것이었다"[7]고 했다.

4세기가 지난 뒤 영국 시인 콜리지는 쿠빌라이의 꿈을 꾸고 꿈속에서 〈쿠빌라이 칸〉이라는 장시를 완성했다. 깨어난 뒤에도 300행 이상을 기억했는데, 불청객이 방해하는 바람에 시구의 일부밖에 떠올릴 수 없었다. 그는 약간 분노하며 "거울처럼 평평한 강의 수면이 돌멩이로 인해 깨지면 거기 비추던 모습은 결코 원래 모습을 회복하지 못한다"고 했다.[8] 또 100여 년이 흐른 뒤, 보르헤스라는 이름의 아르헨티나 영감이 수백 년의 시간 차를 두고 있는 이 두 개의 꿈으로 자신의 소설 〈콜리지의 꿈〉을 구축했다.

쿠빌라이 칸의 꿈을 심리학적인 기현상으로 생각하는 사람도 있지만, 나는 이것이 건물 공간의 이미지라는 성질에 딱 맞는다고 생각한다. 집은 단순히 바람과 비를 피하는 공간도 아니고 꿈을 담는 그릇만도 아니다. 그것은 꿈이 물질로 드러난 것이고, 몽상의 모양과 속성, 방위감을 나타낼 수 있다.

자금성은 한 제왕이 가진 '세계의 이미지'를 구체적으로 표현한 것이기 때문에 반드시 유일하고 웅장하고 질서정연하고 근엄해야 하고 모든 사람의 개성을 삼켜버려야 한다. 보통 집도 마찬가지다. 환경, 공간, 배치, 장식은 한 사람의 내면세계와 세계가 맞물린 지점이고, 그의 마음속에 존재하는 '세계의 이미지'가 밖으로 표현된 것이다.

명나라로 들어선 후 화가는 더 이상 깊은 산과 골짜기에 연연하지 않고 첩첩이 쌓인 산으로 자신의 마음을 꽁꽁 싸매지 않았다. 그들은 이제 지나치게 긴장하지 않고 상대적으로 느슨한 마음으로 외부와의 관계를 구축했다. 이때 속되지 않고 맑은 그들의 인격이 주거 공간을 통해 표현되었다. 이런 주거 공간이 어디에 위치하든지 '외부세계와의 관계를 끊고 자족하며 은거하고 세월의 흐름에 영향을 받지 않았다. 그래서 고렴(高濂)이 〈준

생팔전(遵生八箋)〉(1591년)에서 설파한 것처럼 개인의 이상에 따라 가장 알맞은 것을 택해 개인의 영원한 선경을 구축했다.'⁹⁾

6

내가 전겸익과 류여시의 강운루에 들어가 그들의 생활공간을 둘러볼 기회는 없었지만, 그곳의 절제된 화려함을 충분히 상상할 수 있다. 절제는 환경에 드러났을 것이다. 불수산장의 설계자이자 17세기 초의 가장 유명한 정원 설계자였던 장연(張漣)은 '꽃 한 송이, 대나무 하나를 얼마나 거리를 두고 심을지, 어느 정도 경사를 줄지, 올려다볼지, 내려다볼지', '창살은 몇 개를 달고 의자를 몇 개 둘지', '꾸미지 않은 듯 꾸미면서 우아하고 자연스러운 것'¹⁰⁾을 추구했는데 불수산장도 그처럼 소박하고 솔직하며 자연스러웠을 것이다. 거기다 전겸익이 평생 소장한 진나라와 한나라 때의 금석, 진나라와 원나라의 글과 그림, 송나라의 서각, 향로, 자기, 문방사우 등을 배치해서 화려하게 꾸몄다.

명나라 화가 문징명의 〈누거도(樓居圖)〉[그림 12-6]라는 족자를 통해 명나라 문인들의 사적 공간을 살펴볼 수 있다. 이 역시 자연 속에 자리 잡은 소박한 집으로 바깥에는 굽은 작은 강이 있다. 강에 놓인 다리는 열려 있는 이 집의 문을 향하고 있다. 이 다리에서 주인이 벗의 방문을 기대하고 있는 것이 보인다. 뜰 안의 2층 높이 누각은 높은 숲에 우뚝 서 있는 것 같다. 집 안에 주인과 손님 두 사람이 마주앉아 환담을 나누고 있다. 실내에 붉은 탁자가 놓였고 그 위에 옛 청동기를 두었다. 옆에는 서책을 쌓아두었으며 병풍 뒤편에는 서가의 한 귀퉁이가 보인다. 그 위에 책

자금성의 그림들

[그림 12-6]
<누거도> 족자,
명, 문징명,
미국 메트로폴리탄 미술관 소장

과 두루마리와 족자가 가지런히 놓여 있다. 어린 시동이 두 사람을 위해 술이나 차를 준비해 쟁반에 올리고 실내로 들어서고 있다.

이런 문인 공간에는 자연에서 온 꽃을 화병에 꽂아 포인트를 주었다. 꽃꽂이는 송대 이래 사대부 사이에서 크게 유행했다. 많은 송대 문인들의 작품에 증거가 남아 있다. 예를 들면 〈병중매(瓶中梅)〉에 이렇게 썼다.

작은 창문에 물이 얼어 유리처럼 푸른데

매화 서너 가지가 비스듬히 꽂혀 있네.

만약 바람과 햇빛이 닿는 곳이었다면

이처럼 많은 향기와 색깔을 얻을 수 있었을까?

표정이 편안해지는 것은 숲속 기운 같기 때문이고

하얀 눈 속에서 맑고 밝으니 규방 처녀의 모습이네.

벼루와 붓을 과연 어떻게 사용해야만

산뜻한 모습의 소리 없는 시를 지을까?[11]

양즈쉐이(揚之水)*는 이런 고상함은 가구에 변화가 생김으로써 가능해졌다고 했다. 즉 거실의 가구가 상과 좌석 중심에서 탁자와 의자 중심으로 바뀌었는데, 높은 탁자와 의자가 발전하고 성숙함으로써 섬세한 아취가 더욱 안착할 수 있었다.[12] 이 고상한 멋은 명대에도 이어졌다. 이 시대는 물질의 고상함과 속됨을 전문으로 품평하는 책인 〈장물지(長物志)〉를 우리에게 주었다. 이 책에서 문진형(文震亨)은 문인과 꽃과 나무에 대한 장을 만들었고, '기구' 장에서 '꽃병' 부분을 따로 떼어내어 어떤 병은 꽃

* 중국 사회과학원 연구원

자금성의 그림들

을 꽂을 수 있는지, 어떤 병은 꽃꽂이를 하면 안 되는지 등을 일일이 알려주었다. 준(尊)*, 뢰(罍)**, 고(觚)***, 호와 같은 청동기 병에는 꽃을 꽂을 수 있고 꽃의 크기도 제한이 없다는 것을 〈장물지〉를 보고 알았다. 꽃꽂이에 가장 적합한 청동기는 몸집이 가늘고 우아한 '고'라고 생각한다. 동시대 작가 장대는 이 고에 '미인고(美人觚)'라는 아름다운 이름을 지어주었다. 이런 '전문지식'을 들으니 〈금병매〉라는 책 제목이 떠오른다.

전겸익이 '등불 아래에서 안사람이 병에 꽃을 꽂는 것을 보고 재미로 지은 제목'이라는 시를 네 수 썼는데, 이를 통해 강운루의 안주인과 꽃이 서로를 비추는 광경을 볼 수 있다. 그중 하나는 다음과 같다.

> 수선화와 가을 국화의 우아한 자태
> 자기 병에 서너 가지 꽂아
> 작은 창 아래 두었더니 등 그림자가 비추네
> 옅은 추위에 병석에서 일어난 여인 같구나

꽃과 미인뿐 아니라 벽에 달린 족자도 주인의 청아한 마음을 잘 표현한다. 〈장물지〉에서 문진형은 계절에 따라 거는 그림의 내용이 달라져야 한다고 했다. 6월에는 구름 낀 산, 연꽃 따는 그림을 걸고, 칠석에는 누각, 파초, 미인 등의 그림을 걸고, 9월과 10월에는 국화, 부용, 가을 강, 가을 산,

* 고대에 제사를 지낼 때 사용하던 중요한 예기, 본래는 술을 담는 그릇이었다. 이러한 예기들이 모두 특별한 존중을 받았기 때문에 '尊' 자가 '존중하다'는 의미를 갖게 되었다.
** 중국 고대에 쓰이던 거대한 술그릇 혹은 예기이다. 상나라 말부터 춘추시대 중기까지 유행했다. 네모와 원형의 두 종류가 있다.
*** 고대에 술을 담았던 그릇이다. 상나라와 서주 때 유행했다. 입이 나팔 모양이고 허리가 잘록하고 굽이 높고 둥글다.

단풍 숲 등의 그림을 걸고, 11월에는 설경, 납매(蠟梅)*, 수선, 취양비(醉楊妃)** 등의 그림을 걸라고 했다.[13]

그래서 류여시의 〈월제연류도〉는 심주의 〈계화서옥도〉 같은 명나라 회화 속 선비들처럼 몸과 세상 사이에 장벽이 없어졌다. 그러나 그들의 마음과 세상 사이에는 아직도 선이 남아 있었다. 다만 그 선은 이전의 그림처럼 큰 산과 큰 강으로 구분되지 않았다. 그들의 마음 깊이에 잔잔하게 남아 있는 심리적 마지노선이고 문인들의 마음속 품격과 격조였다. 명나라 화가들은 이것을 거처에 두는 책과 두루마리, 문구, 향로, 꽃병, 다기, 매란국죽으로 표현했다. 그들은 사물을 유희로 대하지 않았다. '뜻'은 그들 마음속 깊이로 숨어 들어갔지만 절대 사라지지는 않았다.

7

사람은 물질적 공간을 구성함으로써 자신의 유토피아의 기초를 닦을 수 있다. 물질적 공간은 한 사람의 신분과 운명을 정할 수 있다. 예를 들어 학교라는 공간에서 우리는 학생이 되고 사무실에서는 직원이 되고 관광지에서는 관광객이 된다. 우리의 모든 스토리는 이런 신분을 둘러싸고 펼쳐진다.

류여시의 강운루는 세계에 대한 그녀의 설계와 상상을 담고 있었고, 그녀의 운명을 재구성하고 심지어 세계와의 관계도 재구성했다.

강운루의 류여시는 더 이상 기루의 류여시가 아니고 남루의 류여시

* 관상용 낙엽 관목이다. 잎이 타원형 또는 달걀형이며 꽃이 핀 다음에 잎이 난다. 겨울에 꽃이 피고 향이 진하다.
** 동백꽃의 일종

자금성의 그림들

도 아니었다. 더 이상 치근거리는 사삼빈(謝三賓)을 피해 가흥의 작약정원에 피신하여 요양하던 류여시도 아니었다. 더 이상 아문실이라는 임시 건축물의 류여시도 아니었다. 그녀와 남편의 관계도 숨기고 가릴 필요가 없었다. 강운루는 그녀의 신분을 다시 정해주었다. 그녀는 유명인사 전겸익의 애첩이자 시인, 사인, 서예가, 화가의 신분을 가진 여성 예술가였다. 옹동화(翁同龢)*는 일찍이 '손님이 하동군(류여시)의 그림을 보여주었는데 위작인데다 제목도 맞지 않아서 놀이 삼아 4쪽짜리 편지를 따라 써본다'라는 자신의 시에 주를 달았다. "수도에서 하동군의 초서 대련을 보았는데 기이한 기운이 종이에 가득 차 있었다." 옹동화는 청나라 말기의 서예가다. 그가 하동군(河東君)의 글씨를 보고 '기이한 기운이 종이에 가득 찼다'고 한 것을 보면 류여시의 글씨에 얼마나 힘이 있었는지 상상할 수 있다. 현대의 학자 황쌍도 그녀의 '시와 사가 모두 뛰어나다'고 했고, 그녀의 '아름답고 비범한 서신은 명나라 말기 소품 명가들의 작품 중에서도 최고였다'[14]고 했다.

그녀는 꽃을 좋아했지만 꽃병은 아니었다.

숭정14년(1641년) 정월 초이틀에 불수산장의 매화가 한창 피어나자 전겸익이 류여시를 불러 매화를 보러 갔다. 뼛속까지 스며드는 차가운 향기를 뿜는 수십 그루의 늙은 매화나무를 앞에 두고 전겸익은 '정월 초이틀에 하동군과 불수산장에 가니 매화가 반쯤 피어 갑자기 봄이 오는 듯해 기뻐서 짓는다'라는 시를 지었다.

> 봄바람이 물기를 불어오니 이끼보다 푸르고
> 버들잎과 매화의 혼령이 차례대로 돌아오는구나

* 옹동화(1830~1904). 청나라 말기의 저명한 정치가이자 서예가

귀족이 타는 화려한 수레가 오늘 도착하는 것일까?

옥으로 만든 피리를 불며 일시에 행차를 재촉하네

낭창거리는 무수한 가지는 허리처럼 야위었고

향기로운 몇 송이 꽃은 머리를 묶듯이 피었구나

봄을 맞은 사람은 봄이라는 시절을 진정으로 사랑하기에

꽃을 읊조리고 나뭇가지 휘어잡으며 오랫동안 배회한다네

류여시는 그 운을 따라 다음과 같이 썼다.

산장의 산 빛이 가벼운 이끼 색으로 바뀌니

말을 나란히 하여 나무들을 흘낏 보고 돌아간다

구경꾼의 용모가 많이 떨어지니 매화가 비웃을 듯하고

구경하는 시간이 짧으니 버들이 먼저 가지를 꺾어주네

버들은 가지가 길게 뻗으니, 봄바람이 안타까워 특별대우했나 싶고

매화는 향기가 그윽하기에, 밤중에 달이 떴는가 진실로 의심했네

이제 또 강을 건너 돌아가면 그곳은 꽃도 없는 적적한 곳일 터

깃발 날리고 노랫소리 울리는 술집에서 자주 고개를 돌린다네

불수산장의 아름다움에 두 사람이 노래하고 화답하는 조화로운 아름다움이 더해졌다.

전겸익과 류여시의 시 원고 중에서 이렇게 서로 화답하는 것이 매우 많다. 적어도 시와 사에서 류여시는 전겸익과 어깨를 나란히 할 수 있었다. 전겸익과 류여시는 평등하고 서로에게 영향을 주고 서로 이끌어주는 좋은 관계였다.

자금성의 그림들

그녀는 아름다웠지만 감상의 대상이 되는 것을 달가워하지 않았다. 감상은 일종의 권리이기 때문이다. 남성 사회에서 여성을 감상하는 것은 남자의 권리다. 류여시는 당대 최고의 영재가 아니면 시집가지 않겠다고 호언했다. 스스로 전겸익에게 의탁한 것도 남자에 대한 감상권을 포기한 적이 없음을 보여준다. 그녀와 친밀하게 지냈던 장부(張溥), 진자룡, 전겸익 등의 문인들은 그 시대의 가장 뛰어난 사람들이었다.

전겸익도 이 점을 소중히 여겼다. 그래서 류여시와 화답한 시를 〈동산주화집(東山酬和集)〉이라는 책으로 엮었다.

여성이라 과거에 참가해서 공명을 얻을 수 없었다는 점을 제외하면 그녀의 마음은 선비나 다름없었다. 내면적 경지는 자만에 빠진 채 과거 응시용 글이나 쓰는 이들에 비해 월등히 높았다. 심주, 당인, 문징명, 구영의 그림 속 고상한 선비들처럼 스스로 선택한 고요한 세계에 앉아 내면의 원칙을 지켰다. 그렇다고 오만하거나 남들을 무시하지는 않았다. 생명에 대한 감동과 가정에 대한 갈망은 타인에 대한 사랑, 국가에 대한 포부와 전혀 충돌하지 않았다.

훗날 자금성의 숭정 황제가 초췌한 꽃향기 속에서 매산으로 달려가 비뚤어진 나무에 스스로 목을 매 숨지고, 홍광 정권(弘光政權)이 남경에 졸속으로 세워졌을 때 류여시는 여성 문학 청년이지만 보국의 마음이 격하게 일어났다. 전겸익이 이 임시 조정에 기용되어 예부상서 겸 한림원 학사 태자태보(太子太保)에 임명되자 그녀는 남편을 따라 남경으로 갔다. 청나라 군대가 남경으로 쳐들어왔을 때 그녀는 또 전겸익에게 투항한 신하가 되지 말고 숲으로 돌아가자고 권했다. 그녀는 난세에 자신의 힘을 알고 있었다. 그녀의 글씨처럼 자유롭지는 못했지만 여전히 사람들을 숙연하게 했다.

강운루는 그녀의 운명에서 변압기와 같다. 기루에 있던 류여시를 역사 속의 류여시로 변신시켰다. 강운루에서 그녀는 자신이 원하는 최고의 자신으로 살아갈 수 있었다.

8

청나라 군대는 순치2년(1645년) 5월 초파일 밤에 과주(瓜州)[15]에서 강을 건넜다. 강을 건너기 전 강 표면에 강한 북서풍이 불어 강 남쪽에 있던 명나라 병사들은 거의 눈을 뜨지 못했다. 이들이 눈을 떴을 때 강물 위로 불길이 치솟는 해괴한 광경이 펼쳐졌다. 예친왕(豫親王) 다탁(多鐸)이 약탈해 온 문짝, 가구 등을 엮어 뗏목을 만들고 동유를 붓고 불을 붙인 뒤 강으로 밀어 넣으라고 명을 내렸다. 이 불타는 배들은 강한 바람에 나는 듯 달려나갔다. 강바람 속에서 점점 더 맹렬하게 타올랐고 그림자와 함께 강물을 비추어 넓고 밝은 빛의 띠를 만들었다. 장강 북쪽의 청나라군과 남쪽의 명나라군이 사흘째 대치하고 있었다. 고도로 긴장한 명나라군은 그 불타는 배를 보고 청나라군이 강을 건너기 시작했다고 생각하고서 붉은색 대포에 불을 붙였다. 수많은 대포가 일제히 발사되었다. 밤하늘에 포물선 탄도를 그리며 날아간 포탄이 강에 떨어져 거대한 불빛을 만들어냈다. 전쟁이 아니었다면 현장에 있던 사람들은 강물 위에 피어난 신기하고 화사하고 악독한 꽃에 흠뻑 취했을 것이다.

얼마나 지났을까. 마침내 혼비백산하게 하는 불빛이 가라앉았고 강기슭은 더 깊고 더 오랜 어둠에 잠겼다. 깊은 바다처럼 춥고 적막했다. 명나라 군사들은 방금 벌어진 모든 것이 흐릿하고 확인할 수 없는 꿈처럼 느껴졌다. 강물 위에는 청나라 군대의 병졸 한 명도 보이지 않았다. 그들은 그

것이 다탁의 속임수라는 것을 몰랐다. 그들은 이미 모든 포탄을 다 쏘아버린 후였다. 이때 청나라군은 정말로 강을 건널 준비를 하고 있었다.

청나라 군대가 강을 건널 때 쥐 죽은 듯이 조용했고 초목도 놀라지 않았다. 모두가 숨을 죽인 채 묵묵히 조심스럽게 장강 남쪽으로 숨어 들어왔다. 명나라 군대는 청나라 군대가 이미 코앞에 왔을 때 발견했다. 소리를 지르기도 전에 하얀 빛이 스쳐 지나가면서 어둠을 찌르는 동시에 그들의 목을 찔렀다.

이때 숭정제의 형이자 남경에서 새로운 황제로 옹립된 주유숭(朱由崧)은 장강의 천험한 지형에 의지해 반쪽 강산이라도 지키려 했다. 이 정권을 역사에서 남명(南明) 홍광 정권이라고 한다. 그러나 이 새 황제는 가족의 교만하고 음탕한 유전자를 조금도 고치지 못했다. 청나라 군대가 강을 건넌 다음날인 5월 10일 봄바람이 따뜻하고 태양이 황홀했던 오후에 새 황제는 남경성 궁궐에서 연극을 보았다. 태평을 축하하는 춤과 노래가 진행되는 동안 어떤 관원도 감히 청나라 병사가 강을 건너와 안정과 단결을 깨려 한다는 소식을 황제에게 보고하지 못했다.

〈녹초기문(鹿樵紀聞)〉에 따르면 청나라 군대에 남경 성문을 열어준 것은 바로 전겸익이었다. 대군을 이끌고 남경성 아래로 간 다탁은 성문이 닫힌 것을 보고 병사에게 앞으로 나아가 크게 소리치게 했다. "천자의 군대가 오는데 어찌 성문을 닫았느냐?" 이때 성에서 노인의 목소리가 들려왔다. "오경부터 지금까지 기다렸소. 성안이 조금 안정되면 성을 나와 알현하겠소." 청나라 병사가 "누구냐?"고 묻자 상대방이 "예부상서 전겸익이오"라고 답했다.[16]

그러나 계육기(計六奇)의 〈명계남략(明季南略)〉에서는 다탁이 도착했을 때 흔성백(忻城伯) 조지룡(趙之龍)이 사람을 줄에 매달아 내려보내서 맞

이했다고 했다. 조지룡이 청나라 군대를 성으로 들이려 할 때, 남경 백성들은 그의 말 앞에 무릎을 꿇고 그렇게 하지 말라고 애원했다. 조지룡은 말에서 내려 백성들에게 "양주성은 이미 도륙 당했으니 항복하지 않으면 성도 지킬 수 없고 백성이 도탄에 빠진다. 항복기를 세워야 백성을 지킬 수 있다"고 말했다.[17]

청나라 병사가 칼에 피 한 방울 묻히지 않고 남경성에 진입하는 장면은 여러 시대 사람들의 글에서 볼 수 있다. 성이 무너진 날은 5월 15일이었다. 〈동남기사(東南紀事)〉에 따르면 다탁은 붉은 비단으로 만든 전의(箭衣)*를 입고 말을 타고 홍무문(洪武門)에서 남경성으로 돌진했다. 조지룡은 공후부마, 내각대학사, 육부상서시랑, 육과급사중 및 도독순포제독부장 등 55명을 이끌고 항복했다.

예부상서 전겸익은 항복한 정부 관원들 틈에 끼여 엉덩이를 높이 쳐들고 머리를 땅바닥에 바짝 붙이고 절을 했는데, 다탁의 기마부대가 멀리 달려간 후에도 긴장해서 고개를 들지 못했다.

항복 대열에 끼지 않은 관원들도 많았다. 그들은 상서 장유예(張有譽)와 진맹(陳盟), 시랑 왕심일(王心一), 태상소경 장원시(張元始), 광록승 갈함형(葛含馨), 급사 장명옥(蔣鳴玉)과 오적(吳適), 주부 진제생(陳濟生) 등이었다.

좌도어사 유종주(劉宗周), 예부시랑 왕사임(王思任), 병부주사 고대(高岱), 대학사 고홍도(高弘圖) 등이 곡기를 끊고 죽었고, 태복소경 진잠부(陳潛夫)가 처첩과 함께 강에 투신하여 죽었으며 후부주사 섭여소(葉汝蘇)는 아내와 함께 익사했다.

류여시도 전겸익에게 함께 죽자고 했다. 전겸익이 물 속에 들어가 보더

* 고대에 사수가 입던 소매가 꽉 끼는 복장이다. 소매 끝 위쪽은 길어서 손을 덮을 수 있고 아래쪽은 짧아서 활을 쏘기 편했다.

자금성의 그림들

니 다시 나와서 자신은 추위를 탄다고 말했다. 그가 무서워한 것은 추위가 아니라 죽음이었다.

류여시는 죽음이 두렵지 않았다. 그래서 '몸을 던져 연못에 빠져 죽'으려 했으나 전겸익이 끌어안고 말렸다.

그날, 류여시의 마음은 물보다 차가웠을 것이다.

9

살더라도 아첨은 하지 않아야 한다고 류여시는 생각했다.

갑신년에 나라가 망하자 문인들은 과거 예찬이 그랬던 것처럼 다시 집을 떠나 산림으로 피신했다. 그중에는 부산(傅山), 왕부지(王夫之), 고염무(顧炎武), 황종의(黃宗羲), 방이지(方以智), 모양(冒襄), 이어(李漁) 등이 있었다.

장대는 화려한 것을 좋아하고 정갈한 집과 고운 하녀와 예쁜 아이와 고운 옷과 좋은 음식과 준마와 화려한 등과 불꽃과 극장과 악대와 골동과 화조를 좋아하던 철없는 권세가의 도련님이었으나, 나라가 망하자 쉰 살이 되던 해에 섬계 유역의 산촌으로 피신해 새 정권에 협력하지 않았다. 과거에 화려하게 살았지만 그에게 남은 것은 부서진 침대와 깨진 탁자, 부러진 솥, 고장난 거문고, 남은 책 몇 권, 깨진 벼루 한 개뿐이었다. 닭이 울 때부터 밤까지 누워서 화려하고 멋졌던 자신의 평생이 눈깜짝할 사이에 모두 사라지고 50년 만에 꿈이 되어버린 것을 생각했다. 그리고 자신에게 애도의 시를 쓰고 스스로 목숨을 끊으려 했다.

하지만 그는 살아남았다. 자신이 겪은 역사와 역사 속의 기이한 일과 이야기를 글로 남겨야 했기 때문이다. 그 결과 내 책상에 그가 쓴 〈도암몽억〉, 〈서호몽심(西湖夢尋)〉, 〈야항선(夜航船)〉, 〈낭기문집(琅嬛文集)〉, 〈쾌원도

고(快園道古)〉 등 절세의 뛰어난 문학작품이 놓여 있게 되었다. 나는 이 글을 쓰면서 그가 27년 동안 쓴 사학의 거작 〈석궤서(石匱書)〉를 펼쳐보았다. 그의 〈석궤서후집(石匱書後集)〉에서 전겸익의 이름을 보았다. 〈전겸익 왕탁 열전〉을 펼쳐보았으나 빈 페이지였다. 표제 밑에 '누락'이라는 글자만 쓰여 있는 것을 보아 원고가 흩어진 것 같아 안타깝기 그지없었다.

그 페이지가 빠진 것처럼 산에 들어가 은둔한 선비들 속에 문단의 지도자였던 전겸익의 모습은 보이지 않는다.

전겸익은 천단(天壇)을 찾아 영친왕 아지거*를 알현하느라 여념이 없었다.[18] 그날 남경성은 비바람에 휩싸여 푸른 성벽이 빗물에 씻기며 전율하고 있었고 바람과 비가 검은 지붕 위에서 히힝히힝 울어대니 마치 걱정거리가 많아 탄식하는 것 같았다. 담천(談遷)**의 〈국각(國榷)〉에서 오래된 글자들을 뒤지다 마침내 늙은 전겸익의 모습을 보았다. 새우처럼 등을 굽히고 완대성(阮大鋮)***과 함께 빗줄기를 헤치며 새 주인을 찾아 나선 상갓집 개 같은 모습이었다. 천단에 도착해서 접견을 기다리는 동안 폭우가 내렸는데 처마 밑으로 피하지도 못하고 그대로 비를 맞았다.

변심자 진자룡(陳子龍)은 닭 한마리 잡을 힘도 없었지만 결정적인 순간에 용감히 나섰다. 그는 청나라 군대가 남하할 때 청나라에 항거할 계획을 세우다 순치5년(1648년) 5월, 오현(吳縣)에서 체포되었다. 심문자가 그

* 청 태조 누르하치의 열두 번째 아들로 정벌에 능하고 전쟁에 뛰어난 청나라 초기의 유명한 장수이지만 지혜가 부족하고 성격이 난폭했다.
** 담천(1594~1658), 사학자로 평생 벼슬을 하지 않고 살았다. 역사를 깊이 연구해 〈국각〉이라는 역사책을 지었다.
*** 완대성(1586~1646) 명나라 말기 대신, 희곡작가. 처음에는 동림당, 후에는 위충현에게 의지했고 숭정제 때 부역죄로 면직당했다. 명나라가 망한 후 남명 왕조에서 병부상서, 우부도어사, 동각대학사를 지냈으며 남경성이 함락되자 청나라에 투항했다.

자금성의 그림들

에게 왜 머리를 밀지 않느냐고 묻자 진자룡은 "내가 이 머리를 남겨두어야 땅속에서 돌아가신 황제를 뵐 수 있다"고 했다. 며칠 후 그는 남경으로 압송되었는데 송강을 지날 때 수비가 허술한 틈을 타 물속으로 몸을 던졌다.

그는 물이 찬 것을 두려워하지 않았다.

청나라 군사가 그의 시신을 찾아서 칼로 마구 자른 후 다시 물속에 버렸다.

진자룡은 그해에 서른아홉 살이었다.

전겸익의 항복과 진자룡의 죽음이 모두 류여시에게는 송곳으로 찌르는 고통이었다.

10

류여시는 그녀가 몸담고 있던 제국이 사실은 더 큰 건물, 굽은 길이 교차하는 화원, 더 신기한 변압기라서 모든 사람의 운명을 급격하게 변화시킬 것을 생각하지 못했다. 최후 순간까지 어떤 일이 일어날지 아무도 모른다.

개인 공간이 그들의 뜻을 많이 표현한다 해도 그 공간은 결국 작은 공간이다. 이 공간 밖에 있는 더 크고 더 많이 변화하고 미궁에 빠진 공간은 통제할 수 없다. 그리고 마침내는 그들이 갖고 있는 공간을 소멸시키고 삼킬 것이다. 그 시대의 역사적 서사는 어느 정도 두 공간의 관계 전환에 의해 이루어졌다.

이 두 공간의 관계 전환에 대해 한 학자가 멋진 말을 했는데, 여기에 옮긴다.

모든 사회에 속한 개인에게 결정적인 영향을 끼치고 그래서 그의 생활의 기본이 되는 것이 두 가지 있다. 정치와 사랑이다. 정치는 공적인 생활, 사랑은 사적인 생활을 대표한다. 이 두 가지 일이 사람에게 똑같이 중요하지만 그들이 생활에서 차지하는 비중은 반반 나누어지지 않고 한쪽이 커지면 다른 쪽은 줄어든다. 정치의 공간이 넓어지면 사랑의 영역은 반드시 줄어든다. 반대의 경우도 마찬가지다.

흥미로운 것은 정치가 인간생활에서 중요한 위치를 차지하고 있을 때는 정치적 재난, 즉 학정이나 부패 아니면 아예 전쟁이 일어난 때다. 이때 사람들은 어쩔 수 없이 몸과 마음을 다해서 정치에 임하고 사랑은 중요하지 않은 구석으로 물러난다. 어느 시대든 사람들이 정치에 전력투구하지 않으면 안 되는 시기는 기본적인 생존이 위협을 받는 때였다. 이때는 정치가 인간의 물질적인 존재에 영향을 끼쳤다. 학정이 호랑이보다 무섭고 군대가 비적과 한 가지라 국정이 엉망진창으로 치닫고 사람들의 생활은 물론 생명도 불안한 때 누가 사랑을 노래할 마음이 있겠는가? 사람들은 이때 끝없이 정치를 노래하고 통치자에 대한 원망과 분노를 드러낼 뿐이다.

그러나 한 지방, 한 시대에 발라드가 흥성한다면 정치의 중요성은 줄어들고 정치의 영역이 축소되고 정치는 밀려난다. 정치가 밀려나는 때는 정치가 잘되고 있을 때다. 사랑은 일종의 정신적 사치품, 생활이 안전하고 안정될 때 저절로 생긴다. 사랑은 시간이 필요하고 에너지가 필요하며 여유가 필요하며 당연히 재산도 필요하다. 사랑이 삶의 중심 사건이 된다는 것은 인간의 생존을 위한 조건이 기본적으로 보장되어 있다는 것을, 즉 정치가 정상적이고 양호한 상태에 있다는 것을 의미한다.[19]

구체적으로 전겸익과 류여시가 '상비죽으로 만든 발과 단목으로 만

든 상을 두고 침향 물을 끓이고 차를 우리고 청산에 대한 시를 쓰고 그림을 그리고 책을 고증하고 간혹 장난을 치는' 낭만적이고 아름다운 생활은 정국이 요동치는 때에 모두 멈추었다.

얼마 지나지 않아 강운루에 큰불이 났다. 안에 있던 진귀한 책과 두루마리, 서화첩이 새처럼 날개를 펼치고 탐욕스럽게 화염을 빨아들였다. 공기 중에 끊임없이 휘날리던 아름다운 책장은 바람 속의 불나비 같고 하늘에서 쏟아지는 꽃 같았다. 화염의 찬란함과 눈부심, 사악함은 청나라 병사가 강을 건너갈 강 위를 달리던 불빛같이 보였다.

강운루의 큰불은 중국 장서 역사의 큰 재난이라 불린다.

전겸익은 "한나라와 진나라 이래 책에 3대 재난이 있었다. 양 원제 강릉의 불이 첫째, 도적놈이 북경으로 들어와 문연각(文淵閣)을 불사른 것이 둘째, 강운루의 불이 셋째"라고 했다.

어떤 이는 강운루라는 이름을 잘못 지었다고 한다. '강(絳)'은 짙은 붉은색을 가리킨다. '강운', 즉 '붉은 구름'은 불이 났을 때 솟아오르는 붉은 구름을 예시한 것 같다.

청나라 사람 류사관(劉嗣綰)은 〈상경당시집(尚絅堂詩集)〉에 "강운이 한 번에 불타자 글과 그림이 재난을 당했다"고 썼다.

11

전겸익은 청나라에 꼬리를 흔들며 동정을 구해서 예부우시랑의 관직을 받았다. 하지만 허울뿐인 자리였다. 전겸익이 북경으로 갈 때 류여시는 동행하지 않았다. 여기서 그녀의 정치적인 태도가 보인다.

천인커는 "전겸익은 명나라 때 재상의 자리에 오르지 못했고 청나라

에 항복한 후에도 '각로(閣老)'*가 되지 못했으니 두 나라의 영수였지만 결국 사람들의 웃음거리가 되었다. 애처롭구나"라고 했다.[20]

청 정부의 모욕적이고 차가운 대접은 전겸익의 열심을 무색하게 만들었다. 그는 마침내 류여시의 판단이 모두 옳다는 것을 알게 되었고 류여시에게 더욱 탄복했다. 마침내 그는 상숙으로 돌아와 반청 활동을 시작했다.

강희원년(1662년) 섣달 그믐, 어느덧 팔순을 넘긴 전겸익이 성안 옛 저택의 병상에서 신음하다 문득 불수산장의 매화를 떠올렸다. 그는 매화를 보러 갈 수 없다는 것을 알았다. 류여시에게 종이와 붓을 가져오라고 해서 몇 글자를 쓰려고 했다.

나는 그날 그가 무엇을 썼는지 모른다. 그러나 류여시가 그렸던 〈월제연류도〉가 그들이 영원히 돌아갈 수 없는 집이었다는 것은 안다.

그때 전겸익은 〈월제연류도〉의 발문에 썼던 자신의 시 〈산장팔경〉 중 하나를 기억했는지 모르겠다.

> 월제의 사람과 대제에서의 유람
> 꽃가루 떨구고 향기 날리며 끊이지 않네
> 흐드러지게 필 수 있는 것은 바로 복사꽃이요
> 한창 풍류를 지닌 것은 아름다운 버드나무로다
> 노래하는 꾀꼬리가 행렬을 이루니 당나라 가수 하만자를 무릎 꿇릴 듯하고
> 춤추는 제비가 쌍쌍이 짝을 지으니 낙양의 미녀 막수가 따라서 할 듯하지
> 주렴 내린 누각과 고리로 장식한 창문에 권태롭게 기대면
> 붉은 난간을 세운 다리 너머로 갈고리 모양의 달이 뜨리라

* 명·청 시기 내각 대학사를 이른 칭호

천인커는 이렇게 평했다. "이 시의 '복숭아꽃'과 '수양버들'을 하동군이 그렸는데 그것은 그 자신이었다. 시 속에 그림이 있고, 그림에 사람이 있다."

이듬해 봄, 그는 세상을 떠났다.

전겸익의 시신에 온기가 채 가시기도 전에 전씨 가문 사람들이 류여시에게 돈과 부동산을 내놓으라고, 그렇지 않으면 류여시와 딸을 집에서 쫓아내겠다고 독촉했다. 이 웅성거리는 광경을 마주한 류여시가 어렴풋이 웃더니 말했다. "기다리시오. 올라가서 돈을 가져오겠소."

그녀는 오랫동안 내려오지 않았다. 누군가가 참다 못해 올라가 보라고 말했다. 문을 열어보니 소복을 입은 사람의 그림자가 대들보 위에 조용히 걸려 있었다.

13
장

꽃 같은 아름다움도
물에 흘러가고

종이의 강인한 특징으로 인해 여성들의 모습은
시간을 거스를 수 있는 힘을 얻었다.

그 12명의 아름다운 미인이 모습을 드러냈을 때 고궁에서 아무도 주의를 기울이지 않았다. 오늘날이었다면 화면의 선과 운치가 정교하다고 하겠지만 고궁의 옛 그림들 중에서는 보잘것없어 보인다. 양즈쉐이는 그림 속 미녀들이 "한 명 한 명 얼굴이 예쁘고 자태가 우아하지만 전체적으로 전혀 개성이 없다"고 했다.[1] 여성들의 가녀린 몸매는 고궁의 아름다운 여인들에 묻혀버렸다.

고궁박물원이 소장하고 있는 미인도('사녀도(仕女圖)'라고도 부른다)에는 미술사의 고전이 매우 많은데, 동진 고개지의 〈열녀인지도(列女仁智圖)〉(송나라 때의 모본), 당나라 주방(의 작품으로 전해지는)의 〈부채를 부치는 궁녀 그림(揮扇仕女圖)〉, 앞 글에서 언급한 오대 고굉중의 〈한희재야연도〉(송나라 때의 모본), 원나라 주랑(周朗)의 〈사추랑도(杜秋娘圖)〉, 명나라 당인의 〈맹촉궁기도(孟蜀宮伎圖)〉, 〈추풍환선도〉, 명나라 때 작가가 알려지지 않은 〈천추절염도(千秋絶艶圖)〉, 청나라 때 개기(改琦)의 〈사녀책(仕女冊)〉 등이다.

자금성은 본래 미녀를 수집하는 장소였다. 당시의 미녀도 모으고 과거의 미녀도 모았다. 본질적으로 미녀는 사계절의 꽃, 아침저녁의 구름과 같은 시간현상이기 때문이다. 꽃 같은 아름다움도 물처럼 흘러가니 모든 개체는 오래오래 아름다울 수 없다. 영원한 것은 추억뿐이다. 그래서 역

대 왕조의 화가들은 자신의 그림으로 미인들의 청춘을 붙잡았고 이상적인 여성들을 추억할 수 있는 표본을 남겼다. 종이의 강인한 특징으로 인해 여성들의 모습은 시간을 거스를 수 있는 힘을 얻었다. 그 결과 자금성에 각 왕조의 미녀들이 운집해 황제를 에워쌌다. 그 여성들의 몸 깊은 데서 나오는 그윽한 향기는 정원의 꽃향기, 궁전 깊은 곳의 오래된 나무 향기, 사향, 서뇌, 용연의 향기와 합쳐져 궁전 상공에 특별한 냄새를 형성했다. 있는 듯 없는 듯한 향초처럼 궁전을 단단하게 감쌌다. 각지에서 온 미녀들이 합심해서 제왕의 권력을 강화해 주었다. 그 결과 당대의 미녀는 물론 과거의 미녀까지 차지했고 공간과 시간의 진정한 제왕이 되었다.

1950년 어느 날 신생공화국이 세워진 지 불과 몇 달, 고궁박물원 직원 양천빈(楊臣彬)과 스위춘(石雨村)은 창고를 점검하던 중 높이 2m, 폭 1m의 거대한 비단 그림을 발견했다.[2] 먼지를 가볍게 털어내자 옛 복장을 하고 피부가 눈처럼 흰 미인 12명이 그림 한 폭에 한 명씩 드러났다. 여인들의 모습은 마치 살아 있는 사람 같았다. 당시 고궁박물원 마헝(馬衡) 원장의 일기를 찾아보았다. 1950년 1월 1일부터 12월 31일까지 이 일에 대해 아무 기록이 없었다. 이 일을 대수롭지 않게 생각한 것이다. 그해에는 남쪽에 가 있던 유물들을 북쪽으로 옮기는 것이 베이징 고궁박물원의 가장 중요한 일이었다. 1월 26일 총 11개 차량이 싣고 온 1,500상자의 유물이 화평문에 도착했다.[3] 고궁의 궁전을 창고로 사용하기 위해 대규모의 점검작업이 진행됐다. 〈옹친왕제서당심거도(雍親王題書堂深居圖)〉(이하 〈십이미인도(十二美人圖)〉라 함) [그림 13-1]는 바로 이때 발견되었다. 구 시대의 미인들이 새 시대에 수줍게 얼굴을 내밀었다가 곧 바다같이 많은 고궁의 유물 속에 몸을 숨겼다.

30여 년 후, 누군가가 다시 그것들을 언급했다. 예술성이 뛰어나서 그

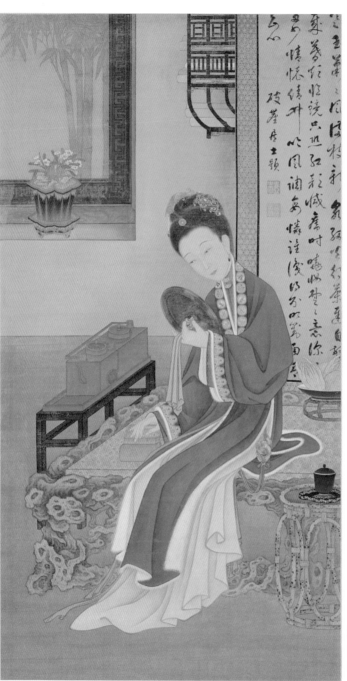

[그림 13-1]
<옹친왕제서당심거도>
병풍, 청, 궁정화가,
베이징 고궁박물원 소장

裘裝對鏡

갖옷을 입고
거울을 보다.

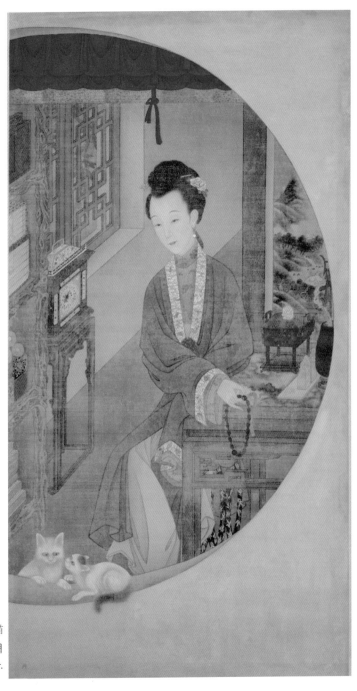

捻珠觀猫
염주를 세며
고양이를 보다.

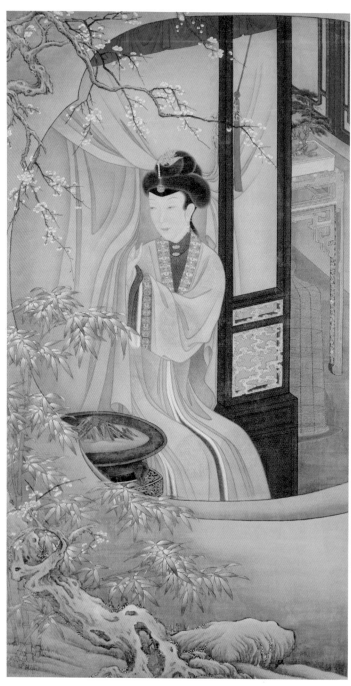

烘爐觀雪
화롯불을 쬐며
눈을 보다.

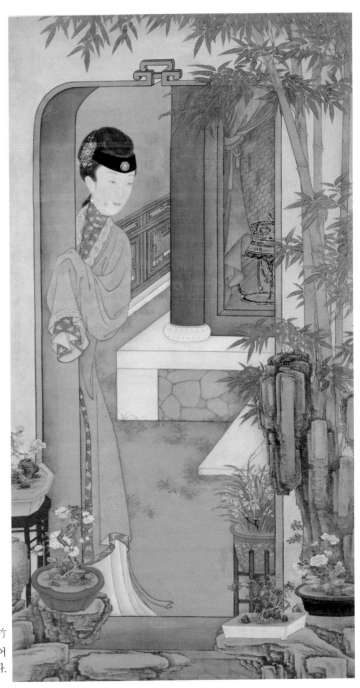

倚門觀竹
문에 기대어
대나무를 보다.

立持如意

여의를
들고 서다.

桐蔭品茶
오동나무 그늘에서
차를 마시다.

觀書浸吟

책을 보고
조용히 읊어보다.

消夏賞蝶
더위를 피해
나비를 감상하다.

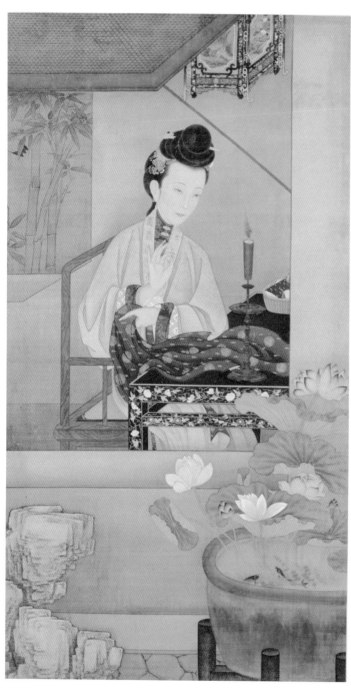

燭下縫衣

불빛 아래 옷을 입다.

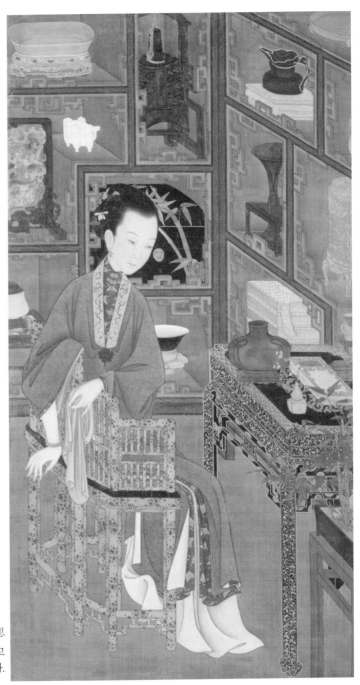

博古幽思
옛 물건을 보고
깊이 생각하다.

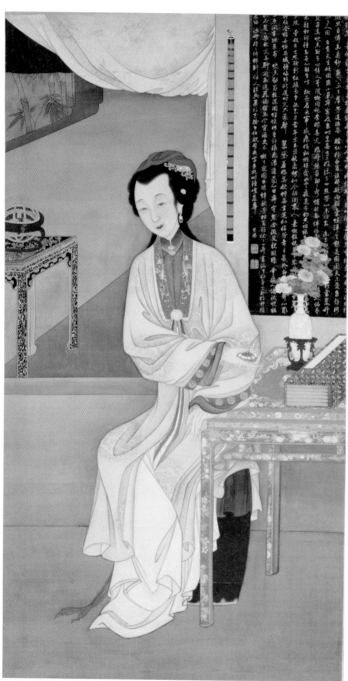

持表對菊

시계를 들고
국화 앞에 앉다.

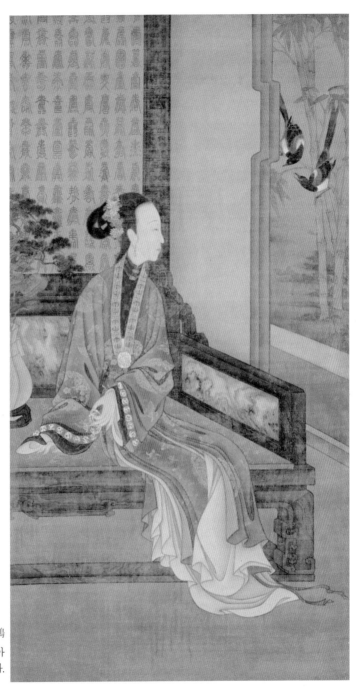

倚榻觀鵲

침상에 앉아
까치를 보다.

런 것은 아니었고 그림의 배경에 대한 의문이 점점 피어났는데 그러한 궁금증이 그림의 매력을 증폭시켰다.

2

우선 그림에 서명이 없기 때문에 작가를 알 수 없다. 많은 미술사가들이 검은색으로 가장자리를 그리고 점차 채색으로 색을 칠한 화법이 마테오 리치가 가져온 서양화법과 맞아떨어지는 것을 보고 이 그림이 랑세녕(郎世寧)*과 관련이 있을 것으로 추측했다. 랑세녕이 궁정에 들어간 때는 강희와 옹정의 교체시기였다. 그가 그린 강희와 옹정의 초상화가 아직까지 잘 보존되어 있다. 하지만 랑세녕 외에도 당시 궁정에서 근무했던 유명 화가들 중 〈십이미인도〉와 비슷한 화풍으로 그린 이들이 더 있었다.

둘째, 이 미인들이 누군지 아는 사람이 없다. 이들은 신분도 내력도 숨기고 각자의 미스터리를 안은 채 우리 앞에 서 있다. 그림 속 규방에 놓인 붓글씨 병풍에 '파진거사(破塵居士)'라는 낙관과 '호중천(壺中天)', '원명주인(圓明主人)'이라는 작고 네모난 도장이 찍혀 있다. 이 낙관과 도장은 옹정(윤진)이 1723년 즉위하기 전에 사용했던 이름이다. 이 여성들이 옹정과 관계가 있음을 알 수 있다. 자세히 보면 '파진거사' 낙관이 있는 병풍에 용이 날아가듯, 봉황이 춤추는 듯한 글씨로 다음과 같은 시가 적혀 있다.

차가운 옥이 짤랑거리고 바람은 나무에 가득한데

* 랑세녕(Giuseppe Castiglione, 1688~1766). 가톨릭 예수회 수사, 화가, 이탈리아 밀라노 출신. 강희54년(1715) 중국에 선교를 왔다가 황궁에서 궁중화가로 일했다. 서양회화 기법을 전통 중국 필묵과 조화시킨 그림을 그렸다. 청나라 10대 궁정화가 중 한 명이다.

자금성의 그림들

샘물은 새로 긷고 불꽃은 작아서 차를 한동안 기다리네
연말이라는 것에 저절로 놀라 자주 거울 앞으로 가니
그저 걱정인 것은 젊은 얼굴이 옛날보다 시들었다는 것이지

새벽에 화장하고 의복을 다듬으니 깊이 생각하고
다소간의 감정을 담아 대나무 노래를 예쁘게 부른다
노래는 매번 서글프니 누가 알 수 있을까?
분명 얼굴을 마주하면 그 마음을 알리라

건륭제 때 수집해서 편집한 〈세종헌황제어제문집(世宗憲皇帝御製文集)〉
26권에 옹정 황제의 〈미인파경도(美人把鏡圖)〉 4수가 실려 있다. 그중 2수
는 다음과 같다.

울타리에 핀 차가운 매화 가지를 직접 따지만
싱그러운 향기와 가느다란 꽃술을 비녀 삼아 꽂는 것은 더디네
푸른 머리 다 빗고서 자주 거울 앞으로 가지만
그저 느끼는 것은 젊은 얼굴이 옛날보다 시들었다는 것이지

새벽에 화장하고 쪽진 머리에는 푸른 옥비녀를 꽂고
다소간의 감정을 담아 대나무 노래를 예쁘게 부른다
노래는 매번 서글프니 누가 이해할 수 있을까?
분명 얼굴을 마주하면 그 마음을 알리라

미인도 병풍의 글자와 몇 자만 다르다. 〈세종헌황제어제문집〉의 판본

은 나중에 바뀌었을 가능성이 크다. 베이징 고궁박물원 부원장을 지낸 양신(楊新)은 "초고와 완성된 원고의 차이이며 낱말의 의미를 살펴볼 때 그림의 시가 초고로 보인다"고 주장했다.[4] 어쨌든 이 시 원고들은 옹정이 쓴 것으로 보인다.

황먀오즈(黃苗子)는 1983년에 이 미인들이 옹정의 비라고 단언했고,[5] 3년 뒤 주자진(朱家溍)은 청나라 내무부 기록에서 옹정10년 원명원 심류독서당에 설치된 병풍에 "미인견을 잘라 12장의 그림을 그렸다"고 기록되어 있는데, 이것이 바로 양천빈과 스우촌이 창고를 정리하다 발견한 12폭 미인도라고 했다. 하지만 청나라 내무부 기록에 이 그림을 '미인견화'라고 썼다면 이들은 옹정의 비가 아니다. 당시 관례는 황제의 비를 이렇게 부르지 않았다. '○○비의 그림', '○○빈의 그림'으로 기록하지, 함부로 '미인'이라고 부르는 것은 매우 불경한 일이었다.[6]

예술작품은 허구성을 갖고 있다. 그러니 원형에 집착할 필요가 없다. 〈청명상하도〉에 등장하는 장소를 하나하나 밝히지 않는 것도 그래서이다. 그러나 궁중인물화는 예외다. 이런 그림은 일반적인 예술작품과 달리 황실 구성원들의 사실적인 모습을 남기는 것이 가장 중요한 목적이다. 양버다(楊伯達)는 조정에서 후비의 초상을 엄격하게 통제했다면서 "초고를 검열하고 만족한 후에야 정식으로 큰 그림을 그릴 수 있게 했다"고 지적했다.[7] 우훙은 〈겹병풍(重屛)〉이라는 책에서 이 그림의 특징을 다음과 같이 정리했다.

이런 정식 궁정 초상화를 '용(容)'이라고도 불렀다. 인물들은 공식적인 조복을 입어야 한다. 그림 자체에 의식적인 기능이 있기 때문에 배경을 그려 넣지 않고 움직이는 동작이 없고 표정도 전혀 없다. 물론 궁중 초상

화 중에는 더 강한 개성이 있거나 서양회화 기법의 영향을 받았다고 보여지는 것도 있다. 그런 경우에도 이런 그림들이 가져야 하는 기본 원칙에서 벗어나지는 않았다. 즉 공식 초상화 '용'은 반드시 황후나 황귀비의 정면을 그려야 하고 배경은 공백으로 남겨둔다. 대상의 개인적 특징을 최대한으로 줄이고 서로간의 차이를 알아볼 수 없을 정도로 단순화한다. 만주식 복식과 망(蟒)과 용(龍)*이 수놓아진 황실 예복으로 인물의 종족과 정치적인 신분을 표현한다.[8]

의식적인 황후와 비빈의 초상과 비교하면 〈십이미인도〉 속 여성들의 공간은 역동적이다. 이 때문에 이들이 황후와 비빈이 아니라고 말한다. 이들의 모습을 베이징 고궁박물원이 소장한 옹정 왕조 비빈들의 반신 초상과 대조해 보면 옹정의 비빈이 아니라는 것도 입증할 수 있다.

그러나 또 다른 문제가 생긴다. 그들이 가상의 인물들이라면 그들의 얼굴이 왜 다른 궁중회화에 등장하느냐는 것이다. 비단 바탕에 채색으로 그린 〈윤진행락도(胤禛行樂圖)〉의 '하당소하(荷塘消夏)'에 나오는 한 미인의 얼굴과 머리 모양이 〈십이미인도〉 '소하상접(더위를 피해 나비를 감상하다.)'의 여인과 똑같다. 이 미인은 〈윤진행락도〉의 '채화(采花)'에도 나온다. [그림 13-2] 이 사람이 매우 중요한 사람이라고 암시하는 것 같다. 양신은 연구를 거듭한 끝에 이 〈십이미인도〉와 〈윤진행락도〉에 동시에 등장하는 미인이 옹정의 정실 부인이자 나중에 황후가 된 나라씨(那拉氏)라고 결론을 내렸다.[9]

양신은 누에고치에서 실을 잣듯이 조리 있게 여러 가지를 고증하고 추리했다. 그러나 아직 해결되지 않은 문제가 있다. 즉 내무부가 옹정10

* 망과 용은 비슷하게 생겼다. 그러나 망은 발가락이 4개, 용은 발가락이 5개다. 망포의 망은 파란색 혹은 푸르스름한 회색이고, 용포의 용은 황금색이다.

년에 원명원에서 이 미인도를 떼어냈는데, 그때는 이미 나라씨가 황후가 된 지 10년이 지난 후인데도 어째서 자료에는 그녀의 초상을 '미인도'라고 부르는가 하는 이유 때문이다. 좀더 멀리 보면 똑같은 인물 혹은 비슷한 인물이 수도 없이 많이 등장한다. 예를 들면 〈십이미인도〉의 첫 번째 그림 '구장대경(갓옷을 입고 거울을 보다.)'에 등장하는 인물은 용모, 몸짓, 복장, 동작, 심지어 치마 무늬까지 모두 송나라 성사안(盛師顔)이 그린 〈규수시평도(閨秀詩評圖)〉[그림 13-3]의 여자와 같은 사람으로 보인다. 고운 손을 옆으로 늘어뜨린 것까지 판박이다. 물론 이 때문에 '구장대경'의 송나라 미녀가 시공을 초월해서 청나라 궁전에 나타났다고 단정할 수는 없다.

　가장 합리적인 해석은 미인도가 이미 '형식화' 과정을 거쳤다는 것이다. 위진 시대부터 여인의 그림이 유행했고 당나라·송나라를 거쳐 명나라·청나라에 이르러 미인을 그리는 방법은 복제가 가능한 기호체계로 굳어졌다. 미인의 기준이 통일됐다. 송대 조필상(趙必象)이 이렇게 썼다. "가을 강물이 넘실대듯이 아름다운 눈이 촉촉하고 봄 산에 빛깔이 옅듯이 화장한 눈썹은 날렵하네." 모든 미인이 비슷하게 생겼고 세심하게 그린 눈매와 입과 코가 예술산업 체인의 표준이 된다. 이러한 형식화는 여성의 얼굴이 남성의 시선에 의해 걸러진 후 나온 '미'에 대한 공동된 인식이었다. 그래서 미인도에 그려진 여성의 얼굴은 개인의 몸을 넘어 더 큰 기호체계와 연결된다. 이 방대한 기호는 철학, 미학, 윤리학, 심리학, 성과학 등이 함께 구축한 것이다.

　명대에 산실된 〈천추절염도〉에는 반희(班姬), 왕소군(王昭君), 대교(大喬)와 소교(小喬), 탁문군, 조비연(趙飛燕), 양귀비, 설도(薛濤), 소소소 등 60여 명에 이르는 고전 미인의 모습이 그려졌다. 구름처럼 많은 미인이 모였지만 자세히 보면 모든 사람이 마치 한 모태에서 나온 것처럼 다듬어진 눈

[그림 13-3]
<규수시평도> 족자, 송, 성사안(명나라 때 임모작),
미국 프리어 갤러리 소장

썹에 가는 눈을 하고 있다. 청나라 때 비단욱(費丹旭)이 그린 〈소군출새도 (昭君出塞圖)〉와 진청원(陳淸遠)이 그린 〈이향군소상(李香君小像)〉을 비교해 보면 두 왕조의 미녀가 쌍둥이처럼 닮았다.

아름다움이 극에 달한 모든 것은 허약하다. 미인의 얼굴은 더욱 그렇다. 외부의 압력이 없어도 시간 속에서 조용히 기다리면 아름다움은 1분 1초 황폐해진다. 모든 생명에게 시간은 가장 큰 스트레스다. 시간의 흐름을 가장 잘 보여주는 것은 시계가 아니라 여자의 얼굴이다. 시계는 다시 처음으로 돌아가서 사람들이 시간을 잃었다가 다시 찾는 것처럼 착각하게 만들지만, 미인의 아름다움은 한 번 가면 다시 돌아오지 않는 것이 무엇인지 알게 한다. 미인의 얼굴에는 시간의 미세한 변화가 기록된다. 시계보다 더 형상적이고 생동감 있고 정확하다. 남성이 더 우월하기 때문에 여성의 얼굴에서 시간의 변화가 나타난 것이 아니다. 남성의 얼굴도 마찬가지로 시간의 시련을 겪는다. 다만 중국의 고대 얼굴 이데올로기에서 남성의 얼굴은 심미의 대상이 아니었기 때문에 남성의 아름다움은 간과되었다.

미인 이미지의 형식화가 주는 좋은 점은 개체간의 차이를 희미하게 만들어 사라졌던 꽃 같은 혼들이 다른 몸으로 살아날 수 있다는 점이었다. 몸이 죽어도 용모는 영원히 존재한다. 언젠가 본 듯한 아름다운 얼굴들이 무수한 전생을 넘나들며 우리 앞까지 왔다. 형식화는 물론 나쁜 점도 가져왔다. 개체간의 차이가 없어졌다는 것이다. 얼굴의 가치는 식별성에 있다. 얼굴의 최고의 가치는 보기 좋은가 아닌가가 아니라 한 사람

을 군중들과 구별되게 해서 사회 네트워크에서 자신의 위치를 찾게 하는 것이다. '얼굴 아래 독자적인 육체가 존재한다.'[10] 이 때문에 사람의 얼굴은 몸의 기타 부분과 다른 단독의 의미를 갖는다. 얼굴은 개인과 사회 네트워크를 연결시키는 접촉면이다. 오늘날에도 개인을 특정하는 가장 중요한 기호는 신분증이나 여권에 있는 표준화된 모습이다. 지문은 얼굴보다 더 유일성을 갖지만 그래도 얼굴이 한 사람을 대표한다. 톨스토이는 〈부활〉에서 얼굴을 이렇게 묘사했다.

> 그렇다. 이 사람이 바로 그 여성이다. 이제 그는 한 사람의 얼굴, 다른 사람과 완전히 다르고 유일하고 중복되지 않는 얼굴을 분명히 알아볼 수 있었다. 그녀의 얼굴이 부자연스럽게 창백하고 풍만했는데 귀엽고 남들과 다른 특징은 여전히 그녀의 얼굴에, 그녀의 입술에, 그녀의 약간 곁으로 보는 눈동자에 특히 그녀의 천진함이 드러나고 웃음을 머금은 눈빛에, 그녀의 얼굴뿐 아니라 그녀의 주변에 흘러넘치는 순종적인 모습에 남아 있었다.

보르헤스는 〈모래의 서〉에서 "잎 하나를 숨기기 가장 좋은 장소는 숲"이라고 말했다.[11] 미인도는 구체적이고 생생한 얼굴을 숨기 쉬운 나뭇잎으로 만들어 한 사람의 생명을 다른 사람과 떼어놓을 수 없게 만들었다. 심미적인 시선에 의해 얼굴의 식별성이 떨어지는 것은 오늘날의 성형술과 미용실의 생산라인에서 만들어진 '표준 미인'을 떠올리게 하는데, 그것은 살아 있는 미인도로 타자(개인에게는 집단이 타자, 여자에게는 남자가 타자다.)의 시선을 통해 자신을 확인하려는 노력이다. 인조미인들은 이 점을 잊고 있다. 즉 얼굴의 가장 중요한 가치는 자기를 살아 있는 개체로 만들고 다

자금성의 그림들

른 사람과 구별되게 만드는 것이지 혼동하게 만드는 것이 아니다. 이런 타자 중심의 얼굴 이데올로기에 대해 보부아르는 〈제2의 성〉 첫 권에서 프랑스 철학자 플랑 드 라바르의 말을 인용해 이렇게 말했다. "그러나 남자가 여자에 대해 쓰는 것은 모두 의심해 보아야 한다. 남성은 법관이면서 당사자이기 때문이다."[12] 보부아르는 이 책의 머리말에서 한 발 더 나아가 "양성관계는 양전하 음전하의 전류, 양극관계가 아니다. 남자는 양성과 중성을 동시에 대표한다"고 설명한다.[13]

이 12장 그림 속 여자가 양신의 말대로 구체적인 인물(나라씨나 혹은 그 밖의 어떤 비빈)을 가리킨다 해도, 그 개인의 얼굴은 형식화된 미인도에서 사라져버려 식별하기 어렵게 되었다. 그림에 나오는 기물과 청나라 궁에서 소장하고 있던 기물이 같다. 어떤 얼굴은 본 듯하지만 인물의 원형은 보일 듯 말 듯하다. 그림의 성격상 〈십이미인도〉는 역대 미인도에 포함되지 후비의 초상이라고 보기 어렵다.[14]

수많은 전문가 학자들이 치밀한 고증을 했지만 그림 속 미인의 정체는 여전히 밝혀지지 않았다. 옛 그림은 많은 정보를 흘릴 듯 말 듯하면서도 말하지 않고 있다.

3

하지만 의문은 여기서 그치지 않는다. 오래된 질문이 정리되지 않았는데 새로운 당혹감이 다가온다. 더 큰 '문제'는 그 여성들의 얼굴이 아니라 복장이다.

청나라 역사를 잘 아는 사람들은 청나라 군대가 산해관 안으로 들어오고 얼마 지나지 않아서부터 문화적 자신감이 부족하여 자신이 한족화

될 것을 가장 걱정했음을 알고 있다. 그래서 '국어기사(國語記射)'라는 슬로 건을 내걸고 모든 기인(旗人)*들에게 첫째 만주어로 말하고 만주족의 글을 쓰고, 둘째 말을 잘 타고 활을 쏘며, 셋째 만주 복식을 유지하고, 넷째 만주의 풍습을 유지하고, 다섯째 샤머니즘을 따를 것을 요구했다.[15] 한족화되는 것에 대한 두려움이 문자로 스며들어 청나라 통치자들은 '한(漢)'이나 '명(明)'이라는 글자에 대해 이례적으로 민감하게 반응했다. 청나라의 문자옥은 옹정 황제 때 극에 달했다. 서준(徐駿)이라는 진사가 시에 "명월에 정이 있어 나를 돌아보지만 청풍은 마음이 없어 사람을 남기지 않는다"는 시를 썼는데, 신경과민 옹정 황제가 그의 목을 자르고 원고를 불태웠다. 이 책의 9장 〈가을 구름은 그림자가 없고 나무는 소리가 없네〉에서 썼듯이, 그의 아들 건륭제는 아버지보다 더했다.

건륭제는 중국 봉건전제 역사상 가장 엄하고 가장 촘촘한 '문자옥의 절정'을 이룩했다. 건륭48년(1783년) 이일(李一)은 〈호도사(糊涂詞)〉에 "하늘도 흐리고 땅도 흐리고 제왕과 장수와 재상이 흐리지 않은 이가 없다"고 썼다가 하남 등봉 사람 교정영(喬廷英)에 의해 고발당했다. 희극적이게도, 제국의 관리가 고발자 교정영의 시 원고에서 "천추의 신하된 마음은 하늘의 해와 달"이라고 쓴 구절을 발견했다. 일(日)과 월(月) 두 글자를 합하면 명(明)이다. 그래서 고발자와 피고발자 모두 능지형**에 처해졌고, 두 집안의 자손들은 모두 목이 잘리고 여자들은 노비가 되었다.

복식만 놓고 보면 황태극(皇泰極)***부터 모든 제왕이 법령을 공포

* 청나라 때 만주사람을 일컬음
** 고대에 사형수 몸의 살점을 칼로 저며내고 팔다리를 잘라내어 토막내는 벌이다.
*** 청 태조 누르하치의 여덟째 아들로 천명11년(1626년) 누르하치가 죽자 칸의 자리를 이어받았다.

자금성의 그림들

해 각 기의 구성원에게 (만주, 몽고, 한족을 불문하고) 한족 복식을 착용하지 못하도록 금지했다. 예를 들어 황태극은 숭덕3년(1638년)에 "다른 나라(즉 한족)의 의관과 머리 모양을 하고 전족하는 자는 중죄로 다스린다"고 했다. 가경 황제는 가경9년(1804년)에 이런 조서를 내렸다.

> 상황기 도총은 팔기 한군의 수녀 중에 전족한 사람이 있는지 수녀의 소매가 넓어 마치 한인의 장식처럼 꾸민 자가 있는지 조사하고 각 기에 엄격하게 금지를 고지하라. 이 악습은 큰 영향을 끼친다. 팔기만주, 팔기몽고, 팔기한군의 도통과 부도통 등이 수시로 상세하게 조사하라. 만약 소매가 멋대로 넓고 한족처럼 전족을 한 규정 위반자가 있으면 조사하여 밝혀 낼 것이며 가장을 지명해서 탄핵하고 상주하며 규정 위반에 따라 죄를 다스릴 것이다.[16]

즉 청나라 통치자에게 복장의 스타일 문제는 단순히 개인 삶의 작은 일이 아니라 매우 중요한 원칙의 문제였다. 의관이 부적절하다는 이유로 머리가 떨어진 사람이 많았다. 특히 명나라 말 청나라 초와 청나라 말 중화민국 초에는 머리 스타일이 한 사람의 정치적 입장에 직결돼 있었다. 머리카락을 자를 것인가 목을 자를 것인가가 생명과 직결된 선택지가 됐다. 만주족의 헤어스타일 제도를 '체발(薙髮)'이라 했는데 청나라가 정권을 빼앗은 이듬해 순치 황제가 "열흘 안에 모두 체발을 하라···. 짐은 이미 지방에 명나라 제도를 두고 본 왕조의 제도를 지키지 않는 자는 죽여 용서하지 않겠다고 정했다"고 명령했다.[17]

조정은 이발사더러 이발 장비를 지고 동네를 돌아다니며 머리를 기른 사람들을 만나면 강제로 머리를 깎으라고 했다. 이를 따르지 않으면 바

로 머리를 뺐다. 머리 깎는 장비에 모두 장대가 세워져 있었는데, 사람의 머리를 매달기 위한 것이었다. 이발사의 장비에 장대를 세우는 풍습은 중화민국 시대까지 전해 내려왔다.[18] 청나라 초에 삭발장이는 도살자와 동종업계가 되어 삭발장이가 하루에 얼마나 많은 사람의 머리를 베는지 알 수 없었다.

전등지(錢澄之)가 이런 기록을 했다. "신성(新城)에 한 서생이 있었는데 땋은 머리를 하지 않아 감옥에 끌려갔다. 관원이 땋은 머리(변발)를 할 것이냐 죽을 것이냐고 물었을 때 죽음을 택해서 머리를 잘랐다. 청나라 때는 한족의 옷을 입는 것이 심미적 선택이 아니라 정치적 입장을 밝히는 것이었다." 여류량은 〈추행(秋行)〉이라는 시에서 "풍속은 암암리에 바뀌고 의관이 의심을 불러오네"라는 구절을 썼다.[19] 풍속은 모르는 사이에 바뀌어서 명나라의 한족 복장을 하고 외출할 때마다 다른 사람의 회의와 적대감을 불러일으켰다는 뜻이다.

〈십이미인도〉에 나오는 여인들의 예쁜 얼굴에서 옷으로 눈을 돌려보면 놀라운 사실을 발견하게 되는데, 그 여성들은 모두 한족 옷을 입고 있다. 꽃비녀 머리장식은 이 여성들이 만주족인 것을 보여준다. '갖옷을 입고 거울을 보다'의 미인은 '금누사봉(金累絲鳳)'을 머리에 썼는데 이것은 청나라 후비의 머리장식 중 하나다. 이 만주족 여자들은 왜 약속이나 한 듯이 한족 옷을 입었을까? 왜 옹정은 그 여성들이 한족 소녀의 모습을 하게 했을까? 이 그림이 그려졌을 때 그는 이미 황제가 되었을까 아니면 아직 넷째 황자였을까? 그림을 그릴 때 그가 대통을 잇지 못했다면 왜 이리 방자하게 황제의 성지와 국법을 무시했을까?

300년이 다 되도록 '우리는 영원히 안개가 자욱한 저편에 서 있을 수밖에 없는 것 같다.', '연구자들이 그림 속 정보를 해독할수록 오히려 그림

은 현대 관객과 멀어진다.'[20] 이름도 성도 모르는 이 연약한 여자들이 철혈왕조의 어떤 비밀을 들여다보고 있을까?

4

우홍은 〈겹병풍〉이라는 책에서 "엄격한 관의 법령은 법령 제정자들에게는 공개적으로 금지한 것에 대한 사적인 흥미를 자극하는 것일 뿐"이라며 "이런 한족 미인 같은 이민족에게 끌리는 정서와 여성 세계에 대한 사적인 흥미는 청나라 궁정에 이들의 이미지를 유행시켰고 계속 복제를 불러왔다"고 분석했다.[21] 우홍은 "그들을 만들고 그들을 소유하고 그들의 공간을 점유하는 것은 사적인 환상을 만족시킬 뿐 아니라 피정복 문화와 국가에 권력을 과시하고 싶은 욕구를 충족시킨다"고 말했다.[22]

나는 이 말을 이렇게 이해했다. 옹정 황제는 금기를 통해 자신의 권력을 보여주었는데, 금기의 제약을 받은 것은 다른 사람들이고 제왕인 자신은 금기의 제약을 전혀 받지 않았기 때문이다. 문제는 궁정화가가 이 아름다운 그림을 그릴 때 옹정이 황제가 아니었다면 너무 일찍 이런 여성들을 만들어냈다는 것이다.

낙관을 보면 이 그림이 그려진 시점을 판단할 수 있다. 앞서 언급했듯이 '파진거사' 낙관과 '호중천', '원명주인'이라는 작은 네모 도장은 모두 옹정(윤진)이 1723년 즉위하기 전에 쓰던 이름들이다. 그래서 우리는 이 미인도가 1723년 이전의 작품이라는 것을 알 수 있다. 이 그림이 그려진 시기는 1709년 이후다. 1709년에 윤진의 아버지 강희가 그에게 원명원을 주어 '원명주인'이 되었기 때문이다.[23] 1709~1723년 사이에 윤진은 아직 황위에 오르지 않았고 아직 '옹정'이 아니었다. 그때 그 앞에 펼

처진 것은 황자의 자리를 놓고 다투는 잔혹한 장면이었다. 그는 아직 최고 권력을 얻지 못했고 개인의 안위도 보장할 수 없는 상황이었으니 권력을 자랑할 처지는 아니었다.

강희에게는 35명의 아들이 있었는데, 강희가 승하했을 때는 만 20세가 넘은 황자가 15명이었다. 첫째 윤제(胤禔), 둘째 윤잉(胤礽), 셋째 윤지(胤祉), 넷째 윤진(胤禛)(그가 옹정이다.), 다섯째 윤기(胤祺), 여섯째 윤우(胤祚), 일곱째 윤사(胤禩), 여덟째 윤당(胤禟), 아홉째 윤아(胤䄉), 열째 윤도(胤䄉), 열한째 윤상(胤祥), 열두째 윤제(胤禵), 열셋째 윤우(胤禑), 열넷째 윤록(胤祿), 열다섯째 윤례(胤禮)였다. 15명의 황자들이 벌였던 권력싸움은 긴 마라톤이었다. 최후의 승자는 가장 순발력 있는 사람이 아니라 지구력 있는 선수였다. 윤진이 그런 사람이었다. 그는 모습을 드러내지 않고 어두운 곳에 숨어서 정세를 보고 있다가 잠재적 상대가 반칙을 범해 모두 퇴장당할 때까지 기다린 뒤에 등장했다.

1654년생인 강희는 1662년 여덟 살 때 즉위해 초등학교 2학년 나이에 명실상부한 '소년 천자'가 됐고, 1722년 사망할 때까지 61년간 재위에 있었다. 강희가 기나긴 세월 동안 집권했기 때문에 그의 아들들이 황위를 계승할 시기가 차일피일 미루어졌다. 옹정은 광란의 경주에서 우위를 점하지 못했기 때문에 아버지가 오래 집권하는 것이 좋았다. 그동안 충분한 시간을 벌고 성숙할 수 있었다. 피스톨이 울렸을 때 가장 앞에서 달린 사람은 둘째 윤잉이었다. 강희14년(1675년) 강희가 두 살짜리 윤잉을 공식 후계자로 세우면서 황위 쟁탈전의 서막이 올랐다. 윤잉은 천천히 자라면서 너무 일찍 힘을 드러냈다. 천박함이 드러나면서 종친인 귀주(貴冑)를 능멸했을 뿐 아니라 평군왕 납이소(納爾蘇), 패륵 해선(海善)을 비난하는 등 나쁜 일을 너무 많이 저질러서 대중의 비난을 받았다.

40여 년에 걸친 기다림에 이 늙은 태자의 인내심이 꺾여 마침내 여우의 꼬리를 드러냈다. 강희47년(1708년) 강희를 수행해 국경 밖으로 순행을 나간 윤잉은 밤마다 아버지의 천막 밖을 돌아다니며 부황의 동정을 살폈다. 강희는 그가 정변을 일으키려 한다고 생각해서 레드 카드를 내밀어 퇴장시켰다. 사경천(史景遷)은 "윤잉은 태자로 세심한 교육을 받았지만 뭇 사람의 총애를 한 몸에 받아서 궁중에서 패거리를 끌어모으는 부패한 생활의 고리를 벗어나지 못했다. 그래서 만주인 귀족의 세습 질서가 흐트러졌다"고 말했다.[24]

맏이 윤제는 기회가 왔다고 생각했으나 강희는 재빨리 '윤제를 황태자로 세울 뜻이 없다'고 밝혔다.[25] 이에 윤제는 깨끗하게 단념했다. 이때 용기를 내서 앞장선 것은 강희의 일곱째 아들이자 옹정과는 어머니가 다른 동생 윤사였다. 그러나 강희는 그 역시 탐탁지 않게 여겨 면전에서 호되게 꾸짖었다. 강희55년(1716년) 열하(熱河)에서 북경으로 돌아가던 중 창춘원(昌春園)에 머물렀다. 이때 윤사가 상한(傷寒)*으로 중병에 걸려 창춘원에 인접한 정원에서 사투를 벌이고 있었는데 강희는 병이 옮을까봐 그를 성안의 관청으로 옮기게 했다. 그 때문에 부자지간의 혈육의 정이 얼음처럼 싸늘하게 식었다. 윤사가 좌절하자 셋째 윤지와 열두째 윤제가 도약을 꿈꾸기 시작했다.

형제들의 체면이 구겨지고 서로 원수가 되어 육친의 정을 잊은 채 잔혹하고 사나운 토너먼트가 이어졌다. 이 궁정에 몰아닥친 폭풍의 참혹함은 한 왕조가 다른 왕조를 전복시킨 전쟁에 전혀 뒤지지 않았다. 〈홍루몽〉에서 가탐춘이 이렇게 말했다. "우리는 한 집안 혈육인데도 눈깔이 까만 닭처럼 서로를 잡아먹지 못해 안달이다."[26] 사실 강희는 황자들의 싸움을 없

* 밖으로부터 오는 한(寒), 열(熱), 습(濕), 조(燥) 따위의 사기(邪氣)로 인해 생기는 병

애고 권력을 손조롭게 교체하려고 후계자를 미리 정했다. 그러나 아들들이 황제의 보좌를 차지하기 위해 야수로 변해 광란의 몸싸움을 벌이고 있다는 고통스러운 사실을 인지하고 있었다. 어릴 적부터 받은 유교 교육, 인의효제에 관한 모든 신조 그리고 '어렸을 때는 혈기가 정해지지 않아 색을 조심해야 하고 장년이 되어서는 혈기가 강하니 싸움을 조심해야 한다'[27]고 했던 부황의 간곡한 가르침은 그들의 마음속에서 이미 쓰레기가 되었고 약육강식이라는 정글의 법칙만 궁전의 절대 진리가 되었다.

승자의 상은 금빛 찬란한 황제의 보좌이지만 승률은 15분의 1, 7%도 안 됐다. 금메달만 있고 은메달과 동메달은 없는 경기였고 패자에게 남은 것은 만 장 깊이의 구렁뿐이었다. 옹정이 즉위한 후에 일어난 일들이 이를 증명한다. 승리의 기쁨 속에서 금메달 수상자는 '천 명을 죽여도 하나를 놓치지 않는다'는 정치의 철칙을 형제에게 똑같이 적용했다.

옹정은 강희가 유폐시켰던 '죽은 호랑이' 윤잉, 윤제를 그물에서 풀어주지 않고 계속 가두어 두었다. 결국 그들은 옹정2년과 옹정12년에 죽었다. 여섯째 윤우는 옹정8년에 죽었다. 일곱째 윤사는 유폐 중 고통받다 죽었다. 피비린내 나는 현실에서 교훈을 얻은 여덟째 윤당은 '출가하겠다'고 공언했으나 옹정은 그에게 기회를 주지 않았다. 윤당을 체포해 구금한 채 '새사흑'이라는 이름으로 바꾸었다. 한문으로 번역하면 '개'라는 뜻이다. 정확하게는 '뻔뻔하다'는 뜻이라고 말하는 사람도 있다. 어쨌든 그날부터 주변 사람들은 모두 윤당을 '새사흑'이라고 불렀다. 그는 '유폐된 곳에서 복통으로 돌연사'했는데 사실은 독살이었다고 한다. 아홉째 윤아와 열두째 윤제도 옹정의 독단적인 철권을 벗어나지 못하고 감금됐다가 건륭이 즉위한 후에야 풀려났다. 열셋째 윤우는 준화(遵化)로 보내 강희의 능을 지키며 황량한 곳에서 청춘을 보내게 했다.

셋째 윤지와 다섯째 윤기는 죽고 죽이는 피비린내 나는 싸움에 참여하지 않고 일찌감치 기권했지만 옹정은 그들도 가만두지 않았다. 윤지는 준화로 보내 강희의 능을 지키게 했는데 몇 마디 원망하는 말을 하자 이를 핑계로 죽을 때까지 유폐했다. 윤기도 옹정10년에 우울하게 죽었다.

열한째 윤상과 열다섯째 윤례만 옹정이 권력을 잡는 것에 찬성하며 복잡한 정치투쟁에서 줄을 잘 선 덕에 옹정 즉위 후 중용됐고 곱게 죽었다.

옹정 시대에는 사람 죽이는 기술이 크게 발전했다. 당시 '핏방울'이라는 신식 살상용 무기가 있었다고 한다. 이름만 들어도 간담이 서늘해지는 이 무기는 '공처럼 둥근데 속에 날카로운 칼이 숨겨져 있고 칼 옆에 용수철 식의 제어장치가 있다'고 한다.[28] 사냥감을 만날 때마다 제국의 킬러가 '핏방울'을 상대방의 머리에 씌우고 제어장치를 누르면 '핏방울'이 그 머리를 깔끔하게 베어냈다. '넓은 장소, 대중이 모인 자리에서도 순식간이라 무슨 일이 일어나는지도 몰랐다.' '핏방울'은 옹정이 독재하는 공포시대의 이미지로 기억되었다.

옹정6년(1728년), 대청제국에 깊은 영향을 끼친 사건이 발생했다. 호남성의 수재 증정(曾靜)이 천섬총독(川陝總督) 악종기(岳鍾琪)에게 투서해서 청나라에 반대하여 군대를 일으키라고 종용했다. 그는 옹정이 '아버지를 죽이고', '어머니를 협박하고', '형을 죽이고', '동생을 도살하고', '재물을 탐내고', '살인을 즐기고', '술을 탐하고', '색을 밝히고', '충신을 의심하고', '아첨을 좋아하고 간신을 신임한 죄'[29] 10가지 죄를 지었다며 악종기에게 반란을 일으키라고 권유했는데, 편지를 받은 악종기는 담이 터질 듯 겁을 먹고 재빨리 증정을 체포했다. 증정은 강남의 문인 여류량의 〈사서강의(四書講義)〉에 나오는 '의의 크기가 군신의 윤리보다 크다'[30]는 사상에 영향을 받았으며 '한족과 오랑캐의 구분이 군신의 윤리보다 크다'고 생각해

서 이를 청나라 황제를 반대하는 이론적 근거로 삼았다는 것이 밝혀졌다.

옹정은 증정을 신문한 자료를 토대로 집필진을 꾸리고 〈대의각미록(大義覺迷錄)〉이라는 책을 펴내어 반격에 나섰다. 강희를 독살하고 황위를 찬탈하고 형제를 살해했다는 증정의 주장이 사실인지 아니면 악랄한 공격인지를 놓고 지금까지 의견이 분분하며 역사학계의 어려운 수수께끼가 되었다. 다만 이런 죄상은 당시 민간에 조성된 옹정의 이미지와 황권의 폭력성을 백성들이 어떻게 인식하는지를 어느 정도 반영한 것으로 보인다.

장엄하고 장려한 궁전은 그래서 두 가지 정반대의 기능을 한다. 한편으로는 승자의 천국이자 권력과 야망의 기념비가 된다. 태화전은 대지에서 해발이 가장 높은 건물이자 인간권력의 최고점으로, 그 위에 올라설 수 있는 사람은 하늘의 명을 받아 인간을 다스리는 천자다. 궁전의 모든 것은 승자의 의지를 보여주며 승자의 자긍심을 표시하고 승자의 권력을 강화한다. 이것은 궁전의 양극이다. 다른 한편으로 궁전은 패배자의 지옥이기도 했는데 그들을 가둔 모든 궁전은 겉모습이 화려해도 내부는 썩었다. 궁전은 승리자를 극진히 섬기면서 실패자들을 잔혹하게 학대했다. 궁전은 매일 천국의 성격을 보여주지만 지옥의 궁전은 어두운 곳에 숨어 깊이를 숨기지 않았다. 이것이 궁궐의 음극이다.

양극에서 음극으로의 전환은 매우 빠르게 펼쳐지며 궁전의 모든 캐릭터는 다음 순간에 어떤 일이 벌어질지 예측할 수 없다. 이 긴 전투에서 황태자의 위상은 무서운 주문과 같아서 누구든 밝은 황태자의 자리에 서 있으면 즉각 대중의 표적이 되어 어디서 날아오는지 모르는 화살에 맞았다. 그래서 옹정은 후발주자로 나서는 책략을 택해서 황위를 다투던 선수들이 힘이 떨어졌을 때 비로소 몸을 일으켜세웠다.

1709년, 윤진의 젊은 얼굴이 잔잔한 물결에 비쳤는데, 그해 그의 나

자금성의 그림들

이 서른한 살이었다. 그의 아버지 강희는 그해 55세였다. 1년 전 조정을 뒤흔든 큰일이 있었다. 태자 윤잉이 폐위된 사건이었는데, 그렇다고 황태자라는 거대한 떡이 넷째 윤진의 머리 위로 떨어지지는 않았다. 이런 형세 때문에 윤진은 명예와 이익에 욕심을 내지 못했다. 그해 강희제는 윤진에게 원명원을 하사해 윤진은 궁전이라는 거대한 함정을 잠시 피해 은신할 수 있는 장소가 생겼다. 이곳에서 윤진은 상대를 미혹시킬 수도 공격할 수도 물러날 수도 있었다. 그래서 황실 궁전인 원명원이 양과 음 두 가지 성격을 모두 갖추게 되었는데, 세간의 소란에서 멀리 떨어진 도원이기도 했고 궁전을 공격할 교두보이기도 했다. 여러 해 후에 서태후가 은퇴하고 살았던 이화원도 같은 성격이었다.

옹정은 즉위 3년 후인 1725년 자금성이 아니라 원명원에서 주로 정무를 보았다. 이로써 원명원은 집무와 휴가라는 두 가지 기능을 다 갖게 되었고, 양과 음 두 가지 성격이 더욱 강조되었다. 따라서 1709~1723년 사이 옹정은 음과 양의 두 가지 면을 다 가진 사람이었다. 한편으로는 원명원 음성의 물에서 놀며 돌아가는 것을 잊었고, 다른 한편으로는 대지에 솟아오른 양성의 궁전을 그리워했다.

흥미롭게도 꼭 300년이 지난 2009년 베이징 고궁박물원과 타이베이 고궁박물원이 합동전 '옹정대전'을 열었다. 2012년 11월 나는 정신선(鄭欣淼) 선생을 모시고 선전(深圳)에 가서 저우궁신(周功鑫) 선생과 대화를 나눴는데, 퇴직한 지 얼마 안 된 두 박물원 원장들이 '옹정대전'에 대한 소회를 이야기했다. 이 전시회에 등장한 옹정의 초상은 그가 음과 양의 두 얼굴을 가졌다는 직관적인 증거를 보여주었다. 조복을 입은 옹정(〈옹정조복상(雍正朝服像)〉, 〈옹정관서상(雍正觀書像)〉, 〈옹정반신상(雍正半身像)〉 등)은 궁전에서는 늠름한 황제였으나 편안한 복장(특히 한족의 복장)을 입은 옹정은 신

선의 풍모를 갖춘 세상 밖 도사 같은 모습이었다. 〈윤진행락도(胤禛行樂圖)〉라는 화첩에서 그는 일엽편주를 타고 있거나 강가에서 거문고를 켜고 있거나 [그림 13-4] 서재에서 글씨를 쓰거나 도롱이를 두르고 추운 강에서 홀로 낚시를 하고 있다. 기가 막히게 양복을 입고 서양인의 곱슬머리 가발을 쓰고 쇠파이프를 들고 호랑이를 항복시키는 [그림 13-5] 모습도 있다. 우훙은 이것을 '청나라 황제의 가면무도회'[31]라고 부르며 "옹정 이전에는 한족이든 만주족이든 황제가 이런 그림을 그린 적이 없었다"며 "옹정이 왜 이렇게 기발한 생각을 하게 되었는지, 이렇게 신선한 방식으로 이미지를 만들어냈는지가 재미있는 문제"라고 했다.[32]

이 그림들은 옹정 황제가 결코 판에 박힌 엄숙한 황제가 아니라 재미있는 사대부라는 메시지를 전하고 있다. 오죽하면 옌충녠(閻崇年)이 "옹정 황제의 성격은 두 가지 면을 갖고 있다. 말과 행동이 다르고 겉과 속이 다르고 외조에서와 내정에서의 모습이 달랐다"고 했다.[33] 또한 "옹정이 황제 자리에 오르기 전과 후에 두 가지 성격, 두 가지 얼굴, 두 가지 마음을 드러냈다"고 했다.[34] 실제로 옹정의 평생을 통해 많은 대립적인 양극을 찾아낼 수 있다. 관대하면서도 가혹하고, 소박하면서도 사치하고, 불교를 숭상하면서 도교를 중시하고, 과학과 미신을 모두 믿었다. 이 모든 것이 옹정의 도깨비 같은 정신세계를 이루고 있다.

일곱째 윤사, 여덟째 윤당, 열두째 윤제가 황위의 후계자가 될 가능성이 높다는 소문이 사회에 돌자 그의 마음은 고통과 낙담으로 가득 찼다. 그는 시로 자신의 실의와 쓸쓸함, 서글픔을 표현했다.

울창한 천 그루의 버드나무,
음양이 초당을 뒤덮다.

[그림 13-5]
<윤진행락도> 화첩의 '자호(刺虎)', 청, 궁정화가,
베이징 고궁박물원 소장

벼루를 살랑살랑 털고,

거문고 침상에 솜을 좀 뿌리다

꾀꼬리가 구성지고

봄 가지가 따뜻하며

매미가 울면 가을 잎이 서늘하다

밤에 창문의 달 그림자를 보니,

간결한 방향이 가려져 있다.

그가 살던 심류독서당(深柳讀書堂)을 묘사한 이 시는 아름답고 한적하며 고요한 그림 속에 어떤 소동과 생기가 잠복해 있다. 우홍은 시의 버드나무가 여성을 암시한다고 생각한다. '버드나무 허리'와 '버드나무 눈썹'이라는 말은 미녀를 그리는 데 쓰이기 때문이다. 중국어에서 '버드나무 얼굴'과 '버드나무의 부드러움'은 모두 여성의 아름다움을 과장되게 표현한 말이고, '버드나무 생각'은 '사모한다'의 의미로 여성의 우수에 찬 정서다. '버들개지'는 때로 재능과 학문이 있는 여자를 암시하기도 한다. 이런 문학과 언어의 전통 속에서 옹정의 시에 드러난 모호함은 의도적이었을 것이다.[35] 비슷한 시가 적지 않으니 이 시들을 단순히 은둔자의 시로 볼 것이 아니라 시의 이미지를 통해 그의 마음 깊은 곳에 숨겨진 정신적 암호를 풀어낼 수 있다.

예를 들면, 〈죽자원(竹子院)〉이 있다.

깊은 뜰의 시냇물이 돌고

회랑의 대나무 길이 통한다

산산이 부서진 옥을 울리며

모락모락 바람을 맑게 하다

향기가 책 속에 스며들고

찬 그늘 의자가 만원이다

변방이 푸르고 수려하며

한겨울에 우거져 있다

우홍은 흔히 명사의 고결한 정신을 상징하는 데 쓰이는 대나무가 이 시에서 깊은 규방에 사는 여자로 비유되었다고 했다. 이것은 다시 한 번 원명원의 음양동체 성질을 증명했다. 이때 다시 〈십이미인도〉를 생각해 보면 대나무가 〈십이미인도〉에 통용되는 기호라는 것을 알고 놀란다. 모든 그림에 대나무가 등장한다. 어떤 대나무는 창밖에, 어떤 대나무는 정원에, 어떤 대나무는 책상에, 어떤 대나무는 벽에 붙은 족자에 나온다. 옹정의 〈죽자원〉에서 대나무는 계속 고결한 미녀를 상징한다. 옹정의 〈원명원시작(圓明園詩作)〉은 〈십이미인도〉의 수수께끼를 푸는 특별한 열쇠다. 그는 이 아름다운 여자들에게 감정을 기대고 싶은 것이지, 피정복된 문화와 국가에 권력을 과시하고 싶은 욕구를 드러낸 것이 아니었다.

5

명나라 말 청나라 초기의 위영(衛泳)이라는 문인이 〈열용편(悅容編)〉이라는 책에서 "남편은 지기(知己)를 만나지 못해 진실한 정으로 가득 차서 이름과 공을 내려 했으나 소용없었으며 부득불 빼어난 미인에 매료되어 불평불만의 마음을 전하지 않을 수 없었다"고 썼다.[36] 〈열용편〉은 중국 최초로 미인을 논술한 전문서로 그 시절의 〈제2의 성〉이다. 이 책은 남편

과 우물, 즉 명사와 미인 사이에서 일종의 자연스러운 대응을 찾았다. 일찍이 전국시대 초나라의 〈이소(離騷)〉에서 굴원은 자신을 향풀미인에 비유해서 음양 양측의 정신적 호응관계를 심미의 높이로 끌어올렸고, 명나라 명사와 명기(名妓) 사이에 오갔던 추파는 그것을 현실적으로 증명했다. 옹정의 〈원명원시작〉은 대나무를 매개로 둘을 단단히 이어붙였다.

심류독서당 외에도 사의서옥(四宜書屋)을 좋아했던 옹정은 '봄에는 꽃, 여름에는 바람, 가을에는 달, 겨울에는 눈'이 좋다고 했다.[37] 그리고 훗날 시집의 이름을 〈사의당집(四宜堂集)〉으로 정하기도 했다. 그러나 원명원의 바람, 꽃, 눈, 달로도 정치투쟁에서 얻은 괴로움을 달랠 수 없었다. 오랜 세월이 지난 후에도 옹정은 명예를 회복하지 못했다. 그가 경쟁자에 행했던 보복행위는 이런 괴로움에서 나온 반작용이었다. 제왕의 집에서 태어난 것은 큰 행운이자 큰 불행이었다. 호사스러운 생활을 하며 천하의 최고 물질을 즐길 수 있는 것은 다행이었지만, 세상에서 가장 열악한 생존환경 속에 놓여 있는 것은 불행이었다. 황실 성원의 신분이라고 해서 그들의 몸을 죽음과 떼어놓을 수 없었다. 오히려 죽음과 더 가까웠다.

침전 속 녹나무로 감싼 침상의 부드러움과 편안함, 동으로 만든 녹단(甪端)*에서 밤중에 희미하게 나오는 은은한 향기도 그들의 꿈을 보장하지 못했다. 그들의 꿈에는 〈옹정행락도〉 책에 나오는 비오는 날의 마른 나무, 물에서 노는 물고기, 하늘을 나는 매, 창문에 비치는 매화 그림자, 작은 배 한 척은 없고 고향을 그리는 마음도 한가롭고 편안한 기분도 없었다. 오직 육체가 칼날 숲에서 본능적으로 저항하는 것뿐이었다. 이런 공포의 꿈들은 피비린내 나는 현실을 반영한 것이었다. 원명원만이 비현실적인 꿈 같았다. 옹정이 즉위한 후에도 원명원에 머무는 것을 좋아한 이

* 중국 신화 속의 동물로 기린과 비슷하게 생겼고 머리에 뿔이 하나 있다.

유일 수 있다. 황실 구성원으로 태어나 위대한 정의, 고상한 도덕과 정신에 의지해서 산 것이 아니라 문명에 말살되지 않고 야만하고 흉악한 인성으로 살아남는 가장 사나운 자만이 웃을 수 있는 고된 삶이었다.

옹정의 사나움은 증정의 비난을 통해 당시 급속도로 확산됐다. 증정은 "성조(강희)가 창춘원(暢春園)에서 심한 병을 앓고 있을 때 황상(옹정)이 인삼탕 한 그릇을 넣었는데 어찌된 일인지 성조가 붕어했고 황상이 즉위했다. 그리고 바로 윤제를 감금했는데, 태후가 윤제를 만나려 해도 황상이 크게 노하여 태후가 쇠기둥에 부딪혀 죽었다"고 했다.

옹정이 어떤 식으로 삶의 '위험한 시기'를 넘겼든, 증정이 묘사한 대로 잔인무도한 폭군이든 아니든, 그는 사람이었다. 마음속에 남들이 알아차릴 수 없는 감정을 갖고 있었다. 사람마다 남에게 보여줄 수 없는 구석, 말할 수 없는 아픔이 있다. 황제도 예외는 아니다. 오히려 황제의 외로움은 더 컸다. 화려한 궁전, 구름 같은 미녀 그리고 순종하는 수많은 신하들도 그의 외로움을 달래지 못하고 그 외로움을 더 깊게 했다. 가장 깊은 외로움은 사람들 속에서의 외로움이기 때문이다. 황제는 사람들과 영원히 떨어져 있는 사람이다. 궁정의 금기는 황제를 보호하는 것이 아니라 사람들과 멀리 떨어진 곳으로 쫓아내는 것이다. 옹정은 자신의 형제를 대부분 구금했다. 자기를 가둔 것이나 마찬가지였다. 그는 무소불위의 권력으로 자기를 고립시키고 부모 형제조차 도달하지 못하는 먼 곳으로 가버렸다. 그는 자신의 가족을 다치게 하면서 자신도 최대한 다치게 했다.

〈예기(禮記)〉에는 "하늘에 두 개의 해가 있을 수 없고, 땅에 두 임금이 없고, 나라에 두 군주가 없고, 집에 두 어른이 없다"고 했다.[38] 황제는 영원히 단수이지 복수가 될 수 없다. 살아 있는 동안 자기와 같은 사람을 찾을 수 없다. 마음속 말을 들어주는 상대를 찾을 수 없는데 그 말이 진실

자금성의 그림들

일 때는 말 한마디가 권력의 핵심 기밀을 누설해 자신의 멸망을 초래할 수 있기 때문이다. 옹정은 이것을 잘 알았다. 그러나 그는 멈출 수 없었다. 권력을 내려놓고 친구를 얻을 생각은 없었으므로 고독을 견뎌야 했다. 그는 폭음을 일삼기 시작했다. 증정이 말한 옹정의 10대 범죄 중 '술주정'을 했다. 〈화하우성(花下偶成)〉이라는 시에서 그는 자신의 골수에 깊이 박힌 쓸쓸함을 묘사했다.

> 술을 읊으며 시화를 권하는 것은
> 꽃 앞에서 스스로 고찰하는 것이다
> 구중삼전에서 누가 벗이 되겠나
> 밝은 달 맑은 바람과 벗이 될까[39]

옹정 이전의 청나라 황제들도 그림자처럼 따라붙는 고독에 시달렸다. 청나라가 산해관을 넘은 후 첫 번째 황제 순치는 지방 관원의 작풍과 치적을 정돈하고, 좋은 사업을 시작하고 해로운 것을 없앴고, 몽고와 친선을 맺고, 티베트를 다스리고, 남명을 멸망시키고, 중국을 통일했다. 자기 민족보다 인구가 약 50배 많은 여러 민족을 통치한 왕조의 초석을 놓았지만, 그를 막막한 암흑에 빠뜨린 것은 정치적 도전이 아니라 아들의 요절, 아내의 죽음과 같은 인생의 비극이었다. 위대한 사업 속에서도 꿋꿋하게 우뚝 서 있던 그는 이러한 감정의 위기에 마음의 상처를 입고 출가를 시도하다 뜻을 이루지 못하고 24세에 자금성 양심전에서 병사했다.

두 번째 황제 강희는 강희·옹정·건륭 시대 태평성세의 기초를 놓았다. 중국 역사상 유례가 없는 성세는 강희20년(1681년)에 삼번의 난을 평정한 뒤 시작되었고, 가경원년(1796년)에 쓰촨성과 후베이성에서 백련교

의 봉기가 발발할 때까지 115년간 지속되었다. 강희가 즉위한 1661년부터 건륭이 사망한 1799년까지 138년이나 된다. 한 세기 넘게 중국 역사상 원나라를 제외하고 가장 넓은 영토를 가졌고[40] 인구가 가장 많았고[41] GDP도 가장 높았다.[42] 산업혁명 이후에도 애덤 스미스는 "중국과 인도의 제조 기술이 낙후하지만 유럽 어느 나라에 비해서도 크게 뒤떨어지지는 않는다"고 했다.

1700년 런던과 파리의 거리 상점에서 가장 유행한 상품은 광둥산 실크, 난징산 자기, 푸젠성의 차였다. 1700년 봄 암스테르담에서 열린 품차회에서 중국 차는 사치품으로 1파운드에 7만 100길더에 나왔다. 청나라 제국의 빛이 프랑스 궁정을 밝게 비추는 가운데 1700년 1월 7일 신세기의 도래를 축하하기 위해 '태양왕' 루이 14세가 프랑스 베르사유 궁전의 으리으리한 홀에서 성대한 무도회를 열기로 했다. 역사학자들은 그 무도회를 이렇게 기록했다.

궁정의 길고 긴 복도 깊은 곳에서 루이 14세가 상류층 귀부인들이 주목하는 가운데 웅장하게 등장하자마자 경탄하는 소리가 울렸다. 중국 문화의 열혈 팬이었던 그가 중국식 긴 두루마기를 입고 8명이 메는 중국식 가마에 탄 채 등장했기 때문이다. 화려한 등불과 사람들의 웅성거림, 중국에서 온 글과 그림, 음악, 기물들은 파리 귀족들에게 무한한 기쁨과 무한한 환상, 무한한 소유욕을 안겨주었다. 당시 패션의 중심은 파리가 아니라 베이징이었다. 중국식이 유럽을 휩쓴 그 시절, 동풍이 서풍을 압도하던 시절, 발전만이 살길이라는 것을 증명했던 대청제국은 세계 최고의 강대국이었다.

1700년, 46살의 강희는 이미 세계 정상에 올라 각국 원수들의 추앙을 받고 있었다. 그러나 이때의 강희제가 깊은 외로움에 빠져 있다는 사

실을 아는 사람은 많지 않았다. 아들딸들이 한무리였지만 강희에게 천륜의 즐거움을 주는 자식은 없었다. 아들들의 눈에서 사나운 빛이 흘러나와 혈육의 정을 송두리째 날려버리고 강희를 떨게 했다. 1701년 강희가 태묘에 절하러 갔을 때 이미 약간의 어지러움증을 느꼈다. 황태자를 폐한 해 중풍으로 쓰러져 '심신이 쇠약하고 형색이 초췌했다.'[43] 그로부터 3년 후, 58세의 강희는 천단에서 대제사를 지낼 때 부축을 받아야 했다.

1707년 예수회 프랑수아 신부가 중국과 인도 선교회 총회장에게 보낸 편지에서 황태자를 폐한 일이 강희의 감정과 신체에 어떤 상처를 입혔는지 기록했다.

> 황실 내부의 싸움으로 황제는 심장이 너무 빨리 뛰고 건강에 큰 지장을 받을 정도로 깊은 상처를 입었다. 황제가 폐위된 황태자를 만나려고 감옥에서 꺼내왔을 때 이 불행한 황자는 죄수의 쇠사슬을 차고 있었다. 그가 부황에게 애원하자 황제는 감정이 북받쳐 눈물까지 흘렸다.[44]

강희56년(1717년) 서북지역의 난을 평정하기 위해 조정에서 파견한 6만의 대군이 준가르부의 매복에 걸려 전멸하자 강희는 "짐이 젊었을 때라면 이미 성공했을 것이다. 그러나 지금 짐은 무릎이 아프고 바람을 맞으면 기침이 나고 목이 쉰다"고 했다.[45] 이듬해 65세에 쓰러진 강희는 다시 일어나지 못했다. '진한 이래 황위에 가장 오래 있던 자가 짐'[46]이라고 했던 그는 강희61년(1722년) 69세로 고통스럽게 세상을 떠났다.

최후의 순간에 자기 아들들에게 했던 당부를 떠올렸을지 모르겠다. "좋은 봄날, 온갖 꽃이 비단처럼 피어나고 좋은 새가 지저귀고 온갖 아름다운 소리가 무수히 들려온다. 사람으로 태어나 태평성세를 만났고 편안

히 살았으니 좋은 말을 하고 좋은 일을 해 평생 부끄럽지 않게 해야 한다"고 말했다.[47] 아름다운 기대는 말할 수 없는 마음속 아쉬움과 황량함을 보여준다.

옹정은 자기 마음속의 공허를 보상하고 싶었다. 〈옹정행락도〉 책은 자기보상의 한 방법이었다. 그런 책들 속에서 그는 궁정의 굴레에서 벗어나 자유롭게 하늘을 날 수 있었다. 그림 속 그의 모습은 수없이 변한다. 활을 쏘는 사람이 됐다가 배를 타고 가는 늙은 신선이 됐다가 가사를 두른 승려가 됐다가 호미를 메고 늦게 귀가하는 농부가 됐다. 다채로운 '모방쇼' 같다. 평범한 백성으로 분장했다가, 시를 읊는 이백이나 복숭아를 훔치는 동방삭이 되기도 했다.

〈옹정행락도〉에는 진시황제나 한나라 무제, 당나라 태종, 송나라 태조와 같은 세속적인 의미로 '성공한 사람'은 등장하지 않는다. 그가 제왕의 신분에 염증을 느낀 것이 이 그림들을 통해 여실히 드러난다. 옹정은 황위에 있던 13년 동안 한 번도 아버지 강희처럼 남북을 여행한 적이 없었다. 광활한 국토를 가졌지만 옹정원년에 강희와 인수 황태후의 관을 준화에 있는 동릉에 모셔가고 나중에 동릉에 가서 제사를 지낸 것 외에는 어디에도 가지 않았다. 오직 그림 속에서 진정한 '소요유'를 체험하며 제왕으로 사는 폐쇄적이고 고독한 인생에서 벗어나 광대한 자연과 사람들의 영혼(한족일지라도)과 서로 통하면서 생명이 광활하고 장려한 길을 걸었다.

〈십이미인도〉의 의미가 이렇게 떠올랐다. 이들은 실제 사람만한 크기로 날마다 옹정의 곁을 지키고 영원히 떠나지 않았고 영원히 늙지도 않았다. 그들은 옹정이 음탕을 저지르는 대상이 아니었다. 그들은 역대 미인도의 전통을 따라 고고하고 우아한 이미지를 가졌다. 쿠차의 벽화를 묘사

한 한 친구의 말이 생각난다. 그 여성들은 부드럽지만 정을 남발하지 않는다. 순결하고 방탕하지 않다. 그들의 표정은 하나같이 섬세하고 부드럽다. 감정도 색채도 외부의 배려가 아니라 여성들의 본능에서 나왔다. 행복해 보이지 않고 즐거움이 그들과 한층 떨어져 있는 것 같다. 고녀도 모른다. 누가 이것을 알까?[48]

미국의 저명한 미술사가 앨렌 존슨 량(Ellen Johnston Laing)과 제임스 캐힐의 분석처럼 육체적인 선동성, 즉 '어떤 자세(자신의 뺨을 만지고 옷고름을 만지거나 하는 것)'와 성별 상징(특수한 종류의 꽃과 과일, 물체 같은 것)을 통해 '관능적인 면'을 표현함으로써 이 그림들을 강남의 청루문화에 연결시켰다.[49] 우홍의 말처럼 옹정이 순치 황제와 강남의 유명한 기생 동소완의 사랑 이야기에 영감을 얻어 자신과 한족 미녀와의 로맨스를 연출한 것도 아니었다.[50] 육체적인 소통은 황자일 때도 황제일 때도 어렵지 않게 할 수 있었다. 어려운 것은 정신적인 결합이었다. 이 열두 명의 미인은 외모가 단정하고 행동이 고상하며 다소 쓸쓸한 느낌을 주는데 옹정의 고독과 호응해서 정신적인 접점을 찾아주었다. 여성들은 아무 말도 하지 않았지만 오히려 그래서 가장 신뢰할 수 있는 대상이 되었다. 그들은 병처럼 입을 여는 법이 없었기 때문에 거기에 하소연을 해도 안심할 수 있었다.

옹정이 자신의 진로 때문에 막막하고 초조해할 때 그림 속 미인도 그리움의 고통에서 빠져나오지 못했다. 미인의 몸짓에 육체적인 선정성은 없다. 오히려 지독하게도 고독해 보인다. 동 거울을 들고 고독에 빠지든, 오동나무 그늘에서 홀로 차를 마시든, 화롯가에서 조용히 날리는 눈꽃을 보든, 등불이 맑고 고요한 얼굴을 비추든, 염주를 세며 고통을 기다리든 파란이 일지 않는 표정의 뒷면에 그들의 마음은 불안하게 흔들렸다. 그리고 이런 그들의 정서는 옹정의 정신상태를 그대로 보여준다. 화면 안팎

의 이런 놀라운 대칭성은 이 그림을 그린 목적이 신체적인 욕망을 만족시키는 것보다 더 깊은 것을 알려준다. 그것은 일종의 정신적 공감을 구하는 노력이었다. 외로운 여성들은 남자를 기다렸고, 외로운 옹정도 그 여성들이 함께하기를 바랐다. 옹정이 자신을 이백과 같은 고결한 선비로 삼은 이상 그림 속 미인이 만주 복장을 입으면 이상할 것이기 때문에 한족의 복장을 입게 했다.

〈윤진행락도〉부터 〈십이미인도〉까지 전통적인 한족의 문화세계를 구성했는데, 만주 지배자에게는 이것이 참신하고 자극적인 세계였다. 이것은 공간을 확장했을 뿐 아니라 문화와 정신도 확장했다. 순치 시대에는 만주족의 풍습을 유지하면서 한족의 문화를 배우기 시작했으나, 옹정은 등극한 해에 공자를 왕으로 추서하면서 공자를 추앙하고 한족의 문화를 전반적으로 받아들인 점에서 자신의 아버지와 할아버지를 뛰어넘었다. 그리고 이 미인도는 그가 즉위하기 전부터 이미 문화를 선택했음을 보여준다. 그는 열린 세상에서 이슬을 마시고 국화를 먹고 술에 불그스름하니 취해 진실한 자신을 찾았다. 그림 속 미인들은 그의 가장 좋은 친구였고 그 자신이었다. 옹정의 〈죽자원〉 등의 시와 〈십이미인도〉에 나오는 대나무(대나무는 한족문화의 핵심 기호다)는 그와 여성들의 접선 구호였다. 그들만이 이해하는 정신적인 암호였다. 강희부터 자희태후까지 모든 청나라 황제는 전원으로 돌아가고 싶은 마음을 갖고 있었다. 동북초원에서 온 유전자도 관련이 있겠지만 위압적인 정치적 가면 아래에 있는 인간적 얼굴을 보여준다.

그런 점에서 옹정은 문화적인 정복자가 아니라 오히려 피정복자였다. 연약하고 완곡한 미인은 여성 특유의 부드러운 손길로 옹정의 가슴 속 깊은 상처를 어루만지며 탐욕과 욕망, 증오에 시달리던 그의 마음을 잠

　　　　　　　　　　　　　　　　　자금성의 그림들

시나마 잠재웠다.

6

그런 마음으로 찾아헤맨 구속받지 않는 방종한 자유는 궁전의 규칙과 맞지 않았다. 옹정은 즉위 후 한족문화를 추앙하며 '한족과 오랑캐가 다르지 않음'을 강조했다. 이것은 문화의 법칙이다. 그러면서도 문자옥을 크게 일으켰는데 수법이 잔인했다. 이것이 정치의 법칙이다. 어쩌면 옹정은 열두 미녀가 자신의 고독, 고통, 비밀을 폭로할까 두려워 그들을 원명원에서 떼어냈는지도 모른다. 250년 후 베이징 고궁박물원 전문가 주자진이 내무부의 기록을 발견해 이들이 황비가 아닌 것을 증명했다. 3년 뒤인 옹정13년(1735년)에 옹정은 원명원에서 갑자기 사망했다. 8월 20일에 정상적으로 조정에 나왔다가 불편하다면서 잠깐 침상에 누웠는데 3일만에 죽었다. 갑작스러운 죽음의 원인은 기록되지 않았다. 사인도 밝혀지지 않았다. 부친과 마찬가지로 죽음의 미스터리를 반복하고 있다.

대학사 장정옥(張廷玉)은 자신의 연보에서 22일(옹정 사망 전날) 낮에 황제를 만났는데 한밤중 2경*을 쳤을 때 갑자기 원명원에 불려가서 '병이 심각한 것'을 알고 '깜짝 놀라 숨이 멎을 뻔했다'고 회고했다.[51] '깜짝 놀라 숨이 멎을 뻔했다'는 말을 두고 후대 역사학자들이 많은 추측을 했다. 그들은 장정옥이 놀란 원인이 옹정의 병 때문이 아니라 다른 사정이 있었을 것이라고 생각한다. 그러나 구체적인 이유는 역사의 연기 속에 겹겹이 갇혀 있다가 세상에 떠도는 여러 가지 빛바랜 가상이 되었다. 그의 사인에 관한 몇 가지 시나리오 중 세 가지가 상당히 기괴하다.

* 당시에는 밤에 북을 쳐서 타경했다. 2경에 북을 두 번 쳤다.

시나리오1 : 〈청궁13조연의(淸宮十三朝演義)〉, 〈청궁유문(淸宮遺聞)〉 등 야사에서 옹정은 여류량의 딸 여사랑(呂四娘)에 의해 죽임을 당한다. 여류량은 〈추행〉이라는 시에서 "풍속이 어느새 바뀌어 의관이 점차 의심을 받는다"고 썼던, 청나라가 한족의 복장을 금한 것에 불만을 품은 강남의 문인이었다. 옹정8년(1730년) 옹정은 죽은 여류량과 두 아들을 무덤에서 파내어 목을 베고 대중에 보이라 했다. 살아 있는 아들 하나는 참수하고 다른 가족들은 영고탑(寧古塔)에 유배 보내 노비로 삼고 재산은 모두 관에서 몰수했다. 여류량의 친구 손극용(孫克用), 여류량의 서적을 소장했던 주경여(周敬輿)까지 가을이 지난 후 처단했다. 이런 극악한 처벌에서 여류량의 딸 여사랑만 도망쳤다. 이 약한 여자는 민간에 숨어 들어가 검술을 연마했고 마침내 황궁에 잠입할 기회를 얻자 단칼에 옹정의 머리를 떨어뜨렸다. 여사랑의 복수기는 옹정 사후 중화민국 시대까지 전해진다.

시나리오2 : 〈범천려총록(梵天廬叢錄)〉에 따르면 몇몇 궁녀와 태감(환관)이 밤이 깊고 바람이 세게 부는 밤에 옹정의 침궁에 잠입하여 옹정의 목에 끈을 걸어 졸랐다. 옹정의 사지가 뻣뻣해지고 두 눈이 튀어나오고 목의 푸른 힘줄이 수많은 푸른 뱀처럼 굽이쳐 돌아다니다가 눈길에서 마지막 생명의 빛이 꺼지자 그때서야 끈을 천천히 풀었다.

시나리오3 : 옹정 황제에 의해 면직되고 감옥에 갇히고 가산을 몰수당한 강남 직조 조가의 아들 조설근과 관련이 있다. 조설근의 연인인 축향옥(竺香玉)은 〈홍루몽〉에서 임대옥의 원형이었다. 축향옥이 옹정 황제의 눈에 들자 조설근은 일을 꾸며 궁으로 숨어 들어가 축향옥과 공모해서 단약으로 옹정을 독살했다.

세 가지 시나리오 모두 꾸며진 티가 난다. 여사랑이든 조설근이든 황궁에 들어가는 것은 쉬운 일이 아니었다. 그것이 가능했다면 정말 '고수'였

을 것이다. 궁녀가 옹정을 목졸라 죽인 시나리오는 명나라 궁녀 양금영 등이 끈으로 가정 황제를 목졸라 죽이려 했던 일의 해적판이다. 그런데 재미있는 것은 세 가지 시나리오에서 옹정은 모두 여인의 손에 죽었다. 그래서 궁궐에 소장된 미녀의 새로운 판본이 생겼다. 수려하고 늠름한 자태에 매서운 손놀림, 출중한 솜씨를 가졌다. 이런 용모를 가진 미인도는 없었던 것 같다. 그들은 가상의 사람이 아니고 피와 살이 있고 사랑하고 미워할 줄 아는 사람이었다. 그들은 황제가 상상하는 벗이 아니었다. 피비린내 나는 옹정 왕조가 그 여성들을 황제의 적으로 만들었다. 이 시대에는 꽃처럼 아름다운 여인도 투지를 불러일으키고 물처럼 흐르는 세월에 묻어버렸다. 옹정은 이렇게 여인들과 관련된 전설에서 죽고 또 죽었다.

바흐친은 "한 사람은 심미적으로 타인을 절대적으로 필요로 하며 타인의 관조와 기억, 집중과 통합의 기능이 필요하다"고 말했다.[52] 그는 더 나아가 그 '타인'을 '마음의 자아감각'과 '외적인 이미지' 사이에 삽입한 '투명한 스크린'이라고 설명했다.[53] 옹정에게 〈십이미인도〉는 바흐친이 말한 그 '투명한 스크린'이다. 그는 미인을 보고 싶은 것이 아니었다. 자기 자신을 보려고 했다. 그는 자신을 향초미인에 비유한 굴원과 같이 비취빛 대나무와 미인에 자신을 비유하고 그 여성들의 아름다운 영상에서 자신의 성스러운 순결함을 증명했다. 그것이 그의 음성적인 부분이고 객관적인 자기가 아니라고 해도 바흐친이 말한 것처럼 '오직 자신의 이미지'였다.[54] 그가 죽은 뒤에도 맴돌며 사라지지 않는 죽음의 전설은 '투명한 스크린' 같았다. 그 안에서 사람들이 본 것은 옹정이라는 음과 양이 하나인 사람의 이기적이고 흉악하고 냉혹하고 누추한 얼굴이었다.

여러 해 뒤 조설근은 북경 서쪽 외곽 원명원에서 멀지 않은 마을에 홀로 숨어 〈홍루몽〉이라는 대작을 완성했다. 책에 '풍월보감'이라는 거울

이 등장하는데 바흐친이 말한 '투명한 스크린' 같은 역할을 한다. 발족도사가 '풍월보감'을 목숨을 구하는 약이라고 가서에게 주면서 수차례 당부했다. "절대 정면을 비추지 말고 뒷면만 비추라."[55] 그러나 가서는 거울의 뒷면으로 비추고 안에 해골을 보았다. 그리고 욕을 했다. "이런 도사 새끼, 나를 이렇게 놀라게 하다니!" 그리고 얼른 정면을 비추었다. 그 안에서 봉저(왕희봉)가 가벼운 몸짓으로 그에게 손짓했다.[56] 그는 '아름다워 보이는' 것은 진실로 알았고 누추한 것은 거짓으로 알았다. 그래서 원래는 목숨을 구할 수 있는 거울에서 죽었다.

자금성의 그림들

14
장

길 위의 건륭

웅대하고 풍광이 무궁무진한 〈건륭남순도〉는 백성을 긍휼히 여기는 마음을 표현한 〈시경도〉에 대한 아름다운 반론이 됐다.

1

청 건륭4년(1739년) 봄, 28세의 건륭 황제는 화원의 여러 신하들에게 조서를 내렸다. 남송 화가 마화지(馬和之)의 〈시경도(詩經圖)〉가 뜻하는 바를 따라 완전한 〈모시전도(毛詩全圖)〉를 그리는 큰일을 하라는 것이었다.

마화지는 남송시대의 화가였다. 건륭의 시대와는 멀리 떨어진 인물이라 생몰연도를 알 수 없었다. 송나라 말의 문인 주밀(周密)은 "어전 화원이 열 명뿐이며 마화지가 최고 자리에 있다"고 말했다. 남송 왕조의 황실 화원에 편제가 열 개밖에 없는데 마화지의 등급이 가장 높았다는 뜻이다.

송 고종 조구의 마음속에서 마화지가 어떤 위치였는지 알 수 있다. 이 황제와 신하는 훌륭한 창작 파트너였다. 마화지가 그림을 그리고 송 고종이 글씨를 쓰는 것이 그들이 합작하는 전형적인 스타일이었다. 고궁박물원이 소장하고 있는 송 시대의 〈후적벽부도(後赤壁賦圖)〉 두루마리도 두 사람의 합작품이다. 마화지와 송 고종이라는 남송 초의 빼어난 두 예술가는 춤꾼과 노래꾼처럼 손발이 잘 맞고 호흡이 빈틈없이 맞았다. 그들 사이의 묵계는 연습으로 만들어진 것이 아니라 타고난 것이었다.

자금성의 그림들

〈시경도〉 역시 마화지가 그림을 그리고 송 고종이 글씨(〈시경〉 원문)를 썼다. 나중에 송 효종이 조금 보충해서 썼다. 〈시경도〉는 오른쪽에 시가 왼쪽에 그림이 있는 형식으로 시와 그림이 같이 나오는데 둘이 잘 어울려 미술사상 불후의 작품이 됐다. 2015년 가을, 나는 베이징 고궁박물원 연희궁(延禧宮) 전시장에 서서 이 〈시경도〉가 이어지지 않는 것을 보고 명나라 왕나옥(汪砢玉)이 〈산호망(珊瑚網)〉에서 마화지를 칭찬한 것을 떠올렸다. "선공의 부인인 선강이 친척과 사통한 일은 쓰지 않고 시경 구절인 '메추라기 달려가고 까치가 운다'고만 썼으며, 나무와 돌은 늘 법칙에 들어맞으니 그것을 바라보면 기운이 가득함을 느낀다. 가슴속에 본래부터 풍(風)과 아(雅)가 있었기 때문이다."

600여 년 후, 이 〈시경도〉가 건륭제의 책상에 떨어졌을 때는 이미 일부만 남아 있었다. 그것은 〈빈풍7편(豳風七篇)〉 [그림 14-1], 〈소남8편(召南八篇)〉, 〈용풍4편(鄘風四篇)〉 등 모두 9점이었다.

건륭은 이 점이 마땅치 않았다. 그는 이 옛 그림들을 매만지며 마음 깊은 곳에서 그림판 〈시경〉을 완전하게 복원하겠다고 생각했다. 건륭제는 심각한 강박증이 있어서 흠이 있는 것은 받지 않았다. 그는 시간을 독촉해서 시간이 몰수해 간 그림의 일부분을 돌려받으려 했다. 그래서 〈모시전도〉를 그리라는 성지를 내려서 조정 화원의 신하들이 함께 사라진 부분을 그려 넣게 했다.

2

그때 궁전 안은 봄빛이 완연하고 정원의 꽃과 나무들은 모두 조용하여 꼼짝도 하지 않는 것이 마치 물밑에 가라앉은 그림자 같았을 것이라

[그림 14-1]
<빈풍도> 두루마리, 남송, 마화지,
베이징 고궁박물원 소장

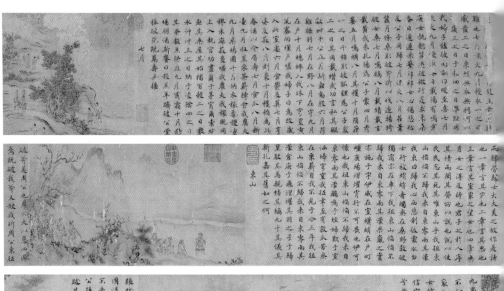

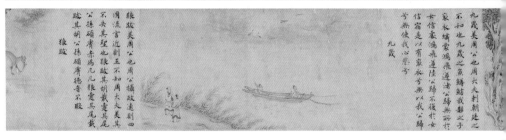

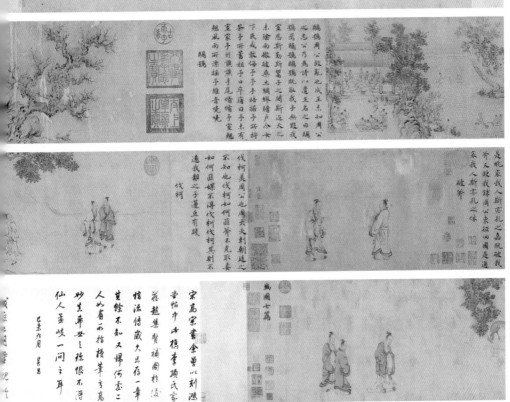

庚女執懿筐遵彼微行爰求柔桑
春日遲遲采蘩祁祁女心傷悲殆
及公子同歸七月流火八月萑葦
蠶月條桑取彼斧斨以伐遠揚猗
彼女桑七月鳴鵙八月載績載玄
載黃我朱孔陽為公子裳四月秀
葽五月鳴蜩八月其穫十月隕蘀

七月陳王業也周公遭變故陳后
難也七月流火九月授衣一之日
廁發二之日栗烈無衣無褐何以
歲三之日于耜四之日舉趾同
我婦子饁彼南畝田畯至喜七月
流火九月受衣春日載陽有鳴倉

趙國七篇

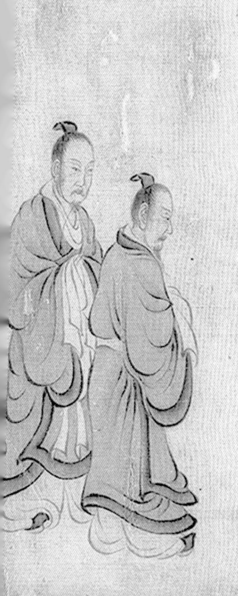
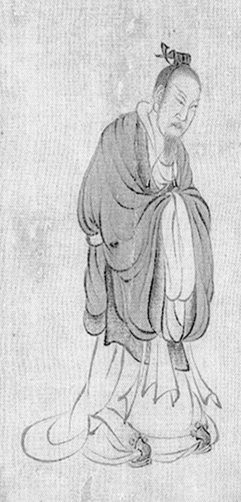

고 추측해 본다. 이때 건륭의 마음이 움직였는데 그 움직임이 거대한 문화 공정을 이끌어냈다. 건륭 본인과 그 주변의 신하들이 이 공사에 7년이라는 시간을 바쳤다.

7년 뒤 〈시경〉을 다시 그리는 이 예술공정은 건륭10년(1745년) 폭염 속에서 완성됐다. 이후 건륭은 내친김에 청 황실의 유명한 사신화가(詞臣畵家)* 동방달(東邦達)과 합작해서 〈빈풍도병서(豳風圖並書)〉를 모방해 그렸다. 선덕전금사간본(宣德箋金絲欄本) 행서와 해서로 〈빈풍(豳風)〉을 쓰고 태자방전본(太子仿箋本)으로 〈시경〉의 그림을 그렸다. 건륭은 인물, 동방달은 돌과 나무, 집을 그렸다.

오랜 세월 동안 건륭 황제는 중국 서예의 거인이 자신의 손을 이끌며 붓놀림 하나, 글자 하나, 그림 하나 속에 들어 있는 비법을 전수해 주는 것 같다고 느꼈다. 만약 수년 후 궁정 어의들이 펴낸 진단서가 믿을 만하다면 이 일이 모사하는 자와 모사 당하는 자 사이에 최면이 걸린 듯하고 정감 넘치는 사랑의 관계를 만들어냈다. 이로 인해 젊은 황제는 자신이 다른 전제 군주의 피부 밑으로 점점 미끄러져 들어가는 것을 느꼈다. 붓을 먹물에 적셨을 때 털이 부풀어 오를 정도로 먹물을 충분히 먹게 했다. 송 고종도 그와 똑같이 했다.[1]

〈모시전도〉를 그린 것은 오늘날 영화계에서 고전을 리메이크하는 것과 비슷하다. 마화지의 〈시경도〉는 건륭이라는 감독이 집요하게 리메이크한 고전영화다. 수동적으로 복사만 해서는 안 되고 왕조의 새로운 의지를 뚜렷하게 그려야 했다. 시대가 바뀌었고 창작자도 바뀌었다. 청나

* 청나라 때 화가의 신분을 네 가지 유형으로 나누었는데 궁중화가, 사신화가, 종실화가, 민간화가였다. 그중 사신화가와 종실화가는 각부 대신 혹은 황실 성원, 귀족 등 사회적 지위가 높았으나 그림은 아마추어적인 성격을 띠었다.

자금성의 그림들

라 화원화가가 마하지를 대신했고 송 고종과 송 효종을 대신한 것은 청나라 고종 건륭이었다. 건륭은 〈시경〉의 시 305편을 그림 가장자리에 한 글자 한 글자 베껴 썼다. 밑그림에도 간간이 몇 글자씩 써넣었다. 〈시경〉에 대한 그의 사모와 그리움은 변하지 않았다. 7년 동안 한 획 한 획을 그리고 쓰면서 털끝만큼도 나태하지 않았다. 그 신중함과 경건함은 송 고종, 송 효종과 같았다.

3

북송에서 남송으로 넘어가는 시기, 황제들은 화원에 뛰어난 화가를 많이 거느리고 있었고 자기 스스로 찬란한 글씨를 썼지만 평판이 좋지 않았다. 중원의 만리강산을 잃어버렸기 때문이다. 본래 중원에 자리잡았던 왕조가 황하 유역에서 쫓겨났고 북방의 금나라가 그 땅을 차지했다. 중원에 자리잡은 중화왕조의 정통성을 거의 상실하여 남송의 공간이 점점 구석으로 몰렸다. 나중에 남송과 원나라의 대결이 중국의 맨 끄트머리인 광둥성 애산(崖山)의 바다에서 펼쳐졌다. 중원을 두고 각축을 벌이는 것은 이미 사치가 되어버렸다. 그 전쟁은 육수부(陸秀夫)라는 충신이 울부짖는 어린 송나라의 마지막 황제 조병(趙昺)을 등에 업고 바다로 뛰어드는 것으로 끝을 맺었다. 이들을 뒤따라 남송의 후궁과 문무백관들이 줄줄이 바다에 뛰어들어 들쭉날쭉한 물거품이 됐다. 송나라의 무한한 번화가 이렇게 바다에서 끝났다.

책임을 묻는다면 송 휘종이 가장 먼저 공격받을 것이다. 그는 어리석은 황제와 천재 예술가의 혼합체로 여겨져 왔다. 그의 뒤를 이은 송 고종도 연약하고 이기적이며 큰 뜻을 품지 못했기 때문에 겨우 지탱하고 있

는 왕조를 불구덩이로 몰아넣었다. '중국은 바로 그때부터 연약하고 타성적으로 변하기 시작했다.'[2]

이 두 황제 예술가가 빚어낸 비극적인 결과를 보면 예술의 가치에 대한 회의를 품게 된다. 과연 예술은 제국의 독인가, 예술에 감염되면 반드시 망하는가?

장려하고 거대한 간악은 결국 북송 왕조의 무덤이 되었고, 거만한 금나라는 그들이 변경성에서 약탈한 글과 그림을 수레에 가득 싣고 금나라 중도(中都)로 옮겨간 후 곧바로 예술에 빠져들었다. 예술은 금나라 철혈왕조를 정신적으로 끌어올리지 못하고 그들의 뼈를 녹여버렸다. 금나라가 한창이던 12세기, 금 장종은 송나라를 거의 곳곳에서 흉내냈다. 그의 세상에는 시와 글씨, 곡과 부가 가득하고 제도와 문물이 찬란했다. 그는 거문고를 끌어안고 곡(曲)을 연주하고 현악기를 가르며 사(詞)를 읊었다. 심지어 송 휘종을 흉내내 수금체를 썼고 총비의 이름을 이사아(李師兒)로 불렀다. 이 이름은 이사사(李師師)*를 모방한 것으로 보인다.

그의 왕조는 이런 것만 따라 하지 않고 북송의 운명까지 완전히 리메이크했다. 그는 송 휘종처럼 죄수가 되어 적국의 계단 밑에 무릎을 꿇지는 않았다. 그러나 그의 후손들은 송 휘종보다 더 비참한 최후를 맞았다. 마지막 황제 완안승린(完顏承麟)이 1234년 정월 채주(蔡州)에서 황급히 즉위했을 때 몽고군이 이미 궁문 앞까지 밀려들고 있었다. 완안승린은 즉위식을 대충 치르고 부하 장병들을 데리고 궁궐을 뛰쳐나가 원나라 군대와 목숨을 걸고 싸웠다. 결국 그는 피와 살이 엉킨 시체가 되었다. 금나라의 마지막 황제는 재위 기간이 2시간도 안 되어 중국 역사상 재위 기간이 가장 짧은 황제로 기록됐다.

* 북송 말기 기루의 가희(歌姬)였다. 송 휘종의 사랑을 받았다고 전해진다.

용맹한 기병으로 일어난 이 왕조가 금 장종의 손에서 꺾인 것은 그가 예술을 사랑했기 때문이었을까?

4

건륭도 예술을 사랑했다. 송 휘종과 송 고종 같은 큰 예술가가 되지는 못했지만, 평생 예술 마니아로 예술작품을 소장하고 감정하고 시 쓰고 그림 그리기에 바빴다. 건륭8년에 건륭이 소장한 서화, 비첩(碑帖)*, 고서적이 1만 점이 넘었다. 청나라 초의 대수집가 안기진(安岐進)이 건륭에게 바친 고대의 글과 그림만 800점이 넘는데, 이 중에는 전자건의 〈유춘도〉, 동원의 〈소상도〉, 황공망의 〈부춘산거도〉 등 희대의 작품이 포함돼 있었다. 젊은 건륭은 신하들과 함께 〈모시전도〉를 정성껏 그리는 한편 두 가지 큰일을 진행했다. 궁궐에 소장된 글과 그림을 편찬하고 정리해 두 권의 서화 목록을 만드는 것이었다. 궁전에 소장된 종교 관련 서화를 수록한 〈비전주림(秘殿珠林)〉과 글과 그림을 수록한 〈석거보급(石居寶笈)〉을 엮었다.

〈석거보급〉은 건청궁, 양심전, 중화궁, 어서방(御書房, 경양궁 뒤쪽에 있다.) 등 4개의 궁전에 소장된 글과 그림의 목록으로, 황제의 비밀 소장품을 분류하고 기록한 것이다. 이후 소장품이 많아지면서 다른 궁전으로 확장했다. 건륭제는 진품을 안 보고 소장목록만 읽어도 즐거웠다. 세상에는 건륭제만큼 부유한 사람이 없었다. 어떤 황제도 건륭제를 따라올 만한 부를 갖지 못했다. 〈석거보급〉은 도시의 오래된 지도처럼 그가 상상하는 아

* 옛사람들이 앞 왕조의 중요한 일과 성대한 행사 등을 절벽이나 비석에 새겼는데 이를 족자나 책장으로 만든 것이다.

름다운 유적지를 거닐며 정자 누각, 비바람과 은거하기 좋은 숲을 음미
할 수 있게 했다.

황권제도 하에서 예술품은 일방적으로 민간에서 황실로 이동한다. 황실
에서 민간으로 돌아오는 유물은 드물고 전란의 시대에만 예외였기 때문
에 황제는 초특급 문화재 수집가, 광적인 예술 애호가가 될 수밖에 없었다.
그의 개인 정원이 바로 이 나라 최대의 박물관이자 미술관이다. 하지만 그
는 예술 속에 도사린 위험도 봤다. 아홉 살 때 상서방(上書房)*에 들어간 건
륭은 어려서부터 엄격한 유교 경전 교육을 받았다. 경전과 역사서를 숙독
한 만큼 600여 년 전에 송나라 궁정에서 일어난 모든 일을 당연히 알고 있
었다. 그는 어비(御批)**에 '노리개로 뜻을 잃었다'는 말을 쓰고 '그로 인
해 마음 깊이 경계심을 가졌다'고 했다. 또한 '성쇠가 모두 꿈과 환상'이
라고 한탄하기도 했다. 예술은 후궁과 같아서 따뜻하게도 하고 타락하게
도 한다. 이때 건륭제는 극도의 딜레마에 빠졌을 것이다. 심혈을 기울여 높
은 경지에 오르고 싶지만 또 최선을 다해 포위망을 뚫어야 했다.

그리하여 건륭제는 자신의 소장품에 도덕적 보호색을 입히려 했다. 건
륭제는 예술을 담는 진정한 그릇은 궁전이 아니라 도덕이라고 생각했다.
그 희대의 글과 그림들은 예술의 운반체일 뿐만 아니라 도덕의 운반체
로 존재하며 아름다움과 정의의 힘을 설파해야 했다. 그의 눈에 비친 오래
된 종이쪽지는 창백하고 무력한 것이 아니라 중국의 전통적인 도덕적 이
상을 담은 선언서, 선전대, 파종기였다.

중국 회화의 도덕적 전통은 가장 오래된 그림인 동진 시대 고개지의 〈여
사잠도〉에서 시작됐다. 그것은 여성에 대한 도덕적인 잠언이자 제왕을 타

* 강희23년 황자들을 위해 준비한 학교
** 황제가 답하는 말이나 글, 의견을 전하기 위해 상급에서 하급에 보내는 문서

　　　　　　　　　　　　　　　　　　　　　　자금성의 그림들

이르는 최고의 약이었다. 그림 속 미인을 비추는 동으로 만든 거울은 그림의 기능을 은유적으로 표현한 것이다. 그림은 단순히 감상하는 것이 아니다. 거울처럼 우리의 영혼을 비추는 것이다.

이로써 건륭은 자신의 예술적 취미를 계속할 수 있는 좋은 이유를 찾았다. 그는 이런 노리갯감으로 뜻을 잃지 않을 것이다. 오히려 이러한 고대 예술의 진품에 비추어 자신은 물론 왕조의 도덕을 건설할 것이다. 강산은 그림과 같다. 그리고 강산의 운명은 그림을 통해 비춰진다. 그래서 〈석거보급〉을 편찬하면서 '평가를 했을 때 ○○의 진품이라고 말할 수 없더라도 그 뜻이 바르면 표제나 서명의 진위에 신경쓰지 않아도 된다'고 했다. 진위보다 도덕적 의미가 더 중요하다는 뜻이다. 건륭이 예술에 대해 가진 원칙을 오늘날의 말로 바꾸면 정치 기준이 첫째, 예술 기준이 둘째였다.

마화지가 그린 〈시경도〉의 비밀을 열심히 살펴보던 건륭은 마침내 〈시경〉이 오경(五經)의 최고이며 왕조 창업의 어려움과 백성들이 힘들게 노동하는 상황을 그린 작품이라는 것을 알았다. 중국인의 도덕과 가치의 진정한 원천이자 왕조의 정통성을 찾을 수 있는 곳이고 중국인의 마음속 '성경'이었다. 〈시경〉이 대표하는 중국 초기 문화는 일종의 윤리 문화로 '덕'을 매우 중시했다. 천라이(陳來)는 이를 '덕에 민감한 문화'라고 불렀다. 이런 '덕에 민감한 문화'는 '백성'에게 쏠렸다. 천라이는 이렇게 말했다. "민의란 백성들의 요구가 모든 정치의 궁극적 합법성으로 규정되는 것이고 민의에 대한 관심이 서주(西周)의 천명관(天命觀)에 큰 영향을 미쳐 민의가 서주 사람이 말하는 '하늘'의 주요한 부분이 됐다. 서주 문화에서 나온 중국 문화의 정신적 기질이 훗날 유가사상이 생산되는 원천과 기초가 되었다."[3] 즉 백성으로부터 나온, 민생의 고통을 제대로 이해하는 왕조

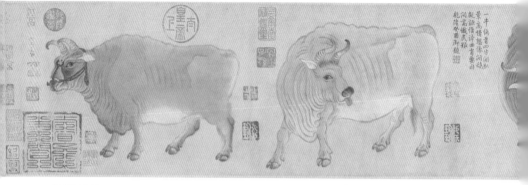

[그림 14-2]
<오우도> 두루마리, 당, 한황, 베이징 고궁박물원 소장

가 태화전 어좌 위에 있는 현판처럼 건극수유(建極綏猷)*해야 국운이 영원할 수 있다.

그래서 건륭17년(1752년) 가을, 양강총독 윤계선(尹繼善)이 자신이 소장하고 있던 당나라 한황(韓滉)의 〈오우도(五牛圖)〉[그림 14-2]를 건륭에게 바칠 때만 해도 건륭은 이를 틈날 때 감상할 정도의 보통 놀잇감으로 여겼다. 다음 해에 건륭은 이 오래된 그림의 '현실적 의미'를 발견해 〈오우도〉 가운데 다음과 같은 네 구절의 시를 썼다.

소 한 마리는 머리에 끈을 둘렀으나 네 마리는 한가하니
두 마리 소를 그려 바친 도홍경**의 고상한 마음을 상상할 수 있네
혀로 핥고 이빨로 씹지만 어찌 사실처럼 그렸음을 자랑한다고 생각하랴!

* 하늘의 뜻을 이어 법칙을 세우고 백성을 위로하며 큰 뜻에 따른다.
** 남조 양 무제가 도홍경에게 관직을 주려 하자 도홍경은 두 마리 소를 그려 바쳤다. 그림에서 소 한 마리는 물풀 사이에서 자유롭게 놀고 있고, 다른 한 마리는 금으로 만든 굴레를 쓴 채 줄에 묶이고 몽둥이로 맞고 있었다. 그림을 본 양 무제는 도홍경이 자신을 도와 일을 하지 않을 것을 알아챘다.

자금성의 그림들

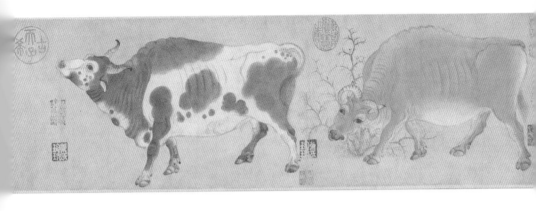

요컨대 소의 헐떡임에 대해 묻는 것으로 백성의 고통을 알아야 한다는

것이리

건륭제의 시는 이 옛 그림에 농후한 이데올로기적 색채를 덧붙여 그림
의 의미를 은일한 여유로움에서 농사의 고달픔을 대표하는 것으로 바꾸
었다. 건륭은 선주(先周)*의 성왕(聖王) 시대를 그림으로 그렸고 자신을 성
왕의 반열에 올려놓았다. 자신이 말한 것처럼 '여유로울 때 예술을 감상하
면서도 언제나 백성이 근본인 것을 잊지 않는다'는 것을 보여주었다. 장정
옥(張廷玉)이 "황제의 마음은, 즉 복희(伏羲), 문왕(文王), 주공, 공자의 마음이
다"라고 아부했다.

〈시경도〉 역시 건륭의 도덕의식에 의해 다시 새로워졌다. 그는 심지어
〈모시전도〉를 보관하는 경양궁 후전을 '학시당(學詩堂)'으로 개명했다. 〈학
시당기(學詩堂記)〉 권말에 건륭은 이런 글을 썼다.

* 주나라 무왕이 상나라를 공격해서 멸망시켰는데 이전의 주나라 문화를 선주 문화라 부른다.
상나라를 멸망시킨 후 천하의 주인이 된 주 왕조는 선주 문화의 기초 위에 상나라와 기타 부족
의 문화를 받아들여 주 문화를 형성했다.

一牛絡首四牛間
景高情想像間誠弘
豔話惟誇曲肖要目
問喘識民艱
乾隆癸酉御題

고종과 효종의 왕조는 강개(江介)*에 치우쳐서 회복의 의지가 없었으니, '아(雅)', '송(頌)'**의 큰 뜻이 부끄럽네, 그림을 그리고 경전을 쓰는 것도 한 묵으로 정을 즐겼을 뿐이니 어찌 시경을 배운 사람이라 하겠는가[4]

건륭은 똑같이 예술을 해도 자신이 송 고종과 송 효종보다 훨씬 격이 높다고 말하고 싶었다. 예술가라고 불리는 송나라의 두 황제에게 그는 경멸의 웃음을 던졌다. 그들이 마화지와 합작하여 〈시경도〉를 완성하는 것은 '먹으로 하는 놀이'에 불과할 뿐, 〈시경〉의 오묘한 의미에 대해 그들은 아는 바가 없다고 했다.

건륭은 마침내 문예를 사랑하는 송나라 황제들과 선을 그을 이유를 찾아냈다.

5

그러나 이 한계는 분명하지 않았다.

남의 눈에는 송 고종 조구나 청나라 고종 건륭이 모두 그 나라의 예술 창작과 소장을 촉진한 사람이었다. 그것이 예술을 위한 예술이었는지 아니면 건륭이 공언한 것처럼 도덕적인 목적에서였는지는 다른 많은 사람들에게 별로 중요한 문제가 아니었을지도 모른다. 그러나 건륭은 이 문제를 어설프게 생각하지 않았다. 그는 그의 왕조가 민본(民本)을 대표한다고 봤다. 그리고 왕조의 고귀함이 〈오우도〉와 〈시경도〉에 투영된 밑바닥 백성의 숨결과 피와 땀 속에 담겨 있다고 생각했다. 서양 화가 랑세녕

* 강개는 장강 동쪽이다.
** '아'와 '송'은 〈시경〉에 나오는 작품을 그 문체에 따라 분류한 명칭들

도 황제의 명으로 건륭9년(1744년) 효현 황후가 친잠의식을 주관하는 장면을 묘사하는 〈친잠도〉를 그렸다. 황후가 친잠의식을 주관했고 황제는 선농례를 올렸다. 남자는 밭을 갈고 여자는 길쌈을 하는 분업은 황실에서도 예외가 아니었다. '땅의 기운을 받은' 왕조인 것을 증명하기 위해 건륭제는 그의 생애 가장 중요한 행위예술인 남순(南巡)*을 계획했다.

제왕이 순행을 하는 것은 옛 풍습이다. 그러나 강남까지 간 황제는 멀리 진시황, 수 양제가 있었고 가깝게는 명나라 정덕 황제가 있었다. 첫 남순은 강희 황제 때 시작되었다. 북쪽에 오래 살던 강희 황제는 처음으로 자신이 다스리는 영토의 다양한 모습을 자세히 관찰할 수 있었다. 25세의 건륭은 즉위한 지 얼마 되지 않아 할아버지가 지나갔던 길을 밟았다.[5]

남순의 목적은 다양했다. 예를 들면 황제의 권위를 보이고 세속의 풍조를 묻고 수로를 직접 살피고 하수를 검사한다. 말하자면 수리공사를 시찰하고 백성의 고통을 체험하며 제국의 정치적 토대가 인민대중의 지지를 잃고 무너지지 않도록 하는 것이다.

건륭이 농사를 중시하고 백성을 가엾게 여긴 것은 겉치레가 아니었다. 진실한 감정이 마음을 묵직하게 짓눌렀다. 한겨울 밤, 따뜻한 집안의 화롯가에 기대어 창밖에서 휙휙 소리를 내는 북풍에 귀를 기울이다가 다시 눈앞에 아른거리는 화롯불을 바라보던 그는 문득 성밖의 초가집에서 떨고 있을 빈민들을 생각하며 감정이 복받쳐 붓을 들어 이런 시를 썼다.

> 난로에 숯불을 지펴 따뜻함이 퍼지니
> 작은 방이 점차 따뜻해지구나
> 이때 춥고 배고픈 사람을 생각하면

* 건륭 황제는 재위 기간 동안 6차례 강남 지역으로 순행했다.

자금성의 그림들

초가집에 근심이 가시지 않는다.

어느 해인가 안후이성 태호현(太湖縣)이 재해를 입어 굶주린 이재민이 '흑미(黑米)'라는 나물로 끼니를 때웠다. 건륭은 지방 관리들에게 그 '흑미'를 궁중에 올리라고 명령해서 맛보았다. 삶은 흑미를 입에 넣는 순간 건륭의 눈에서 눈물이 쏟아져 나왔다. 천자의 장엄함을 잊고 어깨를 들썩이며 통곡했다.

나중에 그는 시에 다음과 같이 썼다.

> 쌀의 모양을 하고 있어
> 삶아서 직접 맛을 보았더니
> 우리 백성의 식사에 탄식하여
> 먹기 전에 먼저 눈물이 떨어졌네

그날 그는 흑미를 황자들에게 나누어 주라고 명령했다. 궁궐에서는 비단 옷에 옥 같은 음식을 먹지만 궁궐 밖에서 사람들은 '흑미'를 먹고 있다는 것을 가르치고 싶었다.

78살 때 건륭은 남송 소흥연간 궁정화원 부사 이적(李迪)이 그린 〈계추대사도(鷄雛待飼圖)〉를 임모했다. 비단 바탕에 그려진 원작은 건륭이 내부(內府)에 소장한 작품 중 하나로 〈석거보급·속편〉에 수록되었고 현재는 베이징 고궁박물원에 소장되어 있다. 그림에 병아리 두 마리가 있다. 둘이 같은 방향을 향하고 있는데 한 마리는 눕고 한 마리는 서 있다. 정신을 집중하는 것이 먹이를 찾는 어미닭의 부름을 듣고 그쪽으로 가려는 듯하다. 건륭이 임모를 통해 표현하고자 했던 정치적 의미는 〈오우도〉, 〈시경

도)와 일맥상통한다. 그는 임모한 후 각으로 떠서 여러 벌을 만든 후 각 성의 총독과 순무들에게 보냈다. 자신의 그림 솜씨를 과시하기 위해서가 아니었다. 그는 이들 지방관들이 부모처럼 관할 지역의 백성들을 그림 속 병아리로 보기를 바랐다. '어린 백성들이 삐약삐약 하며 먹을 것을 기다리는 것을 잊지 말라.'

건륭이 할아버지 강희에 이어 남순을 계속한 것도 이 때문이었다. 그는 남순이 제국의 천자가 대중 속으로 파고들어 제국의 현실을 이해하는 가장 중요한 길이라고 생각했다. 그는 75살에 자신을 자랑스럽게 평가했다. "내가 재위 오십 년에 두 가지 큰일을 했으니, 하나는 서쪽 몽고족을 평정한 것이고 하나는 남순이다." 그는 자금성을 출발해 먼지 날리는 흙길과 안개가 자욱한 물길을 달려 제국의 한가운데 민풍이 후박한 중원과 이슬비가 짙게 드리운 강남으로 들어갔다.

2006년 캘리포니아대를 방문해 미국 학자 패트리시아 버클리 에브리(Patricia Buckley Ebrey)와 매기 빅포드(Maggie Bickford)를 만났다. 그들은 공동으로 〈휘종과 북송 말기의 중국-문화의 정치와 정치의 문화〉라는 책을 출간했다. 이 책에서 이런 참신한 관점을 봤다. 북송이 쇠락한 근본 원인은 '인종 때부터 송나라 황제들이 거의 경기 지역에 머물렀기 때문'인데 '황제가 구중궁궐 안에 살면 제국에서 당시 벌어지는 모든 것을 직접 볼 수 없다'고 했다.[6] 그들은 (예를 들어 송 휘종과 송 고종 등) 예술에 마음을 쏟고 아름다운 예술 왕국을 만들어가는 데 열중하고 자신의 공간을 확장하려 했다. 즉 황제들이 바깥 출입을 하지 않았기 때문에 자신의 제국에 제대로 접근할 수 없었다. 그들은 그림을 통해 간접적으로 현실을 관찰할 수밖에 없었다. 그들은 궁궐에 있으면서도 제국 밖에 있었다.

변경 궁전의 송 휘종은 민생고를 체험하지 못했고 도망칠 때에야 비로

서 황하를 건넜다. 그는 남순을 하지 않았고 북쪽으로 '사냥'을 갔다. 그러나 이 사냥은 남송 왕조가 휘종과 흠종 두 황제가 죄수가 되어 북쪽으로 끌려간 일에 붙인 듣기 좋은 이름일 뿐이다. 건륭은 송 휘종이 되기 싫어서 장대한 남순을 했고 호탕하게 북쪽으로 사냥도 갔다. 진짜 사냥이었다.

6

건륭의 남순이 민생을 체험하고 고락을 되새기려는 목적을 담고 있다고 해도 긴 여정에서 단 한 번도 굶지 않았다. 오히려 술도 밥도 잘 먹고 금빛 찬란한 호화 여행이 될 수밖에 없는데, 각지의 관리들이 잘 보일 기회를 놓칠 리 없었기 때문이다. 황제는 상상하기 어려울 정도로 높은 대접을 받았다. 남순이 이미 지방경제에 큰 부담을 준다는 사실을 강희 자신도 잘 알았다. 강녕직조* 조인(曹寅, 조설근의 조부)도 상소에 '양회에 폐단이 많고 빚이 많다'고 썼다.[7]

〈홍루몽〉 제16회에서는 왕희봉이 조유모와 대화하는 장면이 나온다. 왕희봉이 "내가 당시 태조 황제가 순 임금을 본받아 순시를 할 때 책보다 더 번화했어. 그런데 나는 그것을 보지 못했지." 조유모가 말했다. "아이고야, 그건 천년에 한 번 있는 일이지요. 그때 일을 제가 기억하는데요, 우리 가부(賈府)는 고소(姑蘇)와 양주(揚州) 일대에서 유람선을 만들고 보를 수리하는 등 한 번 손님 맞을 준비를 하는 데 은을 바닷물에 흘리는 것처럼 썼어!" 그러면서 다음과 같이 말했다. "지금 강남의 견씨 집안, 아이고야, 그 대단한 집! 그 집에서 네 번 대접을 했는데, 만약 우리

* 내무부에서 남경에 설치한 기구로 비단과 복장 및 궁중에서 사용하는 각종 물품을 취급했다.

가 직접 본 것이 아니라면 누가 말한 대도 못 믿었을 거예요. 은이 흙더미가 된 것은 말할 것도 없고요, 세상 모든 것이 산더미같이 쌓여 있으니 낭비니 아깝다느니 하는 생각은 할 겨를이 없었지요."[8] 조유모가 말한 견씨 집안은 사실 조설근 자신의 가문이다. 강희가 여섯 번 남순 하는 동안 네 번 조씨 집에 머물렀다. 제왕의 기품, 조씨 집의 영광은 모두 백성의 고혈로 쌓아올린 것이었다.

건륭의 남순은 규모가 매우 큰 국가 행사였다. 남순의 길은 왕복 6천 리에 달하며 평균 5개월, 수행원 3,250명, 도중에 필요한 말·당나귀·낙타·소·양 등의 가축이 만 마리가 넘고 인력은 셀 수 없을 정도로 많았다. 첫 번째 남순(1751년) 때 3만 명을 모아 대운하에서 배를 끌기도 했다. 남순할 때마다 총비용이 300만 냥을 넘지 않은 적이 없다.[9]

역사 기록에 따르면 건륭 남순의 경비는 대부분 지방의 소금상에게 할당되었다. 소금 상인은 건륭의 '바깥 창고'로도 불렸다. 즉 조정 밖의 '작은 금고'였다. 이 소금상들은 이익이 가장 많았고 자산이 가장 크고 가산이 많았는데, 황제나 조정에서 돈이 필요한 일(예를 들어 전쟁이나 수리공정, 이재민 구호 등)이 생겨서 조정의 재정이 긴축되면 그들의 몸에서 살을 베어냈다. 대신 황제는 이들에게 벼슬을 올려준다거나 소금세를 면제해 주는 등 정책적 혜택을 주어서 앞으로도 은혜에 보답할 수 있게 했다. 학자 린용쾅 선생이 〈양주행궁명승전도(揚州行宮名勝全圖)〉를 조사하고 양주 행궁은 5,154칸의 회랑과 196개의 정자로 이루어졌다고 했다. 회랑 중 3,981칸에 상인이 건축자로 이름이 올라가 있고 상인 이름을 기재하지 않은 것이 1,173칸이다. 정자는 160개에 상인이 건축자로 이름을 새겼고 상인의 이름이 기재되지 않은 것이 36개였다.[10] 이 행궁들이 완공되자 소금상들은 비용을 들여 진귀한 보물이나 골동품, 꽃, 나무, 대나무, 돌

과 같은 궁중의 진열품을 구입했다. 예를 들면 평산당 행궁에는 매화가 없었는데 건륭이 처음 남순할 때 소금상들이 은을 들여 매화나무 1만 그루를 심었다. 건륭의 문화적 품위는 돈으로 정련한 것이었다. 〈청비류초(淸稗類鈔)〉는 건륭의 다섯 번째 남순을 이렇게 묘사한다. 현지 소금 상인이 황제에게 아첨했던 '대작'은 북송 시대 채경이 제창했던 '풍형예대(豐亨豫大)'*와 다를 바 없다.

고종의 5차 남순 때 황제의 배가 진강(鎭江)까지 약 10여 리 떨어져 있었는데 기슭에 큰 복숭아가 하나 보였다. 비할 바 없이 크고 붉은 비취처럼 아름다웠다. 황제의 배가 가까워지자 갑자기 연기와 불길이 세차게 일고 불꽃이 사방으로 뿜어지고 뱀이 노을을 피워 눈이 부셨다. 삽시간에 복숭아가 푸드득 갈라지면서 그 속에서 극장이 우뚝 솟아났는데 그 위에 수백 명이 올라가 수산복해신희(壽山福海新戲)를 공연했다. 그때 각지의 명사들이 기특한 것을 다투었는데 양회(兩淮) 지역의 소금 상인은 더욱 심하여 무릇 한 가지 기예의 장점을 가진 자로 불리지 않는 자가 없었다.[11]

예의를 살피고 민생을 살피는 황제의 좋은 뜻은 지방의 경제적 부담으로 바뀌어 민중을 무겁게 짓눌렀고 전형적인 정치쇼로 변모해서 건륭이 6번 강남으로 내려간 아름다운 전설에 먼지를 뒤집어씌웠다.

역사학자 바이양(柏楊)은 〈중국인사강(中國人史綱)〉에서 "건륭이 강남으로 내려가면서 꾸린 남순 그룹은 매번 1만 명이 넘을 정도로 세가 대단했다. 이제 막 상륙한 굶주린 해적들처럼 가는 곳마다 현지의 재산을 모

* 나라가 안정되고 백성이 편안할 때 황제가 즐기는 법을 알아야 한다는 의미다. 간신 채경은 〈주역〉의 말을 왜곡해서 휘종 황제가 사치를 일삼게 부추겼다.

두 털다시피 했다. 황실 교사 기효람(紀曉嵐)이 강남 사람들의 재산이 고갈
됐다고 하자 건륭은 '문학적 토대가 조금 있어 벼슬을 주었으나 사실은 창
기처럼 기르는 것일 뿐인데, 네가 어찌 감히 국가 대사를 논하느냐'며 크
게 화를 냈다"고 적었다.[12]

건륭29년(1764년)부터 궁정화가 서양(徐揚)이 주제가 강한 미술작 〈건
륭남순도(乾隆南巡圖)〉를 그리기 시작했다. 이 그림은 첫 번째 남순의 웅
대한 장면을 묘사함으로써 '심원한 중화, 태평성대, 끝없는 번화와 장관'
을 표현했다. 그림은 10여 년이 지나서야 완성됐다. 그는 황제가 지은 시
의 뜻을 그림으로 그렸다. 건륭이 첫 번째 남순을 하는 동안 쓴 500여 편
의 시에서 12편의 시를 뽑아 12점의 그림을 그렸다. 12점 그림의 제목
은 '수도를 출발하다, 덕주(德州)를 지나다, 황하를 건너다, 황하와 회하
의 공사를 살펴보다 [그림 14-3], 금산(金山)에서 배를 타고 초산(焦山)에 이
르다, 고소(姑蘇)에 머물다 [그림 14-4], 절강으로 들어가 가흥(嘉興)의 연우루
(延雨樓)에 도착하다, 항주와 소흥에 머물며 대우묘에서 제사 지내다, 강녕
에서 열병하다, 순주(順州)에서 배를 타고 뭍에 오르다, 가마를 타고 자금성
으로 돌아오다'이다.

이 방대한 역사 두루마리에 산천·나무·성곽·대로·정자·누각·수
레·배·사람·말이 들어 있는데, 건륭 시대 성세의 백과사전이다. 웅대하
고 풍광이 무궁무진한 〈건륭남순도〉는 백성을 긍휼히 여기는 마음을 표현
한 〈시경도〉에 대한 아름다운 반론이 됐다.

7

참고로 〈모시전도〉, 〈건륭남순도〉처럼 거대한 주제로 그려진 그림들

은 국내 최고의 화가(청초 '사왕(四王)' 중 하나인 왕휘(王翬) 역시 건륭의 조부 강희를 위해 〈강희남순도〉를 그렸다.)를 기용했지만 예술 수준은 송대와 비교할 수 없었다.

〈건륭남순도〉 같은 그림은 제왕의 뜻을 받들어 황제 한 사람의 존위를 구현해야 하기 때문에 황제가 그림의 주인공이 되어 두루마리에 반복해서 출현하는 반면, 제국 관리들은 물론 수많은 중생들은 들러리가 될 수밖에 없어서 화면 속 인물들이 개성이 없을 뿐 아니라 화가의 자유로운 공간도 억압되어 당송 시대처럼 마음과 도가 합해지지 않고 정신과 물질이 맞물리지도 않았기 때문이다. 그래서 그 그림은 아무리 웅장하고 사람이 많아도 사람의 마음을 울리는 힘이 없다. 사람이 아무리 많아도 제왕 한 사람을 위해 존재하고 제왕의 존엄을 돋보이게 할 뿐 그들 자신으로는 존재하지 않는다. 화면 속 모든 사람은 결국 한 사람(황제)을 위해 존재한다. 내가 〈옛 궁전〉에서 쓴 대로 "무상의 위의는 황제 한 사람으로 완성되지 않고 권력은 황제 한 사람의 원맨쇼가 아니다. 그것은 대중을 필요로 하고 자기 주변에 경배하는 사람을 필요로 하며 위대한 사업처럼 많을수록 좋은 추종자가 총알받이가 되어야 한다."[13] 이들은 아무리 많아도 없는 것이나 마찬가지다.

제왕의 정치적 의지는 물론이고 제왕의 예술적 추구도 반드시 이뤄져야 한다. 그러나 앞서 서술한 대로 건륭은 본인이 예술 마니아로서 별빛 찬란한 고대 예술에 심취해 송 휘종, 송 고종처럼 황실 화원을 만들었다. (먼저 조판처*의 '화작(畫作)'을 '화원처(畫院處)'로 승격시키고 '여의관(如意館)'을 설치했다.)

그러나 그의 예술적 품위에는 여전히 여진족의 색채가 강렬해서 중

* 청대 황실에서 사용하는 용품을 제조하는 전문기구

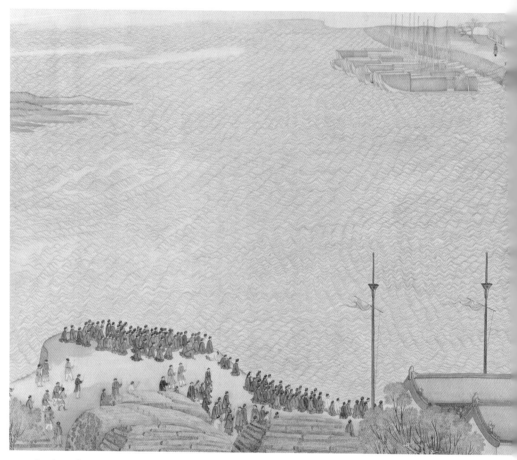

[그림 14-3]

<건륭남순도> 두루마리 중 '황하와 회화의 공사를 살펴보다'(부분), 청, 서양,
미국 메트로폴리탄 미술관 소장

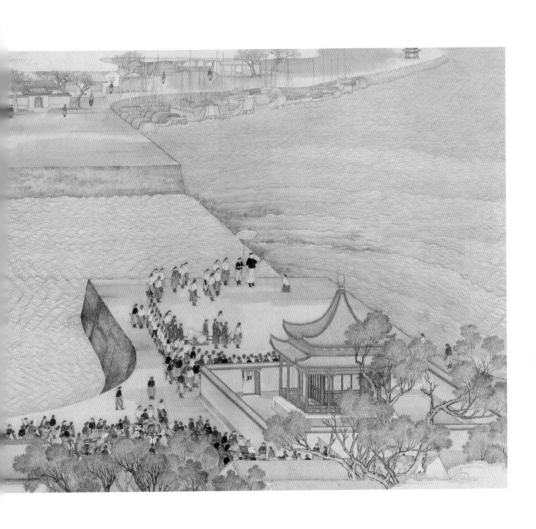

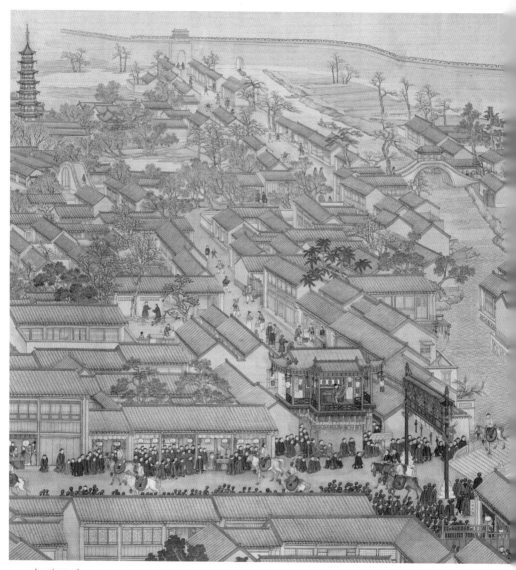

[그림 14-4]
<건륭남순도> 두루마리 중 '고소(姑蘇)에 머물다'(부분), 청, 서양,
미국 메트로폴리탄 미술관 소장

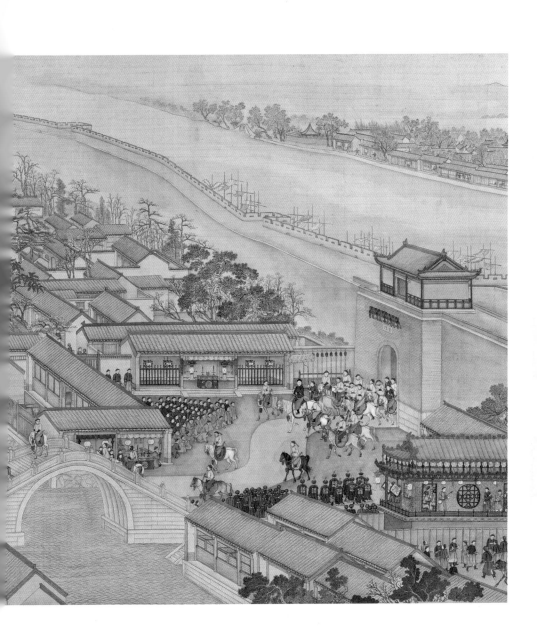

국 회화가 송나라, 원나라의 변천을 거치면서 나타난 뜻을 숭상하고 신운을 중시하는 심미적 취향을 이해하기도 인정하기도 어려웠다. 감상 수준도 사실적이고 부귀하고 화려한 층차에 머물 수밖에 없었다. 궁중화가들은 당연히 황제의 품위를 살피고 맞추어야 하기 때문에 청대 예술 수준의 대몰락을 가져왔다. 〈강희남순도〉, 〈옹정평회도(翁正平僖圖)〉, 〈건륭남순도〉가 모두 그 대표다. '빼어남이 소소한 것에 가려지고 개성이 허례허식에 묻힌' 이런 거대한 그림들은 두저선의 말처럼 "부분을 잘라 확대 감상하면 정교함을 잃지 않지만 곳곳이 정교해서 오히려 정교함이 보이지 않는다. 이런 조심스럽고 빽빽한 회화 풍격은 감상할 수 있는 통로를 막고 더 이상 상상의 공간을 갖지 못하게 했는데, 이것은 탄력이 없는 예술로 단지 감각의 산만함과 심미의 피로를 조성할 뿐 소식의 말대로 '몇 척(尺)만 봐도 피곤해진다."[14]

그들의 작품은 웅장한 기세를 내세우지만 세밀하고 허례적이며 구도가 획일적이어서 장택단의 〈청명상하도〉, 마화지의 〈시경도〉처럼 삶의 원형을 묘사하고 흙냄새와 땀자국이 배어 있어 보통사람들의 가장 진실한 정서를 보여주는 작품들과는 시작부터 아주 다르다.

이런 예술상의 집권과 형식화는 제국의 현실을 가장 잘 묘사하고 있다. 궁정 담장 안 꽃밭의 다양하고 아름다운 꽃들 뒤로 '오래된 문명의 황량한 겨울이 왔다.'[15]

비로소 차가운 산의 겨울 풍경이 오래된 혼돈과 끝없는 적막함을 품고 석도, 홍인(弘仁)의 붓 아래 펼쳐졌다.

권력의 채찍이 미치지 않는 변방에서 예술은 생기를 되찾아 '청대사승

(清代四僧)'*, '양주팔괴(揚州八怪)'**와 조설근이 나왔다.

건륭 시대는 청나라 발전의 절정이었지만 추락의 출발점이기도 했다.

레이 황의 〈중국대역사〉에서 건륭 퇴위 당시 제국의 상황을 이렇게 묘사하고 있다.

건륭이 퇴위하던 날, 청나라는 이미 성장의 포화점에 이르렀다. 팔기군(八旗軍)***의 상무정신은 이때 이미 사라져서 명나라 때의 위소제도(衛所製度)****와 다를 바 없었고, 앞에 등록된 사람이 명부에 보이지 않기도 했다. 옹정 황제의 검소함은 각 주관 관원의 봉록이 몇 배로 올라도 관아의 지출을 감당할 수 없었다. 관료 계급의 습관과 생활비는 말할 것도 없이 나날이 올랐고 수만 명의 중하급 관료의 급료는 없는 것보다는 조금 나았을 뿐이다. 따라서 횡령 행위를 막을 방법이 없고 행정 효율이 떨어지며 각종 수리공사가 부실하고 기근이 나도 조정이 제때 구제하지 않아 민중이 위험을 무릅쓰고 도적이 되었다. 서방이 중국과 맞서기 전에 이미 이런 연이은 쇠약과 빈곤이 나타났다. 청나라 왕조는 싸우기 전에 먼저 쇠퇴했다.[16]

〈홍루몽〉은 엄청난 숙명감을 안고 성세를 관통한다.

* 명말청초의 승려 화가로 석도, 팔대산인, 석계, 홍인을 말한다. 앞의 두 사람은 명나라 종실의 후예, 뒤의 두 사람은 명나라 유민으로 4명 모두 강한 민족의식을 갖고 있었다.
** 양주팔괴는 청나라 강희 중기부터 건륭 말기까지 양주 지역에서 활동한 비슷한 양식을 가진 서화가들의 총칭으로, 미술사에서 흔히 '양주화파(揚州畵派)'라고 부른다.
*** 누르하치가 조직한 군사조직 겸 생산, 행정 조직, 뛰어난 전투력으로 여진족이 중국을 차지하는 데 큰 공헌을 했다.
**** 주원장이 북위와 수나라, 당나라의 부병제를 참고하고 원나라의 군사제도를 흡수해서 만든 명나라 군대의 중요한 제도

그러나 만일 건륭이 궁중에 숨어 문밖 출입을 하지 않았다면, 패트리시아 버클리 에브리의 말대로 그의 제국과 단절되어 제국에 일어나고 있는 모든 것을 직접 볼 수 없다면, 송 휘종의 전철을 밟지 않았을까?

궁이 바다처럼 깊어 그는 성곽 밖 백성을 볼 수 없었다. 그러나 궁을 나가면 또 백성들을 부리고 재물에 손해를 끼쳤으며 끝없는 사치와 부패를 초래했다.

이것이 바로 제왕의 역설이다.

그래서 사람들은 '건륭이 미복을 입고 잠행했다'는 신화를 조작해서 황제를 일반인으로 만들고 백성들과 하나가 되게 만들었다.

이런 허구야말로 건륭이 만든 〈모시전도〉의 의미에 맞을지 모른다.

15장

마주 보기

〈시일시이도〉를 통해 '세상의 다른 나,를 찾으려 한다.

1

이 그림을 처음 보는 사람은 의아할 것이다. 그림에 한인(漢人) 옷을 입은 문인이 한가로이 앉아 있고 옆에 있는 가구에 아름다운 명기들이 가득 놓여 있다. 그 뒤로 병풍이 하나 있다. 병풍이 배경이 되는 그림은 이 책의 2장 〈황제의 3차원 공간〉에 나와 있다. 이 그림이 재미있는 것은 병풍의 초상화가 그 앞 의자에 앉아 있는 사람을 그렸다는 점이다.

조복을 입은 건륭의 초상을 본 사람은 의자에 앉은 사람이 건륭이라는 것을 알 수 있다.

아버지 옹정과 마찬가지로 건륭은 그림에서 코스프레를 즐겼고, 특히 자신을 〈홍력채지도(弘曆采芝圖)〉[그림 15-1]의 등장인물처럼 우아한 사람으로 꾸미는 것을 좋아했다. 그림의 왕희지(건륭)는 햇빛을 가리는 모자를 쓰고 여의(如意)*를 들고 옷끈을 바람에 날리며 담담한 기색으로 서 있는 젊고 재능 있는 모습이다.

〈평안춘신도(平安春信圖)〉[그림 15-2]는 〈홍력채지도〉보다 유명하다. 그림 속 인물의 정체에 대해 학자들의 의견이 엇갈린다. 고궁박물원의 녜충정(聶崇正)은 그림 속 연장자는 옹정, 젊은이는 건륭이라고 했다.[1] 우훙

* 중국 전통 공예품으로 영지와 비슷하게 생겼고 주로 옥이나 황금으로 만들었다.

자금성의 그림들

은 이 의견에 동의했다. 그는 연장자가 옹정이라 생각하는 근거로 그의 생 김새가 다른 옹정의 초상화와 일치한다는 점을 들었다. 특히 '입꼬리에 처 진 콧수염을 기른' 모습이 그렇다.[2] '그는 엄숙한 표정으로 꼿꼿이 서서 매 화 한 가지를 건네'고 있고 '황자인 건륭은 공손히 이 꽃을 받으며 상반신 을 살짝 앞으로 굽혔는데 그 때문에 옹정보다 머리 하나는 작아 보인다. 그 상태에서 고개를 들어 존경하는 표정으로 옹정을 보고 있다'고 했다.[3] 양즈쉐이, 왕즈린(王子林)은 〈평안춘신도〉의 연장자가 옹정이 아니라 건륭 이라고 했다.[4]

〈평안춘신도〉의 등장인물 중 한 명은 연장자든 젊은이든 건륭인 것 은 분명하다.

현재 베이징 고궁박물원에 〈시일시이도(是一是二圖)〉 [그림 15-3]가 4점 소 장되어 있다. 화면 구도가 거의 같은데, ('창춘서옥우필(長春書屋偶筆)'이라는 낙 관이 찍힌) 네번째 병풍에만 산수가 아니라 매화가 그려져 있다. 2018년 가 을 베이징 고궁박물원 가구관을 남대고(南大庫)에 개관하면서 〈시일시이도〉 를 복제하고 그림 속 공간의 의자, 서안, 해바라기 탁자 등을 청나라 궁궐 에 있던 가구로 똑같이 배치했다.

이 그림들을 보면 건륭이 단지 물건에 대한 애착만 있는 게 아니라 (이 점 은 송 휘종과 비슷하다.) 심각한 나르시시즘 환자였다는 것을 알 수 있다. 그 는 그림의 대상이 되었고, 궁정의 그림에서 계속 '신스틸러'가 되었고, 같 은 그림에 반복적으로 출현해 자기 모습이 사라지지 않게 했다. 〈시일시이 도〉의 제목 시에 쓴 것(네 가지 판본에 모두 있다.)처럼 '하나이면서 둘이라 가 깝지도 멀지도 않았다.'

이어(李漁)의 말이 생각난다. 하나이면서 둘이니 장주의 꿈을 꾼 것은 나 비인가?

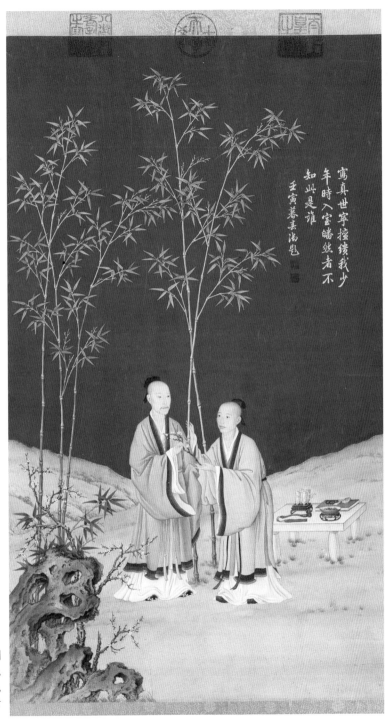

[그림 15-1]
<홍력채지도> 족자,
청, 작자미상,
베이징 고궁박물원 소장

寫真世寧擅我少
年時入室瞻然者不
知此是誰
壬寅暮春御筆

[그림 15-2]
<평안춘신도> 족자,
청, 랑세녕,
베이징 고궁박물원 소장

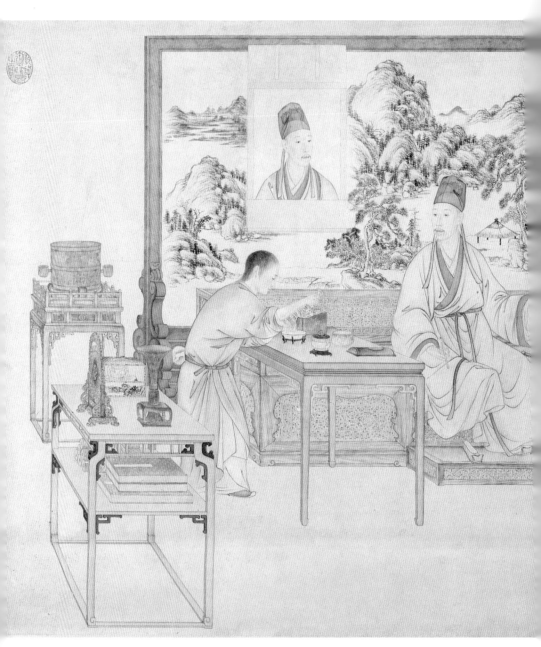

[그림 15-3]

<시일시이도> 족자, 청, 작자미상, 베이징 고궁박물원 소장

是一是二不
即不離儒
可墨可何
靈以思
養心殿偶
題並書

건륭의 코스프레는 옹정과 달랐다. 옹정의 코스프레(이 책 13장 〈꽃 같은 아름다움도 물에 흘러가고〉 참조)는 변화무쌍했지만 그림 속에서는 혼자였다. 아무도(다른 사람이) 없는 세상, 보는 사람이 없는 곳에서 황제의 신분에서 벗어나 '진실'한 자아로 돌아가 즐기다가 사람들 속으로 돌아가면 표정, 몸가짐, 일거수일투족 그리고 '체제'에 갇혀 자유롭게 흘러나오는 개성이 지워지고 재미없는 황제로 돌아간 것 같다.

건륭이 아버지와 다른 것은 코스프레에 늘 '다른 사람'이 존재한다는 점이다. 〈홍력채지도〉에는 오른손에 호미를 들고 왼손에 바구니를 든 채 집중해서 건륭을 바라보는 어린 청년이 있다. 〈평안춘신도〉에도 두 사람이 나오는데 양즈쉐이 등이 말한 것처럼 나이든 사람이 건륭이라면 그 옆에 매화를 들고 공손히 서 있는 젊은 남자가 있다. 〈시일시이도〉에서도 건륭은 혼자가 아니다. 허리를 굽히고 공손히 서 있는 동자가 있고 건륭 뒤에 있는 그림병풍에 자신의 초상이 걸려 있다. 마치 오랜 친구가 그를 보면서 재미있는 이야기를 나누는 것 같다.

건륭이 코스프레의 주연이고 그림 속 조연도 건륭이다. 건륭이 그림에 부른 '동반자'가 그 자신이었다.[5] 어떤 이는 이를 건륭의 '단체사진'이라고 부른다. 이런 코스프레에 두 명의 건륭이 나온다. 〈시일시이도〉는 말할 것도 없고, 〈홍력채지도〉와 〈평안춘신도〉에서 공손히 서 있는 젊은이들이 모두 건륭이다. 이렇게 말하는 근거는 그들의 생김새다. 그림 속 젊은이와 나이든 사람의 모습이 매우 닮았다는 점이다. 〈홍력채지도〉에 건륭이 시제도 달았다. 마지막 두 구절은 다음과 같다.

누가 그 예전의 진짜 모습을 알아보고
초상화에 넣은 것은 우연이다.

그리고 〈평안춘신도〉에는 이런 시제를 썼다.

량세녕이 실사에 능한데
내 어린 시절을 그렸다
머리가 하얀 사람이 들어오니
이 사람이 누구인지 모르겠다

앞의 시에서 건륭은 그림 속 소년이 자신의 '예전의 진짜 모습'임을 암시했다. 뒤의 시에서 량세녕이 실사에 능한데 건륭의 소년 시절의 모습을 그려 갑자기 나타난 노인이 누군지 모르게 했다고 말하고 있다.

사실 건륭은 두 그림의 비밀을 해독할 열쇠를 우리에게 미리 주었던 것이다.

그림 속 인물은 결국 모두 건륭제였다.

건륭제가 그림을 보는 사람들에게 미궁의 진을 쳐놓았다.

3

건륭은 자의식이 뚜렷한 사람이어서 항상 자신을 보고 싶어 했다.

황제로서 조정을 주재하고 천하를 지배하여 모든 사람의 시선의 초점이 되었다. 보여지는 사람이었지만 보는 사람도 되기를 원했고 외부의 시각으로 '자아'를 보고 싶어 했다. 그는 하늘의 외로운 별로만 남기를 원

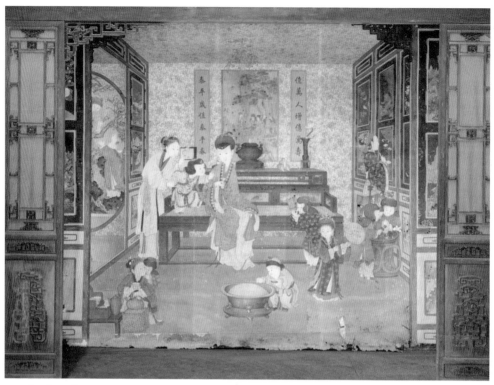

[그림 15-4]
<세조영희도> 통경화, 청, 궁정화가, 베이징 고궁박물원 소장

치 않았다. 어두운 밤의 나그네처럼 하늘을 보고 싶기도 했다. 그래서 건륭의 실제 생활공간에 거울이라는 소재가 늘 있었는데, 그 뒤에 숨겨진 것은 자신을 보고 싶어 하는 충동이었다.

　나는 <고궁의 은밀한 구석(故宮的隱秘角落)>이라는 책에 건륭의 화원은 건륭이 '퇴직'하고 태상황이 되었을 때를 위해 마련한 거처라고 썼다. 건륭제는 25세에 즉위하여 날마다 열심히 일했는데 나이가 들어 피곤하면 쉬면서 한가로운 구름이나 들의 학이 되고 싶었다. 건륭이 부망각(符望閣)에 쓴 '늙을 때까지 열심히 일하고 나서, 쉬면서 시끄러운 세상을 멀리

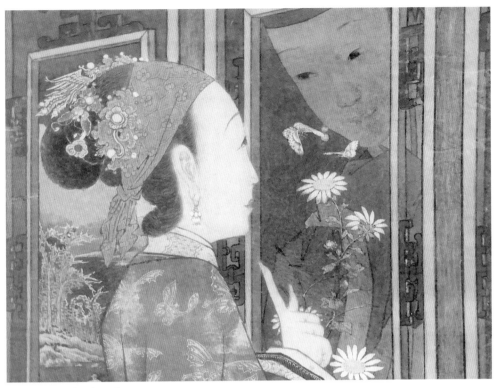

[그림 15-5]
<세조영희도> 통경화(부분), 청, 궁정화가, 베이징 고궁박물원 소장

한다'라는 시에 이런 심경이 드러난다. 이 화원에는 거울의 이미지가 아
주 많이 숨어 있다. 물, 달, 거울, 꽃들이 이 화원 여기저기에 있다.

화원에 옥수헌(玉粹軒)이라는 곳이 있었는데, 이곳 서쪽 벽에 통경화(通
景畫)[61]가 있다. 이 그림의 이름은 <세조영희도(歲朝嬰戲圖)> [그림 15-4]다. 미
인 세 명, 아기 여덟 명이 넓은 홀에서 놀고 있다. 오른쪽의 미인은 관찰자
에게 등을 돌리고 가리개를 통해 자기를 보고 있다. [그림 15-5]. 그녀의 얼
굴은 가리개의 반사광을 통해 보인다. 이 구도는 동진 시대 고개지의 유명
한 <여사잠도>를 본뜬 것 같다. 이 두루마리에서도 거울을 보고 화장을 하

는 여인이 옆모습을 관중에게 보이고, 그녀의 얼굴은 거울에 반사되고 보인다. 어쨌든 〈세조영희도〉는 빛나고 깨끗한 가리개가 객관적인 거울 역할을 한다. 그 '거울'을 통해 그림 속 미인은 자신의 젊음을 가늠할 수 있고 오늘날의 관객도 그녀의 얼굴을 볼 수 있다.

〈세조영희도〉의 반사체는 진짜 거울이 아니다. 건륭의 가장 비밀스러운 공간인 권근재(倦勤齋)에 진짜 거울(유리 거울)이 있다. 보르헤스 역시 거울에 매료되었다. 그는 "거울은 매우 특별한 물건이라"고 했고 "시각세계의 디테일 하나하나가 유리 한 장, 수정 하나로 복제된다는 사실이 정말 어처구니없다"고 말했다. 유리 거울은 서양 선교사들이 중국에 가져왔는데 건륭 시대에 궁중에서 거울이 점점 많이 쓰였다. 유리 거울은 자신을 또렷하게 볼 수 있게 하고 자신과 만나게 하는 대단히 특별한 물건이었다.

업무상 권근재에 수없이 들렀지만 들어갈 때마다 의아했다. 볼 때마다 신선하고 싫증이 나지 않는 건축물이다. 권근재는 건륭의 화원 맨 뒷줄에 있는 건물로 아직 개방되지 않았다. 그래서 건륭의 화원을 둘러본 관광객들은 그 앞을 지나치며 대충 훑어보거나 더 많은 사람들은 눈길 한 번 주지 않고 동쪽 문을 지나 진비정(珍妃井)까지 가기 때문에 권근재 내부의 비밀에 대해서는 전혀 모른다.

남향의 9칸짜리 이 건축물은 '동쪽 5칸'과 '서쪽 4칸' 두 부분으로 나뉘는데, 내부는 칸을 막아놓아 여러 개의 좁은 공간을 만들어서 '미로의 건축물' 같다. '동쪽 5칸'에서 '서쪽 4칸'으로 가는 길에 여러 개의 작은 문이 있다. 여러 개의 문이 줄지어 있어 얼핏 거울처럼 보인다. 2018년 9월 우리가 그곳에서 프로그램을 녹화할 때 배우 덩룬(鄧倫)도 그것이 거울인 줄 알았다. 그런데 거울에 자기가 보이지 않았다. 안으로 들어갈 때

도 거울에 부딪힐 것 같은 느낌이 들어서 장난스럽게 손으로 더듬어가며 나아갔다. 그 앞에 서보면 이 가짜 거울이 얼마나 진짜처럼 디자인되어 있는지 실감한다. '가짜가 진짜가 되면 진짜도 가짜가 된다.' 건륭은 이런 진짜 가짜 놀이에 푹 빠져 있었다. 건륭이 이 좁은 길에 거울처럼 보이는 허상을 만들어둔 것이 그가 거울이라는 이미지에 얼마나 열중했는지 보여준다. 또한 저 앞의 공간에 거울이 반드시 나타날 것을 예고한다.

(마치 거울 속으로 들어가는 것처럼) 이 작은 문들을 지나 '동쪽 5칸' 마지막 작은 방으로 꺾어 들어가면 바닥까지 닿는 대형 거울이 두 개 나타난다. 거울 앞에 서서 거울 속 자신을 보면 이 거울은 진짜라는 것을 안다.

두 개의 거울이 있는 작은 방은 '거울의 방'이 된다. 프랑스 베르사유 궁전의 '거울의 방'에 간 적이 있다. 483조각으로 구성된 17장의 거울이 한쪽 벽면을 가득 채우고 있는데 베르사유 궁전에서 가장 호화롭고 빛났다. 건륭의 '거울의 방'보다 훨씬 넓고 기품이 넘친다. 프랑스 루이 14세는 이것을 왕궁의 '보물'로 여겼다. 그 거대한 '거울의 방'에서 무도회가 열리고 사람의 모습이 벽을 가득 메운 거울에 반사돼 끝없이 증폭되는 광경은 얼마나 웅장하고 환상적이었을까? 그러나 건륭의 '거울의 방'은 한 사람만 들어갈 정도로 좁다. 그 한 사람이 건륭이다. 그러나 건륭으로서는 충분히 넓은 공간이었다. 건륭의 공간에서 그는 자기만 보면 되었다. 다른 사람이 있을 필요가 없었다. 만약 제3의 사람이 나타나면 그들은 (예컨대 태감이나 궁녀) 분명 두 명의 건륭을 보았을 것이다. 거울 속의 건륭과 거울 밖의 건륭. 우리가 〈홍력채지도〉, 〈평안춘신도〉, 〈시일시이도〉를 본 것처럼 한 화면에 두 명의 건륭이 있는 것 같았을 것이다.

4

'거울의 방'에서 우리는 실제 거울을 보지만 건륭의 진짜 가짜 놀이는 끝나지 않았다. 바닥까지 닿는 두 개의 거울 중에 하나는 비밀 문이다. 비밀 문의 뒤쪽에 '서쪽 4칸'으로 통하는 비밀 길이 있다. 처음 '서쪽 4칸'에 간 사람은 깜짝 놀랄 것이다. '거울의 방'에 도착해서 이제 다 끝났구나 생각하고 돌아가려는데 비밀의 문이 열리고 갑자기 멋진 풍경이 펼쳐진다. 크고 넓은 공간으로 휘어져 들어가 보면 배경화에 그려진 정원 모습이 실내장식과 연결되어 홀이 끝없이 확대되어 보인다.

홀 중앙에 뾰족한 지붕을 얹은 사각의 작은 무대가 있다. 무대 맞은편은 건륭이 연극을 볼 때 앉았던 의자가 놓여 있다. 건륭은 거기에 앉아 산이 에워싼 정원 안 푸른 하늘과 대나무 울타리 밑에서 연극을 보는 것처럼 느꼈을 것이다. 심지어 시원한 바람이 나뭇가지 끝을 지나며 우리의 옷자락을 스치고 가장 더운 여름에도 서늘한 기운이 솟아날 것 같은 느낌마저 들었다. 거대한 배경화가 주는 시적인 환각이었다.

그런데 당혹스럽게도 공연장과 의자 사이에 작은 무대가 또 있다. 이 배치는 건륭 이후 아무도 손대지 않았다. 이 작은 무대는 무슨 용도였을까?

무대 앞의 작은 무대를 볼 때마다 나는 매우 곤혹스러웠다. 사료도 찾아보고 궁중 희곡과 건축 전문가에게 가르침을 청해보기도 했지만 납득할 만한 답변을 얻지 못했다.

그래서 이날 촬영하면서 작은 무대를 둘러싸고 말들이 오갔다. 덩룬이 내놓은 답은 유머러스하지만 상상력이 넘친다. 그는 건륭이 이 작은 무대에 서서 노래를 불렀을 것이라고 추측했다. 건륭은 대단한 희곡 마니아였다. 여기서 극을 보기만 한 것이 아니라 어쩌면 희곡에 대한 열정이 발

동해서 노래를 불렀을지 모른다.

황제가 노래를 한다고 남부(南府)*의 광대들과 어울릴 수는 없으니 무대와 의자 사이에 작은 무대를 두고 거기서 노래를 불렀다면 건륭의 '개인 극장'에서 그는 유일한 관객이 되기도 하고 유일한 배우가 되기도 한 것이다.

가령 '서쪽 4칸'에서 스스로 연기하고 스스로 관람한다면 이 무대 역시 숨겨진 거울이 아닐까?

그래서 우리가 찍었던 교양 프로그램 〈새로운 고궁〉 시즌1 첫 회에서 저우이웨이(周一圍) 배우가 건륭 역을 맡아 혼자 노래 부르고 혼자 관람하는 장면을 연출했다. 심지어 특수효과로 극을 노래하는 건륭과 극을 보는 건륭이 한 화면에 잡히게 했다. 이런 구도가 앞의 그림들과 같은 틀이 아니겠는가?

5

건륭은 철저한 완벽주의자였다. 자신이 '천고(千古)의 황제'라고 생각했다. 천고는 모든 역사를 포함한다. 까마득한 옛날부터 존재했던 모든 황제 중에 자기가 가장 완벽하다는 것이다. 진 시황제, 한 무제, 당 태종, 송 태조는 그의 눈에 차지 않았다. 자기가 최고였다. 그는 자신을 '십전노인(十全老人)'이라고 불렀는데, 역사상 이 정도로 부끄러워하지 않고 큰소리를 친 제왕은 없었다.

'십전'은 완전무결하다는 뜻이다. 그의 사업은 문치든 무공이든 그 자신

* 청대 내무부 소속 기관. 건륭 초에 남장가(南長街) 남쪽 입구의 남화원(南花園)에 있었다. 궁중의 연주, 희곡 공연 등의 일을 맡아보았다.

이 모두 총결산을 했으니 여기서는 일일이 말하지 않겠다. 그의 집안은 자손이 많고 부귀가 넘치는 것으로 따라올 사람이 없었다. 건륭은 아들 17명과 딸 10명을 두었다. 가경(嘉慶)은 그의 가르침을 받으며 무럭무럭 자라 제왕의 면모를 갖추어 갔다. 조상의 사업을 받아 태평성대를 이루었고, '선양(禪讓)'을 하여 후임자에게 깔끔하게 황위를 넘겼다. 과거에도 떳떳하고 미래에도 떳떳했다. 누구도 건륭만큼 완벽한 삶을 살기 어렵다.

그러나 인생은 본래 완전한 것이 아니다. 모든 사람이 운명 앞에 평등하다. 천자도 예외가 아니다. 소동파는 일찍이 "달은 흐림과 맑음, 둥글고 이지러짐이 있다. 사람에게는 슬픔과 기쁨, 헤어짐과 만남이 있다. 이러한 변화 없이 완전하기란 예로부터 어려웠다"고 말했다.

옛날에도 온전할 수 없었다고 했다. '천고의 황제'도 완벽할 수 없는 것이다. 〈홍루몽〉에 다음과 같은 내용이 나온다. 천향루(天香樓)에서 죽은 진가경이 왕희봉의 꿈에 나타나 "달이 차면 기울고 물이 차면 넘친다는 말이 있듯이…. 옛부터 영욕은 돌고 도는 것이니 어찌 사람의 힘으로 한결같게 하겠는가"[7]라는 말을 전한다. 올림픽에서 달리기 선수 칼 루이스가 벤 존슨에게 졌을 때 루이스의 막막한 눈빛을 지켜보던 스테셩(史鐵生)* 은 가슴이 아팠다. '가장 행복한 사람'에 대해 자신이 내렸던 정의가 깨졌다. (원래는 걷지 못하는 스테셩의 눈에 세상에서 가장 빨리 달리는 사나이 칼 루이스가 '가장 행복한 사람'이었다.) 루이스의 패배를 통해 스테셩은 "신은 누구도 '가장 행복한 사람'으로 만들어주지 않는다. 신은 사람과 욕망 사이에 영원한 거리를 둔다. 모든 사람에게 공평하게 한계를 주었다. 자기의 수많은 한

* 중국 작가, 수필가. 1951년 베이징에서 태어났다. 문화혁명 때 두 다리를 다쳐 걷지 못하게 되었고 나중에 신장병을 앓아 일주일에 3회 투석으로 연명했다. 스스로 직업은 환자이고 작가는 부업이라고 말했다. 2010년 뇌출혈로 사망했다.

자금성의 그림들

계를 뛰어넘는 데서 행복을 찾지 못한다면 스테성이 달리지 못하는 것과 칼 루이스가 더 빨리 달리지 못하는 것은 완전히 똑같이 좌절과 고통의 근원이 된다. 만약 루이스가 이런 사실을 알지 못한다면 루이스가 패배했던 그날 정오에 그는 세상에서 가장 불행한 사람이었을 것이라고 나는 믿는다"고 했다.[8]

나는 이 문장을 좋아한다. 스테성이 죽어서 친구들이 지단(地壇)에서 추모회를 열었을 때 이 문장을 낭송했다. 건륭을 만날 수 있다면 그에게도 이 문장을 읽어주고 싶다. 그 장소가 권근재 무대라면 더 좋겠다. 나는 건륭이 진지하게 경청할 것이라고 믿는다.

소동파와 스테성은 '인생은 완벽하지 않고 무상이 가장 일상'이라는 진리를 말하고 있다. 세상에 완전무결한 사람은 아무도 없다. 무상을 받아들이고 무상을 평상으로 여겨야 비로소 진짜 인생을 마주할 수 있다. 물론 이런 거대한 내용을 무조건적으로 받아들일 사람은 없을 것이다. 나도 원치 않는다.

그러나 건륭은 권태를 느꼈다. 평생을 성실하게 정치를 했고 '완전'을 갈망했기에 더 피곤했다. 그는 긴장을 풀고 스트레스를 줄이고 천성을 되찾고 자아를 버려야 했다. 그래서 '은퇴'한 해부터는 모범생이나 완벽한 노인이 될 생각을 전혀 하지 않았다. 그는 개구지고 명랑하고 하고 싶은 대로 하는 소년이 되고 싶었다. 생명의 끝에 도달한 노인이 되어 오히려 소년의 충동은 강해졌다. 그래서 건륭의 화원은 어화원이나 자녕궁 화원처럼 가운데 축을 중심으로 대칭을 이루며 반듯하게 구획되지 않고 변화무쌍하게 멋대로 지었다. 넓지 않은 화원에 굽은 회랑과 돌산, 계곡과 골짜기가 있고 20여 개의 회랑과 집들이 줄줄이 겹쳐 있어서 '실수로 길을 잘못 들어도 멋진 풍경이 나온다.' 실내에는 자기가 좋아하는 것을 거

리낌 없이 모아 두었다. 좋아하는 장난감을 방에 쌓아놓은 아이 같았다.

그래서 나는 〈홍력채지도〉와 〈평안춘신도〉의 '두 건륭'은 정치를 하는 성년의 건륭과 아직 소년인 '자아의 건륭'이라고 생각한다. 그림에서 소년 건륭은 자신의 미래를 예견하고[9] 성년이 된 건륭은 자신의 과거를 찾는다.

6

〈시일시이도〉에도 자기를 보는 건륭이 나온다.

이 그림에도 거울이 있다. 우리는 그 거울을 보지 못하지만 거울은 존재한다. 그림에 두 명의 건륭이 존재하기 때문이다. 한 명은 의자에 앉아 있고 한 명은 그림병풍에 걸린 초상화 속에 있다. 이 둘은 얼굴은 같지만 방향은 반대로 하고 있다. 거울을 보는 것 같지 않은가?

화가는 거울을 빼고 병풍을 그렸고 '두 사람'이 마주 보지 않고 병풍 앞에서 관객을 향해 옆으로 보게 했다.

이제 〈시일시이도〉에 대한 논의는 끝날 것 같다. 그러나 예술사의 또 다른 작품인 〈송인인물도(宋人人物圖)〉 [그림 15-6][10]를 보면 불현듯 다른 의혹이 생긴다.

마치 '동쪽 5칸'과 '서쪽 4칸' 사이의 거울의 방에 들어간 것처럼, 권근재의 끝까지 왔다고 생각했다가 거울로 위장한 비밀의 문을 열어보고 그 뒤에 다른 세상이 있음을 안 것 같다.

물이 다한 곳에 가서 구름이 피는 것을 본다.

〈송인인물도〉의 구도는 〈시일시이도〉와 같다. 〈시일시이도〉의 구도와 〈송인인물도〉의 구도가 같다고 하는 것이 맞을 것이다. 당연히 〈시일시이

자금성의 그림들

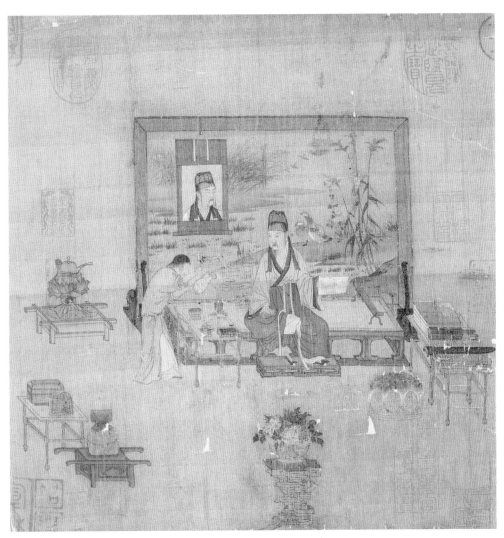

[그림 15-6]
<송인인물도> 화첩(부분), 송, 작자미상,
타이베이 고궁박물원 소장

도〉가 〈송인인물도〉의 구도를 베꼈다. (적용했다고 해도 되겠다.)

이 〈송인인물도〉는 〈시일시이도〉에 대한 우리의 주의력을 〈시일시이도〉의 내부에서 밖으로 끌어낸다.

〈시일시이도〉와 〈송인인물도〉 사이에 대응하는 '거울의 관계'가 존재한다.

〈시일시이도〉가 〈송인인물도〉를 모방했다면 건륭은 어쩌다 이런 그림을 그리게 한 것일까, 아니면 처음부터 의도한 것이었을까?

건륭처럼 치밀한 사람이 되는 대로 했을 가능성은 희박하다.

그는 일부러 누군가를 흉내내고 있다.

〈시일시이도〉는 〈송인인물도〉를 모방했다. 건륭은 〈송인인물도〉의 인물을 모방했다.

〈시일시이도〉를 통해 '세상의 다른 나'를 찾으려 했다.

7

이 세상에는 (실제로 우리가 말하는 '세계' 바깥의 '평행세계'에) 자신과 똑같이 생긴 쌍둥이보다 더 닮은 사람이 있다는 이야기를 들어본 적이 있다. 조금은 섬뜩한 말이지만 프랑수아 브루넬이라는 사진작가가 거의 세상 구석구석을 돌아다니며 인물 사진을 찍고서 우리가 살고 있는 이 세상에 혈연관계가 전혀 없으면서도 완전히 똑같이 생긴 사람이 있을 수 있다는 것을 증명해 보였다! 어쩌면 그는 '세상의 또 다른 나'일지도 모른다. 12년에 걸쳐 진행되었던 이 프로그램의 이름은 '나, 그리고 나'였다.

'내 뒷마당 담벼락 밖에 나무가 두 그루 있는데 한 그루는 대추나무이고 한 그루도 대추나무다.'[11] 노신(魯迅)식 유머다. 프랑수아 브루넬의 사진

자금성의 그림들

으로 바꾸면 '세상에 두 사람이 있는데 하나는 나이고 다른 하나도 나다.'

환상의 거장 보르헤스는 말년에 쓴 짧은 글에 자신의 일생을 정리한다는 의미로 〈보르헤스와 나〉라는 제목을 붙였다. "이 모든 일은 다른 한 사람, 즉 그 보르헤스에게 일어났다. 나는 부에노스아이레스 거리를 거닐다가 때로는 주춤한 채 어느 현관의 아치형 문짝과 문 위에 댄 나무를 무작정 바라보았다. 보르헤스의 상황은 편지를 통해 알았다. 교사 명부나 유명인 사전 등에서 그의 이름을 봤을지도 모른다."¹²⁾ 〈나와 보르헤스〉, 〈두 보르헤스 이야기〉까지 썼던 그는 '다른 보르헤스'의 존재를 그렇게 담담하게 받아들였다.

중국 문학에서 가장 먼저 '두 개의 자아'에 대해 서술한 것은 장주의 나비꿈으로 거슬러 올라간다. 어느 꿈에서 장주와 나비는 하나가 되어 서로를 구분하지 못했다. 건륭이 쓴 것처럼 '하나이면서 둘이어서 만나지도 헤어지지도 않았다.' 조설근의 〈홍루몽〉도 꿈이었는데, 이 큰 꿈에서 태허환경(太虛幻境)의 〈금릉십이채정책(金陵十二釵正冊)〉(〈금릉십이채부책(金陵十二釵副冊)〉, 〈금릉십이채우부책(金陵十二釵又副冊)〉도 있다.)은 '현실'의 십이금채*와 대칭을 이룬다.

이 두루마리 책들은 현실의 금채들이 존재하던 다른 형식이다. 금채들은 하늘에 존재하고 '태허의 환상'에 존재했으며 대관원의 12금채는 그들이 현실에서 나타나는 모습이었다. 거울은 어떤 대칭관계('가우촌(賈雨村)'과 '견사은(甄士隱)', '십이금채'와 '금릉십이채정책' 등)를 나타내는 물질적 증거이자 〈홍루몽〉의 중요한 도구가 되기도 하는데, 가장 유명한 것은 '풍월보감'이다. 〈홍루몽〉에 〈풍월보감〉이라는 이름이 붙은 적이 있다고 한다.

* 〈금릉십이채정책〉에 기록되어 있는 12명의 여성, 즉 임대옥, 설보채, 사상운, 가원춘, 가영춘, 가탐춘, 가석춘, 왕희봉, 진가경, 가교저, 묘옥을 가리킨다.

건륭이 궁중화가에게 그리라고 명한 〈시일시이도〉는 송나라의 〈송인인물도〉와 완전히 대응하는 모습인데(단순하게 베낀 것이 아니다.), 다른 왕조 시대에 그려진 두 그림 사이에 거울이 가로놓인 듯하다. 거울 이쪽의 주인공은 건륭이고 다른 쪽은 〈송인인물도〉의 신비한 선비다.

건륭의 '세상의 다른 나'는 표면적으로는 그림병풍의 초상화이지만 실제로는 〈인물도〉에 나오는 그 사람이다.

〈인물도〉를 보지 않으면 이것을 인식하지 못한다.

〈인물도〉는 건륭의 내면세계를 여는 비밀의 문이다.

따라서 건륭을 알려면 반드시 〈인물도〉를 통해야 한다.

그렇다면 〈인물도〉에 등장하는 요원한 시공간 속 '나'는 도대체 누구일까.

8

그러기 위해선 〈시일시이도〉를 떠나 〈인물도〉를 사색해야 했다.

〈인물도〉도 비밀이다. 〈인물도〉에서 이 '인물'의 신분을 알 수 있는 글을 전혀 찾을 수 없기 때문이다.

〈인물도〉는 이름 없는 그림, '이름 없는 사람의 그림'이다.

그림이나 사진처럼 작가가 붙인 이름은 정물이다. 정물이라니, 이 제목을 통해서는 아무것도 알 수 없다.

그렇다고 예술사가들의 탐구를 막을 수는 없었다. 예술사가는 무엇을 하는 사람인가? 바로 이런 일을 하는 사람이다. 즉 예술사의 탐정이다. 흘려 보았던 작은 흔적을 따라가면서 잃어버린 사실을 찾아낸다. 벽돌을 한 장 한 장 찾아내서 예술사라는 거대한 건물을 채워 넣는다.

〈인물도〉의 주인공이 진나라 도연명이라는 사람도 있고 〈다경〉을 쓴 육우라는 사람도 있다. (주인공 곁에 주전자를 들고 점다하는 동자가 있어서 그런 것인지 모르겠다.) 타이베이 고궁박물원의 리린찬(李霖燦)은 의자에 앉아 있는 사람이 왕희지라고 했다.

그는 〈중국명화연구(中國名畫研究)〉라는 대작에서 다음과 같이 썼다.

> 화면에 나오는 화려하고 값비싼 물건들 중에 술 데우고 차 달이는 도구도 있고 거문고, 책, 병풍 등이 있다. 부귀한 사람의 모습이다. 이는 '배고픔이 나를 쫓아냈는데 어디로 갈지 모르겠다'는 도연명과는 맞지 않고, 산야의 옷을 입고 적막하게 차를 마시는 육우와도 다르지만 왕사자(王謝子)의 아들 왕일소(王逸少)[13]로 바꾸면 이보다 더 어울릴 자가 없었다.[14]

단순한 추측이 아니다. 〈인물도〉(리린찬은 〈송인착색인물도〉와 왕희지의 역대 그림을 비교하고 왕희지의 모습과 일치한다는 것을 발견했다. 남송 양개(梁楷)의 〈우군서선도〉, 마원의 〈왕희지완아도〉에서 모두 통통한 얼굴에 가는 눈, 긴 수염 세 가닥이 가슴 앞으로 나부끼는 모습이다. 가장 닮은 것은 〈집고상찬(集古像贊)〉에 나오는 왕희지 옆모습으로 〈인물도〉의 선비와 판박이처럼 닮았다.)

이 화가들은 모두 왕희지를 본 적이 없지만, 왕희지의 생김새는 100% 상상에서 나온 게 아니라 표준이 있었다. 이 표준은 어디서 나왔는가?

왕희지 자신이 만든 것이다.

당나라 때 장언원(張彦遠)의 〈역대명화기(歷代名畫記)〉에 이런 기록이 있다.

> 왕희지… 글씨는 위신의 면류관이지만 단청도 훌륭하다. [15]

장언원은 또 왕희지가 거울을 보고 자기 얼굴을 그린 적이 있다고 했다. 이 그림의 이름은 〈임경자사진도(臨鏡自寫眞圖)〉다. 그러니까 역사상 최초로 왕희지를 그린 사람은 왕희지 자신이었던 것이다. 그는 자화상 〈임경자사진도〉를 그렸다. 왕희지도 거울을 좋아하는 사람이었다. 시각 예술가에게 거울이 얼마나 매력적인지 증명이 된다. 문예부흥기의 이탈리아에서 자화상을 '거울 속 초상'이라고 불렀다.

〈임경자사진도〉는 왕희지 이미지의 원형이 됐고, 다음 세대 화가들은 이것을 보고 왕희지를 그렸다. 〈임경자사진도〉의 모양은 지금은 아무도 모른다. 리린찬은 미국 프리어 갤러리에서 예전에 천뢰각(天籟閣)*에 소장됐던 송나라 화첩을 보았다. 5쪽을 펼친 그는 우리가 언급한 인물도와 똑같은 배치에 '희지자화상'이라고 쓰인 그림을 보았다. 단번에 작가와 그림 속 주인공이 모두 (송대 모본이기는 해도) 왕희지라는 점이 밝혀졌다.[16] 리린찬은 이 〈인물도〉와 미국에서 본 '희지자화상'에 나오는 그림 속 인물이 모두 왕희지라고 했다. 추리 과정은 이렇다.

전제 : A와 B는 같다.
B가 왕희지면 A도 왕희지다.

A와 B(〈인물도〉와 '희지자화상')는 한 어머니에게서 태어난 쌍둥이다. 그들의 근원은 왕희지의 〈임경자사진도〉로 보인다.

왕희지의 〈임경자사진도〉 진품이 세상에 존재할 가능성은 거의 없지만, 어쨌든 왕희지가 거울을 보고 자화상을 그렸기 때문에 그의 형상이 남았고 대대로 화가들이 연이어 모사했다. 시간이 지나면서 잎이 무성하고 번

* 명나라 때 항원갑이 책을 소장했던 누각의 이름

자금성의 그림들

성해도 줄곧 변치 않는 모습을 간직했으며, 송대 〈인물도〉에 이르러서도 여전히 왕희지의 유전자가 선명하게 남아 있다.

건륭은 〈송인인물도〉에 나오는 인물이 왕희지라는 것을 잘 알았다. 그래서 궁정화가에게 고양이를 보고 호랑이를 그리게 했다. 그리하여 〈시일시이도〉에서 자신을 왕희지로 만들었다.

오직 왕희지만 건륭제의 마음속에서 '다른 나'가 될 수 있다.

9

양심전 삼희당에 건륭이 가장 사랑한 세 가지 보물이 있다. 왕희지 가족의 서첩 3점이었는데, 왕희지의 〈쾌설시청첩〉, 왕헌지의 〈중추첩〉, 왕순의 〈백원첩〉이다. 건륭은 그중 왕희지의 〈쾌설시청첩〉을 최고로 생각해서 손에서 떼지 않았다. 삼희당에 소중하게 모셨다가 시간이 나면 들고 나와서 눈이 침침해질 때까지 자세히 들여다보았다.

거대한 네모 도장 '건륭어람지보(建隆御覽之寶)'를 찍는가 하면, 자신의 소장품 전용 큰 도장 8개를 자랑하듯 찍기도 했다. 건륭은 용감하게 서첩 앞뒤에 글씨를 썼다. 앞부분에는 지금까지 그가 쓴 '신호기예(神乎技藝, 신비로운 기예)' 4글자가 남아 있다. '천하무쌍(天下無雙), 고금선대(古今鮮對, 천하에 짝이 없고 옛부터 지금까지 대적할 이가 적다.)'라는 여덟 개의 작은 글자를 쓰기도 하고 참지 못하고 왕희지의 글자 옆에 긴 감상평을 쓰기도 했다. 〈쾌설시청첩〉에 쓰인 왕희지의 글씨는 28개밖에 안 되는데 건륭의 글씨는 셀 수 없이 많다. 마치 아이를 지나치게 사랑하는 노부인처럼 수다스럽고 끝이 없다. 서첩의 전체 길이가 거의 5미터 정도 되는데 왕희지의 글씨는 0.2미터도 되지 않는다. 왕희지의 글씨는 화첩 중간에 좁게 한 줄만 차

지하고 있고 건륭의 말과 도장이 물샐틈없이 겹겹이 둘러싸여 있다.

그리고 건륭의 화원에 들어갔을 때 첫 번째로 만나는 건축물이 계상정(禊賞亭)이다. 그 안에 '곡수류상(曲水流觴)'이 있는데, 왕희지와 그 동료들이 난정에서 계를 한 풍류 있고 우아한 일을 추모하는 의미다. 화원 뒤편 죽향관(竹香館)의 부망각, 권근재에 있는 무늬대나무를 모방한 장식이 있는데, 이것은 〈난정서〉의 '무성한 숲에 대나무가 자라는 것'을 그리워하는 것이 아닐까?

리린찬의 이 글을 읽자 내 마음은 단번에 〈인물도〉로 통했고 〈시일시이도〉로 통했고 권근재로 통했고 건륭의 화원으로 통했고 삼희당으로 통했고 양심전으로 통해서 건륭의 마음의 공간과 예술의 공간을 모두 통했다. 자금성 전체가 연결되어 마치 한 사람의 피와 조직과 신경처럼 서로 연결되어 작용하는 것 같았다. 그러고 보니 이 궁궐은 건륭의 것이 아니라 왕희지의 것이었다. 벼슬길이 순탄치 못했던 왕희지가 후에 이런 대접을 받을 것이라고 생각이나 해보았을까?

우리 프로그램 〈새궁전 고궁〉도 통했다. 그래서 권근재를 찍었을 때 마오쟈(毛嘉) 감독은 저우이웨이를 건륭으로 분장시켜 좁은 '거울의 방'에 세워놓고 영상으로 〈시일시이도〉를 찍었다. 우리는 특수효과로 '두 명의 건륭'을 한 화면에 잡았다. 거울 바깥에는 황제의 조복을 입은 건륭이, 거울 속에는 우아한 왕희지가 등장한다. 그들은 하나일까 둘일까? 그래서 건륭과 왕희지(건륭의 '두 개의 자아') 사이에 이런 '대화'가 진행되었다.

건륭 : 그대는 누구인가?

왕희지 : 나? 나는 너야!

건륭 : 당신이 나라고….

자금성의 그림들

왕희지 : 그래, 내가 너야. 나는 네 마음속의 너지. 나는 강남에서 자랐어. 강남의 촉촉한 공기가 나의 몸에 스며 들어왔어. 안개가 자욱한 대낮에 나는 배를 띄우고 친구를 만나고 시를 쓰고 그림을 그렸어. 별이 총총한 밤에는 나는 손을 잡고 진심으로 사랑하며, 촛불을 들고 밤에 꽃을 감상했어. 내 주변에는 모두 내가 좋아하는 모든 것들이었어!

건륭 : (왕희지의 말을 끊으며) 어떻게 주변에 다 자기가 좋아하는 것만 있을 수 있겠어! 나만 해도 황위에 수십 년을 앉아 있으면서 스스로를 '완벽한 노인'이라고 부르지만 그래도 당신이 말한 것처럼 될 수는 없어.

왕희지 : 내가 바로 황제의 자리에 단정하게 앉을 필요 없는 너야. 우리는 둘 다 자부심이 강하지. 너의 자부심은 천하의 범위에서 내달리지만 나의 자부심은 아무 걸림 없는 자유라네!

건륭 : 자유… 세상 모든 것이 짐의 것이다. 누가 나보다 더 자유로울 수 있겠나, 하하….

왕희지 : 세상이 너를 둘러싸고 있어. 그리고 네 마음속에는 세상이 담겨 있지.

건륭 : 그래, 짐이 걸림 없이 마음대로 한다면 그것은 자유가 아니라 이기적인 것이지.

왕희지 : 네가 세상을 걱정하니까 내가 이렇게 자유로울 수 있는 것이지. 이제 너도 해야 할 일을 다 했으니 꿈에 그리던 강남으로 돌아갈 수 있을 거야. 강남도 네가 돌아오기를 기다리고 있어.

건륭 : 강남… 강남….

저우이웨이는 진정한 배우였다. 마지막 대사를 하면서 눈물이 핑 돌았다. 그러나 눈물이 떨어지지는 않았다. 현장에 있던 사람이 모두 숨을 죽였다.

[그림 15-7]
권근재의 거울의 방, 런차오 촬영

무성한 숲에 대나무가 자라고 굽이쳐 흐르는 물줄기는 건륭이 가장 동경하던 은둔지였다. 그는 이곳에서 가장 좋은 자신과 만나기를 갈망한다.

하지만 이는 그의 일방적인 희망에 불과했다.

고양이는 고양이고 개는 개다. 세상의 만물이 가을 볕 아래 각자의 삶을 살아간다. 건륭은 영원히 왕희지가 될 수 없었다. 그가 따라 쓴 〈쾌설시청첩〉은 비슷하지도 않았다.

수필가 스테성이 칼 루이스에 대해 한 말이 다시 생각났다. 건륭제가 열중했던 거울은 지나갈 수 없는 문이었다. [그림 15-7]

자금성의 그림들

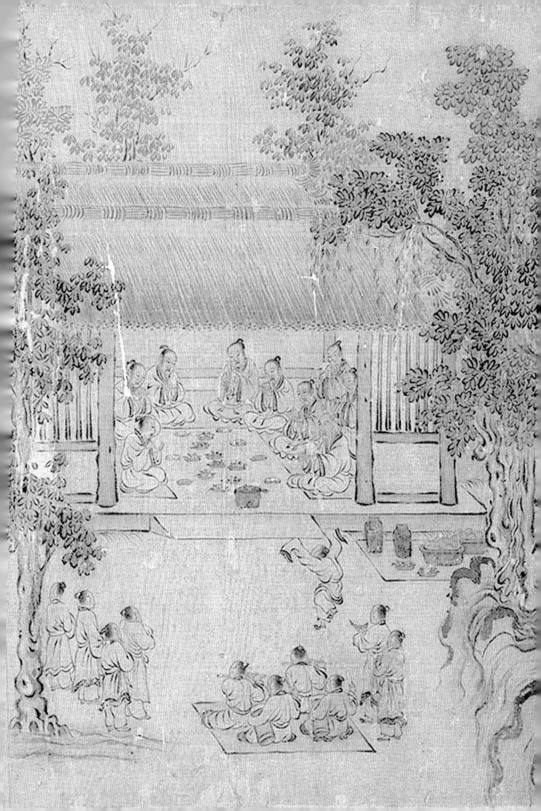

타이완 생활은 생각처럼 즐겁지 않았다. 하루에 한 방울씩 쌓이는 지루함이 임계점에 이르러 어디론가 뛰쳐나가야겠다고 생각하고 있을 때 그 그림을 만났다. 그림은 어둡고 큰 방에 걸려 있었는데 그렇게 큰 그림을 처음 보았다. 벽만 했다. 바탕 비단은 바래고 바래서 짙고 어두운 갈색이 되어 있었다. 그 위로 지독하다 할 정도의 섬세한 붓질로 나뭇잎과 바위와 물을 그려서 거대한 산을 만들었다. 어쩐지 숨을 쉬기가 힘들었다. 그림의 크기 때문이었는지, 화가의 편집증적인 섬세함 때문이었는지, 천년이라는 세월에 눌렸던 것인지 모르겠다. 그 순간의 느낌을 지금은 글로 표현하지 못하겠다. 무거운 것으로 뒤통수를 얻어맞은 것 같았다. 몸뚱이는 그림 앞에 서 있지만 정신은 그림 속 샛길을 따라 여기저기 돌아다니고 있었다. 샛길도 걸어보고 나뭇잎도 만져보고 시냇물을 손으로 움켜쥐고 마셔보았다. 크게 소리를 지르면 메아리가 쩽쩽쩽 하고 울려올 듯했다.

여러 해가 지났지만 지금도 그 그림을 보면 조금 가슴이 뛴다. 그 그림 때문에 다른 그림도 좋아하게 되었고, 그림에 관한 책도 찾아서 읽었다. 그러다 이 책의 저자가 쓴 〈자금성의 그림들〉을 만났다. 저자는 자금성에서 근무한다. 아침마다 자금성으로 출근하다니. 거기서 그는 책을 읽고 그림을 보다가 글을 쓴다. 촉박한 일정은 없는 것 같지만 가끔은 늦게 퇴근해서 어둠이 내린 고궁을 가로질러 가기도 하는 모양이다. 뛰어난 학자인 그는 글쓰기 재주도 뛰어나서 다작을 하면서도 쓰는 책마다 중국에서 베스

트셀러가 된다.

　그의 글은 독특하다. 지금껏 중국 그림이나 미술사에 대한 책들은 대개
는 좀 재미가 없었다. 다짜고짜 그림을 펼쳐놓고 산이 어디에 있는지, 화가
가 그림을 올려다보는지 내려보는지, 나뭇잎을 어떻게 그리고, 산을 어떻
게 표현했는지 등등을 이야기했다. 화가가 어떤 사람이고, 그가 어떤 인생
을 살았는지, 그가 살던 시대는 또 어떤 모습이었는지를 말해주는 책은 별
로 없었던 것 같다. 말하자면 이 책의 저자는 기존의 중국 그림을 설명하
는 책과는 완전히 다른 방법으로 글을 쓰고 있다.

　그림을 그린 사람에 대해서 깊이 파고들어가고 그가 살았던 시대를 이
야기한다. 이 많은 정보를 얻기 위해 얼마나 많이 공부했을까 싶다. 그리고
별로 중요하지 않은 것처럼 그림을 보여준다. 그가 가리키는 그림을 보는
일은 결코 지루하지 않다. 지루함의 반대말은 즐거움인가? 아니다, 그것은
즐거움이 아니다. 그 그림들을 보면 가슴이 아프다. 행복에 겨워서 그림을
그린 사람은 없는 것 같다. 모두 외롭고 슬프고 절망한다. 풍성한 모란꽃이
수놓아진 비단 장막을 걷고 어두운 공간을 보는 느낌, 그림의 맨 얼굴을
보는 기분이 든다. 그것은 어둡고 슬프고 비명을 지르고 있는데, 다른 이름
을 붙여보자면 '시대'라고 할 것이다.

　사람마다 글을 쓰는 스타일이 있는데, 저자의 전작인 〈자금성의 물건들〉
을 쓸 때의 글 스타일이 마음에 쏙 들었다. 군더더기와 미사여구가 없는
짧고 건조한 문장들이었다. 글 한 편의 길이도 짧아서 따라가기도 쉬웠다.
그에 비하면 이번 책 〈자금성의 그림들〉은 호흡이 길다. 생각의 폭도 넓고
깊이도 깊다. 매우 고급스러운 글쓰기다.

도판 목록

자금성의 그림들

자금성의 그림들

1장

1) 徐邦达: 〈古书画鉴定概论〉, 65~66쪽 참고, 베이징: 故宫出版社, 2015

2) 顾城: 〈远和近〉, 〈顾城的诗〉, 70쪽 참조, 베이징: 人民文学出版社, 1998

3) 蒋勋: 〈美的沉思〉, 77쪽, 창사: 湖南美术出版社, 2014

4) 고개지는 중국 역사상 가장 유명한 화가 중 한 명이다. "고금의 화단에서 눈에 띄는 지위와 신화와 같은 역사적인 신분이 후대 사람들이 무한히 사모하게 한다"고 했다. 고개지에 관한 역사 서적에서 3개 분야의 고개지를 만난다. 문학, 역사, 회화사이다. 인지난(尹吉男) 선생은 이렇게 말했다. "고개지의 문학적 작품은 남조의 유의경(劉義慶)이 완성했다. 역사적인 작품은 당나라 때 방현령(房玄齡) 등 역사 작가들이 완성했다. 그의 예술사적 작품은 당나라 예술사가 장언원(張彦遠)이 완성했다."
邹清泉: 〈顾恺之研究述论〉참고, 〈顾恺之研究文选〉, 3쪽 참고, 상하이: 上海三联书店 , 2011; 尹吉男: 〈明代后期鉴藏家关于六朝绘画知识的生成与作用: 以 "顾恺之" 的概念为线索〉 참고, 〈文物〉, 2007년 第7期에 전재

5) 韦羲: 〈照夜白 − 山水, 折叠, 循环, 拼贴, 时空的诗学〉, 336쪽 참고, 베이징: 台海出版社, 2017

6) 赵广超: 〈笔纸中国画〉, 110쪽, 베이징: 故宫出版社, 2017

7) [明] 石涛: 〈苦瓜和尚画语录〉, 栾保群编: 〈画论汇要〉, 下册, 793쪽 참고, 베이징: 故宫出版社, 2014

8) 余辉: 〈故宫藏画的故事〉, 30쪽, 베이징: 故宫出版社, 2014

9) [魏] 曹植: 〈洛神赋〉, 〈魏晋南北朝文〉, 29~30쪽 참고, 스자좡: 河北教育出版社, 2001

10) 〈낙신부도〉 두루마리는 후세에 많은 수수께끼를 남겼다. 첫 번째는 시간이다. 〈낙신부도〉라고 전해오는 작품이 매우 많다. 고궁박물원, 랴오닝성 박물관, 미국 프리어 갤러리에서 임모본을 소장하고 있다. 이 세 가지 임모본이 모두 송나라 때 만들어졌다고 보는 학자들이 있다. 唐兰: 〈试论顾恺之的绘画〉 참고, 〈文物〉, 1961년 第6期에 실림 ; 余: 〈故宫藏画的故事〉, 20쪽, 베이징: 故宫出版社, 2014. 그중 고궁박물원 소장본이 북송 말년으로 연대가 가장 빠른 것으로 추정된다. 휘종 황제가 궁정에서 그렸던 작품이라고 추정하는 사람도 있다. 石守谦: 〈洛神赋图: 一个传统的形塑与发展〉 참고, 〈顾恺之研究文选〉, 104쪽 참고, 상하이: 上海三联书店, 2011. 다음은 작가다. 〈낙신부도〉 두루마리에 원래의 모본이 있고, 그 모본을 고개지가 그렸는지에 대해 학자들마다 의견이 다르다. 양신은 "〈여사잠도〉와 〈낙신부도〉 두 작품은 고개지와 전혀 관련이 없다"고 했다. 杨新: 〈对 '列女仁智图' 的新认识〉, 〈顾恺之研究文选〉, 3쪽 참고, 상하이: 上海三联书店, 2011. 웨이정 선생은 "〈낙신부도〉의 여러 소장본에 나오는 인물의 모습이 모두 유사한 것을 보면 하나의 모본이 있는 것이 분명하다. 혹은 그중 하나가 모본일 것이다. 후세에 원작을 임모하면서 많이 다르게 그리지 않았다"고 했다. 韦正: 〈从考古材料看传顾恺之 '洛神赋图' 的新创作时代〉, 〈顾恺之研究文选〉, 91쪽 참고, 상하이: 上海三联书店, 2011

11) 赵广超: 〈笔纸中国画〉, 43쪽, 베이징: 故宫出版社, 2017

12) [唐] 房玄龄等撰: 〈晋书〉, 1604쪽, 베이징: 中华书局, 2000

13) [明] 石涛: 〈苦瓜和尚画语录〉, 见栾保群编: 〈画论汇要〉, 下册, 793쪽, 베이징: 故宫出版社, 2014

14) [미국] 巫鸿: 〈全球景观中的中国古代艺术〉, 146~147쪽, 베이징: 生活·读书·新知三联书店, 2017

15) [영국] Michael Sullivan: 〈中国艺术史〉, 114쪽 참고, 상하이: 上海人民出版社, 2014

16) 徐邦达: 〈古书画伪讹考辨〉, 第1册, 〈徐邦达集〉, 第10册, 223쪽 참고, 베이징: 故宫出版社, 2015

17) 위와 같음.

18) 韦羲: 〈照夜白－山水, 折叠, 循环, 拼贴, 时空的诗学〉, 75쪽 참고, 베이징: 台海出版社, 2017

19) 徐邦达: 〈古书画鉴定概论〉, 52쪽, 베이징: 故宫出版社, 2015

20) [清] 曹雪芹著, 无名氏续: 〈红楼梦〉, 上册, 18쪽, 베이징: 人民文学出版社, 2008

2장

1) [北宋] 陈世修: 〈阳春集序〉, 〈南唐二主词笺注〉, 1쪽에 전재, 베이징: 中华书局, 2014

2) [北宋] 王安石: 〈江邻几邀观三馆书画〉

3) [清] 吴荣光: 〈辛丑消夏记〉

4) [미국] 巫鸿: 〈时空中的美术巫鸿中国美术史文编二集〉, 328쪽, 베이징: 生活·读书·新知三联书店, 2009

5) 위의 책, 221쪽

6) [唐] 韦庄: 〈奉和观察郎中春暮忆花言怀寄四韵之什〉

7) [北宋] 苏轼: 〈蝶恋花·记得画屏初会遇〉

8) 徐邦达: 〈古书画鉴定概论〉, 66쪽, 베이징: 故宫出版社, 2015

9) 재인용 [미국] 巫鸿: 〈时空中的美术－巫鸿中国美术史文编二集〉, 224쪽에 전재, 베이징: 生活·读书·新知三联书店, 2009

10) [北宋] 郑文宝: 〈江表志〉, 见〈全宋笔记〉, 第1编, 第2册, 265쪽, 정저우: 大象出版社, 2003

11) [미국] 巫鸿: 〈时空中的美术巫鸿中国美术史文编二集〉, 220쪽, 베이징: 生活·读书·新知三联书店, 2009

12) [北宋] 郑文宝: 〈江表志〉, 见〈全宋笔记〉, 第1编, 第2册, 265쪽, 정저우: 大象出版社, 2003

13) 위와 같음.

14) [清] 曹雪芹著, 无名氏续: 〈红楼梦〉, 上册, 170쪽, 베이징: 人民文学出版社, 2008

15) [미국] 巫鸿: 〈时空中的美术巫鸿中国美术史文编二集〉, 233쪽, 베이징: 生活·读书·新知三联书店, 2009

16) [南唐] 李璟: 〈望远行〉, 〈南唐二主词笺注〉, 5쪽 참고, 베이징: 中华书局, 2014

3장

1) [北宋] 欧阳修撰: 〈新五代史〉, 510쪽, 베이징: 中华书局, 2000

2) 王国维: 〈人间词话〉, 〈王国维全集〉, 145쪽 참고, 베이징: 中国文史出版社, 1997

3) 〈宣和画谱〉, 349쪽, 창사: 湖南美术出版社, 1999

4) [五代] 李煜: 〈菩萨蛮〉, 程郁缀, 李锦青选注: 〈历史词选〉, 128쪽 참고, 베이징: 人民文学出版社, 2004

5) [清] 吴任臣〈十国春秋〉참고, 〈景印文渊阁四库全书〉, 总第465卷, 史部, 第223卷, 185쪽 참고, 타이베이: 台湾商务印书馆, 1983

6) [네덜란드] Robert Hans van Gulik: 〈中国古代房内考〉, 284~286쪽, 상하이: 上海人民出版社, 1990

7) 南帆: 〈躯体的牢笼〉, 〈叩访感觉〉, 165쪽, 상하이: 东方出版中心, 1999

8) 鲁迅: 〈二心集 序言〉, 〈鲁迅全集〉, 第4卷, 191쪽, 베이징: 人民文学出版社, 1981

9) [미국] 巫鸿: 〈时空中的美术－巫鸿中国美术史文编二集〉, 238쪽, 베이징: 生活·读书·新知三联书店, 2009

10) [春秋] 孔子: 〈论语〉, 144쪽, 정저우: 中州古籍出版社, 2008

11) 재인용 [영국] Jennifer Craik: 〈时装的面貌〉, 157쪽, 베이징: 中央编译出版社, 2000

12) [독일] Joachim Bumke: 〈宫廷文化〉, 上册, 420쪽, 베이징: 生活·读书·新知三联书店, 2006

13) 재인용 [미국] 巫鸿: 〈时空中的美术－巫鸿中国美术史文编二集〉, 240쪽에 전재, 베이징: 生活·读书·

新知三联书店, 2009

14) 〈宣和画谱〉, 151쪽, 창사: 湖南美术出版社, 1999

15) [南宋] 周密: 〈云烟过眼录〉, 〈丛书集成初编〉, 第1553册, 창사: 商务印书馆, 1939

16) 〈宣和画谱〉, 151쪽, 창사: 湖南美术出版社, 1999

17) 위와 같음.

18) 위와 같음.

19) [清] 孙承泽: 〈庚子销夏记〉, 卷8, 鲍氏知不足斋刊本, 乾隆216년(1761년)

20) 徐邦达: 〈古书画伪讹考辩〉, 上卷, 159쪽, 난징: 江苏古籍出版社, 1984

21) 余辉: 〈韩熙载夜宴图卷年代考－兼探早期人物画的鉴定方法〉, 〈故宫博物院院刊〉, 1993년 第4期에 전재

22) [北宋] 郑文宝: 〈南唐近事〉, 〈全宋笔记〉, 第一编, 第二册, 225쪽 참고, 정저우: 大象出版社, 2003

23) 위와 같음.

24) [北宋] 王铚: 〈默记〉 참고, 〈景印文渊阁四库全书〉, 总第1038卷, 子部, 第344卷, 342쪽 참고, 타이베이: 台湾商务印书馆, 1983

25) [미국] H. Marcuse: 〈爱欲与文明〉, 147쪽, 상하이: 上海译文出版社, 1987

26) 详见陕西卫视〈开坛〉节目, 2012년 7월 15일

27) [清] 曹雪芹著, 无名氏续: 〈红楼梦〉, 上册, 170쪽, 베이징: 人民文学出版社, 2008

4장

1) [元] 脱脱等: 〈宋史〉, 908쪽, 베이징: 中华书局, 2000

2) 위의 책, 995쪽

3) 위의 책, 908쪽

4) 〈청명상하도〉가 언제 그려졌는지에 대해서는 이견이 많다. 쉬방다 고궁박물원 서화감정사는 이렇게 말했다. "장택단이 〈청명상하도〉를 그린 것이 북송 때라는 설과 남송 때라는 설이 있다." 徐邦达: 〈清明上河图 的初步研究〉, 刘渊临: 〈清明上河图 之综合研究〉 참고, 辽宁博物馆编: 〈清明上河图 研究文献汇编〉, 149쪽, 257쪽에 실림, 沈阳: 万卷出版公司, 2007. 류위엔린은 장택단이 금나라 사람이라고 했다. 徐邦达: 〈清明上河图 的初步研究〉, 刘渊临: 〈清明上河图 之综合研究〉 참고, 辽宁博物馆编: 〈清明上河图 研究文献汇编〉, 149쪽, 257쪽에 실림, 沈阳: 万卷出版公司, 2007. 하지만 쉬방다는 "〈청명상하도〉는 선화 연간, 정강 연간에 그려진 것이 분명하다"라고 말했다. 徐邦达: 〈清明上河图的初步研究〉 참고. 고궁박물원의 전부원장 양신과 장안즈, 황춘야오 등은 장택단이 북송 시대의 화가이고, 금나라 군대가 변경에서 약탈한 그림 중에 〈청명상하도〉가 포함되어 있다. 杨新: 〈清明上河图 公案〉, 张安治: 〈张择端 清明上河图 研究〉, 黄纯尧: 〈张择端 清明上河图 研究〉等文 참고, 辽宁博物馆编: 〈清明上河图 研究文献汇编〉, 78쪽, 171쪽, 354쪽에 실림.

5) [南宋] 孟元老撰, 邓之诚注: 〈东京梦华录注〉, 4쪽, 베이징: 中华书局, 1982

6) [영국] Robert Bevan: 〈记忆的毁灭－战争中的建筑〉, 11쪽, 베이징: 生活·读书·新知三联书店, 2010

7) 위의 책, 5쪽

8) [터키] Orhan Pamuk: 〈伊斯坦布尔——一座城市的记忆〉, 5쪽, 상하이: 上海人民出版社, 2007

9) 1131년, 변경은 금나라의 '남경'이 되어 잠깐 동안 회복되었지만 다시 천천히 쇠퇴하여 과거 송나라 중심으로서의 지위를 잃는다. 1642년, 이자성이 황하의 대제방을 끊자 이 성은 최종적으로 사라졌다. 부속된 주변 지역도 영원히 달라졌다.

10) 장저의 생몰연대는 알려져 있지 않다. 사료에 따르면 1205년, 장저는 금나라 장종 완안안경의 총애를 받아 궁궐에서 소장한 글과 그림을 관리하는 일을 맡았다. 이것에 근거해서 보면 그는 1186년 〈청명상

하도)에 발문이 쓰여질 때 아직 젊었을 것이다.

11) 余辉 : 〈张择端与 清明上河图 的来龙去脉〉, 杨新等 : 〈清明上河图的故事〉, 74쪽 참고, 베이징: 故宫出版社, 2012

12) 俞剑华 : 〈中国绘画史〉, 上册, 166쪽, 상하이: 商务印书馆, 1937

13) 위와 같음.

14) [南宋] 孟元老撰, 邓之诚注 : 〈东京梦华录注〉, 4쪽, 베이징: 中华书局, 1982

15) '上'은 송나라 사람들이 습관적으로 쓰던 말로 '가다', '도달하다'는 의미이다. '河'는 변하를 가리킨다.

16) 李松 : 〈中国巨匠美术丛书－张择端〉, 辽宁博物馆编 : 〈清明上河图 研究文献汇编〉, 478쪽에 실림, 선양: 万卷出版公司, 2007

17) [참조]韓福東 : 〈唐少繁华宋缺尊严, 数百年的治乱轮回〉 참고, 〈人物〉, 2013년 第2期에 전재

18) 李泽厚 : 〈美的历程〉, 191쪽, 베이징: 生活·读书·新知三联书店, 2009

19) [일본] Shindo Takehiro : 〈城市之绘画－以 清明上河图 为中心〉, 〈复旦大学学报〉社会科学版, 1986년 第6期에 전재

20) [元] 脱脱等 : 〈宋史〉, 1558쪽, 베이징: 中华书局, 2000

21) [宋] 张方平 : 〈乐全集〉, 卷215

22) 李书磊 : 〈河边的爱情〉, 〈重读古典〉, 4쪽, 베이징: 中国广播电视出版社, 1997

23) 李存山 : 〈老子〉, 56쪽, 정저우: 中州古籍出版社, 2008

24) [元] 脱脱等 : 〈宋史〉, 1558쪽, 베이징: 中华书局, 2000

25) [明] 王偁 : 〈东都事略〉, 见 〈景印文渊阁四库全书〉, 总第32卷, 史部, 第140卷, 245쪽, 타이베이: 台湾商务印书馆

26) 〈续资治通鉴长编纪事本末〉, 卷77

27) [南宋] 孟元老撰, 邓之诚注 : 〈东京梦华录注〉, 4쪽, 베이징: 中华书局, 1982

28) [清] 曹雪芹著, 无名氏续 : 〈红楼梦〉, 上册, 169쪽, 베이징: 人民文学出版社, 2008

29) [南宋] 朱熹 : 〈三朝名臣言行录〉, 邓广铭 : 〈北宋政治改革家王安石〉, 337쪽에 전재, 스자좡: 河北教育出版社, 2000

30) [독일] Emil Ludwig : 〈尼罗河传〉, 2쪽, 선양: 辽宁教育出版社, 1997

31) [참조]高木森 : 〈落叶柳枯秋意浓－重视 清明上河图 的意象〉 참고, [타이베이] 〈故宫文物月刊〉, 1984년 第9期에 전재

32) 周宝珠 : 〈清明上河图 与清明上河学〉 참고, 〈河南大学学报〉, 1995년 第5期에 전재

33) 韩森 : 〈清明上河图 所绘场景为开封质疑〉, 辽宁博物馆编 : 〈清明上河图 研究文献汇编〉, 464~465쪽에 전재, 沈阳: 万卷出版公司, 2007

34) 이 글씨와 도장은 명나라 정덕 연간까지는 있었지만 나중에 알 수 없는 원인으로 잘려나갔다.

35) 왕여가 〈청명상하도〉 때문에 엄숭에게 살해된 것은 많은 사료에 기록되어 있다. 고궁박물원에 소장된 명나라 때 사람의 편지에 이 사건을 은유적인 표현으로 설명하고 있다. 한편 왕세정이 〈금병매〉라는 책으로 엄숭을 죽인 내용은 후세 사람들이 꾸며낸 것일 가능성이 크다. 우한 등 많은 역사학자들이 인정하지 않는다. 辰伯 (吴晗) : 〈'清明上河图'与'金瓶梅'的故事及其衍变(附补记)－王世贞年谱附录之一〉 참고, 辽宁博物馆编 : 〈清明上河图 研究文献汇编〉, 3~16쪽에 실림, 沈阳 : 万卷出版公司, 2007

5장

1) [明] 陈霆 : 〈渚山堂词话〉 참고, 〈景印文渊阁四库全书〉, 总第1494卷, 集部, 第433卷, 545~546쪽 참고, 타이베이: 台湾商务印书馆, 1983

2) 俞剑华 : 〈中国绘画史〉, 上册, 164~165쪽, 상하이: 商务印书馆, 1937

3) 郑欣淼:〈天府永藏－两岸故宫博物院文物藏品概述〉, 3쪽, 베이징: 紫禁城出版社, 2008

4) 朱大可:〈乌托邦〉, 18쪽, 베이징: 东方出版社, 2013

5) [明] 张岱:〈陶庵梦忆〉참고,〈陶庵梦忆 西湖梦寻〉, 24쪽 참고, 항저우: 浙江古籍出版社, 2012

6) 梁思成:〈中国建筑史〉,〈梁思成全集〉, 第4卷, 89쪽 참고, 베이징: 中国建筑工业出版社, 2001

7) [明] 项穆:〈书法雅言〉,〈景印文渊阁四库全书〉, 总第816卷, 子部, 第122卷, 248쪽 참고, 타이베이: 台湾商务印书馆, 1983

8) 徐利明:〈中国书法风格史〉, 341쪽, 정저우: 河南美术出版社, 1997

9) 저수량(褚遂良)의 마른 글씨와 비교하면 그의 글씨는 일부만 비슷하고 대부분은 달랐다. 그의 글씨는 당나라 설요(薛曜)의 글씨에 가장 가까웠다. 어쩌면 조길은 설요의〈석종시(石淙詩)8〉를 변형했을 수도 있다. 그러나 설요보다 성숙하고 개성이 강했다.

10) [明] 周嘉冑:〈香乘〉,〈景印文渊阁四库全书〉, 总第844卷, 子部, 第150卷, 390쪽 참고, 타이베이: 台湾商务印书馆, 1983

11) [南宋] 陈均:〈皇朝编年纲目备要〉, 623쪽, 베이징: 中华书局, 2006

12) [元] 脱脱等:〈宋史〉, 975쪽, 베이징: 中华书局, 2000

13)〈宋史全文续资治通鉴〉, 第14卷, 899쪽

14) [宋] 徐梦莘:〈三朝北盟会编〉, 卷3,〈景印文渊阁四库全书〉, 总第, 史部, 第350~352冊 참고, 타이베이: 台湾商务印书馆, 1983

15)〈续资治通鉴〉, 卷95 , 宋纪95 참고

16) 오늘날 후베이성 치저우(蕲春)

17) 오늘날 장쑤성 롄윈강(连云港)

18) 오늘날 장시성 푸저우(抚州)

19) 오늘날 후난성 이양(益阳)

20) 齐冲天, 齐小平注译:〈论语〉, 36쪽 , 정저우: 中州古籍出版社, 2008

21) 王开林:〈灵魂在远方〉, 23쪽, 베이징: 中央编译出版社, 1996

22) 주쉐친(朱学勤)이 리훼이(李辉)와 대담,〈两种反思, 两种径路和两种知识分子〉에서 이와 같은 관점을 주장했다. 李辉, 应红:〈世纪之问－来自知识界的声音〉, 153쪽 참조, 정저우: 大象出版社, 1999

23) 오늘날 허난성 쉰(浚)현, 화(滑)현, 치(淇)현 일대다.

24) [元] 脱脱等:〈宋史〉, 995쪽, 베이징: 中华书局, 2000

25) [春秋] 李耳:〈老子〉, 58쪽, 정저우: 中州古籍出版社, 2008

26) 오늘날 헤이룽장성 하얼빈 아청(阿城)현 남쪽이다.

27) 오늘날 헤이룽장성 이란(依兰)이다.

28) 王充闾:〈土囊吟〉,〈沧桑无语〉, 210쪽 참고, 상하이: 东方出版中心, 1999

29) 위의 책, 215쪽

30) [明] 陶宗仪:〈书史会要〉,〈景印文渊阁四库全书〉, 总第814卷, 子部, 第120卷, 675쪽 참고, 타이베이: 台湾商务印书馆, 1983

6장

1) '중국'이라는 말이 최초로 나타난 것은 서주 시대 청동기 '하존(何尊)'의 명문에서이다. 주나라 무왕이 상나라 왕도를 공격한 이후, 장엄한 의식을 거행하며 하늘에 보고를 올렸다. '나는 이미 중국을 점거하였고 스스로 이 백성들을 다스립니다.' 여기서 '중국'은 천자가 사는 성읍, 즉 도성이다. 최초의 '중국'이 가리키는 곳은 구체적으로 주나라 왕이 살고 있던 풍(豐), 호(鎬)였다. 즉 오늘날 산시(陝西)성 창안(長安)현 서남쪽과 서북쪽이다. 주나라 성왕 때, 주공이 낙읍(오늘날 허난성 안양시)을 세웠고, 낙읍이 '중국'이 되

었다. '중국'은 황하 중하류의 중원을 가리키는 말이기도 했다. 중원에 들어와야 비로소 천하를 합법적으로 다스리는 통치자가 되고 정통 왕조의 서열에 들었다. 역사에서 북위의 발발씨 등 수많은 북방 초원에 살던 민족이 '중국'에 들어왔는데, 이 책에 나오는 금나라도 중원을 점령하고, 송나라를 남쪽으로 몰아냈다.

2) 오늘날 저장성 항저우 위항(余杭)이다.

3) [元] 脱脱等: 〈元史〉, 7171쪽, 베이징: 中华书局, 2000

4) 위와 같음.

5) 〈说郛〉, 卷219, 〈朝野遗记〉

6) 〈三朝北盟会编〉, 재인용 〈南征录笺证〉, [南宋] 耐庵, 确庵: 〈靖康稗史笺证〉, 143쪽 참고, 베이징: 中华书局, 2010, 〈景印文渊阁四库全书〉, 总第350册, 史部, 第108册, 623쪽 참고, 타이베이: 台湾商务印书馆, 1983

7) 〈南征录笺证〉에서 전재, [南宋] 耐庵, 确庵: 〈靖康稗史笺证〉, 157쪽 참고, 베이징: 中华书局, 2010

8) 〈南征录汇笺证〉 참고, [南宋] 耐庵, 确庵: 〈靖康稗史笺证〉, 146쪽 참고, 베이징: 中华书局, 2010

9) 〈瓮中人语笺证〉 참고, [南宋] 耐庵, 确庵: 〈靖康稗史笺证〉, 85쪽 참고, 베이징: 中华书局, 2010

10) 송나라 때는 제희(帝姬)라고 했다.

11) 〈呻吟语笺证〉 참고, [南宋] 耐庵, 确庵: 〈靖康稗史笺证〉, 199쪽 참고, 베이징: 中华书局, 2010

12) 〈宋俘记笺证〉, [南宋] 耐庵, 确庵: 〈靖康稗史笺证〉, 243~244쪽 참고, 베이징: 中华书局, 2010

13) 〈宣和乙巳奉使金国行程录笺证〉 참고, [南宋] 耐庵, 确庵: 〈靖康稗史笺证〉, 2쪽 참고, 베이징: 中华书, 2010

14) 당시 유주(幽州)라고 불렸다.

15) 당시 노성(潞城)이라고 불렸다.

16) 당시 계주(蓟州)라고 불렸다.

17) 당시 난주(灤州)라고 불렸다.

18) 당시 천주(遷州)라고 불렸다.

19) 당시 영주(營州)라고 불렸다.

20) 당시 심주(沉州)라고 불렸다.

21) 오늘날 지린(吉林) 창춘(長春) 농안(農安)이다.

22) 중국에 감로사가 많다. 필자가 분석한 바에 따르면 여기서 말하는 감로사는 산동성 임이(臨沂)시 주바오(朱保)진의 감로사일 것이다.

23) 〈呻吟语笺证〉, [南宋] 耐庵, 确庵: 〈靖康稗史笺证〉, 198쪽 참고, 베이징: 中华书局, 2010

24) 〈青宫译语笺证〉, [南宋] 耐庵, 确庵: 〈靖康稗史笺证〉, 183쪽 참고, 베이징: 中华书局, 2010

25) 〈宣和乙巳奉使金国行程录笺证〉, [南宋] 耐庵, 确庵: 〈靖康稗史笺证〉, 23쪽 참고, 베이징: 中华书局, 2010

26) 〈青宫译语笺证〉, [南宋] 耐庵, 确庵: 〈靖康稗史笺证〉, 179쪽 참고, 베이징: 中华书局, 2010

27) 〈宋俘记笺证〉, [南宋] 耐庵, 确庵: 〈靖康稗史笺证〉, 257~258쪽 참고, 베이징: 中华书局, 2010

28) 〈青宫译语笺证〉, [南宋] 耐庵, 确庵: 〈靖康稗史笺证〉, 191쪽 참고, 베이징: 中华书局, 2010

29) 〈宋俘记笺证〉, [南宋] 耐庵, 确庵: 〈靖康稗史笺证〉, 254쪽 참고, 베이징: 中华书局, 2010

30) 〈呻吟语笺证〉, [南宋] 耐庵, 确庵: 〈靖康稗史笺证〉, 226쪽 참고, 베이징: 中华书局, 2010

31) 〈呻吟语笺证〉에서 전재, [南宋] 耐庵, 确庵: 〈靖康稗史笺证〉, 199쪽 참고, 베이징: 中华书局, 2010

32) 〈开封状语笺证〉, [南宋] 耐庵, 确庵: 〈靖康稗史笺证〉, 121쪽 참고, 베이징: 中华书局, 2010

33) 위의 책, 121~122쪽

34) [元] 脱脱等: 〈宋史〉, 第3册, 9036쪽, 베이징: 中华书局, 2000

35) [南宋] 李心传: 〈建炎以来系年要录〉, 第3册, 卷146, 2343쪽, 베이징: 中华书局, 1956

36) 〈青宫译语笺证〉, [南宋] 耐庵, 确庵: 〈靖康稗史笺证〉, 177쪽 참고, 베이징: 中华书局, 2010

37) 지금의 허난성 상추(商丘)다. 조광윤이 진교병변(陳桥兵變)을 일으켜 황제로 즉위하고 송나라를 세운 곳이 바로 여기다. 북송 때는 수도 변경에 이은 제2의 수도였다. 남송 건국 초기 조구가 이곳을 도성으로 삼은 적이 있다.

38) 오늘날 장쑤성 양저우(揚州) 남쪽

39) 정강2년(1127년) 금나라가 북송을 멸망시키고 동경을 '변경'이라고 바꾸어 불렀다. 정원원년(貞元元年, 1153년) 해릉왕 완안량(完顏亮)이 중도 대흥부로 천도했는데 바로 오늘날의 베이징이다. 이후 변경을 '남경개봉부(南京開封府)'로 바꾸어 부르고 금나라 제2의 수도로 삼았다.

40) 오늘날 허난성 루난(汝南)

41) 송 철종 소성2년(1095년) '한림서화국(翰林書畫局)'으로 이름을 바꾸었다. 그러나 후대의 회화사에서 일반적으로 '한림서화원(翰林書畫院)'으로 부른다.

42) 余城: 〈北宋图画院之新探〉, 26쪽, 타이베이: 文史哲出版社, 1989

43) 傅熹年: 〈南宋时期的绘画艺术〉, 〈中国美术全集〉, 绘画编, 第4册(两宋绘画, 下册), 19쪽 참고, 베이징: 文物出版社, 1988

44) [영국] Michael Sullivan: 〈中国艺术史〉, 205쪽, 상하이: 上海人民出版社, 2014

45) 〈采薇图〉 末宋杞跋语

46) 徐邦达: 〈介绍宋人 百花图卷〉, 〈紫禁城〉, 2007년 第6期에서 전재

47) 杜哲森: 〈中国传统绘画史纲〉, 218~219쪽, 베이징: 人民美术出版社, 2015

48) [일본] Kojima Tsuyoshi: 〈中国思想与宗教的奔流：宋朝〉, 197쪽, 꾸이린: 广西师范大学出版社, 2014

49) 葛兆光: 〈中国思想史〉, 第2卷, 197쪽, 상하이: 复旦大学出版社, 2009

50) 〈续资治通鉴长编〉, 第214卷, 5218쪽, 베이징: 中华书局, 1979

51) 李敬泽: 〈小春秋〉, 51쪽, 베이징: 新星出版社, 2010

52) 刘琳校点: 〈宋会要辑稿〉, 第15册〈刑法二〉记载建隆四年, 乾德四年记, 6496쪽, 상하이: 上海古籍出版社, 2014

53) "그 몸을 스스로 다스리지 못하면서 어찌 여기에 이르겠는가", [北宋] 程颐, 程颢: 〈二程集〉, 17쪽 참고, 베이징: 中华书局, 1981

54) [北宋] 程颐, 程颢: 〈二程集〉, 1251쪽, 베이징: 中华书局, 1981

55) 李敬泽: 〈小春秋〉, 55쪽, 베이징: 新星出版社, 2010

56) [清] 戴震: 〈孟子字义疏证上〉, 〈戴震集〉, 275쪽 참고, 상하이: 上海古籍出版社, 1980

57) 吴稼祥: 〈公天下－多中心治理与双主体法权〉, 300쪽, 꾸이린: 广西师范大学出版社, 2013

58) [南宋] 李心传: 〈建炎以来系年要录〉, 第3册, 卷146, 2343쪽, 베이징: 中华书局, 1956

59) 위의 책, 卷147, 2364쪽

60) 위의 책, 卷147, 2347쪽

61) 夏坚勇: 〈绍兴十二年〉, 209쪽, 난징: 江苏凤凰文艺出版社, 2015

62) 명청 시대에는 태자에게 유가 가치관을 주입해서 학식과 품행이 뛰어난 황제로 키우기 위해 노력했지만, 역시 성공하지 못했다. 祝勇: 〈故宫的隐秘角落〉 中〈寿安宫：天堂的拐弯〉一文, 베이징: 中信出版集团, 2006

63) [元] 陶宗仪: 〈南村轰耕录〉, 44쪽 참고, 상하이: 上海古籍出版社, 2012

7장

1) 관직명, 〈주례(周禮)〉에 처음 등장했다. 말을 방목하는 등의 일을 맡아서 한다. 말 키우는 사람이라고 낮추어 부르기도 했다.

2) 李廷华: 〈赵孟頫〉, 79쪽, 스자좡: 河北教育出版社, 2004

3) 〈年表简编〉에 근거함, 李廷华: 〈赵孟頫〉, 170~183쪽 참고, 스자좡: 河北教育出版社, 2004

4) 湖州市赵孟頫研究会: 〈赵孟頫研究〉 참고, 2013년

5) 양련진가가 남송 여섯 황제의 능을 파헤친 것이 1278년, 1285년, 1287년이라는 등의 설이 있다. 이 사건을 두고 도종의는 1278년이라고 했고, 주밀은 1285년이라고 했다. 항저우사범대학교 주웨이핑(祝炜平) 교수는 1278년이 맞다고 했다. 그렇게 말한 근거는 첫째, 양련진가가 남송 여섯 황제의 능에 도착했을 때 능을 지키는 관원이 아직 있었으니 남송이 망한 지 얼마 되지 않았다. 둘째, 〈원사〉에 지원22년(1285년) 정월에 송 영종의 영무릉이 훼손되었다고 했는데, 이 사건은 주밀의 기록 이전에 발생했다.

6) 〈원사·석노전元史·釋老傳〉에 이렇게 기록되어 있다. "양련진가라는 자가 있었는데, 세조가 강남석교총통으로 쓴 후 전당(錢塘), 소흥 등에 있는 송나라 황제의 무덤 등과 대신의 무덤 101곳을 발굴했다." [明] 宋濂等撰: 〈元史〉, 3024쪽 참고, 베이징: 中华书局, 2000

7) 杜哲森: 〈中国传统绘画史纲〉, 218쪽, 베이징: 人民美术出版社, 2015

8) [미국] 黄仁宇: 〈中国大历史〉, 170쪽, 베이징: 生活·读书·新知三联书店, 1997

9) [明] 宋濂等撰: 〈元史〉, 2685쪽, 베이징: 中华书局, 2000

10) 위와 같음.

11) [元] 赵孟頫: 〈罪出〉, 〈赵孟集〉, 22쪽 참고, 항저우: 浙江古籍出版社, 2016

12) [미국] 黄仁宇: 〈赫逊河畔谈中国历史〉, 207쪽, 베이징: 生活·读书·新知三联书店, 1992

13) [캐나다] Timothy Brook: 〈哈佛中国史〉 之 〈挣扎的帝国－元与明〉, 80쪽, 베이징: 中信出版集团, 2016

14) [미국] 黄仁宇: 〈赫逊河畔谈中国历史〉, 208쪽, 베이징: 生活·读书·新知三联书店, 1992

15) 재인용 [미국] Jack Weatherford: 〈成吉思汗与今日世界之形成〉, 330쪽에서 전재, 충칭: 重庆出版社, 2017

16) [元] 赵孟頫: 〈送吴幼清南还序〉, 〈赵孟頫集〉, 170쪽 참고, 항저우: 浙江古籍出版社, 2016

17) [元] 赵孟頫: 〈古风十首〉, 〈赵孟頫集〉, 7쪽 참고, 항저우: 浙江古籍出版社, 2016

18) 范捷: 〈皇帝也是人－富有个性的大宋天子〉, 240쪽, 베이징: 故宫出版社, 2011

19) [元] 赵孟頫: 〈述太傅丞相伯颜功德〉, 〈赵孟頫集〉, 26쪽 참고, 항저우: 浙江古籍出版社, 2016

20) 蒋勋: 〈美的沉思〉, 256쪽, 창사: 湖南美术出版社, 2014

21) 余辉: 〈画马两千年〉, 131쪽 참고, 상하이: 古书画出版社, 2014

22) 徐邦达: 〈古书画过眼要录〉(元明清绘画) 참고, 〈徐邦达集〉, 第9册, 48쪽 참고, 베이징: 故宫出版社, 2015

23) 陈云琴: 〈松雪斋主－赵孟传〉, 147쪽, 항저우: 浙江人民出版社, 2006

24) [元] 杨载: 〈赵文敏公行状〉, 刘涛: 〈字里书外〉, 249쪽에서 전재, 베이징: 生活·读书·新知三联书店, 2017

25) 余秋雨: 〈中国文脉〉, 315쪽, 武汉: 长江文艺出版社, 2013

26) 周汝昌: 〈永字八法－书法艺术讲义〉, 66쪽, 꾸이린: 广西师范大学出版社, 2015

27) 위와 같음.

28) [미국] James Cahill: 〈中国绘画史〉, 89쪽, 타이베이: 雄狮图书股份有限公司, 1985

29) 徐邦达: 〈古书画过眼要录〉(元明清绘画), 〈徐邦达集〉, 第9册, 48쪽 참고, 베이징: 故宫出版社, 2015

30) 조맹부의 호가 송설도인(松雪道人)이다. 송설재(松雪齋)는 조맹부의 서재 이름이다. 조맹부의 대부분

시문 작품은 〈송설재집(松雪齋集)〉에 수록되어 있다.

31) 오대 남당의 화가 동원은 남당이 송나라에 합병된 후 남파 산수화를 시작한 거장으로 인정받았다. 대표작 〈소쇄도(瀟灑圖)〉가 고궁박물원에 소장되어 있다. 거연은 남당이 송에 항복한 후 후주 이욱을 따라 개봉으로 갔다. 대표작 〈추산문도도(秋山問道圖)〉가 현재 타이베이 고궁박물원에 소장되어 있다. 동원과 거연은 원나라, 명나라, 청나라 이후 근대에 이르기까지 산수화가 발전하는 데 큰 영향을 미쳤다.

32) 韋羲: 〈照夜白－山水, 折叠, 循环, 拼贴, 时空的诗学〉, 235쪽, 베이징: 台海出版社, 2017

33) 徐邦达: 〈古书画过眼要录(元明清绘画), 〈徐邦达集〉, 第9册, 67쪽 참고, 베이징: 故宫出版社, 2015

34) 1271년에 쿠빌라이가 국호를 대원으로 바꾼 때부터 1368년 주원장이 명 왕조를 세운 때까지 총 98년이다.

35) [元] 杨载: 〈行状〉, 陈云琴: 〈松雪斋主－赵孟传〉, 213쪽에서 전재, 항저우: 浙江人民出版社, 2006

36) 〈四库全书总目提要·松雪斋集提要〉, 〈赵孟集〉, 531쪽 참고, 항저우: 浙江古籍出版社, 2016

37) 원 사대가란 일반적으로 황공망, 왕몽, 예찬, 오진을 가리킨다.

38) [元] 管道昇: 〈渔父词四首〉, 〈赵孟集〉, 493쪽 참고, 항저우: 浙江古籍出版社, 2016

39) "国立故宫博物院": 〈石渠宝笈续编〉, 第6册, 3226쪽, 타이베이: "国立故宫博物院", 1971

40) 청나라 초기 왕시민(王時敏)을 중심으로 한 왕감(王鑑), 왕원기(王原祁), 왕휘(王翬) 등 4명의 화가를 가리킨다. 이들은 옛 그림을 본떠서 그렸다는 공통된 특징이 있다. 송나라, 원나라 유명 화가의 필법을 최고의 표준으로 삼았는데, 이런 사상은 황제의 인가와 제창을 받아 '정통'으로 인정받았다.

41) 명나라 말 청나라 초 중국 회화사상 이름을 날렸던 4인의 화가, 석도(石濤), 팔대산인(八大山人), 곤잔(髡殘), 홍인(弘仁)을 가리킨다. 이들은 모두 스님이었기 때문에 4승이라고도 불린다.

42) 韋羲: 〈照夜白－山水, 折叠, 拼贴, 时空的哲学〉, 368쪽, 베이징: 台海出版社, 2017

43) 徐邦达: 〈古书画过眼要录(元明清绘画), 〈徐邦达集〉, 第9册, 60쪽 참고, 베이징: 故宫出版社, 2015

44) 위와 같음.

45) 홍짜이신(洪再新)은 〈조맹부의 홍의서역승(두루마리)에 관한 연구〉에서, 조맹부가 〈홍의서역승〉 두루마리 발문에 쓴 내용이 거짓이라고 했다. 일부러 관중의 시선을 돌렸는데 그래서 오히려 연구자의 관심을 끌었다고 한다. 의심스러운 점은 다음과 같다. 조맹부는 발문에서 자신이 당나라 화가 노릉가(盧楞伽)가 그린 서역승의 모습에 영향을 받았다고 했는데, 조맹부가 가장 영향을 많이 받은 사람은 노릉가가 아니고 염립본(閻立本)이다. 조맹부는 염립본이 그린 〈서역승〉을 보고 발문을 지어 '신품(神品)'이라고 했다. 조맹부가 저장성에서 유학제거를 맡고 있을 때, 당시 항저우 보회당에 소장되어 있던 염립본의 〈보연도(步輦圖)〉를 여러 번 보았다. 이 그림은 조맹부가 그린 〈홍의서역승〉 두루마리의 직접적인 풍격의 원천이 되었을 것이다. 홍짜이신은 염립본의 〈보연도〉에 나오는 마동의 반만 보이는 토번사람의 모습과 조맹부가 그린 〈홍의서역승〉 두루마리의 서역 승려 얼굴을 비교해 보고 '두 사람이 어찌 이렇게 닮았는가'라고 했다. 반대로 조맹부의 〈홍의서역승〉 두루마리와 노릉가의 〈육존자상(六尊者像)〉 책에 나오는 같은 존자를 비교해 보면 모습이 완전히 다르다고 했다. 그러니 조맹부의 〈홍의서역승〉 두루마리 발문에 쓴 글은 거짓이 섞였다는 것을 증명할 수 있다. 조맹부가 왜 발문에서 거짓말을 했으며, 그는 무엇을 감추고 싶었던 것일까? 홍짜이신은 조맹부의 친한 벗인 석대기가 쓴 시에 '천자를 백옥당에 두었다'는 시구를 들어서 이 승려가 과거 제왕의 스승이었던 단파 라마라고 했다. 그러므로 그림의 승려는 누군가를 특정한 것이다. 그림 속의 인물은 단파. 그러나 만약 단파를 추모한다면 조맹부는 말을 숨길 필요가 없었다. 상가를 쫓아내는 일을 할 때 조맹부와 단파 스승은 서로 입장이 같았다. 원나라 인종도 조맹부에게 단파의 비석을 써서 이름을 날리게 하라고 했다. 조맹부는 광명정대하게 단파의 그림을 그릴 수 있었다. 그런데도 이렇게 많은 비밀을 숨겨둔 것은 다른 뜻이 있어서일 것이다. 홍짜이신은 샤카파 승려들의 교류 관계와 그림 속 승려의 수인을 근거로 조맹부가 직접 이름을 말하지 않은 이 인물이 송나라 공종 조현이라고 했다. 洪再新: 〈赵孟頫'红衣西域僧(卷)' 研究〉 참고, 〈赵孟頫研究论文集〉,

자금성의 그림들

519~530쪽 참고, 상하이: 上海书画出版社,1995

8장

1) 徐邦达:〈古书画过眼要录〉,〈徐邦达集〉9책, 119쪽 참조, 베이징, 故宫出版社, 2015
2) [元] 黄公望;〈西湖竹枝集〉, [明] 钱谦益:〈列朝诗集〉, 明诗, 甲集前编第七之下 참조, 베이징, 中华书局, 2007
3) [唐] 张彦远:〈历代名画记〉, 28쪽, 항저우, 浙江人民美术出版社, 2011
4) 金庸:〈射雕英雄传〉, 2冊, 443쪽, 광저우, 广州出版社, 花城出版社, 2003
5) [唐] 张若虚:〈春江花月夜〉,〈中国历代文学作品选〉, 中编第一册, 18쪽, 상하이, 上海古籍出版社, 1980
6) 韦羲:〈照夜白－山水, 折叠, 循环, 拼贴, 时空的诗学〉, 227쪽, 베이징, 台海出版社, 2017
7) 같은 책, 59쪽
8) [清] 王原祁:〈麓台题画稿〉, 温肇桐:〈黄公望史料〉, 50쪽 참조, 상하이, 上海人民美术出版社, 1963
9) [元] 黄公望:〈写山水诀〉,〈黄公望集〉참조, 27쪽, 항저우, 浙江人民美术出版社, 2016
10) 황공망의 본명은 육견(陸堅), 자는 자구(子久), 호는 일봉(一峰), 대치도인(大痴道人)이고, 말년에 정서도인(井西道人)이라는 호를 썼다.
11) [明] 李日华:〈六研斋笔记〉, 温肇桐编:〈黄公望史料〉45쪽에서 전재, 상하이, 上海人民美术出版社, 1963
12) [清] 恽格:〈瓯香馆画跋〉, 温肇桐编:〈黄公望史料〉60쪽에서 전재, 상하이, 上海人民美术出版社, 1963
13) [元] 夏文彦:〈图绘宝鉴〉, 温肇桐编:〈黄公望史料〉36쪽에서 전재, 상하이, 上海人民美术出版社, 1963
14) 현재 장시성(江西省) 상라오시 신저우구
15) 徐复观:〈中国艺术精神〉, 168쪽, 꾸이린: 广西师范大学出版社, 2007
16) [北宋] 郭熙:〈林泉高致〉,〈中国古代画论类编〉, 위의 책 참고, 639쪽, 베이징: 人民美术出版社, 2014
17) 韦羲:〈照夜白－山水, 折叠, 循环, 拼贴, 时空的诗学〉, 88~90쪽, 베이징: 台海出版社, 2017
18) 西川:〈唐诗的读法〉,〈十月〉, 2016년 第6期
19) 황공망은 과거 시험에 응시하지 않았다. 황공망이 12~13살에 신동(神童) 시험에 응시한 적이 있다는 말이 있지만 남송이 망하기 전에 신동시험은 이미 폐지되었고 원나라 초에는 시험이 회복되지 않았다. 황공망은 리(吏)는 했어도 관(官)에 있어본 적은 없다. 리는 실제 업무를 집행할 뿐 결정권은 없다. 원나라 때 리와 관의 구별이 엄격했다.
20) 李敬泽:〈小春秋〉, 146쪽, 베이징, 新星出版社, 2010
21) [元] 戴表元:〈一峰道人遗集·黄大痴像赞〉, [清] 孙承泽:〈庚子销夏记〉에서 재인용, 38쪽, 항저우, 浙江人民美术出版社, 2012
22) 黄宾虹:〈古画微〉, 44쪽, 항저우, 浙江人民美术出版社, 2013
23) 西川:〈唐诗的读法〉,〈十月〉, 2016년 第6期에서 전재
24) [清] 王原祁:〈麓台题画稿〉, 温肇桐이 엮은〈黄公望史料〉에서 인용, 50쪽, 상하이, 上海人民美术出版社, 1963
25) [明] 董其昌:〈画禅室随笔〉위의 책 44쪽

9장

1) [미국] James Cahill:〈隔江山色－元代绘画〉, 126쪽, 베이징, 生活·读书·新知三联书店, 2009
2) 예찬은 첫 이름이 정(珽)이었다. 자는 원진(元镇), 현영(玄瑛)이었고 호는 운림(雲林), 운림자(雲林子), 운

림생(雲林生) 등이었다.

3) 祝勇:〈血朝廷〉, 326쪽, 상하이, 上海文艺出版社, 2011

4) [明] 何良俊:〈四友斋丛说〉,〈清閟阁集〉, 1쪽에서 인용, 항저우, 西泠印社出版社, 2012

5) [清] 张廷玉 등〈明史〉, 5104쪽, 베이징, 中华书局, 2000

6) [元] 倪瓒:〈拙逸斋诗稿序〉,〈清閟阁集〉312쪽에서 인용, 항저우, 西泠印社出版社, 2012

7)〈云林遗事〉, 위의 책 , 367~368쪽

8) 한 고조 유방과 명 태조 주원장을 가리킨다.

9) 梁启超:〈李鸿章传〉, 12쪽, 톈진, 百花文艺出版社, 2000

10) [清] 张廷玉等:〈明史〉, 5104쪽, 베이징, 中华书局, 2000

11) 청비각이 훼손된 것에 대해 세 가지 설이 있다. 첫째는 주원장이 불태웠다는 설, 둘째는 원나라 군대가 불태웠다는 설이다. 황먀오즈는 이렇게 말했다. 黄苗子:〈艺林一枝－古美术文编〉, 44쪽, 베이징: 生活·读书·新知三联书店, 2003 참고, 셋째는 예찬이 직접 불태웠다는 설이다. 钱松喦:〈访问祇陀里〉참조,〈美术〉, 1961년 第6期에서 전재

12) 黄苗子, 郝家林:〈倪瓒年谱〉, 57쪽, 베이징, 人民美术出版社, 2009

13) [元] 倪瓒:〈北里〉,〈清閟阁集〉, 130쪽 참고, 항저우, 西泠印社出版社, 2012

14) [元] 倪瓒:〈春日〉, 위의 책, 130~131쪽

15)〈云林遗事〉, 위의 책, 368쪽

16) [元] 倪瓒:〈与耕云书〉, 위의 책, 130쪽

17) [독일] Lothar Ledderose:〈万物－中国艺术中的模件化和规范化生产〉참조, 4쪽, 베이징, 生活·读书·新知三联书店, 2005

18) 위의 책, 11쪽

19) [미국] James Cahill:〈隔江山色－元代绘画〉, 126쪽, 베이징, 生活·读书·新知三联书店, 2009

20) 安妮宝贝:〈素年锦时〉, 130쪽, 베이징, 베이징十月文艺出版社, 2007

21) 黄苗子, 郝家林:〈倪瓒年谱〉, 135쪽, 베이징, 人民美术出版社, 2009

22) [미국] James Cahill:〈隔江山色－元代绘画〉, 126쪽, 베이징, 生活·读书·新知三联书店, 2009

23) [元] 倪瓒:〈重题 '容膝斋图'〉,〈清閟阁集〉참고, 345쪽, 항저우, 西泠印社出版社, 2012

24) 张宏杰:〈大明王朝的七张面孔〉, 56~57쪽, 꾸이린: 广西师范大学出版社, 2006

25) 徐复观:〈中国艺术精神〉, 176쪽, 꾸이린: 广西师范大学出版社, 2007

26) [미국] James Cahill:〈画家生涯－传统中国画家的生活与工作〉, 37쪽, 베이징, 生活·读书·新知三联书店, 2012

27) [미국] 巫鸿:〈时空中的美术－巫鸿中国美术史文编二集〉, 148쪽 , 베이징, 生活·读书·新知三联书店, 2009

28) 위와 같음.

29) 위의 책 146쪽

30) 건륭16년~41년까지의 첫 번째 문자옥 고조기와 건륭42~48년까지의 두 번째 문자옥 고조기를 가리킨다.

31) 여유량 사건은 이 책의 13장 참고

10장

1) 安意如:〈人生若只如初见〉, 124쪽, 톈진: 天津教育出版社, 2006

2) [미국] 巫鸿:〈时空中的美术－巫鸿中国美术史文编二集〉, 246쪽, 베이징, 生活·读书·新知三联书店, 2009

3) [明] 杨一清:〈用赠谢伯一举人韵, 赠唐子畏解元〉, 王稼句:〈吴门四家〉, 193쪽에서 인용, 쑤저우: 古吴轩出版社, 2004

4) 당광덕(唐廣德)이라고도 한다.

5) 余华:〈活着〉, 176쪽, 하이커우: 南海出版公司, 1998

6) 위의 책 191쪽

7) [美国] James Cahill:〈江岸送别—明代初期与中期绘画〉, 199쪽, 베이징, 生活·读书·新知三联书店, 2009

8) [明] 陶宗仪:〈书史会要〉,〈景印文渊阁四库全书〉, 总第八一四卷, 子部 참조, 第120卷, 740쪽, 타이베이: 台湾商务印书馆, 1983

9) 〈列朝诗集小传〉丁集 "金陵社集诸诗人"条

10) [北宋] 郑文宝:〈南唐近事〉,〈全宋笔记〉, 第1编, 第2册, 225쪽 참조, 정저우: 大象出版社, 2003

11) 汪民安:〈身体, 空间和后现代性〉, 266쪽 참조, 난징: 江苏人民出版社, 2006

12) [캐나다] Timothy Brook:〈纵乐的困惑—明代的商业与文化〉, 12쪽, 베이징, 生活·读书·新知三联书店, 2004

13) [明] 张岱:〈琅嬛文集〉, 卷5 , 199쪽, 창사: 岳麓书社, 1985

14) 邓晓东:〈唐寅研究〉, 131쪽, 베이징, 人民出版社, 2012

15) [明] 陈献章:〈陈献章集〉, 卷4, 364쪽, 베이징, 中华书局, 1987

16) [明] 卢柟:〈蠛蠓集〉, 卷4, 转引自:〈珂雪斋近集〉, 卷3, 99쪽, 상하이, 上海书店, 1986

17) 朱大可:〈乌托邦〉, 14~15쪽, 베이징, 东方出版社, 2013

18) [明] 张岱:〈陶庵梦忆〉,〈景印文渊阁四库全书〉, 总第1260册(影印北图藏清乾隆五十九年王文诰刻本), 子部 참고, 타이베이: 台湾商务印书馆, 1983

19) 李泽厚:〈中国古代思想史论〉, 251쪽, 허페이: 安徽文艺出版社, 1994

20) [南宋] 朱熹:〈朱子语类〉,〈景印文渊阁四库全书〉, 总第700册, 子部, 第6册, 199쪽 참고, 타이베이: 台湾商务印书馆, 1983

21) [南宋] 叶绍翁:〈四朝闻见录〉,〈景印文渊阁四库全书〉, 总第1039册, 子部, 第345册, 733쪽 참고, 타이베이: 台湾商务印书馆, 1983

22) [南宋] 朱熹:〈朱文公集〉, 卷85

23) 朱大可:〈乌托邦〉, 23쪽, 베이징, 东方出版社, 2013

24) 위와 같음.

25) 陈东原:〈中国妇女生活史〉, 35~36쪽, 상하이, 上海书店出版社, 1984

26) 위의 책 476쪽

27) 위의 책 566쪽

28) 陈宝良:〈明代社会生活史〉, 93쪽, 베이징, 中国社会科学出版社, 2004

29) [明] 杨继盛:〈杨忠愍集〉,〈景印文渊阁四库全书〉, 总第1278册, 集部, 665 쪽 참고, 타이베이: 台湾商务印书馆, 1983

30) [캐나다] Timothy Brook:〈纵乐的困惑—明代的商业与文化〉, 266쪽, 베이징, 生活·读书·新知三联书店, 2004

31) 王稼句:〈花船〉,〈东方艺术·经典〉, 2006년 11월 下半月刊 참고

32) 陶慕宁:〈青楼文学与中国文化〉, 47~48쪽, 베이징, 东方出版社, 1993

33) 刘半农等:〈赛金花本事〉, 2쪽, 베이징, 中国人民大学出版社, 2006

34) 叶兆言:〈旧影秦淮〉, 3쪽, 난징: 南京大学出版社, 2011

35) [明] 唐寅:〈自醉言〉,〈唐伯虎全集〉,〈轶事〉卷2 참조, 항저우, 中国美术学院出版社, 2002

36) [清] 张廷玉等: 〈明史〉, 4914쪽, 베이징, 中华书局, 2000

37) 재인용 [미국] 巫鸿: 〈重屏:中国绘画中的媒材与再现〉, 156쪽, 상하이, 上海人民出版社, 2009

38) [明] 唐寅: 〈又与文徵明书〉, 〈唐伯虎全集〉, 224쪽 참고, 항저우, 中国美术学院出版社, 2002

39) [明] 唐寅: 〈侠客〉, 위의 책, 13쪽

40) [明] 李贽: 〈焚书〉, 13쪽, 베이징, 中华书局, 2002

41) [清] 汪景祺: 〈读书堂西征随笔·自序〉

42) 재인용 安意如: 〈人生若只如初见〉, 186쪽, 톈진: 天津教育出版社, 2006

43) 〈诗经〉, 上卷, 77쪽, 베이징, 中华书局, 2011

44) 陶慕宁: 〈青楼文学与中国文化〉, 185쪽, 베이징, 东方出版社, 1993

11장

1) [清] 沈复: 〈浮生六记〉, 191쪽, 베이징, 中国画报出版社, 2011

2) 〈万历野获编〉, 卷2列朝, 嘉靖始终不御正宫

3) 오늘날 산둥(山東)성 훼민(惠民)

4) [明] 刘若愚: 〈酌中志〉, 149쪽 참고, 베이징, 베이징出版社, 2018

5) [미국] Paul Newman: 〈恐怖:起源, 发展和演变〉, 15~16쪽, 상하이, 上海人民出版社, 2005

6) [明] 祝允明: 〈野记〉 참고

7) 재인용 [清] 沈复: 〈浮生六记〉, 189쪽에서 전재, 베이징, 中国画报出版社, 2011

8) 위의 책, 191쪽

9) [北宋] 苏轼: 〈子由自南都来陈三日而别〉, 〈苏轼全集校注〉, 第4册, 2115쪽 참고, 石家庄: 河北人民出版社, 2010

12장

1) 陈寅恪: 〈柳如是别传〉, 上册, 3~4쪽 참고, 베이징, 生活·读书·新知三联书店, 2001

2) 위의 책, 4쪽

3) 苏枕书: 〈一生负气成今日〉, 82쪽, 베이징, 同心出版社, 2011

4) 黄裳: 〈绛云书卷美人图－关于柳如是〉, 59쪽, 베이징, 中华书局, 2013

5) [루마니아] Mircea Eliade: 〈神秘主义, 巫术与文化时尚〉, 32쪽, 베이징, 光明日报出版社, 1990

6) 敬文东: 〈从铁屋子到天安门－二十世纪中国文学的空间主题〉(上), 〈阅读〉, 第1辑, 176~177쪽 참고, 베이징, 中国社会科学出版社, 2004

7) [아르헨티나] Jorge Luis Borges: 〈科尔律治之梦〉, 〈博尔赫斯文集·小说卷〉, 554쪽 참고, 海口: 海南国际新闻出版中心, 1996

8) 위의 책, 556쪽

9) 石守谦: 〈从风格到画意－反思中国美术史〉, 282쪽, 베이징, 生活·读书·新知三联书店, 2015

10) [清] 吴传业: 〈张南垣传〉, 〈吴梅村全集〉, 1059~1061쪽 참고, 상하이, 上海古籍出版社, 1990

11) 베이징大学古文献研究所: 〈全宋诗〉, 第29册, 18569쪽, 베이징, 베이징大学出版社, 1996

12) 扬之水: 〈宋代花瓶〉, 1쪽, 베이징, 人民美术出版社, 2014

13) [明] 文震亨: 〈长物志〉, 〈长物志 考槃馀事〉, 84쪽 참고, 항저우, 浙江人民美术出版社, 2011

14) 黄裳: 〈绛云书卷美人图－关于柳如是〉, 81~82쪽, 베이징, 中华书局, 2013

15) 오늘날 장쑤성 창강 북쪽, 양저우(揚州)시 남쪽

16) 黄裳: 〈绛云书卷美人图－关于柳如是〉, 16쪽에서 전재, 베이징, 中华书局, 2013

17) [清] 计六奇: 〈明季南略〉, 217쪽 참고, 베이징, 中华书局, 1984

자금성의 그림들

18) [明] 谈迁: 〈国榷〉, 第6卷, 6212쪽, 베이징, 中华书局, 1958

19) 李书磊: 〈重读古典〉, 16쪽, 베이징, 中国广播电视出版社, 1997

20) 陈寅恪: 〈柳如是别传〉, 下册, 848쪽, 베이징, 生活·读书·新知三联书店, 2001

13장

1) 扬之水: 〈有美一人〉, 见〈无计花间住〉, 155쪽, 상하이, 上海人民出版社, 2011

2) 巫鸿在〈时空中的美术〉一书中提到, 他在1993년 同杨臣彬和石雨村的谈话中听到他们 1950년 清点库房时发现〈十二幅美人图〉的往事, 见巫鸿:〈时空中的美术〉, 296쪽, 注48, 베이징, 生活·读书·新知三联书店, 2009

3) 马衡: 〈马衡日记――一九四九年前后的故宫〉, 110~111쪽 참고, 베이징, 紫禁城出版社, 2006

4) 杨新: 〈胤禛美人图揭秘〉, 18쪽, 베이징, 故宫出版社, 2013

5) 黄苗子: 〈记雍正妃画像〉참고, 〈紫禁城〉, 1983년 第4期에 실림

6) 朱家溍: 〈关于雍正时期十二幅美人画的问题〉참고, 〈紫禁城〉, 1986년 第3期에 실림

7) 재인용 [미국] 巫鸿: 〈重屏:中国绘画中的媒材与再现〉, 187쪽, 상하이, 上海人民出版社, 2009

8) [미국] 巫鸿: 〈重屏:中国绘画中的媒材与再现〉, 187쪽, 상하이, 上海人民出版社, 2009

9) 杨新: 〈胤禛美人图揭秘〉참고, 베이징, 故宫出版社, 2013

10) 南帆: 〈面容意识形态〉, 〈叩访感觉〉, 52쪽 참고, 상하이, 东方出版中心, 1999

11) [아르헨티나] Jorge Luis Borges: 〈沙之书〉, 〈博尔赫斯文集〉, 小说卷, 506쪽, 海口: 海南国际新闻出版中心, 1996

12) [프랑스] Simone de Beauvoir: 〈第2性〉, 第1卷, 1쪽, 상하이, 上海译文出版社, 2011

13) 위의 책, 7~8쪽

14) 양즈쉐이(扬之水)의 〈有美一人〉은 미인도에 대한 역사적인 회고와 정리다. 〈无计花间住〉, 155~164쪽 참고, 상하이, 上海人民出版社, 2011

15) 阎崇年: 〈清朝十二帝〉, 114쪽, 베이징, 故宫出版社, 2010

16) 宗凤英: 〈清代宫廷服饰〉, 191쪽에서 인용, 베이징, 紫禁城出版社, 2004

17) [清] 蒋良骐: 〈东华录〉, 卷5, 80쪽, 베이징, 中华书局

18) 汉史氏: 〈清代兴亡史〉, 〈清代野史〉, 第1辑, 21쪽 참고, 청두: 巴蜀书社, 1987

19) [清] 吕留良: 〈万感集〉, 清抄本

20) 孟晖: 〈"闷骚男"雍正〉, 〈唇间的美色〉, 232쪽 참고, 지난: 山东画报出版社, 2012

21) [미국] 巫鸿: 〈重屏:中国绘画中的媒材与再现〉, 189쪽, 상하이, 上海人民出版社, 2009

22) 위의 책, 195쪽

23) [清] 于敏中等编纂: 〈日下旧闻考〉, 第2册, 1321쪽 참고, 베이징, 베이징古籍出版社, 1985

24) [미국] Jonathan D. Spence: 〈康熙－重构一位中国皇帝的内心世界〉, 9쪽, 꾸이린: 广西师范大学出版社, 2011

25) 〈清太祖实录〉, 卷234, 九月丁丑条

26) [清] 曹雪芹著, 无名氏续: 〈红楼梦〉, 下卷, 1042쪽, 베이징, 人民文学出版社, 2008

27) 〈庭训格言〉, 96쪽

28) [清] 天嘏: 〈清代外史〉, 〈清代野史〉, 120쪽, 청두: 巴蜀书社, 1987

29) 〈大义觉迷录〉, 卷1

30) [清] 吕留良: 〈四书讲义〉, 卷17

31) [미국] 巫鸿: 〈时空中的美术－巫鸿中国美术史文编二集〉, 357쪽, 베이징, 生活·读书·新知三联书店, 2009

32) 위의 책, 365~366쪽

33) 阎崇年: 〈清朝十二帝〉, 209쪽, 베이징, 故宫出版社, 2010

34) 위의 책, 193쪽

35) [미국] 巫鸿: 〈重屏:中国绘画中的媒材与再现〉, 179쪽, 상하이, 上海人民出版社, 2009

36) [清] 卫泳: 〈悦容编〉, 〈香艳丛书〉影印本, 卷1, 77쪽 참고, 상하이, 上海书店出版社, 1991

37) 〈圆明园图咏〉 卷下 〈四宜书屋〉

38) 〈礼记〉, 425~426쪽, 정저우: 中州古籍出版社, 2010

39) 〈清世宗诗文集〉, 卷30

40) 청나라는 다민족 국가를 통일했고 말기에는 많은 영토를 외세에 할양했음에도 불구하고 원나라를 제외하고는 역대 어느 왕조보다 넓은 국토를 중화민국과 중화인민공화국에 남겨주었다.

41) 건륭55년인 1790년, 제국의 인구가 3억 명을 돌파하여 1644년 청나라 군대가 산해관을 넘기 전보다 갑절이 되었다.

42) 건륭의 성세 이후 중국의 국내총생산은 세계의 1/3까지 올라갔다. 미국 학자 폴 케네디는 〈강대국의 흥망〉라는 책에서 당시 중국의 공업생산량이 전세계의 32%를 차지한다고 했다.

43) 〈大清圣祖仁皇帝实录〉, 卷236, 16쪽

44) [프랑스] Robert·Hart 等: 〈老老外眼中的康熙大帝〉, 213쪽, 베이징, 人民日报出版社, 2008

45) 〈大清圣祖仁皇帝实录〉, 卷275, 1~2쪽

46) 위의 책, 5쪽

47) 〈庭训格言〉, 115쪽

48) 南子: 〈西域的美人时代〉, 172~173쪽, 꾸이린: 广西师范大学出版社, 2010

49) 참고 [미국] 巫鸿: 〈重屏:中国绘画中的媒材与再现〉, 186쪽 참고, 상하이, 上海人民出版社, 2009

50) 위의 책, 194쪽. 까오양(高陽)은 〈청나라의 황제〉라는 책에서 동소완을 순치 황제의 비인 동어비(董鄂妃)라고 했지만, 모벽강(冒辟疆)의 〈영매암억어(影梅庵憶語)〉에는 청나라 군대가 산해관을 넘은 1644년 동소완이 21세, 순치제가 7세였고, 순치8년(1651년) 동소완이 병으로 죽었을 때 순치는 14살이었다고 기록돼 있다. 이 사실로 동소완이 순치의 비가 아닌 것을 증명할 수는 없지만 그렇다고 동소완이 순치의 비라는 증거도 없다.

51) 〈澄怀园主人自订年谱〉, 卷3

52) [러시아] Bakhtin Michael: 〈审美活动中的作者与主人公〉, 〈巴赫金全集〉, 第1卷, 133쪽 참고, 河北教育出版社, 1998

53) 위의 책, 127~128쪽

54) 위의 책, 131쪽

55) [清] 曹雪芹著, 无名氏续: 〈红楼梦〉, 上卷, 166쪽, 베이징, 人民文学出版社, 2008

56) 위의 책, 166~167쪽

14장

1) 戴思杰: 〈无月之夜〉, 11쪽 참고, 베이징, 베이징十月文艺出版社, 2011

2) 范捷: 〈皇帝也是人－富有个性的大宋天子〉, 248쪽, 베이징, 故宫出版社, 2011

3) 陈来: 〈中华文明的核心价值－国学流变与传统价值观〉, 39~40쪽, 베이징, 生活·读书·新知三联书店, 2015

4) [清] 乾隆: 〈学诗堂记〉, 〈御制文集·二集〉, 卷11 참고

5) 〈南巡－御驾所及的江南风景〉, 〈紫禁城〉, 2014년 4월호에서 전재

6) 谢一峰: 〈重访宋徽宗〉에서 인용, 〈读书〉, 2015년 第7期에서 전재

자금성의 그림들

7) 〈清高宗实录〉, 卷813

8) [清] 曹雪芹, 高鹗著: 〈红楼梦〉, 上册, 217쪽, 베이징, 人民文学出版社, 1982

9) [미국] Mark C. Elliott: 〈乾隆帝〉, 117쪽 참고, 베이징, 社会科学文献出版社, 2014

10) 林永匡: 〈乾隆帝与官吏对盐商额外盘剥剖析〉, 〈社会科学辑刊〉, 1984년 第3期에서 전재

11) 〈清稗类钞〉, 〈巡幸类〉

12) 柏杨: 〈中国人史纲〉(青少年版), 455쪽, 베이징, 人民文学出版社, 2018

13) 祝勇: 〈旧宫殿〉, 56쪽, 베이징, 东方出版社, 2015

14) 杜哲森: 〈中国传统绘画史纲〉, 489쪽, 베이징, 人民美术出版社, 2015

15) 李敬泽: 〈小春秋〉, 149쪽, 베이징, 新星出版社, 2010

16) [미국] 黄仁宇: 〈中国大历史〉, 230쪽, 베이징, 生活·读书·新知三联书店, 1997

15장

1) 聂崇正: 〈再谈郎世宁的'平安春信图'轴〉 참고, 〈紫禁城〉, 2008년 第7期에서 전재

2) [미국] 巫鸿: 〈重屏:中国绘画中的媒材与再现〉, 200쪽, 상하이, 上海人民出版社, 2009

3) 위의 책, 199쪽

4) 扬之水: 〈二我图与平安春信图〉 참고, 〈紫禁城〉, 2009년 第6期, 王子林: 〈平安春信图中的长者是谁〉에서 전재, 〈紫禁城〉 2009년 第10期에서 전재

5) 王子林: 〈平安春信图中的长者是谁〉 참고, 〈紫禁城〉, 2009년 第10期에서 전재

6) 양즈쉐이는 〈건륭의 취미(乾隆趣味)〉에서 "통경화는 청궁 기록물에 선법화(線法畵)라고도 하는데, 중국과 서양의 기법을 접목한 방식으로 입체감 있는 통벽화를 만들고, 시각적인 착시를 이용해 실내공간을 확장하여 매우 독특한 인테리어가 된다."고 말했다. 扬之水: 〈乾隆趣味:宁寿宫花园玉粹轩明间西壁通景画的解读〉, 3쪽 참고, 베이징, 故宫出版社, 2014

7) [清] 曹雪芹著, 无名氏续: 〈红楼梦〉, 上册, 169쪽, 베이징, 人民文学出版社, 2008

8) 史铁生: 〈我的梦想〉, 〈史铁生散文〉, 上册, 21쪽 참고, 베이징, 中国广播电视出版社, 1998

9) 〈홍력채지도〉 위쪽에 '장춘거사(長春居士)' 낙관이 찍혀 있고 아래쪽에 '보친왕보(寶親王寶)'가 찍혀 있다. 따라서 이 그림은 옹정11년(1733년) 이후, 옹정13년(1735년) 이전에 그려진 것이 증명된다. 그림 속의 왕희지(건륭)가 옹정11년에 화석보친왕(和石寶親王)이 되었고 옹정13년에 등극해서 황제가 되었기 때문이다. 그림에 '옹정갑인(雍正甲寅)' 낙관이 찍혔는데 이때는 옹정12년(1734년)이다. 이 그림이 늦어도 옹정12년에는 이미 완성되었음을 의미한다. 〈홍력채지도〉는 베이징 고궁박물원에서 소장하고 있는 건륭의 초상화 가운데 창작 연대가 가장 빠른 것이다.

10) 우훙은 작자가 남송 말년의 유명한 화가 유송년일 것이라고 했다. [미국] 巫鸿: 〈重屏:中国绘画中的媒材与再现〉, 206쪽 참고, 상하이, 上海人民出版社, 2009

11) 鲁迅: 〈秋夜〉, 〈鲁迅散文〉, 1~2쪽 참고, 베이징, 人民文学出版社, 2005

12) [아르헨티나] Jorge Luis Borges: 〈博尔赫斯和我〉, 〈博尔赫斯文集〉, 小说卷, 565쪽 참고, 海口: 海南国际新闻出版中心, 1996

13) 왕희지(303~361년, 혹은 321~379년이라고도 한다.)의 자가 일소(逸少)이다. 동진 시대 유명한 서예가로 '서성(書聖)'이라 불렸으며 대표작 〈난정서(蘭亭書)〉는 '천하제일행서(天下第一行書)'로 불린다. 서예사에서 그는 아들 왕헌지와 함께 '이왕(二王)'으로 불렸다. 祝勇, 〈永和九年的那场醉〉 참고, 〈纸上的故宫〉, 3~30쪽 참고, 武汉: 长江文艺出版社, 2017

14) 李霖灿: 〈中国名画研究〉, 295쪽, 항저우, 浙江大学出版社, 2014

15) [唐] 张彦远: 〈历代名画记〉, 85쪽, 항저우, 杭州人民美术出版社, 2011

16) 李霖灿: 〈中国名画研究〉, 295쪽, 항저우, 浙江大学出版社, 2014

찾아보기

주용의 고궁 시리즈 2

자금성의 그림들

초판 1쇄 인쇄 2022년 10월 15일
초판 1쇄 발행 2022년 10월 20일

지은이 주용(祝勇)
옮긴이 신정현
감 수 정병모

펴낸이 김명숙
펴낸곳 나무발전소
디자인 이명재
교 정 정경임

주소 03900 서울시 마포구 독막로 8길 31, 701호
이메일 tpowerstation@hanmail.net
전화 02)333-1967
팩스 02)6499-1967

ISBN 979-11-86536-87-2 03600